4 Sisters

HENRY
1900 - 1974
nry, Duke of Gloucester
35 Lady Alice Montagu
Douglas Scott

GEORGE
1902 - 1942
George, Duke of Kent
⚭ 1934 Princess Marina of
Greece and Denmark

JOHN
1905 - 1919

PRINCE PHILIP OF GREECE AND DENMARK
b. 1921
⚭ 1947 Princess Elizabeth
(Queen Elizabeth II)

HANOVER
1901)

-COBURG-GOTHA
1917)

WINDSOR
e 1917)

2 Brothers
1 Sister

2 Brothers
4 Sisters

PRINCESS ALICE
1885 - 1969
⚭ 1903 Prince Andrew of Greece
and Denmark

PRINCESS VICTORIA
1863 - 1950
⚭ 1884 Prince Louis of Battenberg,
1st Marquess of Milford Haven

4 Brothers
4 Sisters

PRINCESS ALICE
1843 - 1878
⚭ 1862 Grand Duke Louis of Hesse

ORIA

901
xe-Coburg and Gotha

C. SCHMAL

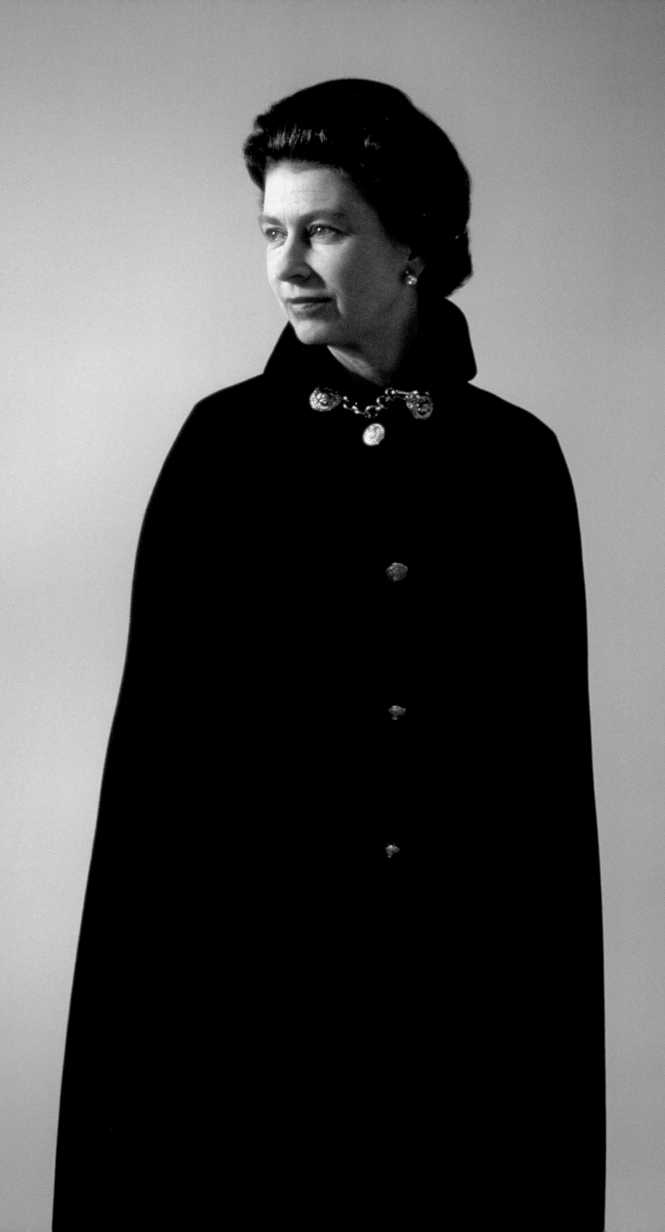

HER MAJESTY

EDITED BY REUEL GOLDEN
ALL TEXTS BY CHRISTOPHER WARWICK

DIRECTED AND PRODUCED BY BENEDIKT TASCHEN
DESIGNED BY ANDY DISL

TASCHEN

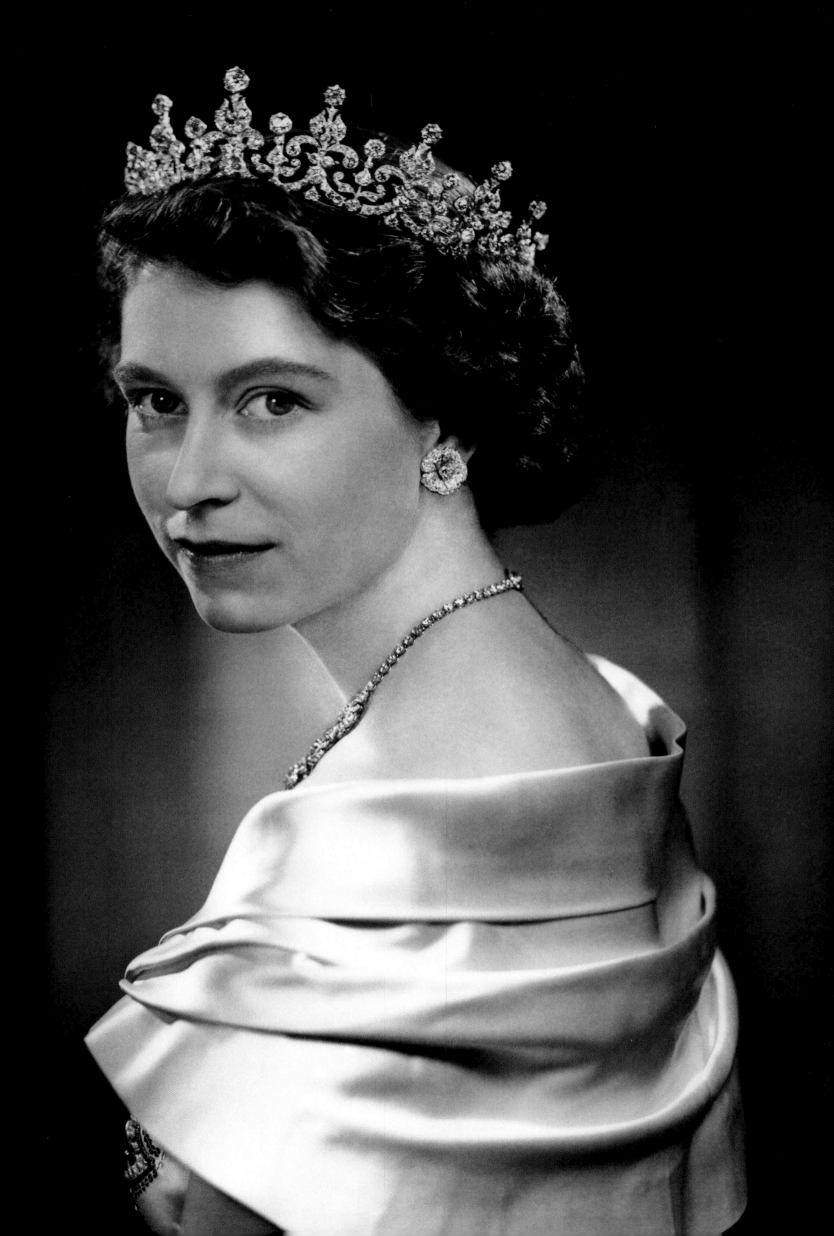

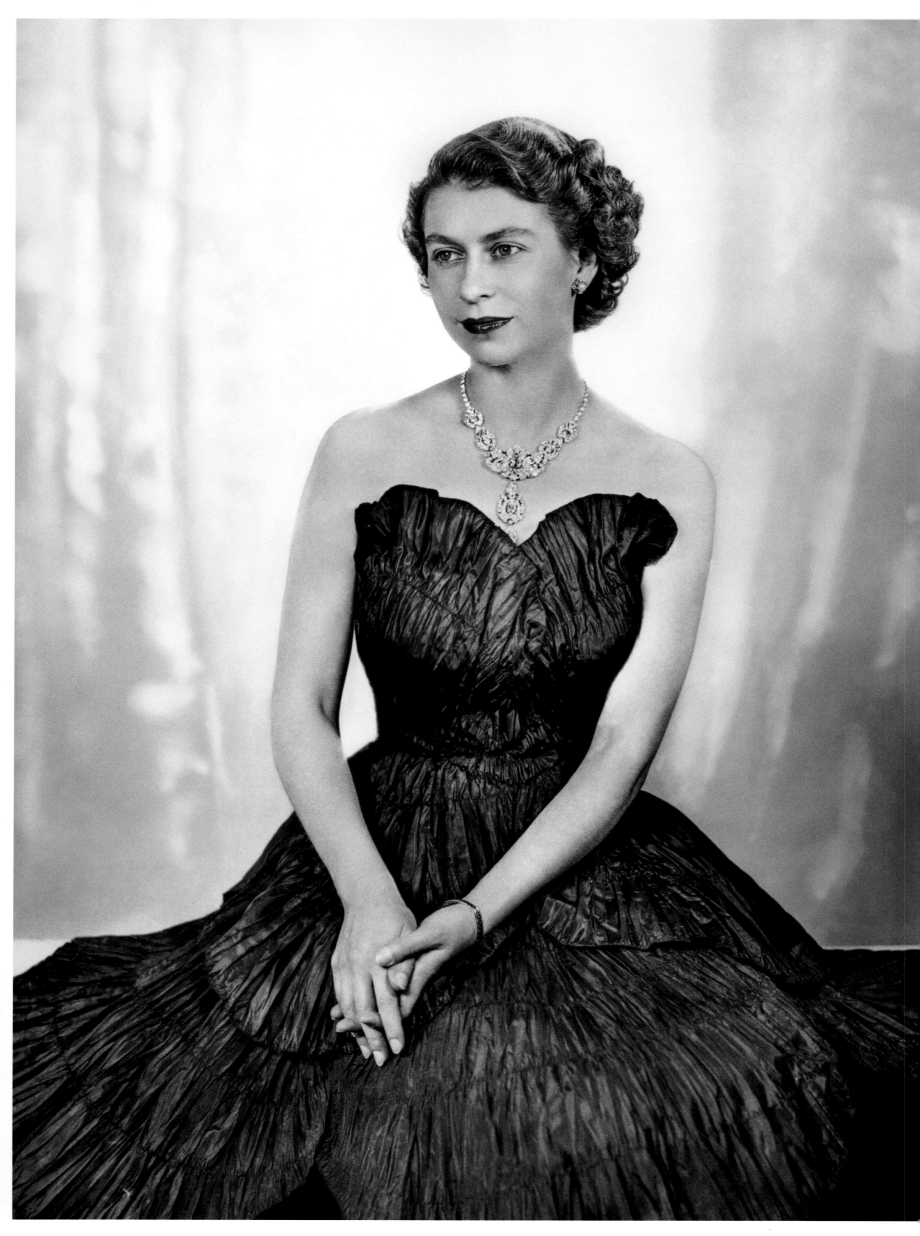

ELIZABETH II:
HER LIFE AND REIGN

By Christopher Warwick

PRINCESS ELIZABETH (1926–1946)

Elizabeth II was not born to be queen, any more than two of her most illustrious predecessors, Elizabeth I and Queen Victoria. Each one of them was still a young woman – the two Elizabeths were 25, Victoria just 18 – when destiny stepped in and reshaped their lives.

A breech baby, born by caesarian section at 2.40 am on 21 April 1926, Princess Elizabeth Alexandra Mary of York made her début not in a palace or a castle, but at 17 Bruton Street, an 18th-century town house owned by her mother's parents, in the heart of Mayfair, in Central London. The first child of Prince Albert, Duke of York, second son of King George V and Queen Mary, and his wife Elizabeth, 'Lilibet' – as she called herself when first attempting to pronounce her name – was third in line to the throne, coming immediately after her father and his elder brother, Edward, Prince of Wales. It was a place from which nobody expected her to rise any higher. For when, as was naturally assumed, her uncle married and had children of his own, she and her father would each take a backward step in the line of succession.

From the time of her birth, the toddler princess with a head of 'golden curls' was a global phenomenon. Press and public alike around the world had an insatiable appetite for every scrap of information, story and photograph. 'It almost frightens me that people should love her so much,' said her mother. In August 1930, this mass adulation was extended to include Elizabeth's sister, Margaret Rose, whose birth would complete the York family unit. 'Us Four' was the way in which their father – with whom Elizabeth had the strongest family bond – now referred to them. As one royal cousin put it, they were 'a small, absolutely united circle'; their closeness was unique within royal families.

Throughout Elizabeth's life, horses and dogs, especially corgis, were to play a significant and immediately identifiable part. At the age of four, she graduated from rocking horses to her first Shetland pony and, as she grew up – whether as rider, race-horse owner or breeder – horses remained a lifelong passion.

A bright child, full of common sense, the private, home-based education Elizabeth received from the age of six under her governess, Marion Crawford, may have been considered adequate, but it was not intellectually demanding. All too soon, however, the young princess found herself being instructed by the Provost of Eton College, the famous private school, in constitutional history. It was a subject that, given events that unfolded at the end of 1936, would be vital to the role she would one day be called upon to play. In a country where kings simply did not abdicate, her uncle Edward VIII's shocking decision to abandon his birthright just 11 months after coming to the throne, in order to marry the divorced American Wallis Simpson, was the cause of seismic change. By putting the pursuit of personal happiness before duty to his country as King and Emperor, the burden of sovereignty devolved upon his wholly unprepared brother, who became King George VI. Elizabeth, now heiress presumptive, was England's future queen. She dealt with the realisation by tucking it away in an appropriate compartment in her mind. Compartmentalising was – and still is – her way of dealing with things.

In May 1940, a few months after the start of the Second World War, Elizabeth and her sister were 'evacuated' from Royal Lodge, their parents' country house in Windsor Great Park, to the greater safety of nearby Windsor Castle itself. The elder of the two by four and a half years, the more responsible Lilibet would always keep a sometimes indulgent, sometimes reproving eye on the spoilt, high-spirited Margaret. Total op-

posites in character, personality and behaviour, they nevertheless shared a close, lifelong bond, though Princess Elizabeth, as one relation observed, 'was always the big sister'.

Not long after the war had ended, Princess Elizabeth's diary for 1946 became increasingly full of official duties. It was the start of her public career; a lifetime of being watched, stared at, filmed and endlessly photographed. Privately, however, her thoughts were of only one thing – the man with whom she had by now fallen in love and wanted to marry. An officer in the British Royal Navy, he was her third cousin, Prince Philip of Greece and Denmark.

WIFE, MOTHER & QUEEN (1947–1952)

Elizabeth and Philip's wedding at Westminster Abbey on 20 November 1947 was a glittering occasion, lifting the spirits of an austere Britain in the immediate aftermath of war. It was, said Winston Churchill, 'A flash of colour on the hard road we have to travel'. The marriage of the Heiress Presumptive was the first event of its kind – featuring the magnificent fleet of state carriages, as well as the Household Cavalry in full ceremonial uniform – since George VI was crowned in 1937. While crowds up to 18-deep along the processional route cheered themselves hoarse, the ceremony was broadcast live on the wireless, as radio was then known, around the world to 42 countries. Seven months earlier, Princess Elizabeth had celebrated her 21st birthday. To mark the occasion, she made her most famous speech to the people of the Empire and Commonwealth, in which she dedicated her 'whole life ... to your service'.

It was a vow she would make good for the rest of her life. But what was evident from the speech was the way she had developed as a person. In addition to her natural and unassuming personality, one courtier noted that her 'solid and endearing qualities' and 'healthy sense of fun' were complemented by a degree of thoughtfulness for others that wasn't 'a normal characteristic of [the royal] family'.

Often seen as cautious and conventional, somebody who was slow to give her friendship but once given it was for life, she was the perfect counterbalance to her far more worldly, progressive and outspoken husband. Not only her closest friend and partner, he was her 'strength and stay'. Physically passionate, they were also entirely compatible, though, like all couples, they had their disagreements. Philip was the only person who could tell Elizabeth to 'shut up' or not to be such 'a bloody fool'. He was certainly the only person who could threaten to throw her out of the car, as happened on one occasion. With his uncle, 'Dickie' Mountbatten, in the back seat, they sped off for a private engagement. Philip drove much too fast and Elizabeth sucked air between her teeth. 'Do that once more,' Philip snapped, 'and you can get out and walk.' When Mountbatten later asked why she hadn't remonstrated, Elizabeth said: 'You heard him. He said he'd put me out and I could walk.' Another time, Philip was on the receiving end, when he was seen charging out of a doorway followed by a pair of tennis shoes and a racquet, hurled by his wife, who shouted at him to stop running and get back inside.

For Elizabeth, the first five years of their marriage were among the most significant of her entire life. Three months after their wedding, the Princess was pregnant. Yet, the couple were without a home of their own. Clarence House, their official residence, was still being renovated, while their proposed weekend house near Windsor had mysteriously been destroyed by fire. The only alternative was for them to start their married life in a suite at Buckingham Palace. It was there that their first child,

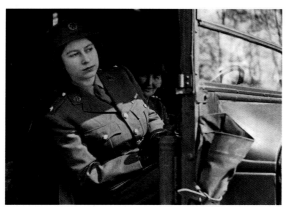

2
Cecil Beaton
Beaton was the Queen's favourite photographer and she sat for him on many occasions during three decades. This classic image is from their last sitting. 1968.

Beaton war der Lieblings-fotograf der Königin, und sie stand ihm im Verlauf dreier Jahrzehnte oft Modell. Dieses klassische Bild stammt von ihrer letzten Sitzung, 1968.

Beaton était le photographe préféré de la reine qui posa pour lui à de nombreuses reprises pendant trente ans. Ce portrait classique est le fruit de leur dernière séance, 1968.

4
Yousuf Karsh
This portrait of Princess Elizabeth, which she is said to have referred to as 'delicious', was the first by Yousuf Karsh. 1951.

Dieses Porträt der Prinzessin Elizabeth, das sie angeblich als „köstlich" bezeichnet hat, war das erste von Yousuf Karsh, 1951.

Ce portrait de la princesse Élisabeth, qu'elle aurait elle-même qualifié de « ravissant », est le premier que Yousuf Karsh ait réalisé d'elle, 1951.

6
Dorothy Wilding
The year of her accession, wearing a strapless gown of black taffeta by royal couturier Norman Hartnell, who had made her wedding dress. He would also design her magnificent coronation gown, as well as the majority of her day outfits, ball gowns and evening dresses over a 30-year period. 1952.

Die neue Königin im Jahr ihrer Thronbesteigung mit einem Taftkleid des königlichen Couturiers Norman Hartnell, der schon ihr Hochzeitskleid angefertigt hatte. Er entwarf später auch ihre Krönungsrobe sowie über 30 Jahre lang die meisten ihrer

Tageskleider, Ballroben und Abendkleider, 1952.

Portrait de la jeune reine l'année de son ascension sur le trône. Elle porte une robe bustier en taffetas noir dessinée par le couturier royal, Norman Hartnell. Ce dernier créerait également sa somptueuse robe de couronnement, ainsi qu'une grande partie de ses tenues de jour, de ses robes de bal et de ses robes du soir au cours des trente années à venir, 1952.

Prince Charles, was born, on 14 November 1948, a week before their first wedding anniversary. In August 1950, their second child, Anne, was born, this time down the road at Clarence House, into which they had finally moved in July 1949.

It has been said that Elizabeth and Philip were distant parents to their eldest children. But for royalty, especially those at the top of the tree, as they were, everyday parenting took second place to the demands and expectations of official royal duty. At the start of 1952, deputising for her father who was unable to undertake the tour in person, it was duty that saw Princess Elizabeth and her husband set out for Australia and New Zealand, via East Africa and Ceylon. They got no further than Kenya before word was received, on 6 February, that King George VI had died suddenly in his sleep. In seamless transition, the crown passed from father to daughter, who now became Her Majesty Queen Elizabeth II.

Forty years later, in a unique documentary made for BBC television *Elizabeth R*, she recalled the early days of her reign: 'In a way, I didn't have an apprenticeship. My father died much too young and so it was all a very sudden kind of "taking on". ... It's a question of maturing into something that one's got used to doing and accepting the fact that ... it's your fate. ... It is a job for life.'

ROYAL LIFE (1953–1976)

On 2 June 1953, the most glorious and important day of her reign, Queen Elizabeth II was crowned at Westminster Abbey. It was the 38th coronation there since that of William the Conqueror in 1066. In the presence of over 8,000 invited guests and watched at home by some 27 million viewers via the modern miracle of television, the new Queen, standing at the heart of an ancient ceremony heavy in religious and constitutional significance, was consecrated, anointed with holy oil and invested with the symbols of royal authority. As St Edward's Crown was placed on her head and trumpets and gun salutes proclaimed the moment, the Abbey echoed to repeated shouts of 'God Save the Queen'. For the country, as the whole world looked on, it was a spectacular event that boosted both morale and national pride at the start of what was being hailed as a new Elizabethan age.

That November, Her Majesty – or 'the world's sweetheart', as one American observer described her – set out on an epic six-month coronation tour of the Commonwealth. Although she was never a fashion leader or trendsetter – from head to toe, the Queen's instantly recognisable style has always erred towards the safe and classical, rather than overtly modern – she has always possessed a definite, if indefinable, aura. Coupled with physical glamour, she was a godsend to television cameras, which brought her, with unprecedented immediacy, straight into viewers' living rooms. That fact was emphasised in 1957, when, instead of continuing the tradition of radio broadcasts, Her Majesty delivered her very first televised Christmas Day message. An early sign of things to come, it was transmitted live from Sandringham in Norfolk, where Christmas and New Year were spent as part of the unchanging pattern of the royal year.

As sovereign, Queen Elizabeth is not only Head of State in Britain but also in 16 other countries, from Canada and the Caribbean to the Antipodes. She is Duke of Lancaster and Duke of Normandy, Supreme Governor of the Church of England, Head of the Commonwealth, Colonel-in-Chief of the five regiments of Foot Guards and the Fount of Honour, having the sole right to confer titles of honour. Her head appears on banknotes, coins and postage stamps. Justice is administered in her name and the Armed Forces, of which she is head, swear allegiance to her personally, as opposed to the state. Yet in private, 'the Boss' has usually been happy to take second place to her husband when it comes to family matters. One such was Philip's decision to send their children away to school, thus ending the outdated tradition of private tuition. It may not have been an idea the Queen particularly liked, but she deferred all the same.

In the late summer of 1959, it was announced that the Queen was expecting her third child. The first baby to be born to a reigning sovereign since the days of Queen Victoria, Prince Andrew's birth at Buckingham Palace on 19 February 1960 came almost 10 years after that of his elder sister. Four years later, on 10 March 1964, his brother Edward was born. For the Queen and Prince Philip, this was the start of a second family and they now seemed somehow more relaxed and attentive as parents.

The 1960s was a decade of radical social and cultural change that, in a further step towards modernisation, led to the making of an unprecedented, fly-on-the-wall television documentary called *Royal Family*. Aired in 1969, it was an intimate portrayal of the Queen and her family on and off duty. In 'humanising' them, however – Her Majesty was seen driving Prince Edward to the village shop at Balmoral to buy ice cream, preparing the salad for a barbecue cooked by Prince Philip and laughing at *The Lucy Show* on television – it was argued that the film had diminished the mystique surrounding the monarchy. It was a moot point. But by 1971, press speculation about the extent of the Queen's personal wealth – estimated by some sources to have been around £300 million when she volunteered to pay income tax in 1992 – marked the beginning of a less deferential tone of newspaper coverage. The following year, however, with Elizabeth and Philip's silver – or 25th – wedding anniversary, in November 1972, the mood was more celebratory. At that time, another, albeit distant, glint of silver anticipated the 25th anniversary – or Silver Jubilee – of the Queen's reign.

MODERN MONARCHY (1977–2020)

By 1977, Elizabeth II had reigned for 25 years without putting a foot wrong, and as her then private secretary observed, she was now having 'a love affair with the country'. After a slow response to the idea of the Silver Jubilee, with critics predicting a washout, the event suddenly took off, leaving the same carping voices to complain about 'Jubilee fever'. The reason for such nationwide enthusiasm was quite simple. People at home – and, indeed, abroad – not only wanted to celebrate the first quarter-century of the Queen's reign and all that it represented but, as

8
Anonymous
The 18-year-old Princess Elizabeth was finally permitted to enlist by her father with the ATS. 1945.
Der 18-jährigen Prinzessin Elizabeth wurde schließlich von ihrem Vater gestattet, beim Auxiliary Territorial Service zu dienen, 1945.
La princesse Élisabeth, âgée de dix-huit ans, fut enfin autorisée à s'engager auprès de l'ATS (Auxiliary Territorial Service), 1945.

9
Anonymous
Princess Elizabeth and her family join Prime Minister Winston Churchill, on the balcony of Buckingham Palace to acknowledge the cheers of jubilant crowds. VE Day, 1945.
Prinzessin Elizabeth und ihre Familie nehmen auf dem Balkon des Buckingham Palace mit Premierminister Winston Churchill Jubelrufe der Menschenmengen entgegen. Victory Day, 1945.

La princesse Élisabeth et sa famille rejoignent le Premier ministre Winston Churchill sur le balcon du palais de Buckingham pour saluer la foule en liesse. VE day, 8 mai 1945.

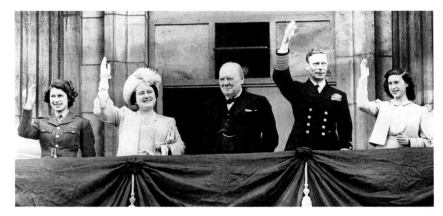

importantly, also to express their appreciation for the Queen as a person. The result was a palpable outpouring of warmth and affection wherever she went. Like the Golden Jubilee that followed in 2002 and the Diamond Jubilee – the first to be celebrated since the days of Queen Victoria – in 2012, the Silver Jubilee was a resounding success.

The question of ensuring the Queen's safety wherever she may be is a far greater issue now than it was in 1977. While she herself has said she is not afraid of being killed, but would not want to be maimed, two incidents during the early 1980s served as reminders of how vulnerable the Queen can be. In June 1981, a misguided teenager fired six shots at her – they turned out to be blanks – as she rode to the annual Trooping the Colour ceremony; and the following year, early one July morning, the Queen was woken by yet another disturbed individual, who had broken into Buckingham Palace and had found his way undetected to her bedroom. Although she twice rang for the police, not one officer appeared, leaving her, with great presence of mind, to deal with the situation alone.

Both incidents, which might so easily have ended very differently, made headlines; though one newspaper editor would soon be writing about the kind of coverage that was appearing in print. 'The royal soap opera', wrote Donald Trelford in *The Observer*, 'has now reached such a pitch of public interest that the boundary between fact and fiction has been lost sight of ... it is not just that some papers don't check their facts or accept denials: they don't care if the stories are true or not.' Not much has changed. But when Charles and Diana's marriage, begun amid such high hopes in 1981, started to disintegrate, the press feeding frenzy seemed relentless.

The Prince and Princess finally separated at the end of 1992, a year that the Queen publicly referred to as her 'annus horribilis'. Indeed, that spring had seen the separation of the Duke and Duchess of York, the Princess Royal's divorce and the publication of Andrew Morton's controversial book *Diana – Her True Story*. On 20 November, which was also the Queen's 45th wedding anniversary, the year culminated in a devastating fire at Windsor Castle. It seemed an apt metaphor for what was happening within the royal family.

More than any other, the death of Diana, five years later, was the event that sent a powerful message to the Queen. A moment unlike any other in the history of the monarchy, lessons were not only learnt, but were taken to heart and acted upon.

From that time, the Queen has been responsible for implementing an almost complete modernisation of the monarchy. Under her leadership and guidance, as her son Andrew, the Duke of York, told journalist Robert Hardman, the institution 'has been able to change in a way and at a pace which reflects what is required by society'.

Part of that change has been the way in which the monarchy has adapted to the phenomenon of mass communication. Increasingly media-friendly, to a degree that would have been unimaginable at the start of the reign, the monarchy today reaches a global audience, achieved not only through its own dedicated website, but also via Facebook, Twitter and YouTube. Moving with the times and reflecting society's requirements

also led to a radical shift in attitude towards certain everyday issues that to other families were virtually commonplace. When the Queen came to the throne, divorce and remarriage, for example, were unheard of within the royal family. But when Princess Margaret divorced Lord Snowdon in 1978, that taboo was finally overcome, leaving the way open for the dissolution of other royal marriages that had reached the end of the road: namely, those of three of the Queen's four children, Charles, Anne and Andrew. Still more significant – and by then, public opinion had also matured – it finally permitted the Prince of Wales to marry his first love, the divorced Camilla Parker Bowles.

Six years later, in April 2011, in what used only to happen in fairy tales, an equally significant break with the past came with the marriage of Charles and Diana's elder son, Prince William, newly created Duke of Cambridge, to Catherine Middleton, the daughter of self-made millionaires Michael and Carole, who came from middle- and working-class backgrounds, respectively. It was one of the best examples yet of just how far the monarchy had travelled during the present reign.

In June of the following year, 2012, the progressive tone of the monarchy's evolution under Queen Elizabeth II's guidance was implicitly acknowledged during the official celebrations held to mark the 60th anniversary – the Diamond Jubilee – of Her Majesty's reign. In a televised message of thanks, the Queen said: 'The events I have attended to mark my Diamond Jubilee have been a humbling experience'.

One year later, the 60th anniversary of another occasion was commemorated at a service held at Westminster Abbey. This time it was that of Her Majesty's Coronation, which had taken place there on 2 June 1953. That summer transpired to be one of ongoing celebration. For it was at the prestigious annual Royal Ascot race meeting on 20 June that, as a devoted horse rider, breeder and trainer, the Queen saw her four-year-old thoroughbred mare Estimate win the prestigious Gold Cup, making her the first reigning monarch to win the prized trophy in the 207-year history of the race.

Not long afterwards, on 9 September 2015, Queen Elizabeth II achieved yet another milestone of considerable historic significance, but one that was not celebrated with fanfare, pomp or pageantry. Already the longest-lived and longest-married British sovereign, Her Majesty became the longest-reigning, when she superseded her great-great-grandmother Queen Victoria, who had reigned for 63 years, 7 months and 2 days. On that occasion, the Queen said that she had never aspired to be on the throne for so long and added, 'Inevitably a long life can pass by many milestones. My own is no exception.'

Seven months later, Her Majesty attained yet another of those milestones when, on 21 April 2016, she celebrated her 90th birthday at Windsor Castle, surrounded by the 17,420 cards and gifts that she had received from well-wishers.

As with other royal occasions, notably the Queen's Silver, Golden and Diamond Jubilees, a series of events had been arranged to officially commemorate Her Majesty's 90th birthday. Held over three days in June, they included a national service of thanksgiving that was celebrated in

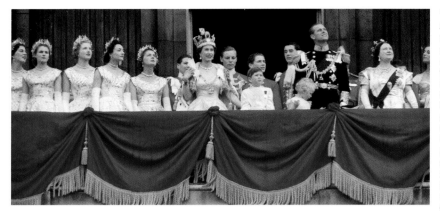

10
Anonymous
With her maids-of-honour and her mother's scarlet-coated pages-of-honour, the Queen is joined on the balcony of Buckingham Palace after her coronation, by her husband, their children Charles and Anne, and Queen Elizabeth the Queen Mother. 2 June 1953.
Die Königin, ihre Ehrendamen sowie die scharlachrot gekleideten Ehrenpagen ihrer Mutter stehen nach der Krönung bereits auf dem Balkon des Buckingham Palace, als auch Elizabeths Ehemann, ihre Kinder Charles und Anne und ihre Mutter hinzukommen, 2. Juni 1953.

Tout juste couronnée, la reine, accompagnée de ses demoiselles d'honneur et des pages d'honneur à la veste pourpre de sa mère, est rejointe sur le balcon du palais de Buckingham par son mari, leurs enfants Charles et Anne, ainsi que par la reine mère Élisabeth, le 2 juin 1953.

11
Matt Holyoak
As the longest-married royal couple in British history, a celebratory photograph of Her Majesty and the Duke of Edinburgh was taken in 2017

to mark their 70th, or platinum, wedding anniversary, 2017.
Zu ihrer Platinhochzeit, dem 70. Hochzeitstag, nahm man 2017 ein feierliches Foto von Ihrer Majestät und dem Herzog von Edinburgh auf, dem am längsten verheirateten Königspaar der britischen Geschichte.

Couple royal ayant été marié le plus longtemps, Sa Majesté et le duc d'Édimbourg posèrent pour ce portrait en 2017 afin de célébrer leur 70e anniversaire de mariage, leurs noces de platine.

the presence of no fewer than 53 members of the Queen's family and extended family and a congregation of some 2,000 invited guests, at St Paul's Cathedral. That day, 10 June, also belonged to Prince Philip, whose 95th birthday it was; a fact that did not go unrecognised during the service itself.

By now, Prince Philip's own thoughts, after a long and important career as a working member of the royal family, had finally turned to officially stepping aside from public life. And this, with the Queen's full support, he did on 2 August 2017 when, as Captain General, he took the salute at a Royal Marines event at Buckingham Palace. It was his 22,219th solo engagement and it was also his last.

With record-breaking milestones now seeming to come thick and fast in their lives, the Queen and Prince Philip chalked up yet another when, on 20 November, they celebrated 70 years of marriage, their platinum wedding anniversary. That occasion was followed in April and May of 2018 with two more celebrations when the Queen and Prince Philip welcomed two new members to the royal family – their sixth great-grandchild, Prince Louis of Cambridge who was born on St George's Day, 23 April, and the American actress Meghan Markle, who married Prince Harry, newly created Duke of Sussex, on 19 May. Not quite one year later, on 6 May 2019, their son, Archie Harrison Mountbatten-Windsor was born, adding an eighth great-grandchild to the Queen's expanding family. One final family celebration brought the year to a close when, on 14 November, Prince Charles celebrated his 70th birthday. In proposing a toast to her son and heir, the Queen jokingly said, 'My mother saw me turn 70 … and she was heard to observe that 70 is exactly the age when the number of candles on your cake finally exceeds the amount of breath you have to blow them out.'

On 5 June 2019, to mark the 75th anniversary of the Normandy Landings, the Queen attended the national commemorative event at Southsea Common, Portsmouth, from where much of the landing force

had sailed at the start of that perilous mission. When it was announced that Her Majesty would be present, the Defence Secretary said, 'For many [the Queen] is our strongest link to the Second World War generation, and veterans will be delighted she will be present.'

Later in the year, in October and again in December, necessitated by the outcome of the general election in which Boris Johnson became the 14th prime minister of her reign, the Queen unusually opened two sessions of Parliament, in which she outlined the government's historic plans for Britain's divisive but imminent departure from the European Union.

The start of 2020 brought with it an unprecedented event. Originating in Wuhan, China, a new coronavirus, SARS-CoV-2, gave rise to an epidemic that was at first confined to that country. By March, it had become a global pandemic and the UK was put into lockdown. Joined by Prince Philip, the Queen repaired to Windsor Castle, from where she twice addressed the nation, first delivering a message of encouragement and secondly to commemorate the 75th anniversary of VE-Day.

The woman who was never born to be Queen, but who is one of the most admired and respected figures on the world stage, is the personification of what monarchy represents and the reason why it is still valid today. A constant in an ever-changing world, distinctly separate from the not always edifying cut-and-thrust of politics and politicians, the Queen is not only head of the nation, but also – in a way that no elected individual or body could ever be – the embodiment of British history and tradition, past and present. She is a figure whose dedication and longevity have earned her widespread respect and affection. More personally, she continues to stand for the virtues of duty, honour, decency and responsibility, which are all too often overlooked or forgotten in a society that has changed almost beyond recognition in the almost 70 years since Queen Elizabeth came to the throne.

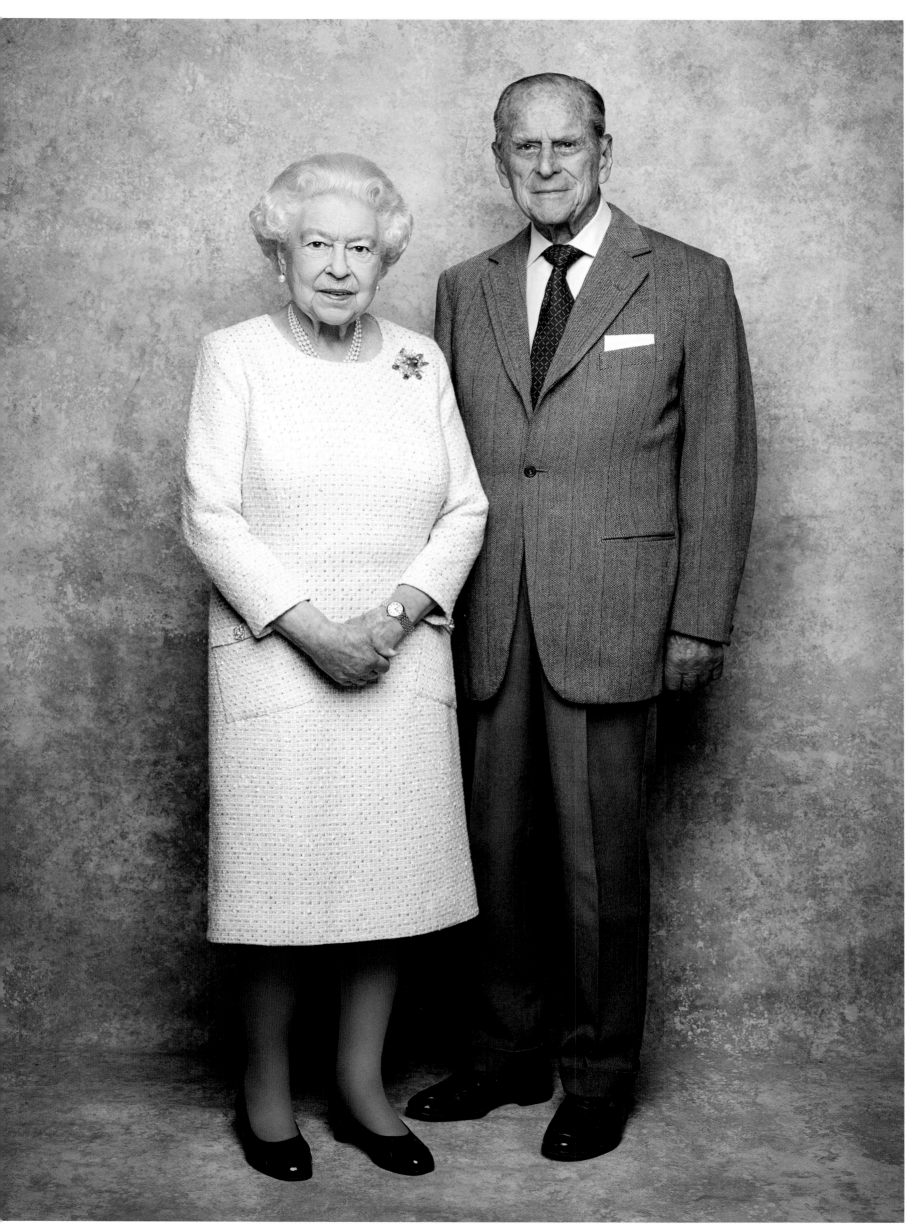

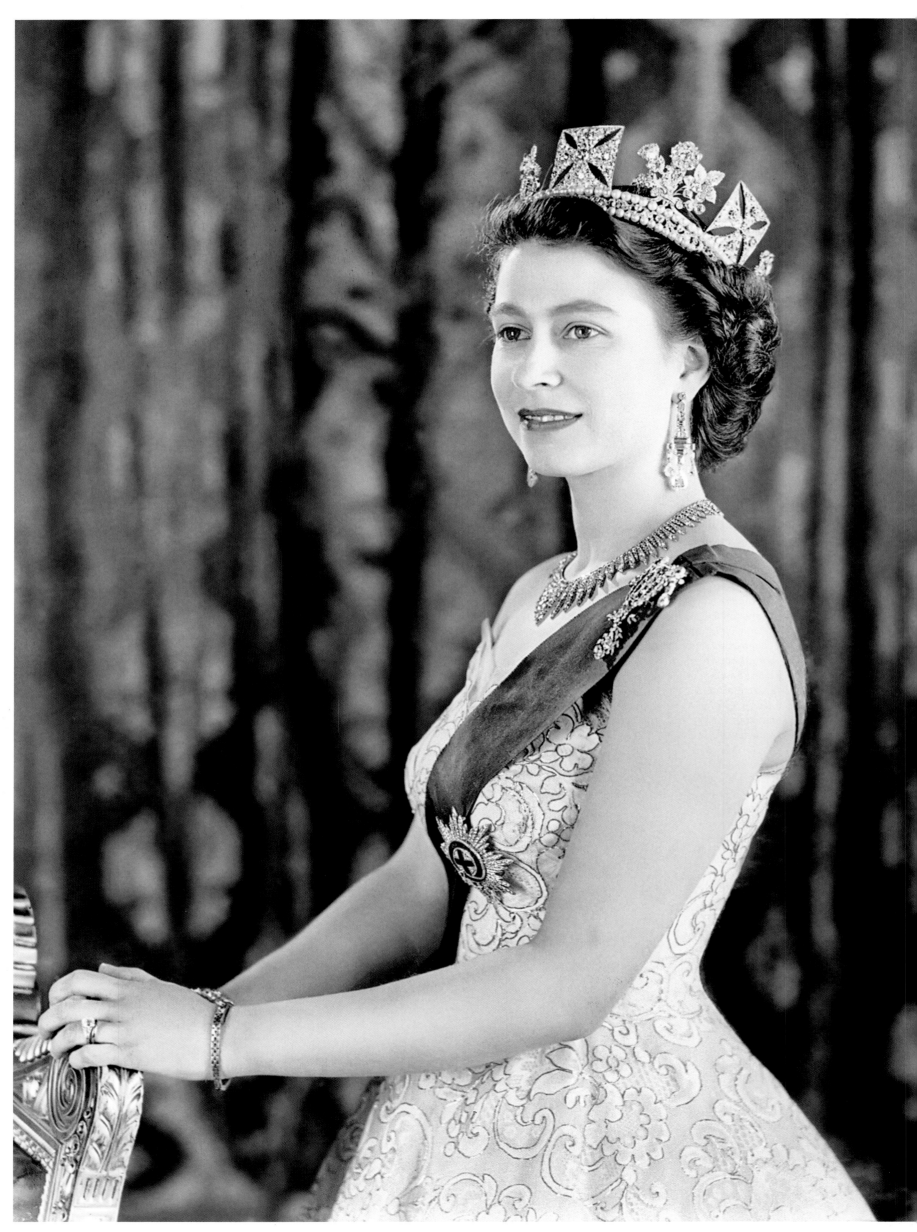

ELIZABETH II. – LEBEN UND REGENTSCHAFT

Von Christopher Warwick

PRINZESSIN ELIZABETH (1926–1946)

Elizabeth II. wurde ebenso wenig wie zwei ihrer berühmtesten Vorgängerinnen, nämlich Elizabeth I. und Königin Victoria, zur Königin geboren. Alle drei waren noch junge Frauen – die beiden Elizabeths 25, Victoria erst 18 –, als das Schicksal ihr Leben veränderte.

Am 21. April 1926 kam Prinzessin Elizabeth Alexandra Mary of York um 2.40 Uhr nicht in einem Palast zur Welt, sondern in einem Londoner Stadthaus aus dem 18. Jahrhundert, das den Eltern ihrer Mutter gehörte. Sie wurde per Kaiserschnitt zur Welt gebracht. Als erstes Kind von Prinz Albert, dem Herzog von York und zweiten Sohn von König George V. und Königin Mary, und seiner Frau Elizabeth stand „Lilibet", wie sie sich selbst bei ihren ersten Sprechversuchen nannte, an dritter Stelle in der Thronfolge, nach ihrem Vater und dessen älterem Bruder Edward, dem Prinzen von Wales. Niemand erwartete, dass sie noch höher steigen könnte. Denn wenn ihr Onkel heiraten und eigene Kinder haben würde, würden sie und ihr Vater in der Thronfolge zurückfallen.

Von Geburt an war das Kleinkind mit seinem goldenen Lockenkopf ein globales Phänomen. Die Presse und die Öffentlichkeit in der ganzen Welt entwickelten einen unersättlichen Appetit auf jede noch so kleine Information, Geschichte und Fotografie. „Es erschreckt mich beinahe, dass die Menschen sie so lieben", sagte ihre Mutter. Im August 1930 weitete sich diese Massenverehrung auch auf Elizabeths Schwester Margaret Rose aus, deren Geburt die Familie York vervollständigte. „Wir vier", so nannte der Vater sie fortan; zu ihm hatte Elizabeth die engste Bindung in der Familie. Wie ein Cousin es ausdrückte, waren sie „ein kleiner, absolut einiger Kreis". Ihr Zusammenhalt galt als einmalig in königlichen Familien.

In Elizabeths ganzem Leben sollten Pferde und Hunde, besonders Corgis, eine wichtige Rolle spielen und zu ihrem Markenzeichen werden. Mit vier Jahren stieg sie von Schaukelpferden auf ihr erstes Shetlandpony um, und während sie heranwuchs, wurden Pferde für sie als Reiterin, Rennpferdbesitzerin und Züchterin zur lebenslangen Leidenschaft.

Sie war ein aufgewecktes, vernünftiges Kind, und der Privatunterricht zu Hause, den Elizabeth von ihrer Gouvernante Marion Crawford erhielt, wurde wohl als angemessen erachtet, war aber intellektuell nicht anspruchsvoll. Bald jedoch fand sich die junge Prinzessin dem Rektor des Eton College gegenüber, der sie in Verfassungsgeschichte unterwies. Es war ein Fach, das angesichts der Ereignisse, die sich Ende 1936 entfalteten, von essenzieller Bedeutung für die Rolle war, die sie eines Tages würde spielen müssen. In einem Land, in dem Könige einfach nicht abdankten, löste die Entscheidung ihres Onkels Edward VIII., nur elf Monate nach seiner Thronbesteigung auf sein Geburtsrecht zu verzichten, um die geschiedene Amerikanerin Wallis Simpson zu heiraten, eine erdbebenhafte Veränderung aus. Da er dem Streben nach persönlichem Glück den Vorrang vor seiner Pflicht als König und Kaiser seinem Land gegenüber gab, fiel die Last der Regentschaft auf die Schultern seines unvorbereiteten Bruders, der König George VI. wurde. Als „Heiress Presumptive", die Nächste in der Thronfolge, war Elizabeth Englands zukünftige Königin. Sie reagierte darauf, indem sie diese Erkenntnis in eine entsprechende mentale Schublade einordnete. Diese Art des Denkens in bestimmten Kategorien war und ist bis heute ihre Methode, sich mit Dingen auseinanderzusetzen.

Im Mai 1940, einige Monate nach Beginn des Zweiten Weltkriegs, wurden Elizabeth und ihre Schwester von der Royal Lodge, dem Landhaus ihrer Eltern im Windsor Great Park, in das mehr Sicherheit bietende, nahe gelegene Schloss Windsor selbst „evakuiert". Viereinhalb Jahre älter als

ihre Schwester, hatte die pflichtbewusstere Lilibet immer ein manchmal nachsichtiges, manchmal tadelndes Auge auf ihre verwöhnte, temperamentvolle Schwester. Total entgegengesetzt in Charakter, Persönlichkeit und Gebaren, hatten sie trotzdem ihr Leben lang eine enge Beziehung zueinander, obgleich Elizabeth, wie ein Verwandter bemerkte, „immer die große Schwester war".

Kurz nach dem Ende des Kriegs füllte sich Prinzessin Elizabeths Terminkalender für 1946 mit immer mehr offiziellen Pflichten. Es war der Beginn ihrer öffentlichen Karriere, eines Lebens, in dem man beobachtet, angestarrt, gefilmt und endlos fotografiert wird. Privat jedoch galten ihre Gedanken damals nur einer Angelegenheit – dem Mann, in den sie sich inzwischen verliebt hatte und den sie heiraten wollte. Er war Offizier bei der Britischen Königlichen Marine, ein Cousin dritten Grades, Prinz Philip von Griechenland und Dänemark.

EHEFRAU, MUTTER & KÖNIGIN (1947–1952)

Die Hochzeit von Elizabeth und Philip am 20. November 1947 war ein glanzvolles Ereignis. Sie war, wie Churchill sagte, „ein Farbtupfer auf dem schweren Weg, der vor uns liegt". Die Hochzeit der Heiress Presumptive war mit der prächtigen Flotte der Staatskarossen und der Gardekavallerie das erste Ereignis dieser Art seit der Krönung von George VI. 1937. Während die Menschenmenge entlang der Route der Prozession sich die Kehlen heiser schrie, wurde die Zeremonie im Radio live in 42 Länder übertragen. Sieben Monate zuvor hatte Prinzessin Elizabeth ihren 21. Geburtstag gefeiert. Aus diesem Anlass hielt sie ihre berühmteste Rede an die Menschen in ihrem Reich und im Commonwealth, in der sie ihr „ganzes Leben in Ihren Dienst" stellte.

Es war ein Schwur, den sie ihr Leben lang hielt. Doch mit dieser Rede wurde auch deutlich, wie sie sich persönlich entwickelt hatte. Ihr natürliches und bescheidenes Wesen, bemerkte ein Mitglied des Hofs, würde durch ihre „bodenständigen und liebenswerten Eigenschaften" und ihren „gesunden Sinn für Humor" sowie durch ein Maß an Mitgefühl für andere ergänzt, das kein „typischer Wesenszug der [königlichen] Familie" sei.

Oft als vorsichtig und konventionell beurteilt, als eine Frau, die nur zögernd ihre Freundschaft anbietet, die dann aber ein Leben lang hält, war sie das perfekte Gegengewicht zu ihrem weit weltgewandteren, progressiven und freimütigen Ehemann. Er ist nicht nur ihr engster Freund und Partner, sondern bietet ihr auch Stärke und Rückhalt. Sie waren durch körperliche Leidenschaft verbunden und passten überhaupt gut zueinander, obwohl sie wie alle Ehepaare ihre Differenzen hatten. Philip war der einzige Mensch, der Elizabeth sagen konnte, sie solle „den Mund halten" oder sich nicht wie eine „verdammte Närrin" benehmen. Er war mit Sicherheit der einzige Mensch, der ihr androhen konnte, sie aus dem Auto zu werfen, wie es einmal vorkam. Mit seinem Onkel „Dickie" Mountbatten auf dem Rücksitz waren sie unterwegs zu einer privaten Verabredung. Philip fuhr viel zu schnell, und Elizabeth atmete mit einem Zischen durch die Zähne ein. „Wenn du das noch einmal machst", blaffte Philip, „kannst du aussteigen und laufen." Als Mountbatten sie später fragte, warum sie ihn nicht zurechtgewiesen habe, sagte Elizabeth: „Du hast ihn gehört. Er hat gesagt, er würde mich rauswerfen und ich könnte laufen." Bei einer anderen Gelegenheit war Philip der Leidtragende, als er dabei beobachtet wurde, wie er vor zwei Tennisschuhen und einem Schläger, die seine Frau ihm nachwarf, aus einer Tür floh, während sie schrie, er solle aufhören zu rennen und zurückkommen.

Für Elizabeth zählten die ersten fünf Jahre ihrer Ehe zu den bedeut-

12
Cecil Beaton
The Queen wears the magnificent diadem made for the coronation of King George IV in 1821. With over 1,300 white and yellow diamonds and 169 pearls around the base, its design is of crosses-pattées and 'bouquets' of roses, thistles and shamrocks, the emblems of England, Scotland and Ireland. 1955.

Die Königin trägt hier das prächtige Diadem, das 1820 zur Krönung von König George IV. angefertigt wurde. Es besteht aus mehr als 1300 weißen und gelben Diamanten und 169 Perlen um die Basis und ist aus Templerkreuzen und „Bouquets" aus Rosen, Disteln und Kleeblättern, den Emblemen von England, Schottland und Irland, gestaltet, 1955.

La reine porte le magnifique diadème créé pour le couronnement du roi George IV en 1821. Il a été réalisé avec plus de 1300 diamants jaunes et blancs, sur une base comportant 169 perles. Ses motifs sont des croix pattées et des bouquets de roses, de chardons et de trèfles, les emblèmes de l'Angleterre, de l'Écosse et de l'Irlande, 1955.

14
Anonymous
Wearing the Imperial State Crown and her ermine-trimmed velvet Robe of State, and carrying the Orb and Sceptre, the newly crowned Queen Elizabeth II is seen returning to Buckingham Palace from Westminster Abbey after her coronation. The Duke of Edinburgh, is grinning broadly at his wife. 1953.

Angetan mit der Reichskrone und ihrer hermelingesäumten samtenen Staatsrobe, in der Hand Reichsapfel und Zepter, befindet sich hier Königin Elizabeth II. nach ihrer Krönung in der Westminster Abbey auf dem Rückweg zum Buckingham Palace. Der Herzog von Edinburgh, sieht seiner Frau mit einem breiten Grinsen nach, 1953.

Coiffée de la couronne impériale, drapée dans la *robe of state* (une cape en velours bordée d'hermine), portant le globe royal et le sceptre, la jeune reine Élisabeth II rentre au palais de Buckingham après avoir été couronnée dans l'abbaye de Westminster. En arrière-plan, le duc d'Édimbourg, contemple sa femme d'un air ravi, 1953.

samsten in ihrem ganzen Leben. Drei Monate nach ihrer Trauung war die Prinzessin schwanger. Das Paar hatte noch kein eigenes Heim. Clarence House, ihre offizielle Residenz, wurde noch renoviert, während ihr als Wochenenddomizil gedachtes Haus nahe Windsor auf mysteriöse Weise von einem Feuer zerstört worden war. Die einzige Alternative für sie bestand darin, ihr Eheleben in einer Suite im Buckingham Palace zu beginnen. Dort wurde dann am 14. November 1948 auch ihr erstes Kind, Prinz Charles, geboren, eine Woche vor ihrem ersten Hochzeitstag. Im August 1950 kam ihr zweites Kind, Anne, zur Welt, diesmal im nahe gelegenen Clarence House, in das sie schließlich im Juli 1949 umgezogen waren.

Es ist behauptet worden, Elizabeth und Philip hätten zu ihren ältesten Kindern ein distanziertes Verhältnis gehabt. Aber für königliche Eltern stand die tägliche elterliche Fürsorge an zweiter Stelle hinter den Anforderungen und Erwartungen, die mit den offiziellen königlichen Pflichten verknüpft waren. Anfang 1952, als sie ihren Vater vertrat, der nicht in der Lage war, selbst die Reise anzutreten, zwang die Pflicht Prinzessin Elizabeth und ihren Ehemann, über Ostafrika und Ceylon nach Australien und Neuseeland aufzubrechen. Sie waren erst in Kenia, als sie am 6. Februar die Nachricht ereilte, dass König George VI. unerwartet im Schlaf gestorben war. Nahtlos ging die Krone vom Vater auf die Tochter über, die jetzt Ihre Majestät Königin Elizabeth II. wurde.

In einem einmaligen Kommentar für den Dokumentarfilm *Elizabeth R* der BBC erinnerte sie sich 40 Jahre später an die frühen Tage ihrer Herrschaft: „Irgendwie hatte ich keine Lehrzeit. Mein Vater starb viel zu früh, und so musste ich ganz plötzlich den Job übernehmen ... Es geht darum, in eine Sache hineinzuwachsen, die zu erledigen einem zur Gewohnheit wird, und zu akzeptieren, dass das dein Schicksal ist ... Es ist eine Aufgabe fürs Leben."

DAS KÖNIGLICHE LEBEN (1953–1976)

Am 2. Juni 1953 wurde Königin Elizabeth II. in der Westminster Abbey gekrönt. Es war die 38. Krönung dort seit der von Wilhelm dem Eroberer im Jahr 1066. Mehr als 8000 geladene Gäste wohnten der Zeremonie bei, und rund 27 Millionen Zuschauer verfolgten das Ereignis gebannt von zu Hause aus – das moderne Wunder der Television machte es möglich. Die neue Königin stand im Mittelpunkt einer uralten, religiös und staatsrechtlich bedeutungsschweren Zeremonie. Sie wurde gesegnet, mit heiligem Öl gesalbt und mit den Symbolen der königlichen Autorität ausgestattet. Als die Krone des heiligen Edward auf ihr Haupt gesetzt wurde und der Salut von Trompeten und Kanonen den feierlichen Augenblick kundtat, erscholl in der Abtei das Echo des vielstimmigen Rufs „God Save the Queen". Während die ganze Welt zuschaute, war es für das Land ein spektakuläres Ereignis, das am Beginn eines neuen elisabethanischen Zeitalters die Moral und den Nationalstolz beflügelte.

Im November desselben Jahres brach Ihre Majestät – oder „der Liebling der Welt", wie ein amerikanischer Beobachter sie beschrieb – zu einer epischen, sechs Monate währenden Krönungsreise durch das Commonwealth auf. Obwohl sie modisch nie tonangebend war, umgab sie

immer eine ganz bestimmte, wenn auch undefinierbare Aura. Mit ihrem glanzvollen Auftreten war sie ein Geschenk des Himmels für die Fernsehkameras, die sie in nie da gewesener Unmittelbarkeit direkt in die Wohnzimmer der Zuschauer brachten. Das wurde 1957 besonders deutlich, als Ihre Majestät, statt an der Tradition der Radiosendungen festzuhalten, zum ersten Mal ihre Weihnachtsbotschaft im Fernsehen verkündete. Gleichsam als ein frühes Anzeichen der Dinge, die da kommen sollten, wurde sie live aus Sandringham in Norfolk gesendet, wo man Weihnachten und Neujahr als Teil des unveränderlichen Rhythmus im königlichen Jahr verbrachte.

Als Souverän ist Königin Elizabeth nicht nur in Großbritannien das Staatsoberhaupt, sondern auch in 16 weiteren Ländern, von Kanada und der Karibik bis zu den Antipoden. Sie trägt die Titel Herzog von Lancaster und Herzog der Normandie, sie ist das Oberhaupt der Kirche von England, Oberhaupt des Commonwealth, Ehrenoberst der fünf Regimenter der Foot Guards und Fount of Honour, das heißt, sie vergibt Adelstitel und Orden. Ihr Porträt erscheint auf Banknoten, Münzen und Briefmarken. In ihrem Namen wird Recht gesprochen, und die Streitkräfte, deren Oberhaupt sie ist, schwören ihr persönlich die Treue, nicht dem Staat. Privat indes hat „die Chefin" sich meistens gern mit dem zweiten Platz hinter ihrem Ehemann begnügt, wenn es um Familienangelegenheiten ging. Dazu gehörte Philips Entschluss, die Kinder zur Schule zu schicken, womit er die veraltete Tradition des Privatunterrichts beendete. Die Idee mag der Königin nicht sonderlich gefallen haben, aber sie fügte sich trotzdem.

Im Spätsommer 1959 wurde bekannt gegeben, dass die Königin ihr drittes Kind erwartete. Seit den Tagen von Königin Victoria war Prinz Andrew das erste Baby, das von einer regierenden Monarchin geboren wurde, und zwar am 19. Februar 1960 im Buckingham Palace, knapp zehn Jahre nach seiner älteren Schwester. Nach weiteren vier Jahren kam am 10. März 1964 sein Bruder Edward zur Welt. Für die Königin und Prinz Philip war dies der Beginn einer zweiten Familie. Sie schienen jetzt als Eltern entspannter und aufmerksamer zu sein.

Die 1960er waren ein Jahrzehnt des radikalen gesellschaftlichen und kulturellen Wandels, der – ein weiterer Schritt zur Modernisierung der Royals – einen ganz neuartigen Fernsehdokumentarfilm aus der Innenperspektive mit dem Titel *Royal Family* hervorbrachte. Die 1969 ausgestrahlte Sendung war ein intimes Porträt der Königin und ihrer Familie in ihrem privaten und öffentlichen Leben. Manche bemängelten allerdings, der Film habe die Monarchie ihrer Mystik beraubt, indem er sie „vermenschlichte" – man sah Ihre Majestät, wie sie mit Prinz Edward in den Dorfladen von Balmoral fuhr, um Eis zu kaufen, wie sie den Salat für das von Prinz Philip gegrillte Fleisch vorbereitete und wie sie über die *Lucy Show* im Fernsehen lachte. Es war ein strittiger Einwand. Doch 1971 führten Spekulationen der Presse über das Ausmaß des persönlichen Vermögens der Königin – man schätzte es 1992, als sie freiwillig Einkommensteuer zahlte, auf 300 Millionen Pfund – zu einem drängenderen, kritischeren und viel respektloseren Ton in den Zeitungsberichten. Ein Jahr später hingegen, im Jahr 1972, in dem Elizabeth und Philip im November ihre Silberhochzeit begingen, war die Stimmung wieder etwas fei-

15

Anonymous

During his ceremonial investiture as Prince of Wales at Caernarvon (or Caernarfon) Castle on 1 July 1969, the Queen crowned her son and heir with a stylishly modern coronet, set with diamonds and emeralds, that had been specially made for the occasion. 1969.

Die Königin krönt ihren Sohn und Erben bei seiner Investitur als Prinz von Wales am 1. Juli 1969 im Schloss Caernarvon (oder Caernarfon) mit einer modernen Adelskrone, die mit ihren Diamanten und Smaragden eigens für diese Gelegenheit angefertigt wurde, 1969.

Au cours de la cérémonie d'investiture du prince de Galles au château de Caernarvon (ou Caernarfon) le 1er juillet 1969, la reine coiffa son fils et héritier d'une élégante couronne moderne sertie de diamants et d'émeraudes, créée pour l'occasion, 1969.

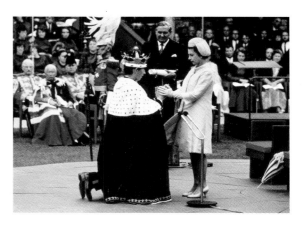

erlicher. Zur gleichen Zeit erschien noch ein anderer, obgleich entfernterer Silberstreifen am Horizont, der des 25. Jahrestags – oder des Silberjubiläums – der Regentschaft der Königin.

EINE MODERNE MONARCHIE (1977–2020)

Bis 1977 hatte Elizabeth II. 25 Jahre lang ohne jeglichen Fehltritt regiert, und wie ihr damaliger Privatsekretär bemerkte, befand sie sich nun in „einer Liebesaffäre mit ihrem Land". Nach einer anfangs zögerlichen Reaktion auf die Idee eines Silberjubiläums, dem Kritiker ein Scheitern voraussagten, nahm das Ereignis plötzlich Fahrt auf, was dieselben nörgelnden Stimmen zu Klagen über ein „Jubiläumsfieber" veranlasste. Der Grund für den landesweiten Enthusiasmus war ganz einfach. Die Menschen zu Hause – aber auch die im Ausland – wollten nicht nur das erste Vierteljahrhundert der Regentschaft ihrer Königin und all dessen feiern, was sie repräsentierte, sondern ebenso ihre Anerkennung der Königin als Person zum Ausdruck bringen. Das Ergebnis war eine greifbare Atmosphäre der Wärme und Zuneigung, wo immer sie hinging. Wie das goldene Jubiläum 2002 und das diamantene 2012 – das erste, das seit den Tagen von Queen Victoria gefeiert wurde – war das silberne Jubiläum ein überwältigender Erfolg.

Die Frage, wie man die Sicherheit der Königin garantieren soll, wo immer sie sich gerade aufhalten mag, ist heute noch viel bedeutender als 1977. Während sie selbst gesagt hat, sie habe keine Angst davor, getötet zu werden, wolle aber nicht verstümmelt werden, erinnern zwei Zwischenfälle aus den frühen 1980er-Jahren daran, wie verwundbar die Königin sein kann. Im Juni 1981 feuerte ein irregeleiteter Teenager fünf Schüsse auf sie ab (sie stellten sich als Platzpatronen heraus), als sie zur jährlichen Zeremonie des *Trooping the Colour*, der Militärparade aus Anlass ihrer Geburtstagsfeier, ritt. Im folgenden Jahr wurde die Königin an einem Morgen im Juli von einem anderen verwirrten Menschen aufgeweckt, der in den Buckingham Palace eingedrungen und unentdeckt in ihr Schlafzimmer gelangt war. Obwohl sie zweimal die Polizei anrief, tauchte kein Beamter auf, weshalb sie mit großer Geistesgegenwart selbst die Situation regelte.

Beide Zwischenfälle, die leicht auch ganz anders hätten ausgehen können, machten Schlagzeilen. Ein Zeitungsredakteur aber kommentierte bald die Art der Berichterstattung in den Printmedien. „Die königliche Seifenoper", schrieb Donald Trelford in *The Observer*, „hat jetzt einen solchen Grad an öffentlichem Interesse erreicht, dass die Grenze zwischen Fakt und Fiktion außer Sichtweite geraten ist … nicht nur überprüfen manche Zeitungen ihre Fakten einfach nicht und missachten Dementis, es ist ihnen egal, ob ihre Geschichten stimmen oder nicht." Seitdem hat sich nicht viel geändert. Als sich das Ende der Ehe von Charles und Diana, die 1981 mit so großen Hoffnungen begonnen hatte, abzeichnete, wuchs die Sensationsgier der Presse ins Gnadenlose.

Der Prinz und die Prinzessin trennten sich Ende 1992, in dem Jahr, das die Königin öffentlich als *annus horribilis* bezeichnete. Das Frühjahr hatte ihr die Trennung des Herzogs und der Herzogin von York beschert, die Scheidung der Princess Royal, Anne, und die Veröffentlichung von Andrew Mortons umstrittenem Buch *Diana. Ihre wahre Geschichte*. Am 20. No

vember, dem 45. Hochzeitstag der Königin, gipfelte das Jahr in dem verheerenden Feuer im Schloss Windsor.

Mehr als jedes andere Ereignis rüttelte der Tod von Diana fünf Jahre später die Königin auf. In einem Moment, der keinem anderen in der Geschichte der Monarchie glich, wurden nicht nur Lektionen gelernt, sondern sich auch zu Herzen genommen und umgesetzt.

Von diesem Zeitpunkt an übernahm die Königin die Verantwortung für eine fast völlige Modernisierung der Monarchie. Unter ihrer Führung und Anleitung, so sagte ihr Sohn Andrew, der Herzog von York, dem Journalisten Robert Hardman, sei die Institution „in der Lage gewesen, sich auf eine Weise und in einem Tempo zu ändern, die das reflektieren, was die Gesellschaft erfordert".

Teil dieses Wandels ist die Art, mit der die Monarchie sich dem Phänomen der Massenkommunikation angepasst hat. Sie öffnete sich den Medien zu einem Grad, der zu Anfang von Elizabeths Regentschaft undenkbar gewesen wäre, und erreicht heute eine globale Öffentlichkeit nicht nur über ihre eigene Website, sondern auch via Facebook, Twitter und YouTube. Mit der Zeit zu gehen und die Erfordernisse der Gesellschaft zu reflektieren, wie Prinz Andrew es ausdrückte, führte auch zu einem radikalen Wandel im Umgang mit bestimmten alltäglichen Problemen, die in anderen Familien fast zur Tagesordnung gehören. Als sie den Thron bestieg, waren Scheidung und Wiederverheiratung in der königlichen Familie unvorstellbar. Doch als Prinzessin Margaret sich 1978 von Lord Snowdon scheiden ließ, war das Tabu endlich überwunden und der Weg geebnet für die Auflösung anderer königlicher Ehen, die am Ende waren, nämlich der von dreien der vier Kinder der Königin, Charles, Anne und Andrew. Noch bedeutsamer ist – inzwischen war auch die öffentliche Meinung gereift –, dass es dem Prinzen von Wales schließlich gestattet wurde, seine erste Liebe, die geschiedene Camilla Parker Bowles, zu heiraten.

Sechs Jahre später, im April 2011, erfolgte ein ähnlich bedeutsamer Bruch mit der Vergangenheit, wie er sich eigentlich nur im Märchen ereignet, als Charles' und Dianas ältester Sohn Prinz William, der neu ernannte Herzog von Cambridge, Catherine heiratete, die Tochter der Self-Made-Millionäre Michael und Carole Middleton, die aus der Mittel- beziehungsweise Arbeiterklasse stammten. Es war eins der besten Beispiele dafür, wie weit sich die Monarchie unter ihrer gegenwärtigen Regentschaft entwickelt hat.

Im Juni des folgenden Jahres, 2012, zollte man der fortschrittlichen Art und Weise, wie sich die Monarchie unter Königin Elizabeth II. entwickelt hatte, während der offiziellen Feierlichkeiten zum 60. Thronjubiläum – dem „Diamond Jubilee" – indirekt Anerkennung. In einer im Fernsehen übertragenen Dankesbotschaft sagte die Queen: „Die Veranstaltungen, an denen ich anlässlich meines diamantenen Jubiläums teilnahm, waren eine Erfahrung, die mich demütig werden ließ."

Ein Jahr später gedachte man mit einem Gottesdienst in der Westminster Abbey eines weiteren 60. Jahrestages, nämlich dem der Krönung Ihrer Majestät am 2. Juni 1953. In diesem Sommer reihte sich eine Feier an die nächste. Beim renommierten jährlichen Royal-Ascot-Pferderennen am 20. Juni erlebte die Königin – selbst eine begeisterte Reiterin, aber

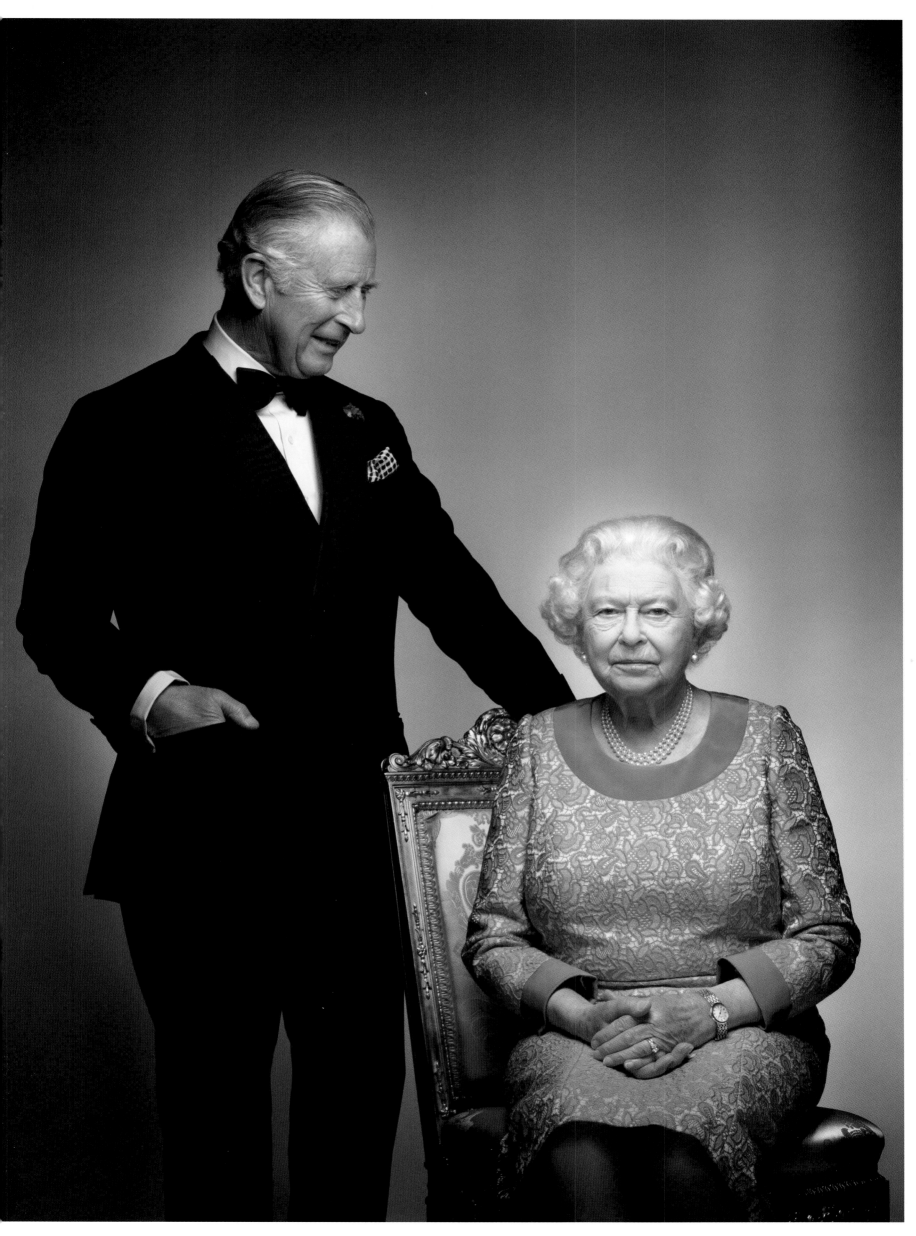

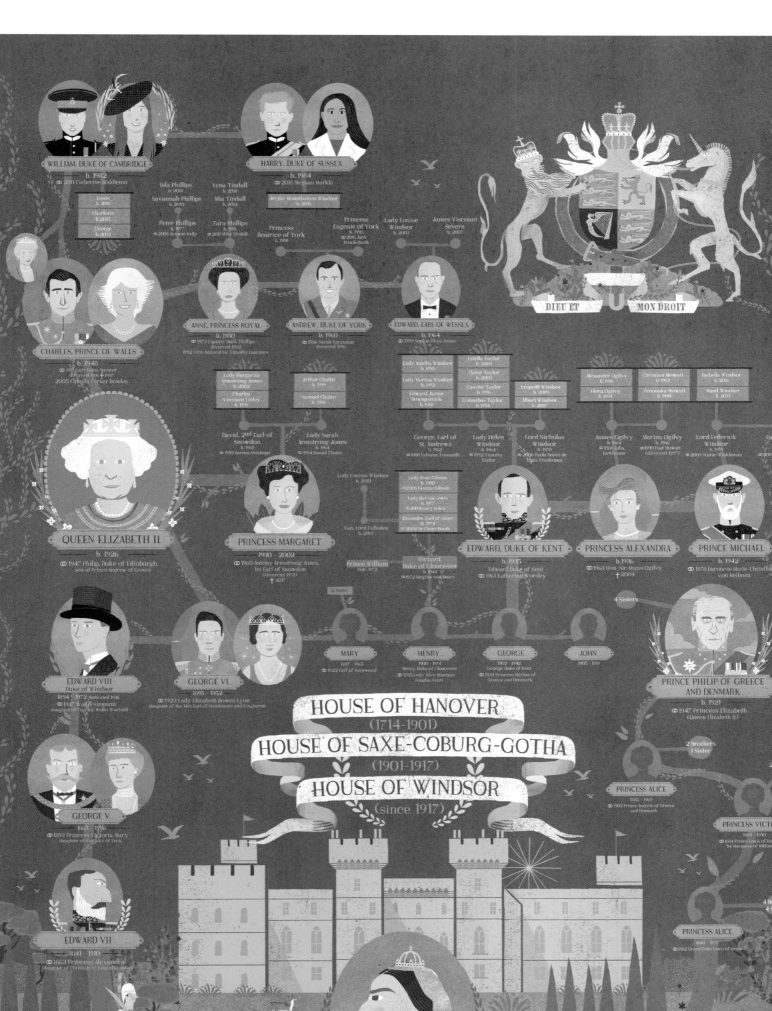

THE YOUNG PRINCESS

THE YOUNG PRINCESS

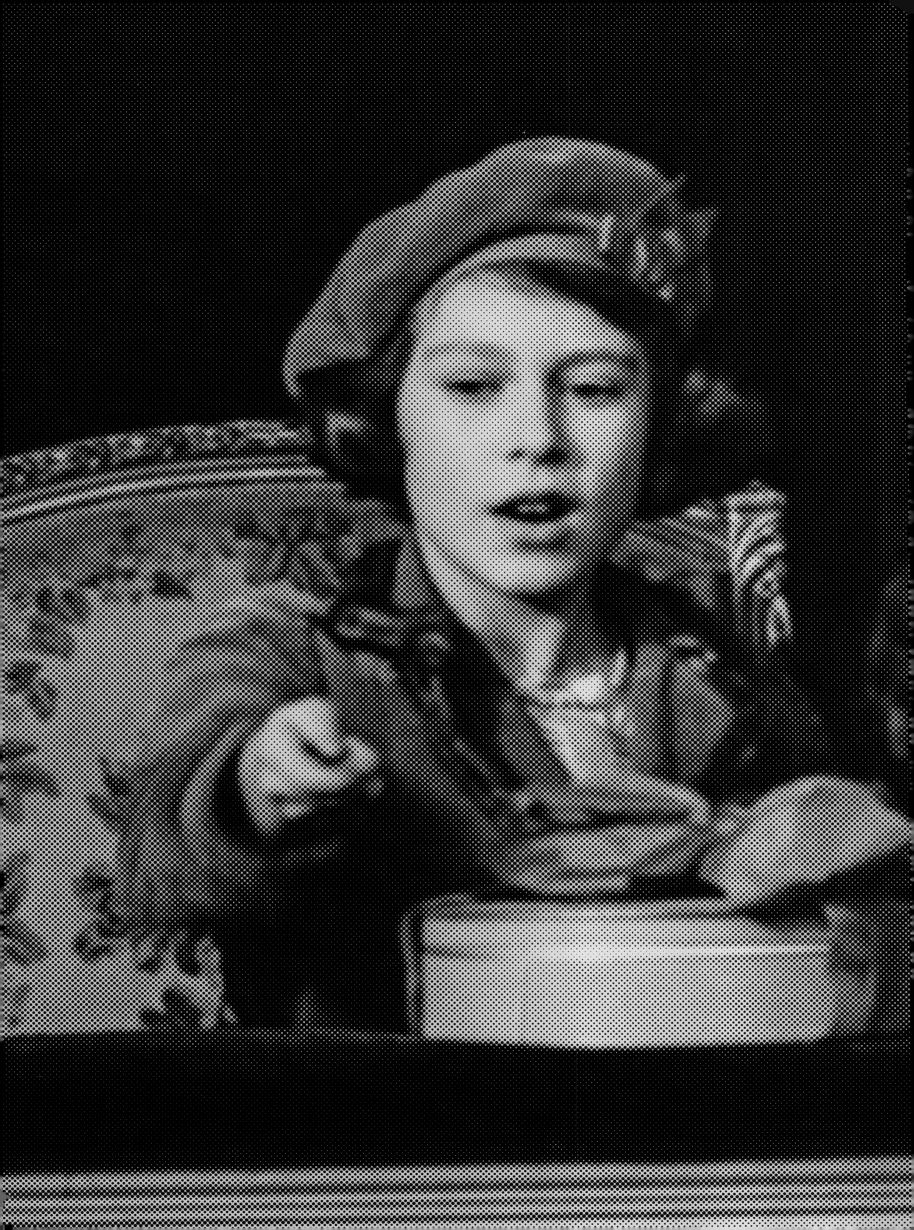

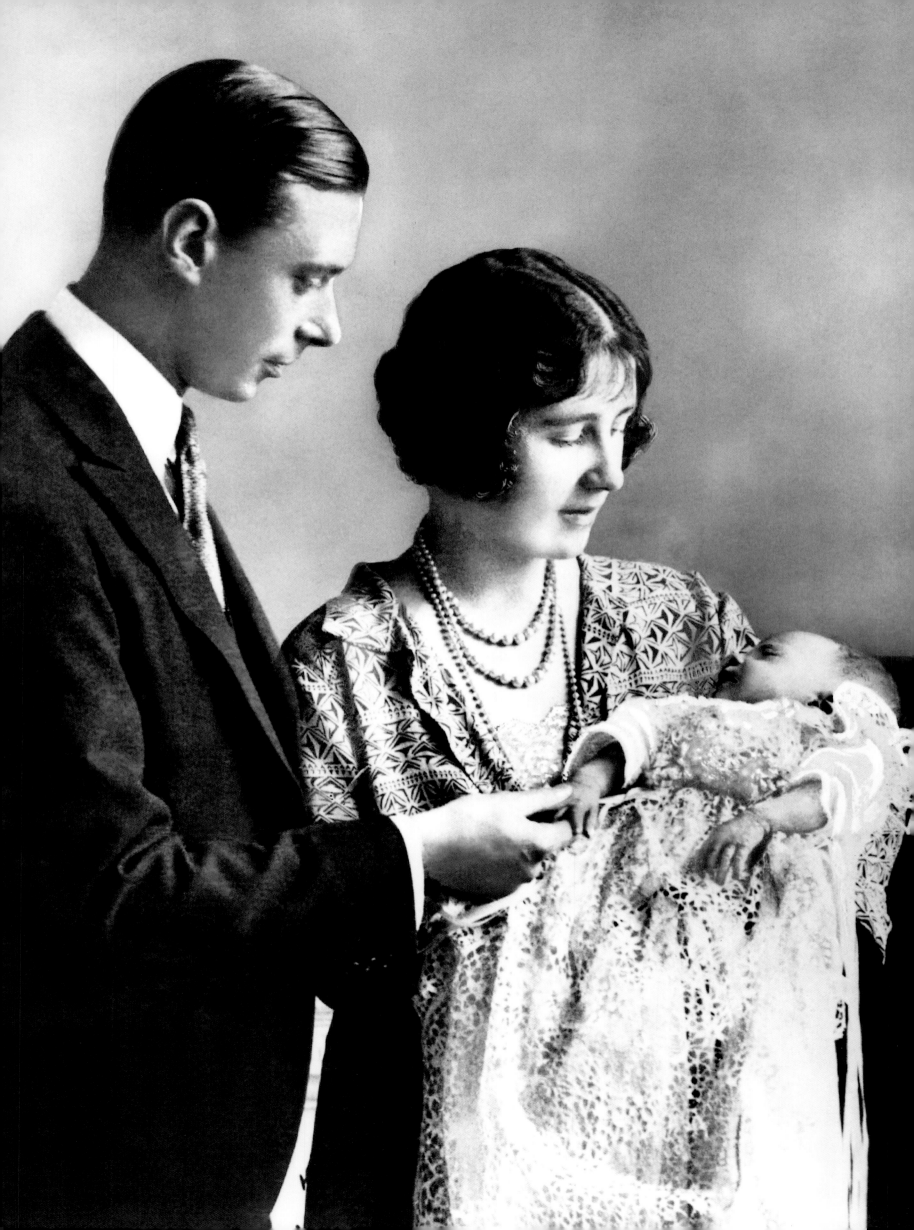

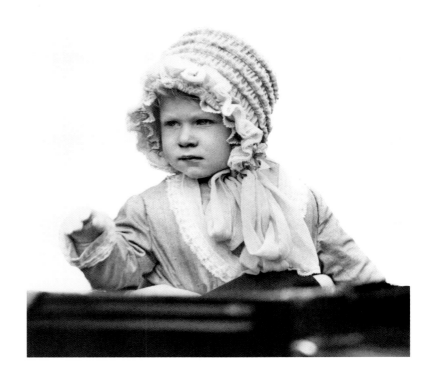

26–27

Anonymous

The young Princesses, whose favourite pastimes all involved horses, are totally engrossed as they watch an event at the National Pony Show held at London's Agricultural Hall. 1938.

Die jungen Prinzessinnen liebten alle Aktivitäten, die mit Pferden zu tun hatten. Hier verfolgen sie gebannt eine Darbietung bei der Nationalen Pony-Schau in der Londoner Landwirtschaftshalle, 1938.

Les jeunes princesses, dont les jeux favoris mettaient toujours en scène des chevaux, sont captivées par une scène lors du National Poney Show se déroulant dans l'Agricultural Hall à Londres, 1938.

28

Anonymous

The future King George VI and Queen Elizabeth, then Duke and Duchess of York, with their elder daughter, Princess Elizabeth Alexandra Mary, at her christening. May 1926.

Der zukünftige König George VI. und Königin Elizabeth, damals Herzog und Herzogin von York, mit ihrer älteren Tochter Prinzessin Elizabeth Alexandra Mary bei deren Taufe im Mai 1926.

Le duc et la duchesse d'York, les futurs roi George VI et reine Élisabeth, lors du baptême de leur fille aînée, la princesse Elizabeth Alexandra Mary, en mai 1926.

29

Anonymous

The two-year-old Princess Elizabeth is seen taking her daily outing in Hyde Park. She is driven in a horse-drawn carriage sent over from the Royal Mews at Buckingham Palace to her family's nearby home at 145 Piccadilly. 1928.

Dieses Foto zeigt die zweijährige Prinzessin Elizabeth bei ihrem täglichen Ausflug in den nahe gelegenen Hyde Park. Sie sitzt in einer Pferdekutsche, die aus den Königlichen Ställen des Buckingham Palace zum Haus ihrer Familie am 145 Piccadilly geschickt wurde, 1928.

Âgée de deux ans, la princesse Élisabeth fait sa promenade quotidienne dans Hyde Park à bord d'une voiture à cheval provenant des écuries royales du palais de Buckingham, près de la résidence de ses parents, au numéro 145 de Piccadilly, 1928.

30

Anonymous

Y Bwthyn Bach to Gwellt, otherwise known as the 'Little House with the Straw Roof', a fully functioning, two-thirds life-size thatched cottage, was given to Princess Elizabeth as a sixth birthday present by the people of Wales in 1932. It was erected in the garden of Royal Lodge, Windsor, where it is still to be found. 1933.

Y Bwthyn Bach to Gwellt oder „Das kleine Haus mit dem Strohdach", ein voll funktionsfähiges reetgedecktes Landhaus in Zweidrittelgröße, das Prinzessin Elizabeth 1932 zu ihrem sechsten Geburtstag von der walisischen Bevölkerung bekam. Es wurde im Garten der Royal Lodge in Windsor aufgestellt, wo es noch heute steht, 1933.

Y Bwthyn Bach to Gwellt, « la petite maison avec le toit en chaume », un cottage gallois réduit à deux tiers de la grandeur nature et entièrement aménagé, fut offert à la princesse Élisabeth pour son sixième anniversaire par le peuple de Galles en 1932. Il fut érigé dans le jardin de la Royal Lodge, dans le grand parc de Windsor, où l'on peut encore le voir aujourd'hui, 1933.

31

Anonymous

Five-year-old Princess Elizabeth talks with guests at an event in the grounds of Glamis Castle, the seat of her maternal grandparents, in Forfarshire, Scotland. 1931.

Die fünfjährige Prinzessin Elizabeth spricht mit Gästen bei einer Veranstaltung auf dem Gelände von Schloss Glamis, dem Sitz ihrer Großeltern mütterlicherseits, im schottischen Forfarshire, 1931.

Âgée de cinq ans, la princesse Élisabeth discute avec des invités lors d'une réception dans les jardins du château de Glamis, dans le Forfarshire (Écosse), demeure de ses grands-parents maternels, 1931.

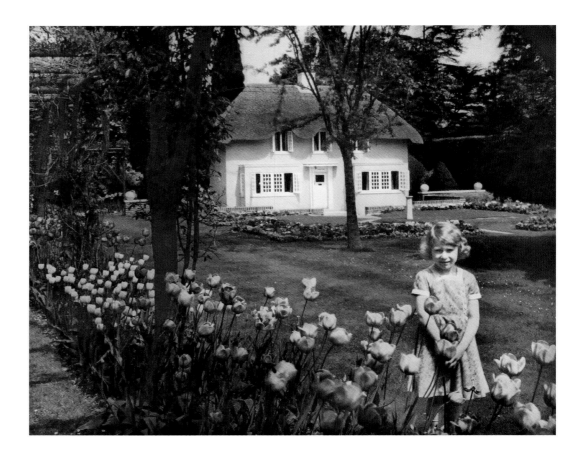

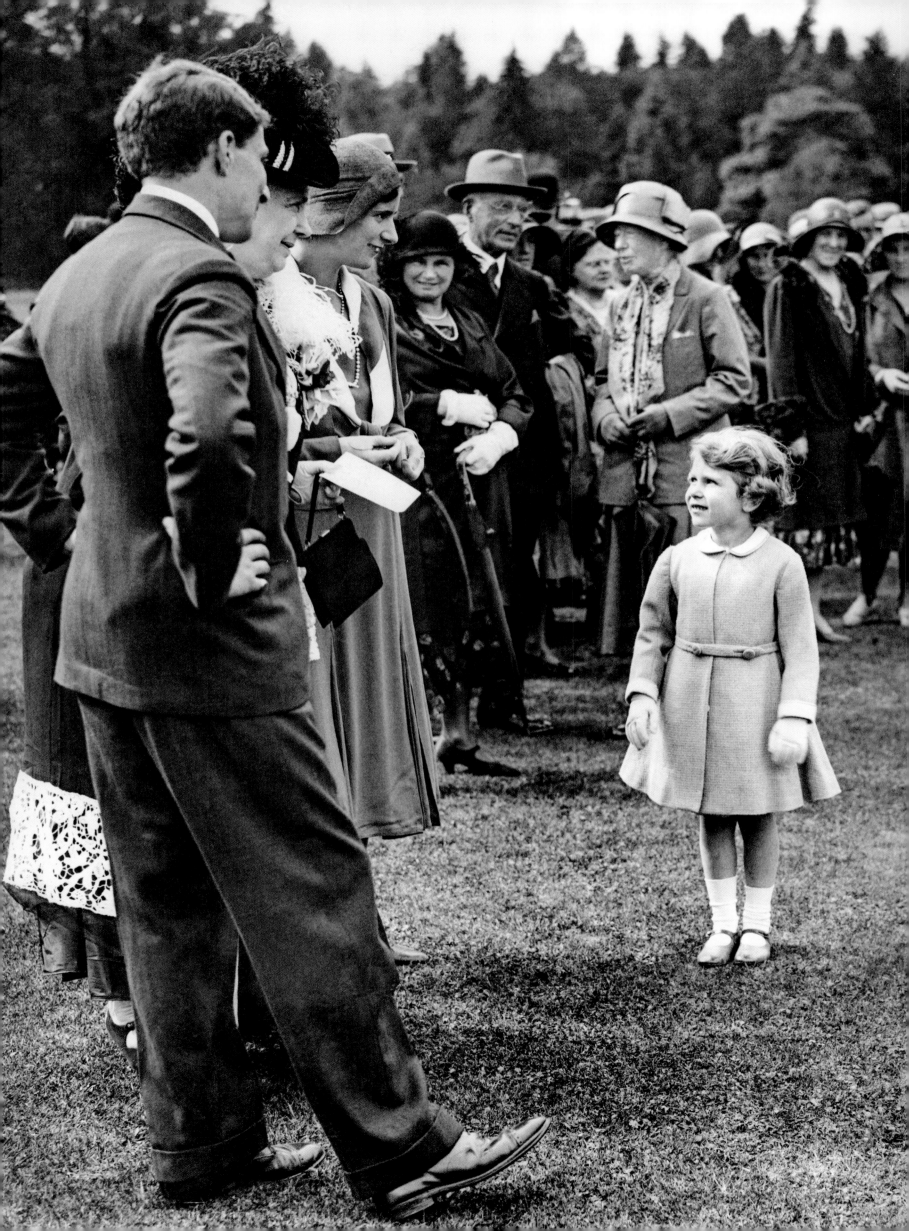

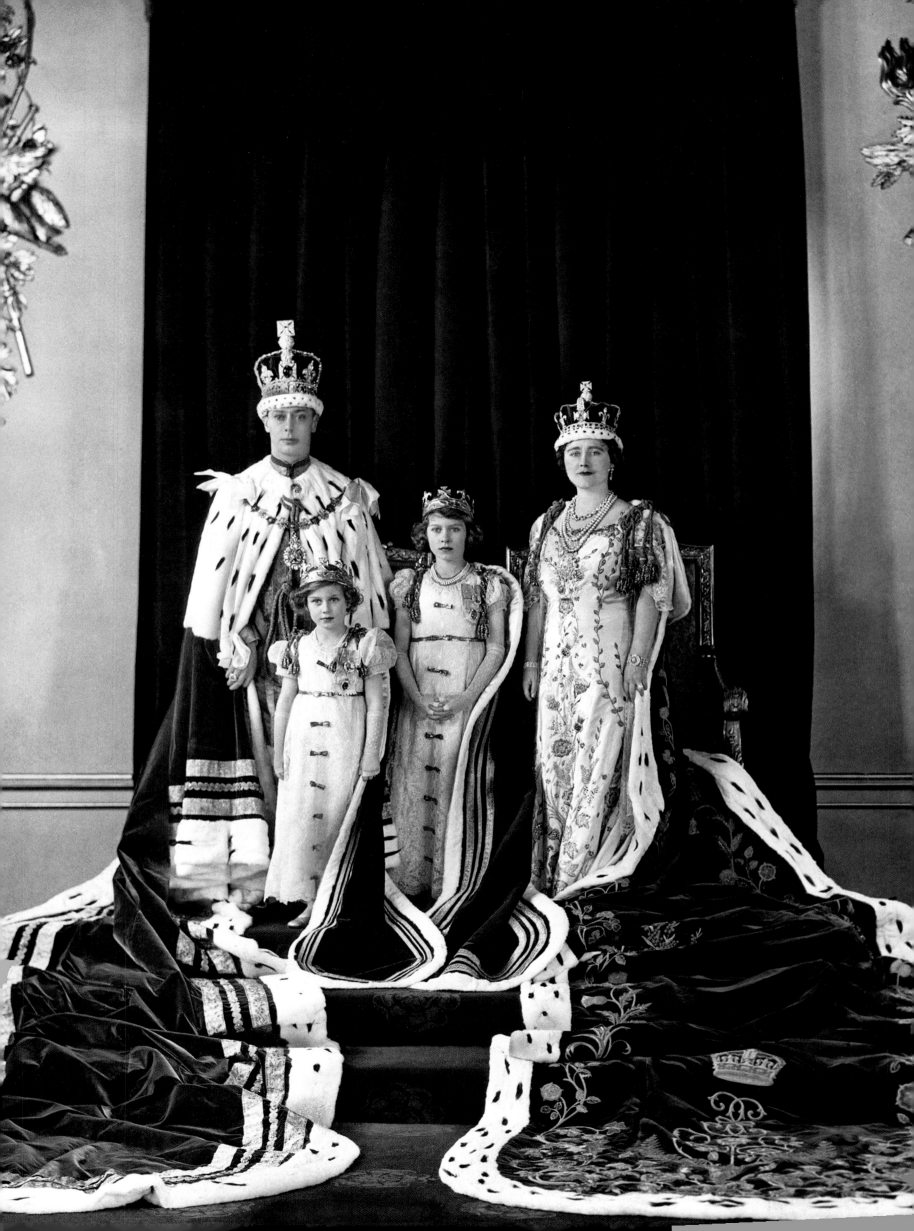

32
Dorothy Wilding
'Us four', as King George VI referred to his small, close-knit family, photographed in the Throne Room at Buckingham Palace after the King and Queen were crowned at Westminster Abbey. 12 May 1937.

„Wir vier", wie König George VI. seine kleine, einander eng verbundene Familie nannte, im Thronsaal des Buckingham Palace nach der Krönung des Königs und der Königin in der Westminster Abbey, 12. Mai 1937.

« Nous quatre », c'est ainsi que George VI appelait sa petite famille très unie, ici photographiée dans la salle du trône du palais de Buckingham après le couronnement du roi et de la reine à l'abbaye de Westminster le 12 mai 1937.

33
Anonymous
Princess Elizabeth as a bridesmaid at the wedding of her uncle, Prince George, Duke of Kent, and Princess Marina of Greece and Denmark. She is seen in this photograph with her father, the Duke of York, who wears ceremonial naval uniform. November 1934.

Prinzessin Elizabeth als Brautjungfer bei der Hochzeit ihres Onkels Prinz George, des Herzogs von Kent, und der Prinzessin Marina von Griechenland und Dänemark. Sie ist auf diesem Foto mit ihrem Vater zu sehen, dem Herzog von York, der die Galauniform der Marine trägt, November 1934.

La princesse Élisabeth est demoiselle d'honneur lors du mariage de son oncle, le prince George, duc de Kent, et de la princesse Marina de Grèce et de Danemark. Elle est photographiée ici avec son père, le duc d'York, en uniforme d'apparat de la marine royale, en novembre 1934.

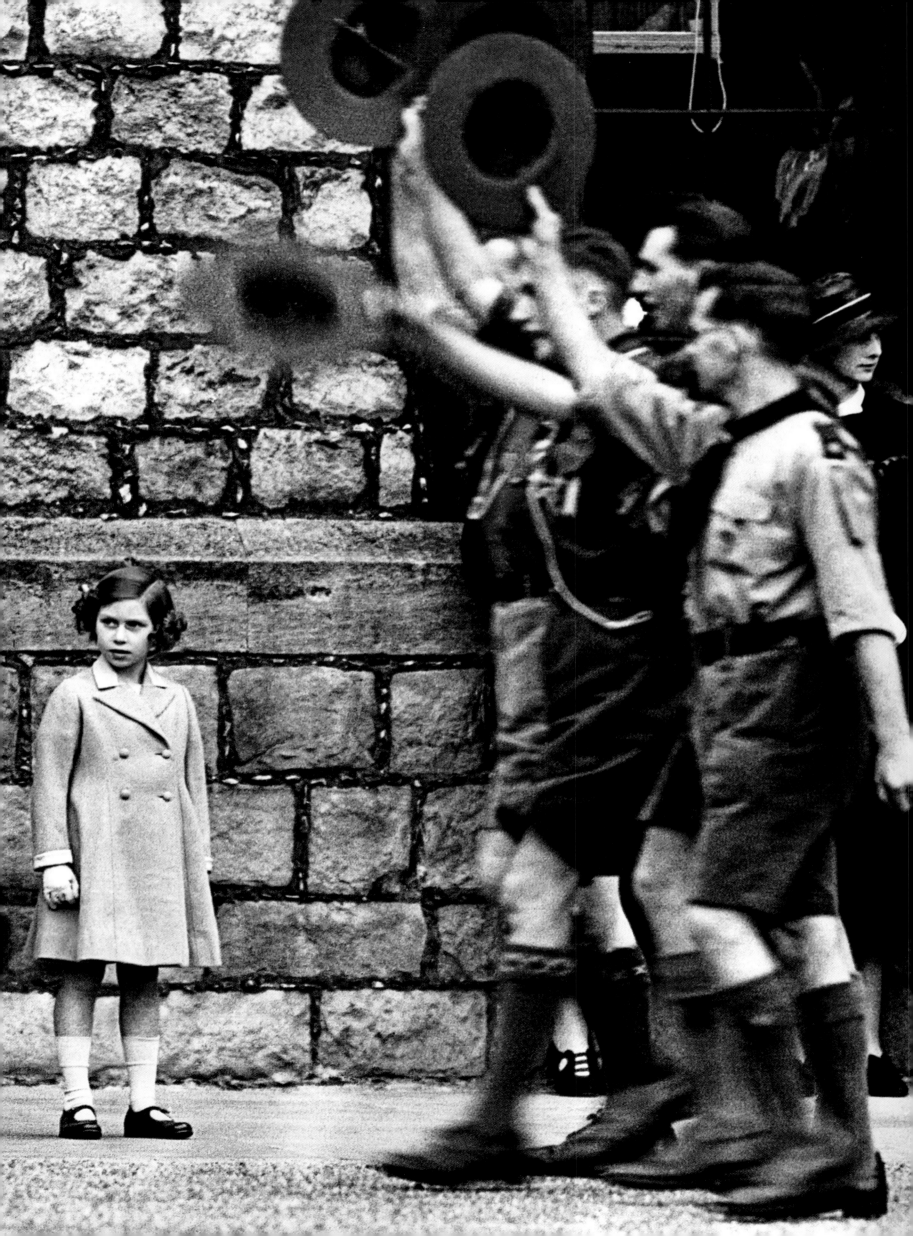

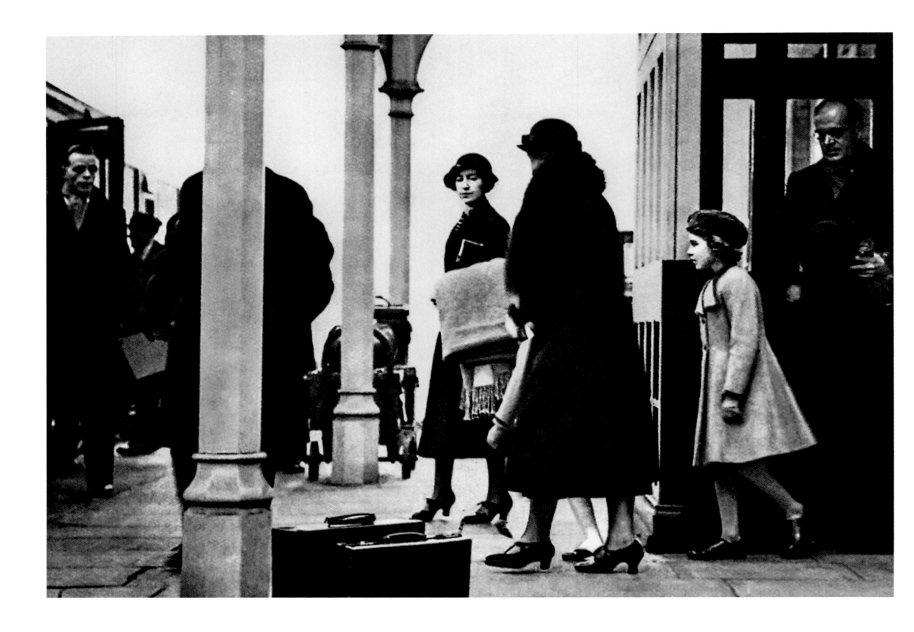

34–35

Anonymous

In the quadrangle at Windsor Castle, King George VI and Queen Elizabeth, accompanied by the two Princesses, are cheered as they reviewa parade of scouts. 24 April 1938.

Im Innenhof von Schloss Windsor werden König George VI. und Königin Elizabeth in Begleitung der beiden jungen Prinzessinnen bei einer Parade von Pfadfindern bejubelt, 24. April 1938.

Dans la cour intérieure du château de Windsor, George VI, la reine Élisabeth et les deux jeunes princesses sont acclamés tandis qu'ils assistent à un défilé de scouts, le 24 avril 1938.

36

Anonymous

Princess Elizabeth and her younger sister, Margaret Rose, returning to London from Sandringham, where they had spent the Christmas holiday. Soon afterwards, their grandfather, King George V, who had been ailing for some while, died. 1936.

Prinzessin Elizabeth und ihre jüngere Schwester Margaret Rose auf dem Rückweg von Sandringham nach London, wo sie die Weihnachtsferien verbracht hatten. Kurz darauf starb ihr Großvater König George V. nach längerer Krankheit, 1936.

La princesse Élisabeth et sa jeune sœur Margaret Rose rentrent à Londres après avoir passé les vacances de Noël à Sandringham. Leur grand-père, le roi George V, souffrant depuis un certain temps, mourra quelques semaines plus tard, 1936.

37

Anonymous

On one occasion, accompanied by their governess, Marion Crawford, and their mother's lady-in-waiting, Lady Helen Graham, Princess Elizabeth and her sister travelled a few stops on the London Underground. After getting off at Tottenham Court Road, they made an unofficial visit to the headquarters of the YWCA. 1939.

Einmal durften Prinzessin Elizabeth und ihre Schwester in Begleitung ihrer Gouvernante und der Hofdame ihrer Mutter, Lady Helen Graham, ein paar Stationen mit der Londoner U-Bahn fahren. Sie stiegen an der Tottenham Court Road aus und besuchten privat das Hauptquartier des Christlichen Vereins junger Frauen, 1939.

Accompagnées par leur gouvernante, Marion Crawford, et la dame d'honneur de leur mère, Lady Helen Graham, la princesse Élisabeth et sa sœur prennent le métro londonien pour la première fois, parcourant plusieurs stations. Descendant à Tottenham Court Road, elles visiteront ensuite le siège de la YWCA londonienne, 1939.

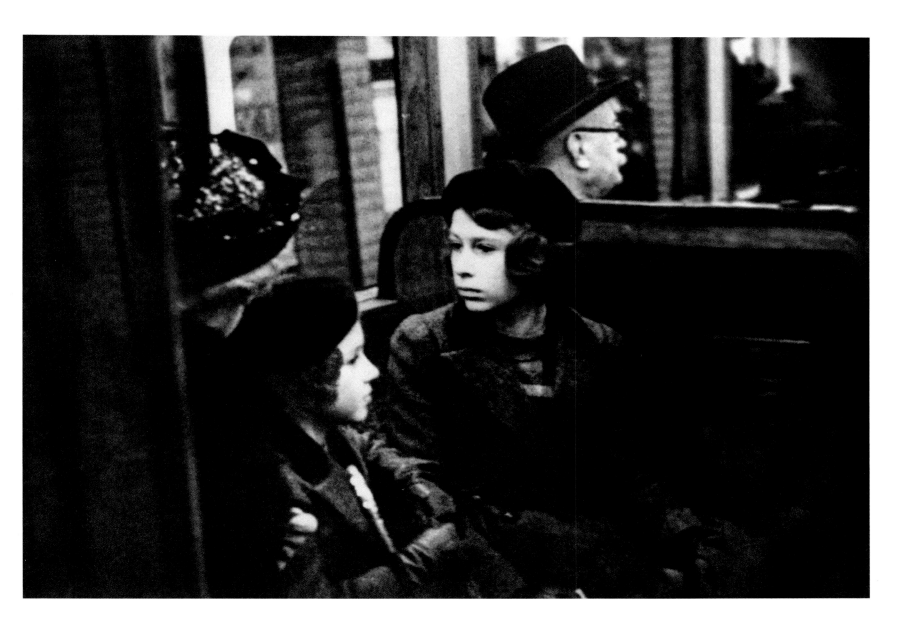

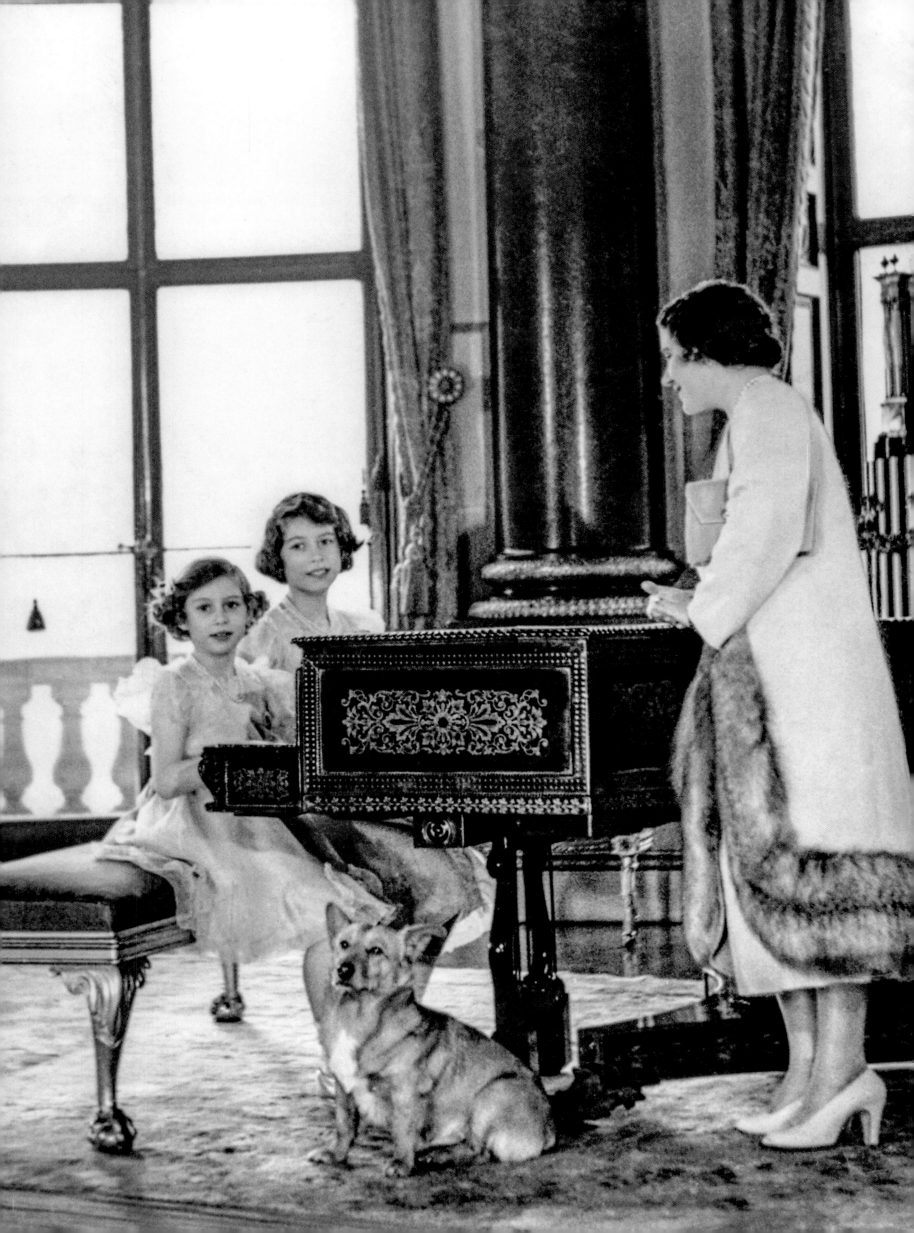

38

Marcus Adams

Queen Elizabeth, as she became in 1936 when her husband ascended the throne as King George VI, is seen here with her daughters in the Music Room at Buckingham Palace. Both Princesses were accomplished pianists and continued to enjoy playing in later life. 1938.

Königin Elizabeth, zu der sie im Jahr 1936 wurde, als ihr Gemahl als König George VI. den Thron bestieg, ist hier mit ihren Töchtern im Musiksaal des Buckingham Palace zu sehen. Beide Prinzessinnen waren vorzügliche Pianistinnen und spielten auch später gern Klavier, 1938.

La reine Élisabeth, comme elle fut sacrée en 1936 lors de l'accession au trône de son mari le roi George VI, est photographiée dans le salon de musique du palais de Buckingham avec ses filles. Les deux princesses sont des pianistes accomplies et ont toujours joué du piano avec plaisir, 1938.

40

Lisa Sheridan

Cinderella was the first of three wartime pantomimes in which the Princesses took part, in the Waterloo Chamber at Windsor Castle. Seen here with their mother, Princess Elizabeth is dressed for her role as Prince Charming with Princess Margaret as Cinderella. 1941.

Cinderella war die erste von drei Pantomimen während des Kriegs, bei der die Prinzessinnen auftraten. Im Waterloo-Zimmer von Schloss Windsor sind sie hier mit ihrer Mutter zu sehen. Prinzessin Elizabeth ist verkleidet als Prince Charming und Margaret als Cinderella, 1941.

Cendrillon fut la première pantomime à laquelle les princesses participèrent durant la guerre. Ici, dans la salle Waterloo du château de Windsor, photographiées avec leur mère, la princesse Élisabeth incarne le prince charmant et la princesse Margaret Cendrillon, 1941.

41

Lisa Sheridan

According to her governess, Princess Elizabeth did not find knitting easy. Nevertheless, she and Princess Margaret persevered when it came to making items for war charities. They are seen here with their mother, each with wool and knitting needles, in the garden at Royal Lodge, Windsor. 1940.

Ihrer Gouvernante zufolge fiel Prinzessin Elizabeth das Stricken nicht leicht. Trotzdem strickten sie und Prinzessin Margaret während des Kriegs unverdrossen Kleidungsstücke für wohltätige Zwecke. Hier sitzen sie mit ihrer Mutter, jede mit Wolle und Stricknadeln, im Garten der Royal Lodge in Windsor, 1940.

À en croire sa gouvernante, la princesse Élisabeth n'était pas très douée pour le tricot. Néanmoins, la princesse Margaret et elle redoublèrent d'effort afin de réaliser des vêtements pour des organisations caritatives durant la guerre. Elles sont ici à l'œuvre avec leur mère dans le jardin de la Royal Lodge, 1940.

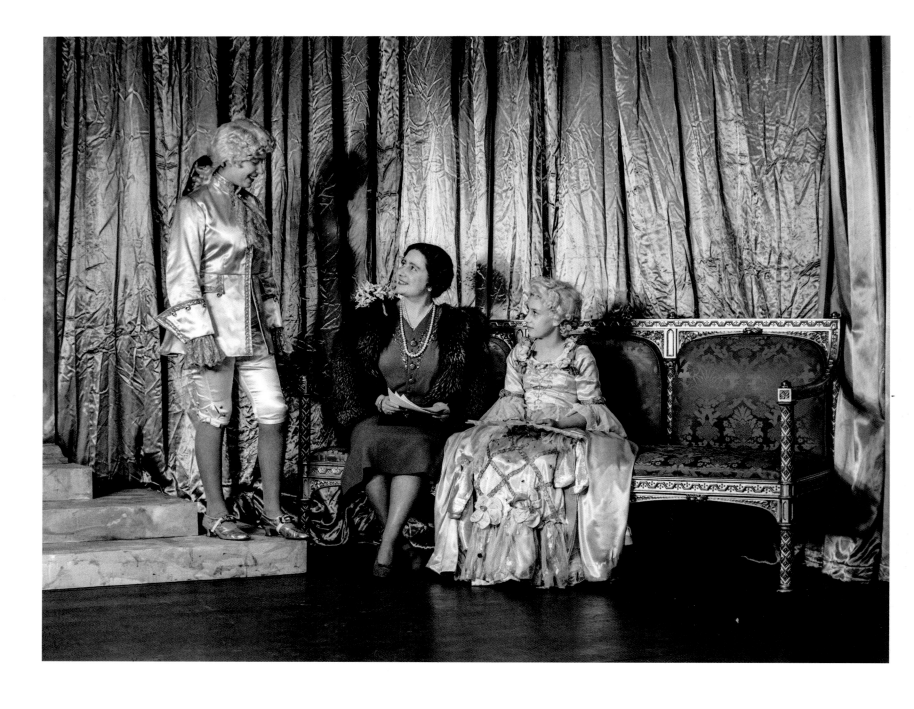

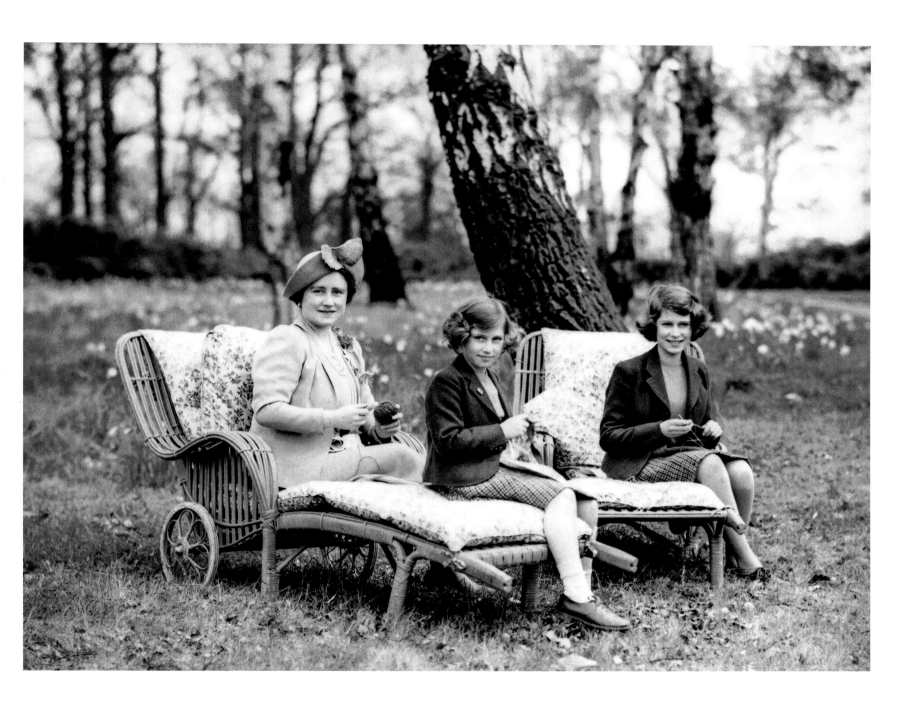

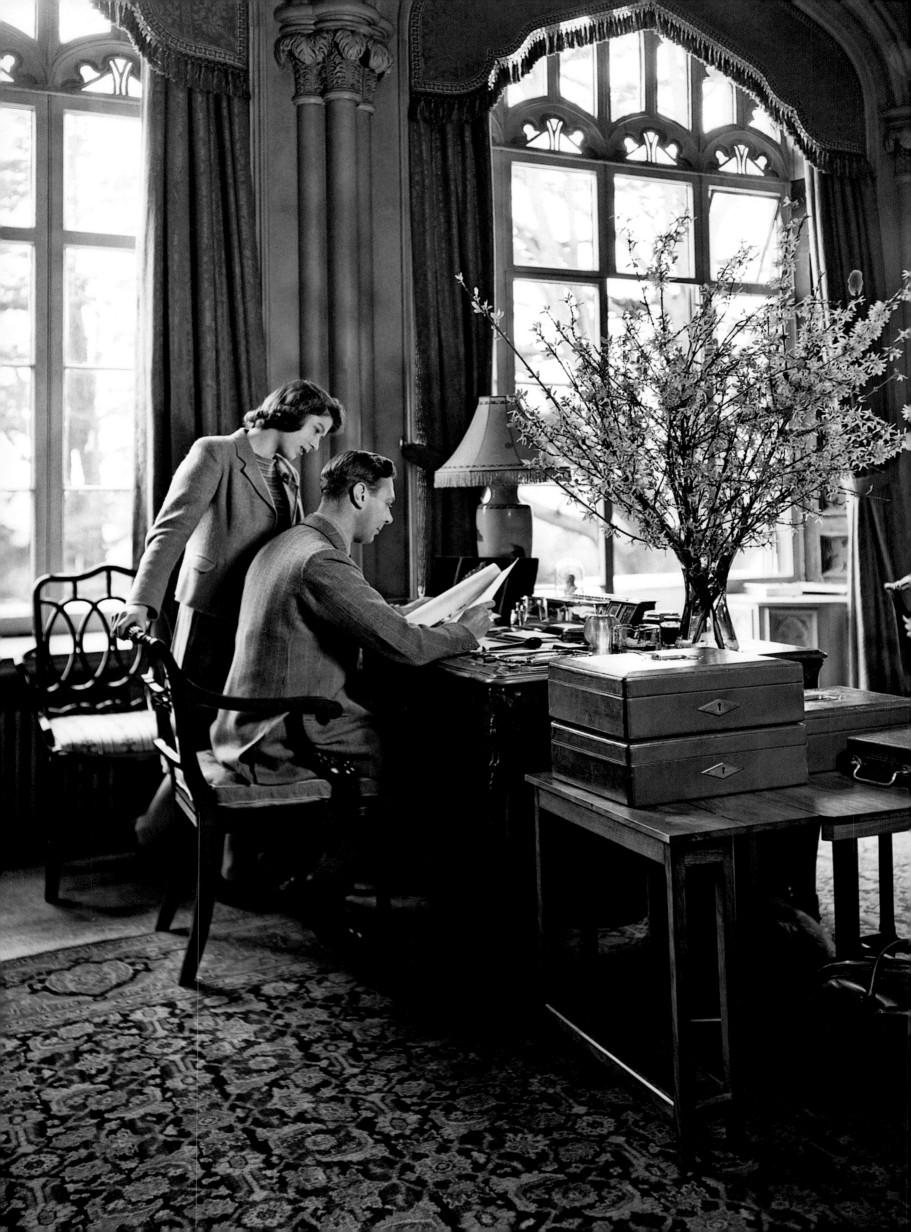

42

Lisa Sheridan

George VI reading official papers at Royal Lodge with his elder daughter looking over his shoulder. 1942.

Georg VI. liest in der Royal Lodge Staatsdokumente, während seine älteste Tochter ihm über die Schulter schaut, 1942.

George VI examine des documents officiels, sa fille aînée lisant par-dessus son épaule, Royal Lodge, 1942.

43

Yousuf Karsh

Yousuf Karsh, also known professionally as Karsh of Ottawa, photographed the Queen four or five times between 1943 and 1987, often in connection with royal visits to Canada. This portrait of the 17-year-old Princess Elizabeth is from the photographer's first series. 1943.

In der Branche auch als Karsh von Ottawa bekannt, fertigte Yousuf Karsh zwischen 1943 und 1987 vier oder fünf Fotoserien der Königin an, einige aus Anlass königlicher Besuche in Kanada. Dieses Porträt der 17-jährigen Prinzessin Elizabeth stammt aus der ersten Serie des Fotografen, 1943.

Également connu sous le nom professionnel de Karsh d'Ottawa, Yousuf Karsh a photographié la reine à quatre ou cinq reprises entre 1943 et 1987, souvent à l'occasion de ses visites au Canada. Ce portrait de la princesse Élisabeth, alors âgée de dix-sept ans, appartient à la première série du photographe, 1943.

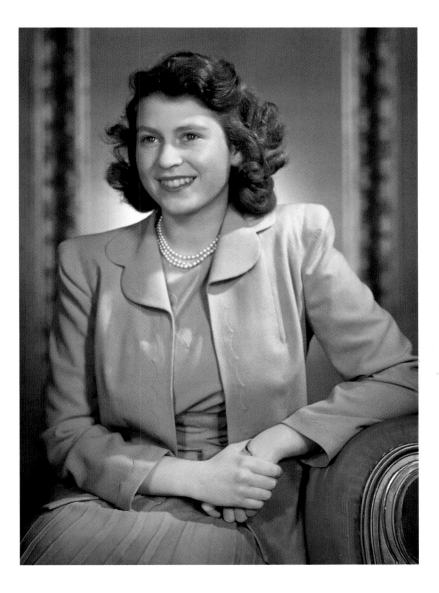

45

Anonymous

In 1946, when she was 20, Princess Elizabeth was given her own private suite of rooms on the first floor of Buckingham Palace, overlooking the forecourt and the Victoria Memorial. She is seen here at her desk in the sitting room. 1947.

Mit 20 Jahren bekam Prinzessin Elizabeth ihre eigene private Suite in der ersten Etage des Buckingham Palace, von der sie auf den Vorhof und das Victoria-Denkmal blickte. Hier sitzt sie an ihrem Schreibtisch im Wohnzimmer, 1947.

En 1946, la princesse Élisabeth, âgée de vingt ans, eut droit à son propre appartement privé au premier étage du palais de Buckingham. Ses fenêtres donnaient sur l'avant-cour et le Victoria memorial. Elle est assise ici devant son bureau dans le salon, 1947.

46–47

Anonymous

Ten days after her 13th birthday and five months before the outbreak of the Second World War, Princess Elizabeth (standing) with her grandmother, Queen Mary (seated second from left, with her back to the camera), visited London's docks, sailing along the Thames aboard the steamer *St Katharine*. 1939.

Zehn Tage nach ihrem 13. Geburtstag und fünf Monate vor Ausbruch des Zweiten Weltkriegs besucht Prinzessin Elizabeth mit ihrer Großmutter Königin Mary (sitzend, Zweite von links, mit dem Rücken zur Kamera) an Bord des Dampfers *St. Katharine* auf der Themse Londons Hafenanlagen, 1939.

Dix jours après son treizième anniversaire et cinq mois avant le début de la Seconde Guerre mondiale, la princesse Élisabeth (debout) et sa grandmère la reine Mary (assise, seconde à partir de la gauche, le dos à l'objectif) visitèrent les docks de Londres sur la tamise, à bord du bateau à vapeur *Saint-Katharine*, 1939.

48

Lisa Sheridan

Lisa Sheridan took a series of formal and informal photographs of the royal family at Royal Lodge, Windsor. 1942.

In der Royal Lodge in Windsor nahm Lisa Sheridan eine Serie formeller und informeller Fotos der königlichen Familie auf, 1942.

Lisa Sheridan réalisa une série de portraits formels et informels de la famille royale lorsque celle-ci résidait à la Royal Lodge dans le grand parc de Windsor, 1942.

49

Lisa Sheridan

The 20-year-old Princess Elizabeth photographed at the window of her private sitting room in Buckingham Palace. 1946.

Die 20-jährige Prinzessin Elizabeth am Fenster ihres privaten Wohnzimmers im Buckingham Palace, 1946.

La princesse Élisabeth, âgée de vingt ans, devant la fenêtre de son salon privé au palais de Buckingham, 1946.

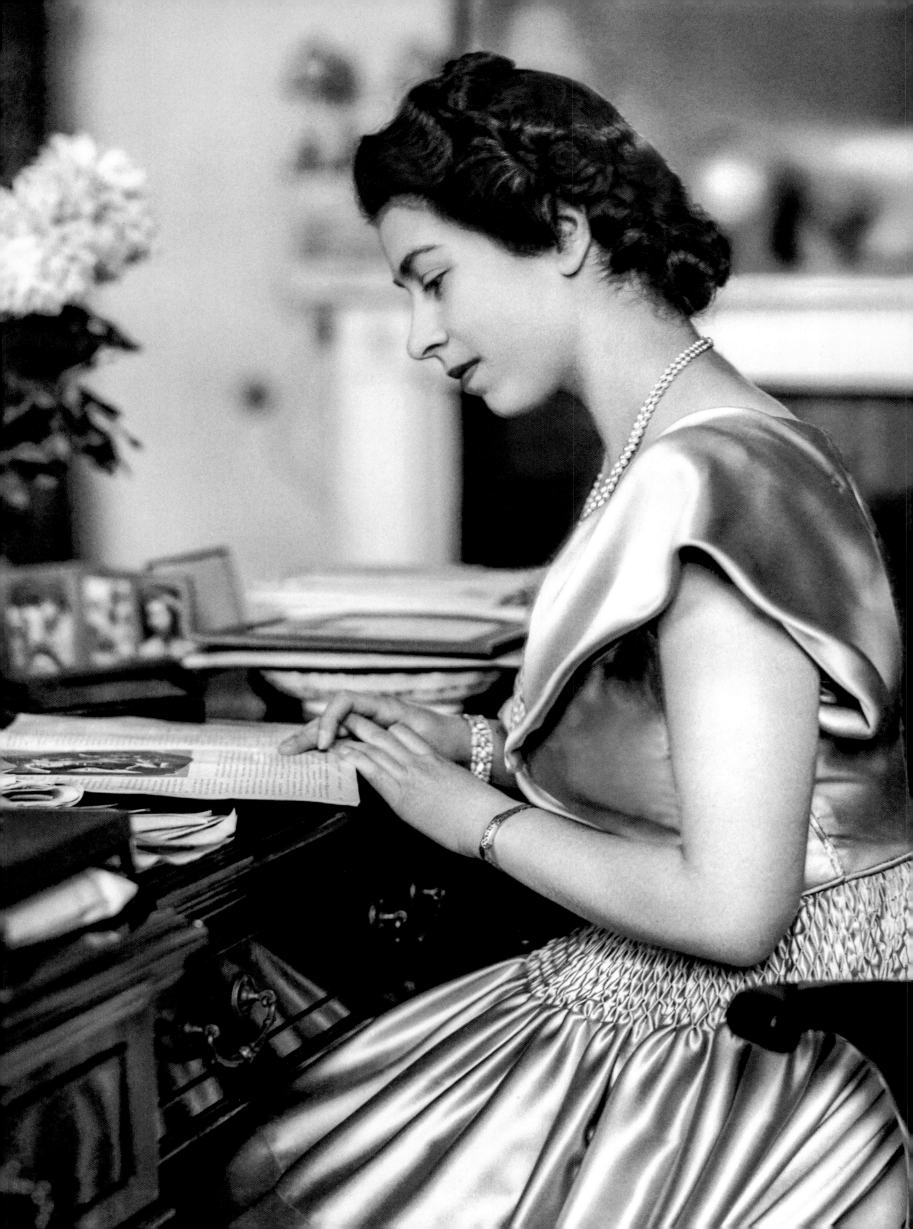

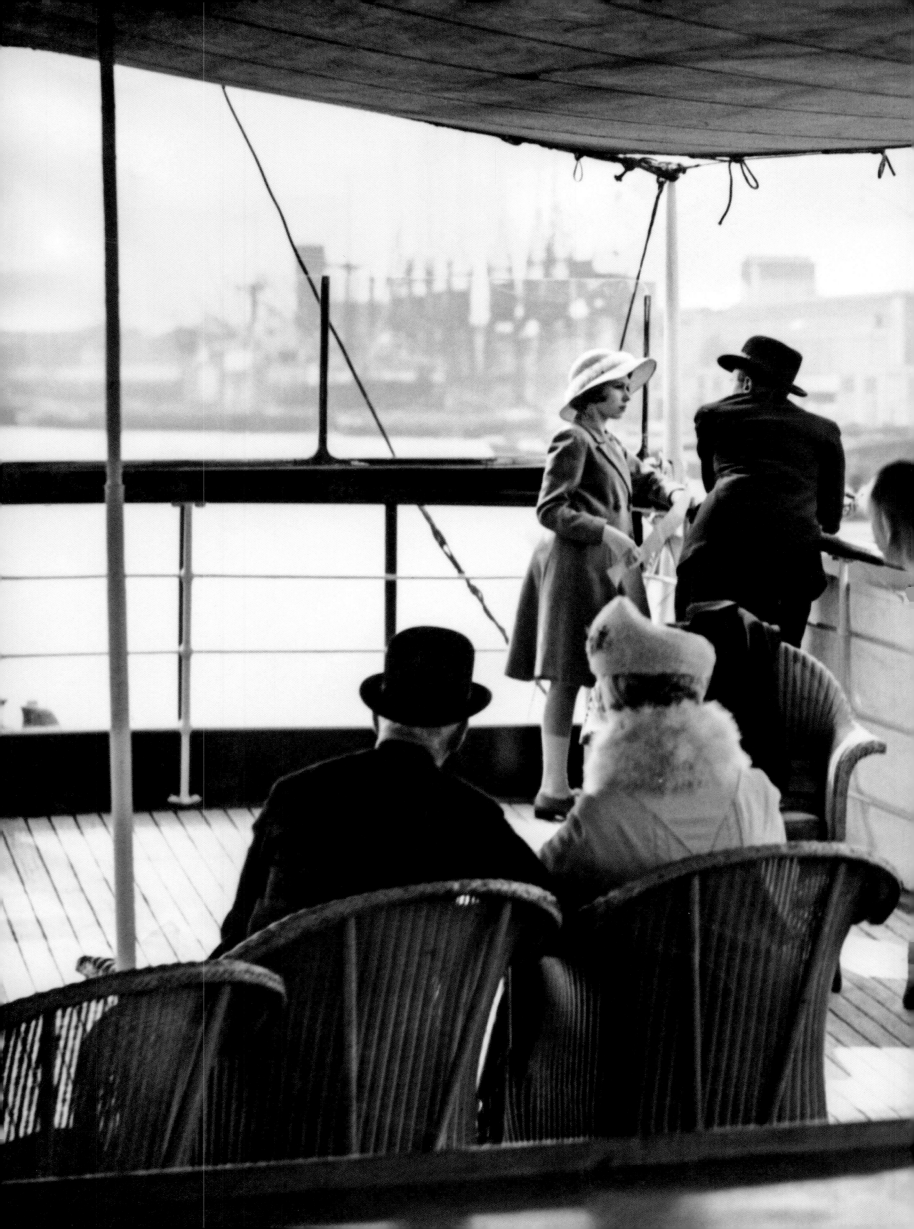

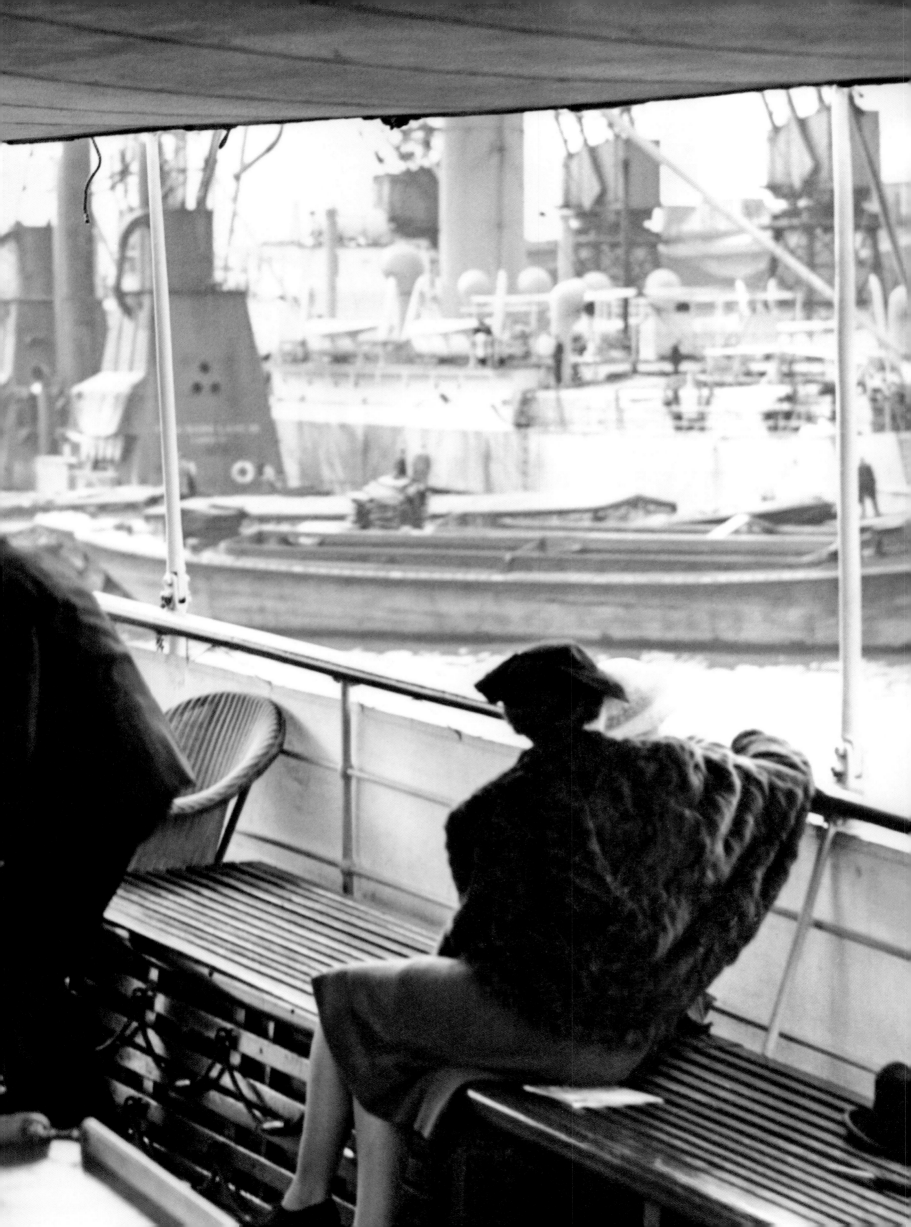

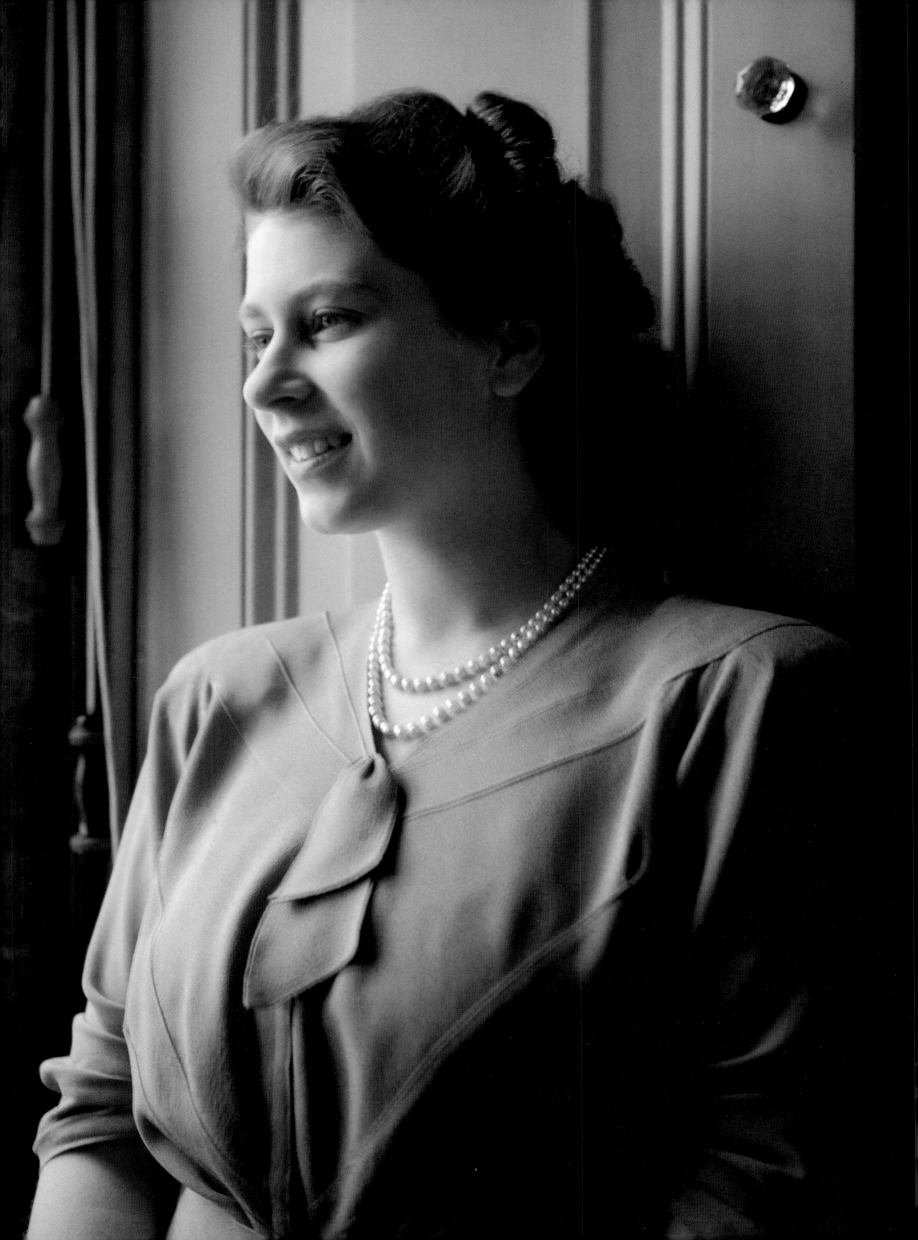

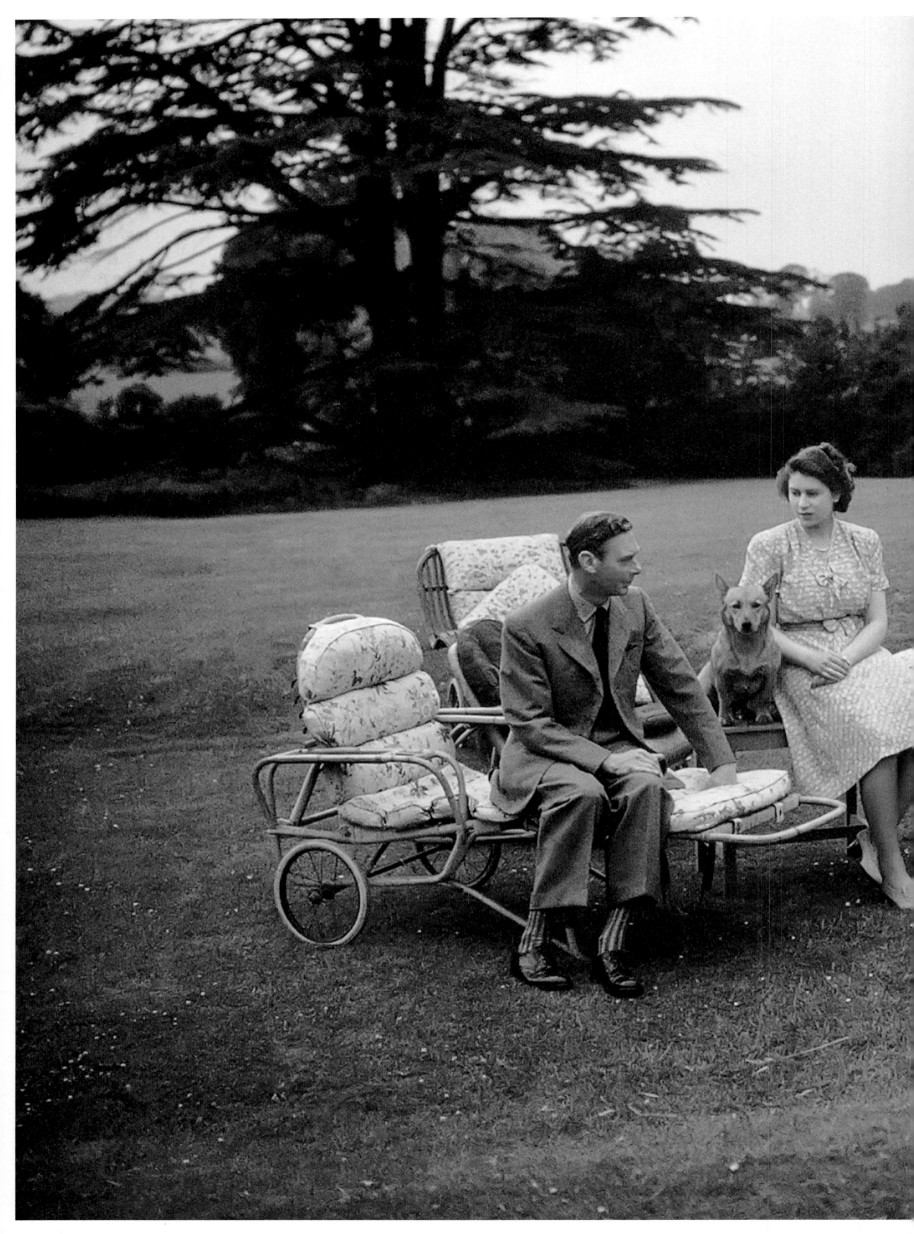

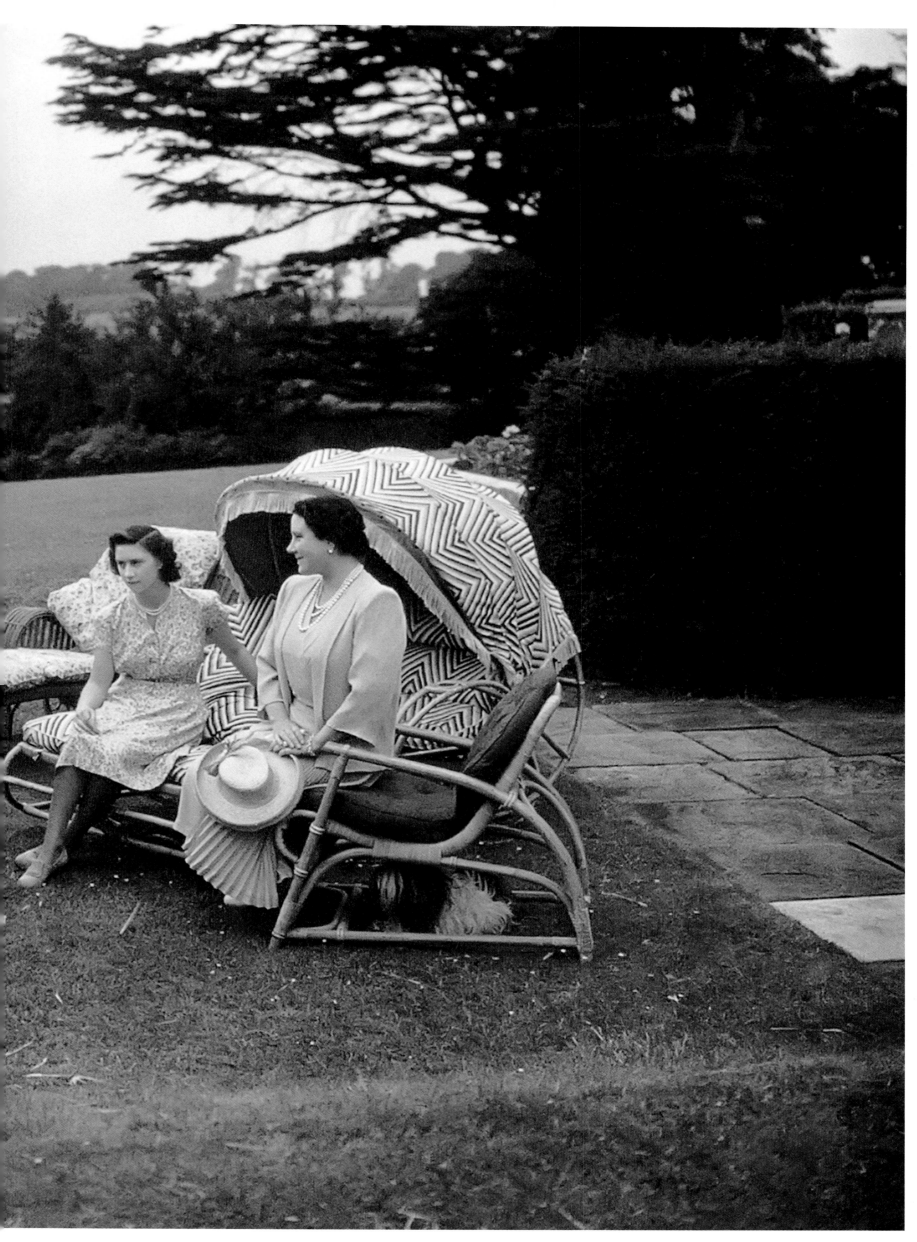

50–51

Lisa Sheridan

The royal family relaxing in the garden at Royal Lodge in Windsor Great Park. July 1946.

Die königliche Familie beim Ausspannen im Garten der Royal Lodge im Windsor Great Park, Juli 1946.

La famille royale se détendant dans le jardin de la Royal Lodge dans le grand parc de Windsor, en juillet 1946.

52–53

Lisa Sheridan

King George VI and Queen Elizabeth, together with their daughters, photographed by Lisa Sheridan in the tranquil surroundings of Royal Lodge, Windsor. July 1946.

König George VI. und Königin Elizabeth mit ihren Töchtern in der friedlichen Umgebung der Royal Lodge in Windsor, fotografiert von Lisa Sheridan, Juli 1946.

Le roi George VI, la reine Élisabeth et leurs filles photographiés par Lisa Sheridan dans le décor paisible de la Royal Lodge, Windsor, en juillet 1946.

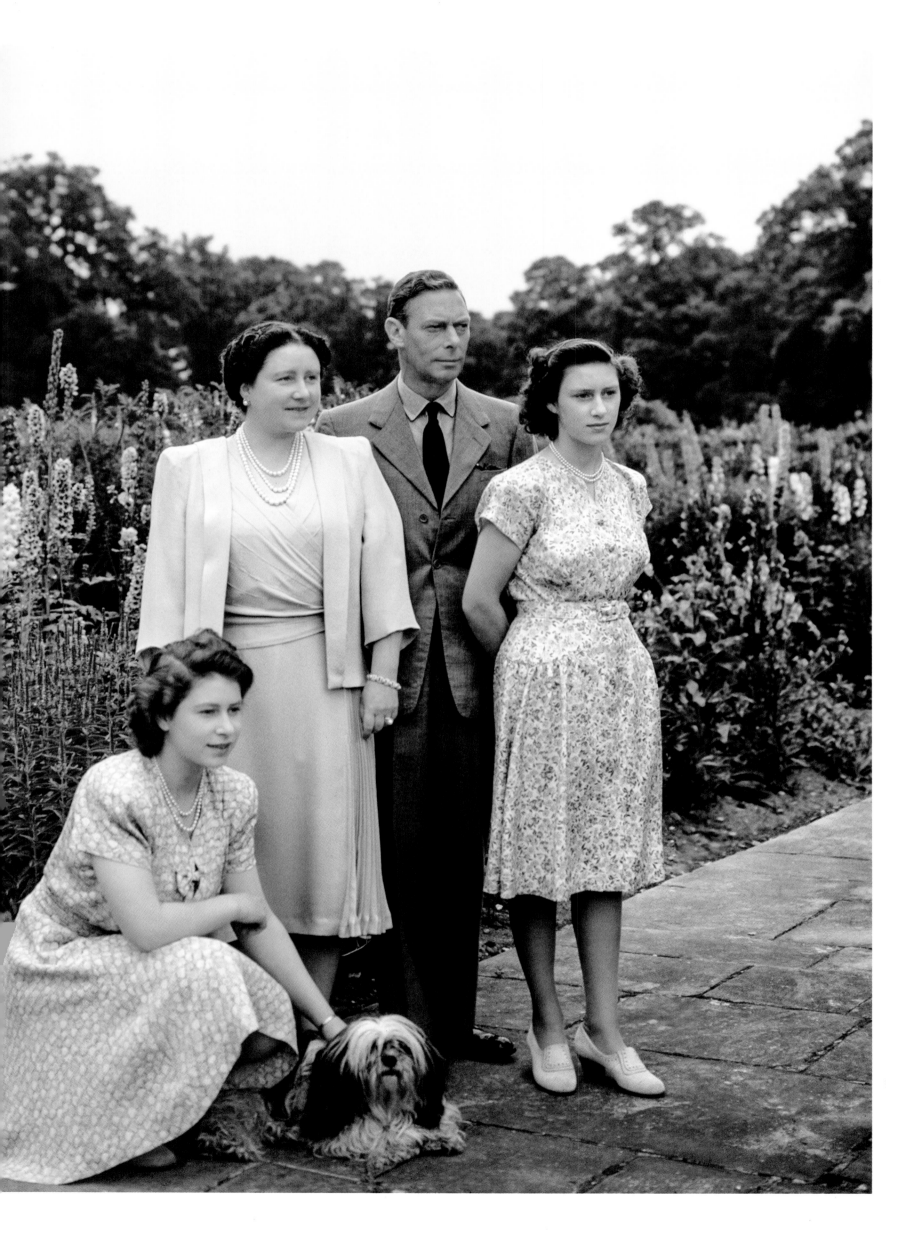

54/55

Paul Popper

On 1 February 1947, the royal family set sail for South Africa, at the start of a 12-week tour in which they travelled 23,000 miles. Aboard Britain's newest battleship, the HMS *Vanguard*, which Princess Elizabeth had launched, the King's daughters enjoyed playing deck games with members of the ship's company. In these photographs, Princess Elizabeth and her sister are seen enthusiastically taking part in a game of tag with some of the *Vanguard*'s officers. 1947.

Am 1. Februar 1947 brach die königliche Familie zu einer zwölfwöchigen Reise nach Südafrika auf, in deren Verlauf sie 23 000 Meilen zurücklegte. An Bord des neuesten britischen Schlachtschiffes, *HMS Vanguard*, das Prinzessin Elizabeth getauft hatte, vergnügten sich die Töchter des Königs auf Deck bei Spielen mit Mitgliedern der Schiffsbesatzung. Auf diesen Fotos spielen Prinzessin Elizabeth und ihre Schwester begeistert mit Offizieren der *Vanguard* Fangen, 1947.

Le 1er février 1947, la famille royale mit le cap sur l'Afrique du Sud à bord du nouveau vaisseau de guerre britannique, le HMS *Vanguard* (inauguré par la princesse Élisabeth). Leur tournée de 12 jours devait leur faire parcourir près de 40 000 km. À bord, les filles du roi participèrent à des jeux sur le pont avec les membres de l'équipage. Sur ces photos, les princesses jouent à chat avec plusieurs officiers du *Vanguard*, 1947.

56–57

Ian Lloyd

Princess Elizabeth during the royal family's tour of South Africa at the start of 1947.

Prinzessin Elizabeth auf der Reise der königlichen Familie durch Südafrika Anfang 1947.

La princesse Élisabeth lors de la tournée de la famille royale en Afrique du Sud au début de 1947.

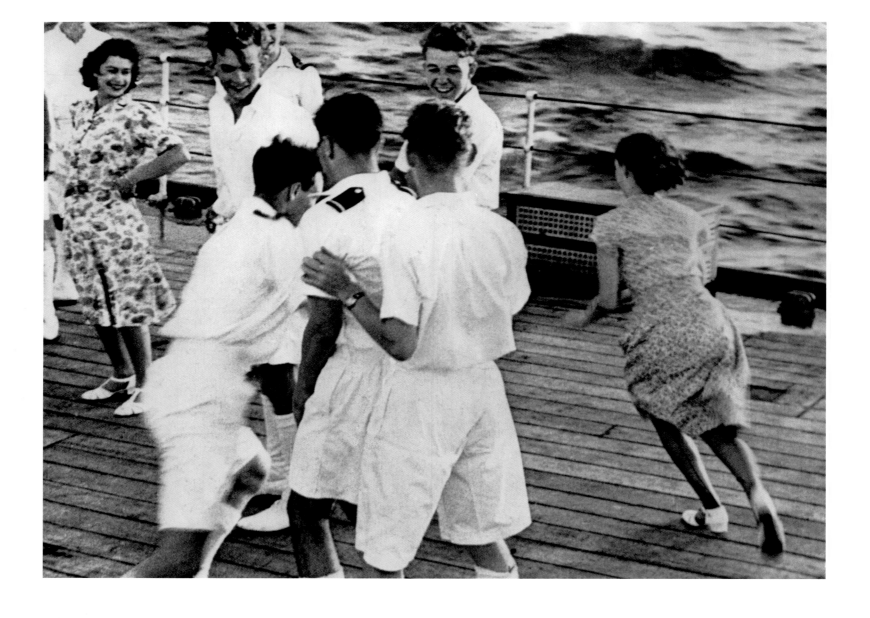

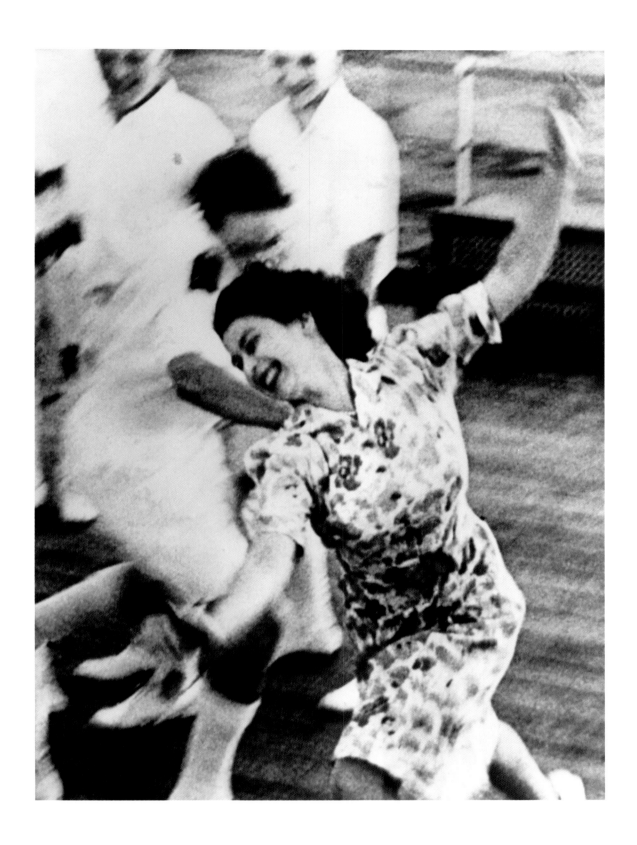

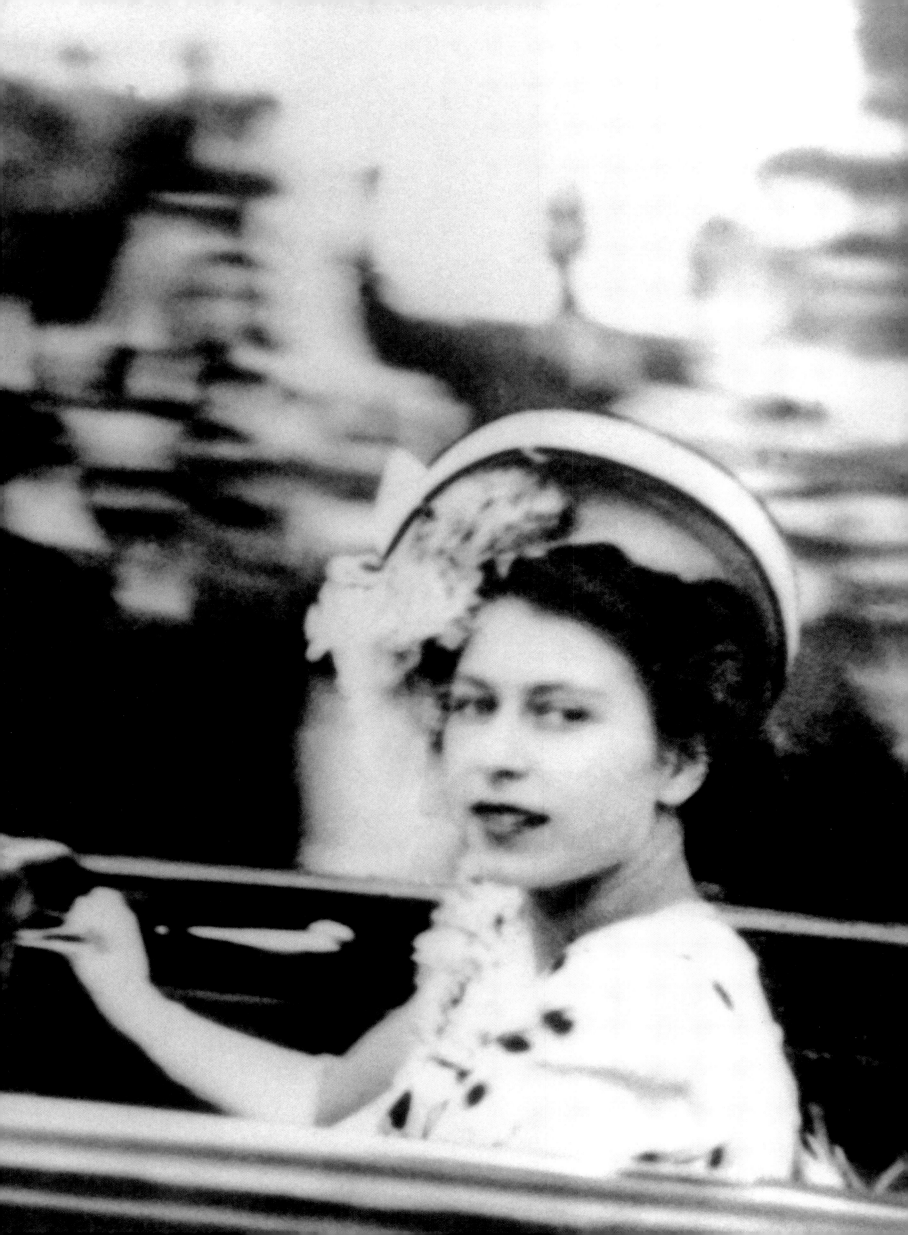

ROYAL UNION

58–59

Anonymous

It was a particular look that Princess Elizabeth and Prince Philip exchanged as they arrived at Romsey Abbey in Hampshire on 26 October 1946, for the wedding of Philip's first cousin, Patricia Mountbatten to John Knatchbull, 7th Lord Brabourne, that alerted an observant press to the nature of their feelings for one another, almost a year before their engagement was officially announced. Princess Elizabeth and her sister, Margaret, were both bridesmaids at the wedding. 1946.

Es war ein besonderer Blick, den Prinzessin Elizabeth und Prinz Philip austauschten, als sie zur Hochzeit von Philips Cousine ersten Grades, Patricia Mountbatten, mit John Knatchbull, dem 7. Lord Brabourne, an der Romsey Abbey in Hampshire eintrafen. Der Blick offenbarte der aufmerksamen Presse fast ein Jahr vor der offiziellen Bekanntgabe ihrer Verlobung, was die beiden füreinander empfanden. Prinzessin Elizabeth und ihre Schwester Margaret waren beide Brautjungfern bei der Hochzeit, 26. Oktober 1946.

Lorsqu'ils arrivèrent à l'abbaye de Romsey, dans le Hampshire, la princesse Élisabeth et le prince Philippe échangèrent un regard qui mit la puce à l'oreille de la presse sur la nature de leurs sentiments, presque un an avant que leurs fiançailles ne soient officiellement annoncées. Ils assistaient au mariage de la cousine germaine de Philippe, Patricia Mountbatten, avec John Knatchbull, 7e Lord Brabourne, où les princesses Élisabeth et Margaret étaient demoiselles d'honneur, le 26 octobre 1946.

61

Dorothy Wilding

A 1947 engagement photograph of Princess Elizabeth and Lieutenant Philip Mountbatten, Royal Navy. 1947.

Ein Verlobungsfoto von Prinzessin Elizabeth und Philip Mountbatten, Leutnant der Königlichen Marine, 1947.

Un portrait de la princesse Élisabeth et de Philippe Mountbatten, lieutenant de la Royal Navy, réalisé pour leurs fiançailles, 1947.

62–63

Anonymous

On 19 November 1947, the night before his wedding, the newly-created Duke of Edinburgh celebrates with his uncle Dickie Mountbatten (second from right) and fellow Royal Naval officers.

Am 19. November 1947, am Abend vor seiner Hochzeit, feiert der frischgebackene Herzog von Edinburgh mit seinem Onkel Dickie Mountbatten (Zweiter von rechts) und anderen Marineoffizieren.

Le 19 novembre 1947, à la veille de son mariage, le récemment titré duc d'Édimbourg enterre sa vie de garçon avec son oncle Dickie Mountbatten (deuxième à partir de la droite) et des camarades officiers de la Royal Navy.

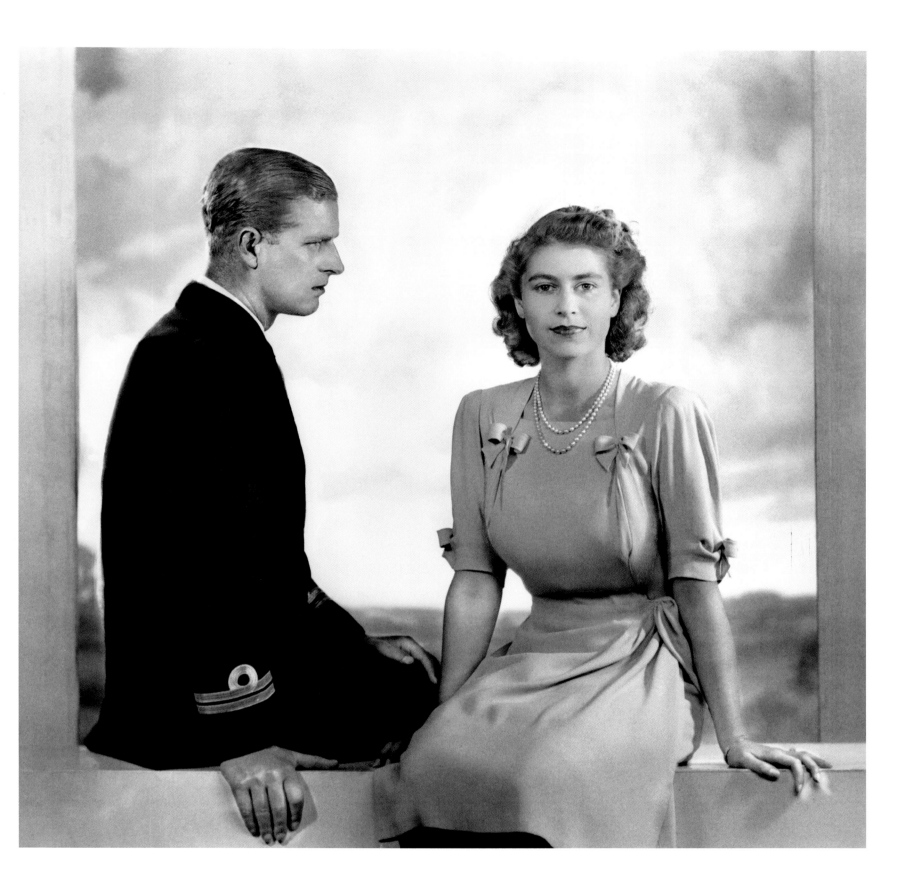

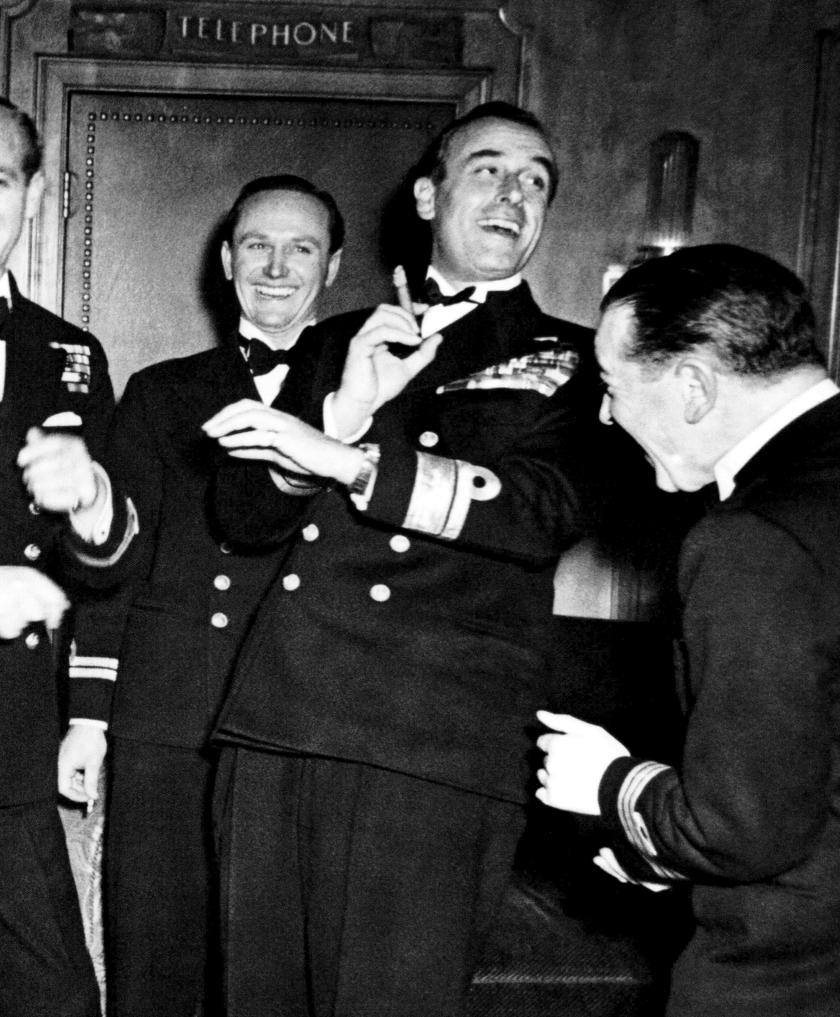

65

Anonymous

Reminiscent of a scene from classical ballet, four of Princess Elizabeth's eight bridesmaids, led by Princess Margaret, arrange the bride's veil as she and her father arrive at Westminster Abbey on 20 November 1947.

In Anlehnung an eine Szene aus dem klassischen Ballett arrangieren vier der acht Brautjungfern von Prinzessin Elizabeth unter Anleitung von Prinzessin Margaret den Schleier der Braut, als diese und ihr Vater am 20. November 1947 an der Westminster Abbey eintreffen.

Rappelant une scène de ballet classique, quatre des huit demoiselles d'honneur de la princesse Élisabeth, conduites par la princesse Margaret, arrangent le voile de la mariée au moment où celle-ci arrive à l'abbaye de Westminster avec son père, le 20 novembre 1947.

66–67

Anonymous

Following their wedding, Princess Elizabeth, Duchess of Edinburgh, and the Duke of Edinburgh pose with members of their immediate families and royal guests from Denmark, Norway, Sweden, Greece, Spain, Romania, Yugoslavia and Belgium, in the Throne Room at Buckingham Palace. 1947.

Nach der Hochzeit posieren Prinzessin Elizabeth, Herzogin von Edinburgh, und der Herzog von Edinburgh mit engen Familienmitgliedern und königlichen Gästen aus Dänemark, Norwegen, Schweden, Griechenland, Spanien, Rumänien, Jugoslawien und Belgien im Thronsaal des Buckingham Palace, 1947.

Après la cérémonie de mariage, la princesse Élisabeth, la duchesse et le duc d'Édimbourg posent dans la salle du trône du palais de Buckingham entourés de membres de leurs familles proches et d'invités royaux venus du Danemark, de Norvège, de Suède, de Grèce, d'Espagne, de Roumanie, de Yougoslavie et de Belgique, 1947.

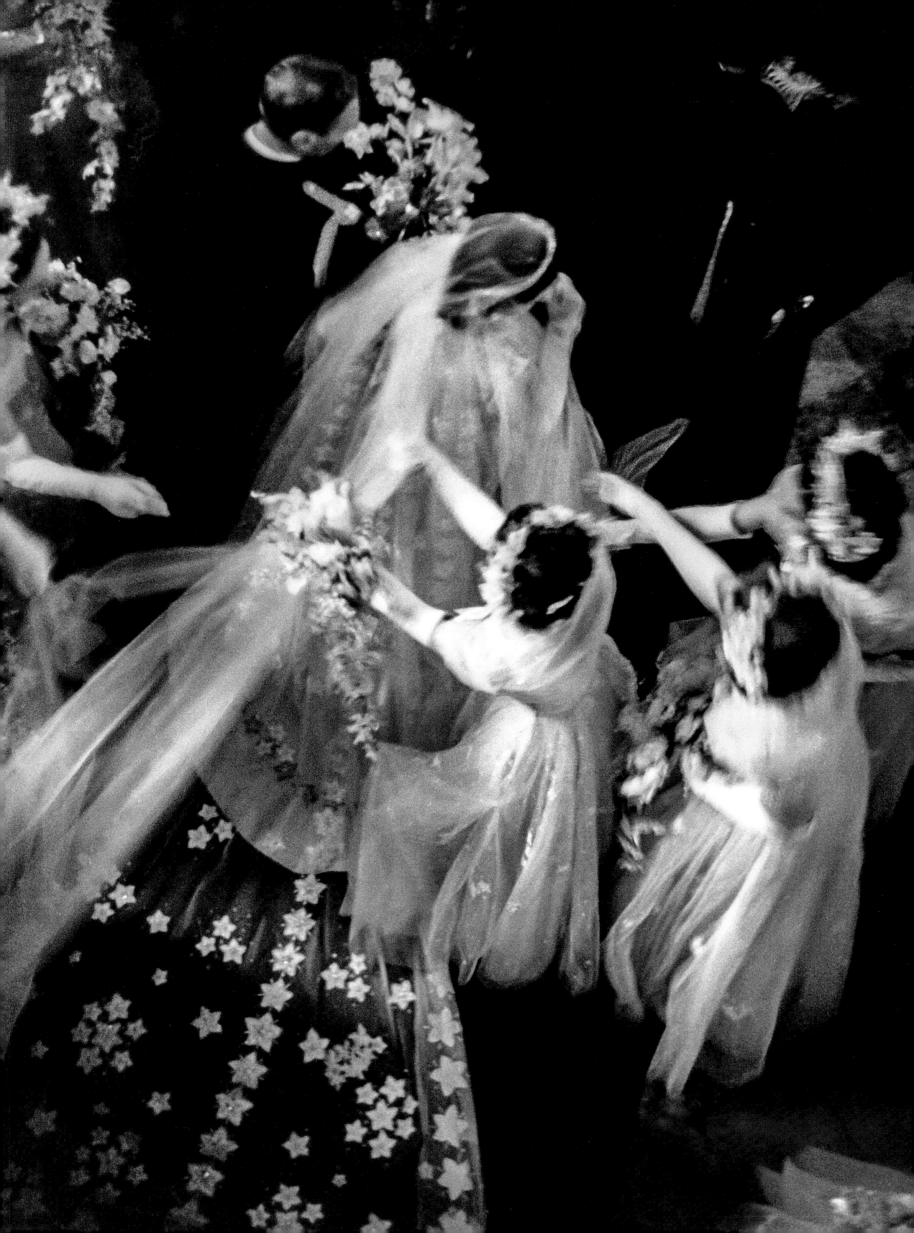

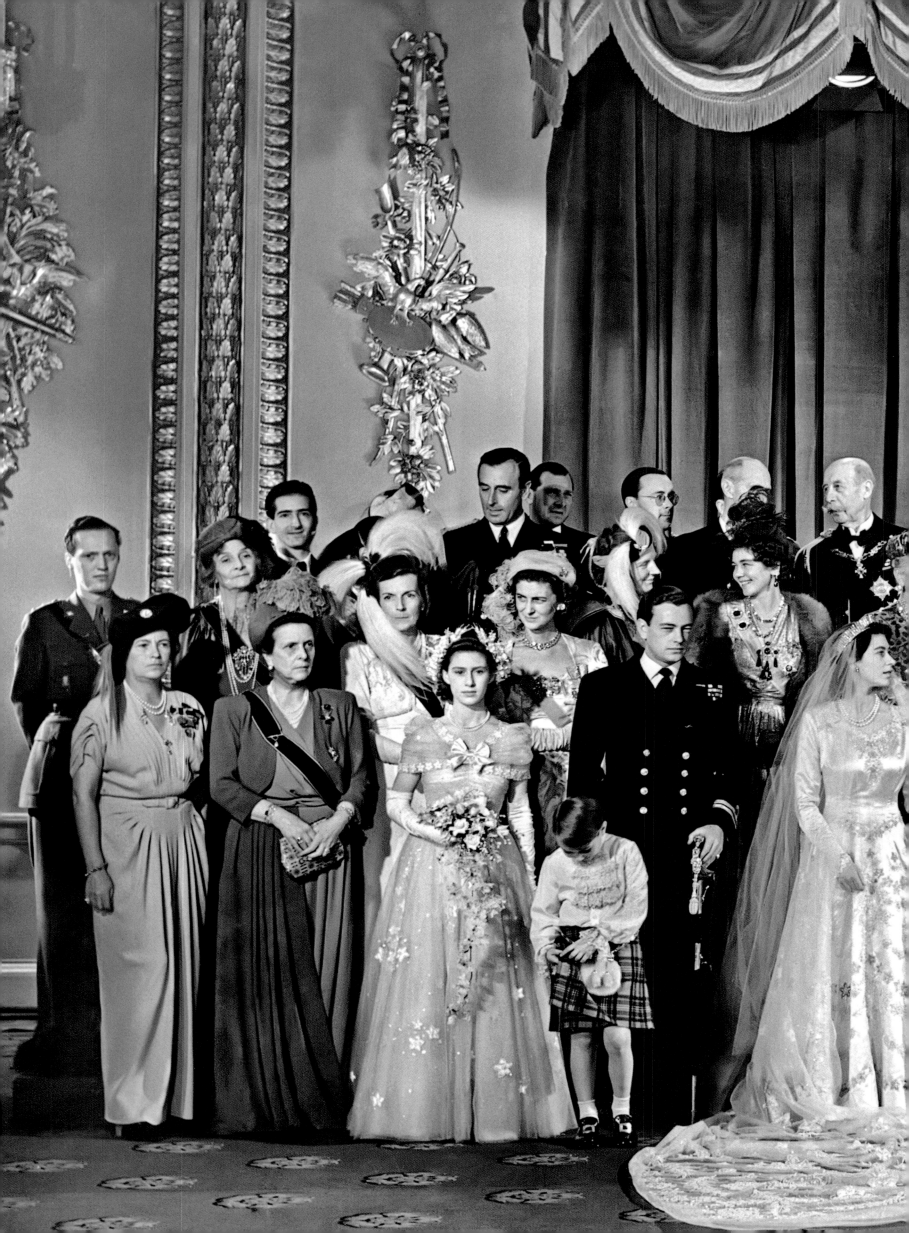

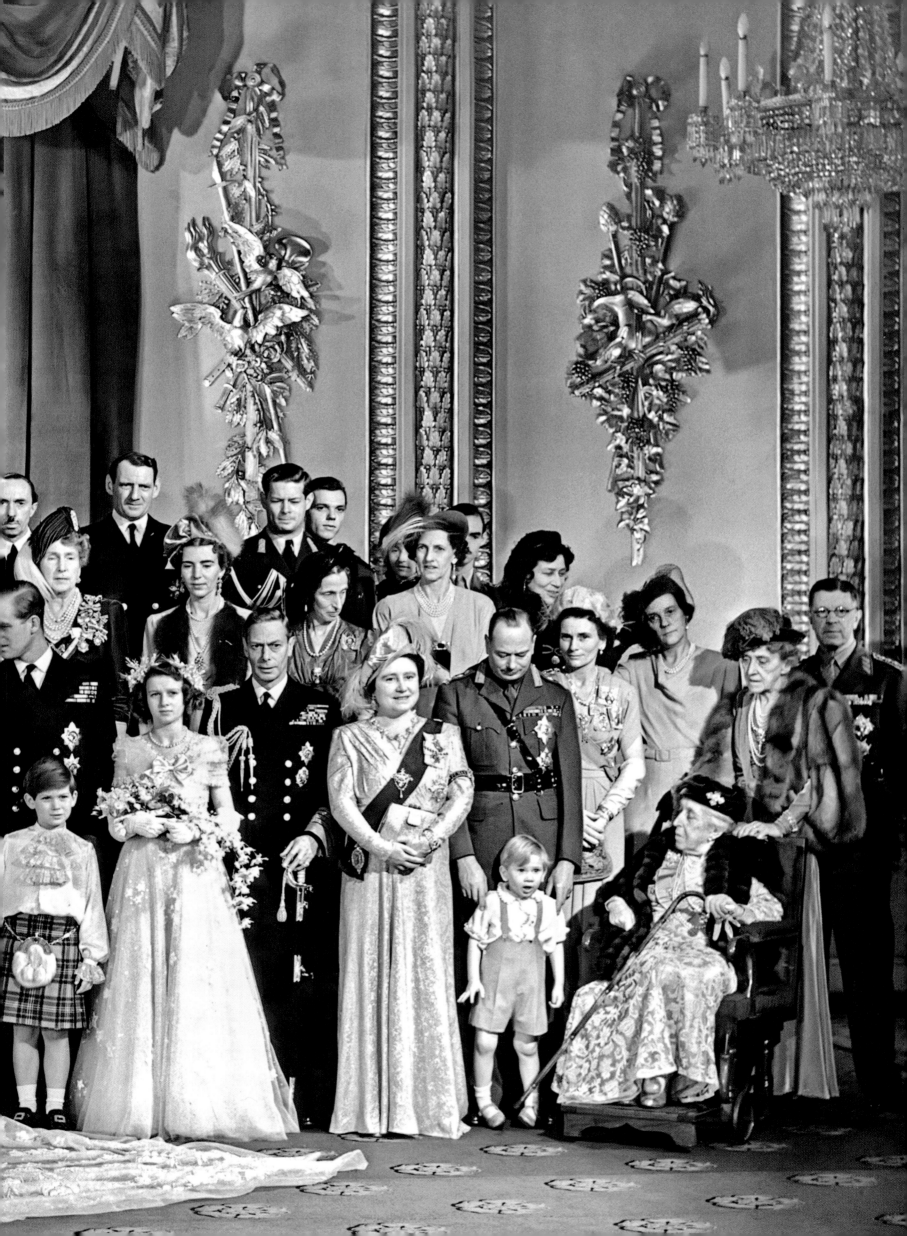

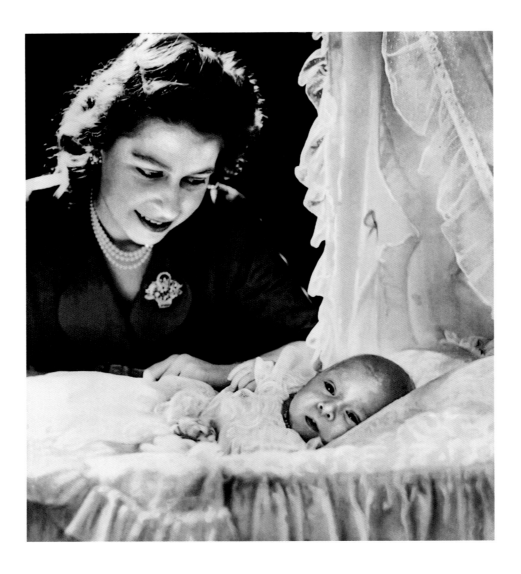

68

Cecil Beaton

Princess Elizabeth and her first child, Prince Charles. 1948.

Prinzessin Elizabeth mit ihrem ersten Kind Prinz Charles, 1948.

La princesse Élisabeth et son premier enfant, le prince Charles, 1948.

69

Cecil Beaton

Princess Elizabeth photographed by Beaton against one of the romantic backdrops he so liked. The Princess wears a diamond, ruby and sapphire brooch in the shape of a basket of flowers. It was a gift from her parents to celebrate the birth of Prince Charles. December 1948.

Prinzessin Elizabeth auf einem Foto von Beaton vor einem der romantischen Hintergründe, die er so mochte. Die Prinzessin trägt eine Brosche aus Diamanten, Saphiren und Rubinen in der Form eines Blumenkorbs. Sie war ein Geschenk ihrer Eltern zur Feier der Geburt von Prinz Charles, Dezember 1948.

La princesse Élisabeth photographiée par Beaton devant une toile de fond romantique comme il les affectionnait. La princesse porte une broche en forme de panier de fleurs, sertie de diamants, de rubis et de saphirs, cadeau de ses parents pour fêter la naissance du prince Charles, en décembre 1948.

70–71

Anonymous

On 21 October 1950, the Duke and Duchess of Edinburgh's second child, Anne Elizabeth Alice Louise, born two months earlier, was christened in the Music Room at Buckingham Palace. She is seen here with her mother, her grandfather, King George VI, and her aunt, Princess Margaret. 1950.

Am 21. Oktober 1950 wurde das zweite Kind des Herzogs und der Herzogin von Edinburgh, die zwei Monate zuvor geborene Anne Elizabeth Alice Louise, im Musikraum des Buckingham Palace getauft. Hier sieht man sie mit ihrer Mutter, ihrem Großvater König George VI. und ihrer Tante Prinzessin Margaret, 1950.

Le 21 octobre 1950, le duc et la duchesse d'Édimbourg baptisent leur second enfant, Anne Elizabeth Alice Louise, née deux mois plus tôt, dans le salon de musique du palais de Buckingham. L'enfant est photographiée ici avec sa mère, son grandpère le roi George VI et sa tante la princesse Margaret, 1950.

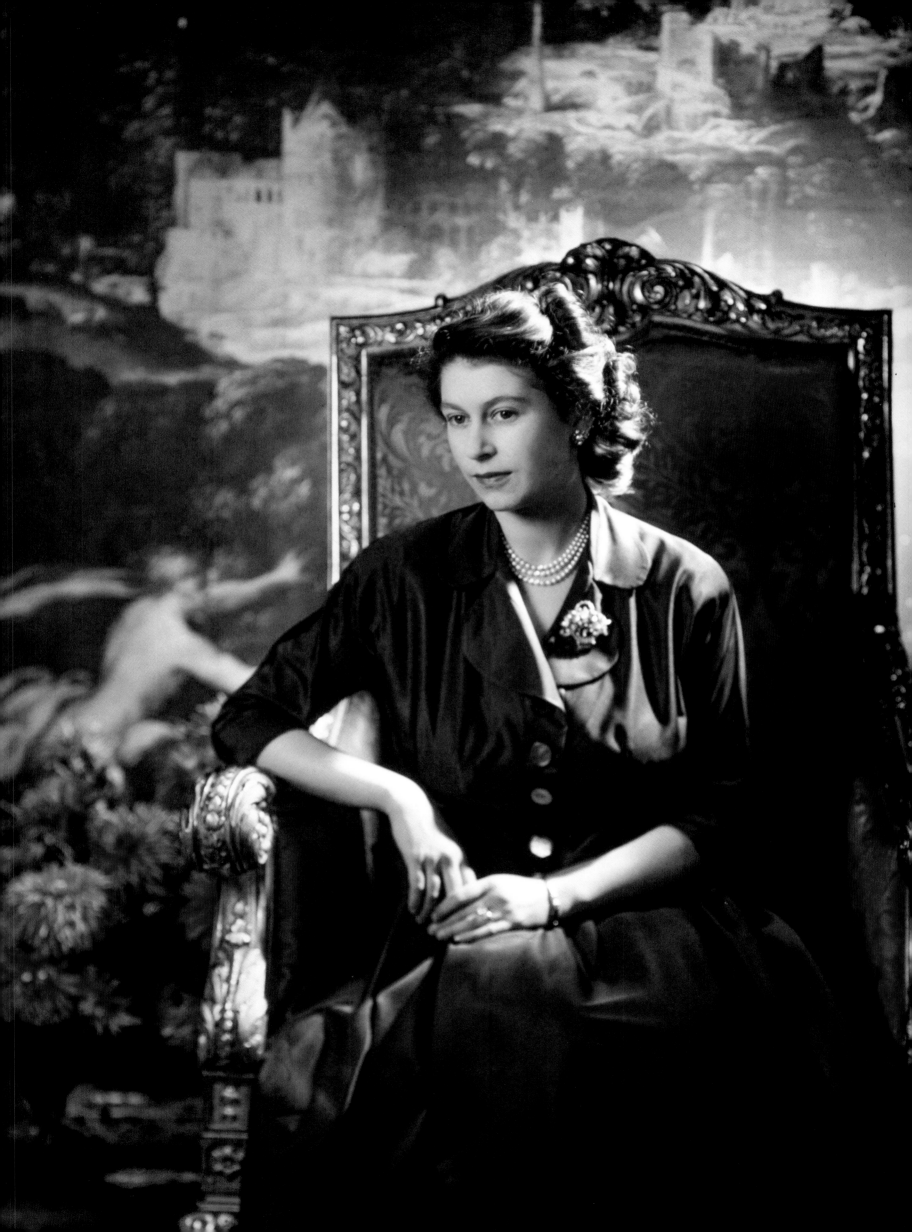

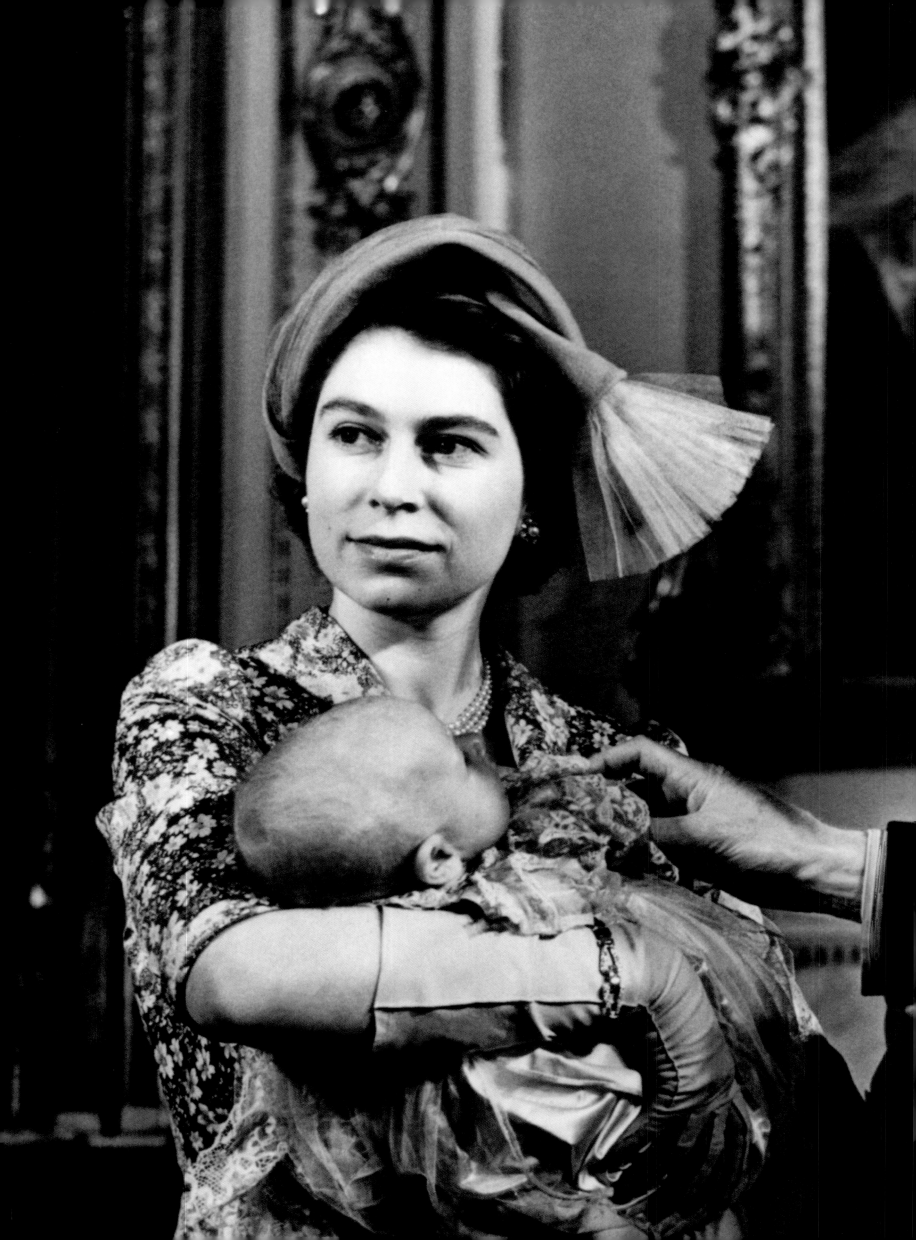

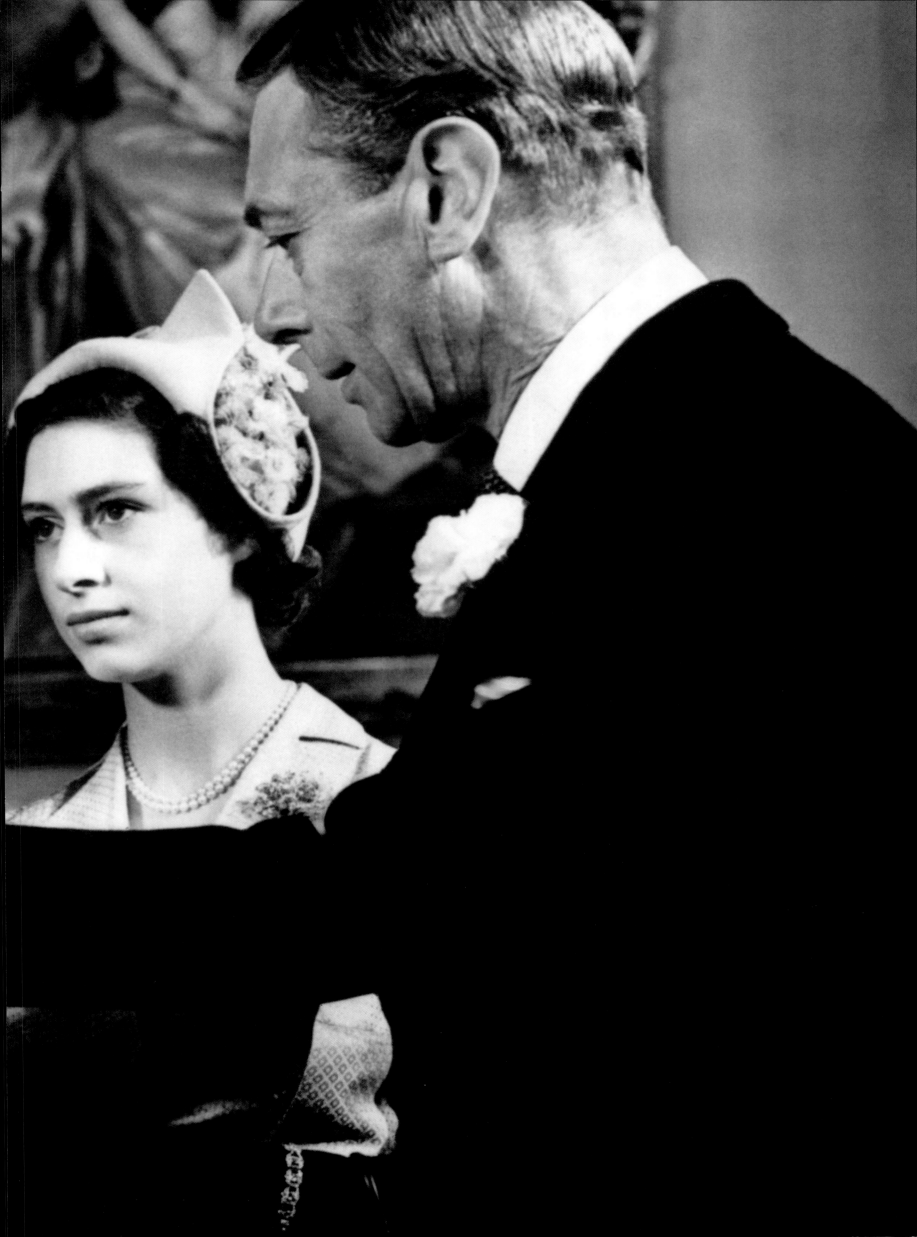

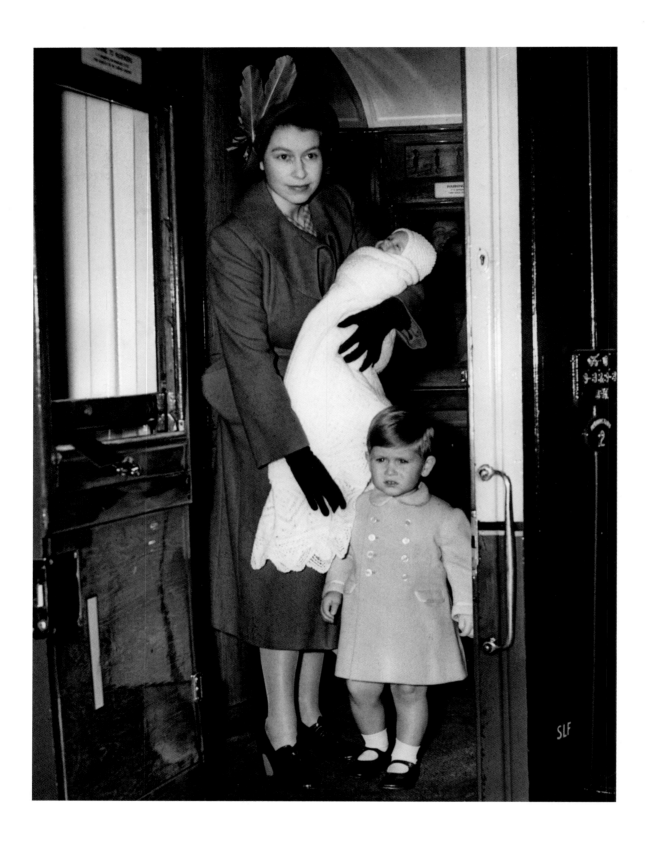

72

Anonymous

Princess Elizabeth with two-year-old Prince Charles and the infant Princess Anne alighting from the Royal Train upon her return to London from a holiday at Balmoral, Scotland. 1950.

Prinzessin Elizabeth steigt mit dem zweijährigen Prinz Charles und dem Baby Prinzessin Anne nach einem Urlaub im schottischen Balmoral in London aus dem königlichen Zug, 1950.

La princesse Élisabeth avec le prince Charles âgé de deux ans et la princesse Anne encore bébé à bord du train royal. Ils rentrent à Londres après des vacances à Balmoral, en Écosse, 1950.

73

Anonymous

Standing in the garden of St James's Palace, Princess Elizabeth and her son Charles wait to see the King and Queen's carriage procession ride towards Buckingham Palace, at the start of the state visit of Queen Juliana of the Netherlands to London. 1950.

Im Garten des St. James's Palace warten Prinzessin Elizabeth und ihr Sohn Charles auf den Kutschenkorso des Königs und der Königin, mit dem die niederländische Königin Juliana zu

Beginn ihres Staatsbesuchs in London zum Buckingham Palace gebracht wird, 1950.

Se tenant dans le jardin du palais Saint-James, la princesse Élisabeth et son fils Charles attendent de voir passer le carrosse du roi et de la reine en route vers le palais de Buckingham au début de la visite de la reine Juliana des Pays-Bas, 1950.

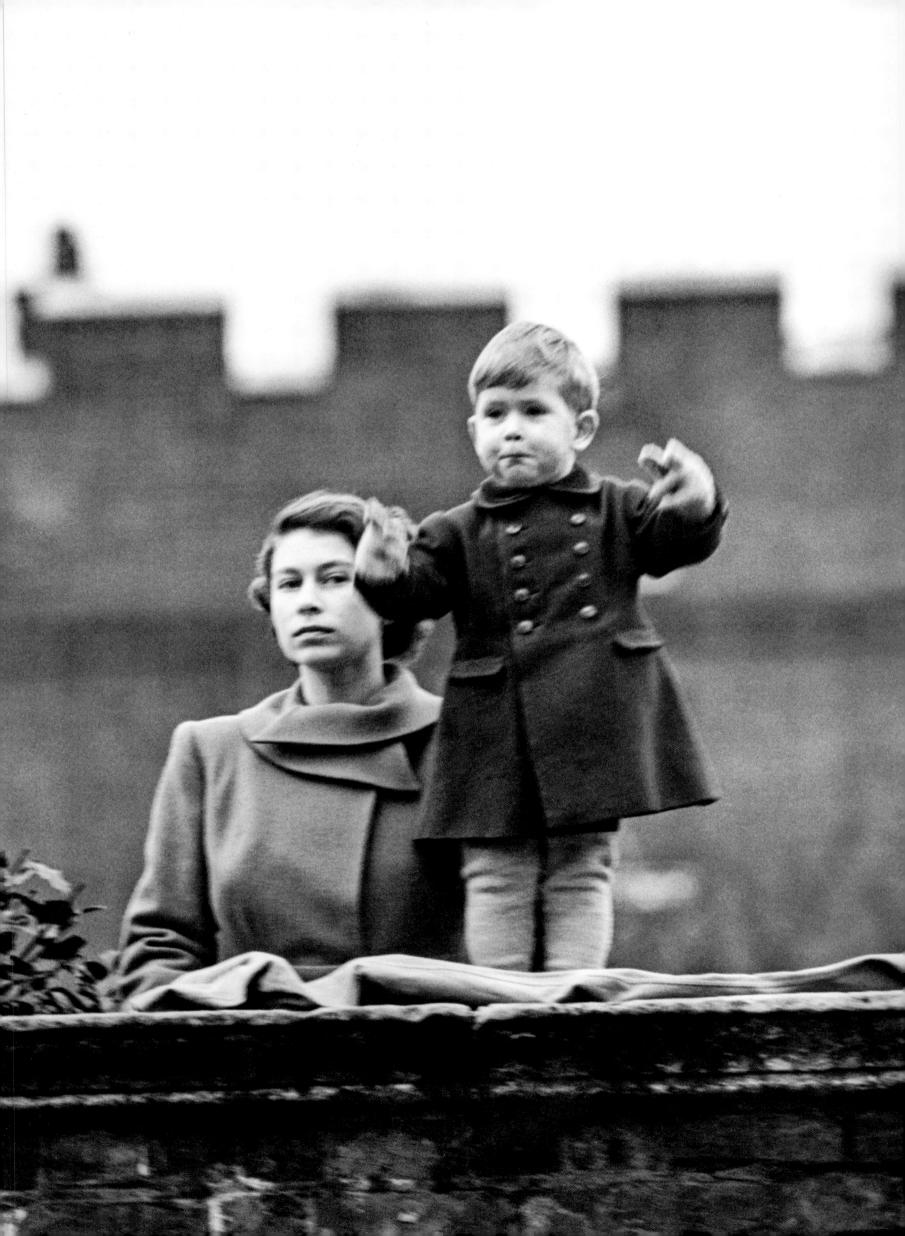

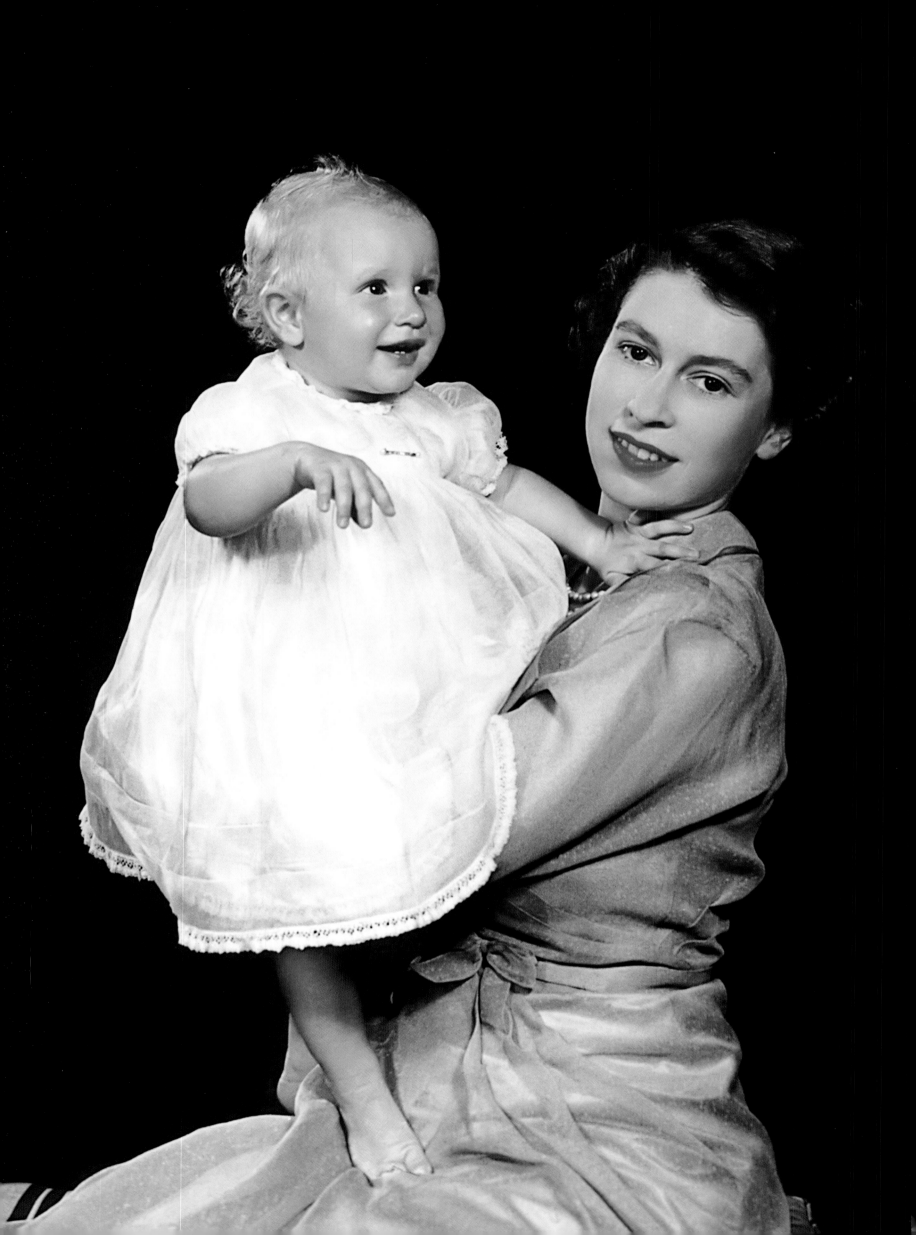

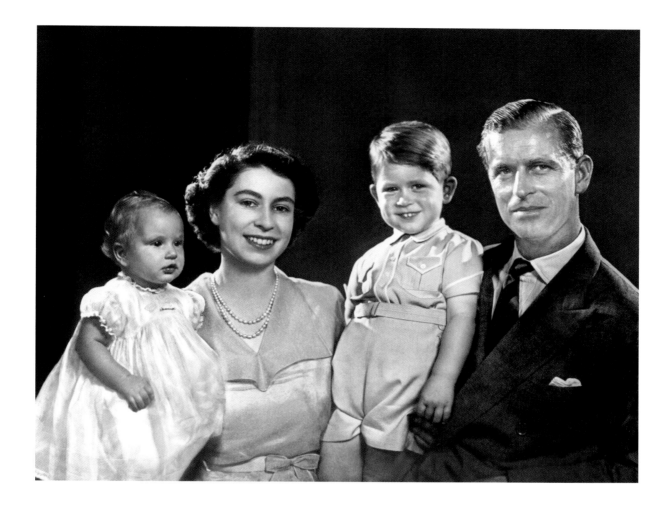

74

Yousuf Karsh

Princess Elizabeth with her year-old daughter, photographed by Karsh to mark the Duke and Duchess of Edinburgh's first visit to Canada. 1951.

Prinzessin Elizabeth mit ihrer einjährigen Tochter auf einem Foto, das Karsh aus Anlass des ersten Besuchs des Herzogs und der Herzogin von Edinburgh in Kanada aufnahm, 1951.

La princesse Élisabeth et sa fille âgée d'un an photographiées par Karsh pour commémorer la première visite au Canada du duc et de la duchesse d'Édimbourg, 1951.

75

Yousuf Karsh

Princess Elizabeth and the Duke of Edinburgh with their son Charles and daughter Anne at Clarence House, their London residence. This is part of a portfolio of studies commemorating the royal couple's first official visit to Canada. 1951.

Prinzessin Elizabeth und der Herzog von Edinburgh mit Sohn Charles und Tochter Anne im Clarence House, ihrer Londoner Residenz. Diese Studie gehört zu einem Portfolio zur Erinnerung an den ersten offiziellen Besuch des königlichen Paars in Kanada, 1951.

La princesse Élisabeth et le duc d'Édimbourg avec leur fils Charles et leur fille Anne à Clarence House, leur résidence londonienne. Ce portrait fait partie d'une série commémorant la première visite officielle du couple royal au Canada, 1951.

76

Cecil Beaton

Princess Elizabeth and her two-year-old son Charles, whom Cecil Beaton described as 'a live wire', photographed beneath the porte-cochère at Clarence House, then the Princess's official London residence. It is now Prince Charles's London home. 1950.

Prinzessin Elizabeth und ihr zweijähriger Sohn Charles, von dem Cecil Beaton sagte, er stände „unter Strom", fotografiert an der Auffahrt des Clarence House, der offiziellen Londoner Residenz der Prinzessin. Heute ist es Prinz Charles' Londoner Wohnsitz, 1950.

La princesse Élisabeth et son fils Charles âgé de deux ans (que Beaton décrivit comme « une pile électrique »), sous la porte cochère de Clarence House, alors la résidence officielle de la princesse à Londres. C'est aujourd'hui celle du prince Charles, 1950.

77

Snowdon

Photographed in the White Drawing Room at Buckingham Palace by Tony Armstrong-Jones (Snowdon), Princess Margaret's future husband, the royal family is seen gathered round a magnificent grand piano of gilded and painted mahogany, satinwood and pine that was bought by Queen Victoria and delivered to her in April 1856. 1957.

Auf diesem Foto von Tony Armstrong-Jones (Snowdon), dem zukünftigen Ehemann von Prinzessin Margaret, ist die königliche Familie im Weißen Salon des Buckingham Palace um einen prächtigen Flügel aus vergoldetem und lackiertem Mahagoni, Atlasholz und Kiefer versammelt, den Königin Victoria gekauft und im April 1856 erhalten hatte, 1957.

Photographiée dans le salon blanc du palais de Buckingham par Tony Armstrong-Jones (Snowdon), futur époux de la princesse Margaret, la famille royale est rassemblée autour d'un magnifique piano à queue en acajou, citronnier et pin, peint et doré à la feuille. Il fut acheté par la reine Victoria et livré au palais en avril 1856, 1957.

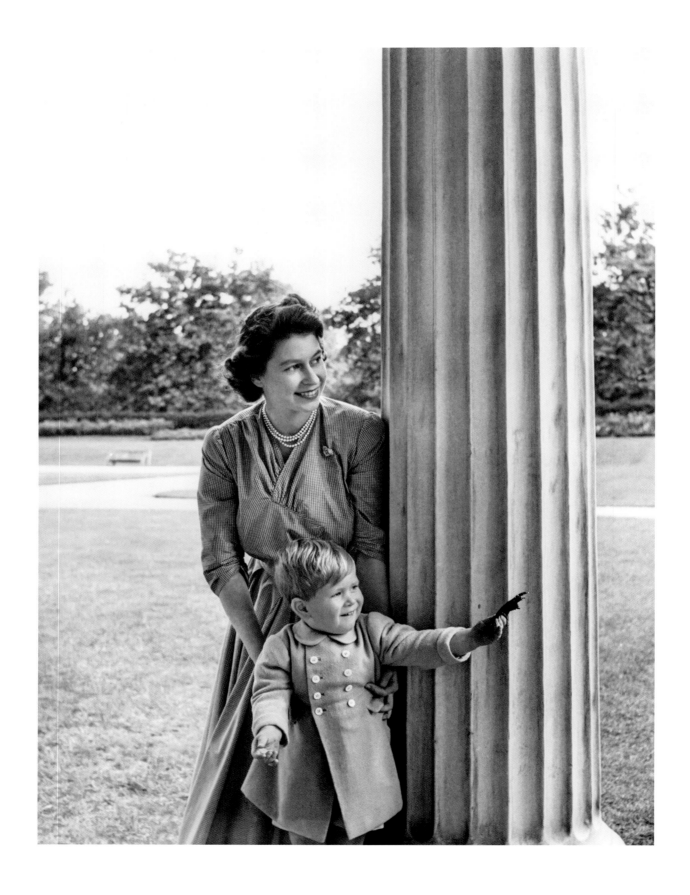

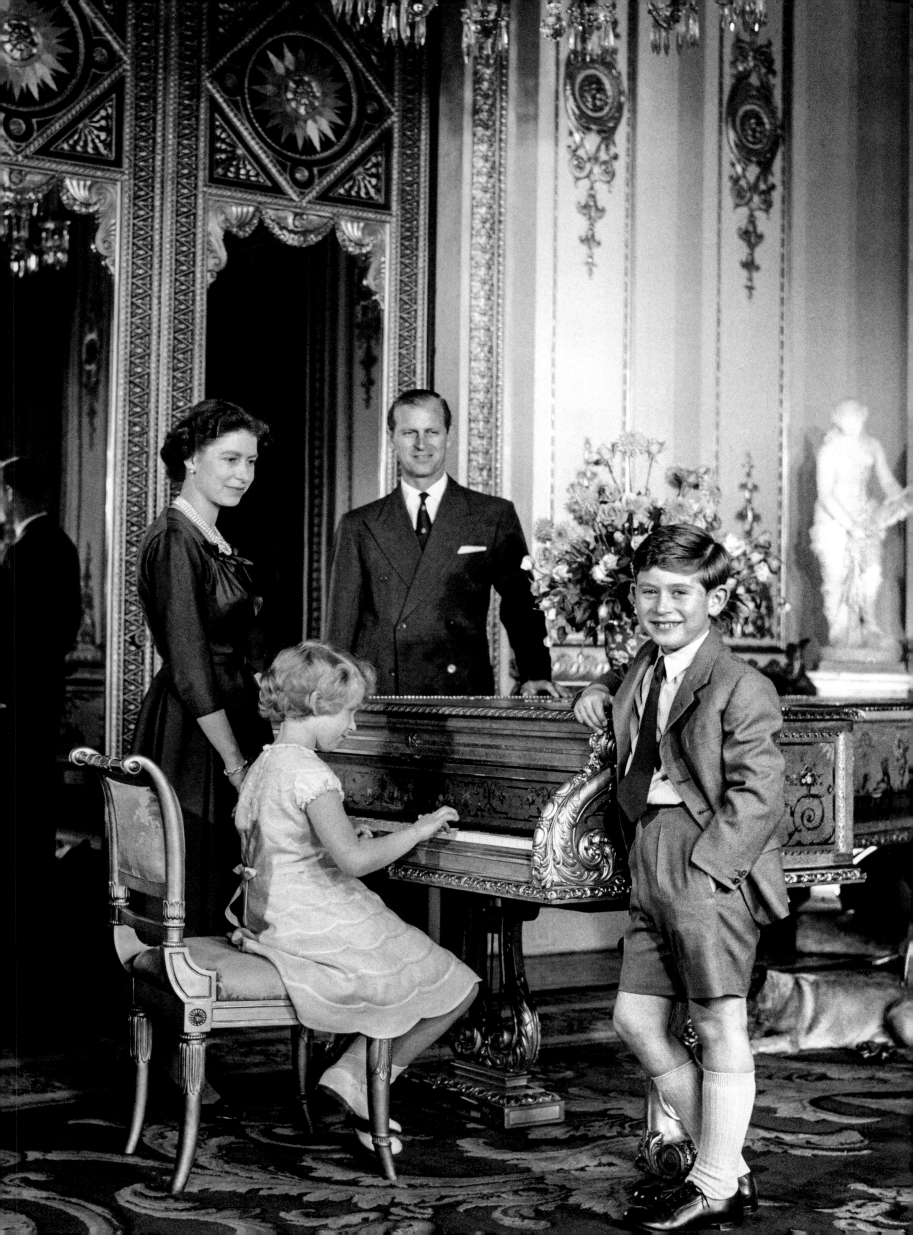

79

Anonymous

Deputising for her father, Princess Elizabeth took the salute for the first time at Trooping the Colour on Horse Guards Parade. Riding side-saddle on Winston, a 16.1 hands chestnut gelding, whom George VI had previously ridden, she wears the scarlet tunic of the Grenadier Guards, of which she was colonel, and a plumed tricorn. 1951.

In Vertretung ihres Vaters nimmt Prinzessin Elizabeth zum ersten Mal die Parade *Trooping the Colour* auf dem Horse Guards Parade ab. Sie sitzt im Damensitz auf Winston, einem 1,65 m messenden, kastanienbraunen Wallach, den George VI. zuvor geritten hatte, und trägt die scharlachrote Waffenjacke der Grenadier Guards, deren Oberst sie ist, sowie einen gefiederten Dreispitz, 1951.

Remplaçant son père, la princesse passe pour la première fois les troupes en revue lors du *Trooping the Colour* sur Horse Guards Parade. Chevauchant en amazone Winston, un hongre alezan de 1,65 m que George VI avait monté avant elle, elle porte la tunique rouge des Grenadier Guards, dont elle est le colonel en chef, et un tricorne à plume, 1951.

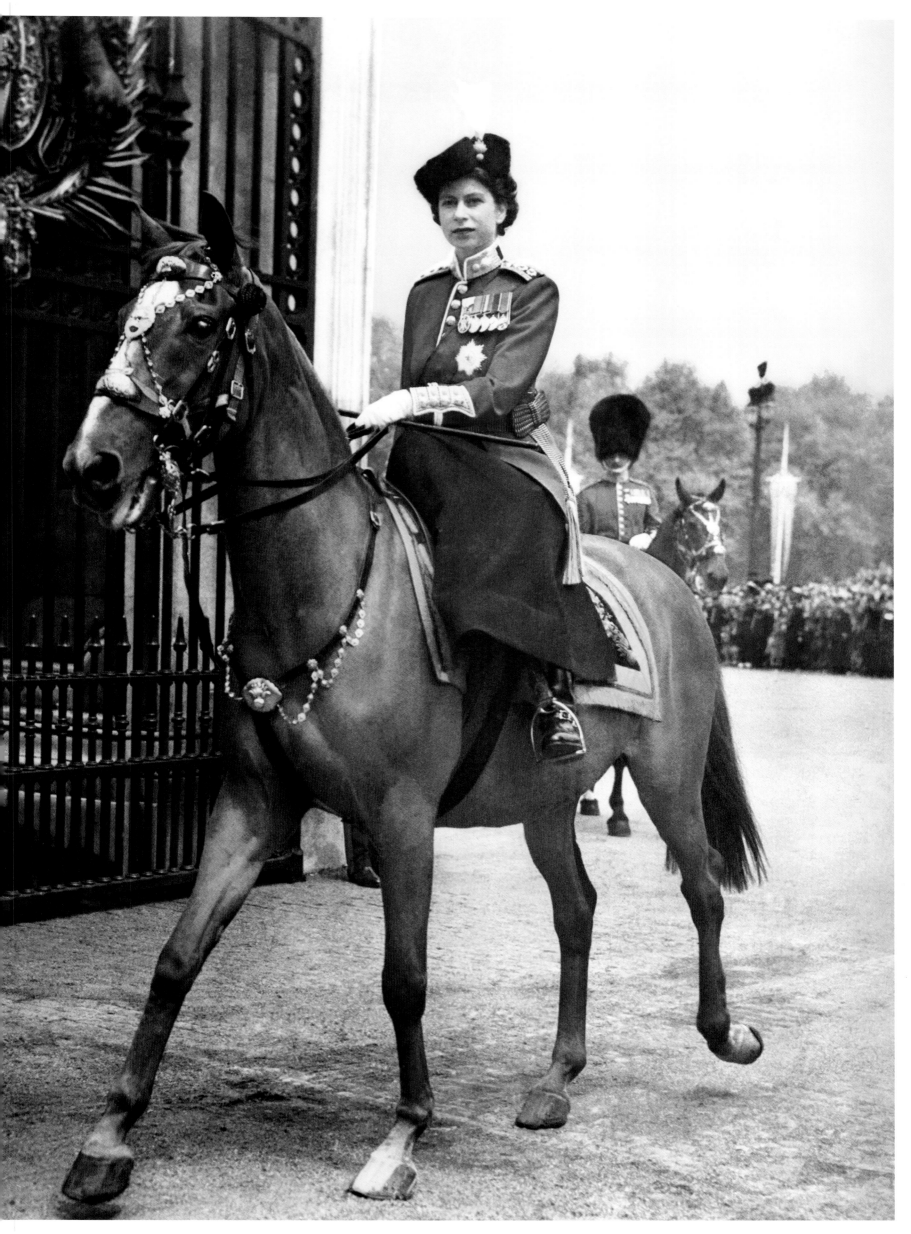

81

Anonymous

Her Majesty The Queen riding in the Irish State Coach to the Palace of Westminster to open the first Parliament of her reign. It was 65 years since a reigning Queen had presided at such a ceremony. On this occasion, however, because she had not yet been crowned, the Queen did not wear the Imperial State Crown while addressing the Lords and members of her Government from the throne in the House of Lords. 1952.

Ihre Majestät die Königin fährt in der Irischen Staatskarosse zur Eröffnung des ersten Parlaments ihrer Regierung zum Westminster Palace. 65 Jahre lang hatte keine regierende Königin mehr bei dieser Zeremonie den Vorsitz geführt. Weil sie aber noch nicht gekrönt war, trug die Königin nicht die Reichskrone, als sie vom Thron im Oberhaus das Wort an die Lords und Mitglieder ihrer Regierung richtete, 1952.

Sa Majesté se rendant au palais de Westminster à bord de l'Irish State Coach afin d'ouvrir le Parlement pour la première fois de son règne. Cela faisait 65 ans qu'une reine régnante n'avait pas présidé cette cérémonie. Toutefois, n'ayant pas encore été couronnée, elle ne portait pas la couronne impériale d'apparat pour s'adresser aux lords et aux membres du gouvernement depuis le trône de la House of Lords, 1952.

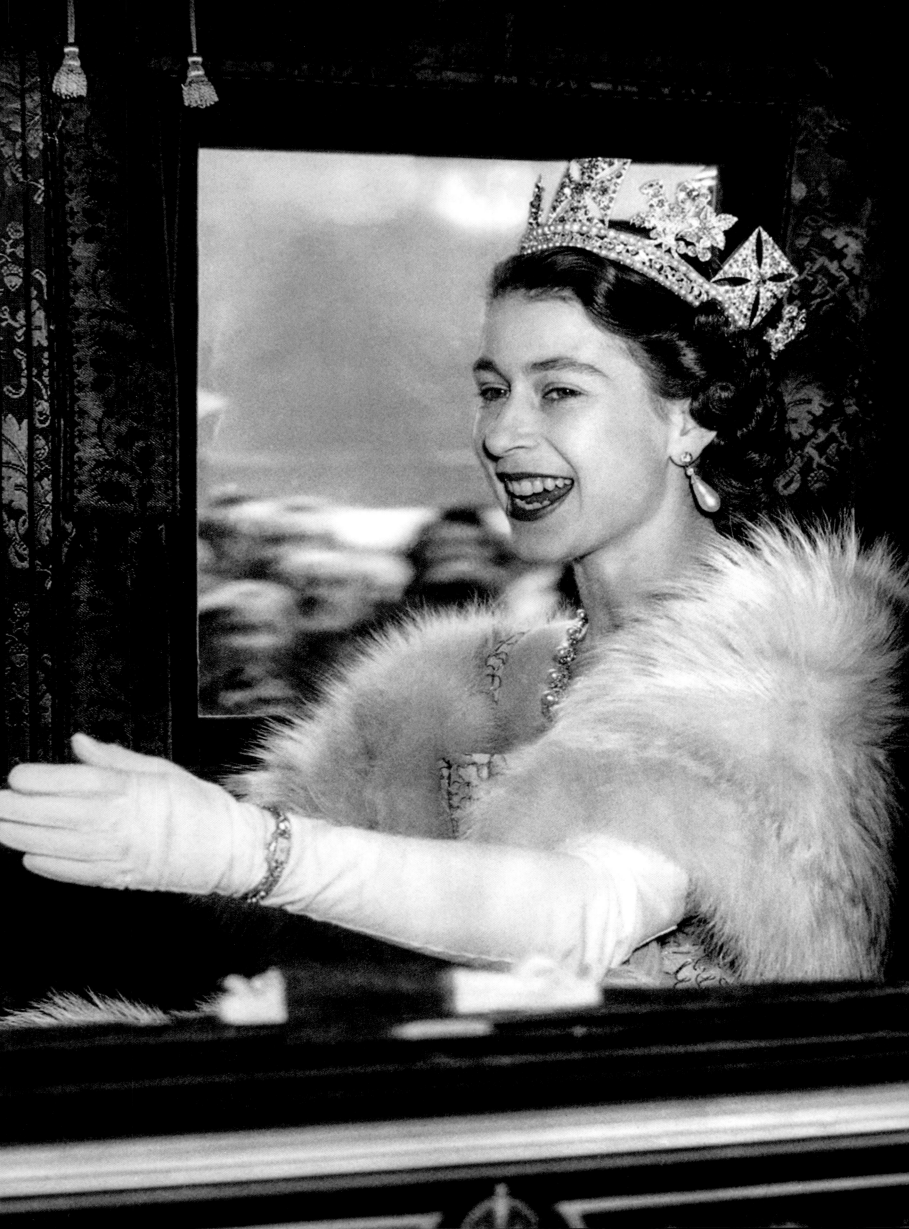

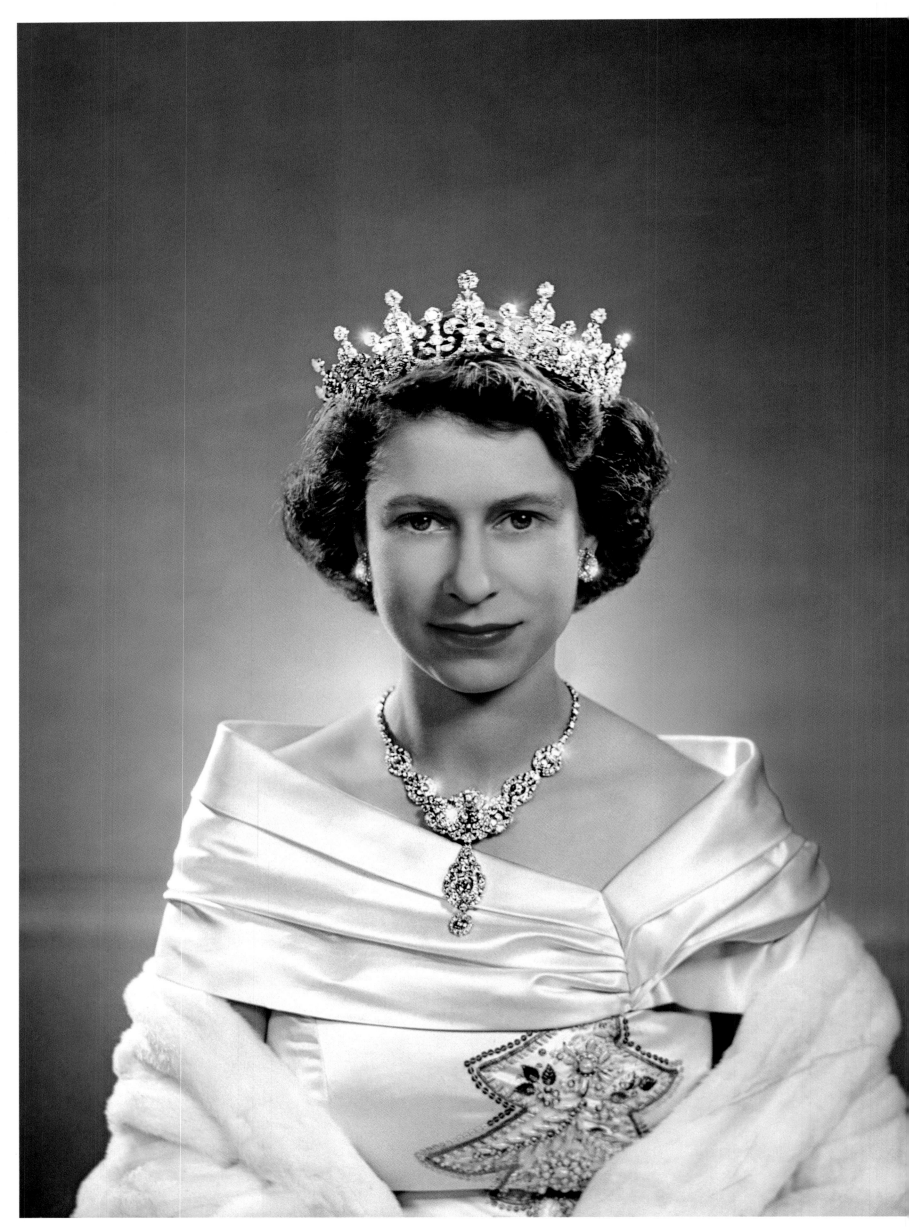

82

Yousuf Karsh

The Princess wears a diamond necklace given to her by the Nizam of Hyderabad and Berar, and her favourite diamond tiara, which was a wedding present from her grandmother, Queen Mary, who in 1863 had received it as a gift from the Girls of Great Britain and Ireland on the occasion of her own marriage. 1951.

Die Prinzessin trägt eine Diamantkette, die der Nizam von Haiderabad und Berar ihr geschenkt hatte, und ihre liebste Diamantkrone, ein Hochzeitsgeschenk ihrer Großmutter Königin Mary, die diese wiederum 1863 aus Anlass ihrer eigenen Hochzeit vom Komitee Girls of Great Britain and Ireland erhalten hatte, 1951.

La princesse porte un collier en diamants offert par le nizam d'Hyderabad et Berar, ainsi que sa tiare préférée, un cadeau de noces de sa grand-mère, la reine Mary. Cette dernière l'avait reçue des Girls of Great Britain and Ireland à l'occasion de son propre mariage en 1893, 1951.

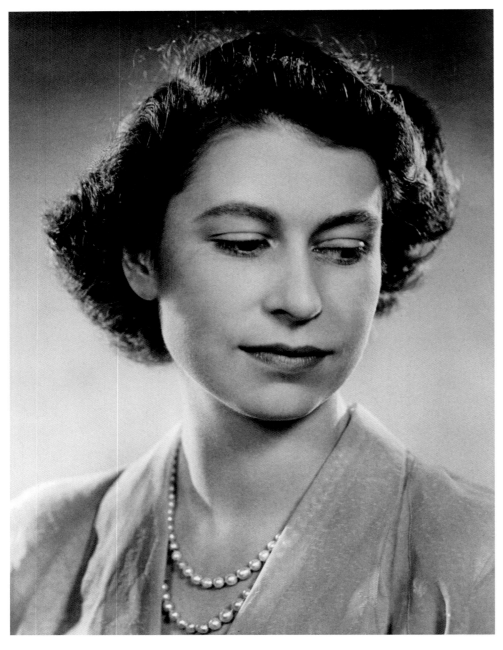

84

Yousuf Karsh

One of a series of photographs that Karsh took of Princess Elizabeth at Clarence House. 1951.

Ein Foto aus einer Serie, die Karsh von Prinzessin Elizabeth im Clarence House aufnahm, 1951.

L'un des portraits que Karsh réalisa de la princesse Élisabeth à Clarence House, 1951.

85

Baron

In the private drawing room at Clarence House, prior to her departure with the Duke of Edinburgh on what was to have been a Commonwealth tour of four continents undertaken on behalf of King George VI. The Princess's necklace and earrings of sapphires and diamonds were a gift from her father. 1951.

Im privaten Salon im Clarence House kurz vor ihrer Abreise mit dem Herzog von Edinburgh zu einer Tour durch vier Kontinente. Die Halskette und die Ohrringe aus Saphiren und Diamanten waren ein Geschenk ihres Vaters, 1951.

La princesse Élisabeth dans le salon privé de Clarence House, avant son départ avec le duc d'Édimbourg pour une tournée du Commonwealth qu'elle effectuait au nom du roi George VI et qui devait s'étirer sur quatre continents. Son collier et ses boucles d'oreilles en saphirs et diamants étaient un présent de son père, 1951.

86–87

Anonymous

At 4.19 pm on 7 February 1952 the BOAC Argonaut airliner *Atalanta* that brought the new Queen back from Entebbe in Uganda, touched down at London Airport. She was greeted by her uncle, the Duke of Gloucester, the Prime Minister, Winston Churchill and representatives of the government and opposition party. During the flight, the 25-year-old-Queen received a telegram from her bereaved mother. It read, "To: Her Majesty The Queen: All my thoughts and prayers are with you. Mummie". 1952.

Am 7. Februar 1952 landet die Argonaut-Maschine *Atalanta* um 16.19 Uhr mit der neuen Königin an Bord aus Entebbe, Uganda, in London. Sie wird begrüßt von ihrem Onkel, dem Herzog von Gloucester, dem Premierminister Winston Churchill und Vertretern der Regierungs- und der Oppositionspartei. Während des Flugs erhielt die 25-jährige Königin ein Telegramm ihrer trauernden Mutter mit den Worten: „An: Ihre Majestät die Königin: Alle meine Gedanken und Gebete sind bei dir. Mummie", 1952.

À 16 h 19, le 7 février 1952, l'avion de la BOAC *Atalanta* en provenance d'Entebbe en Ouganda atterrit à l'aéroport de Londres. Il ramenait la nouvelle reine qui fut accueillie par son oncle, le duc de Gloucester, le Premier ministre Winston Churchill, ainsi que par des représentants du gouvernement et de l'opposition. Pendant le vol, la jeune femme âgée de 25 ans avait reçu un télégramme de sa mère : « À l'attention de Sa Majesté : toutes mes pensées et mes prières t'accompagnent. Maman. » 1952.

88–89

Anonymous

Driving in a royal Daimler, the new Queen Elizabeth II, heavily veiled, accompanied by her mother and sister, follow the coffin of King George VI through the grounds of Sandringham House in Norfolk, where His Majesty died some time during the early hours of 6 February 1952, on the first stage of the long journey to London and the King's lying-in-state at Westminster Hall. 1952.

In Begleitung ihrer Mutter und ihrer Schwester folgt die neue Königin Elizabeth II. in einem Daimler dem Sarg von König George VI. durch das Gelände von Schloss Sandringham in Norfolk – die erste Etappe am Ende der langen Reise nach London zur Aufbahrung des Königs in der Westminster Hall, 1952.

À bord d'une Daimler royale, la nouvelle reine, Élisabeth II, voilée et accompagnée de sa mère et de sa sœur, suit le cercueil de George VI à travers le domaine de Sandringham House, dans le Norfolk, où le roi s'est éteint. C'est le départ d'un long parcours jusqu'à Londres, où le cercueil sera exposé dans Westminster Hall, 1952.

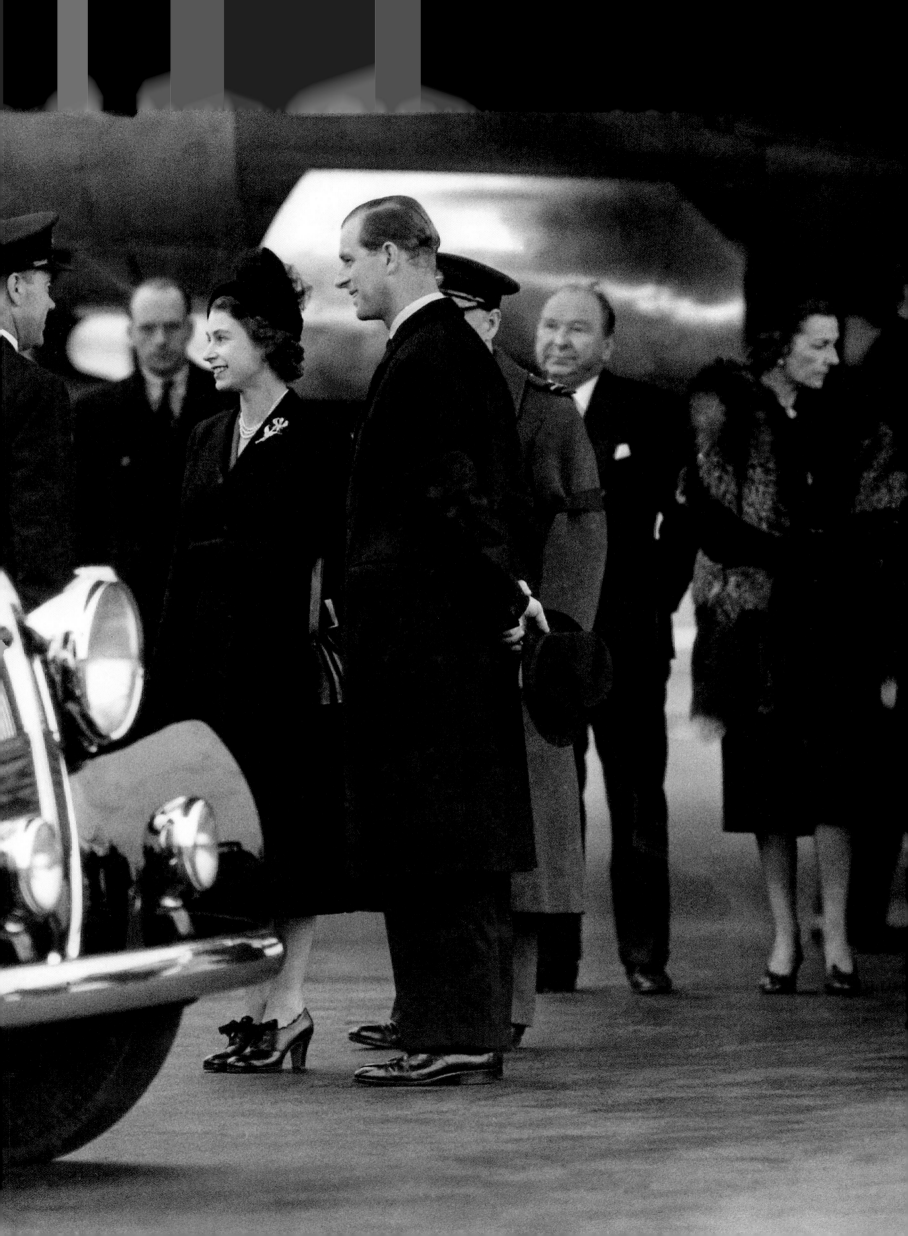

90

Henri Cartier-Bresson
Vast crowds standing up to 18 deep lined the route of the royal procession as the coffin of King George VI, borne on a gun carriage, made its way through the streets of London to Westminster Hall, where it was to lie in state. Here, spectators have climbed on to one of the four monumental bronze lions, sculpted by Sir Edwin Landseer, in Trafalgar Square, to catch sight of the funeral cortège. 1952.

Riesige Menschenmengen säumten in bis zu 18 Reihen den Weg, als eine Geschützlafette mit dem Sarg von König George VI. durch die Straßen Londons zur Westminster Hall fuhr, wo der König aufgebahrt wurde. Hier sind Zuschauer auf einen der vier monumentalen Bronzelöwen des Bildhauers Sir Edwin Landseer gestiegen, um den Trauerzug zu sehen, 1952.

Une foule immense s'est amassée sur dix-huit rangs le long du parcours de la procession funèbre du roi George VI se dirigeant vers Westminster Hall. Sur cette image, des curieux ont escaladé l'un des quatre lions monumentaux en bronze de Trafalgar Square, sculptés par Sir Edwin Landseer, pour tenter d'apercevoir le cercueil du roi posé sur une prolonge d'artillerie, 1952.

91

Ron Case
At the door of Westminster Hall, part of the Palace of Westminster, otherwise known as the Houses of Parliament, three Queens – the new Queen Elizabeth II (left), her grandmother Queen Mary and her mother, the widowed Queen Elizabeth – await the arrival of the coffin of King George VI at Westminster Hall, where it would lie in state for four days. 1952.

Am Portal der Westminster Hall, die zum Westminster Palace, dem Parlamentsgebäude, gehört, warten drei Königinnen – die neue Königin Elizabeth II. (links), ihre Großmutter Queen Mary und ihre Mutter, die verwitwete Königin Elizabeth – auf die Ankunft des Sargs mit König George VI., der hier vier Tage lang aufgebahrt wird, 1952.

Devant les portes de Westminster Hall, qui fait partie du palais du même nom, également appelé les Chambres du Parlement, trois reines attendant le cercueil du roi George VI : la nouvelle reine Élisabeth II (à gauche), sa grand-mère la reine Mary et sa mère la reine Élisabeth. La dépouille du roi sera exposée dans Westminster Hall pendant quatre jours, 1952.

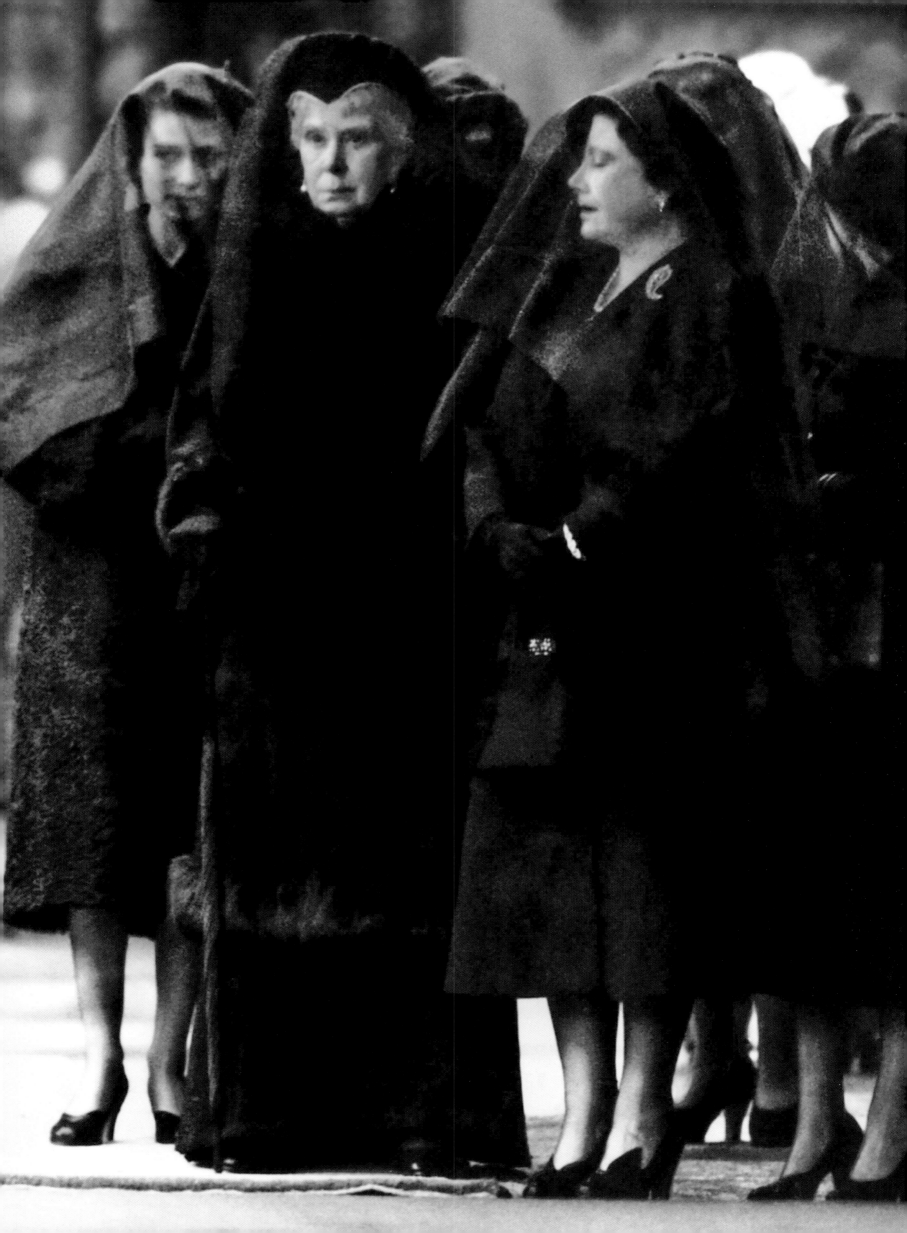

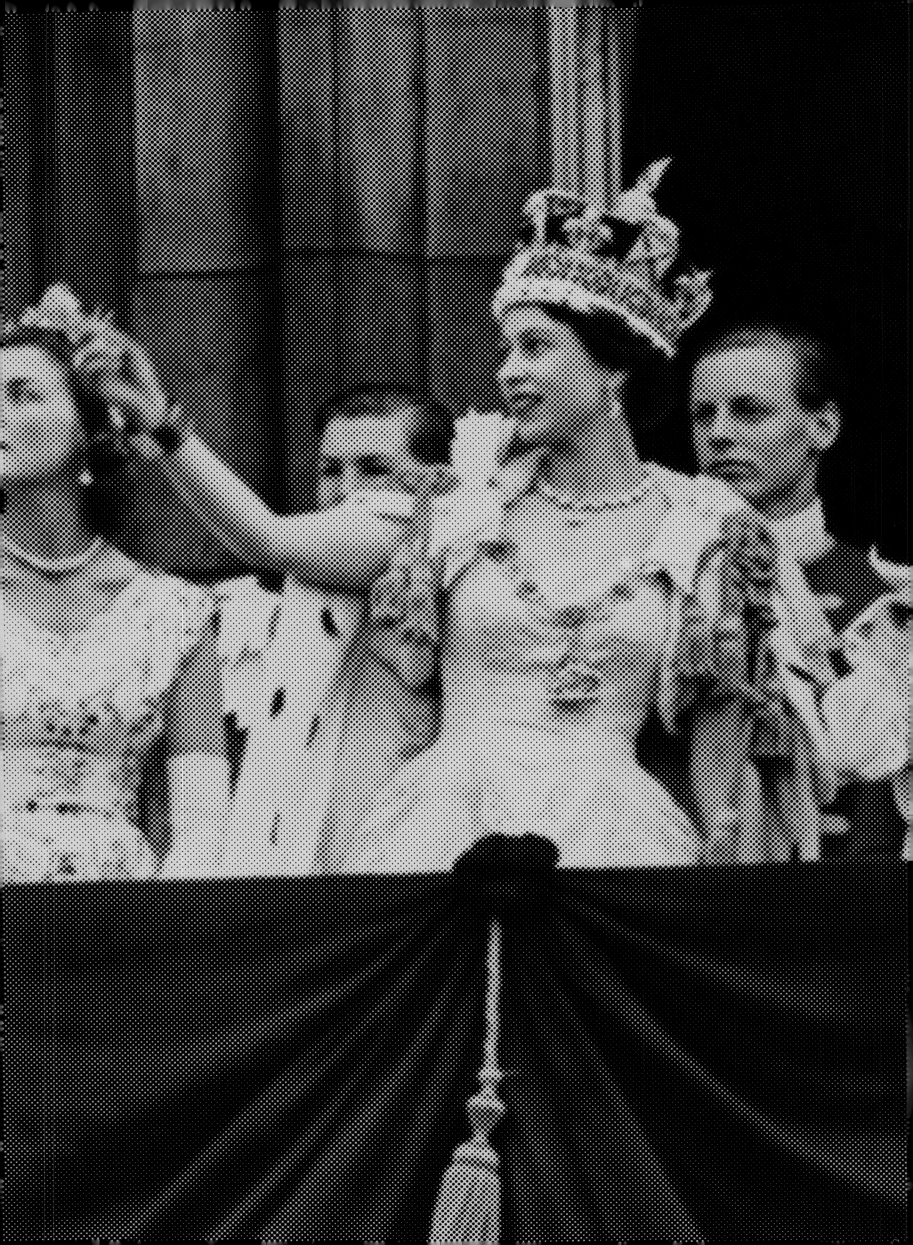

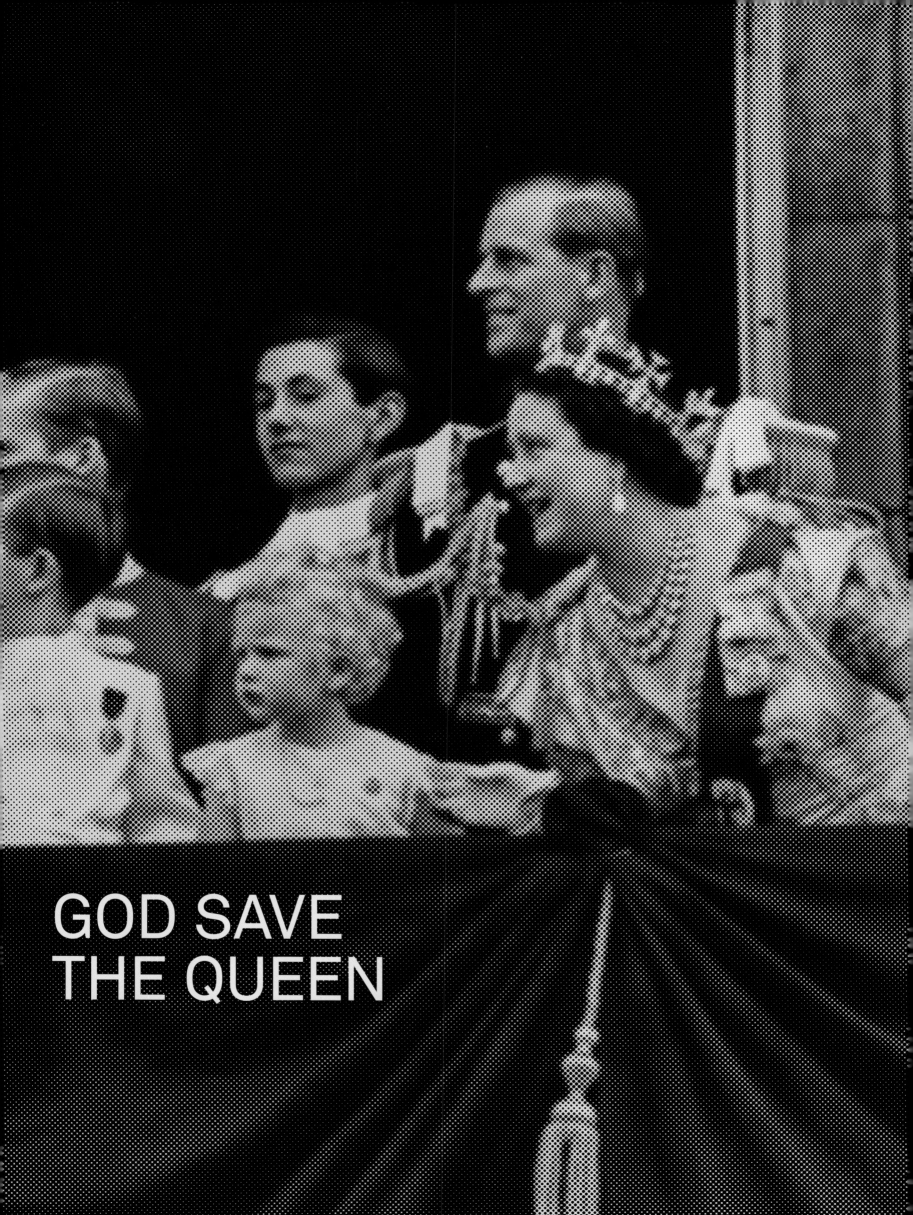

GOD SAVE
THE QUEEN

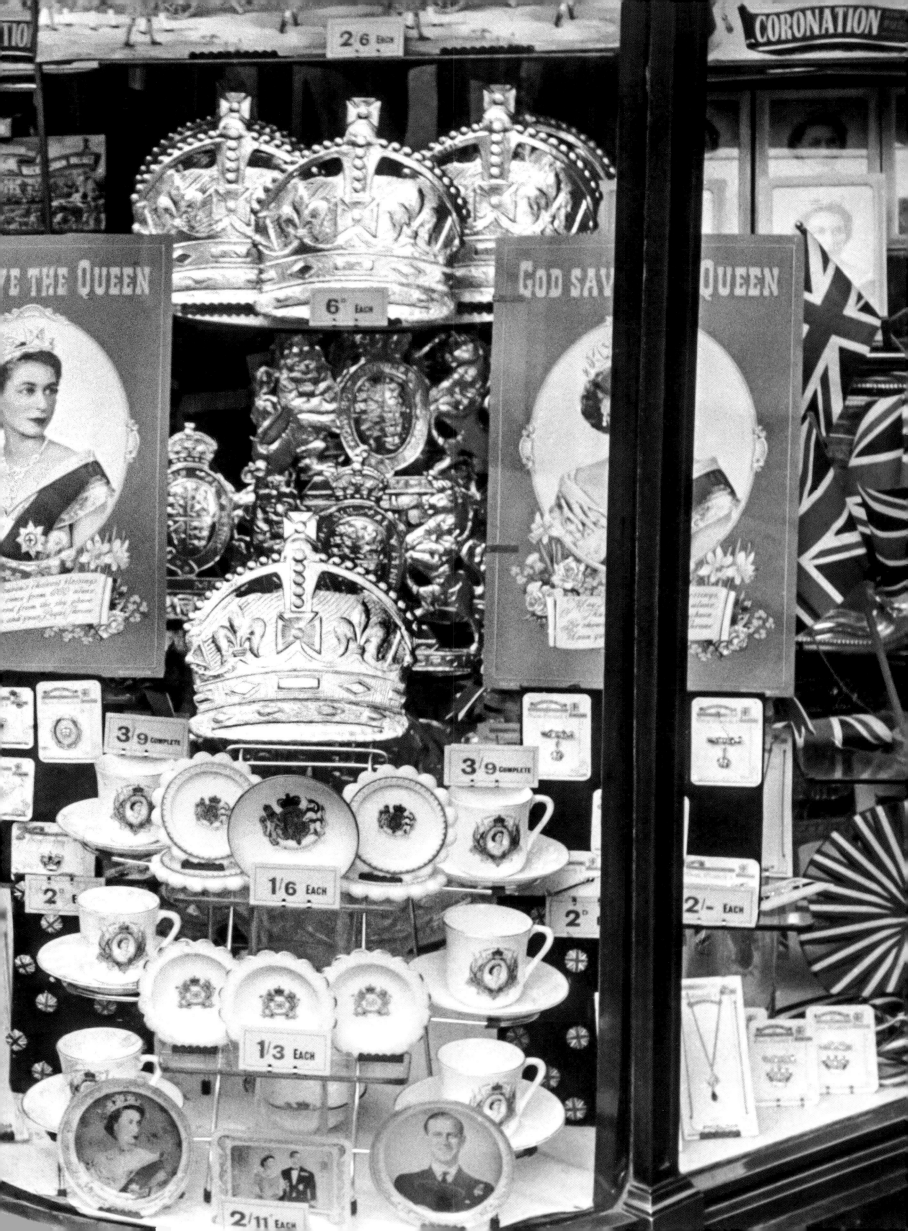

92–93

Anonymous

The Queen and the Duke of Edinburgh with the Queen Mother, Prince Charles and Princess Anne watch the approach of the Royal Air Force fly-past from the balcony of Buckingham Palace on Coronation Day. June 1953.

Die Königin und der Herzog von Edinburgh beobachten mit der Königinmutter, Prinz Charles und Prinzessin Anne am Krönungstag im Juni 1953 vom Balkon des Buckingham Palace aus den Formationsflug der Königlichen Luftwaffe.

La reine, le duc d'Édimbourg, la reine mère, le prince Charles et la princesse Anne observent le défilé aérien de la Royal Air Force depuis le balcon du palais de Buckingham le jour du couronnement, en juin 1953.

94–95

Henri Cartier-Bresson

Popular coronation souvenirs displayed in a shop window, 1953.

Beliebte Krönungssouvenirs sind in einem Schaufenster ausgestellt, 1953.

Étalage d'objets souvenirs du couronnement dans une vitrine, 1953.

96 left

Paul Popper

Countless miles of flags, banners and assorted bunting were produced in the months before the coronation. London was at its most festive, with elaborate decorations adorning streets along the processional route and storefronts in the West End. 1953.

Unzählige Kilometer von Fahnen, Bannern und verschiedenen Wimpeln wurden in den Monaten vor der Krönung produziert. Londons Straßen und die Schaufenster im West End, an denen der Krönungszug vorbeiführte, waren aufwendig geschmückt, 1953.

Au cours des mois qui précédèrent le couronnement, des kilomètres de drapeaux, de bannières et de banderoles furent produits. Londres s'était faite belle, avec des décorations tout le long du trajet de la procession et dans les devantures des magasins du West End, 1953.

96 right

Anonymous

Troopers from the Life Guards and Grenadier Guards drummers at M. & N. Horne getting fitted for coronation uniforms. 1953.

Angehörige der Life Guards und Trommler der Grenadier Guards probieren bei M. & N. Horne ihre Krönungsuniformen an, 1953.

Des membres des Life Guards et des tambours du régiment des Grenadier Guards essaient leurs uniformes du couronnement chez M. & N. Horne, 1953.

97

Frank Scherschel

Household staff and invited guests watch the Queen's departure from the forecourt of Buckingham Palace as the royal procession makes its way to Westminster Abbey for Her Majesty's coronation. 1953.

Mitglieder des Hauspersonals und geladene Gäste beobachten die Abfahrt der Königin vom Vorhof des Buckingham Palace, als die königliche Prozession sich auf den Weg in die Westminster Abbey zur Krönung Ihrer Majestät macht, 1953.

Des membres du personnel et des invités regardent la reine quitter l'avant-cour du palais de Buckingham tandis que la procession se dirige vers l'abbaye de Westminster pour le couronnement de Sa Majesté, 1953.

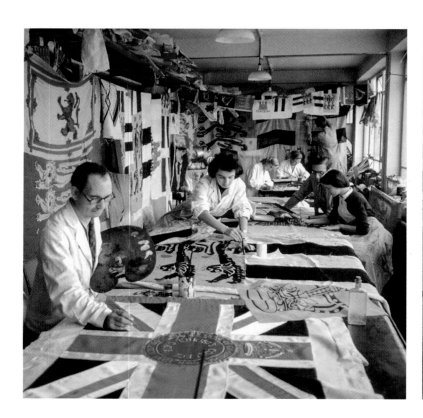

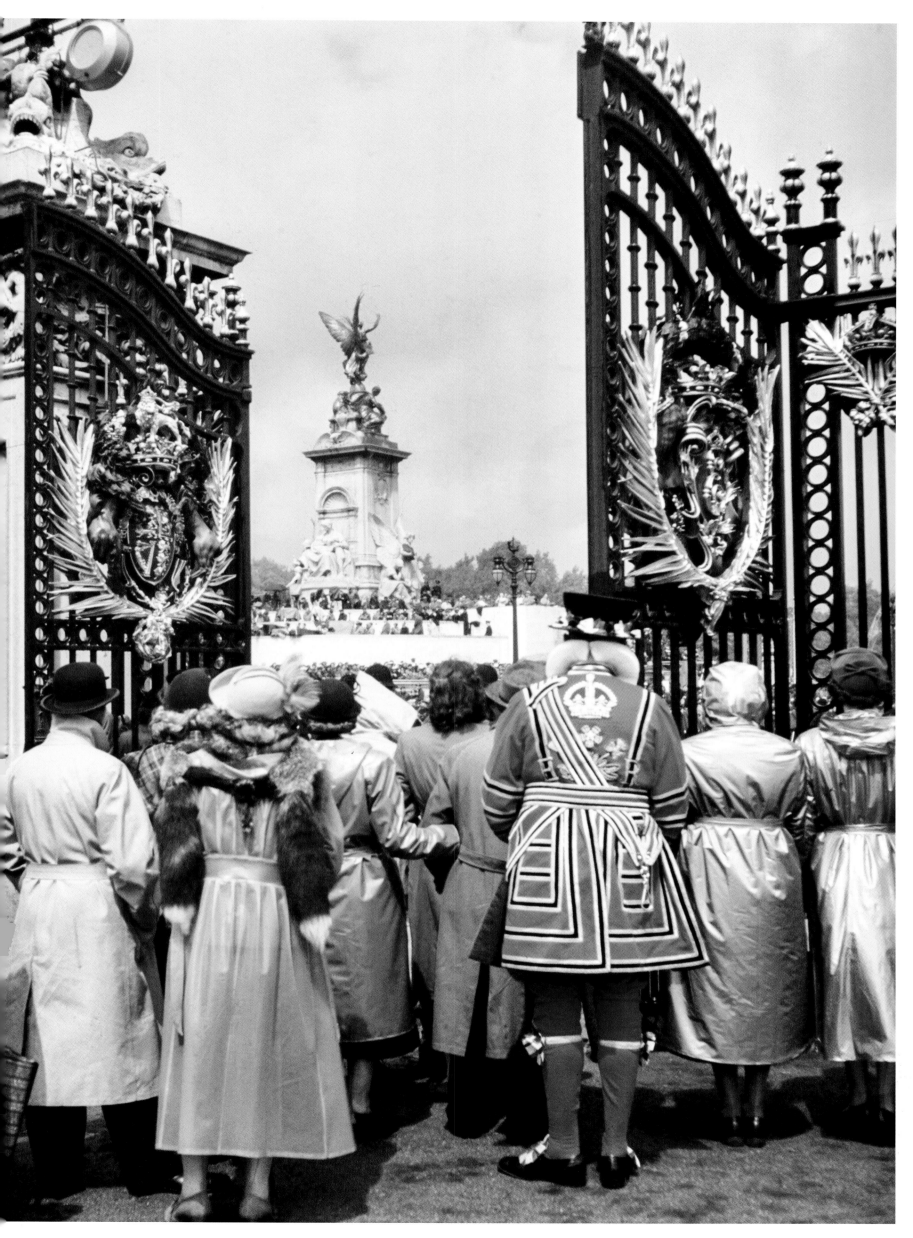

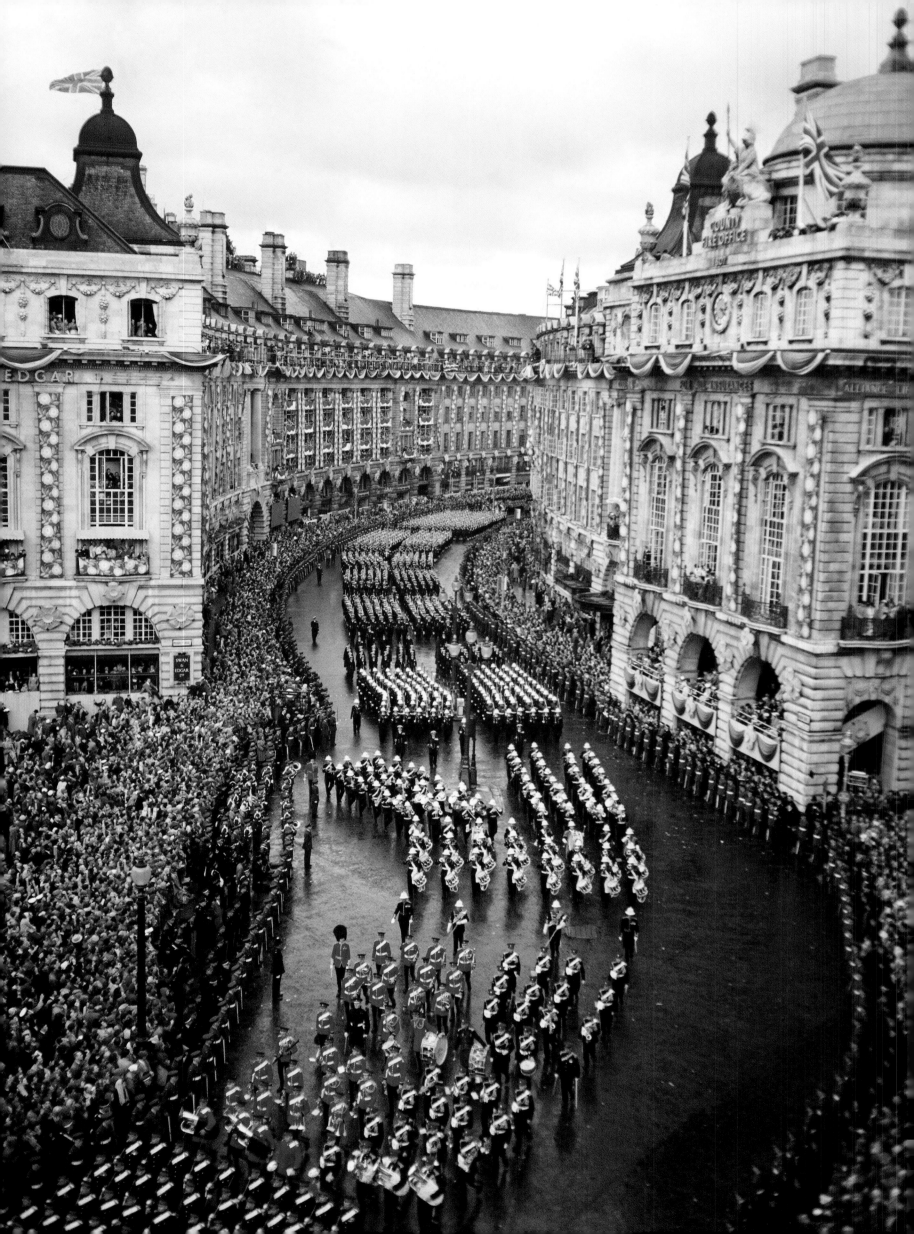

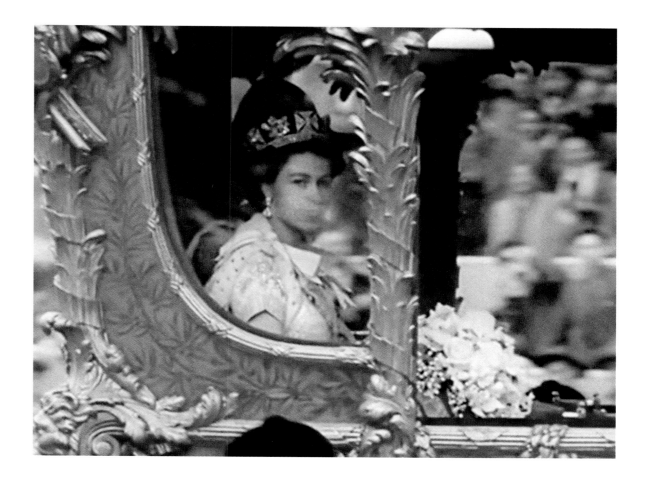

98
Larry Burrows
The coronation procession making its way down Regent Street towards Piccadilly Circus on its circuitous route to Buckingham Palace from Westminster Abbey. 2 June 1953.

Der Krönungszug bewegt sich auf seinem Rundweg von der Westminster Abbey die Regent Street entlang zum Piccadilly Circus und von dort hinauf zum Buckingham Palace. 2. Juni 1953.

La procession du couronnement descend Regent Street vers Piccadilly Circus, un segment du parcours entre l'abbaye de Westminster et le palais de Buckingham, le 2 juin 1953.

99
Anonymous
Queen Elizabeth II rides in the magnificent Gold State Coach, built for King George III in 1762, to her coronation at Westminster Abbey on 2 June 1953.

Königin Elizabeth II. fährt in der goldenen Staatskutsche, die für König George III. 1762 gebaut wurde, zu ihrer Krönung in der Westminster Abbey, 2. Juni 1953.

La reine Élisabeth dans le magnifique carrosse d'apparat, le Gold State Coach, construit pour George III en 1762, en route pour son couronnement à l'abbaye de Westminster, le 2 juin 1953.

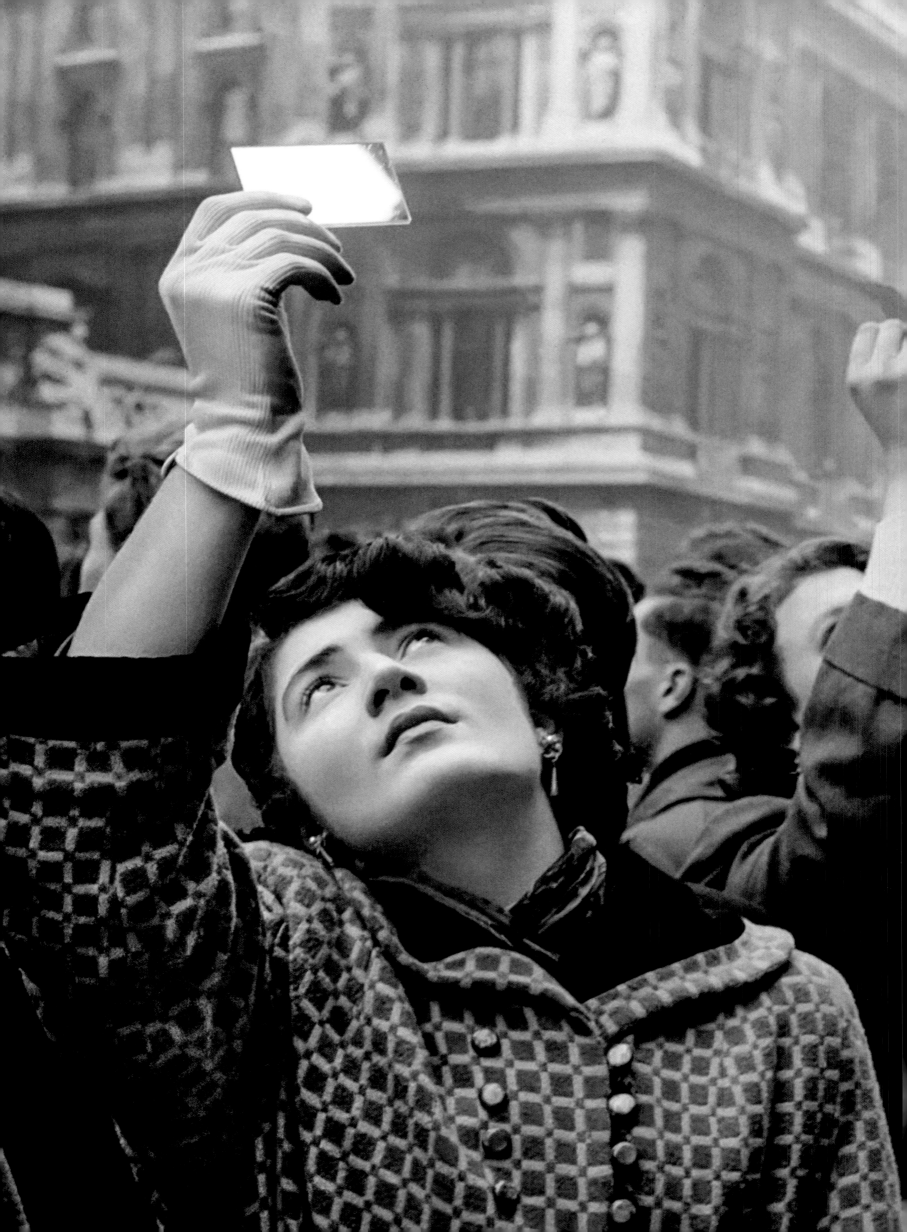

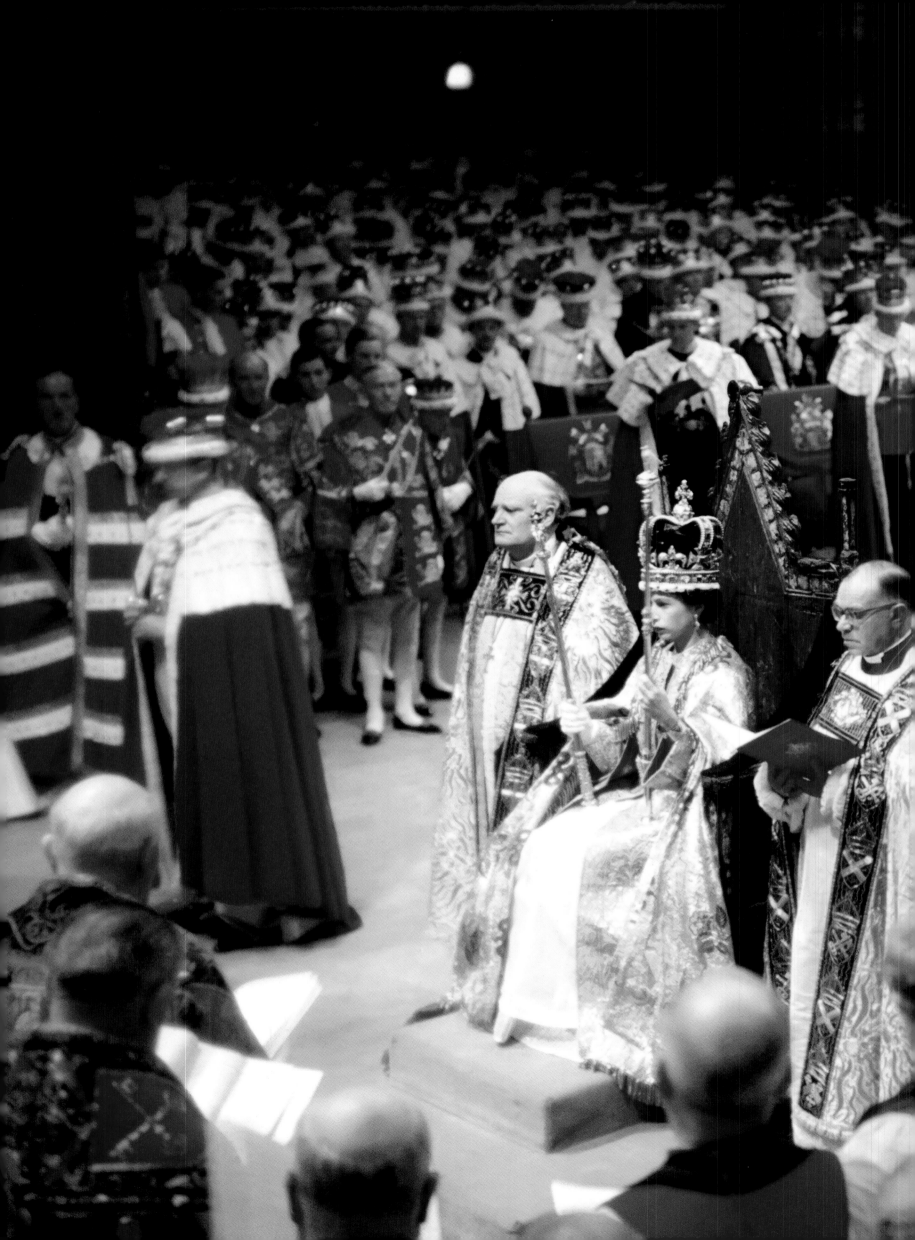

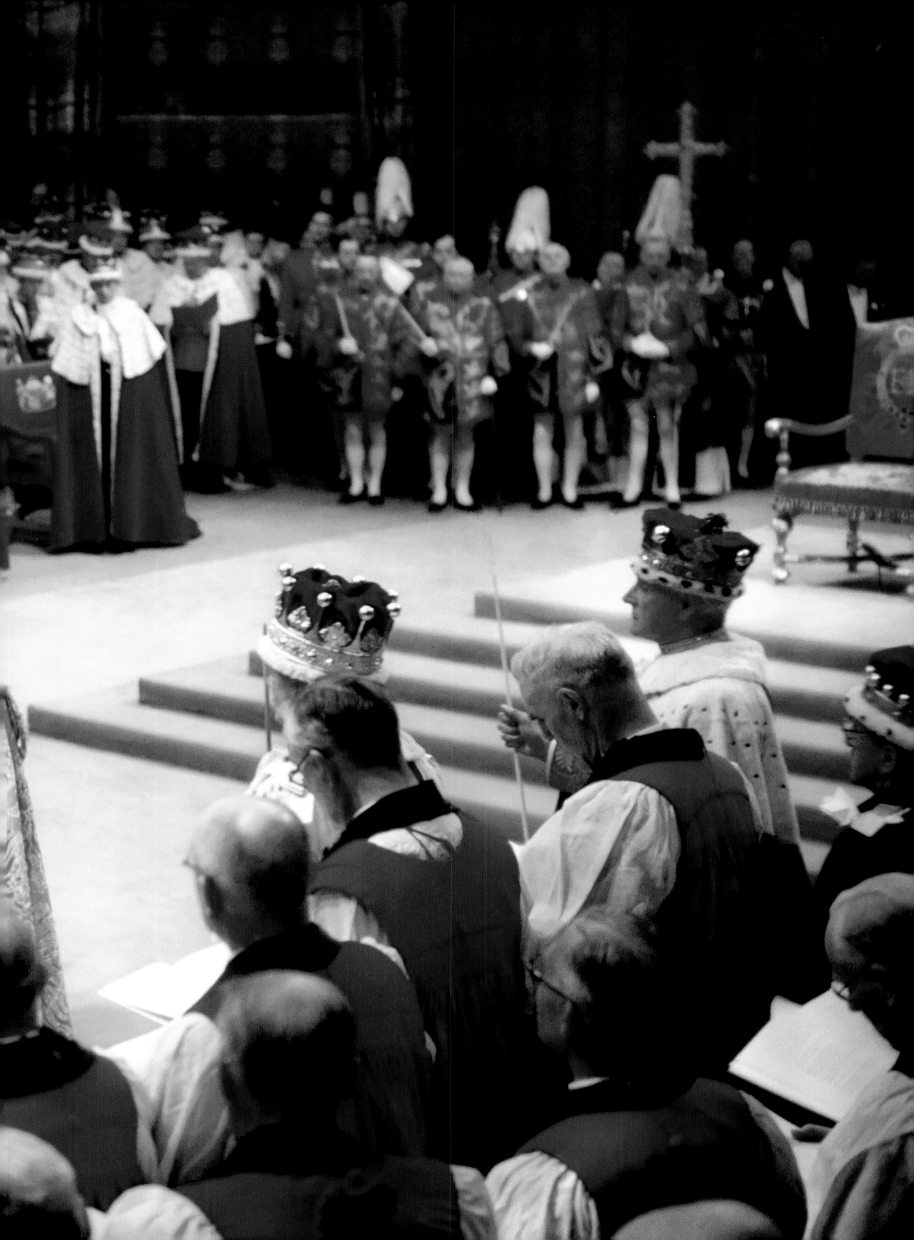

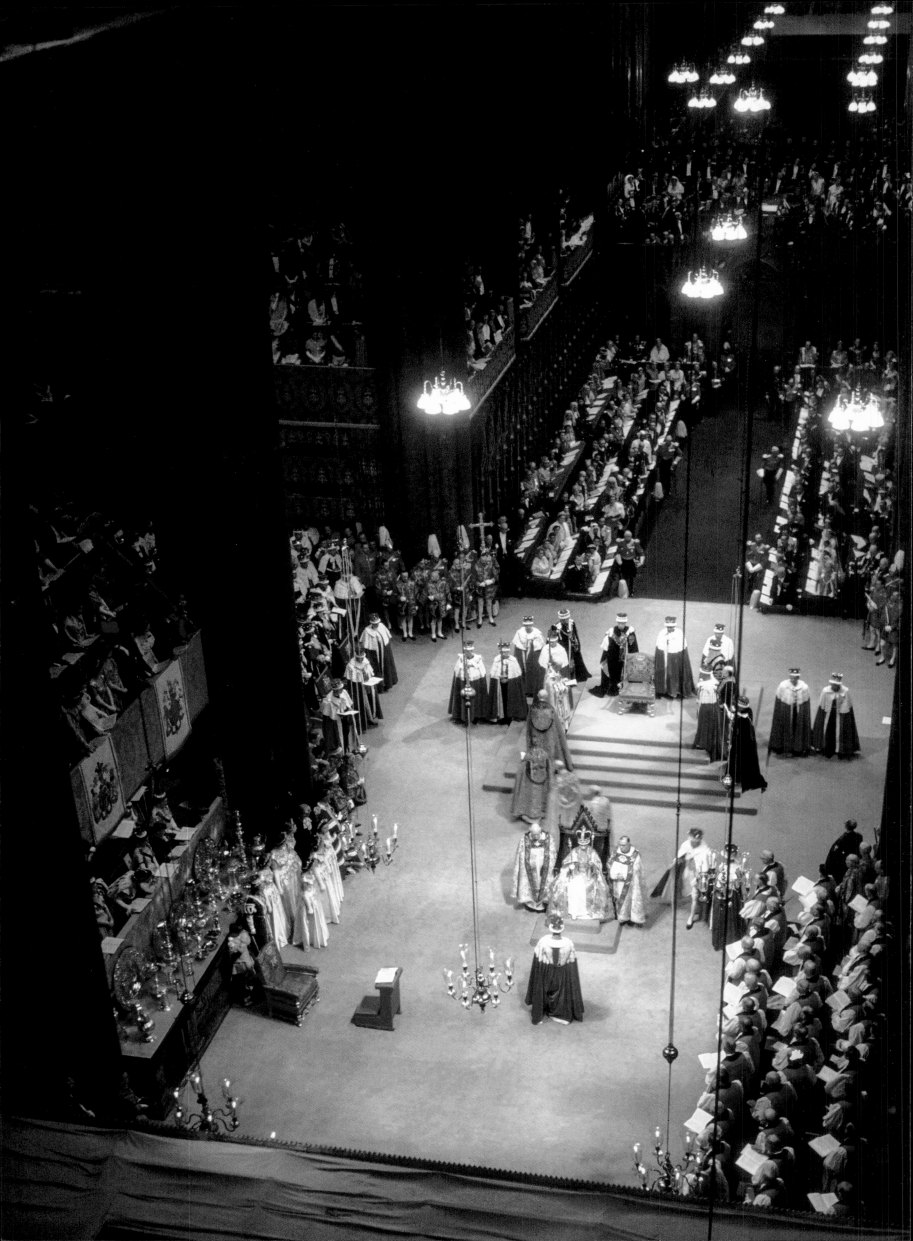

100–101

Inge Morath

For those who found themselves at the back of the deep crowds lining the route, periscopes and mirrors provided a chance of seeing something of the coronation procession. 1953.

Wer sich weit hinten in der dichten Menge entlang der Route des Krönungszugs befand, versuchte mit Sehrohren und Spiegeln einen Blick auf die Krönungsprozession zu erhaschen, 1953.

Ceux qui se trouvaient à l'arrière de la foule compacte se pressant sur le parcours de la procession du couronnement devaient se rabattre sur des périscopes et des miroirs pour tenter d'apercevoir quelque chose, 1953.

102–103

Anonymous

Seated in the ancient Coronation Chair and wearing St Edward's Crown for the only time in her reign, the newly anointed Queen is seen surrounded by royal dukes, peers of the realm, heralds and clergy. 2 June, 1953.

In dem alten Krönungsstuhl sitzend, umgeben von Herzögen, Hochadel, Herolden und Geistlichen, trägt die gerade gesalbte Königin zum einzigen Mal während ihrer Regentschaft die Edwardskrone, 2. Juni 1953.

Assise sur la chaise du couronnement et coiffée de la couronne de Saint-Édouard pour l'unique fois de son règne, la reine tout juste sacrée est entourée par des ducs royaux, des pairs du royaume, des hérauts et des membres du clergé, le 2 juin 1953.

104

Anonymous

St Edward's Crown was made for the coronation of King Charles II in 1661, and all British monarchs have since been crowned with it. Elizabeth II, anointed and consecrated Queen, receives homage in Westminster Abbey. 2 June 1953.

Inthronisiert und mit der Edwardskrone auf dem Haupt, die 1661 für die Krönung von König Charles II. angefertigt wurde und mit der seitdem alle britischen Monarchen gekrönt worden sind, nimmt die gesalbte und geweihte Königin Elizabeth II. am 2. Juni 1953 Huldigungen entgegen.

La couronne de Saint-Édouard a été réalisée pour le couronnement de Charles II en 1611 et tous les monarques britanniques l'ont portée depuis. La reine Élisabeth II est consacrée dans l'abbaye de Westminster, le 2 juin 1953.

107

Cecil Beaton

The newly crowned Queen at Buckingham Palace after the coronation. She is wearing the Imperial State Crown, set with 2,868 diamonds, 17 sapphires, 11 emeralds, 5 rubies and 273 pearls. In her right hand, she holds the Sovereign's Sceptre, containing the Cullinan Diamond. At just over 530-carats, it is the world's largest top-quality cut diamond. 2 June 1953.

Die Königin nach der Krönung im Buckingham Palace. Sie trägt jetzt die mit 2868 Diamanten, 17 Saphiren, 11 Smaragden, 5 Rubinen und 273 Perlen besetzte Reichskrone. In ihrer rechten Hand hält sie das Zepter mit dem Cullinan-Diamanten. Mit knapp über 530 Karat ist er der weltgrößte geschliffene Diamant, 2. Juni 1953.

La nouvelle reine au palais de Buckingham après son couronnement. Elle porte la couronne impériale d'apparat, sertie de 2 868 diamants, 17 saphirs, 11 émeraudes, 5 rubis et 273 perles. Dans sa main droite, elle tient le sceptre à la croix orné du Cullinan I qui, avec un peu plus de 530 carats, est l'un des plus gros diamants taillés du monde, le 2 juin 1953.

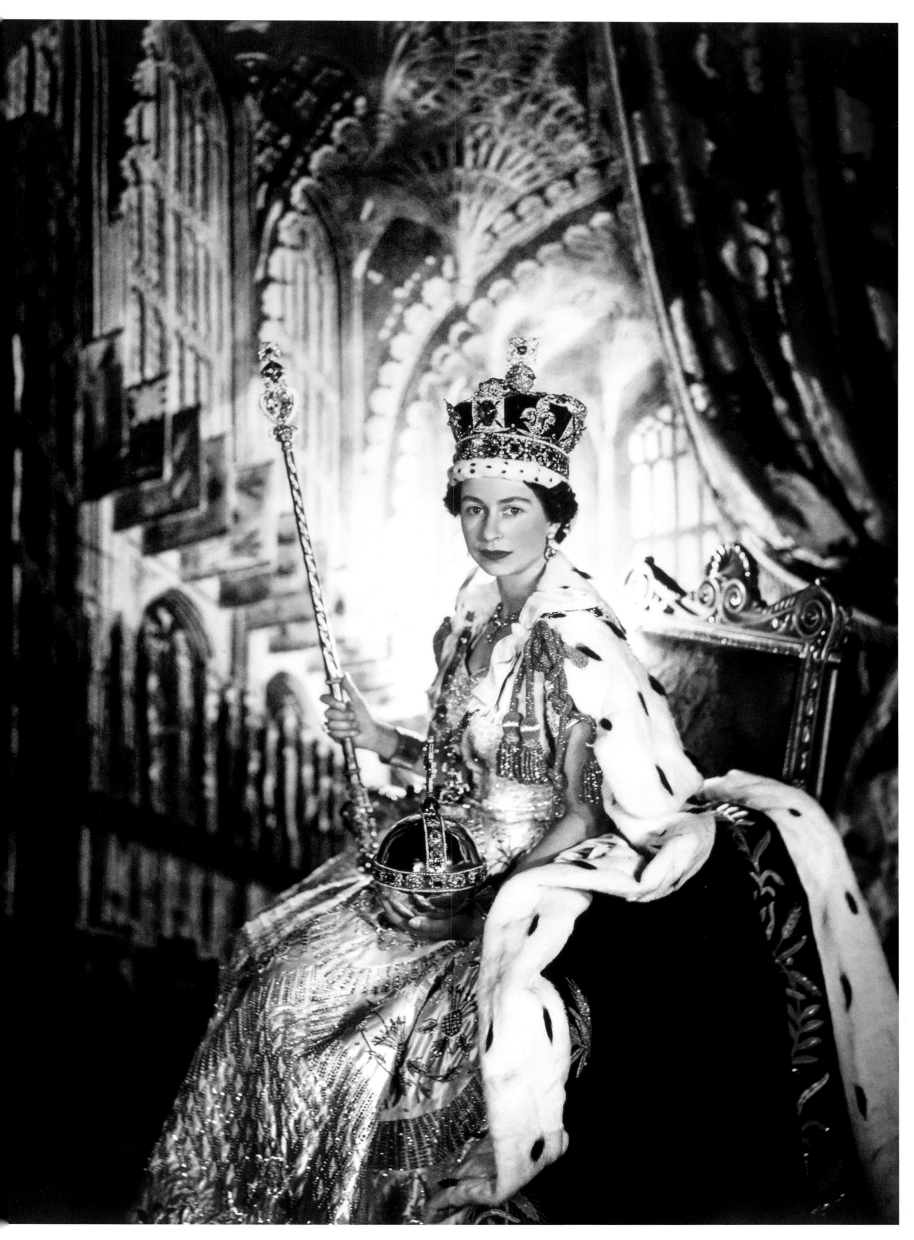

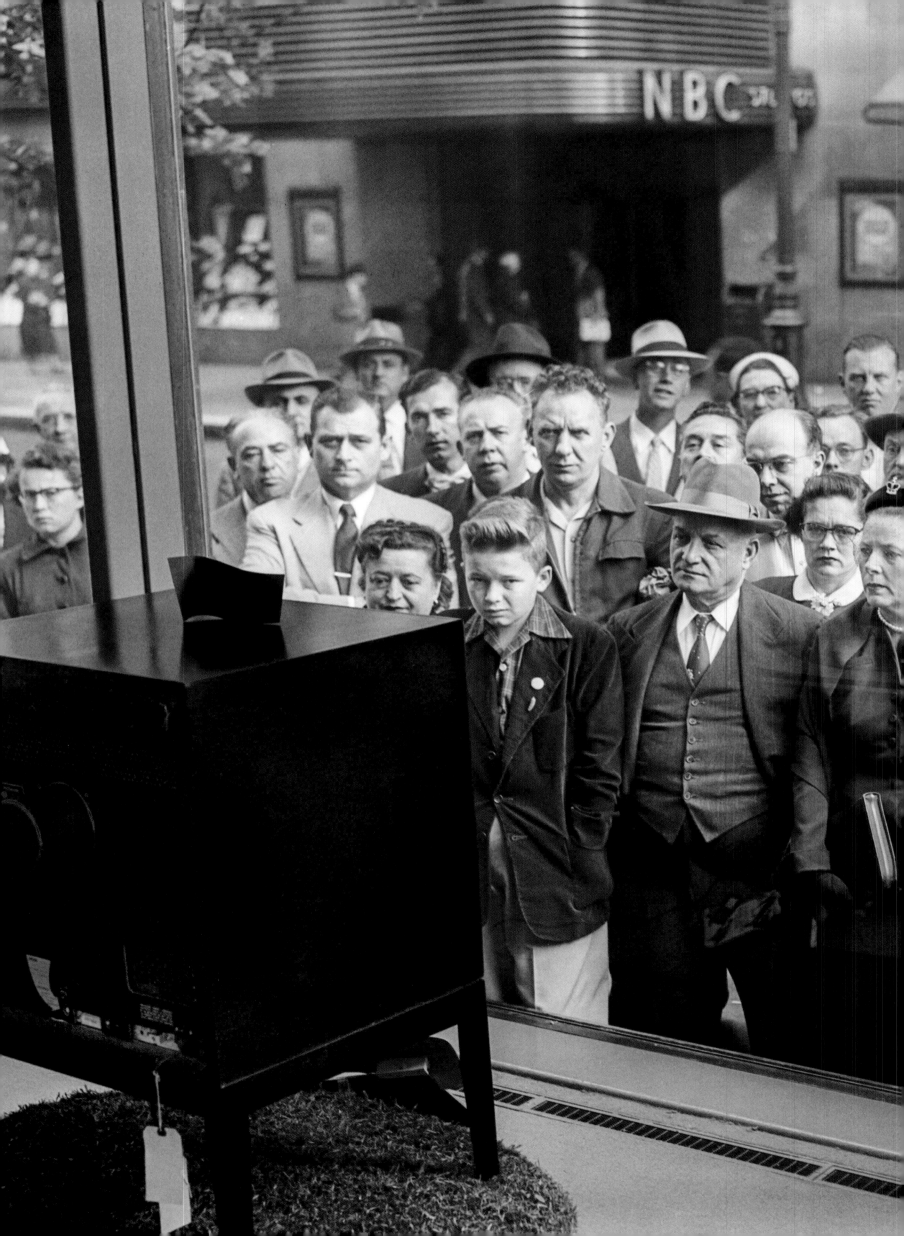

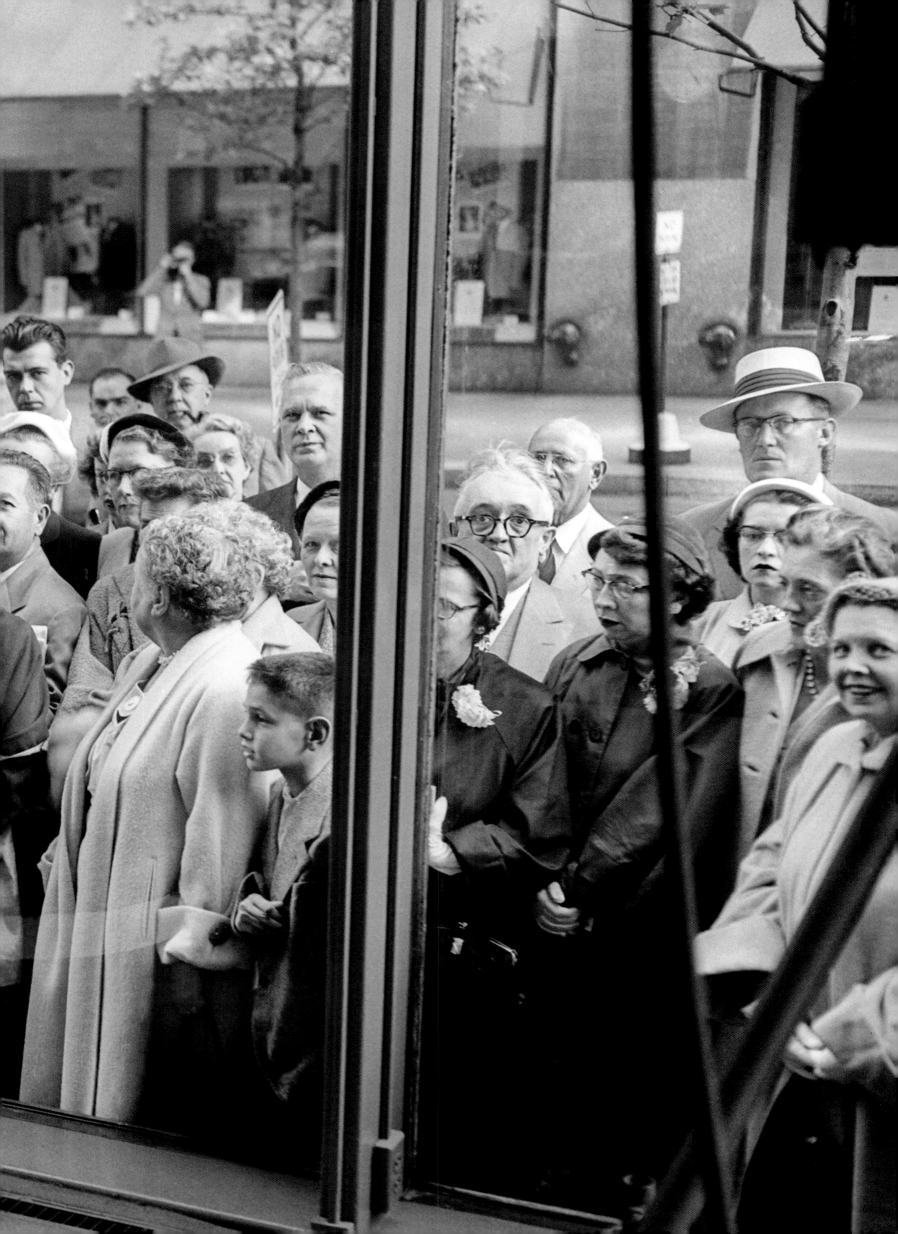

108–109

Anonymous

In New York on Coronation Day, on-lookers watched the Queen's crowning on a display television in a store window. 1953.

Am Krönungstag verfolgen Zuschauer in New York die Krönung der Königin auf dem Fernsehschirm im Schaufenster eines Geschäfts, 1953.

Le jour du couronnement à New York, des badauds suivent la cérémonie sur un poste de télévision dans une vitrine, 1953.

111

Cecil Beaton

In November 1955, the Queen was photographed by Cecil Beaton to commemorate her forthcoming visit to Nigeria. From the photographer's point of view, it was not an unqualified success. He noted afterwards that, 'in the cold afternoon light the Queen looked cold' and 'not at her best', though 'lots of little jokes' reduced her to a state of 'almost ineradicable' giggling. 1955.

Im November 1955 fotografierte Cecil Beaton die Königin aus Anlass ihrer bevorstehenden Reise nach Nigeria. Aus Sicht des Fotografen war es kein voller Erfolg. Er bemerkte hinterher:

„In dem kalten Nachmittagslicht wirkte die Königin kalt und nicht vorteilhaft", obwohl viele kleine Scherze sie in ein „fast nicht zu bremsendes Kichern" versetzt hätten, 1955.

Cecil Beaton photographia la reine en novembre 1955 pour commémorer sa prochaine visite au Nigéria. Le photographe ne fut pas satisfait. Il observa plus tard : « Dans la lumière froide de l'après-midi, la reine paraissait glacée et n'était pas au mieux de sa forme, même si, à force de plaisanteries, elle fut prise d'un fou rire inextinguible », 1955.

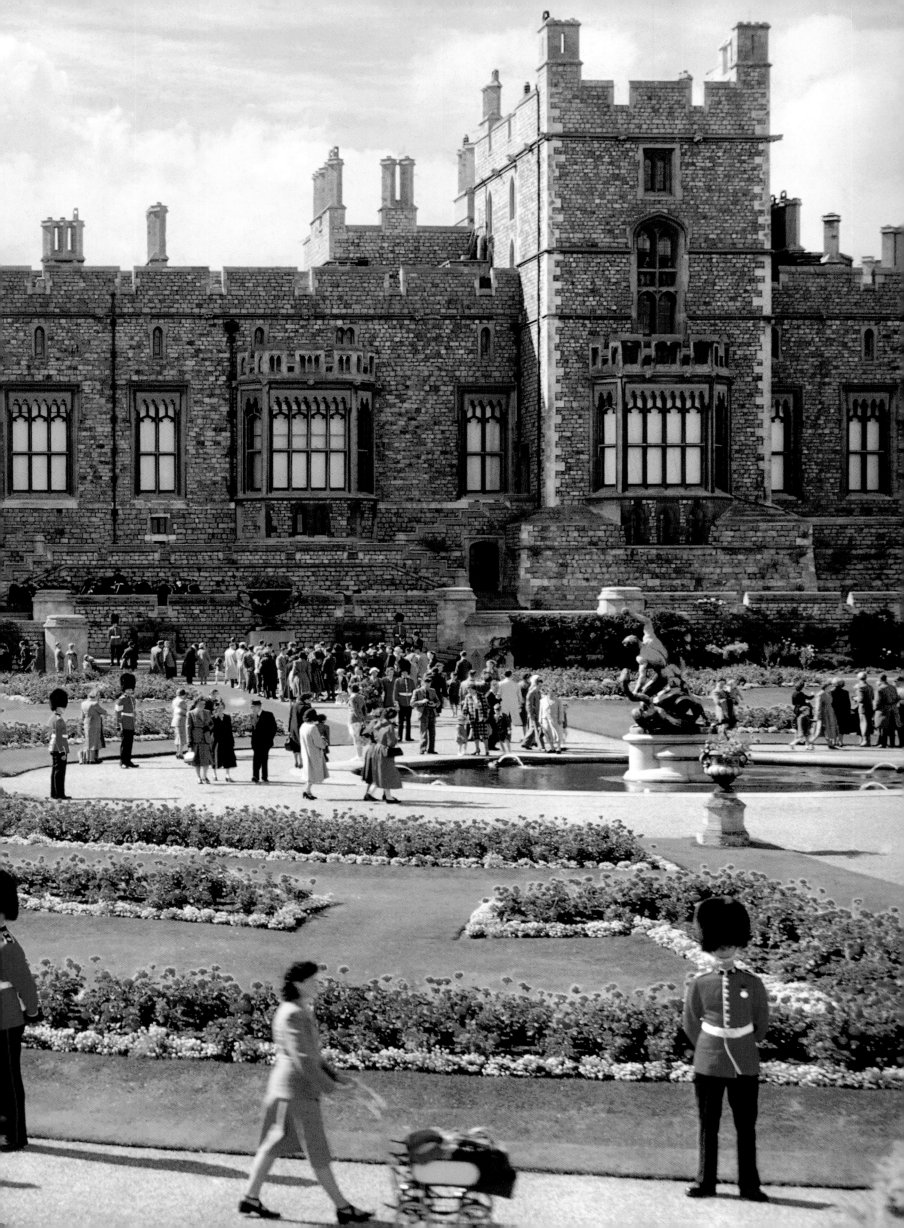

116–117

Anonymous

The Derby, a famous horse race held on Epsom Downs in Surrey, near London, has always been a regular annual fixture in the Queen's diary. She is seen here walking to the paddock on 4 June 1954.

Das Derby, das berühmte Pferderennen auf den Epsom Downs in Surrey bei London, war schon immer ein fester jährlicher Termin im Kalender der Königin. Hier sieht man sie am 4. Juni 1954 auf dem Weg zum Sattelplatz.

La célèbre course hippique du Derby d'Epsom Downs, qui se déroule dans le Surrey près de Londres, est un rendez-vous annuel que la reine manque rarement. Ici, elle se dirige vers le paddock, le 4 juin 1954.

118–119

Cornell Capa

Members of the public stroll on the East Terrace at Windsor Castle during one of the occasional days on which the private gardens are open. 1953.

Während einer der gelegentlichen Öffnungen der privaten Gärten von Schloss Windsor schlendern Spaziergänger über die östliche Terrasse, 1953.

Des promeneurs arpentent la terrasse est du château de Windsor à l'occasion d'un de ces jours où les jardins privés sont ouverts au public, 1953.

121

Cornell Capa

Troops line up in formation on the south and east sides of Horse Guards Parade in Central London for the annual Sovereign's Birthday Parade, more popularly known as Trooping the Colour. 1953.

Truppen treten in Formation an der südlichen und östlichen Seite des Horse Guards Parade im Zentrum Londons zur jährlichen Parade zum Geburtstag ihrer Königin an, die als *Trooping the Colour* bekannt ist, 1953.

Des troupes attendent en formation le long des côtés sud et est du Horse Guards Parade au centre de Londres pour le défilé annuel célébrant l'anniversaire de la reine, plus connu sous le nom *Trooping the Colour*, 1953.

122–123

Anonymous

The Queen shares her lifelong passion for horses with her children. Here she is accompanied by Prince Charles and Princess Anne as she rides in Windsor Great Park. 1956.

Gleich ihren Kindern hegt die Königin eine lebenslange Leidenschaft für Pferde: Hier reitet sie mit Prinz Charles und Prinzessin Anne im Großen Park von Windsor aus, 1956.

La reine partage sa passion des chevaux avec ses enfants. Ici, elle se promène dans le grand parc de Windsor en compagnie du prince Charles et de la princesse Anne, 1956.

124–125

Anonymous

On 2 November 1953, the Queen with the Duke of Edinburgh and Princess Margaret attends the annual Royal Variety Performance at the Coliseum Theatre in London's West End. Among the popular artists who entertains the royal party are American comic actor Stubby Kaye and the cast of the musical *Guys and Dolls*, comedians Tommy Cooper, Max Bygraves and Jimmy Edwards, and the dancing Tiller Girls. 1953.

Am 2. November 1953 besucht die Königin mit dem Herzog von Edinburgh und Prinzessin Margaret die alljährliche Königliche Varieté-Vorstellung im Coliseum Theatre im Londoner West End. Zu den populären Künstlern, die zur Unterhaltung der königlichen Gäste auftreten, zählen der amerikanische Komiker Stubby Kaye und das Ensemble des Musicals *Guys and Dolls*, die Comedians Tommy Cooper, Max Bygraves und Jimmy Edwards sowie die tanzenden Tiller Girls, 1953.

Le 2 novembre 1953, la reine, le duc d'Édimbourg et la princesse Margaret assistent au gala annuel *The Royal Variety Performance* au théâtre Coliseum dans le West End de Londres. Parmi les artistes qui divertissent les membres de la famille royale ce soir-là se trouvent l'acteur comique américain Stubby Kaye, la troupe de la comédie musicale *Guys and Dolls*, les comiques Tommy Cooper, Max Bygraves et Jimmy Edwards, ainsi que les danseuses de la compagnie Tiller Girls, 1953.

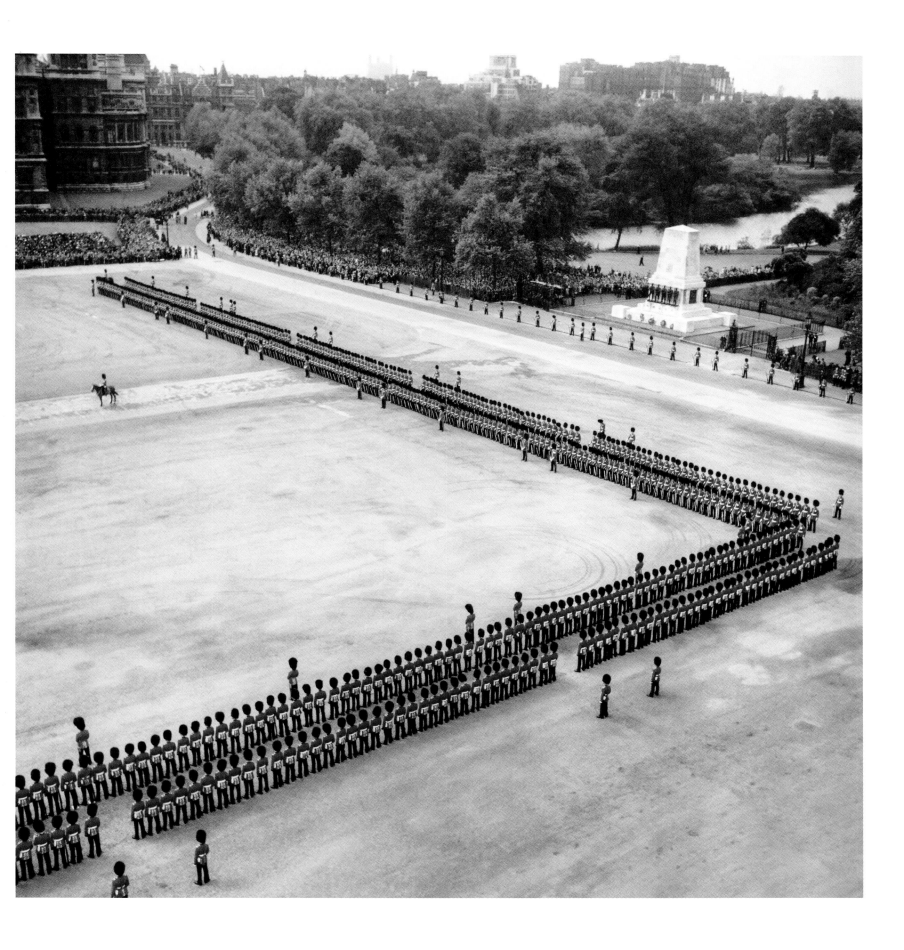

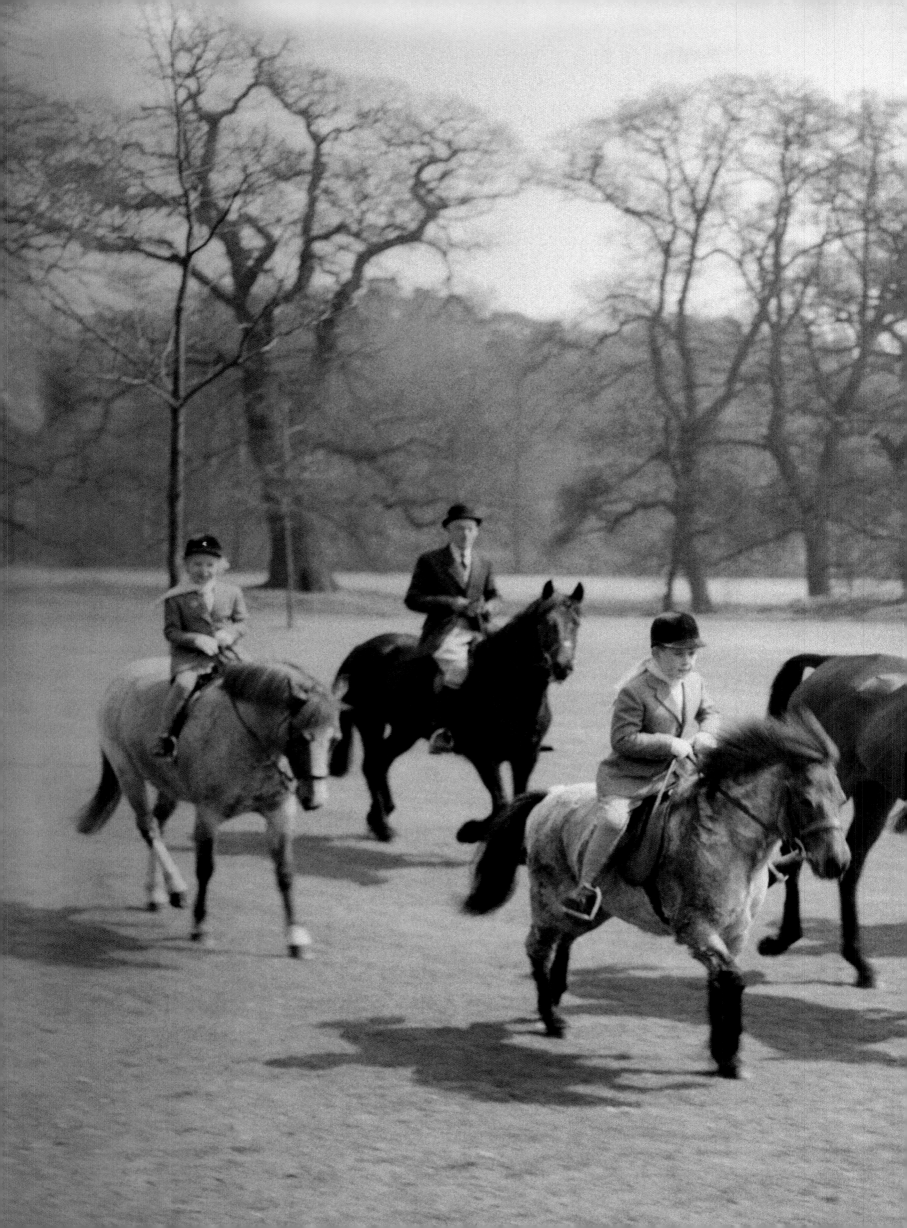

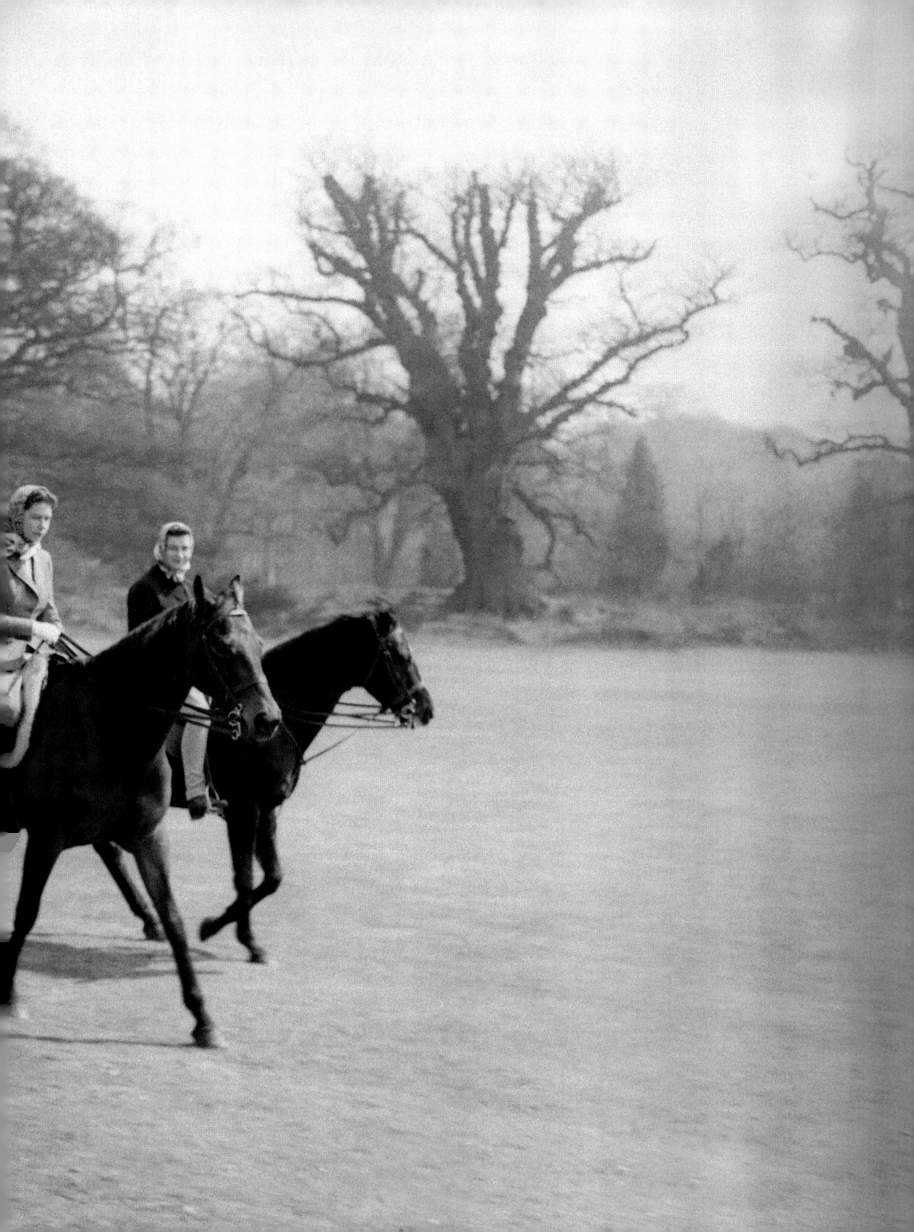

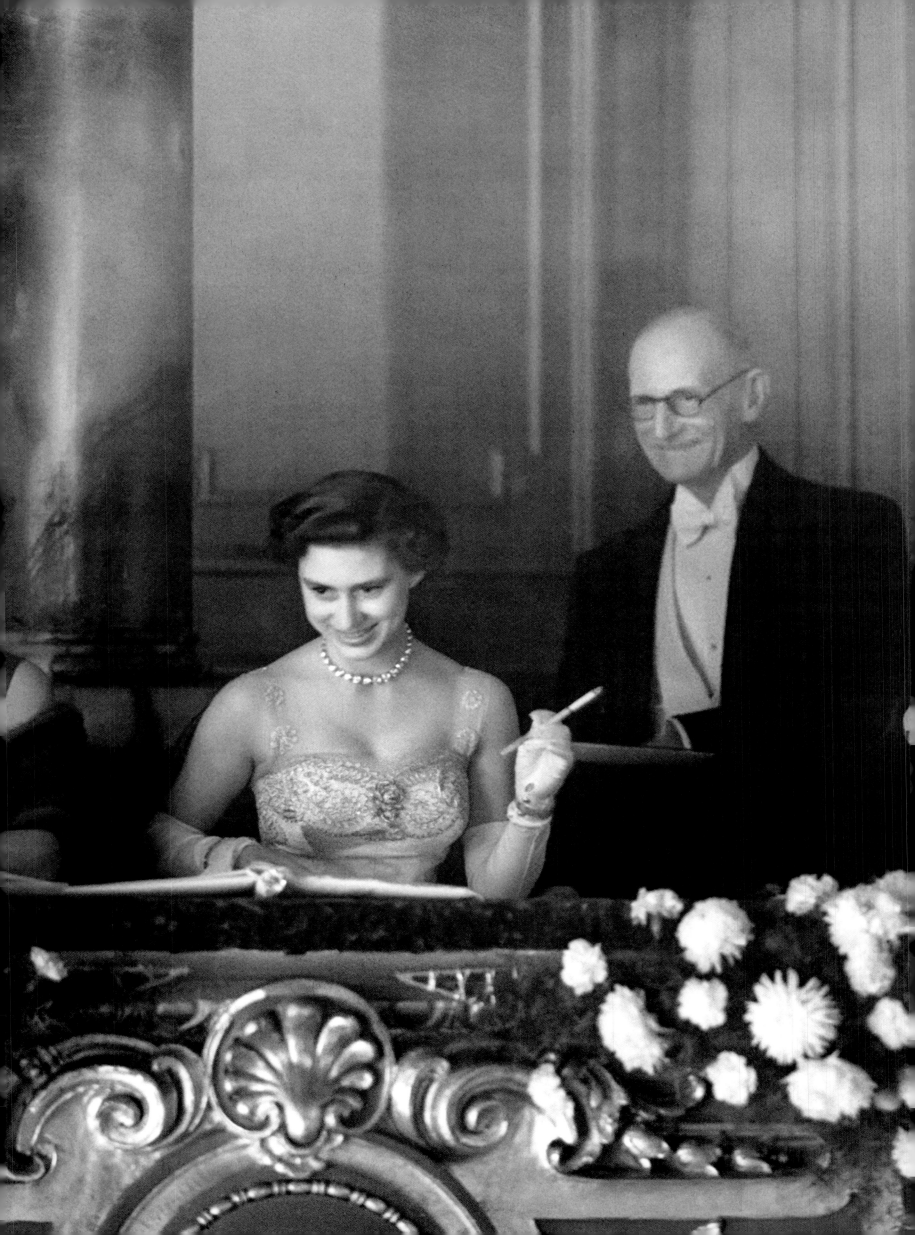

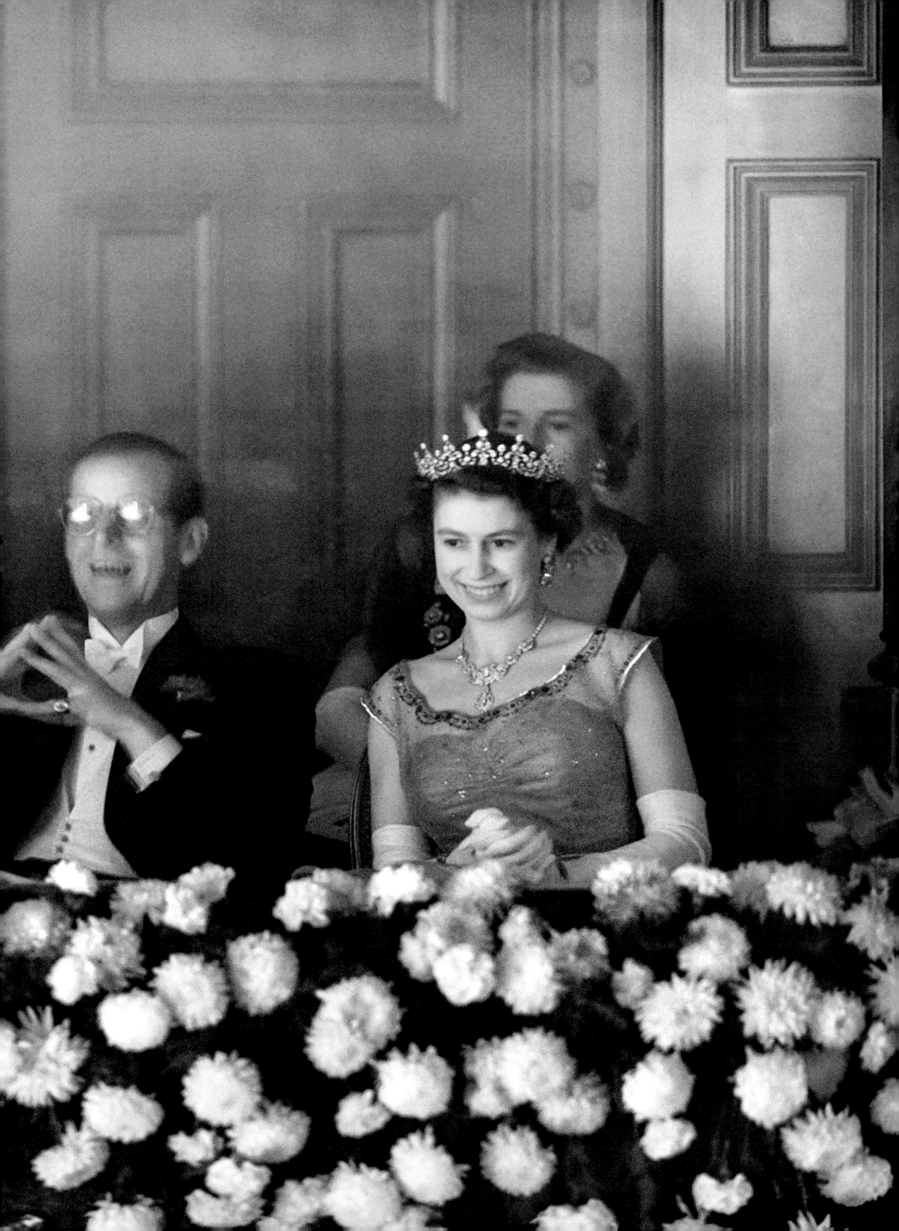

HOME AND ABROAD

126–127

Harry Benson

During their tour of the Caribbean in February and March 1966, the Queen and Prince Philip visited all the main islands. At the conclusion of the visit, after attending a black tie and tiara engagement, the Queen and her husband boarded a BOAC aircraft for the flight back home to London. 1966.

Auf ihrer Reise durch die Karibik im Februar und März 1966 besuchten die Königin und Prinz Philip sämtliche Hauptinseln. Nach einer festlichen Veranstaltung stiegen die Königin und ihr Gemahl zum Rückflug nach London in eine Maschine der BOAC, 1966.

Au cours de leur tournée des Caraïbes en février et mars 1966, la reine et le prince Philippe se rendirent sur toutes les îles principales. Au terme de leur visite, après avoir assisté à une réception en grande tenue, le couple royal monta à bord d'un avion de de la BOAC pour rentrer à Londres, 1966.

129

Anonymous

The Queen studies a form at a race meeting in Lahore, during the 1961 state visit to Pakistan.

Die Königin begutachtet bei ihrem Staatsbesuch 1961 in Pakistan vor einem Rennen in Lahore die Pferde.

La reine établit son pronostic avant une course hippique à Lahore, durant sa visite officielle au Pakistan en 1961.

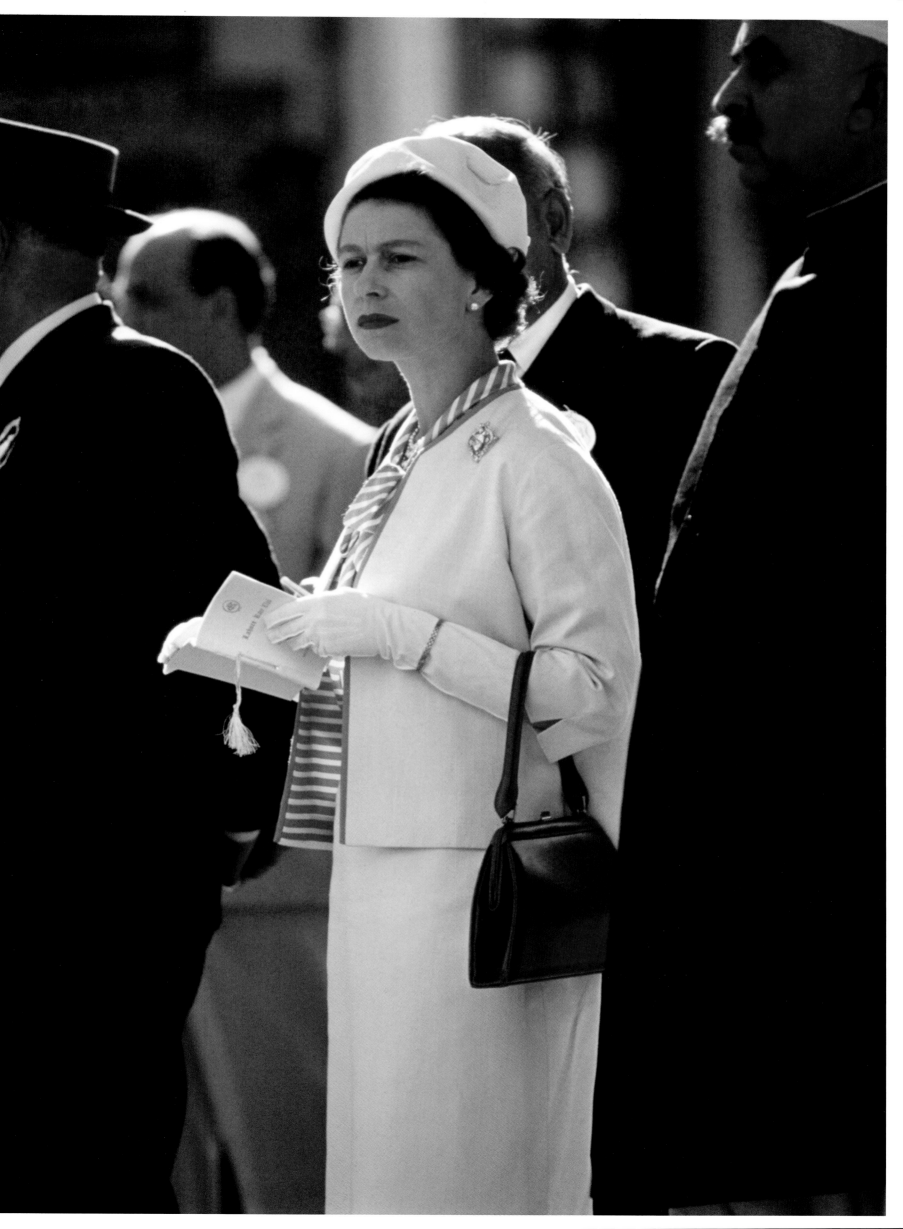

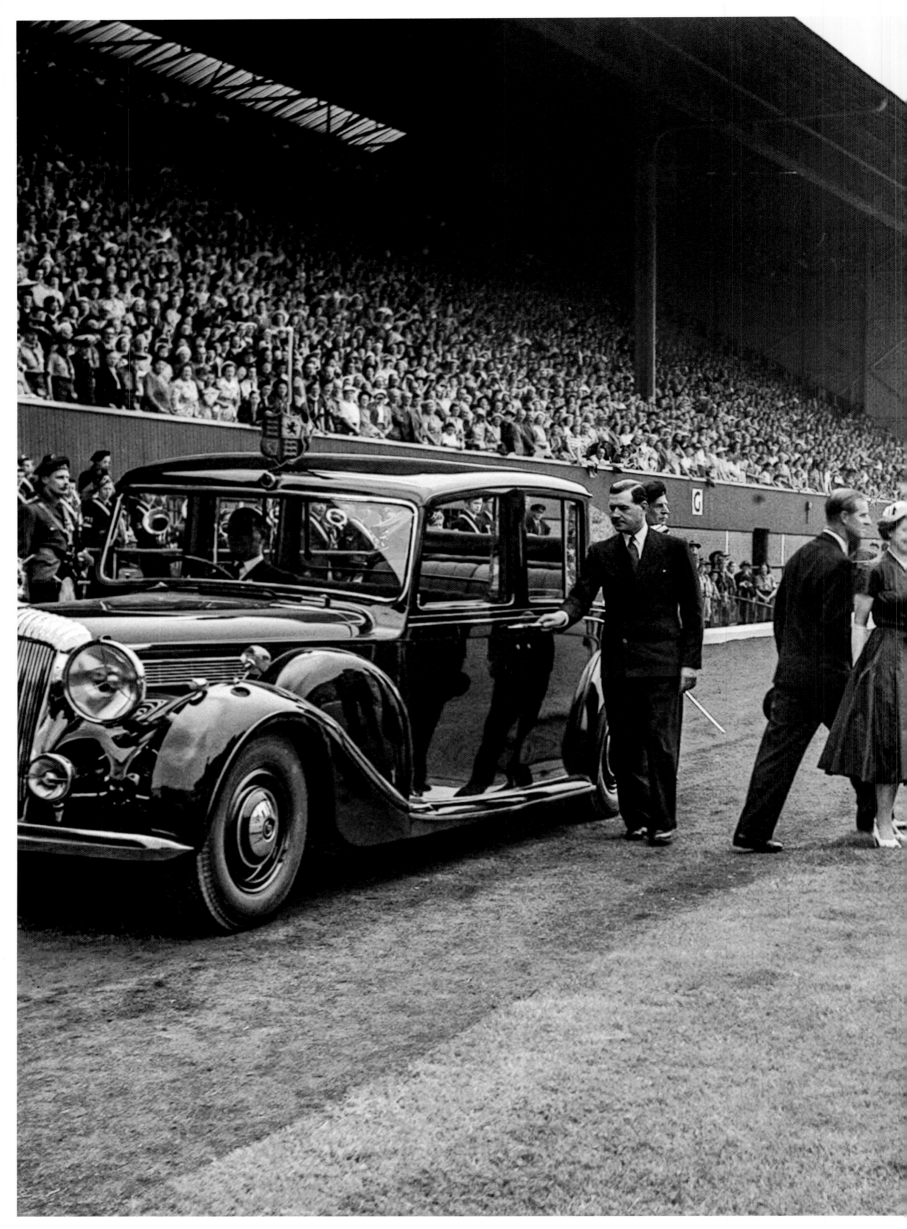

130–131

Anonymous

During her first visit to Scotland after her coronation, the Queen attended a packed youth rally at Hampden Park in Glasgow, Scotland's national football stadium, during which young people ran onto the pitch where they formed the shape of a crown, 1953.

Während ihres ersten Besuchs in Schottland nach ihrer Krönung nahm die Königin an einem Jugendtreffen im Hampden Park in Glasgow teil, dem nationalen Fußballstadion Schottlands. Junge Menschen liefen auf das Spielfeld und bildeten die Form einer Krone, 1953.

Au cours de sa première visite en Écosse en tant que reine, la reine assista à un rassemblement à Hampden Park à Glasgow. Le stade national écossais était plein à craquer. Une foule de jeunes gens se précipitèrent sur le terrain pour former une grande couronne humaine, 1953.

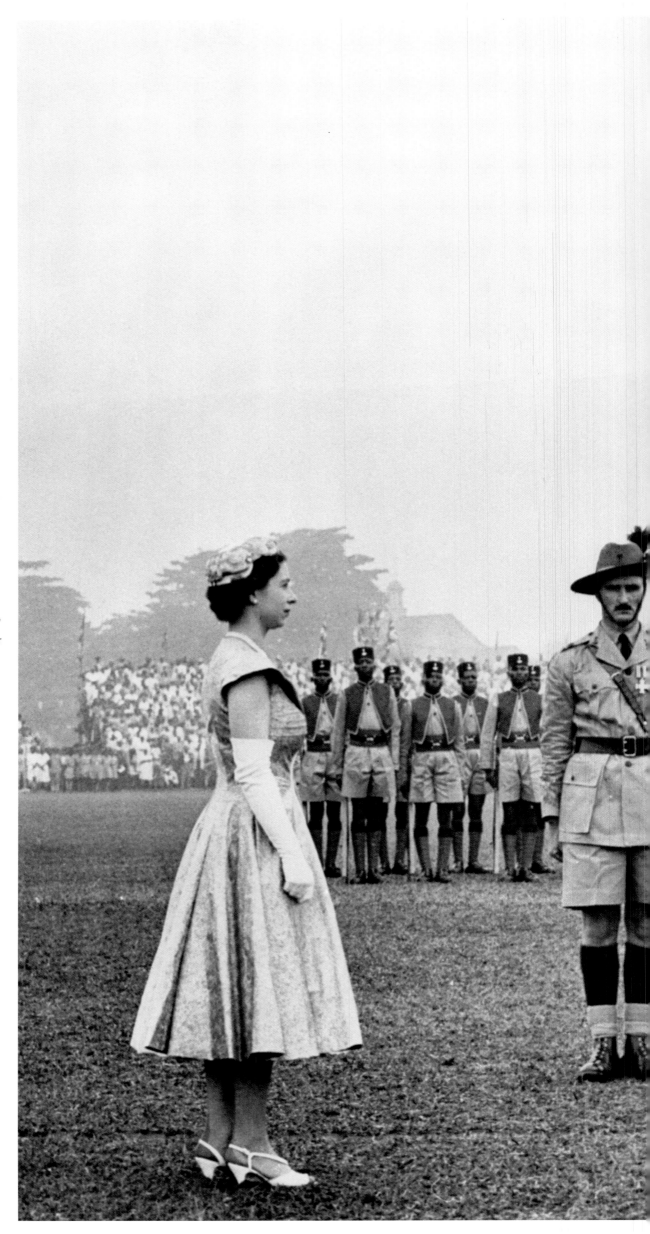

132–133

Anonymous

Her Majesty presenting new Colours during her visit to Lagos, Nigeria in 1956.

Ihre Majestät präsentiert während ihres Nigeria-Besuchs in Lagos neue Farben, 1956.

Sa Majesté inaugurant de nouveaux étendards lors de sa visite à Lagos, au Nigéria, en 1956.

134–135

Anonymous

Early in their six-month coronation tour of the Commonwealth, the Queen and the Duke of Edinburgh spent several weeks travelling extensively in New Zealand, visiting towns and cities across the North and South Islands. On the final leg of their tour, they visited Dunedin, known because of its Scots heritage as the 'other Edinburgh', 1953.

In der ersten Phase ihrer sechsmonatigen Tour durch das Commonwealth bereisten die Königin und der Herzog von Edinburgh ausgiebig Neuseeland, wo sie Orte und Städte auf den nördlichen und südlichen Inseln besuchten. Zum Schluss erreichten sie Dunedin, das wegen seines schottischen Erbes auch als „das andere Edinburgh" bekannt ist, 1953.

Au début de leur tournée de six mois dans les pays du Commonwealth à l'occasion du couronnement, la reine et le duc d'Édimbourg passèrent plusieurs semaines en Nouvelle-Zélande, visitant différentes villes dans les îles du Nord et du Sud. Ils terminèrent leur séjour par Dunedin, « l'autre Édimbourg », connue pour son héritage écossais, 1953.

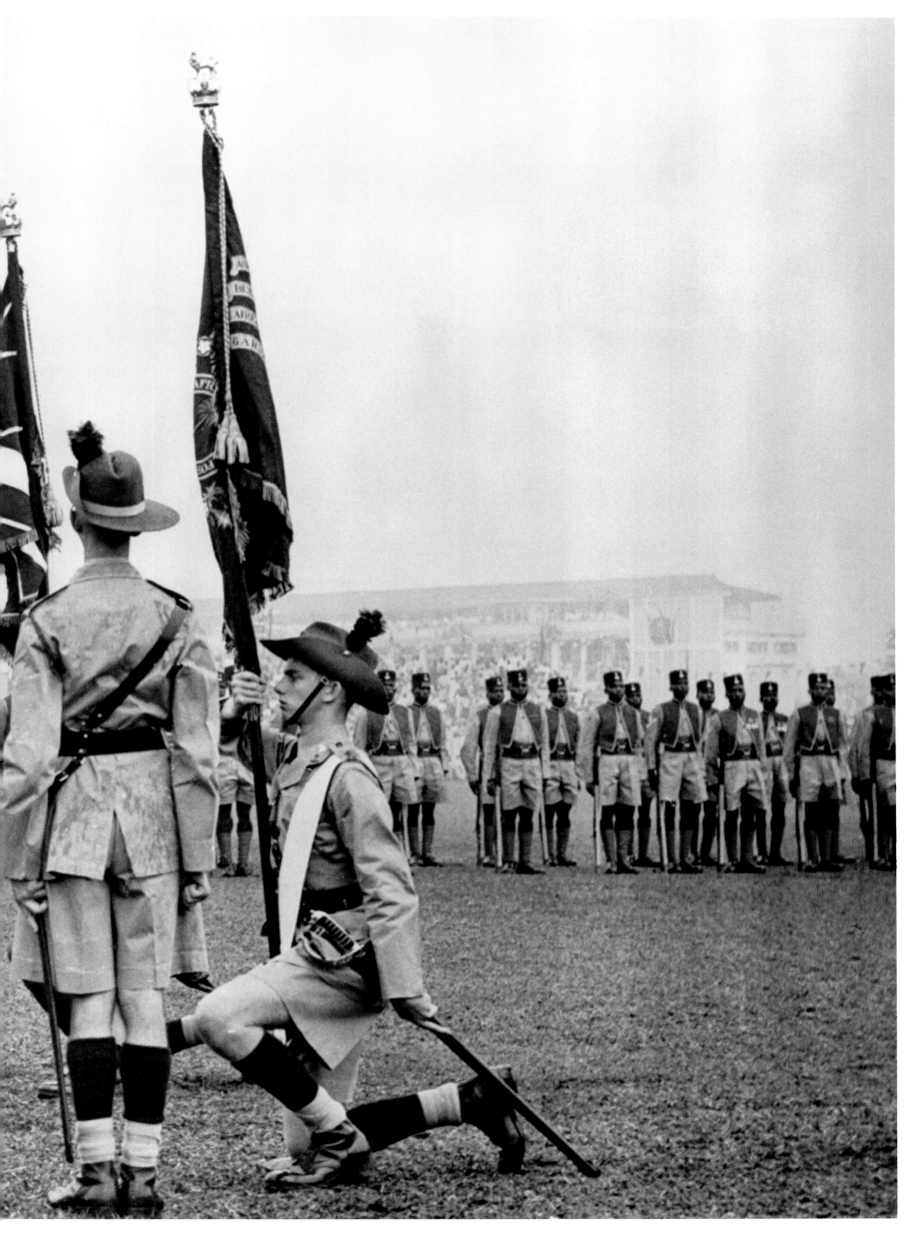

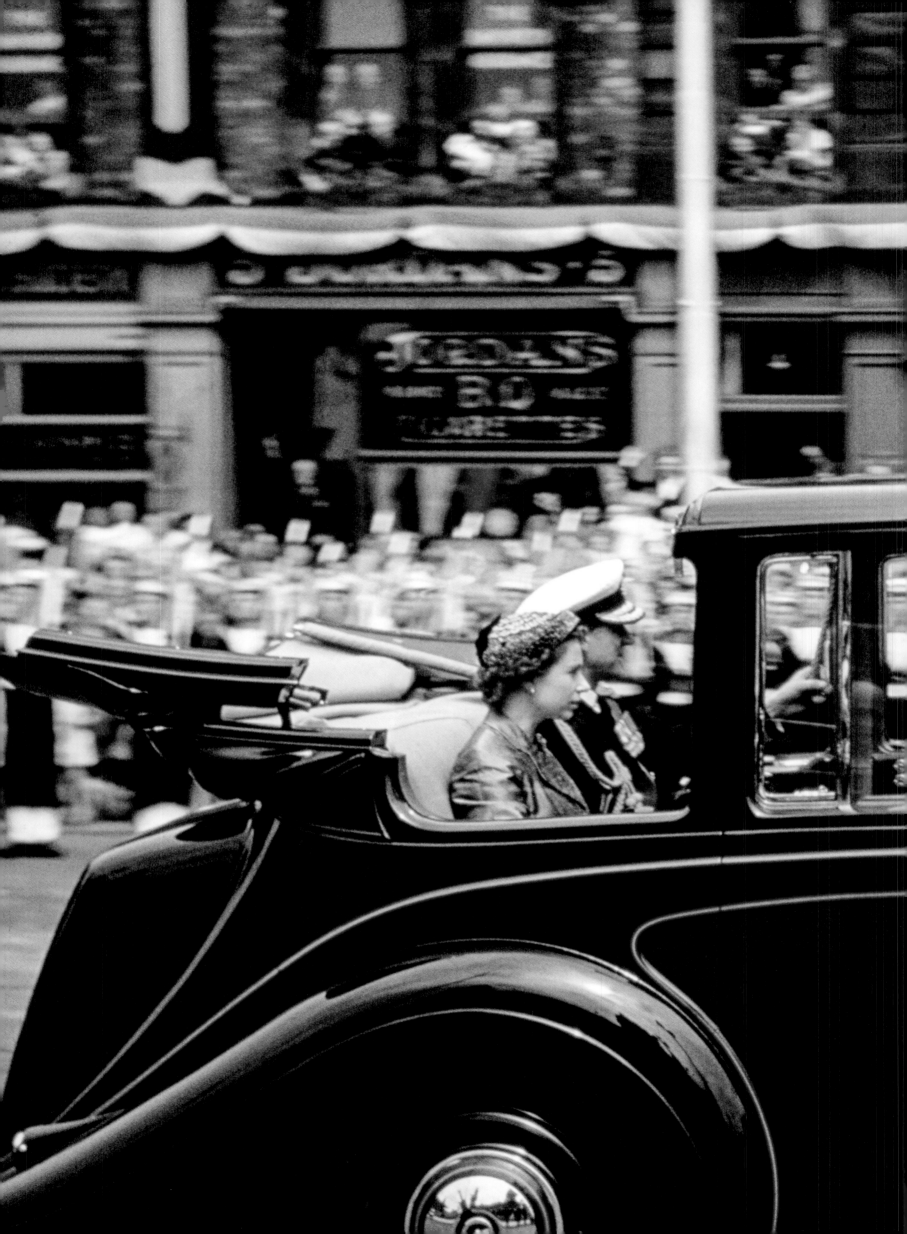

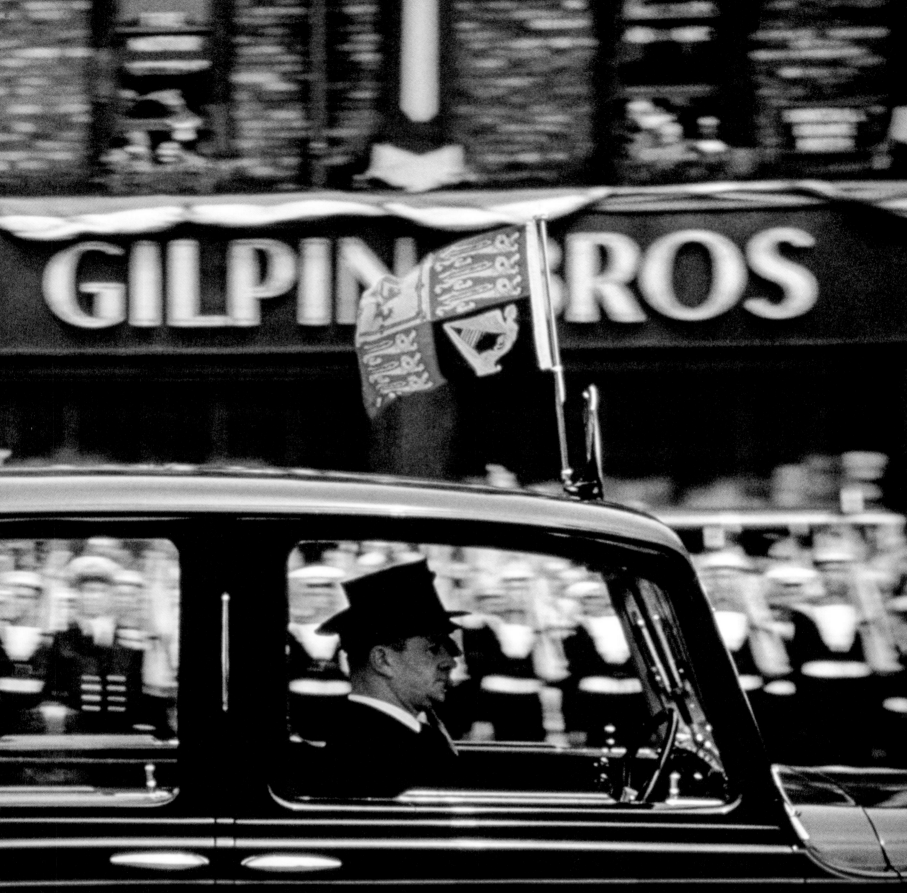

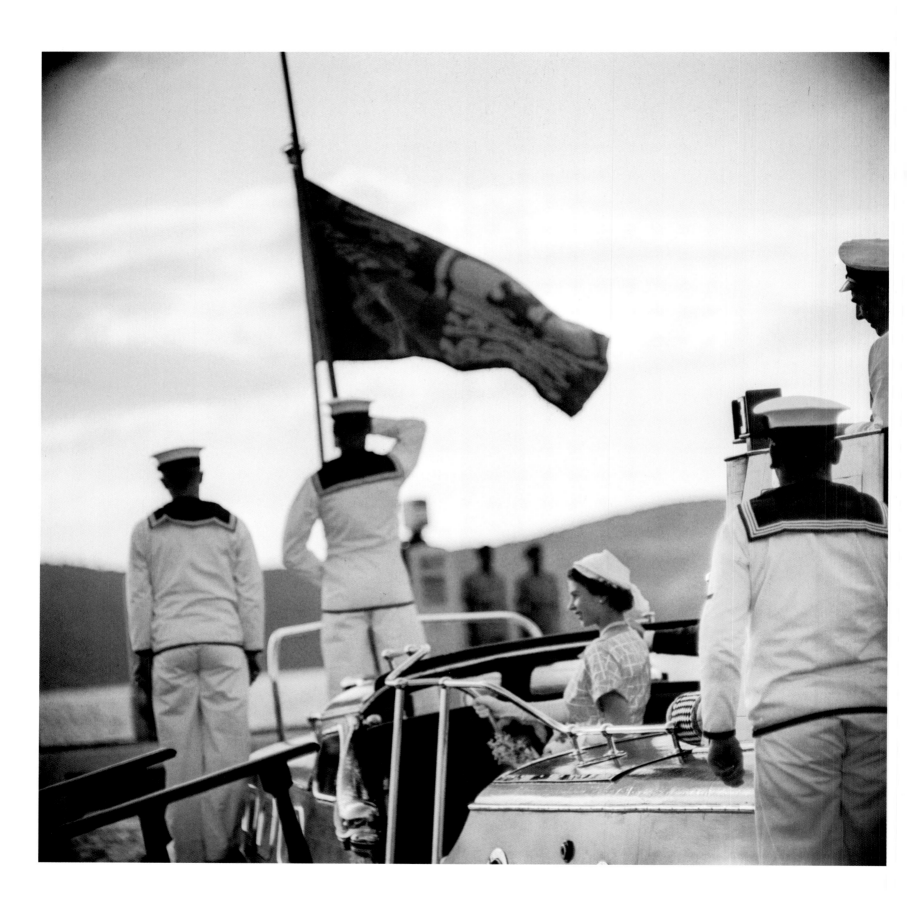

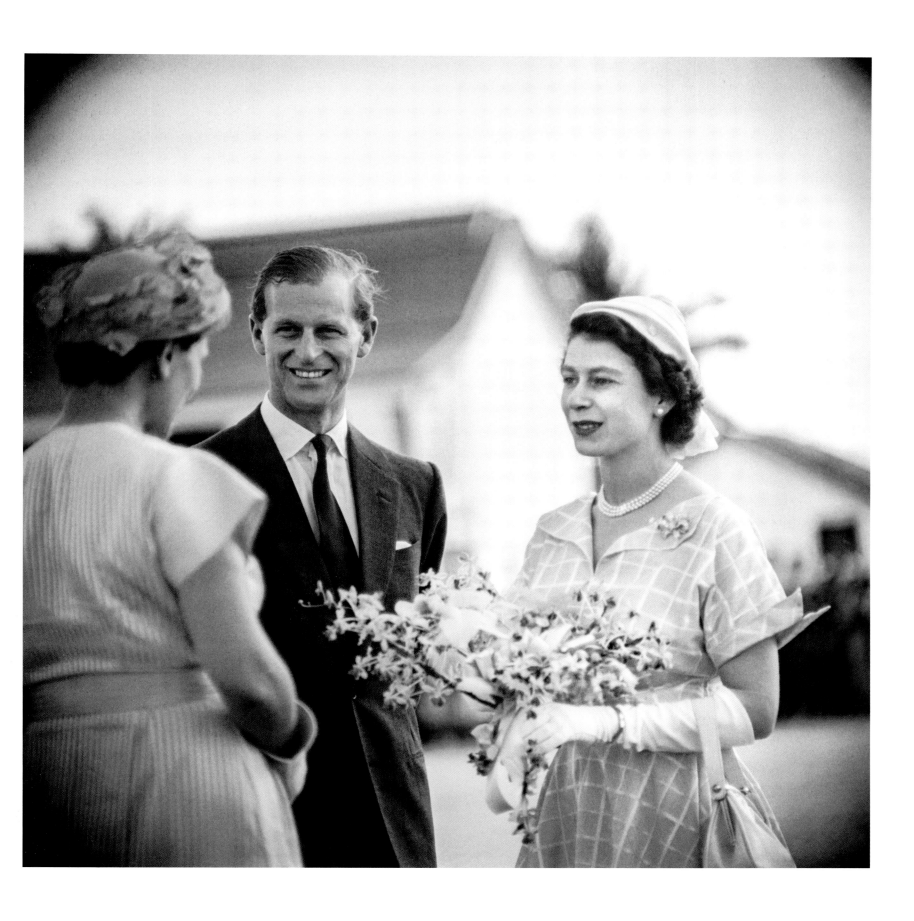

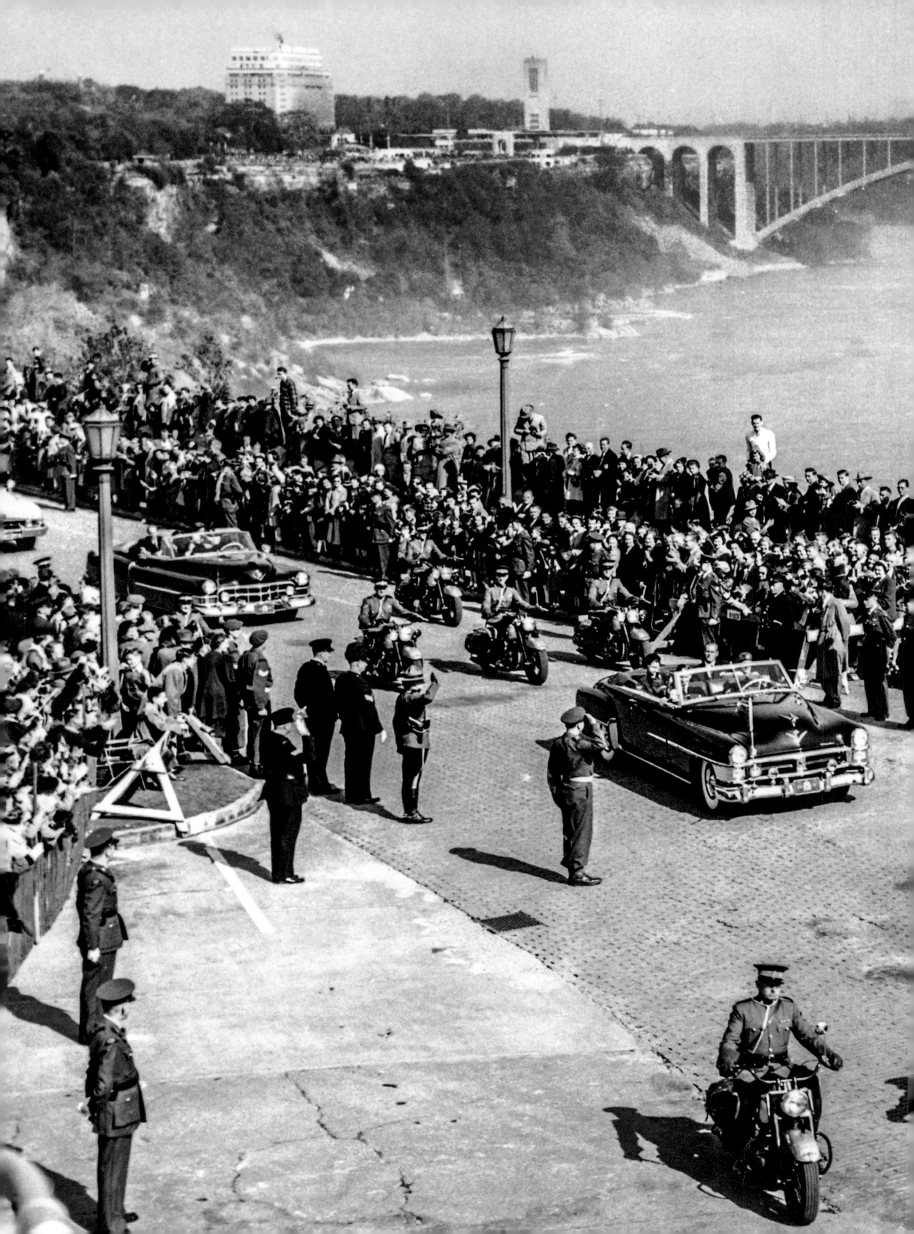

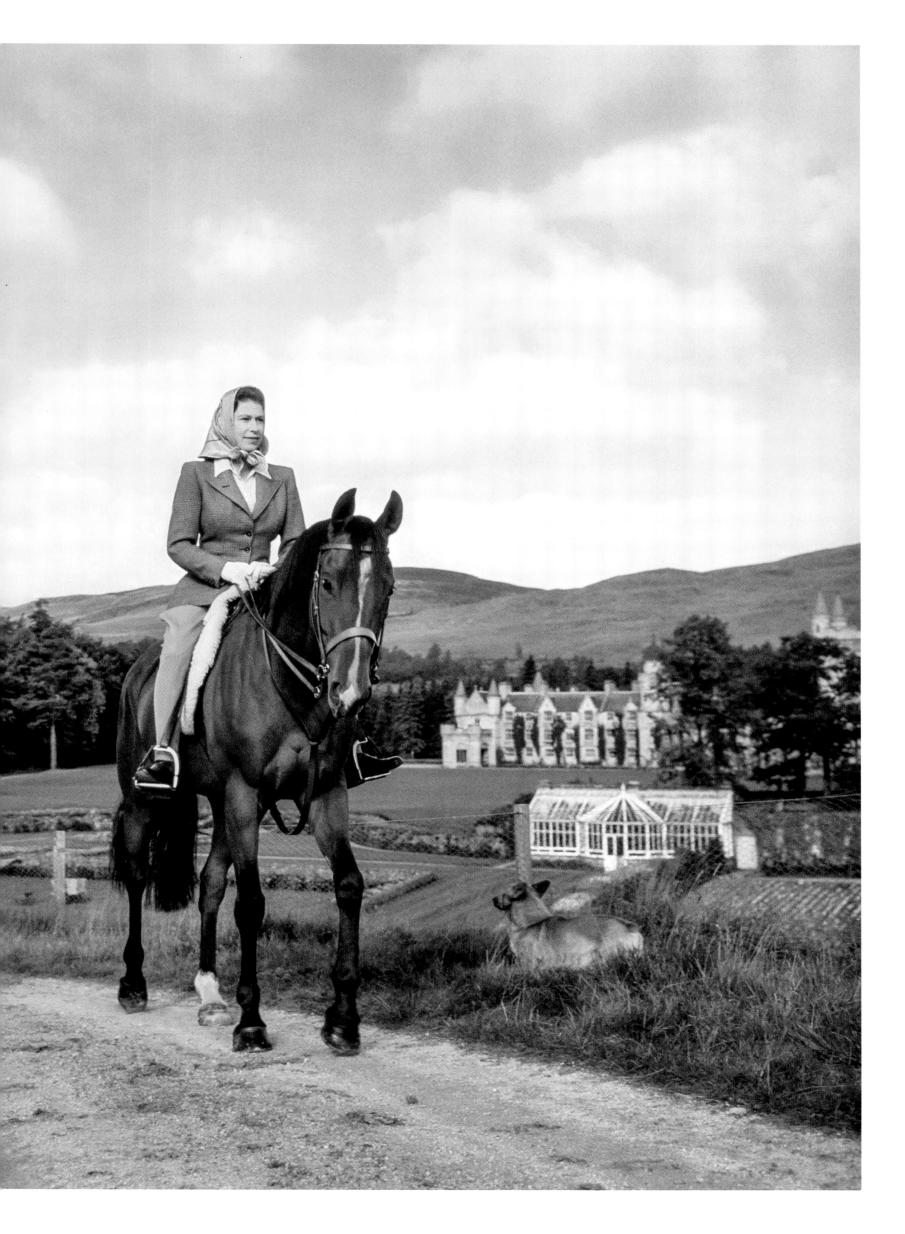

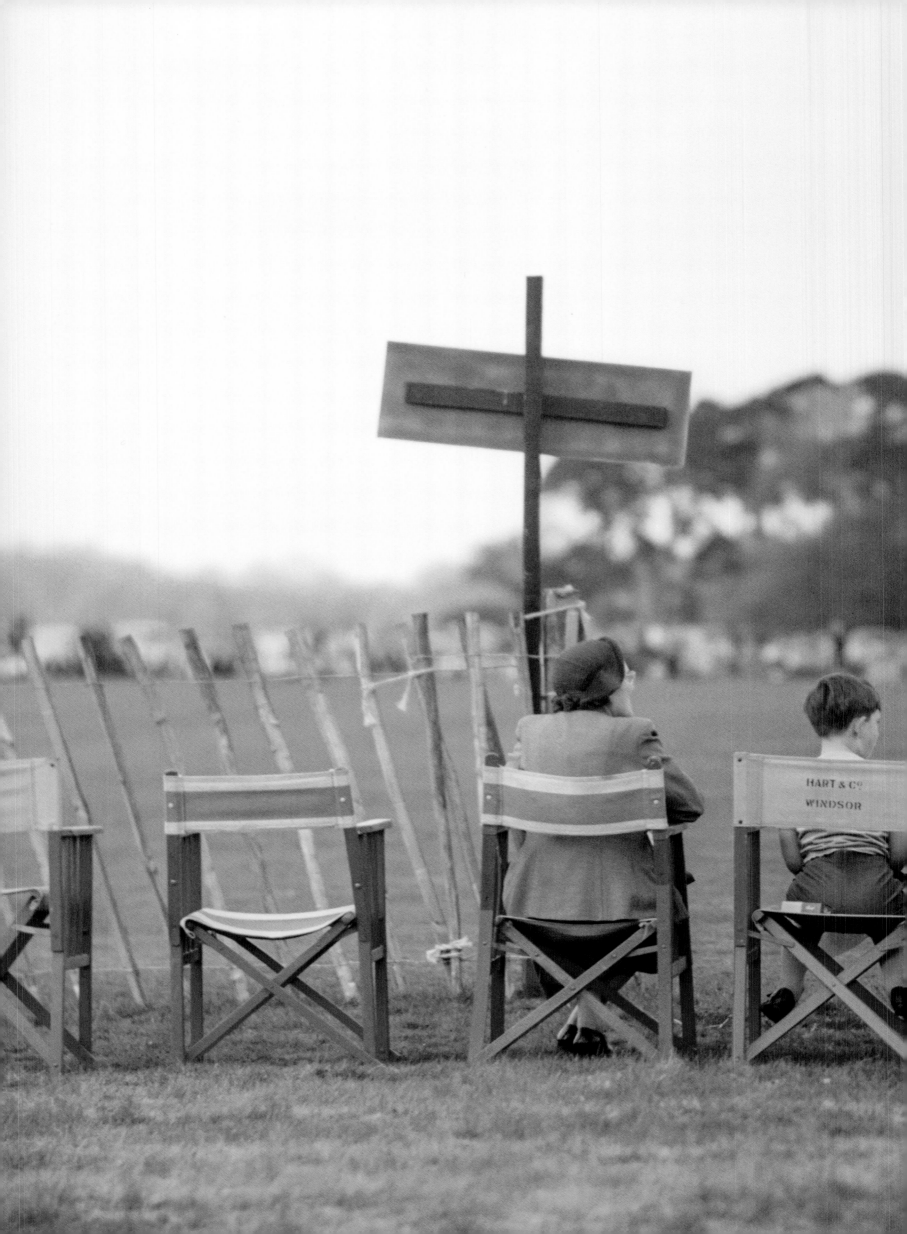

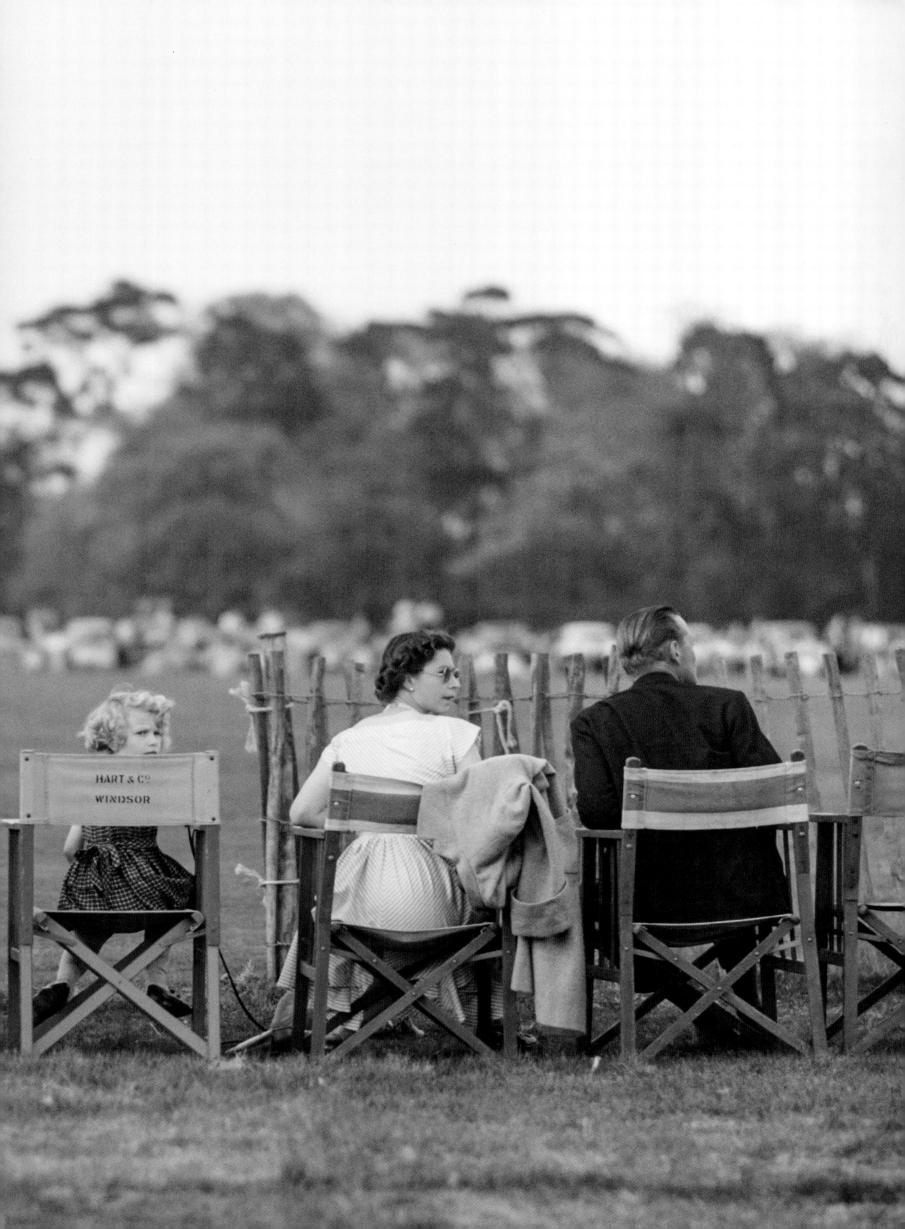

144

Anonymous

Queen Elizabeth watches the cross-country endurance tests at the Olympic Games equestrian events in Stockholm. With her are her sister, Princess Margaret, and Uncle Harry, the Duke of Gloucester, standing behind them. 1956.

Königin Elizabeth verfolgt das Vielseitigkeitsreiten bei den Olympischen Spielen in Stockholm. Sie wird von ihrer Schwester Margaret und ihrem Onkel Harry, dem Herzog von Gloucester (hinter ihnen), begleitet, 1956.

La reine Élisabeth assiste aux tests d'endurance de l'épreuve de cross des Jeux olympiques équestres à Stockholm. Elle est accompagnée de sa sœur Margaret. Leur oncle Harry, duc de Gloucester, se tient derrière elles, 1956.

145

Reginald Davis

Sheltering beneath an umbrella held by her sister Princess Margaret, the Queen, with Prince Charles and Lord Snowdon, watches an event at the annual horse trials staged in the grounds of Badminton House in Gloucestershire. 1962.

Unter dem Regenschirm, den ihre Schwester Prinzessin Margaret hält, verfolgt die Königin mit Prinz Charles und Lord Snowdon den jährlichen Wettbewerb im Vielseitigkeitsreiten in Badminton House, Gloucestershire, 1962.

S'abritant sous un parapluie tenu par la princesse Margaret, la reine, accompagnée du prince Charles et de Lord Snowdon, assiste à une compétition lors des concours hippiques se tenant chaque année sur le domaine de Badminton House, dans le Gloucestershire, 1962.

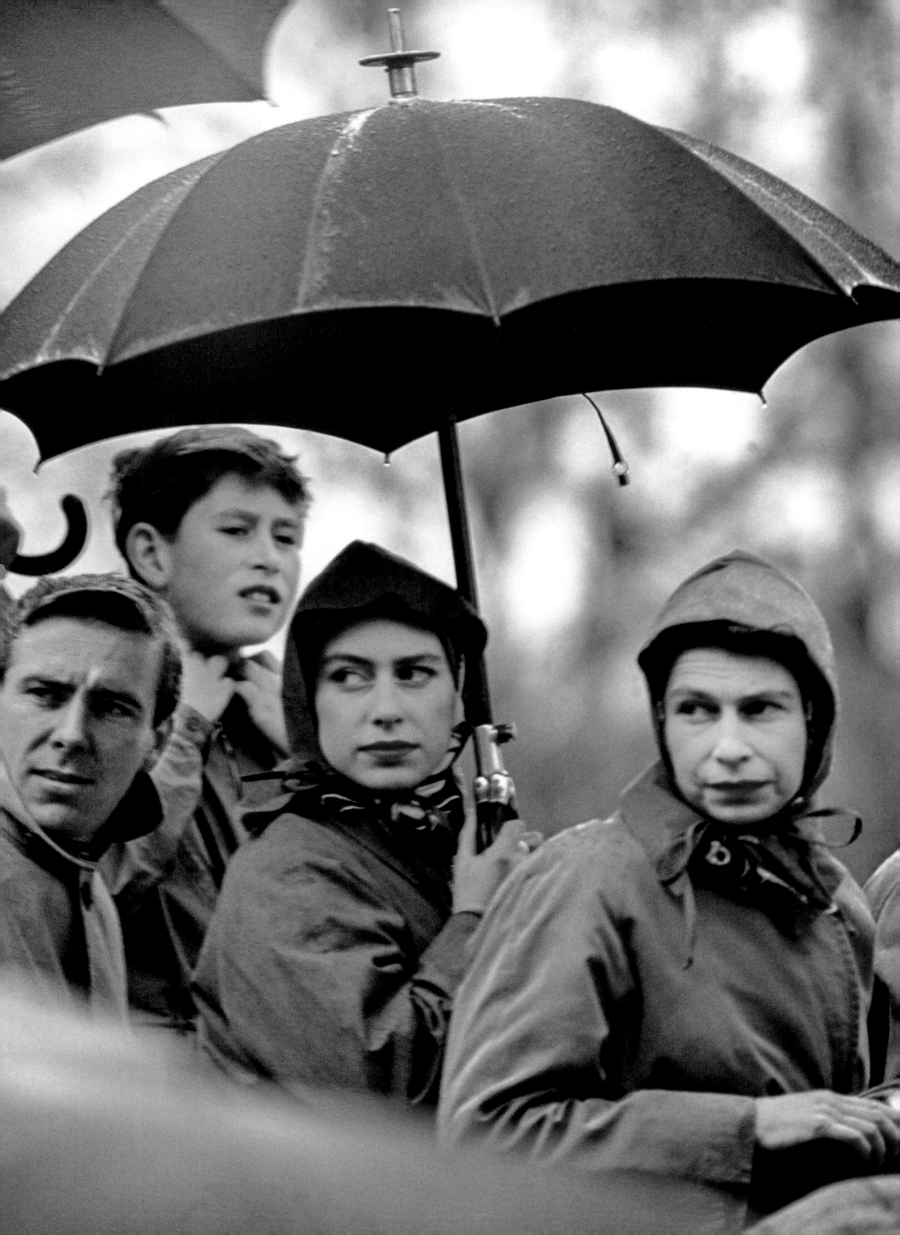

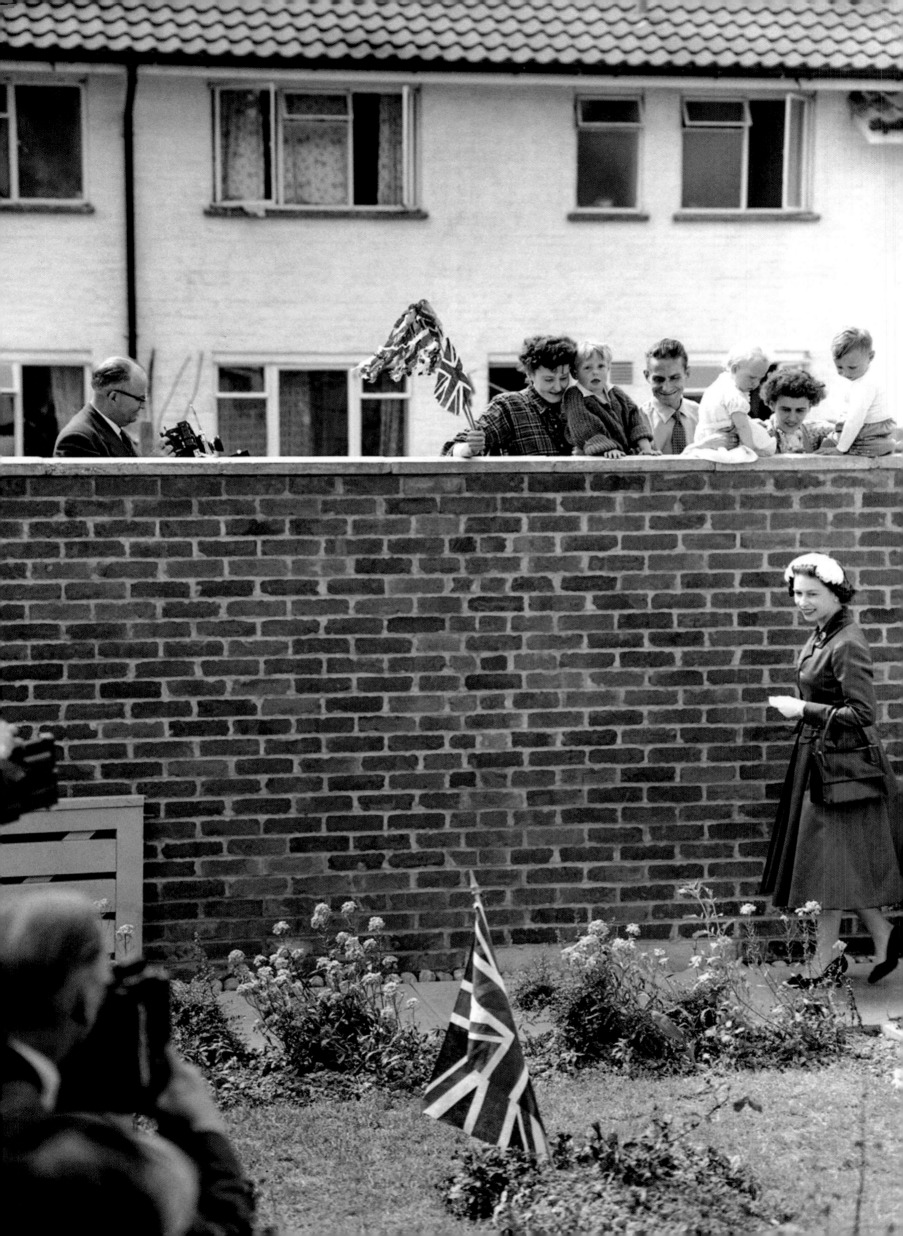

146

Anonymous

During the early 1950s, post-war regeneration saw a boom in local authority housing. Between 1951 and 1954, over 300,000 new homes were built every year. One new estate in Crawley, Sussex, in the south of England, was opened by the Queen. On that occasion, she also visited lorry driver Eric Hammond and his wife, in their newly acquired house. 1958.

In den frühen 1950er-Jahren brachte der Aufschwung der Nachkriegszeit einen Boom im sozialen Wohnungsbau mit sich. Zwischen 1951 und 1954 wurden jedes Jahr mehr als 300 000 neue Häuser gebaut. In Crawley in Sussex im Süden Englands eröffnete die Königin eine neue Siedlung und besuchte bei der Gelegenheit den Lastwagenfahrer Eric Hammond und seine Frau in ihrem soeben erworbenen Haus, 1958.

Au début des années 1950, la reconstruction d'après-guerre entraîna une expansion des logements sociaux. Entre 1951 et 1954, plus de 30 000 nouvelles habitations furent construites chaque année. Un nouveau lotissement à Crawley, dans le Sussex (Sud de l'Angleterre) fut inauguré par la reine. À cette occasion, elle rendit visite au chauffeur routier Eric Hammond et à sa femme dans leur nouvelle maison, 1958.

148–149

Anonymous

In the medieval setting of Westminster Hall at the Palace of Westminster, the Queen addresses representatives of Commonwealth nations as she opens the seventh Commonwealth Parliamentary Conference in September 1961.

Vor der mittelalterlichen Kulisse der Westminster Hall im Westminster Palace spricht die Königin bei der Eröffnung der siebten Konferenz der Commonwealth Parliamentary Association vor Repräsentanten der Commonwealth-Staaten, September 1961.

Dans le décor médiéval de Westminster Hall, dans le palais de Westminster, la reine ouvre la septième conférence parlementaire du Commonwealth devant des représentants des diverses nations qui le composent, en septembre 1961.

150

Anonymous

A massive illuminated portrait of the Queen and the Duke of Edinburgh, erected in celebration of Her Majesty's coronation tour of Australia, soars above the main entrance of McWhirters department store in Fortitude Valley, an inner-city suburb of Brisbane. 1953.

Ein riesiges, angestrahltes Porträt der Königin und des Herzogs von Edinburgh wurde zur Feier der Krönungsreise Ihrer Majestät nach Australien über dem Haupteingang des Kaufhauses McWhirtrers in Fortitude Valley, einem Innenstadtbereich von Brisbane, aufgehängt, 1953.

Un immense portrait illuminé de la reine et du duc d'Édimbourg, célébrant la tournée du couronnement de Sa Majesté en Australie, domine l'entrée principale du grand magasin McWirthers à Fortitude Valley, un quartier déshérité de Brisbane, 1953.

151

Anonymous

The Queen, resplendent in full evening dress, arrives at a gala function during the second of her royal visits to Canada as monarch. 1959.

Die Königin, in prachtvoller Abendgarderobe, trifft während ihres zweiten Besuchs in Kanada als Monarchin bei einem Galaempfang ein, 1959.

La reine, resplendissante en tenue de soirée, arrive à un gala lors de sa seconde visite royale au Canada en tant que reine, 1959.

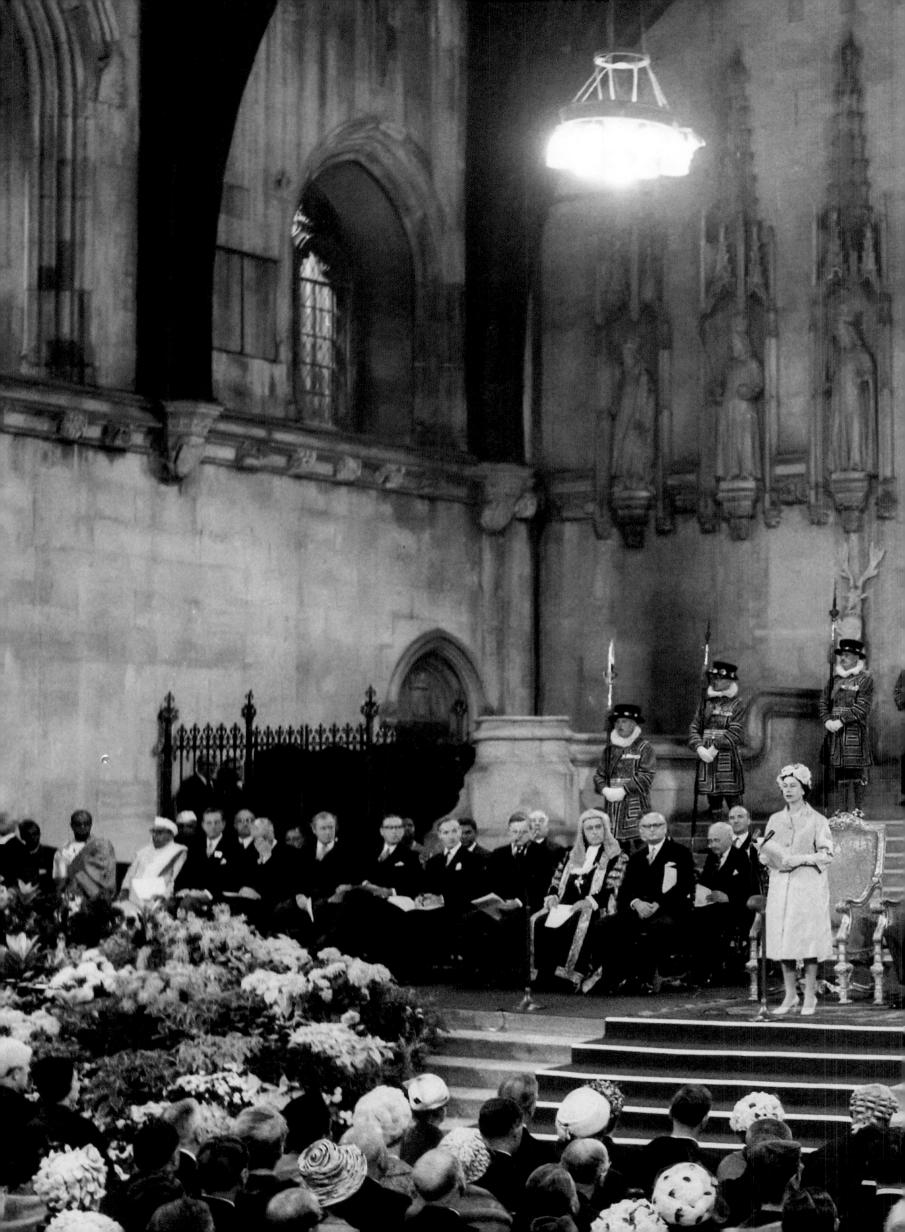

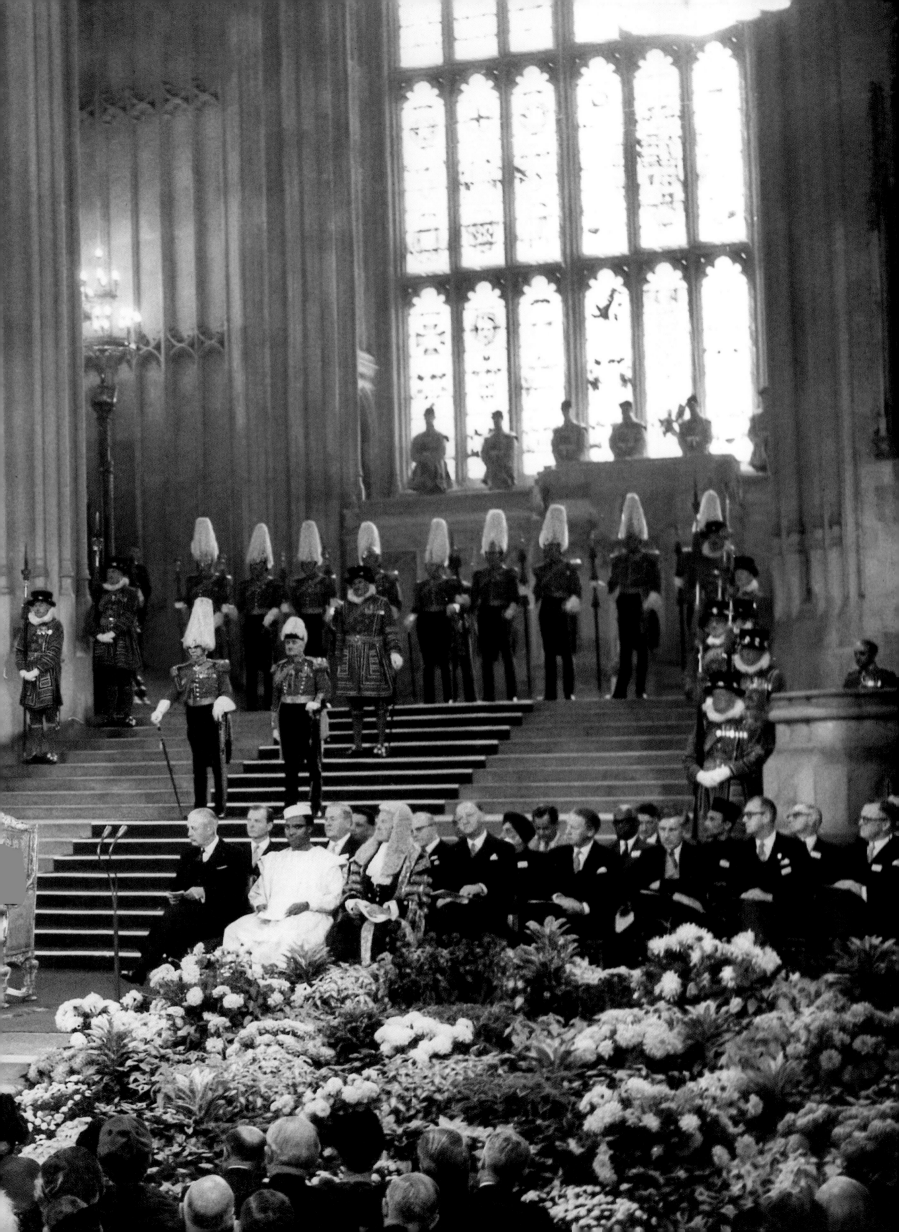

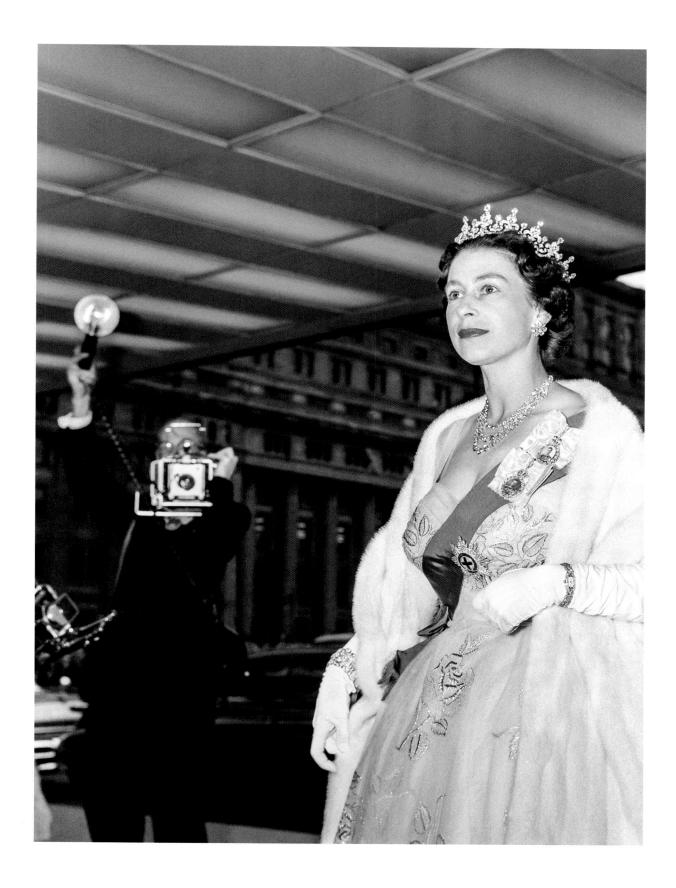

152

Anonymous

At the end of their singularly successful state visit to Portugal, where they were mobbed by vast, cheering crowds, the royal couple board the tender, or royal barge, which will ferry them out to the Royal Yacht *Britannia* for their homeward journey. At the start of the visit in Lisbon, Her Majesty was reunited with Prince Philip, who had been away on a four-month solo tour of the Commonwealth. It was the longest separation of their married life, 1957.

Am Ende seines überaus erfolgreichen Staatsbesuchs in Portugal, bei dem die jubelnden Menschenmengen sie beinahe erdrückten, besteigt das königliche Paar das Begleitboot bzw. die königliche Barke, die sie zu der königlichen Jacht *Britannia* bringt, mit der sie die Heimreise antreten. Zu Beginn des Besuchs traf Ihre Majestät wieder mit Prinz Philip zusammen, der allein eine viermonatige Reise durch das Commonwealth absolviert hatte. Es war die längste Trennung in ihrer Ehe, 1957.

Au terme d'une visite officielle particulièrement réussie au Portugal, où il fut acclamé par des foules compactes, le couple royal monte à bord du ravitailleur qui le conduira au yacht royal *Britannia* pour le voyage de retour. Au début de sa visite à

Lisbonne, Sa Majesté fut rejointe par le prince Philippe qui venait d'effectuer seul une tournée de quatre mois du Commonwealth. Ce fut la séparation la plus longue de leur vie de couple, 1957.

153

Ralph Morse

The Queen and the Duke of Edinburgh inspecting a map of the area before the official opening of the Saint Lawrence Seaway, which was performed jointly by Her Majesty and the American President Dwight D. Eisenhower, 1959.

Die Königin und der Herzog von Edinburgh betrachten eine Karte der Region um den St.-Lorenz-Seeweg, den Ihre Majestät und der amerikanische Präsident Dwight D. Eisenhower gemeinsam eröffnen, 1959.

La reine et le duc d'Édimbourg examinent une carte de la région avant l'ouverture officielle de la voie maritime du Saint-Laurent, qui sera inaugurée conjointement par Sa Majesté et le président des États-Unis, Dwight D. Eisenhower, 1959.

154–155

Harry Myers

While in England filming *The Prince and the Showgirl* with Sir Laurence Olivier, Hollywood screen idol Marilyn Monroe was among the star guests invited to meet the Queen at the London première of *The Battle of the River Plate* on 29 October 1956.

Als sie zu Aufnahmen für den Film *Der Prinz und die Tänzerin* mit Sir Laurence Olivier in England war, gehörte die Hollywood-Ikone Marilyn Monroe zu den Stars, die am 29. Oktober 1956 bei der Londoner Premiere des Films *Panzerschiff Graf Spee* die Königin kennenlernen durften.

Se trouvant en Angleterre pour le tournage du *Prince et la danseuse* avec Sir Laurence Olivier, Marilyn Monroe fut l'une des stars invitées à rencontrer la reine à l'occasion de la première londonienne de *La Bataille du Rio de la Plata*, le 29 octobre 1956.

156–157

Jack Garofalo

During the Queen's first state visit to Paris, where she was the guest of President René Coty, vast crowds waited to catch sight of her wherever she went, from the 12-mile drive into Paris from Orly upon her arrival, to the Paris Opéra, where she and the Duke of Edinburgh attended a gala performance. The royal couple are pictured descending the grand staircase of the magnificent opera house, 1957.

Während des ersten Staatsbesuchs der Königin in Paris, wo sie Gast von Präsident René Coty war, versuchten überall gewaltige Menschenmengen nach ihrer Ankunft auf der 20 Kilometer langen Fahrt vom Flughafen Orly nach Paris oder auf dem Weg zur Pariser Oper, wo sie und der Herzog von Edinburgh einer Galaaufführung beiwohnten. Hier steigt das königliche Paar die grandiose Treppe des prachtvollen Opernhauses hinunter, 1957.

Au cours de sa première visite officielle à Paris, où la reine était invitée par le président René Coty, les foules se pressèrent pour l'apercevoir partout où elle allait, depuis l'aéroport d'Orly à l'Opéra, où le duc d'Édimbourg et Sa Majesté assistèrent à une soirée de gala. Ici, le couple royal descend le grand escalier du magnifique palais Garnier, 1957.

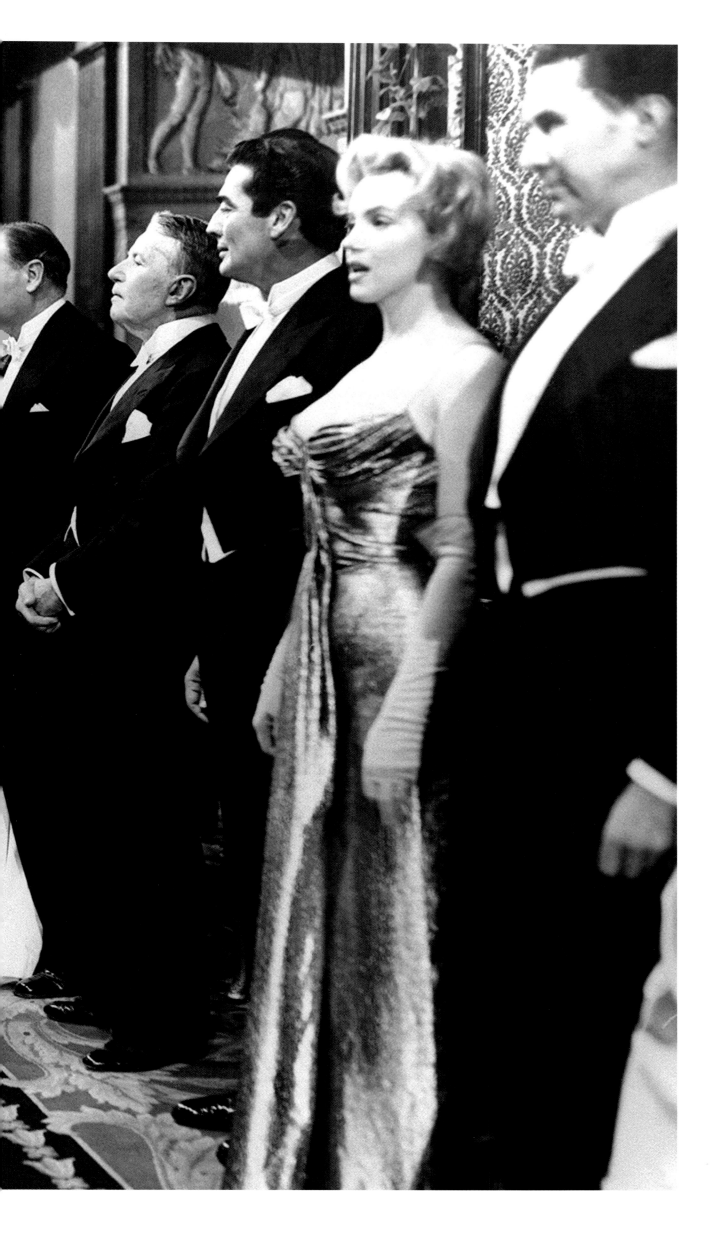

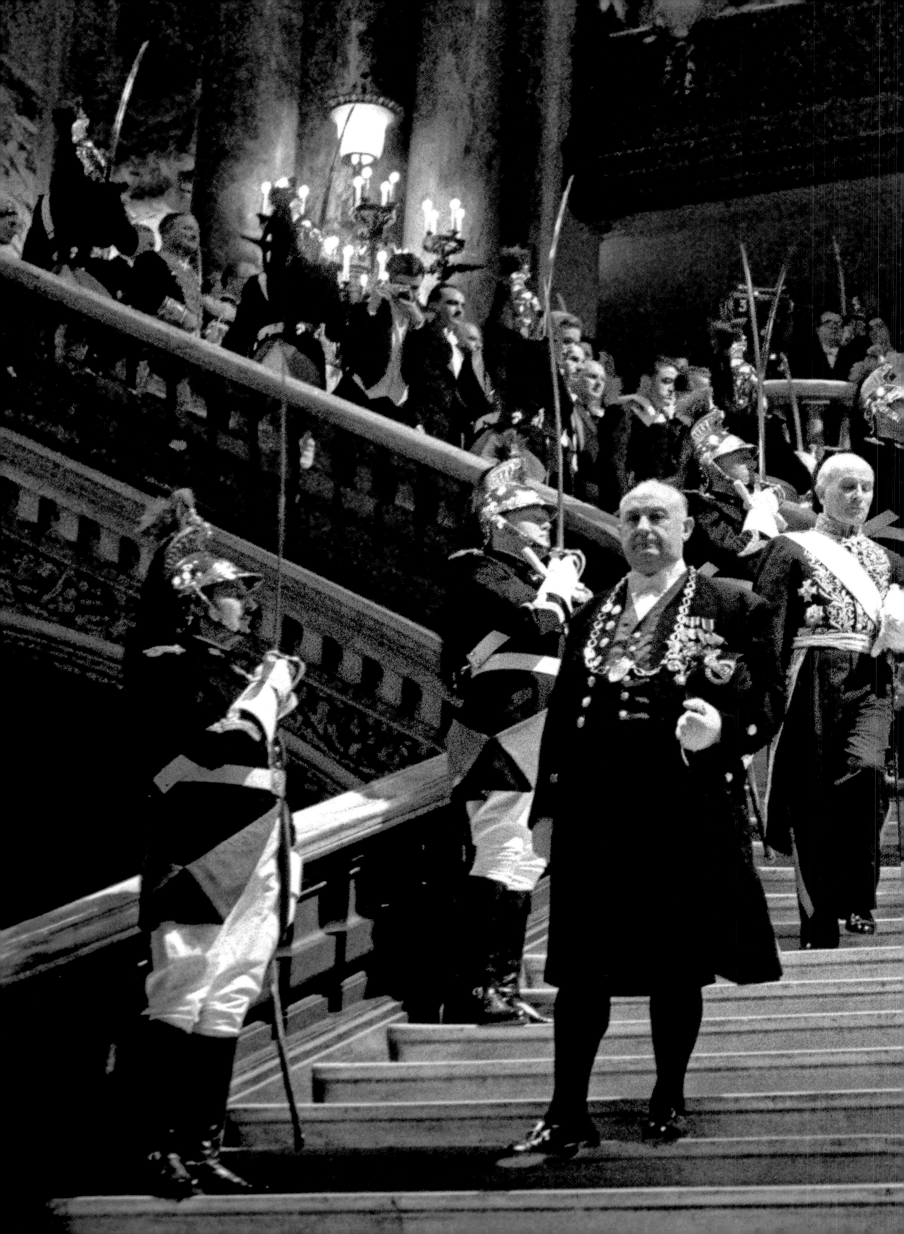

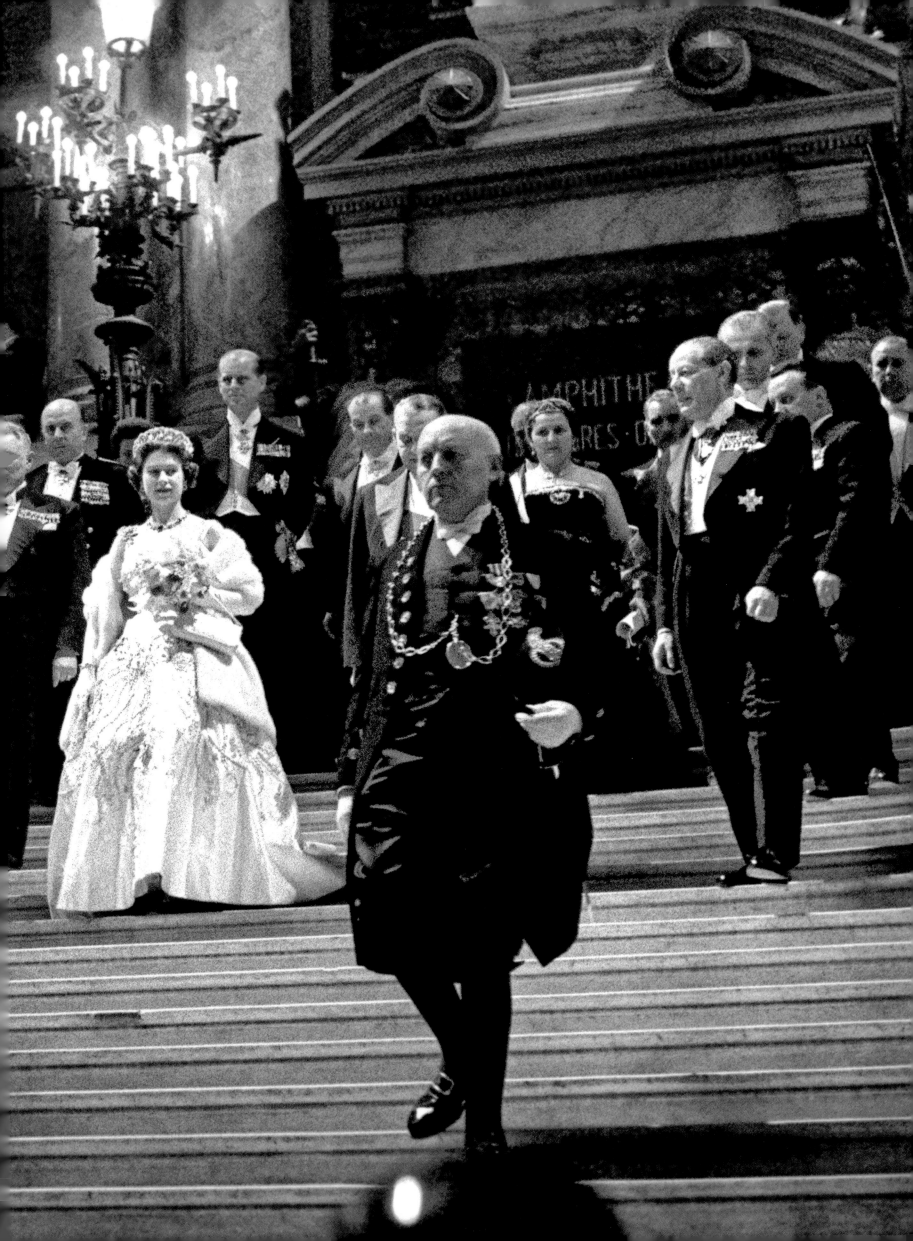

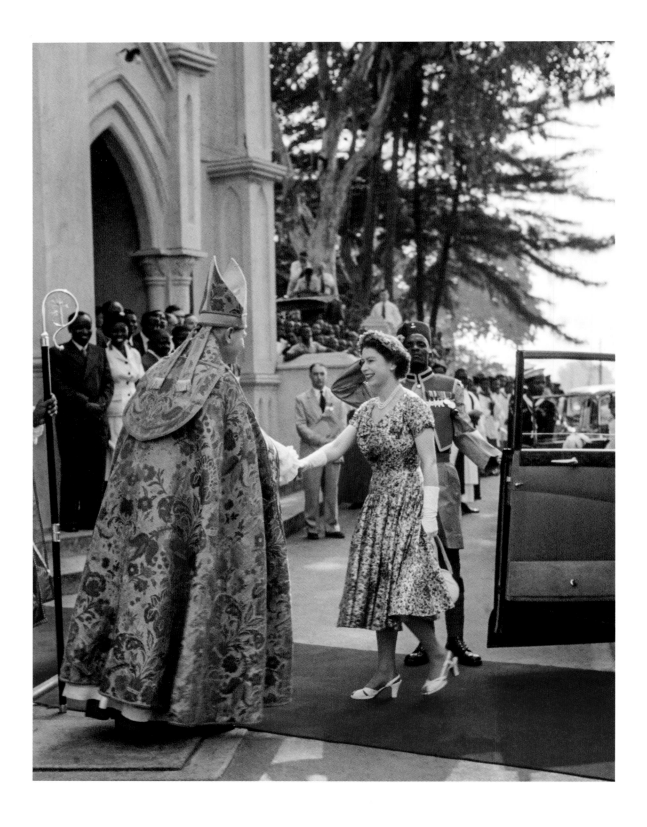

158

Carl Mydans

During her first tour of Nigeria, the Queen, with the Duke of Edinburgh, worshipped at the Cathedral Church of Christ in Lagos, where she was welcomed by the Most Reverend James Horstead, the British-born Archbishop of West Africa. 1956.

Während ihrer ersten Reise nach Nigeria betete die Königin mit dem Herzog von Edinburgh in der Christus-Kathedrale in Lagos, wo sie von Hochwürden James Horstead, dem in Großbritannien geborenen Erzbischof von Westafrika, begrüßt wurde, 1956.

Au cours de sa première visite au Nigéria, la reine, accompagnée du duc d'Édimbourg, assista à une messe à la Cathedral Church of Christ à Lagos, où elle fut accueillie par le très révérend James Horstead, archevêque d'Afrique de l'Ouest et originaire de Grande-Bretagne, 1956.

159

Carl Mydans

Watching tribal dances was a regular feature of the Queen and Prince Philip's 1956 tour of Nigeria. Leather-thonged tribesmen from the Miango district dance for the royal couple as they drive slowly past in an open-topped Rolls-Royce. 1956.

Stammestänze gehörten auf der Nigeriareise der Königin und Prinz Philips 1956 häufig zum Programm. Hier tanzen mit Lederriemen bekleidete Männer aus dem Miango-Distrikt für das königliche Paar, das in einem offenen Rolls Royce langsam vorbeifährt, 1956.

La reine et le prince Philippe assistèrent à de nombreuses danses tribales durant leur première visite officielle au Nigéria. Ici, des hommes de la tribu Miango portant des pagnes de cuir dansent tandis que le couple royal passe lentement à bord d'une Rolls-Royce décapotable, 1956.

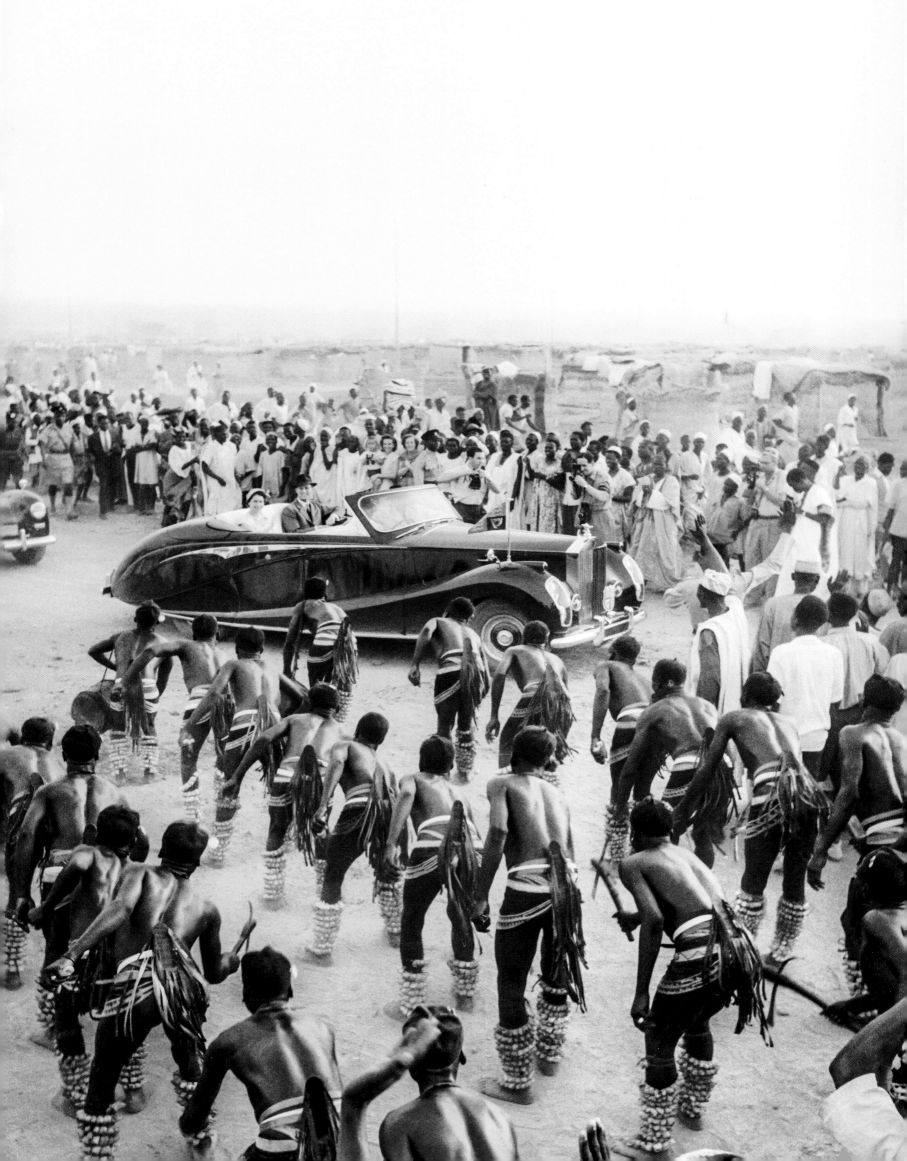

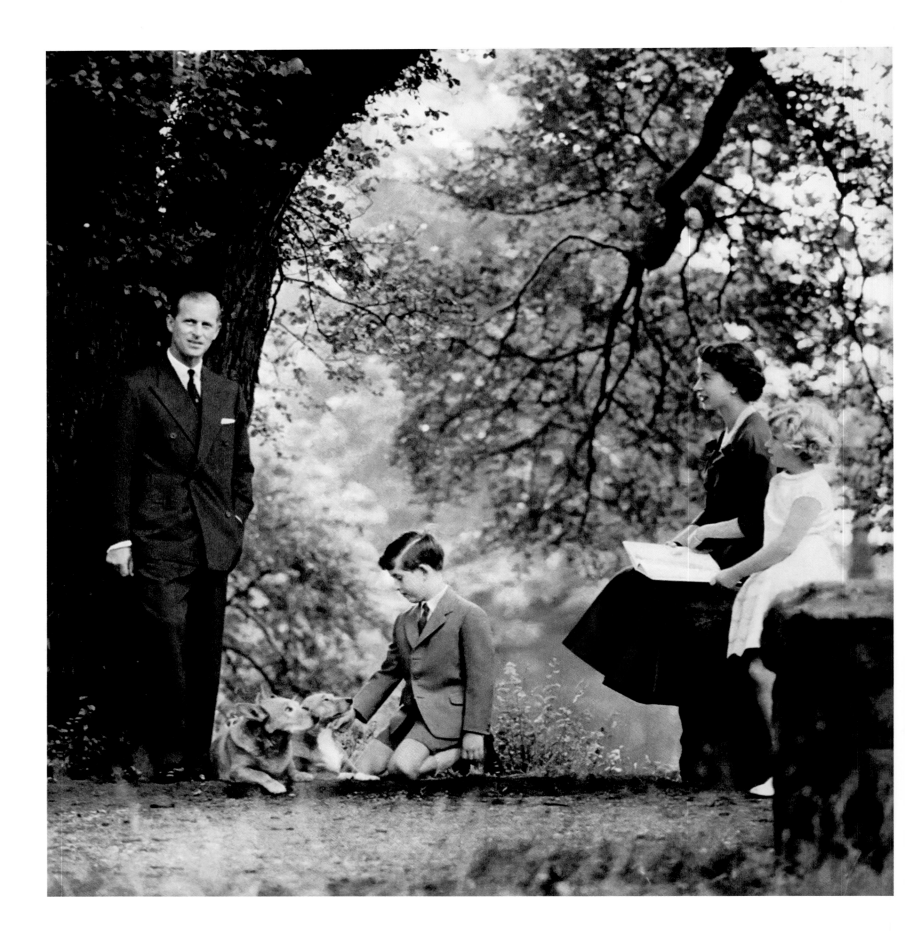

160

Snowdon

The Royal Family with the ubiquitous corgis in the grounds of Buckingham Palace. Snowdon had a fashion sensibility and made the Windsors look especially glamorous, 1957.

Die königliche Familie mit den allgegenwärtigen Corgis auf dem Gelände des Buckingham-Palasts. Snowdon hatte ein Gespür für Mode und verlieh den Windsors einen besonderen Glanz, 1957.

La famille royale et les incontournables corgis dans le jardin du palais de Buckingham. Snowdon avait le sens de la mode et donnait toujours aux Windsor une allure particulièrement glamour, 1957.

162

Anonymous

At Balmoral with Susan, the corgi she was given as an 18th birthday present in 1944 and from whom all the Queen's corgis have descended. Today, Her Majesty is acknowledged to be one of the world's longest-established breeders of Pembroke corgis, her favourite breed. September 1953.

In Balmoral mit Susan, der Corgi-Hündin, die sie 1944 zu ihrem 18. Geburtstag bekommen hatte und von der sämtliche Corgis der Königin abstammen. Heute ist Ihre Majestät als eine der am längsten praktizierenden Züchterinnen von Pembroke-Corgis, ihrer bevorzugten Hunderasse, weltweit anerkannt, 1953.

La reine à Balmoral avec Susan, le corgi qui lui fut offert pour ses dix-huit ans et dont tous ses corgis depuis descendent. Aujourd'hui, Sa Majesté est reconnue comme l'une des plus anciennes éleveuses de welsh corgi pembroke, sa race préférée, septembre 1953.

163

Lisa Sheridan

Relaxed in jodhpurs and tweed jacket and photographed with her daughter Anne, beside the lake in the grounds of Frogmore House, Windsor. Spring 1959.

Leger in Reithose und Tweedjacke mit ihrer Tochter Anne am See auf dem Gelände von Frogmore House, Windsor, Frühjahr 1959.

La reine détendue, en jodhpur et veste en tweed, avec la princesse Anne au bord du lac près de Frogmore House, dans le grand parc de Windsor, au printemps 1959.

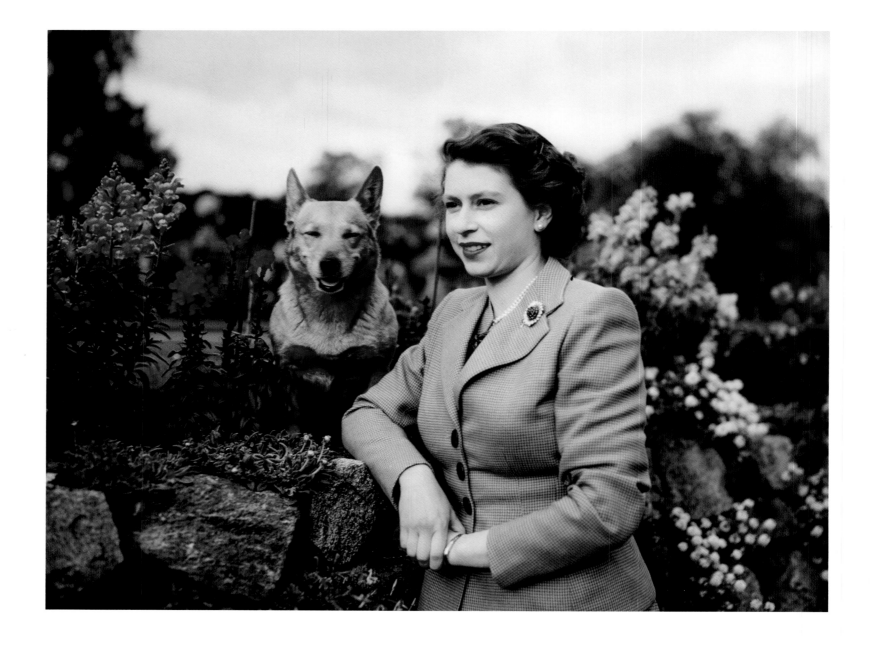

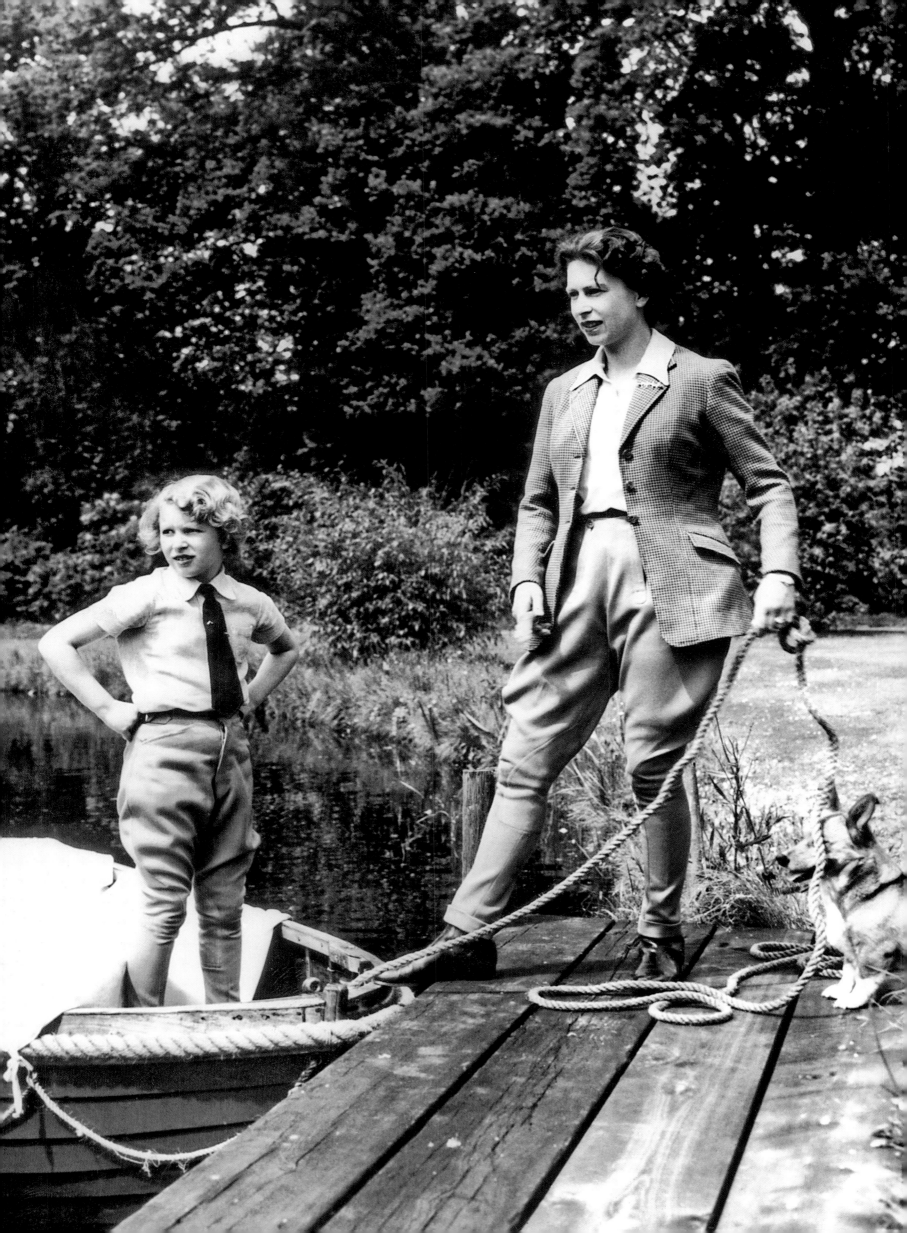

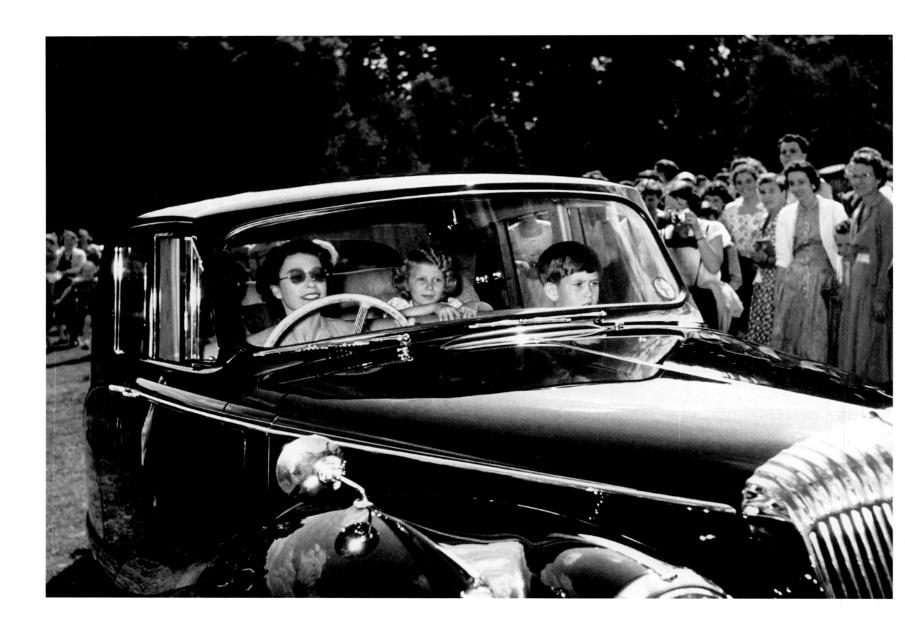

164

Anonymous

Though it often takes some people by surprise, the Queen is no stranger to driving herself. Here she is seen with Prince Charles and Princess Anne at the wheel of a Daimler on her way to Windsor Castle from Smith's Lawn in Windsor Great Park, where she watched Prince Philip play polo. 1957.

Obwohl es manchen überraschen mag, fährt die Königin auch selbst. Hier ist sie mit Prinz Charles und Prinzessin Anne am Steuer eines Daimler auf dem Weg zum Schloss Windsor

vom Smith's Lawn im Windsor Great Park, wo sie Prinz Philip beim Polo zugeschaut hat, 1957.

Bien que cela en surprenne certains, il arrive à la reine de conduire, comme ici, avec le prince Charles et la princesse Anne. Au volant d'une Daimler, elle rentre au château de Windsor après avoir été à Smith's Lawn, dans le grand parc de Windsor, pour regarder le prince Philippe jouer au polo, 1957.

165

Anonymous

The Queen using her cine-camera to film an event at the Badminton Horse Trials in the spring of 1957.

Die Königin filmt bei den Badminton Horse Trials im Frühjahr 1957.

La reine filmant un concours hippique lors des Badminton Horse Trials, au printemps 1957.

166

Burt Glinn

Led by the Queen Mother, royal guests leave Buckingham Palace after a summer garden party hosted by the Queen. 1957.

Königliche Gäste verlassen den Buckingham Palace nach einer Gartenparty, zu der die Königin eingeladen hatte, und folgen der Königinmutter, 1957.

Conduits par la reine mère, les invités royaux quittent le palais de Buckingham après une garden-party offerte par la reine, l'été 1957.

167

Burt Glinn

Guests at one of the three garden parties the Queen gives for the great and the good at Buckingham Palace every summer. Democratic garden parties replaced the more élitist annual presentation of debutantes. 1957.

Gäste bei einer der drei Gartenpartys, welche die Königin jeden Sommer für die Bekannten und Einflussreichen im Buckingham Palace gibt. Demokratische Gartenpartys haben die elitären jährlichen Einführungen der Debütantinnen bei Hof abgelöst, 1957.

Des invités à l'une des trois garden-parties que la reine donne chaque été pour les grands de ce monde au palais de Buckingham. Des réceptions démocratiques ont remplacé la traditionnelle présentation des débutantes, plus élitiste, 1957.

169

Reginald Davis

Young, glamorous and relaxed, the
Queen, as Colonel-in-Chief, is pictured
enjoying herself at the 16th/5th Royal
Lancers' Ball at London's Hyde Park
Hotel (now the Mandarin Oriental).
1959.

Jung, glamourös und entspannt: Die
Königin vergnügt sich 1959 als Eh-
renoberst auf dem Ball der 16./5.
Royal Lancers im Londoner Hyde-
Park-Hotel (heute das Mandarin
Oriental).

Jeune, glamoureuse et détendue,
la reine, en tant que colonel en chef,
s'amuse au bal du régiment des
16e/5e Royal Lancers à l'hôtel Hyde
Park de Londres (aujourd'hui le Man-
darin Oriental), 1959.

170

Donald McKague

At the Queen's invitation, Canadian
photographer Donald McKague spent
four days at Buckingham Palace tak-
ing a series of studies of Her Majesty
and Prince Philip. In this photograph,
the Queen is wearing a sea-green day
dress designed by Hardy Amies. 1959.

Auf Einladung der Königin verbrachte
der kanadische Fotograf Donald
McKague für eine Fotoserie von Ihrer
Majestät und Prinz Philip vier Tage im
Buckingham Palace. Auf diesem Foto
trägt die Königin ein seegrünes Tages-
kleid von Hardy Amies, 1959.

À l'invitation de la reine, le photo-
graphe canadien Donald McKague
passa quatre jours au palais de
Buckingham pour réaliser une série
de portraits de Sa Majesté et du
prince Philippe. Sur celui-ci, la reine
porte une robe de jour bleu-vert créée
par Hardy Amies, 1959.

171

Donald McKague

While photographing the Queen and
Prince Philip back to back, McKague
had first to achieve a better balance
in their respective heights. At first,
Her Majesty stood on a low platform,
but when that didn't work, she volun-
teered to remove her shoes and the
problem was solved. 1959.

Bei Aufnahmen, auf denen die Königin
und Prinz Philip mit dem Rücken zu-
einander standen, musste McKague
zunächst das richtige Gleichgewicht
ihrer Körpergrößen herstellen. Erst
stand die Königin auf einem niedrigen
Podest, doch als das nicht funktio-
nierte, zog sie spontan ihre Schuhe
aus, und das Problem war gelöst,
1959.

Pour photographier la reine et le
prince Philippe dos à dos, McKague
devait d'abord obtenir un équilibre
entre leurs tailles respectives. Sa
Majesté monta d'abord sur une petite
estrade puis, comme cela n'allait
toujours pas, elle ôta spontanément
ses chaussures. Le problème était
résolu, 1959.

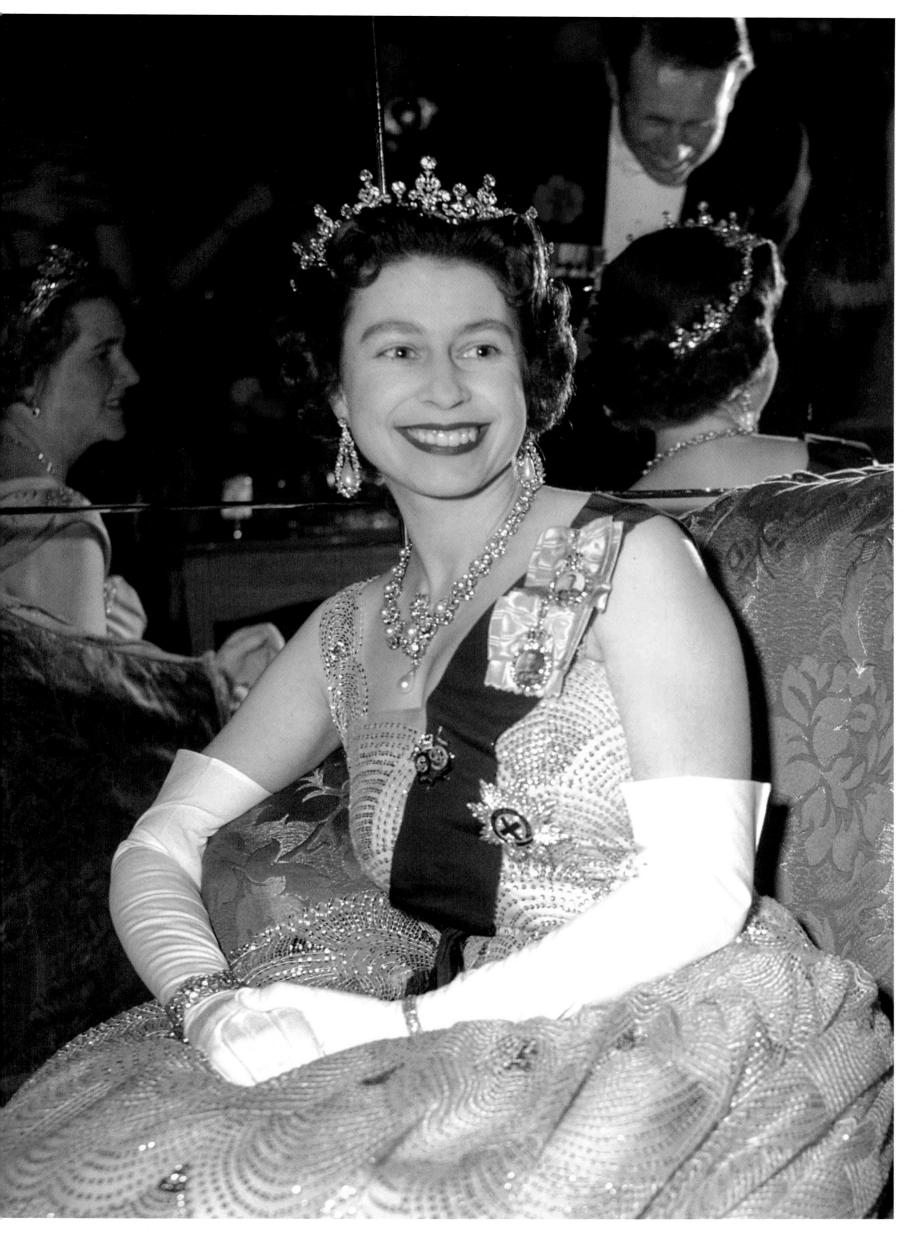

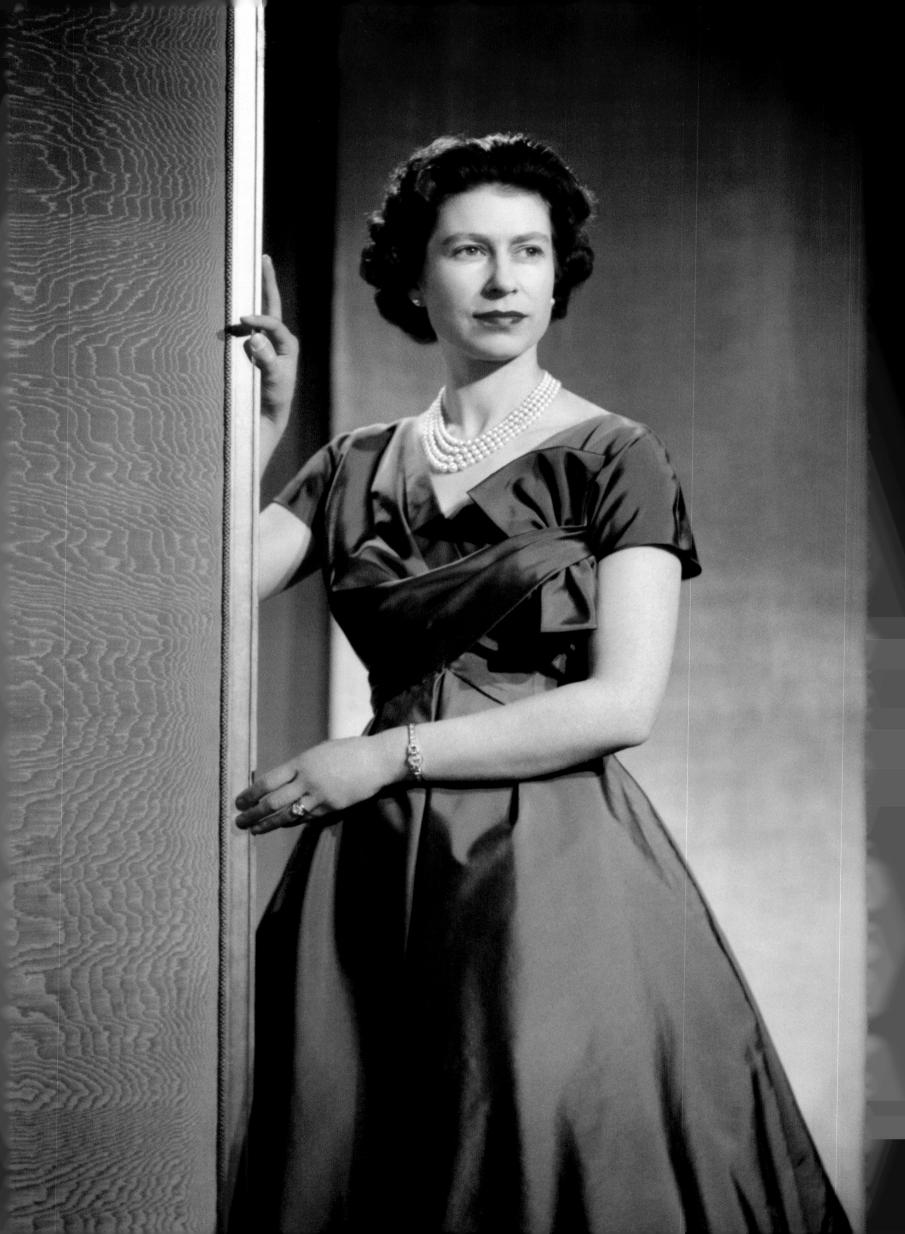

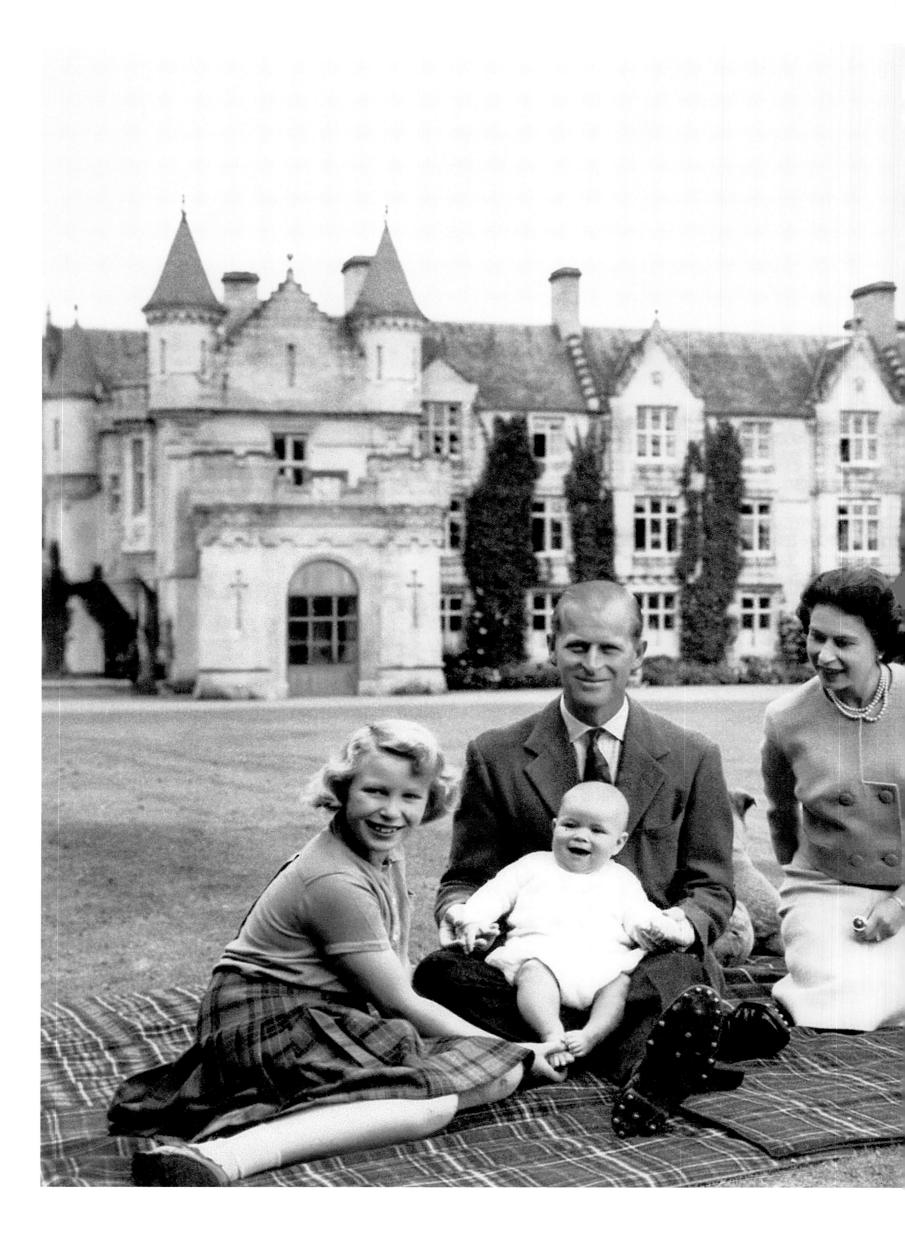

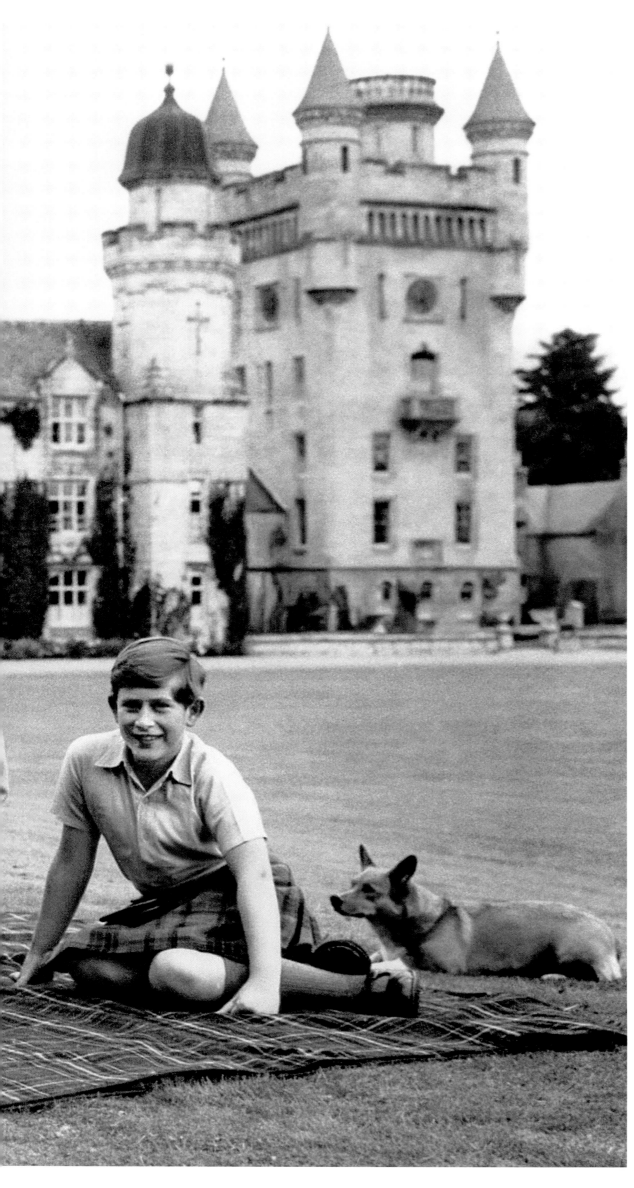

172–173

Anonymous

The Queen and Prince Philip on summer holiday at Balmoral with their children, including Prince Andrew, now the Duke of York, who had been born six months earlier. 1960.

Die Königin und Prinz Philip mit ihren Kindern einschließlich Prinz Andrew, dem heutigen Herzog von York, der sechs Monate zuvor zur Welt gekommen war, 1960 im Sommerurlaub in Balmoral.

La reine, le prince Philippe et leurs enfants au cours de leurs vacances d'été à Balmoral. Le prince Andrew, aujourd'hui duc d'York, n'avait alors que six mois, 1960.

174

Freddie Reed
Her Majesty and her husband are seen
here at a gala event in Sierra Leone.
1961.

Ihre Majestät und ihr Gemahl bei einer
Galaveranstaltung in Sierra Leone,
1961.

Sa Majesté et le prince Philippe au
cours d'un gala en Sierra Leone, 1961.

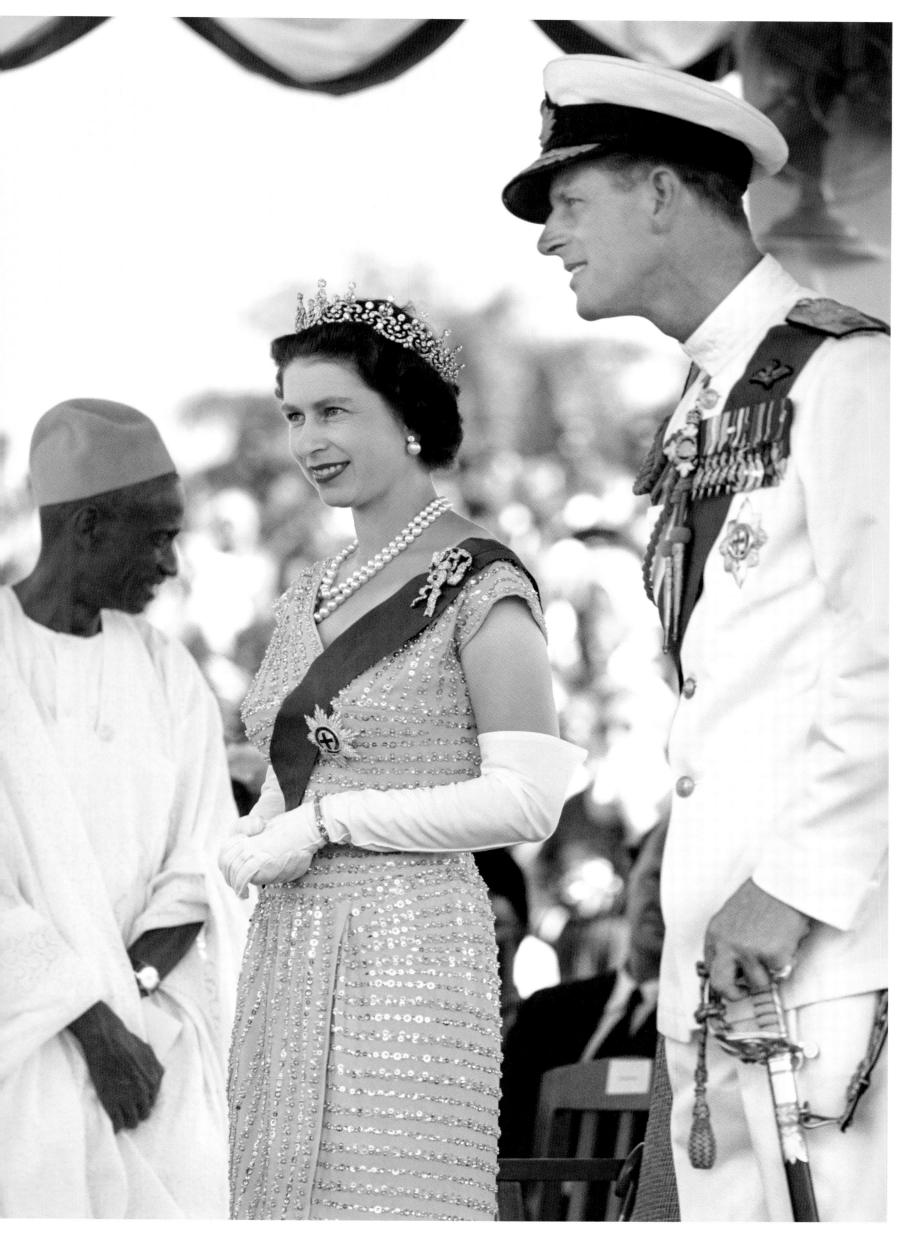

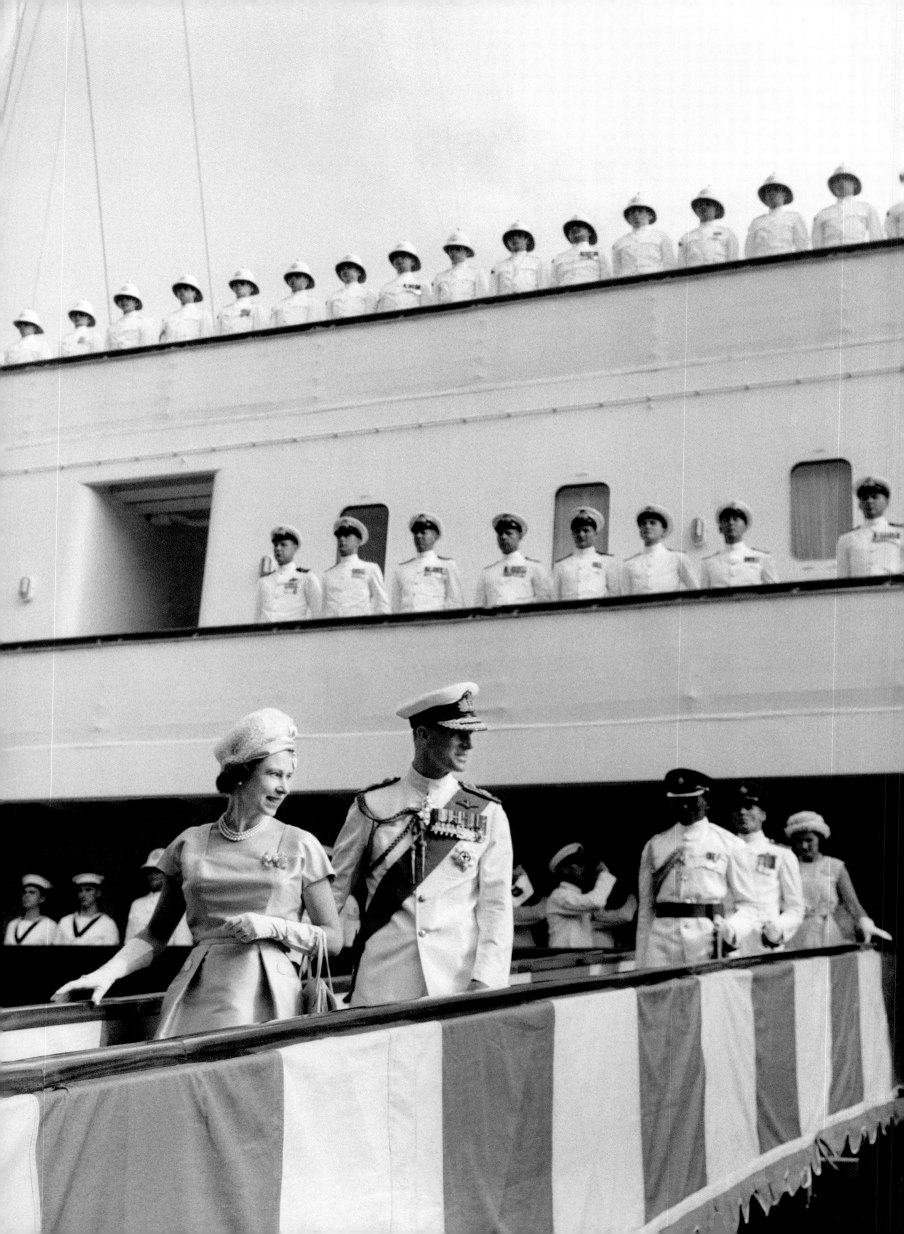

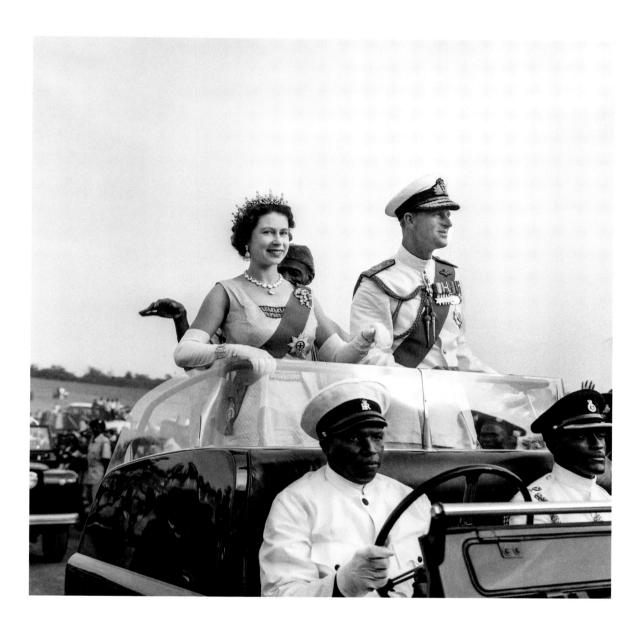

176

Freddie Reed

In April 1961, Sierra Leone became the latest West African state to win independence after more than 150 years of British colonial rule. That November, escorted by two Royal Navy destroyers and a frigate, the Queen and Prince Philip sailed into Freetown Harbour aboard the Royal Yacht *Britannia*, at the start of a royal tour of the region that also included visits to neighbouring Ghana and the Gambia. 1961.

Im April 1961 erlangte das westafrikanische Land Sierra Leone nach mehr als 150 Jahren britischer Kolonialherrschaft seine Unabhängigkeit. Im November fuhren die Königin und Prinz Philip, begleitet von zwei Zerstörern und einer Fregatte der Königlichen Marine, an Bord der königlichen Jacht

Britannia in den Hafen von Freetown ein. Sie begannen hier eine Reise durch die Region, bei der sie auch die Nachbarländer Ghana und Gambia besuchten, 1961.

En avril 1961, la Sierra Leone devient le dernier État d'Afrique de l'Ouest à obtenir son indépendance après plus de 150 ans de domination britannique. En novembre de la même année, escortés par deux destroyers et une frégate de la Royal Navy, la reine et le prince Philippe entrèrent dans le port de Freetown à bord du *Britannia*, marquant le début d'une tournée royale de la région qui incluait la Gambie et le Ghana voisins, 1961.

177

Freddie Reed

Getting around in Sierra Leone. 1961.
Unterwegs in Sierra Leone, 1961.
En visite en Sierra Leone, 1961.

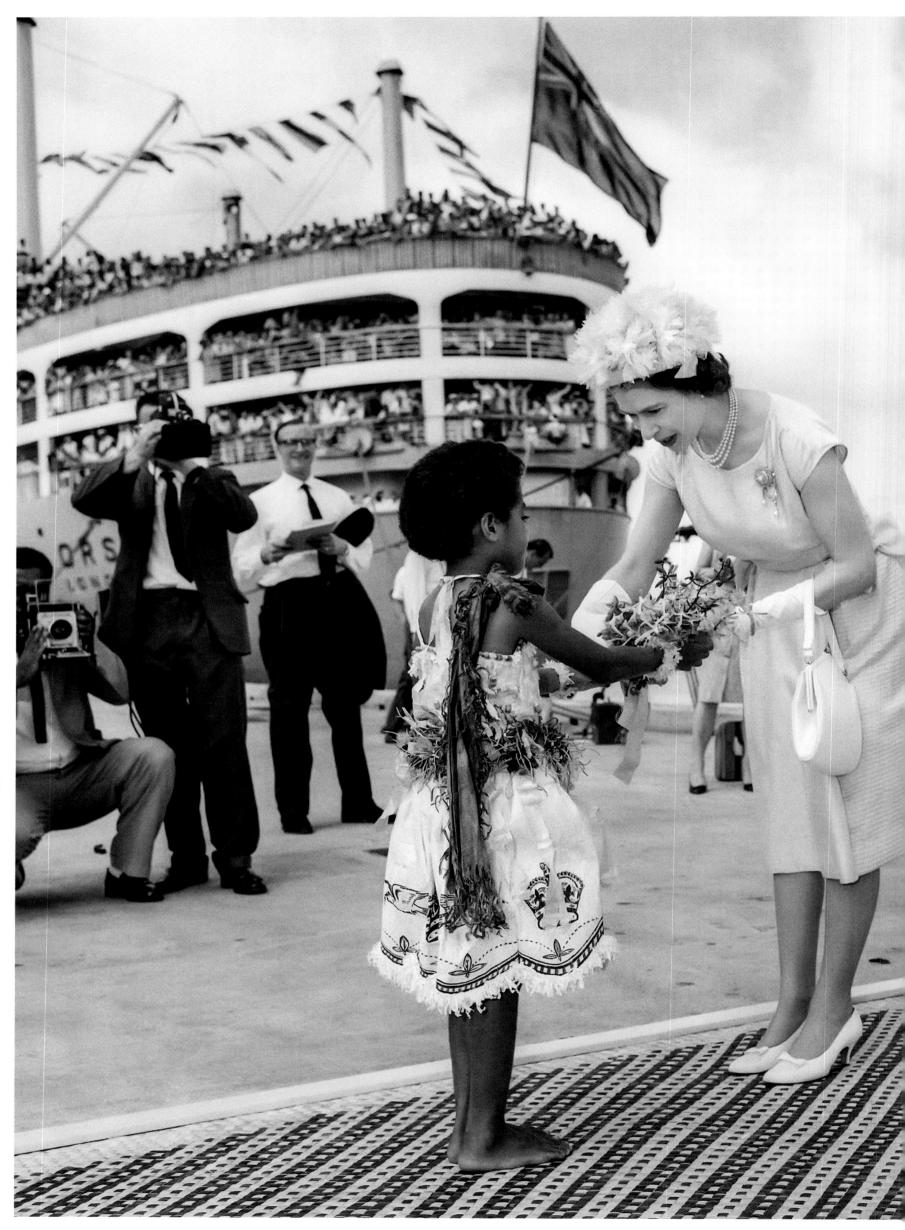

178–179

Freddie Reed

Delayed by adverse flying conditions, the Queen and Prince Philip arrived in Fiji almost 24 hours later than expected during a tour that also included Australia and New Zealand. It did not, however, diminish the ecstatic reception they received on arrival in Suva, where they were welcomed by a 21-gun salute. Her Majesty is seen receiving a bouquet from six-year-old Andi, the great-great-granddaughter of the chief who ceded to Queen Victoria the sovereignty of the Fiji Islands. 1963.

Wegen widriger Wetterbedingungen trafen die Königin und Prinz Philip auf einer Reise, die sie auch nach Australien und Neuseeland führte, mit einer Verspätung von fast 24 Stunden auf Fidschi ein. Das minderte aber nicht den ekstatischen Empfang in Suwa, wo sie mit einem Salut von 21 Schüssen begrüßt wurden. Hier bekommt Ihre Majestät ein Bouquet von der sechsjährigen Andi, einer Ururenkelin des Häuptlings, der die Oberhoheit über Fidschi an Königin Victoria abgetreten hatte, 1963.

En raison du mauvais temps, la reine et le prince Philippe arrivèrent aux Fidji avec près de vingt-quatre heures de retard au cours d'une tournée qui incluait l'Australie et la Nouvelle-Zélande. Cela n'atténua en rien l'accueil chaleureux qui les attendait à Suva. Une salve de 21 coups de canon leur souhaita la bienvenue. Ici, Sa Majesté reçoit un bouquet d'Andi, âgée de six ans, arrière-arrière-petite-fille du chef qui céda la souveraineté des îles Fidji à la reine Victoria, 1963.

180–181

Harry Benson

In February and March 1966, the Queen, accompanied by the Duke of Edinburgh, undertook her first full tour of the Caribbean countries of which she was sovereign and head of state. She and Prince Philip are seen on their arrival in Portsmouth, Dominica. 1966.

Im Februar und März 1966 unternahmen die Königin und der Herzog von Edinburgh ihre erste komplette Reise durch die karibischen Länder, deren Monarchin und Staatsoberhaupt Ihre Majestät war. Hier sehen wir sie mit Prinz Philip bei ihrer Ankunft in Portsmouth in Dominica, 1966.

En février et mars 1966, la reine, accompagnée du duc d'Édimbourg, entreprit sa première grande tournée des pays caribéens dont elle était la souveraine et le chef d'État. Ici, le couple royal arrive à Portsmouth, en Dominique, 1966.

182

Ian Berry

The Queen getting some well-needed shade during her visit to the Commonwealth country of Ghana, West Africa. 1961.

Dringend nötiger Schatten für die Königin bei ihrem Besuch im Commonwealth-Staat Ghana in Westafrika, 1961.

La reine profite d'un peu d'ombre bienvenue durant une visite au Ghana, pays membre du Commonwealth, 1961.

183

Anonymous

Walking beneath a large, colourful umbrella towards a dais to watch the ceremonial Durbar of the Ashanti chiefs, Kumasi Sports Stadium, Ghana. 1961.

Unter einem großen bunten Schirm begibt sich die Königin zu einem Podium im Kumasi-Sportstadion in Ghana, um den zeremoniellen Durbar der Ashanti-Häuptlinge zu beobachten, 1961.

Abritée sous un grand parasol coloré, la reine se dirige vers un dais pour assister à l'audience publique (*darbâr*) des chefs ashantis dans le stade de Kumasi au Ghana, 1961.

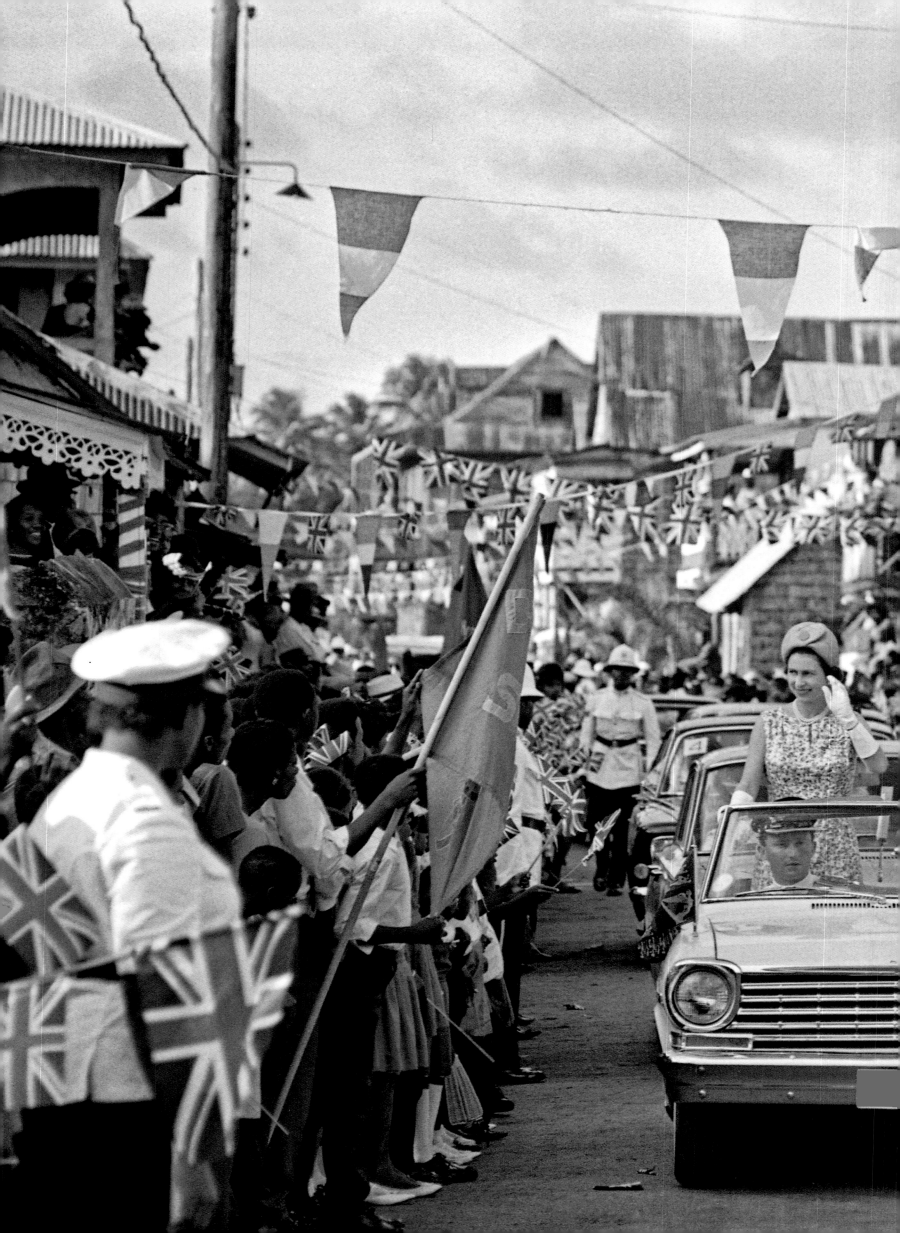

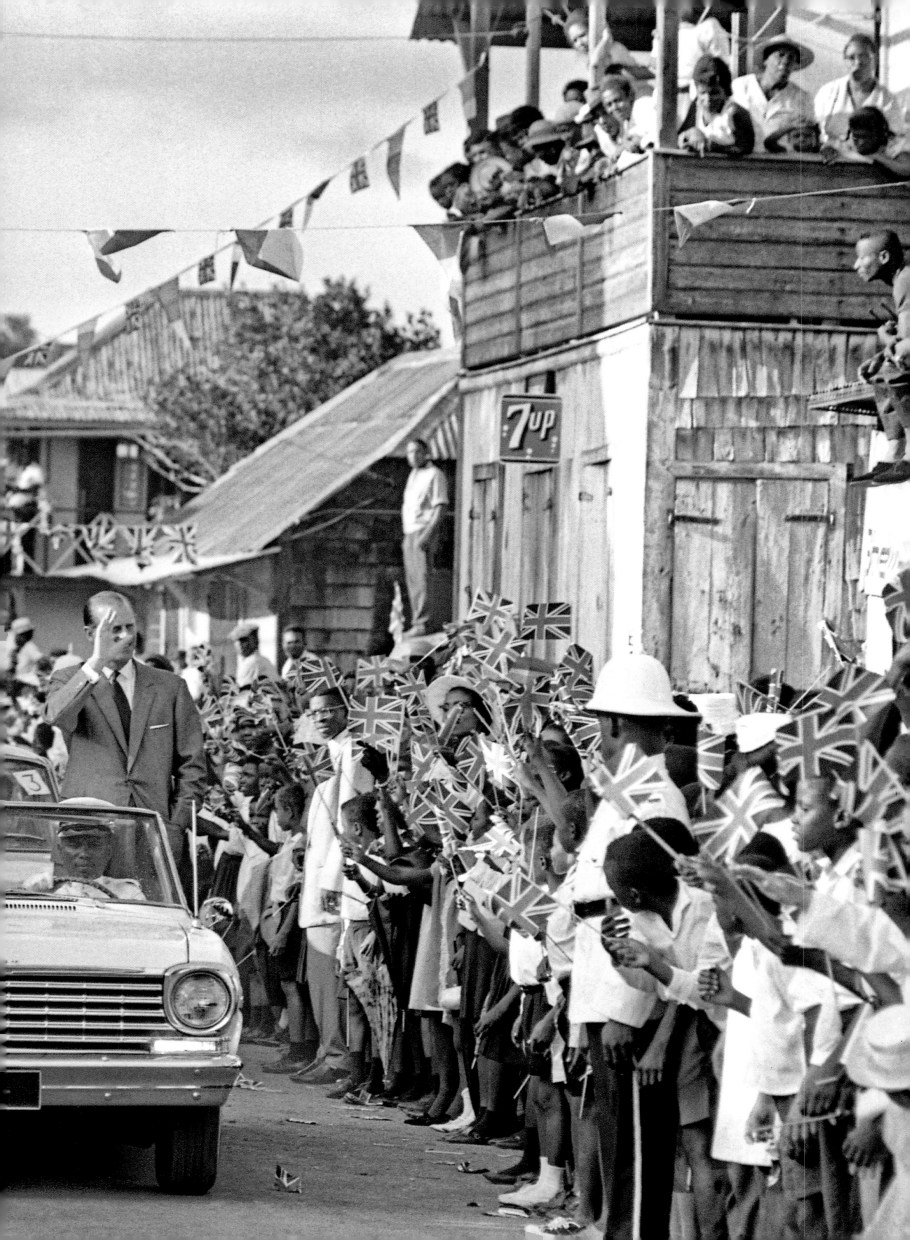

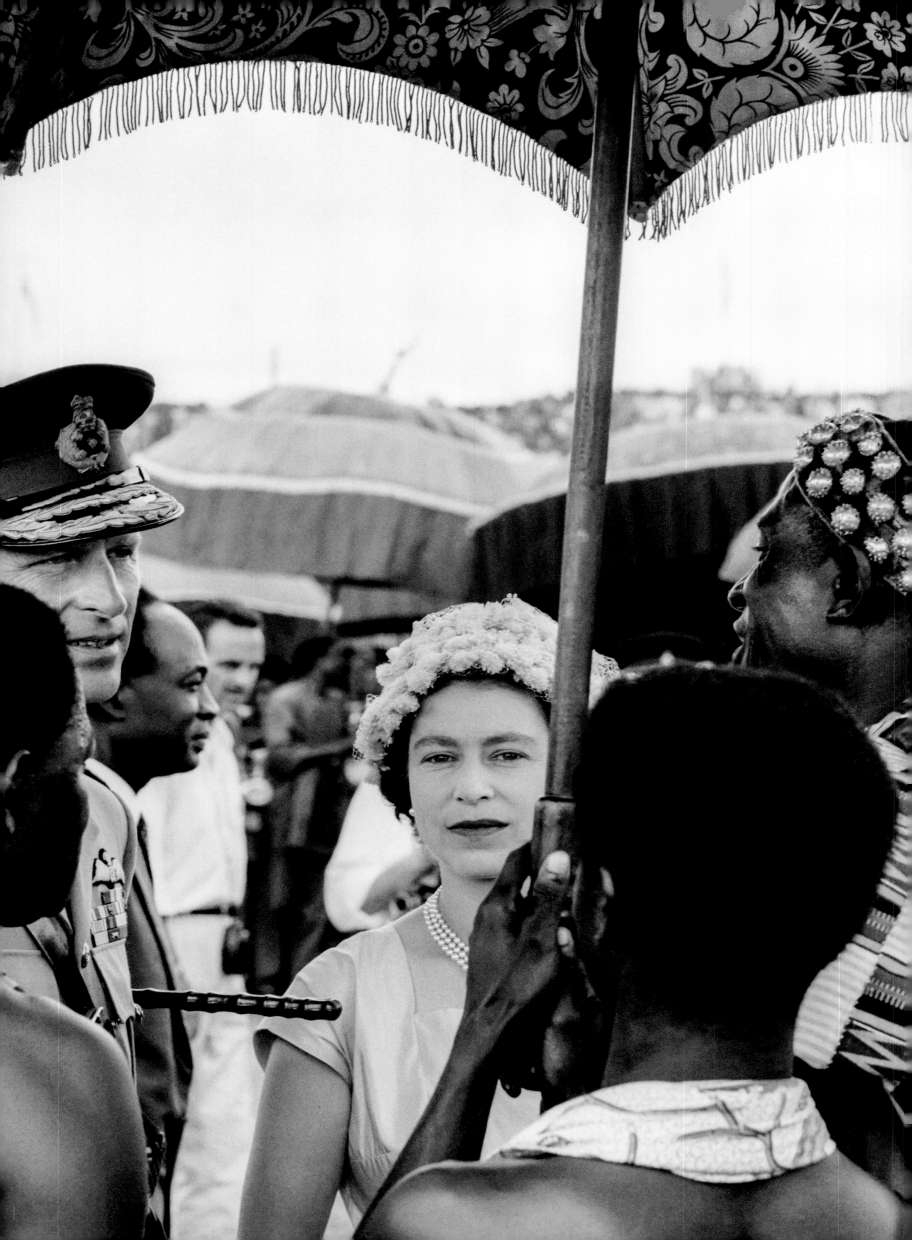

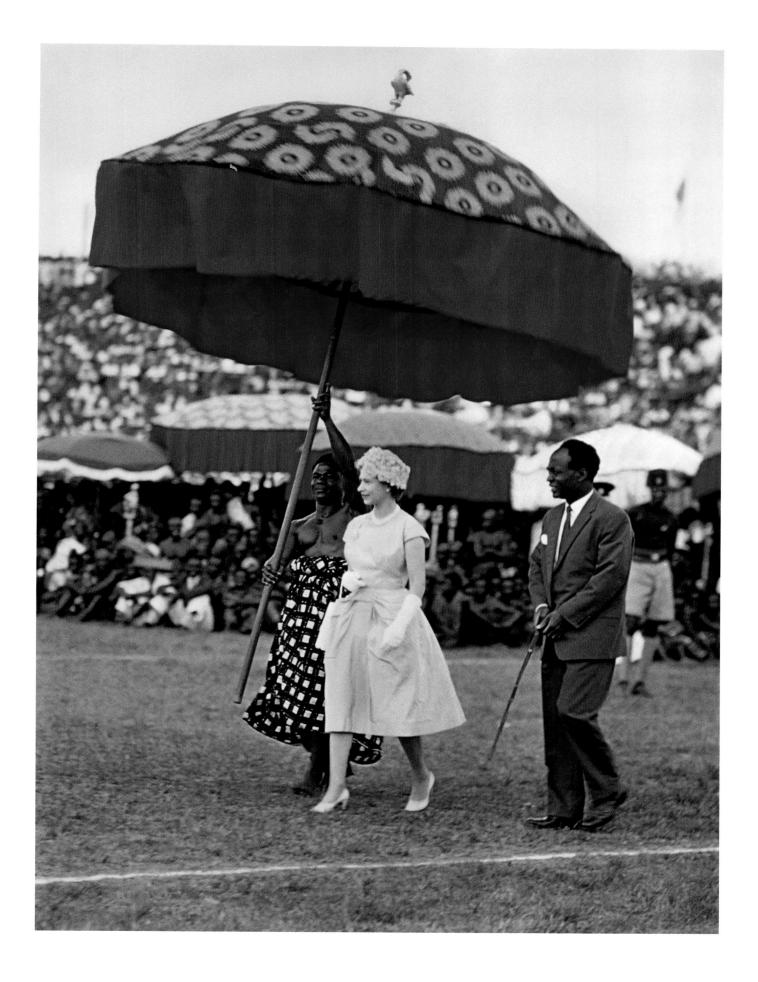

184–185

Anonymous

Driving with President Kwame Nkrumah while touring Ghana. November 1961.

Ihre Majestät mit Präsident Kwame Nkrumah auf einer Rundreise in Ghana, November 1961.

La reine en voiture avec le président Kwame Nkrumah lors de sa visite au Ghana, en novembre 1961.

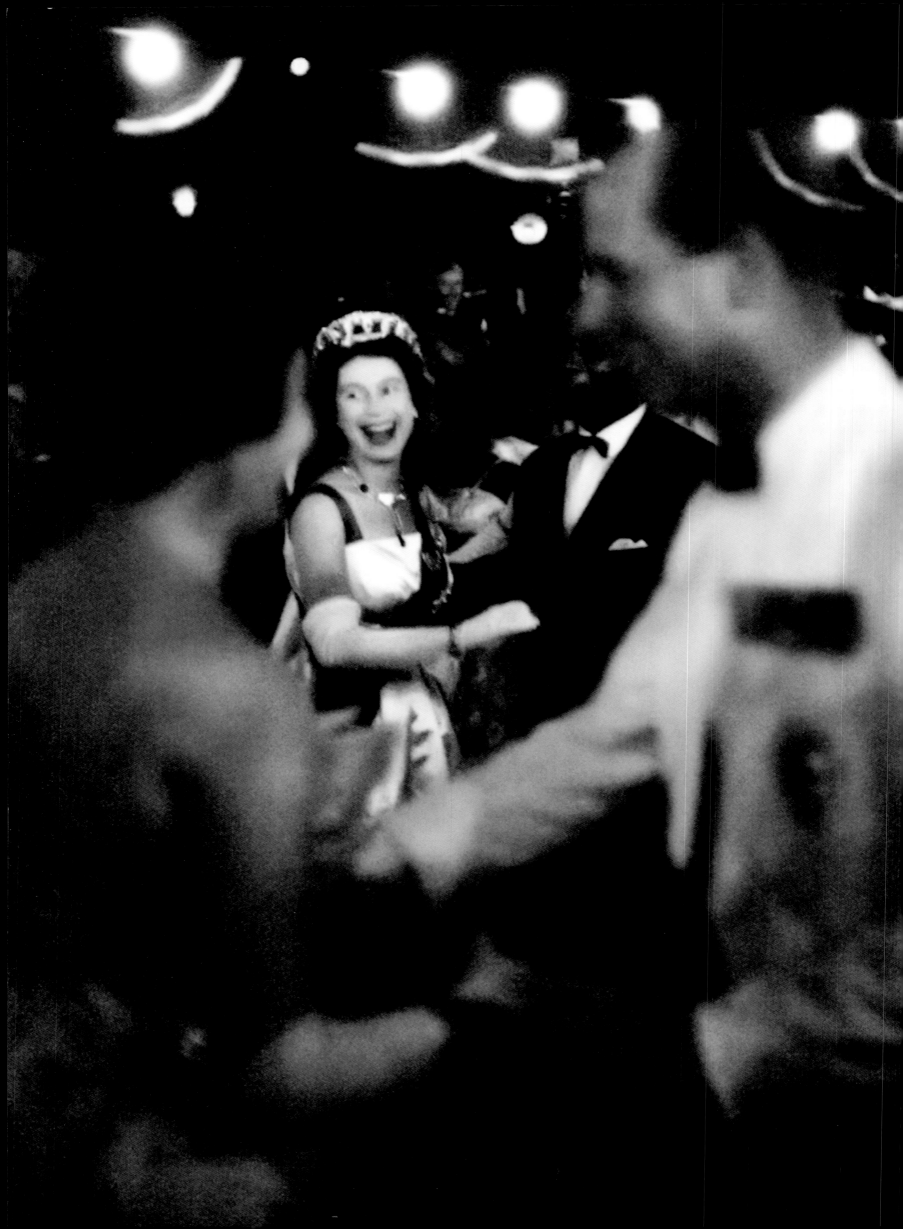

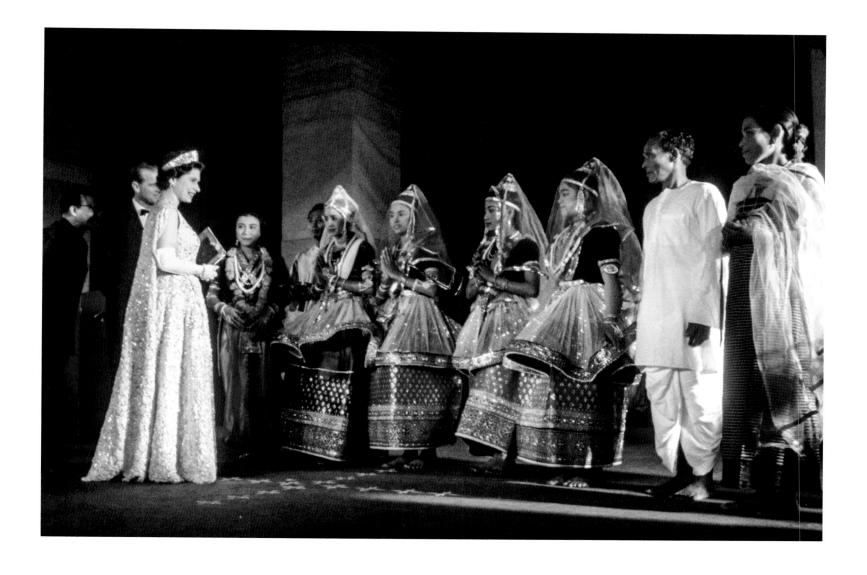

186

Ian Berry

Dancing Queen: Her Majesty laughing heartily at something that has just been said at a ball during the royal visit to Ghana in November 1961.

Dancing Queen: Ihre Majestät lacht herzlich über etwas, das ihr jemand bei einem Ball während ihres Besuchs in Ghana gerade erzählt hat, November 1961.

Dancing Queen : Sa Majesté riant aux éclats au cours d'un bal lors de sa visite royale au Ghana, en novembre 1961.

187

Hank Walker

At one of the state receptions she attended while on tour in India, the Queen was entertained by traditional dancers. Her Majesty is seen wearing a Norman Hartnell gown of fine lace, richly embroidered with pearls, sequins and bugle beads, incorporating the images of India's national flower, the lotus. 1961.

Auf einem Staatsempfang während ihrer Indienreise wurde die Königin mit traditionellen Tänzen unterhalten. Ihre Majestät trägt ein Kleid von Norman Hartnell mit feinen Spitzen und reich besetzt mit Pailletten sowie runden und kelchförmigen Perlen, die Indiens Nationalblume, den Lotos, nachbilden, 1961.

La reine salue des danseurs traditionnels lors d'une réception officielle donnée en son honneur en Inde. Elle porte une robe de Norman Hartnell en fine dentelle entièrement brodée de paillettes et de perles rondes et tubulaires, reprenant le motif du lotus, la fleur nationale de l'Inde, 1961.

188–189

Hank Walker

New Delhi, Calcutta, Bangalore, Bombay and Benares were among the cities the Queen and the Duke of Edinburgh visited during their royal tour of India. In the grounds of the presidential palace, once the home of the Viceroy, the President hosted a garden party in Her Majesty's honour, to which 7,000 guests had been invited. Dressed in lilac, she is seen chatting to the President. 1961.

Neu-Delhi, Kalkutta, Bangalore, Bombay und Benares zählten zu den Städten, die die Königin und der Herzog von Edinburgh auf ihrer Reise durch Indien besuchten. Auf dem Gelände des Präsidentenpalasts, einst Sitz des Vizekönigs, gab der Präsident zu Ehren Ihrer Majestät eine Party, zu der 7000 Gäste geladen waren. Fliederfarben gekleidet plaudert die Königin hier mit dem Präsidenten, 1961.

Au cours de leur tournée royale de l'Inde, la reine et le duc d'Édimbourg visitèrent, entre autres, New Delhi, Calcutta, Bangalore, Bombay et Benares. Le président organisa une garden-party en l'honneur de Sa Majesté dans les jardins du palais présidentiel, autrefois la demeure du vice-roi. Vêtue d'une robe lilas, la reine discute ici avec le président, entourée des 7000 invités.

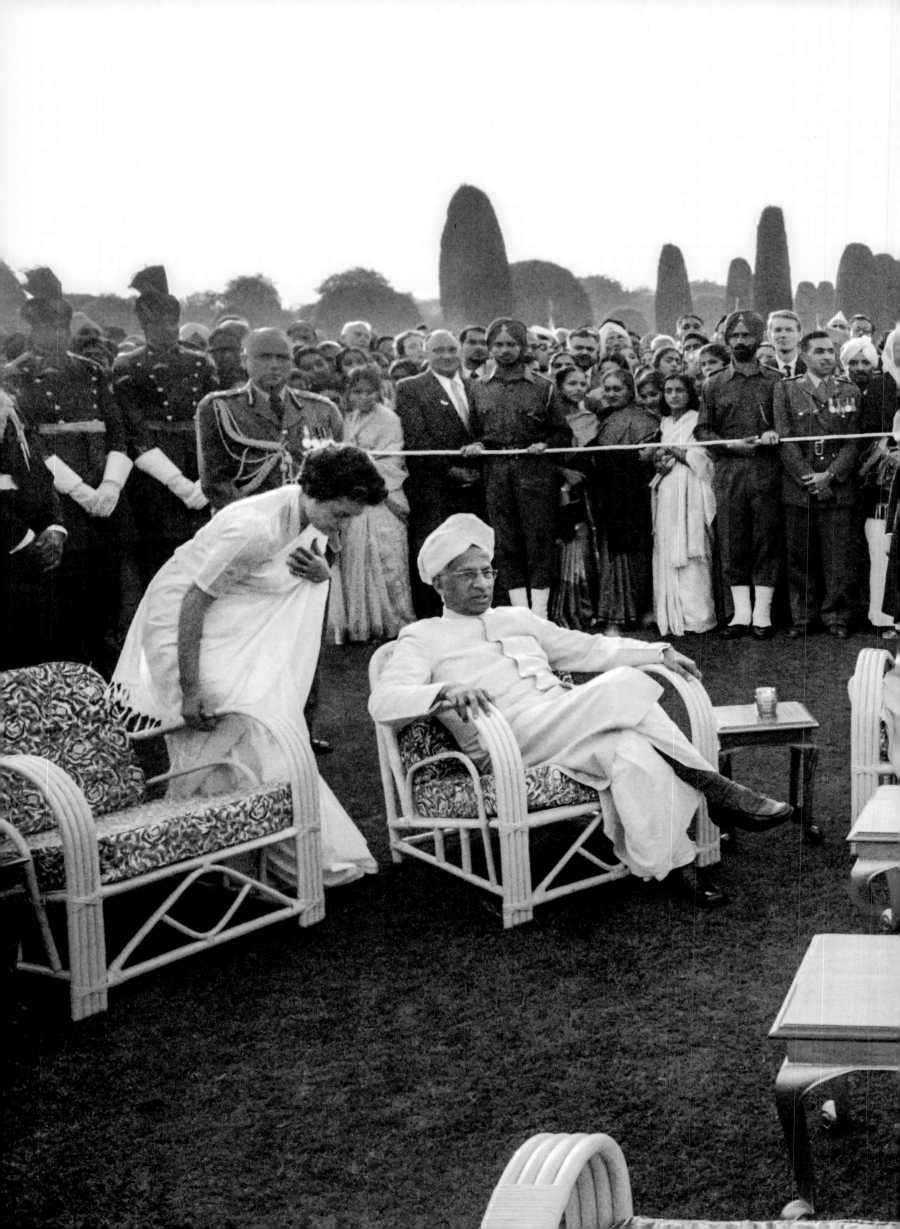

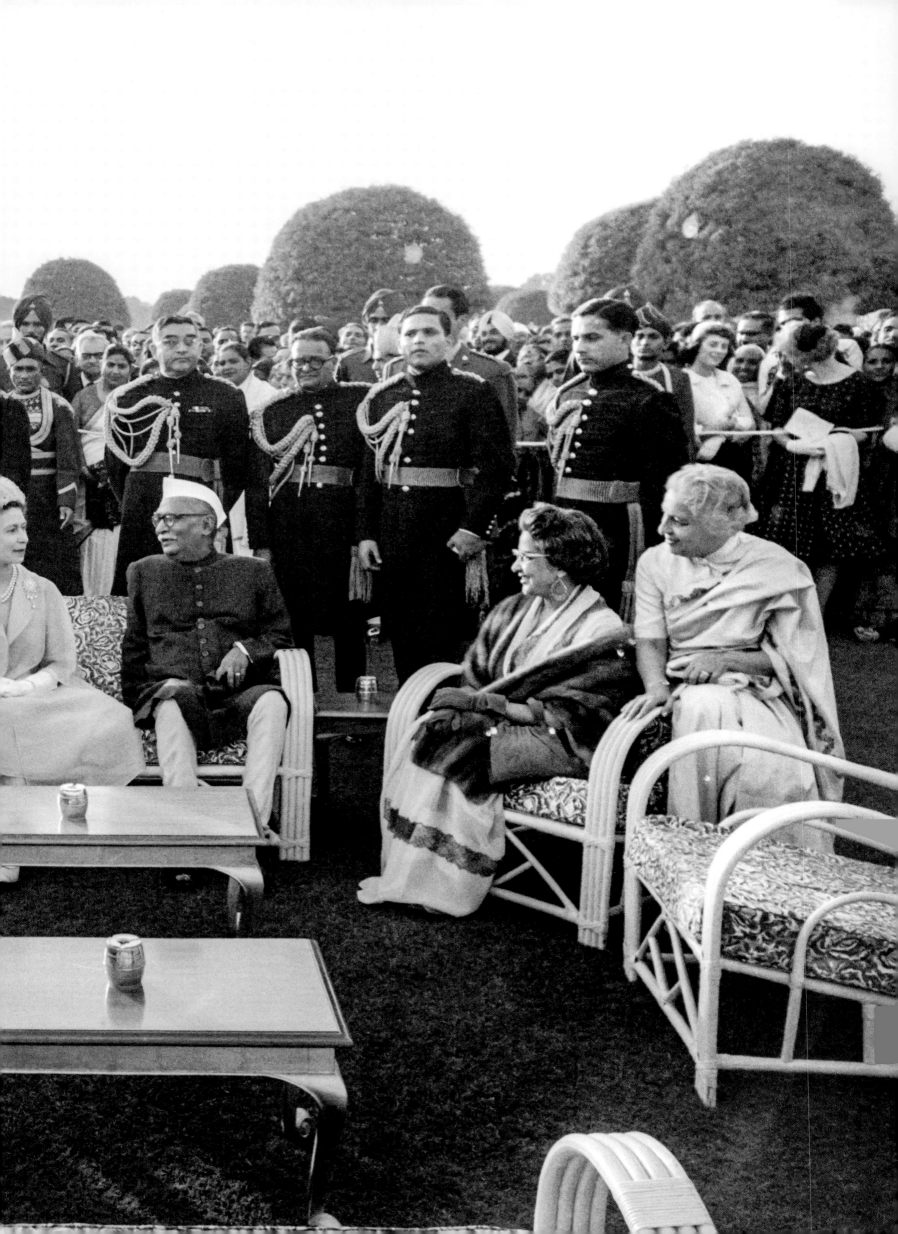

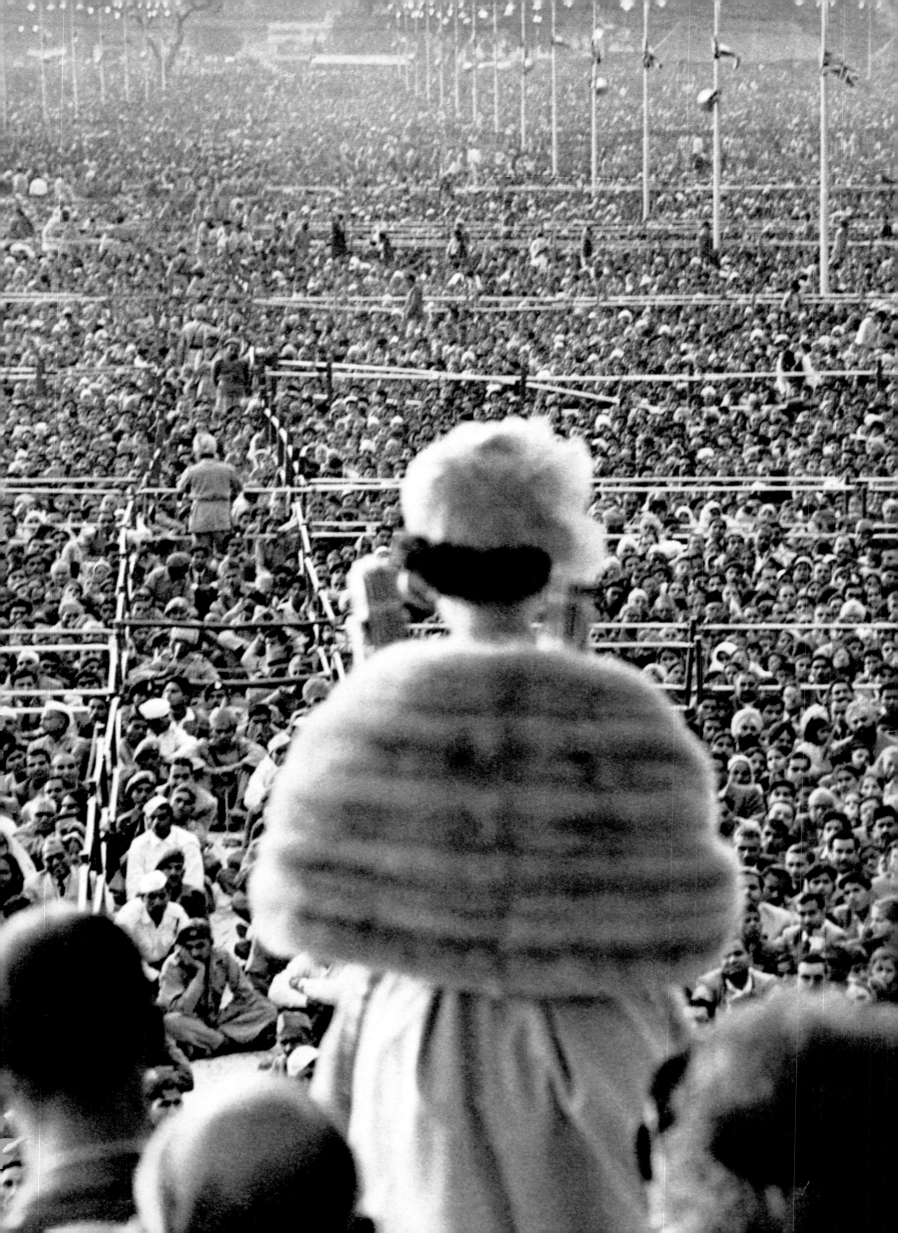

190

Anonymous

During her tour, Elizabeth II, great-great-granddaughter of the first Empress of India, Queen Victoria, daughter of the last Emperor, and Head of the Commonwealth of Nations, of which India is a member, addressed a crowd of an estimated quarter of a million at Ramlila Ground, Old Delhi. 1961.

Auf ihrer Reise sprach Elizabeth II., Ururenkelin von Königin Victoria, der ersten Kaiserin von Indien, und Tochter des letzten Kaisers, Oberhaupt des Commonwealth, zu dem Indien gehört, auf dem Ramlila-Platz in Alt-Delhi vor rund 250 000 Menschen, 1961.

Au cours de sa visite, Élisabeth II, arrière-arrière-petite-fille de la reine Victoria, première impératrice des Indes, fille du dernier empereur et chef du Commonwealth des nations dont l'Inde est membre, prononce un discours devant une foule d'environ 250 000 personnes sur Ramlila Ground, à Old Delhi, 1961.

191

Reginald Davis

The Queen and Prince Philip with Jawaharlal Nehru, the first Prime Minister of independent India. During the 1930s and '40s, he had been one of the principal leaders of India's independence movement. 1961.

Die Königin und Prinz Philip mit Jawaharlal Nehru, dem ersten Präsidenten des unabhängigen Indien. Während der 1930er- und 1940er-Jahre war er einer der wichtigsten Anführer der indischen Unabhängigkeitsbewegung, 1961.

La reine et le prince Philippe avec Jawaharlal Nehru, le premier Premier ministre de la République d'Inde. Au cours des années 1930 et 1940, il fut l'un des principaux leaders du mouvement pour l'indépendance, 1961.

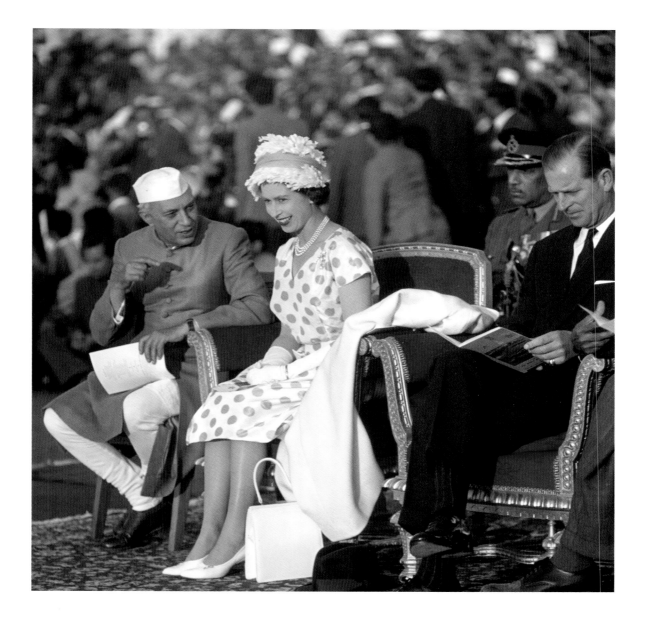

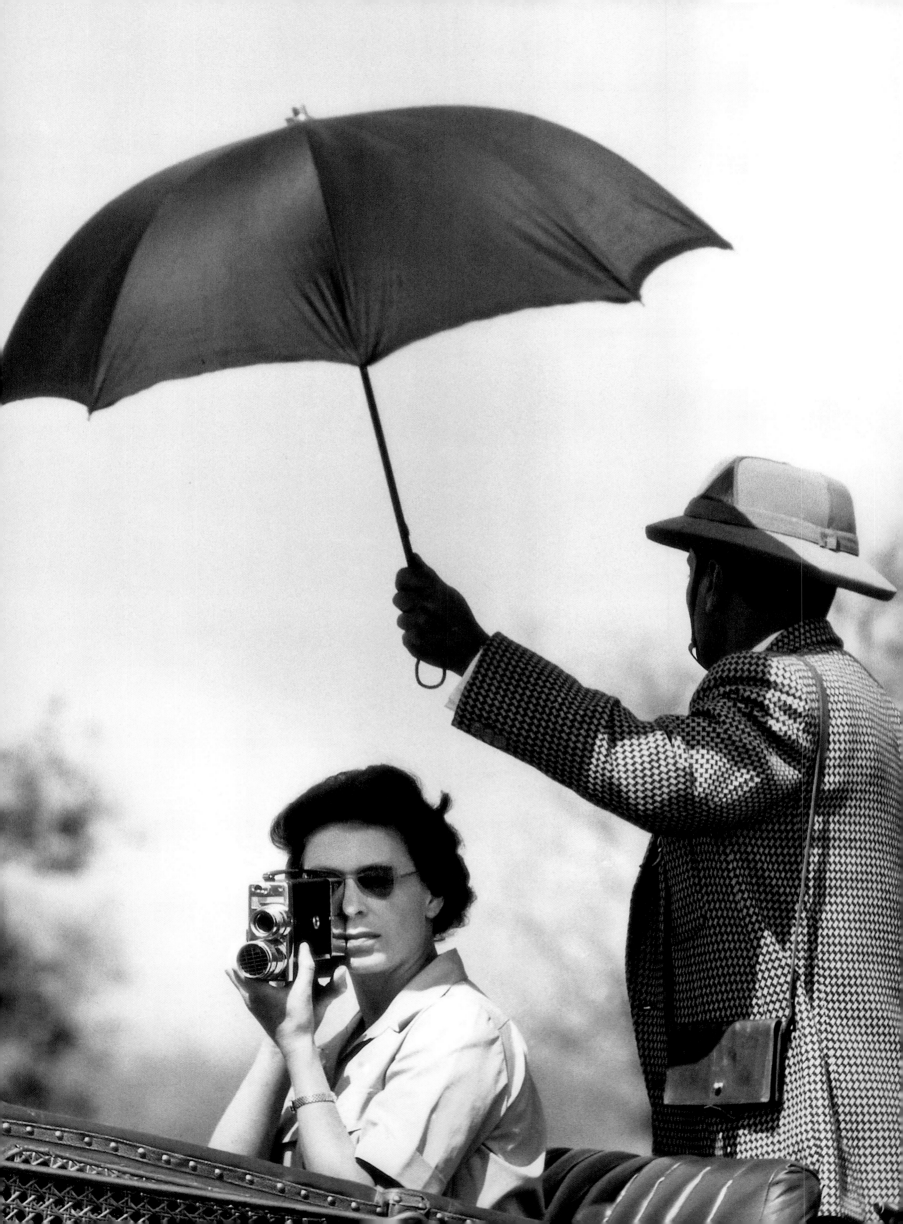

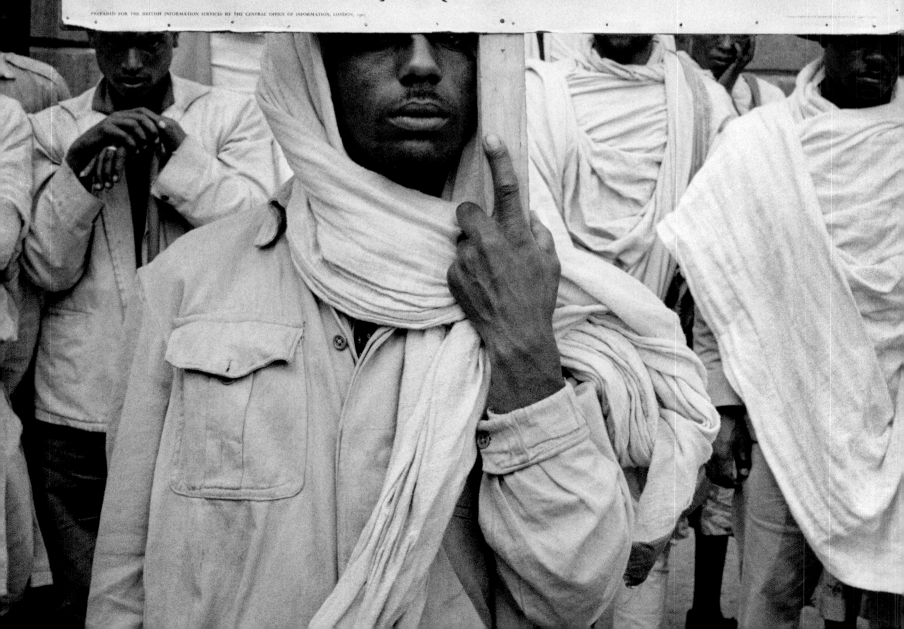

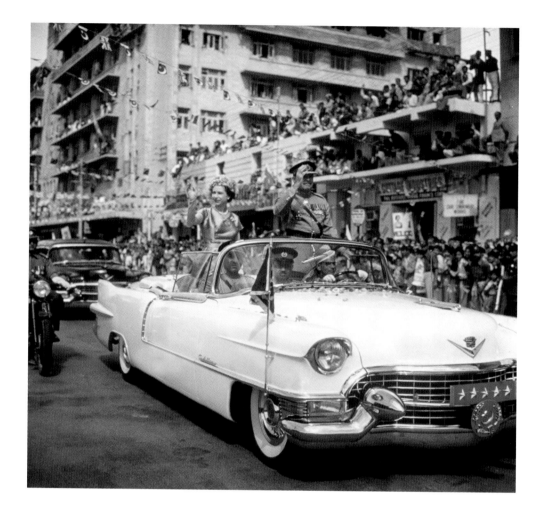

192/193

Anonymous

During the Queen's state visit to Nepal in early 1961, she and the Duke of Edinburgh were guests at a tiger hunt. Though they were criticized at home for attending the hunt, the Queen herself did not participate in the shooting, leaving that highly dubious honour to her private secretary. Nor did Prince Philip take an active part, due to the fact that his trigger finger was in a splint. 1961.

Beim Staatsbesuch der Königin in Nepal waren sie und Prinz Philip Anfang 1961 Gäste bei einer Tigerjagd. Obwohl man sie zu Hause dafür kritisierte, gab die Königin selbst keinen Schuss ab, sondern überließ das zweifelhafte Privileg ihrem Privatsekretär. Auch Prinz Philip griff nicht aktiv ein, da sein Abzugsfinger geschient war, 1961.

Au cours de sa visite officielle au Népal début 1961, Sa Majesté et le duc d'Édimbourg furent invités à une chasse au tigre. Cette participation fut critiquée en Grande-Bretagne bien que la reine n'ait tiré sur aucun animal, laissant cet honneur douteux à son secrétaire particulier. Le prince Philippe ne chassa pas non plus, son index étant éclissé, 1961.

194

Raymond Depardon

A welcoming banner for Her Majesty's historic eight-day visit to Ethiopia. 1965.

Ein Willkommensplakat zum historischen Besuch Ihrer Majestät in Äthiopien, 1965.

Un passant brandit un panneau saluant la visite historique de huit jours de la reine en Éthiopie, 1965.

195

Anonymous

Hundreds of thousands of Karachi locals lined the royal couple's route from the airport to the presidency. Taken during the Queen's visit to Pakistan between 1st and 16th February 1961.

Hunderttausende Einwohner von Karachi säumen die Straßen, durch die das Königspaar vom Flughafen zum Präsidentenpalast fährt; aufgenommen während des Pakistanbesuchs der Königin vom 1. bis 16. Februar 1961.

À l'arrivée de la reine au Pakistan pour une visite du 1er au 16 février 1961, des centaines de milliers d'habitants de Karachi se pressent le long de la route entre l'aéroport et le palais présidentiel.

196–197

Jim Gray

On 27 May 1965, during the state visit to West Germany, the Queen and Prince Philip visited Potsdamer Platz, where they saw the infamous Berlin Wall, which the East German authorities had erected four years earlier, 1965.

Am 27. Mai 1965 besuchten die Königin und Prinz Philip bei ihrem Staatsbesuch in Westdeutschland den Potsdamer Platz, wo sie die berüchtigte Berliner Mauer sahen, die vier Jahre zuvor von den ostdeutschen Machthabern errichtet worden war, 1965.

Le 27 mai 1965, au cours d'une visite officielle en Allemagne de l'Ouest, la reine et le prince se rendirent à Potsdamer Platz où ils virent le tristement célèbre mur de Berlin, érigé quatre ans plus tôt par les autorités est-allemandes, 1965.

198–199

Anonymous

At the National Theatre, Munich, after a gala performance of *Der Rosenkavalier*, members of the cast are presented to the Queen and Prince Philip during their state visit to West Germany, in May 1965.

Im Nationaltheater in München werden Mitglieder des Ensembles nach einer Galavorstellung von *Der Rosenkavalier* der Königin und Prinz Philip vorgestellt, die sich zu einem Staatsbesuch in Westdeutschland aufhalten, Mai 1965.

Au cours d'une visite officielle en Allemagne de l'Ouest, la reine et le prince Philippe font la connaissance des membres de la distribution après une représentation de gala du *Chevalier à la rose* au théâtre national de Munich, en mai 1965.

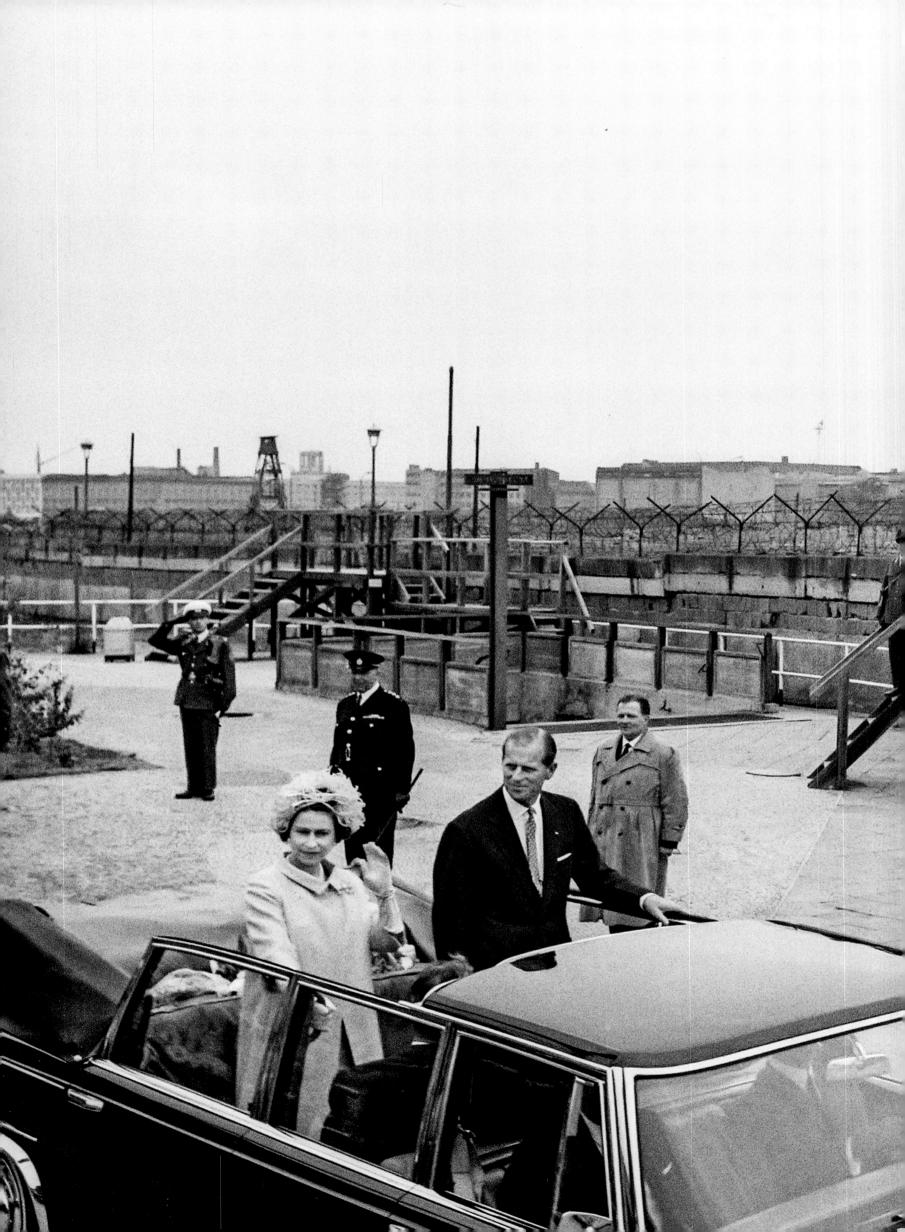

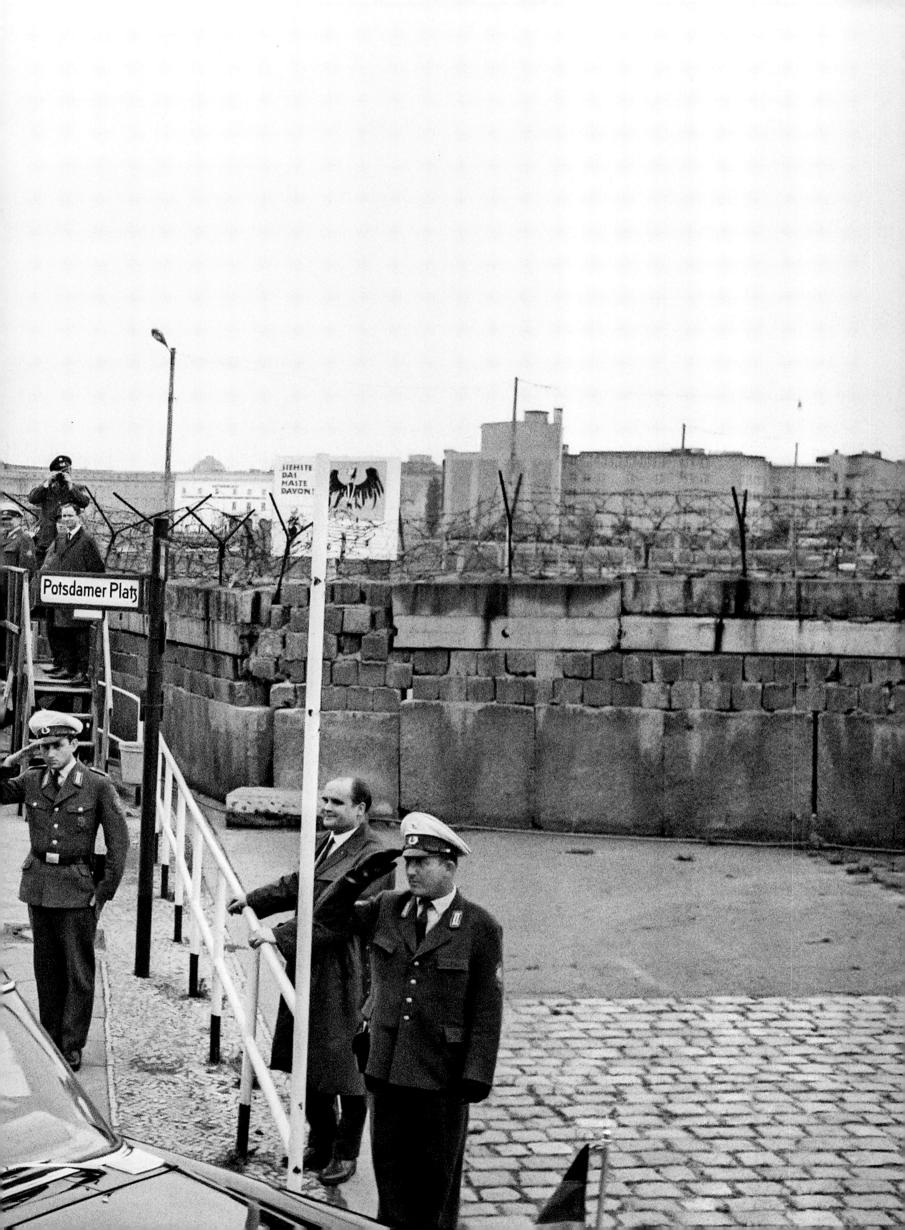

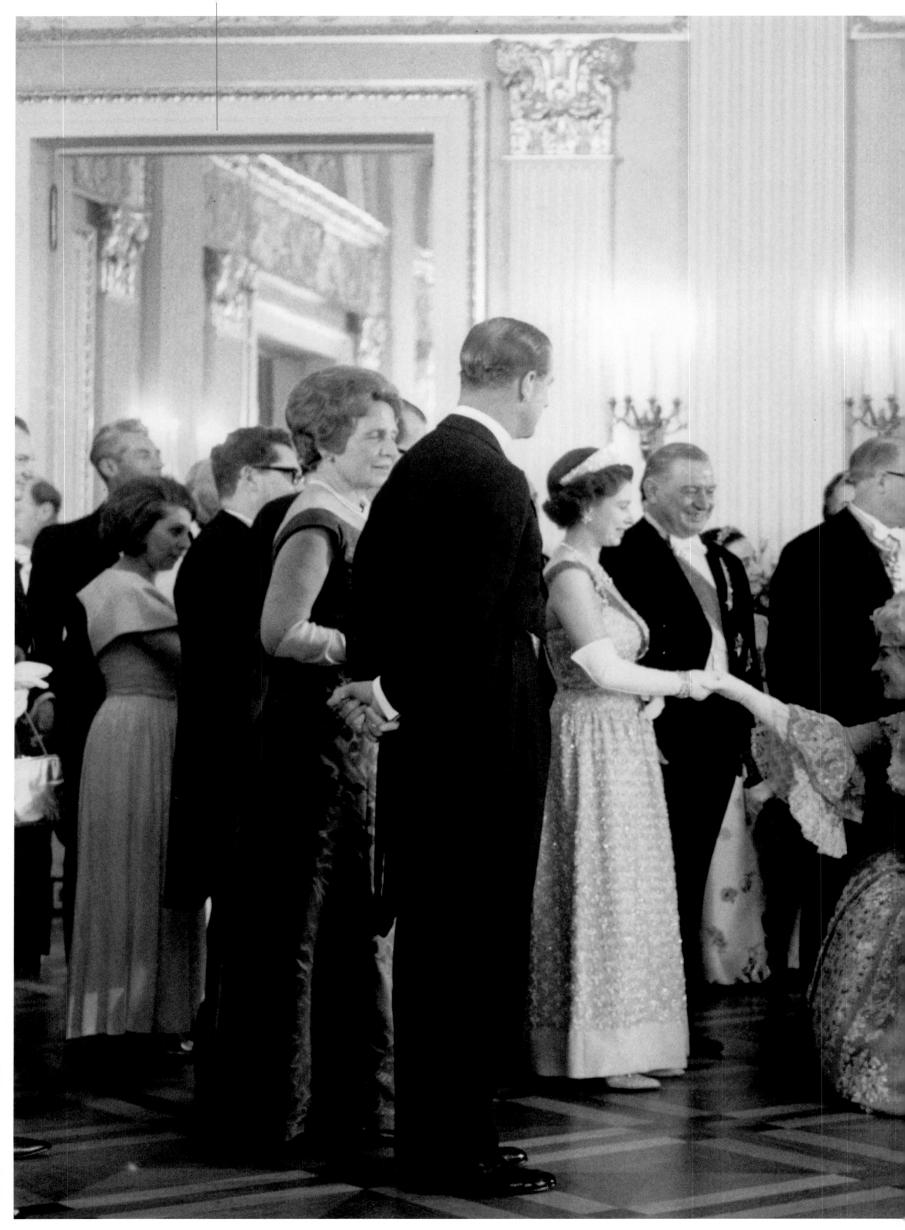

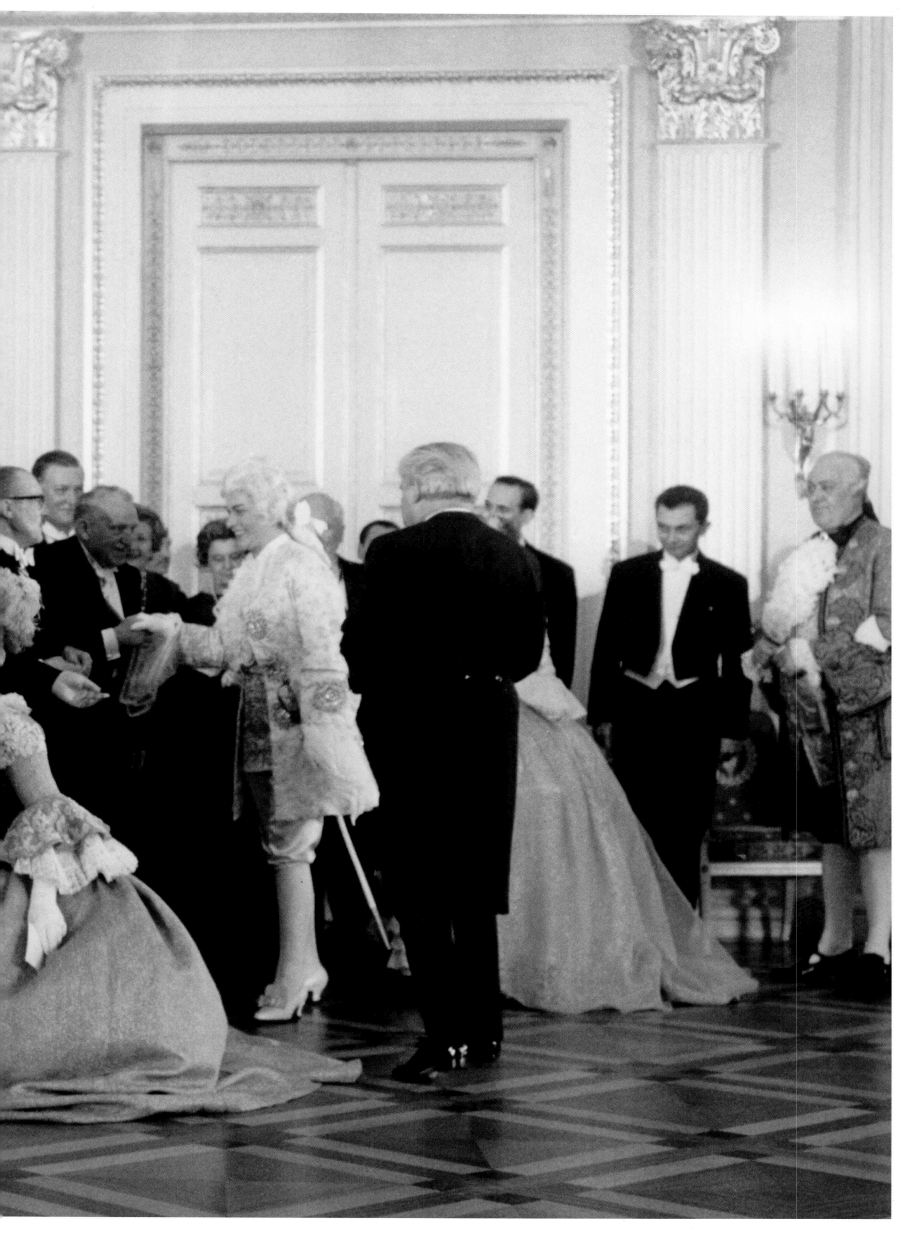

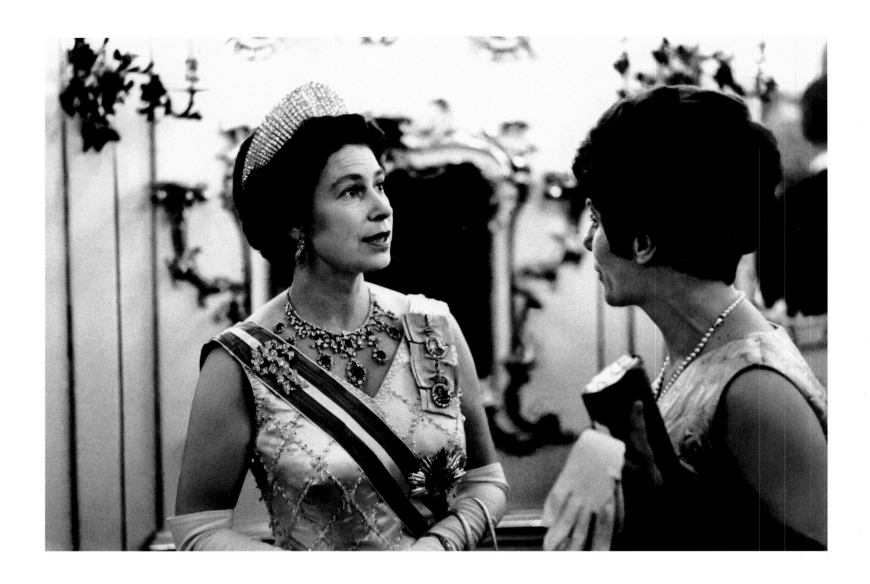

200

Thomas Hoepker

Her Majesty receiving guests in Vienna, at the start of a formal reception during her state visit to Austria in 1969.

Ihre Majestät empfängt in Wien zu Beginn eines formellen Empfangs anlässlich ihres Staatsbesuchs in Österreich Gäste, 1969.

Sa Majesté accueillant des invités à Vienne, au début d'une réception officielle en l'honneur de sa visite en Autriche, 1969.

201

Harry Benson

The Queen greets her hosts during her two-month tour of the Commonwealth. 1966.

Die Königin begrüßt ihre Gastgeber während einer zweimonatigen Commonwealth-Reise, 1966.

La reine salue ses hôtes lors d'une tournée de deux mois dans les pays du Commonwealth, 1966.

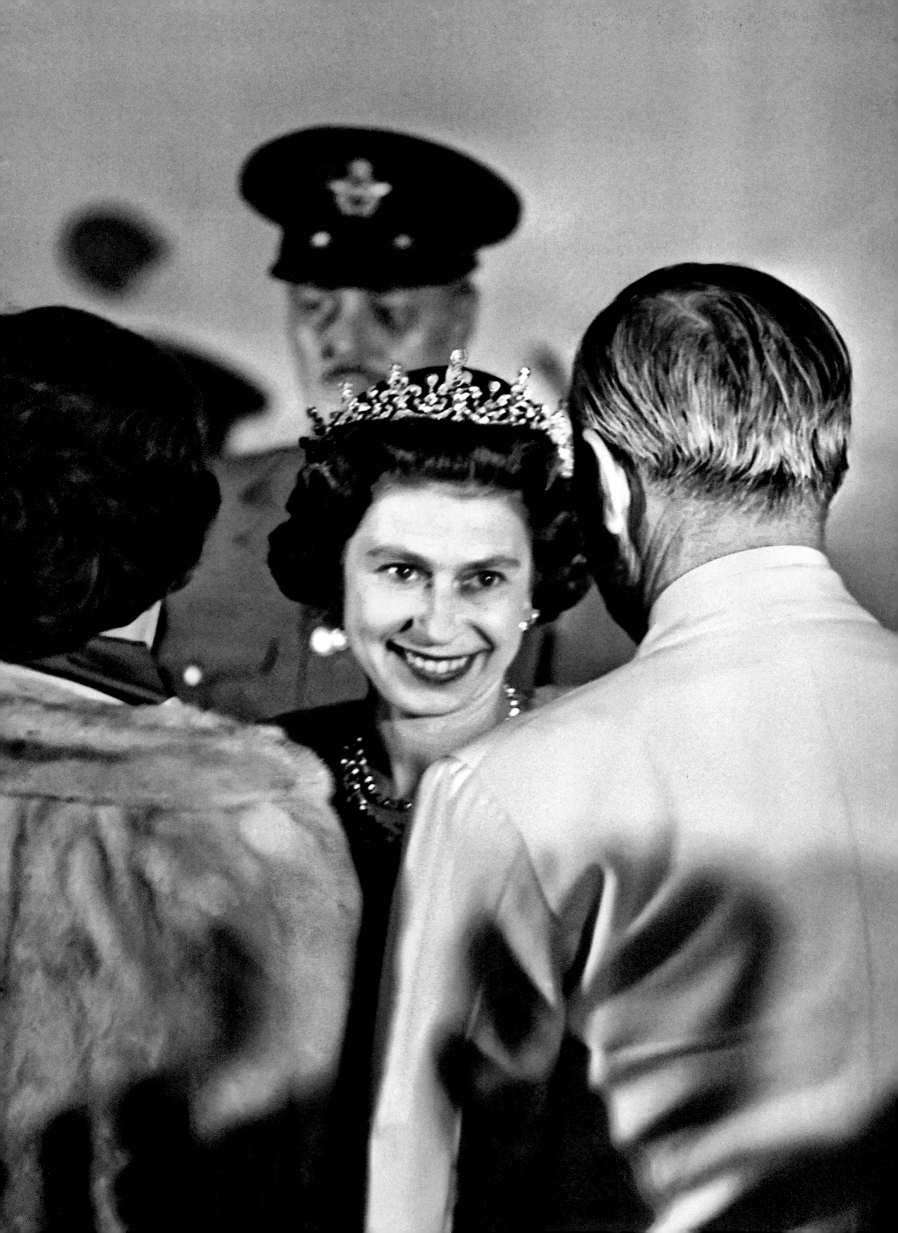

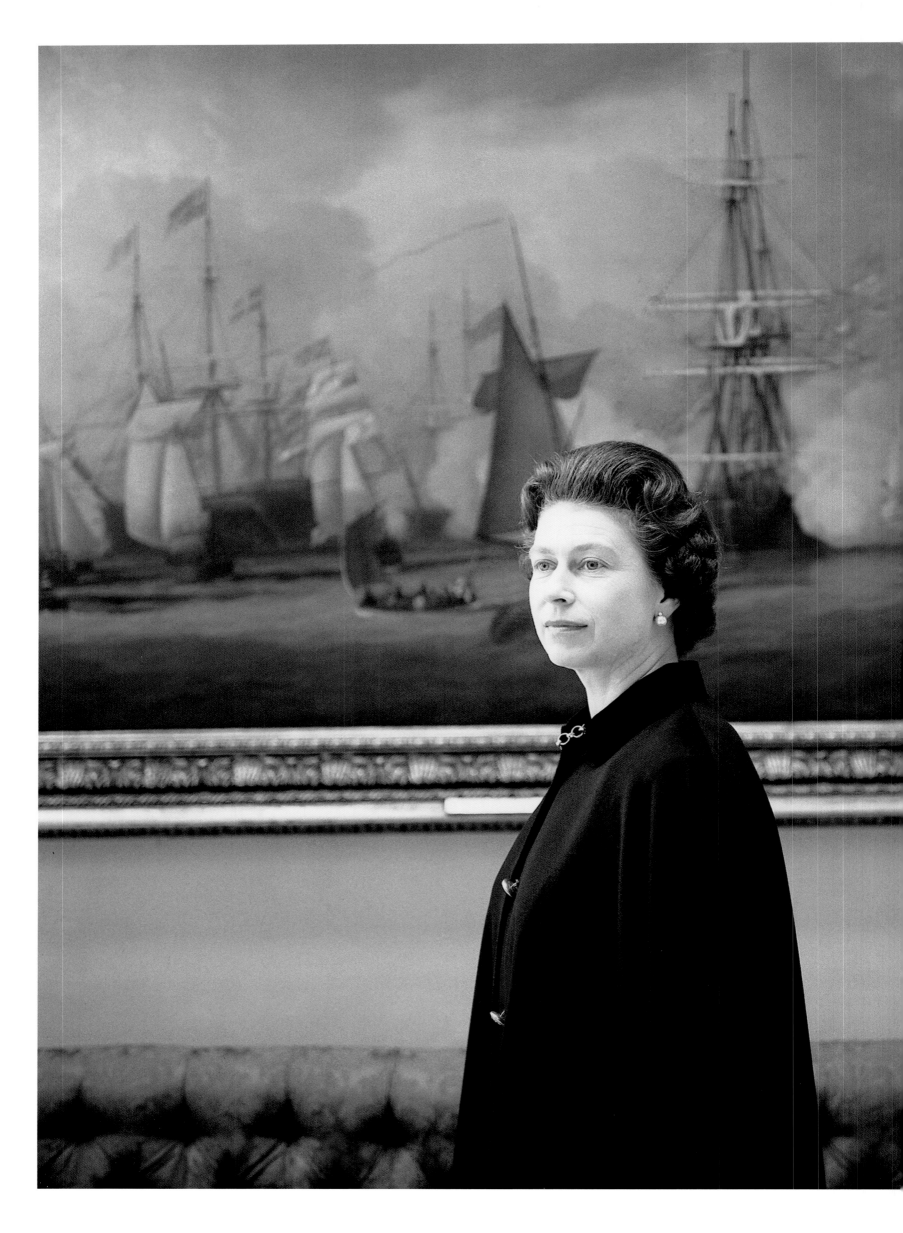

202–203

Cecil Beaton

During his last photographic session with the Queen at Buckingham Palace in 1968, Cecil Beaton photographed Her Majesty, wearing her navy-blue Admiral's boat cloak, in front of a suitably themed painting. 1968.

Bei seiner letzten Fotositzung mit der Königin 1968 im Buckingham Palace fotografierte Cecil Beaton Ihre Majestät in ihrem marineblauen Admiralsmantel vor einem Gemälde mit passendem Sujet, 1968.

Pour sa dernière série de portraits de la reine au palais de Buckingham, Cecil Beaton choisit de la photographier dans son manteau d'amiral bleu marine, devant un fond azuréen, 1968.

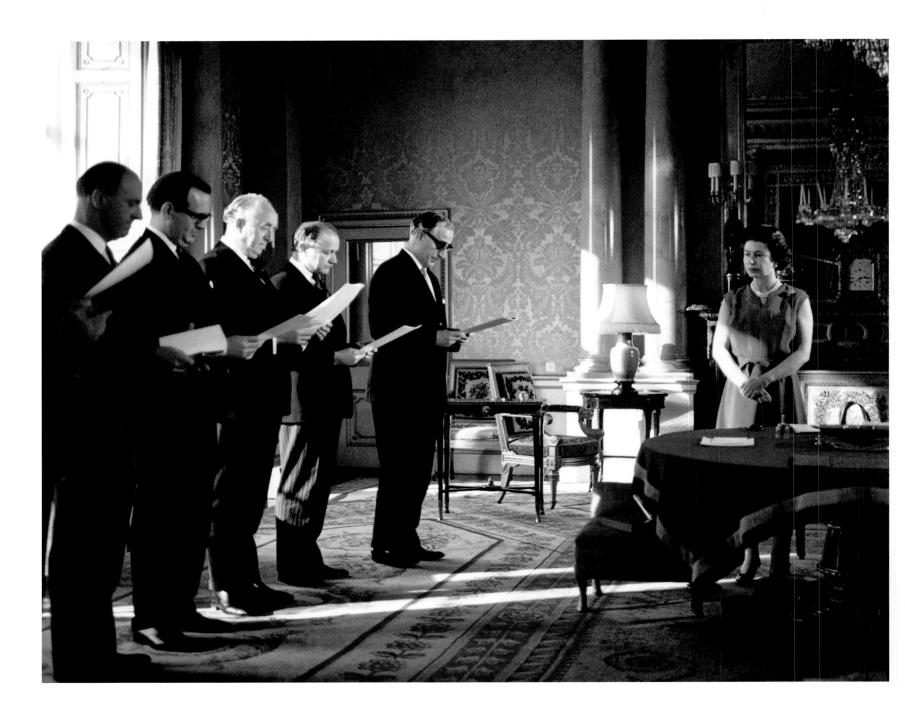

204

Joan Williams

The Queen presides at a meeting of
the Privy Council in the 1844 Drawing
Room at Buckingham Palace. By tradi-
tion, everyone stands at Privy Council
meetings. 1969.

Die Königin leitet ein Treffen des Kron-
rats im 1844 fertiggestellten Salon
des Buckingham Palace. Die Treffen
des Kronrats werden traditionell im
Stehen abgehalten, 1969.

Dans la salle de 1844 du palais de
Buckingham, la reine préside une réu-
nion du Conseil privé où, traditionnel-
lement, tout le monde reste debout,
1969.

205

Joan Williams

Film crews were given unprecedented
access to the Queen and her family
during the making of the television
documentary *Royal Family*, which
aired in 1969. In this still from the film,
Her Majesty and Prince Philip are seen
having lunch with the Prince of Wales
and Princess Anne in the private
apartments at Windsor Castle. 1968.

Das Filmteam der TV-Dokumentation
Royal Family, die 1969 gesendet
wurde, erhielt nie da gewesenen Zu-
gang zur Königin und ihrer Familie. Auf
diesem Standfoto nehmen Ihre Majes-
tät und Prinz Philip mit dem Prinzen

von Wales und Prinzessin Anne in den
Privaträumen von Schloss Windsor
den Lunch ein, 1968.

Pour la première fois, des équipes
de tournage purent approcher la reine
et sa famille durant la réalisation du
documentaire télévisé *Royal Family*,
diffusé en 1969. Ici, Sa Majesté, le
prince Philippe, le prince Charles et
la princesse Anne déjeunent dans
les appartements privés du château
de Windsor, 1968.

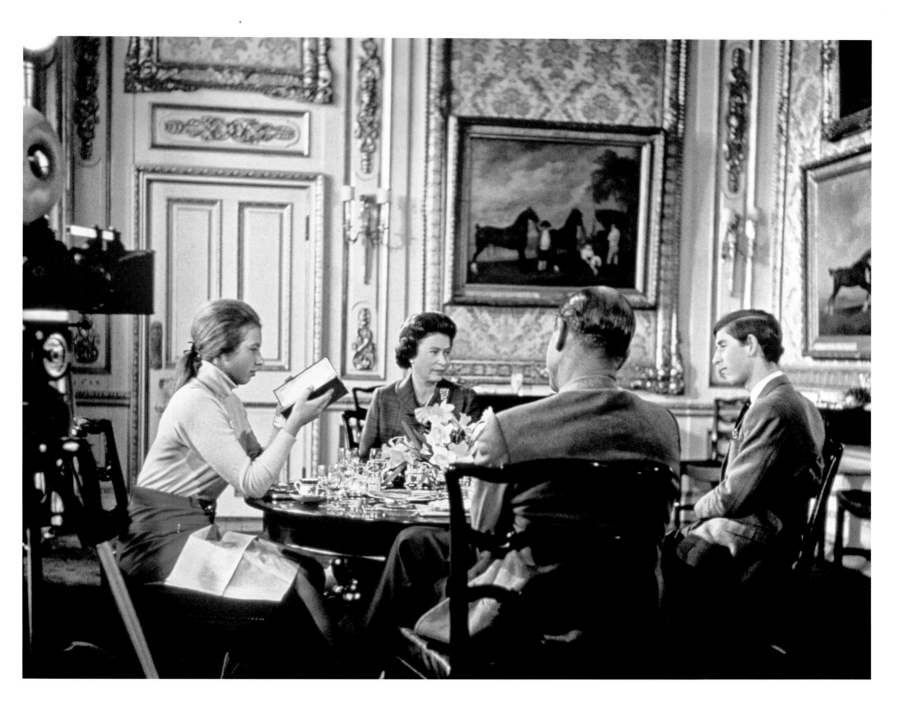

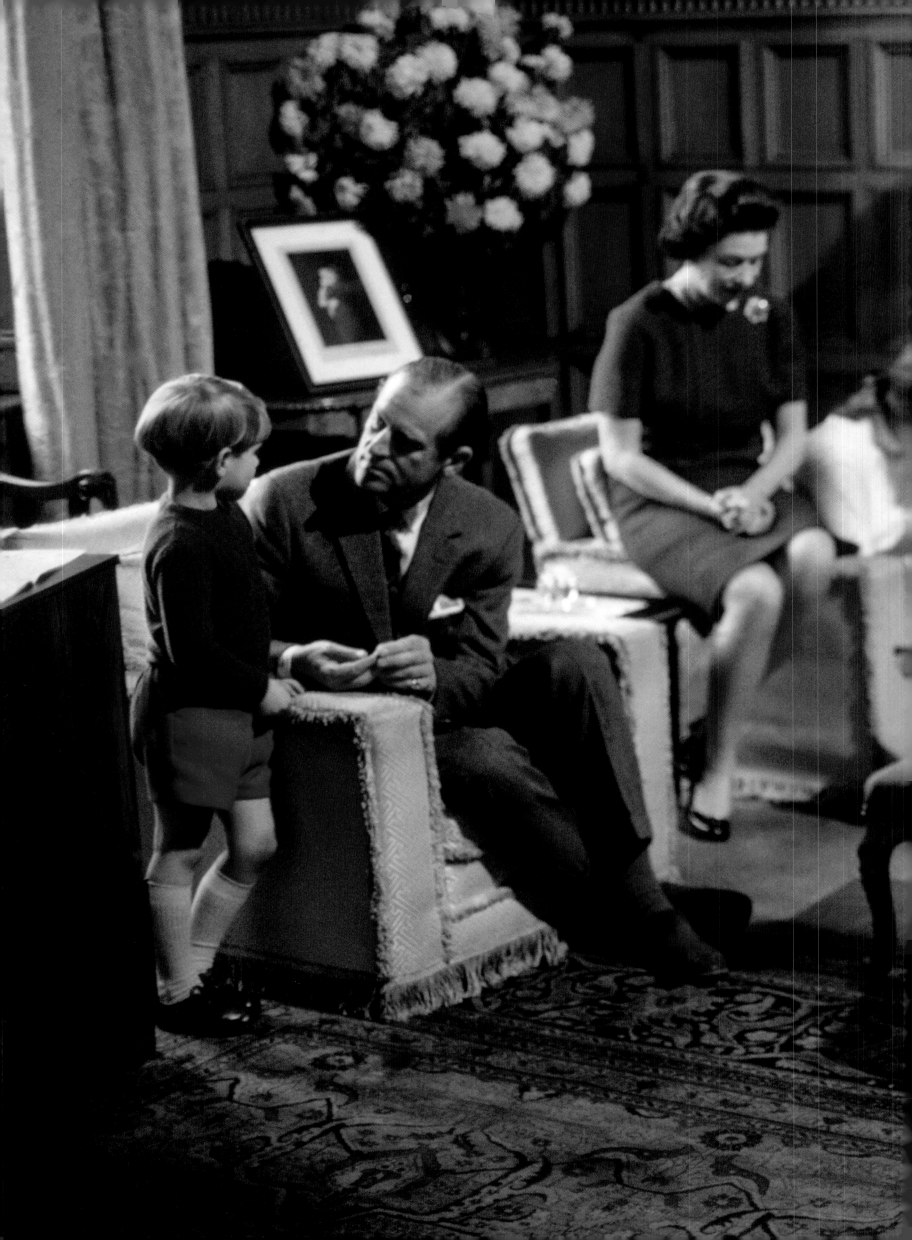

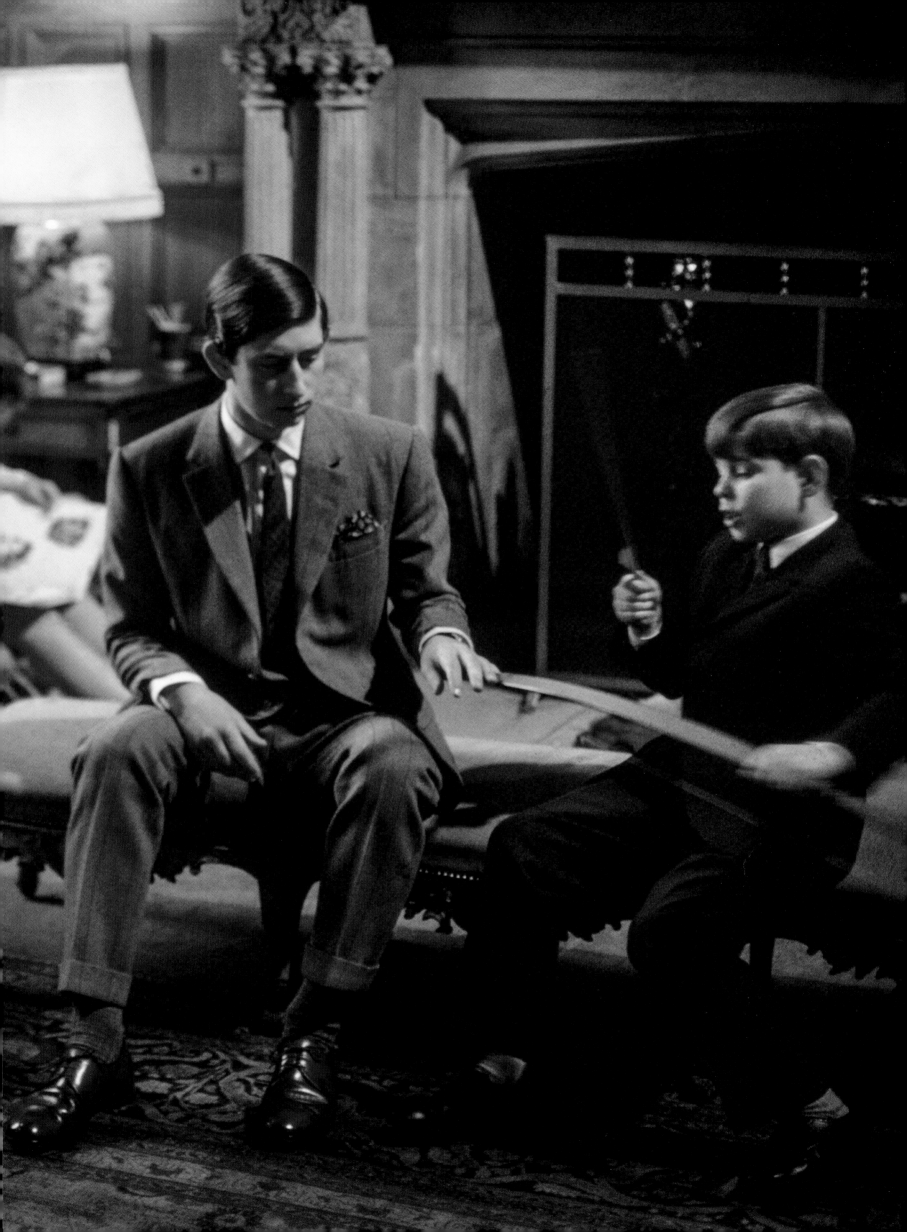

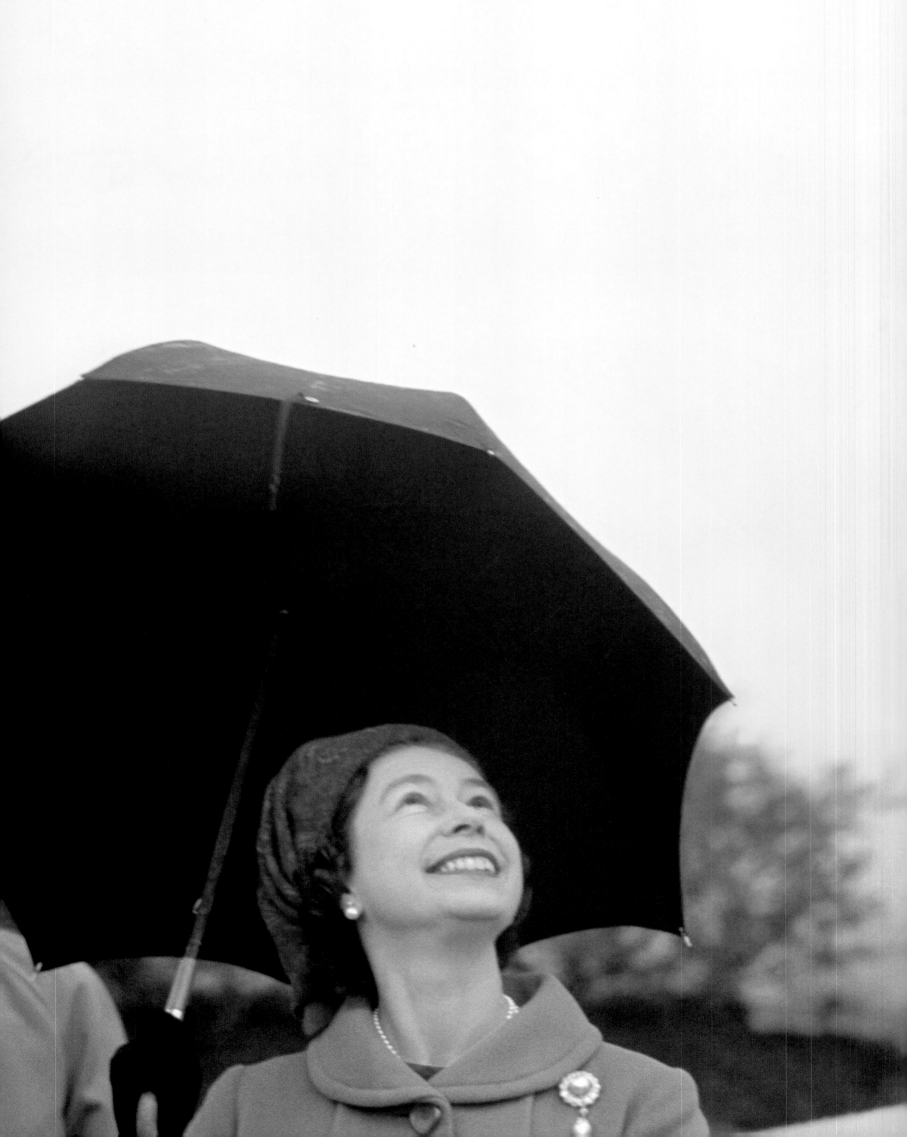

206–207

Joan Williams

Off duty: The Queen and Prince Philip with their children, photographed for the 1969 television documentary *Royal Family*, in the Saloon at Sandringham House in Norfolk. Like Balmoral Castle, Sandringham is privately owned by the monarch. 1969.

Nicht im Dienst: Die Königin und Prinz Philip mit ihren Kindern 1969 auf einem Foto aus dem Dokumentarfilm *Royal Family* im Salon von Sandringham Castle in Norfolk. Wie Balmoral Castle gehört auch Sandringham zum Privatbesitz der Monarchin, 1969.

Quartier libre : la reine et le prince Philippe filmés avec leurs enfants dans le salon de Sandringham House (Norfolk) pour le documentaire de la BBC *Royal Family*. Comme le château de Balmoral, Sandringham est une résidence privée de la reine, 1969.

208

Eve Arnold

An appealing candid study of the Queen during a visit to Cheshire, by the celebrated photographer Eve Arnold. 1968.

Ein ansprechend natürliches Porträtfoto der Königin bei einem Besuch in Cheshire, aufgenommen von der berühmten Fotografin Eve Arnold, 1968.

Un charmant portrait de la reine pris sur le vif durant une visite dans le Cheshire par la célèbre photographe Eve Arnold, 1968.

210–211

Patrick Lichfield

The Queen with President Jomo Kenyatta and his wife in Nairobi, Kenya. March 1972.

Die Königin mit Präsident Jomo Kenyatta und seiner Gattin in Nairobi, Kenia, März 1972.

La reine en compagnie du président Jomo Kenyatta et de son épouse à Nairobi, Kenya, en mars 1972.

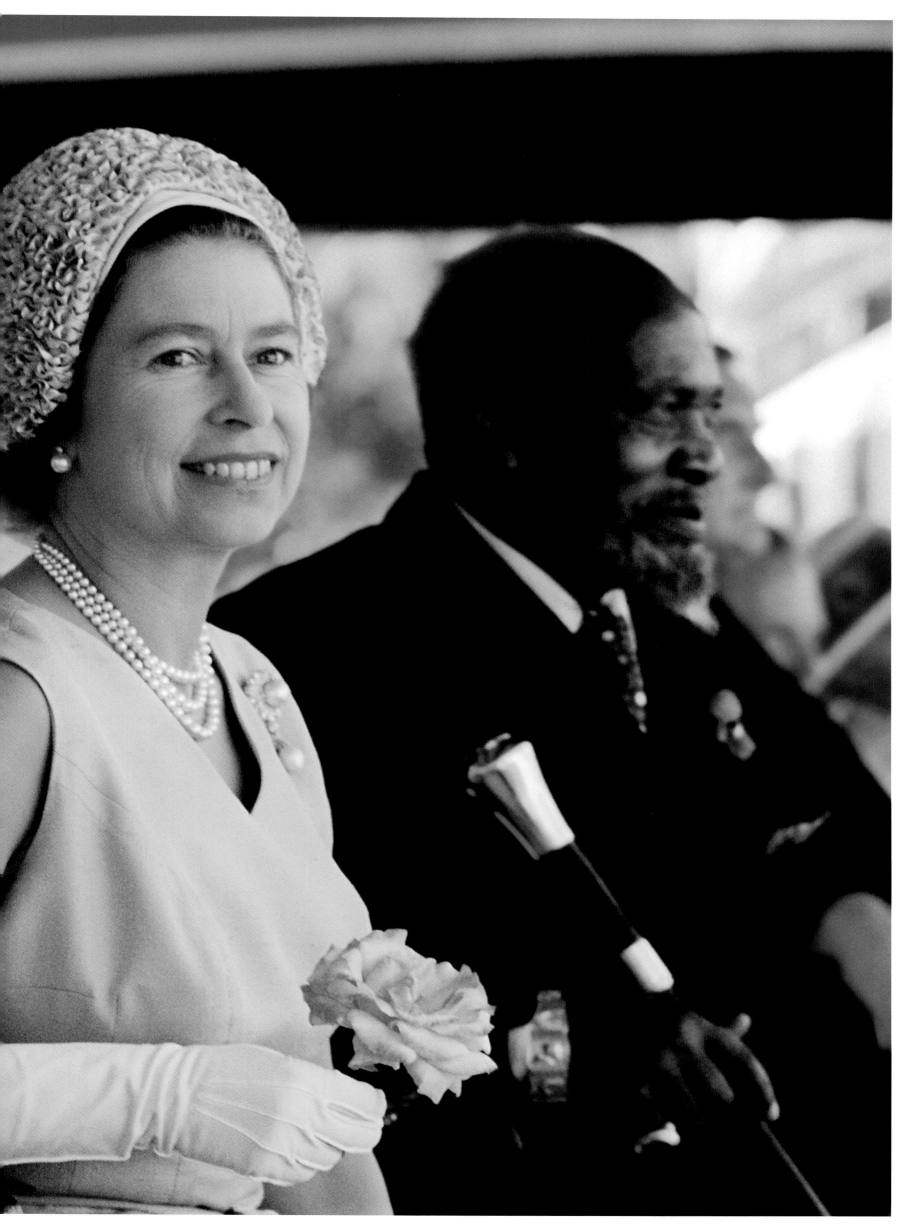

212

Anonymous

In the South Wales coal mining village of Aberfan on 21 October 1966, a vast colliery waste tip saturated by rain suddenly collapsed. The landslide that ensued destroyed farms and houses and engulfed the village primary school; 116 children and five teachers were among the 144 who died that morning. Nine days later the Queen visited Aberfan and was often close to tears as she paid her respects and observed a minute's silence at the site of the school. She was criticised for not visiting the disaster area earlier, something she is known to regret. 1966.

In dem südwalisischen Bergarbeiterdorf Aberfan brach am 21. Oktober 1966 plötzlich eine riesige, vom Regen aufgeweichte Abraumhalde auseinander. Der daraus resultierende Erdrutsch zerstörte Gehöfte und Häuser und verschlang die Grundschule des Dorfs; 116 Kinder und fünf Lehrer zählten an diesem Morgen zu den 144 Todesopfern. Neun Tage später besuchte die Königin Aberfan, um, oft den Tränen nahe, ihre Anteilnahme zu bezeugen und eine Schweigeminute auf dem Schulgelände abzuhalten. Sie wurde kritisiert, dass sie den Unglücksort nicht schon früher aufgesucht hatte, was sie bekanntermaßen bedauerte, 1966.

Le 21 octobre 1966, dans le village minier d'Aberfan, dans le sud du Pays de Galles, un pan de terril saturé par l'eau de pluie s'effondra en provoquant un glissement de terrain. Ce dernier emporta des fermes, des maisons et l'école primaire, faisant 144 victimes dont 116 enfants et cinq enseignants. La reine se rendit sur le site neuf jours après la catastrophe et, souvent au bord des larmes, rendit hommage aux victimes et observa une minute de silence devant le site où s'était dressée l'école. Critiquée pour ne pas être venue plus tôt sur le lieu du drame, elle l'a par la suite regretté, 1966.

213

Alfred Eisenstaedt

The Queen and Prince Philip face a battery of news cameras and photographers as they leave church during a visit to Canada. 1967.

Die Königin und Prinz Philip sehen sich einer Batterie von Kameras und Fotografen gegenüber, als sie während eines Besuchs in Kanada aus einer Kirche kommen, 1967.

La reine et le prince Philippe affrontent un barrage de caméras de télévision et de photographes en sortant d'une église lors d'un séjour au Canada, 1967.

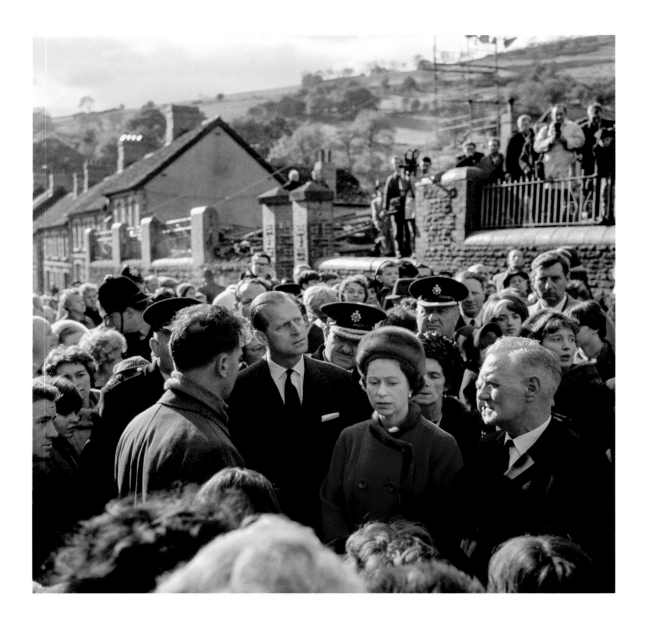

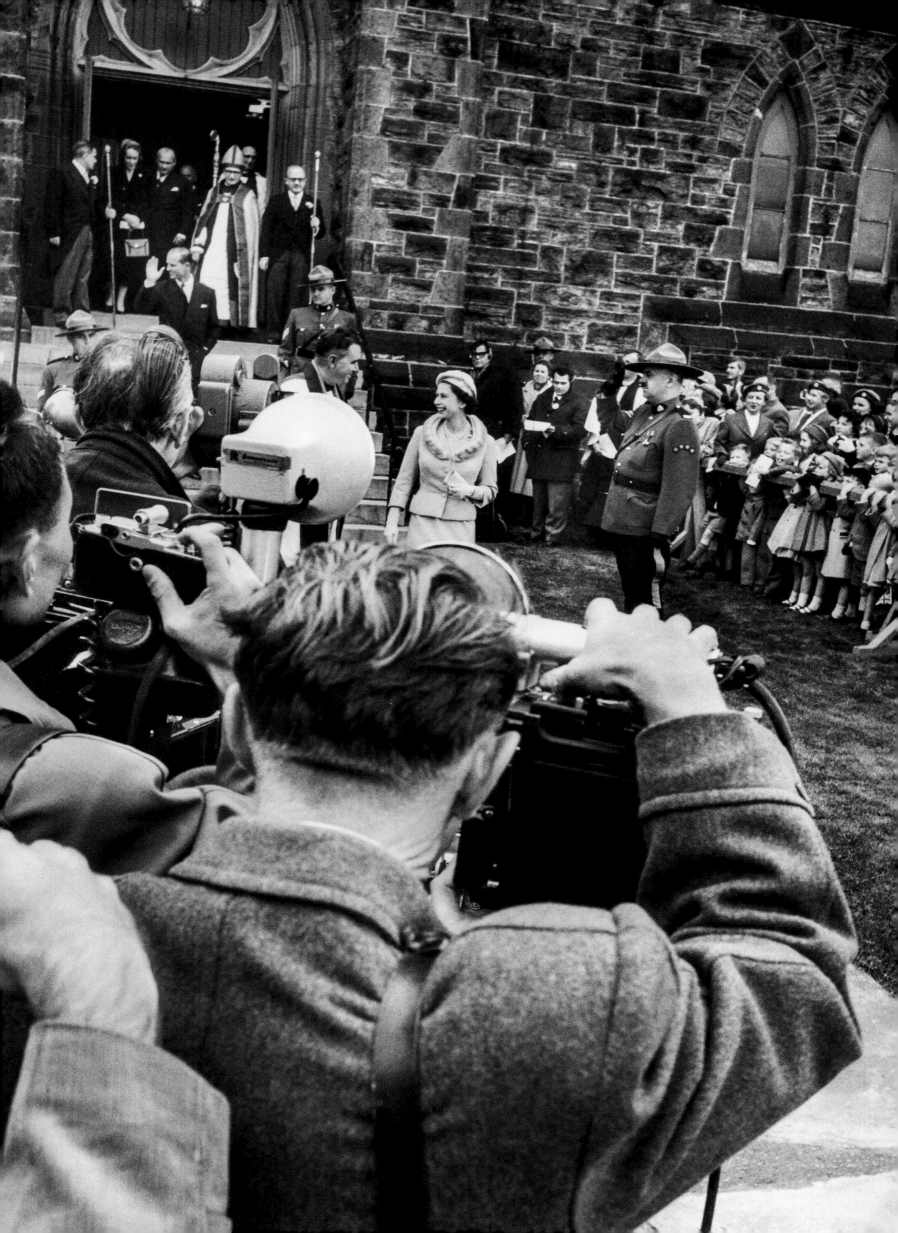

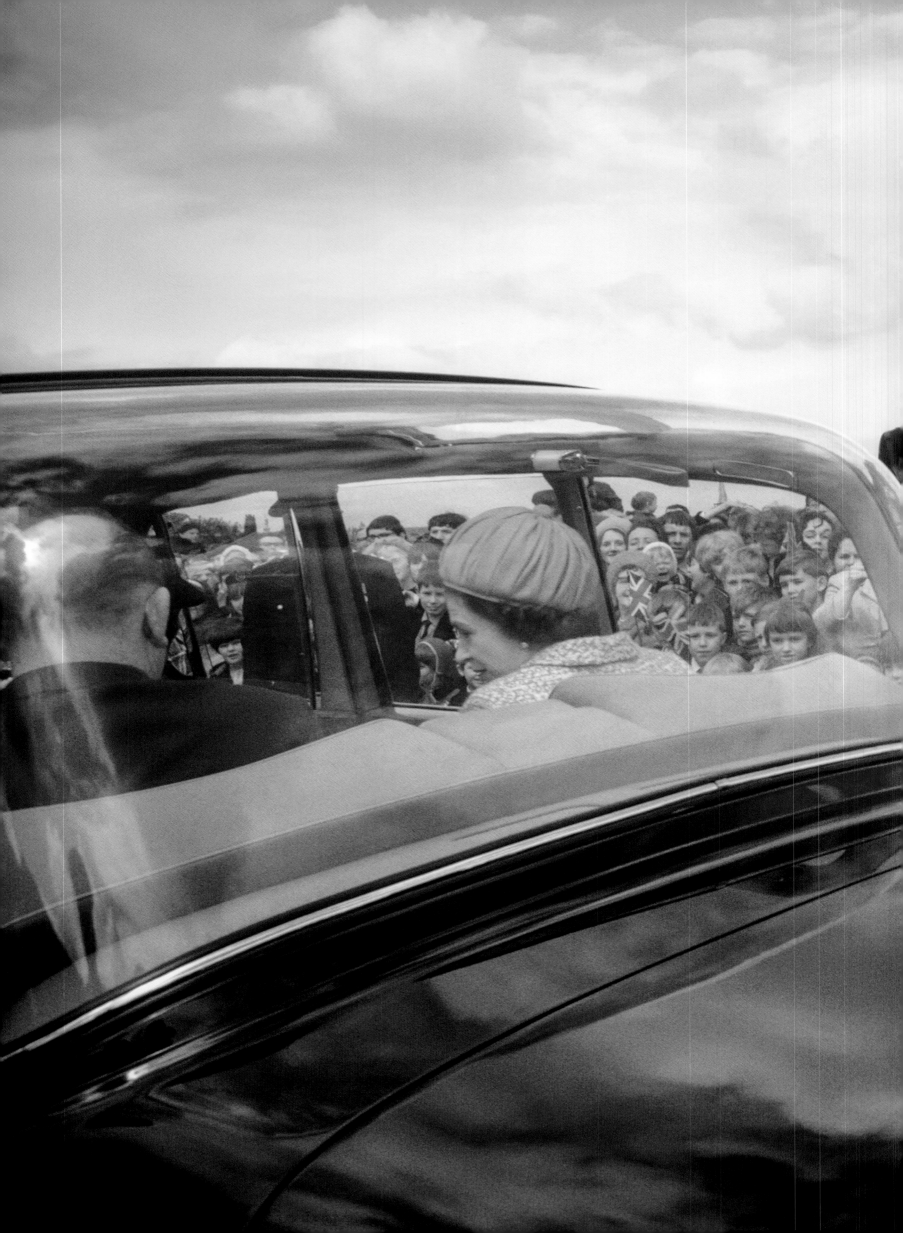

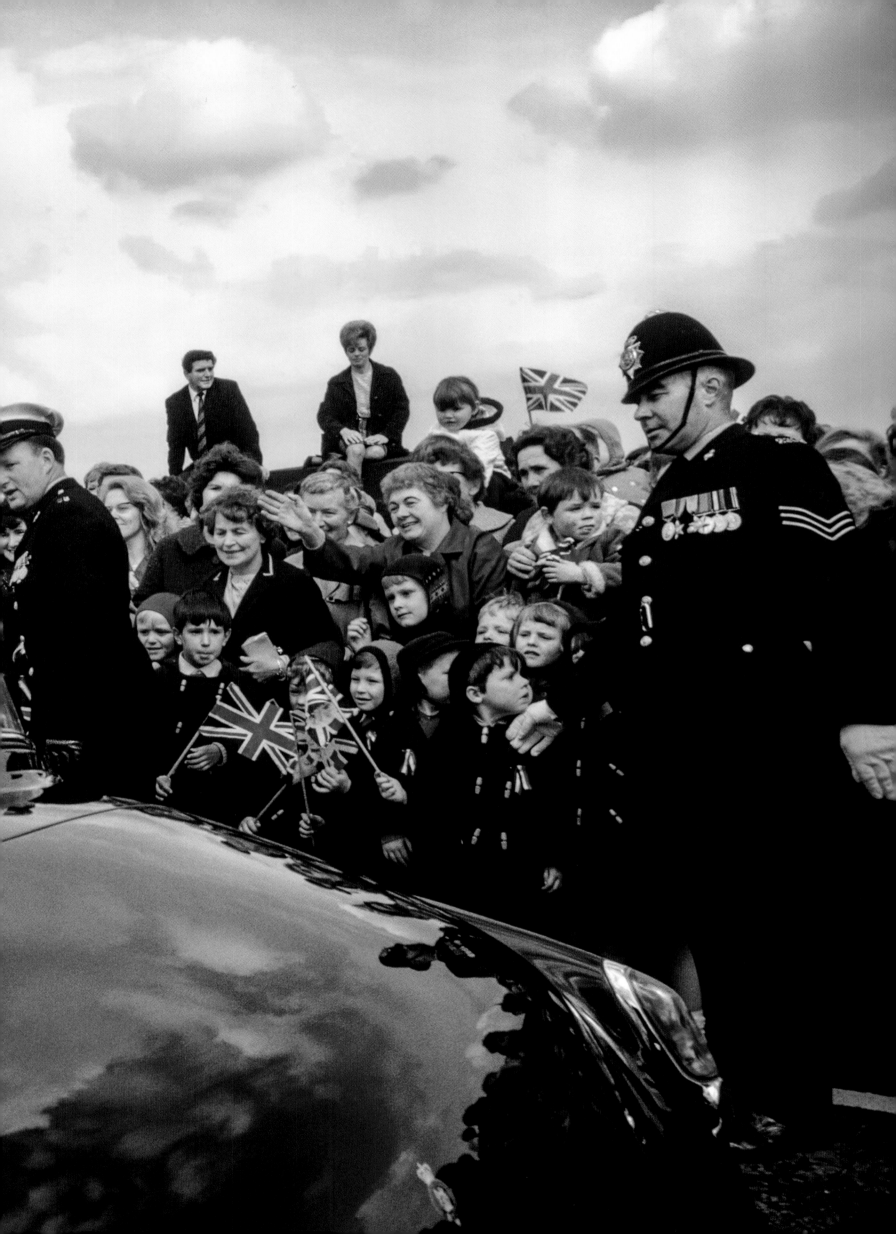

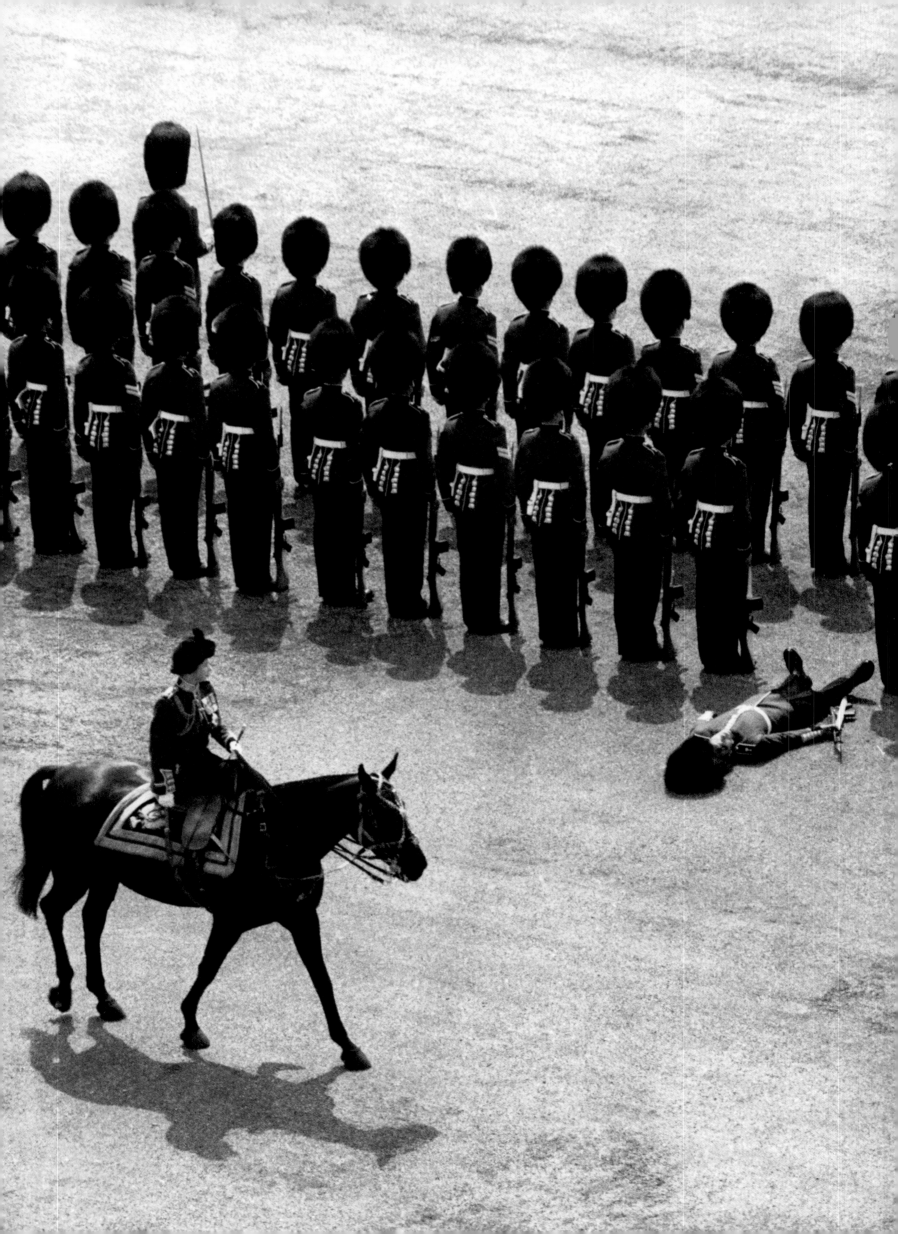

214–215

Eve Arnold

This image by Arnold of the Queen's 1968 visit to the Midlands captures the reaction of the crowd as Her Majesty, seen through the perspex roof of her Rolls-Royce Phantom VI state car, goes by. 1968.

Diese Aufnahme von Eve Arnold fängt bei einem Besuch der Königin in den Midlands 1968 die Reaktion der Menge ein, als Ihre Majestät vorüberfährt; zu sehen ist sie durch das Plexiglasdach ihrer Staatslimousine, eines Rolls-Royce Phantom VI, 1968.

Ce cliché d'Eve Arnold pris lors de la visite de la reine dans les Midlands en 1968 capture la réaction de la foule au passage de Sa Majesté que l'on aperçoit à travers le toit en plexiglas de sa voiture officielle, une Rolls-Royce Phantom VI, 1968.

216

Anonymous

The heat of a June day was too much for one unlucky guardsman, who passed out as the Queen inspected the line during the Trooping the Colour ceremony on Horse Guards Parade. 1969.

Die Junihitze war für einen unglücklichen Gardisten zu viel, er wurde ohnmächtig, als die Königin während der *Trooping-the-Colour*-Zeremonie auf dem Horse Guards Parade die Parade abnahm, 1969.

La chaleur de ce jour de juin fut trop forte pour ce garde qui s'évanouit au moment où la reine passait les troupes en revue à l'occasion de la cérémonie *Trooping the Colour* sur Horse Guards Parade, 1969.

218–219

Anonymous

The Queen, wearing the Sovereign's crimson satin mantle of the Most Honourable Order of the Bath, the fourth most senior of the British Orders of Chivalry, is photographed by boys of the Westminster Abbey choir school as she leaves the Abbey after a service for the Order. 1972.

Die Königin, gekleidet in den karmesinroten Mantel des Höchst Ehrenvollen Ordens vom Bade, des viert-höchsten britischen Ritterordens, wird von Knaben des Schulchors der Westminster Abbey fotografiert, als sie nach einem Gottesdienst des Ordens die Kirche verlässt, 1972.

Photographiée par les garçons de la maîtrise de l'abbaye de Westminster, la reine, portant le manteau en satin cramoisi du très honorable ordre du Bain, le quatrième ordre le plus important de la chevalerie britannique, quitte l'abbaye après avoir assisté à une messe pour l'ordre, 1972.

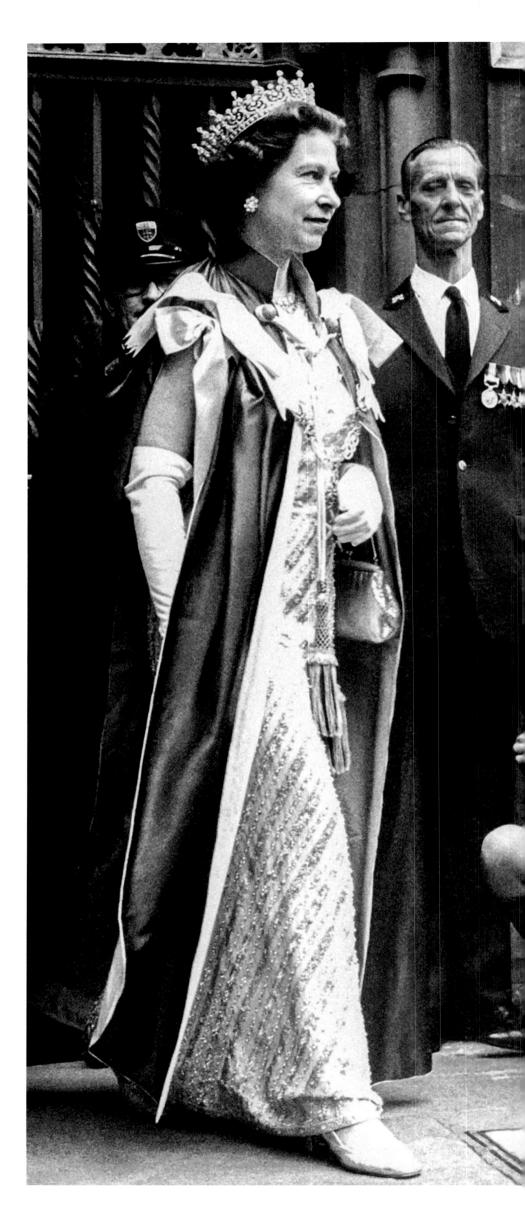

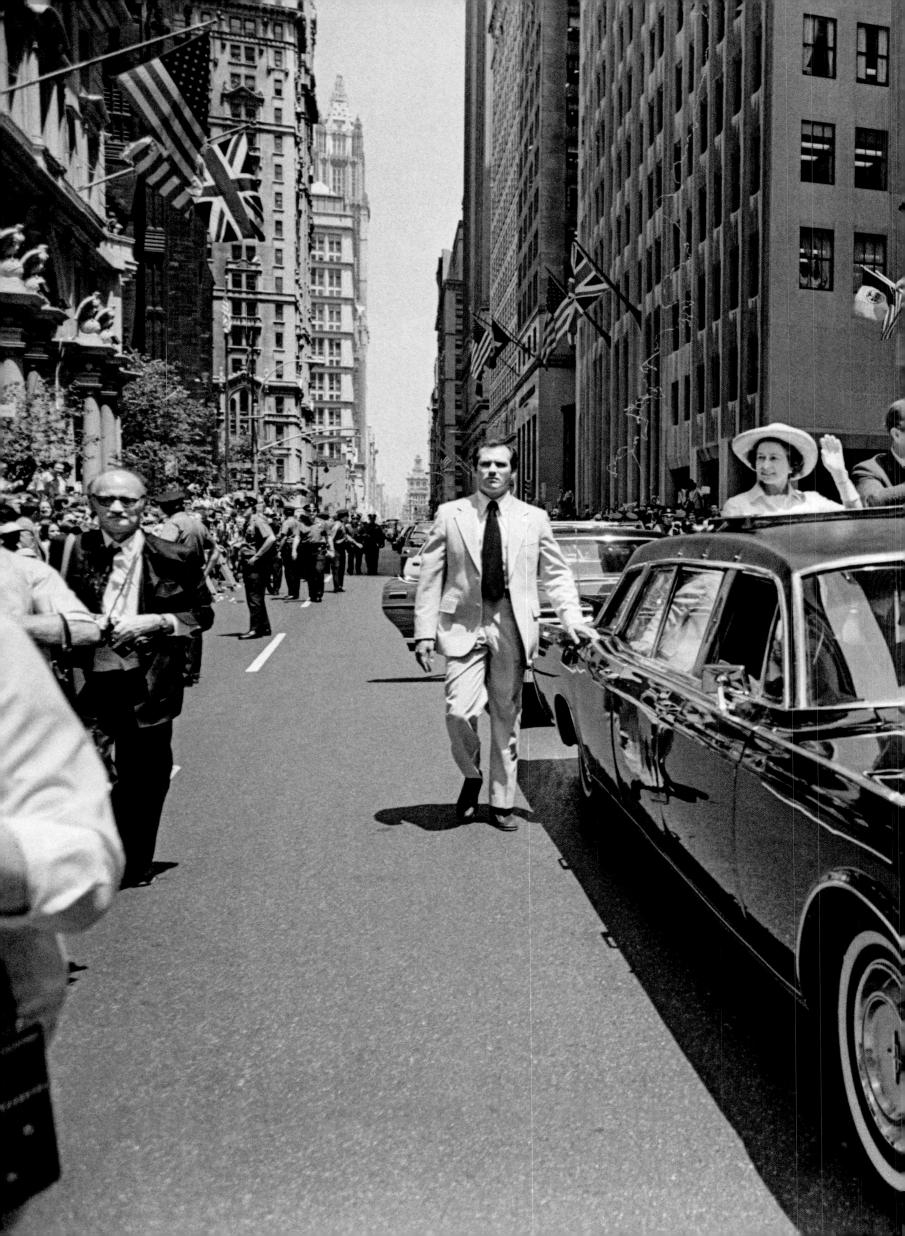

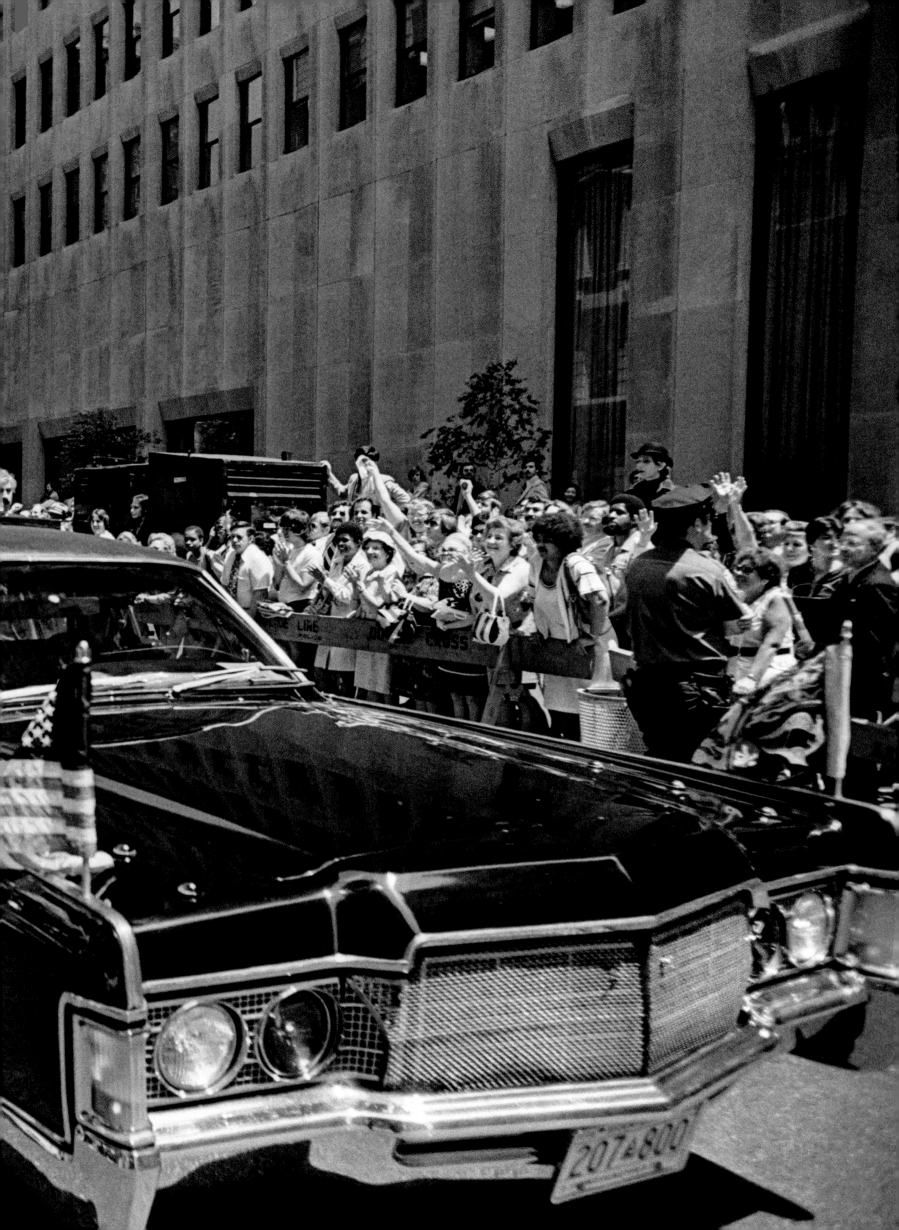

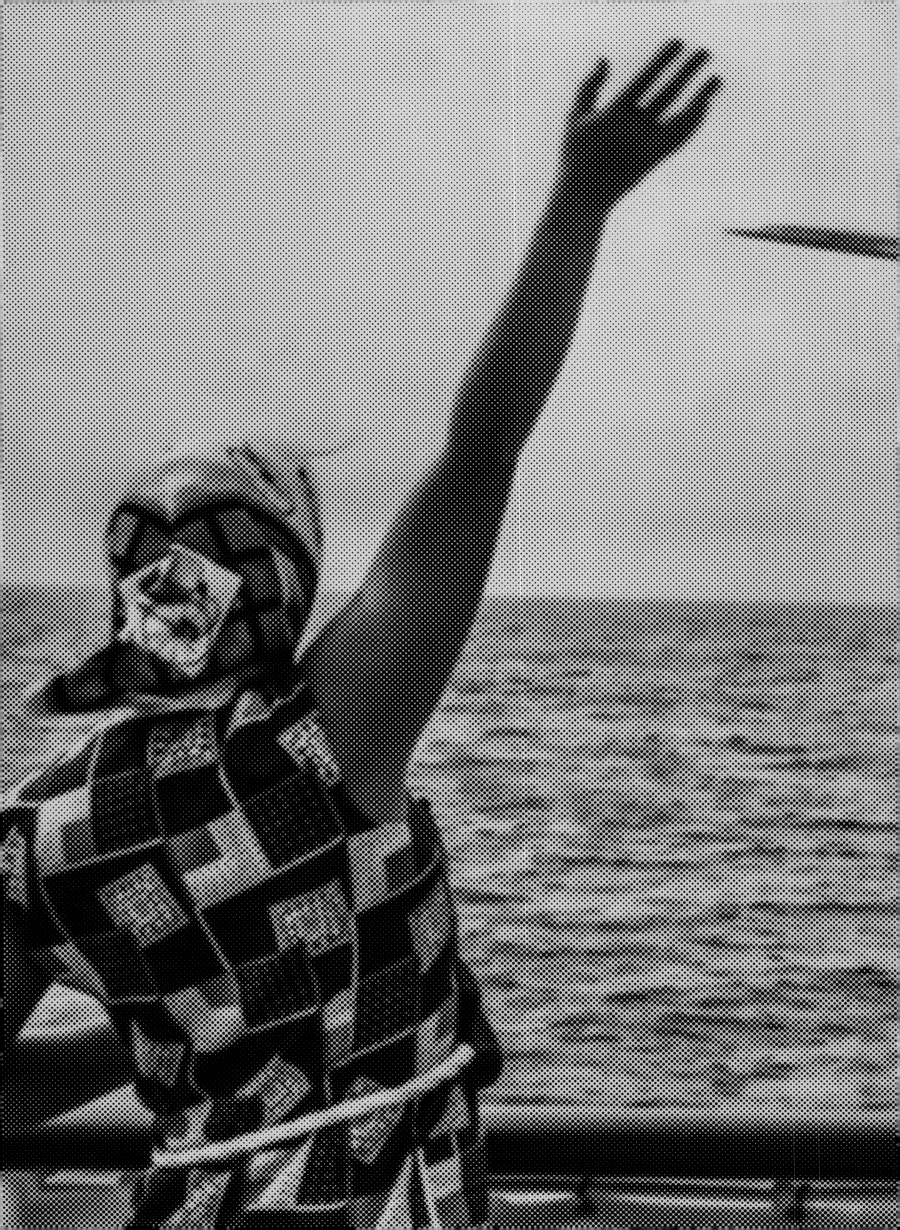

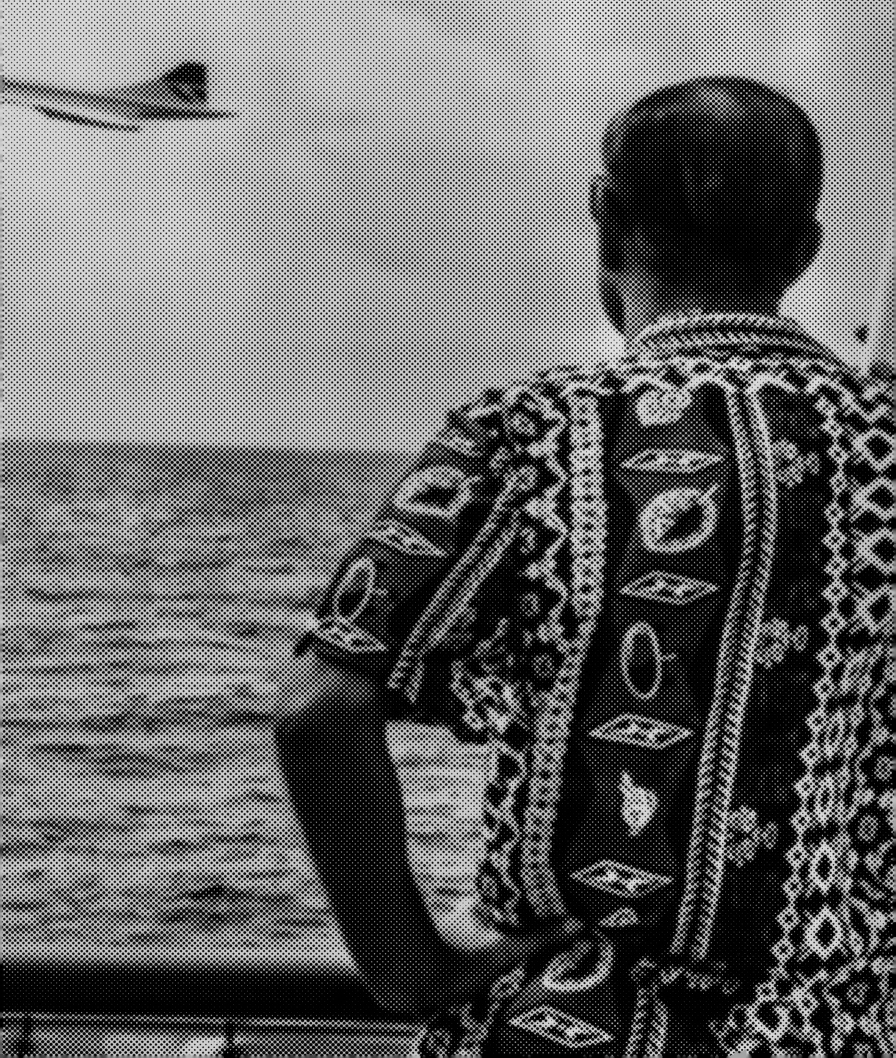

THE MODERN QUEEN

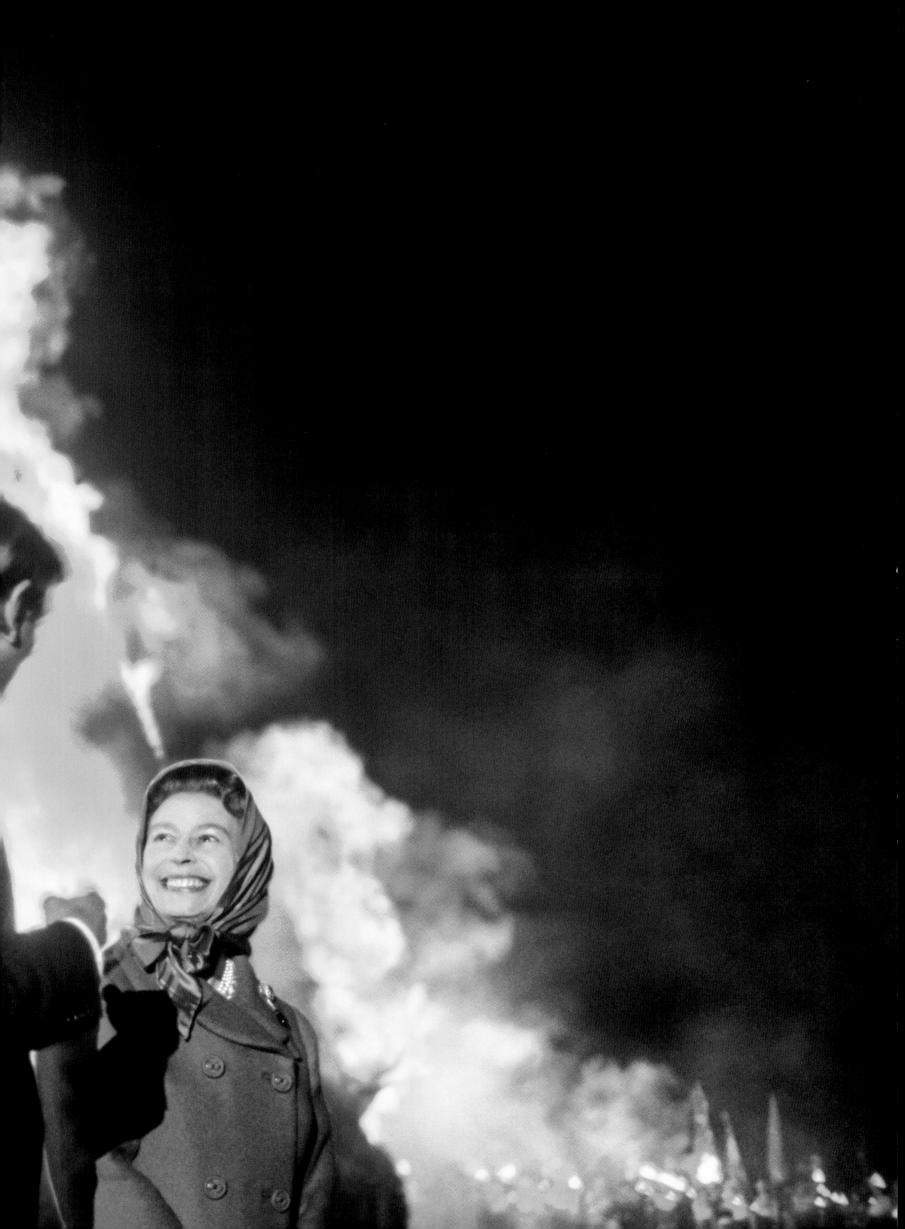

238–239

Anonymous

Concorde salutes the Queen and Prince Philip aboard the Royal Yacht *Britannia*, as they near Barbados during the Silver Jubilee tour of the Caribbean. 1977.

Eine *Concorde* grüßt die Königin und Prinz Philip an Bord der königlichen Jacht *Britannia*, als sie sich auf ihrer Karibikreise zum Silberjubiläum Barbados nähern, 1977.

Le *Concorde* salue la reine et le prince Philippe à bord du yacht royal *Britannia* qui approche de la Barbade lors de la tournée des Caraïbes pour le jubilé d'argent, 1977.

240–241

René Burri

Silver Jubilee celebrations: Her Majesty and the Duke of Edinburgh leaving St Paul's Cathedral with the Lord Mayor and Lady Mayoress of London, after the Thanksgiving Service for the 25th anniversary of her reign. June 1977.

Feier zum silbernen Thronjubiläum 1977: Ihre Majestät und der Herzog von Edinburgh verlassen mit dem Oberbürgermeister von London und seiner Gattin nach dem Dankgottesdienst zum 25. Jahrestag ihrer Regentschaft die St. Paul's Cathedral, Juni 1977.

Célébrations du jubilé d'argent: Sa Majesté et le duc d'Édimbourg quittent la cathédrale Saint-Paul avec le lord-maire de Londres et son épouse après une messe d'action de grâce pour le vingt-cinquième anniversaire de son règne, en juin 1977.

242–243

René Burri

The Queen at Windsor Great Park, where a celebratory bonfire was lit, part of a link of similar events stretching across England and the Commonwealth. 1977.

Die Königin im Windsor Great Park, wo zur Feier des Jubiläums ein Freudenfeuer entzündet wurde. Ähnliche Veranstaltungen gab es in ganz England und überall im Commonwealth, 1977.

La reine dans le grand parc de Windsor où un grand feu de joie a été allumé pour fêter le jubilé, comme un peu partout en Grande-Bretagne et dans le Commonwealth, 1977.

244

Josef Koudelka

A newspaper vendor selling souvenir copies of the Silver Jubilee edition of the London *Evening Standard*, 1977.

Ein Zeitungsverkäufer mit Exemplaren der Ausgabe, die der Londoner *Evening Standard* zum Silberjubiläum herausbrachte, als Souvenir, 1977.

Un vendeur de journaux proposant l'édition spéciale du quotidien londonien *The Evening Standard* pour le jubilé d'argent, 1977.

245

Mike Wells

A scene repeated throughout the country as local London residents hung out the flags and bunting ahead of keenly anticipated Silver Jubilee street parties. 1977.

Eine Szene wie überall im Land: Londoner Bürger hängten in freudiger Erwartung der Straßenpartys zur Feier des silbernen Jubiläums Fahnen und Wimpel aus, 1977.

À Londres comme dans tout le pays, les résidents suspendirent des banderoles et des drapeaux pour les très attendues fêtes de rue du jubilé d'argent, 1977.

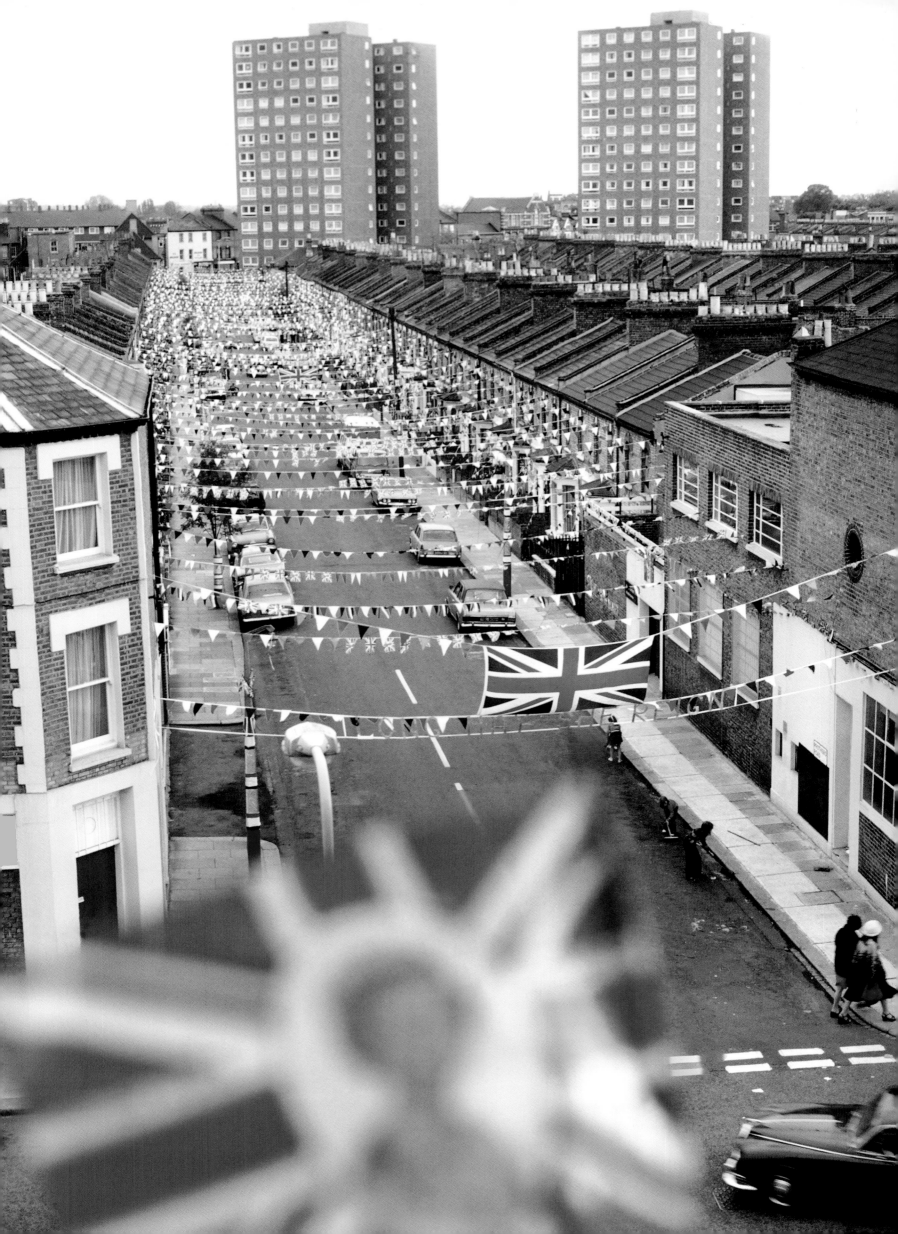

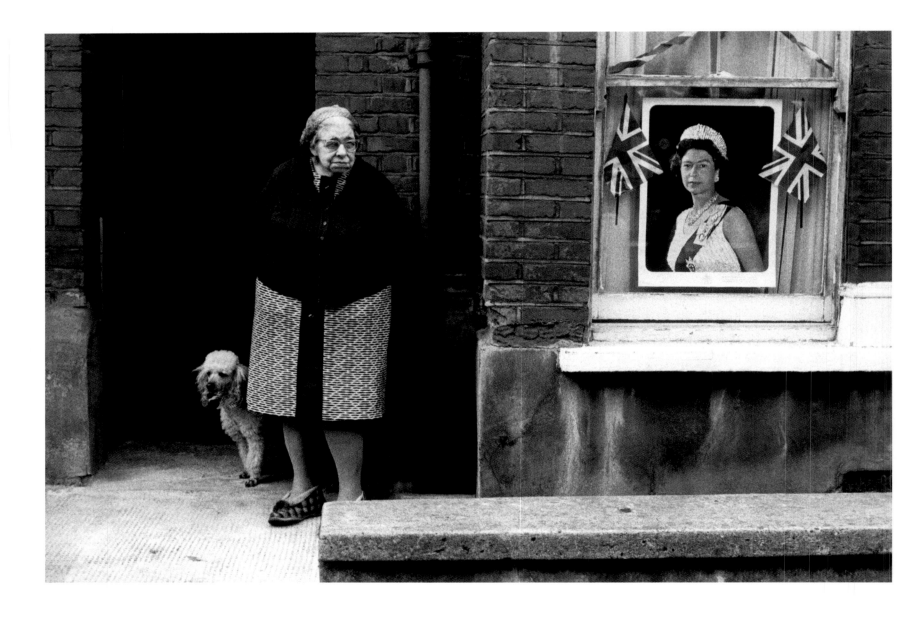

246
Ian Berry
Preparing for the Silver Jubilee.
1977.

Vorbereitungen für das Silberjubiläum,
1977.

Les préparatifs pour le jubilé d'argent,
1977.

247
Josef Koudelka
Beer, flags and patriotic high spirits –
the recipe for a successful royal cele-
bration. This time, it was the Silver
Jubilee. 1977.

Bier, Fahnen und patriotische Begeis-
terung – das Rezept für eine erfolg-
reiche königliche Feier: das silberne
Thronjubiläum 1977.

De la bière, des drapeaux et une
liesse patriotique : tels sont les
ingrédients d'une célébration royale
réussie. Ce fut encore le cas pour le
jubilé d'argent, 1977.

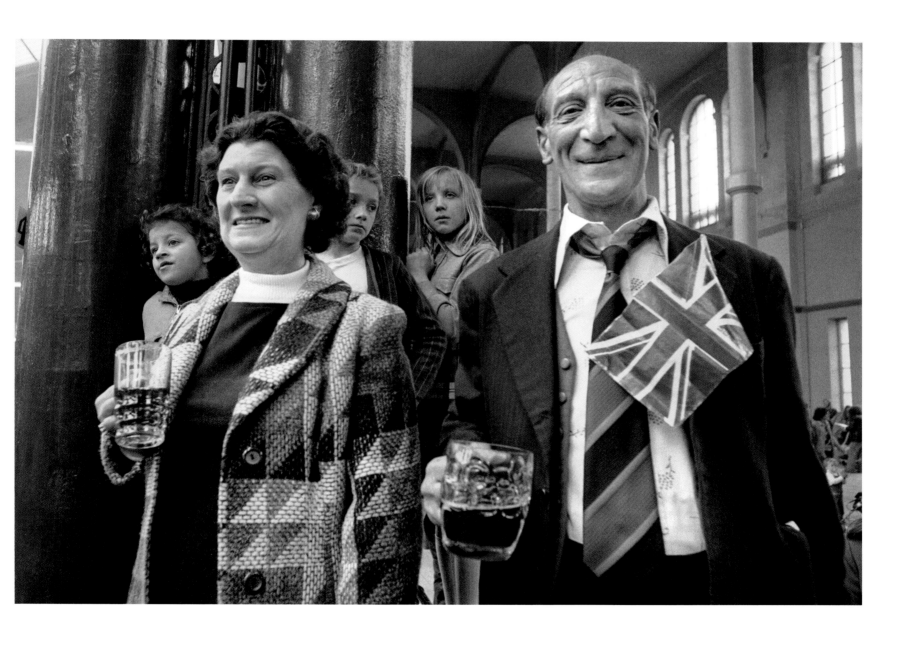

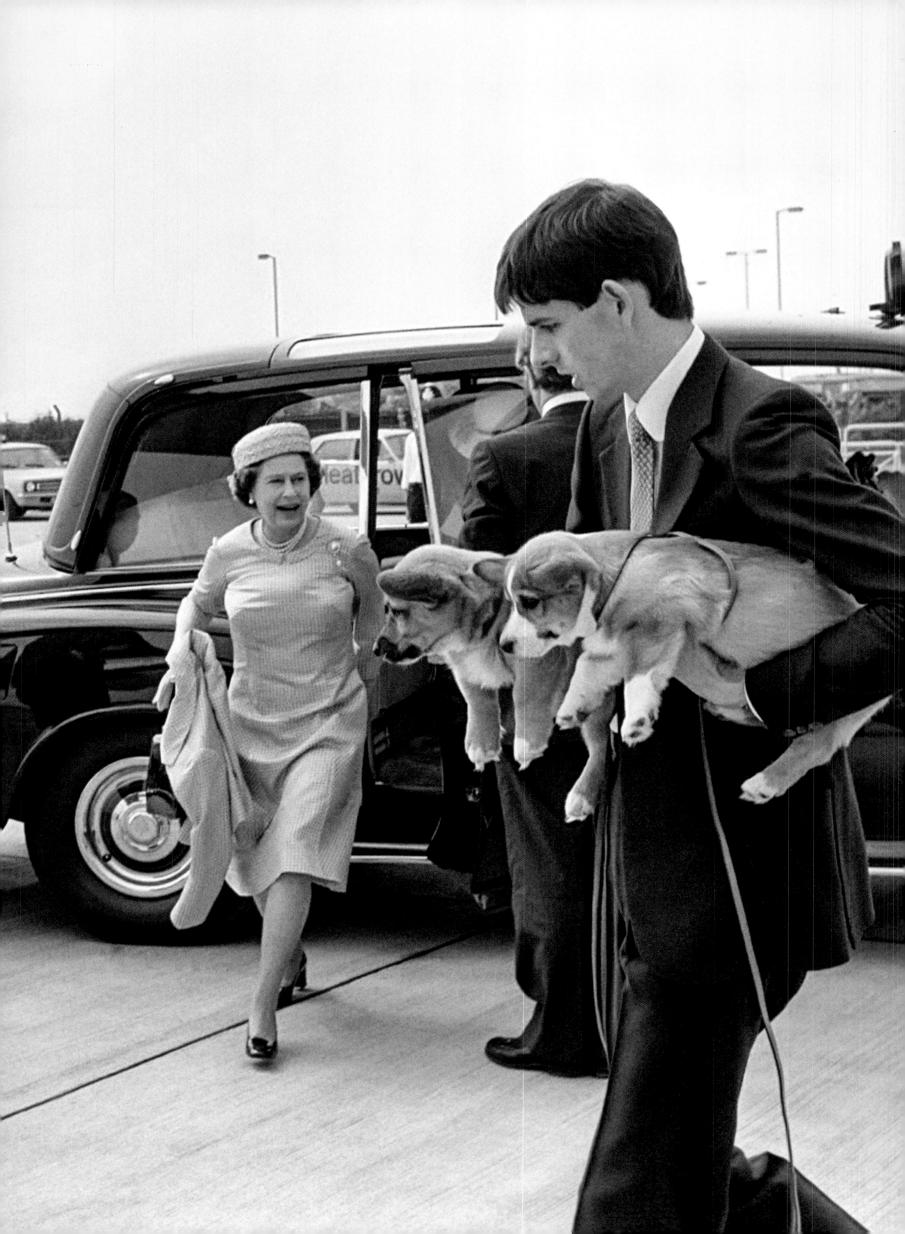

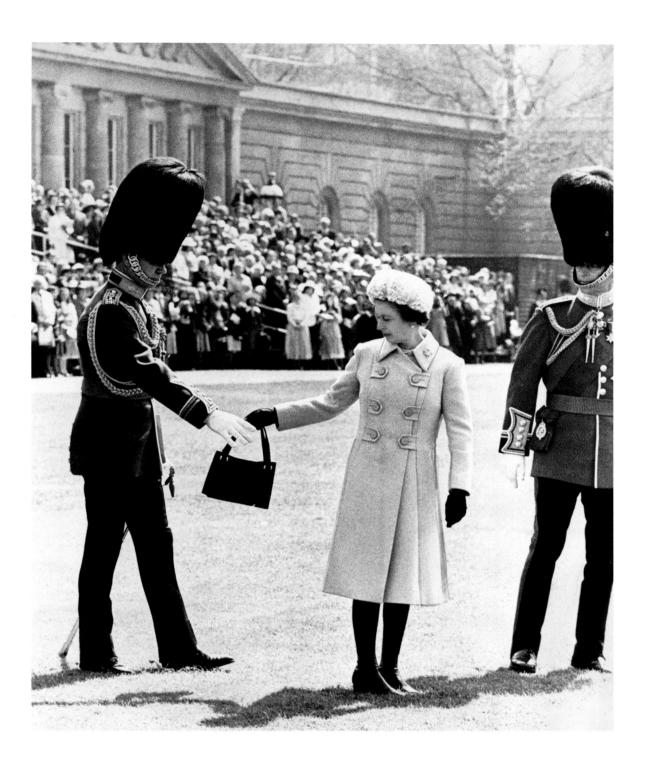

248

Anonymous

Two corgi puppies, the latest additions to the Queen's family of dogs, accompany Her Majesty on a flight from Heathrow Airport to Aberdeen at the start of the royal family's summer holiday at Balmoral. 1981.

Zwei Corgi-Welpen, der jüngste Zuwachs in der Hundefamilie der Königin, begleiten Ihre Majestät auf dem Flug von Heathrow nach Aberdeen auf dem Weg in den Sommerurlaub der königlichen Familie in Balmoral, 1981.

Deux chiots, les derniers venus dans la famille de corgis de la reine, accompagnent Sa Majesté à bord du vol la menant de l'aéroport d'Heathrow à Aberdeen, puis à Balmoral où la famille royale prend ses quartiers d'été, 1981.

249

Anonymous

Before presenting new colours to the 1st and 2nd Battalions of the Grenadier Guards, of which she is Colonel-in-Chief, the Queen entrusts her handbag to the safe-keeping of Lieutenant-Colonel Johnny Johnston. One of Her Majesty's most popular courtiers, he was also a man whose innate appreciation of the theatrical did much to lighten the rigid protocol of royal ceremonial. 1978.

Bevor sie die neuen Fahnen des 1. und 2. Bataillons der Grenadier Guards übergibt, deren Ehrenoberst sie ist, vertraut die Königin Oberstleutnant Johnny Johnston ihre Handtasche zur Aufbewahrung an. Er zählte zu den beliebtesten Mitgliedern des Hofs Ihrer Majestät; sein angeborenes

theatralisches Temperament trug dazu bei, die Steifheit des königlichen Zeremoniells aufzulockern. 1978.

Avant de passer en revue les 1er et 2e bataillons des Grenadier Guards, dont elle est le colonel en chef, la reine confie son sac à main au lieutenant-colonel Johnny Johnston. L'un des courtisans les plus appréciés de Sa Majesté, ce dernier avait un sens inné du spectacle et contribua à atténuer la rigidité du cérémonial royal, 1978.

251

Snowdon

Surrounded by light-reflecting boards set up in the Picture Gallery at Buckingham Palace, Lord Snowdon, her former brother-in-law, photographed Her Majesty for images to be used by the Royal Mail on new postage stamps. 1982.

Von Reflektoren umgeben sitzt die Königin in der Galerie des Buckingham Palace ihrem früheren Schwager Lord Snowdon Modell. Die Aufnahmen sind für die neuen Briefmarken der Königlichen Post bestimmt, 1982.

Entourée de panneaux réflecteurs de lumière installés dans la galerie des portraits du palais de Buckingham, la reine est photographiée par son ex-beau-frère, Lord Snowdon. Les images étaient destinées à la Royal Mail afin d'éditer de nouveaux timbres-poste, 1982.

252

Yousuf Karsh

The royal couple are pictured in the Library at Balmoral Castle with their grandchildren: ranging in age from ten to three, they are Peter and Zara Phillips, the children of Princess Anne and Captain Mark Phillips, and the Princes William and Harry, the sons of Charles and Diana, Prince and Princess of Wales. This image was chosen to illustrate Her Majesty's 1987 Christmas cards. 1987.

Ein Foto für die Weihnachtskarten 1987: Das Königspaar mit seinen Enkelkindern in der Bibliothek von Balmoral Castle. Die Enkelkinder, drei bis zehn Jahre alt, sind: Peter und Zara Phillips, die Kinder von Prinzessin Anne und Captain Mark Phillips, sowie die Prinzen William und Harry, die Söhne von Charles und Diana, dem Prinzen und der Prinzessin von Wales, 1987.

Le couple royal photographié en 1987 avec ses petits-enfants dans la bibliothèque du château de Balmoral. Âgés de trois à dix ans, on y voit Peter et Zara Phillips, les enfants de la princesse Anne et du capitaine Mark Phillips, ainsi que les princes William et Harry, les fils de Charles et de Diana, le prince et la princesse de Galles. Cette photo fut choisie pour illustrer les vœux de Noël de Sa Majesté pour cette année-là, 1987.

253

Yousuf Karsh

At her left shoulder, Her Majesty wears the magnificent great Cullinan brooch, made up of the 3rd- and 4th-largest stones cut from the great Cullinan Diamond, which are known as 'the lesser Stars of Africa'. Although Her Majesty rarely wears the great Cullinan brooch, she did so on 5 June 2012, when she attended the National Thanksgiving Service to celebrate the Diamond Jubilee of her reign. 1985.

An ihrer linken Schulter trägt Ihre Majestät die prächtige Cullinan-Brosche, angefertigt aus den dritt- und viertgrößten Steinen der Welt, auch bekannt als die „Kleineren Sterne Afrikas", geschnitten aus dem großen Cullinan-Diamanten. Zu den seltenen Anlässen, zu denen die Königin diese Brosche trug, gehörte auch der 5. Juni 2012, als Ihre Majestät am nationalen Dankgottesdienst zur Feier des diamantenen Thronjubiläums ihrer Regentschaft teilnahm, 1985.

Sa Majesté porte à son épaule gauche la magnifique broche Cullinan, constituée des 3e et 4e plus grosses pierres taillées dans le fabuleux diamant Cullinan, également appelées «les moins grandes étoiles d'Afrique». La reine porte rarement ce bijou, mais elle le mit le 5 juin 2012 pour assister à la messe d'action de grâce célébrant le jubilé de diamant de son règne, 1985.

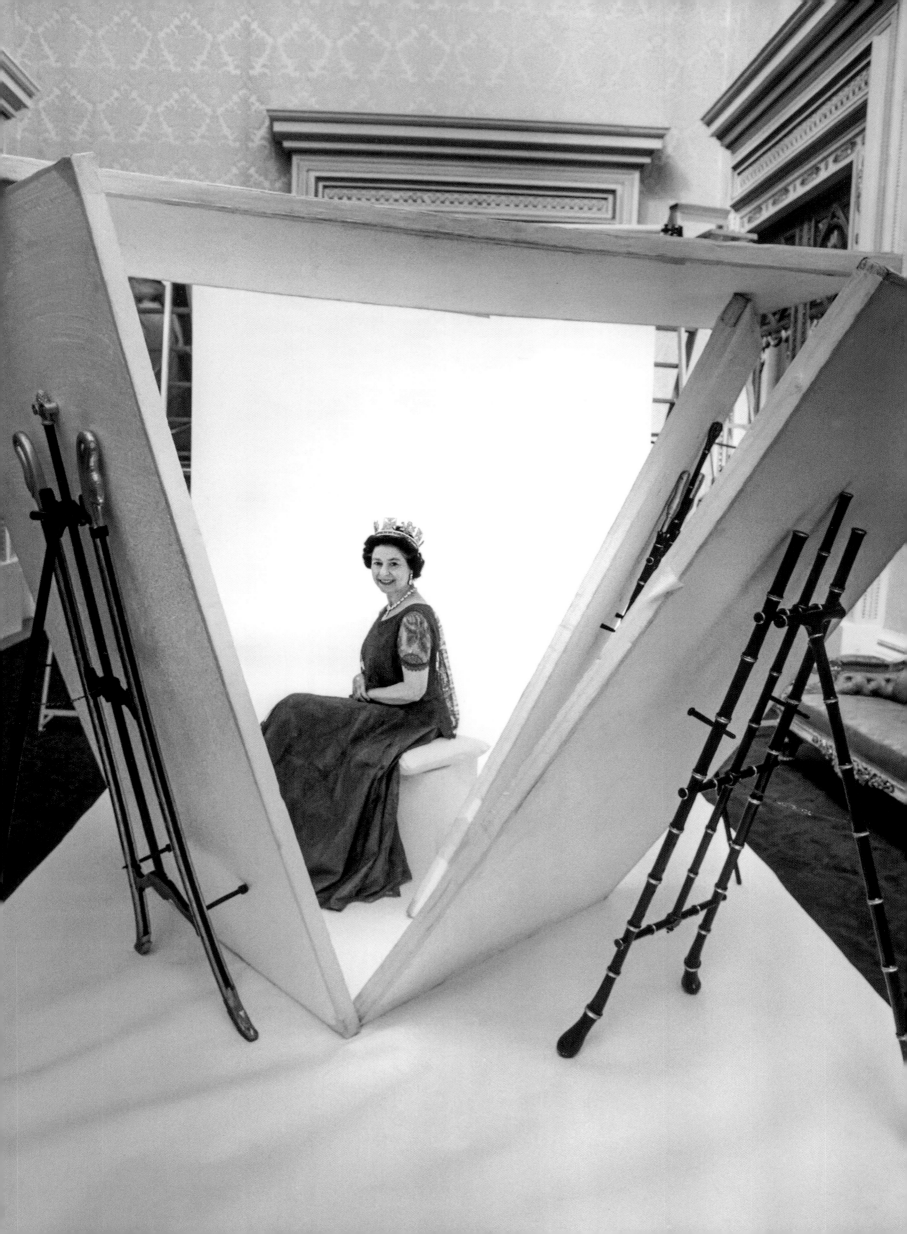

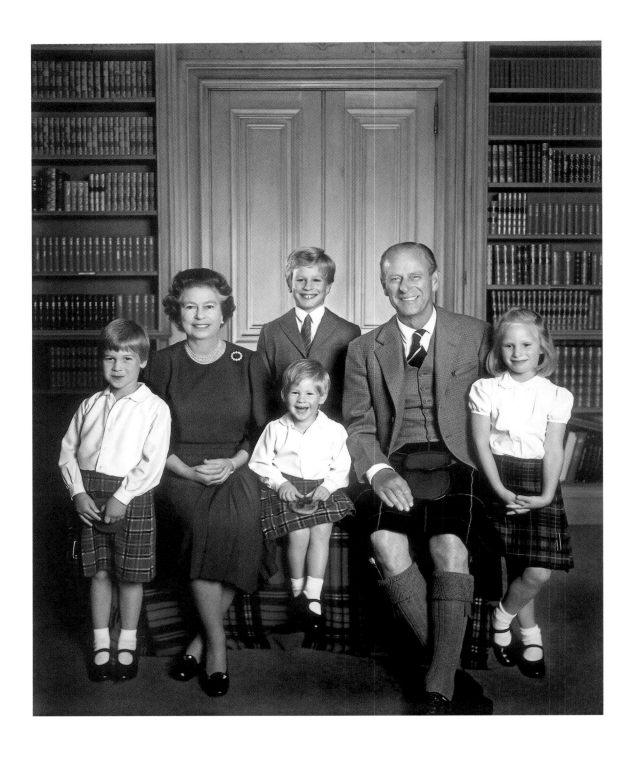

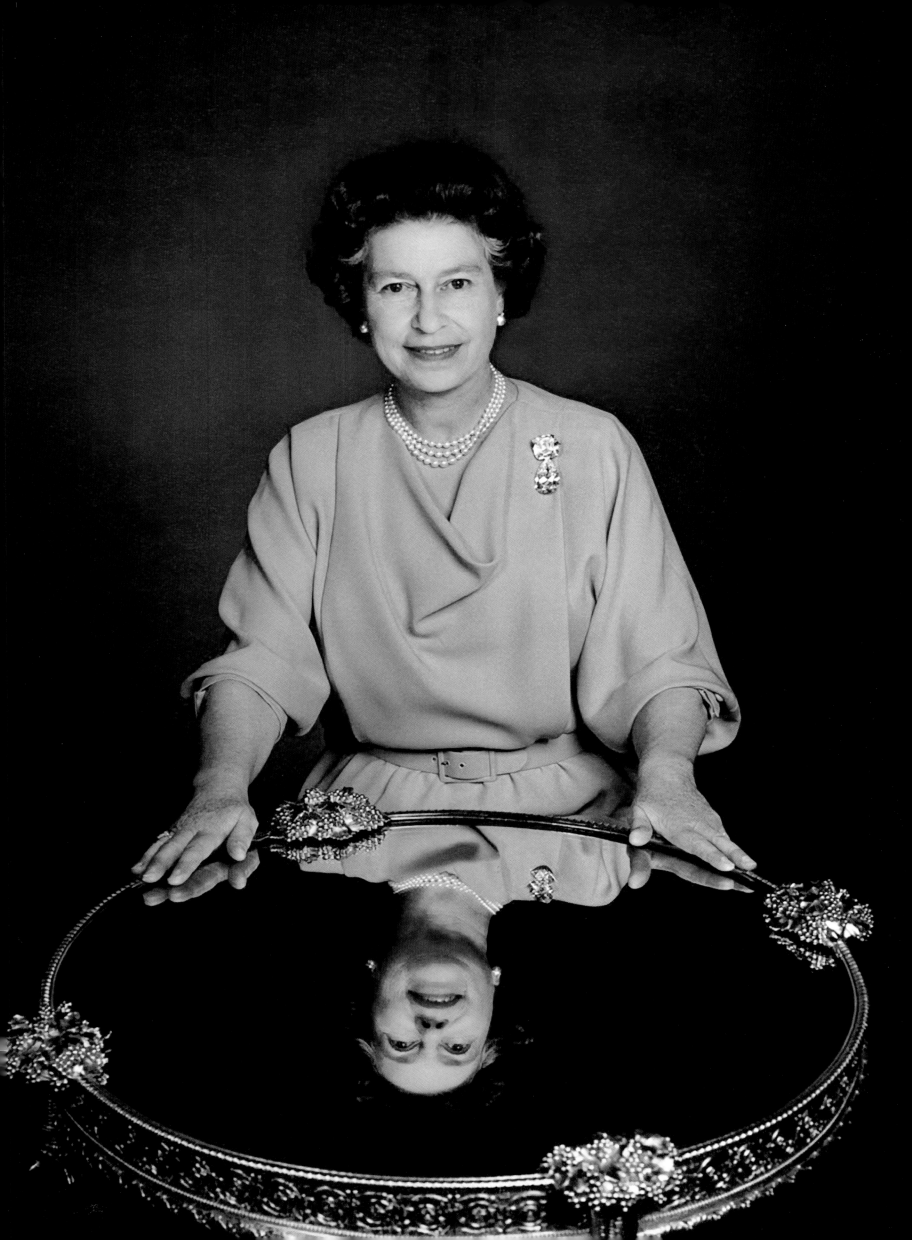

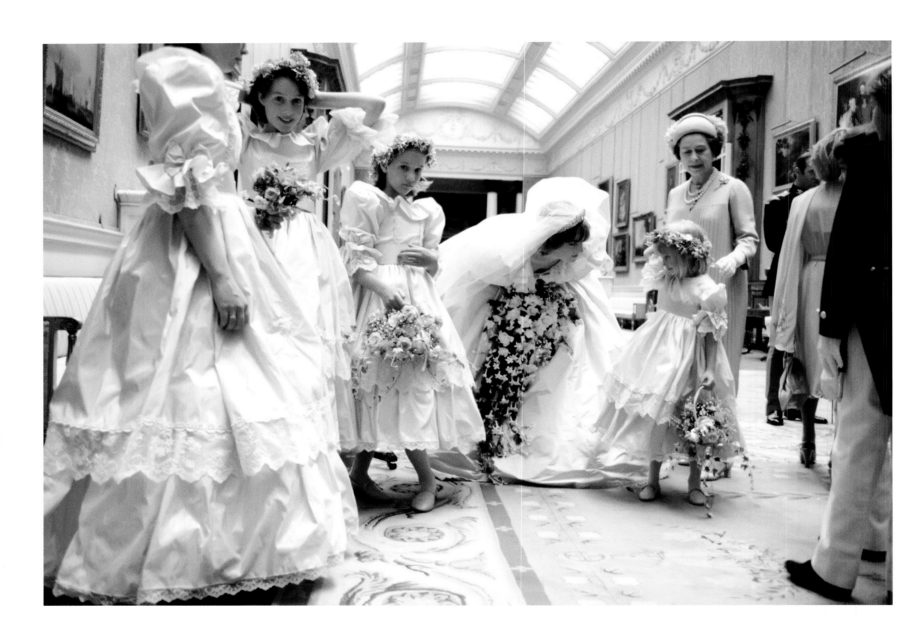

254

Patrick Lichfield

Before appearing on the balcony of Buckingham Palace with her new husband, the Prince of Wales, following their wedding at St Paul's Cathedral, the former Lady Diana Spencer, watched by the Queen, is photographed in the Picture Gallery talking with her youngest attendant, Clementine Hambro. 29 July 1981.

Bevor sie mit ihrem neuen Ehemann, dem Prinzen von Wales, nach ihrer Hochzeit in der St. Paul's Cathedral auf dem Balkon des Buckingham Palace erscheint, wird die frühere Lady Diana Spencer in der Gemäldegalerie im Gespräch mit ihrer jüngsten Begleiterin, Clementine Hambro, fotografiert; hinter den beiden die Königin, 29. Juli 1981.

Après son mariage avec le prince de Galles dans la cathédrale Saint-Paul, Lady Diana, née Spencer, s'apprête à apparaître au balcon du palais de Buckingham avec son nouvel époux. Sous le regard de la reine, elle s'arrête un instant dans la galerie des portraits pour parler avec sa plus jeune demoiselle d'honneur, Clementine Hambro, le 29 juillet 1981.

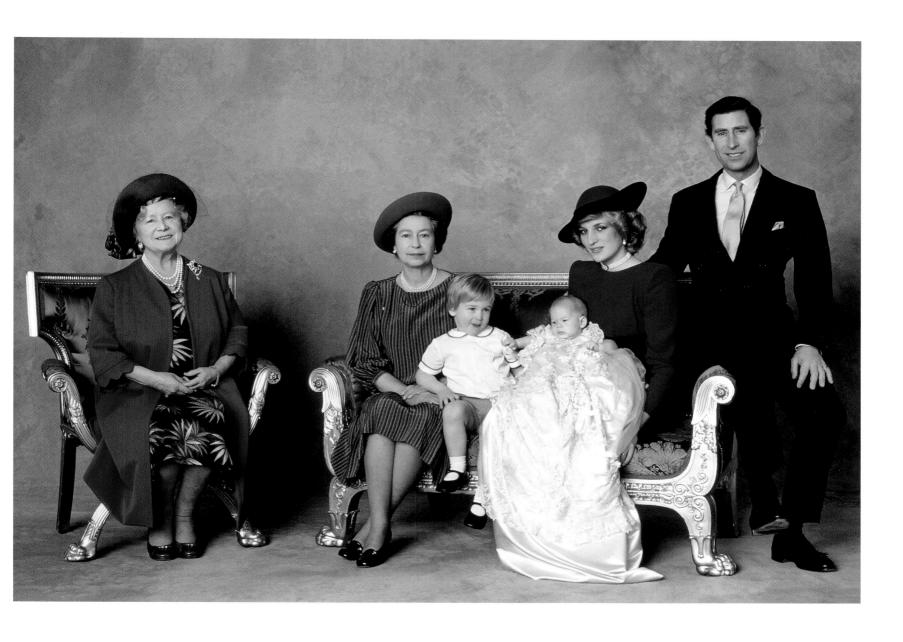

255

Snowdon

Following the christening of Charles and Diana's younger son, Harry, at Windsor Castle on 21 December 1984, four generations of the royal family posed for a commemorative photograph. Sitting between his grandmother and infant brother, Prince William, now the Duke of Cambridge, is seen here at the age of two and half, 1984.

Nach der Taufe von Charles' und Dianas jüngerem Sohn Harry am 21. Dezember 1984 im Schloss Windsor posieren vier Generationen der königlichen Familie für ein Erinnerungsfoto. Zwischen seiner Großmutter und seinem kleinen Bruder sitzt Prinz William, heute der Herzog von Cambridge, hier zweieinhalb Jahre alt, 1984.

Après le baptême de Harry, le deuxième fils de Charles et de Diana, au château de Windsor, quatre générations de la famille royale posent pour un portrait officiel. Assis entre sa grand-mère et son nouveau frère, le prince William, aujourd'hui duc de Cambridge, est ici âgé de deux ans et demi, le 21 décembre 1984.

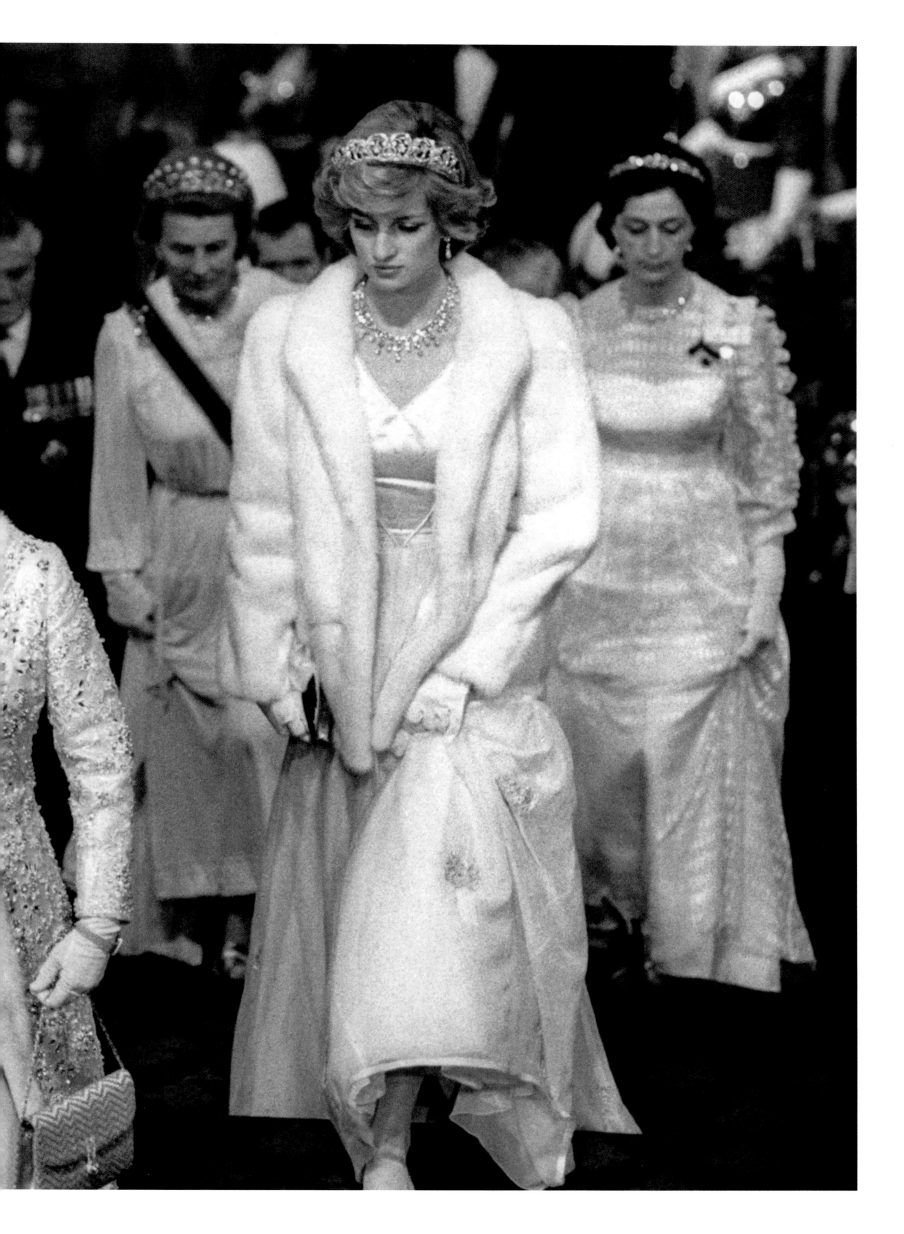

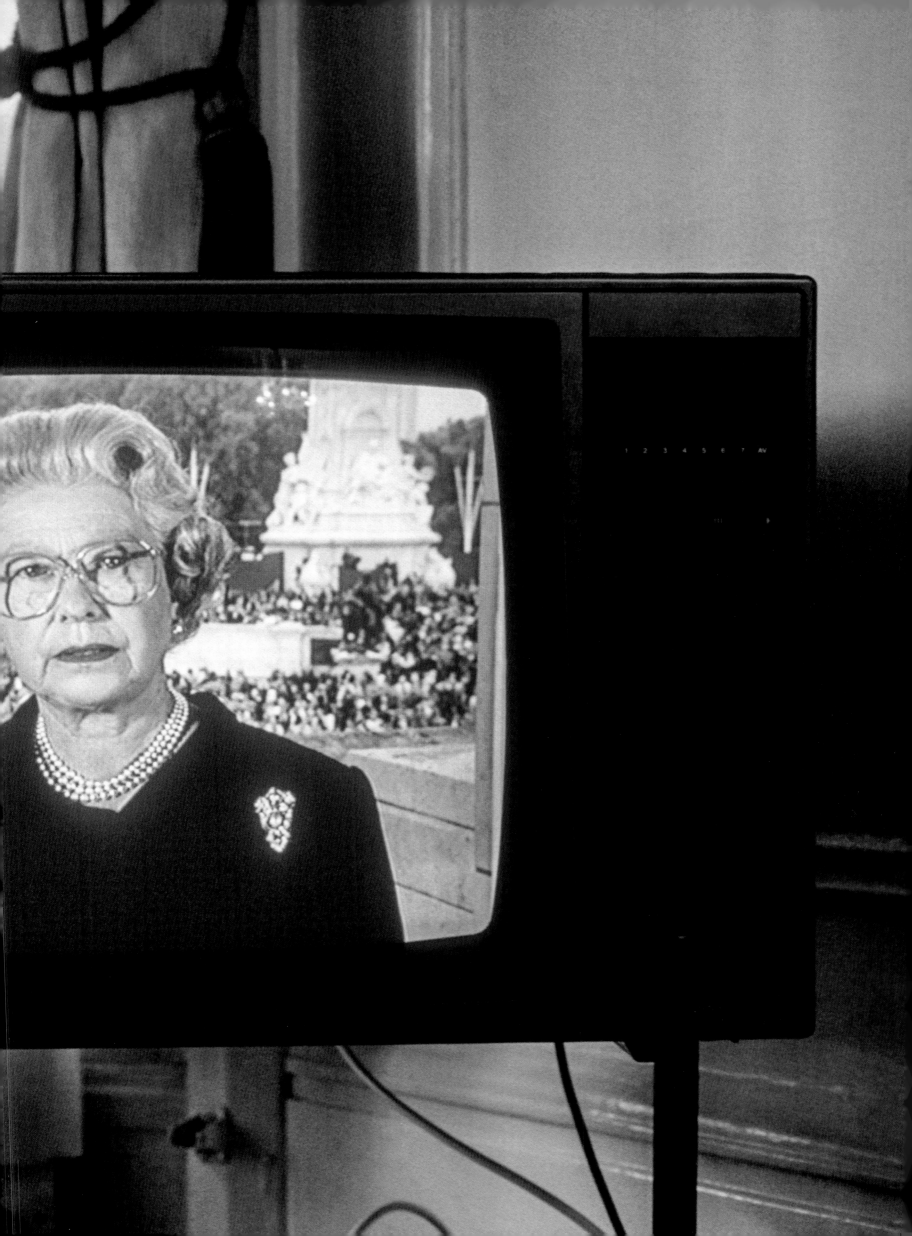

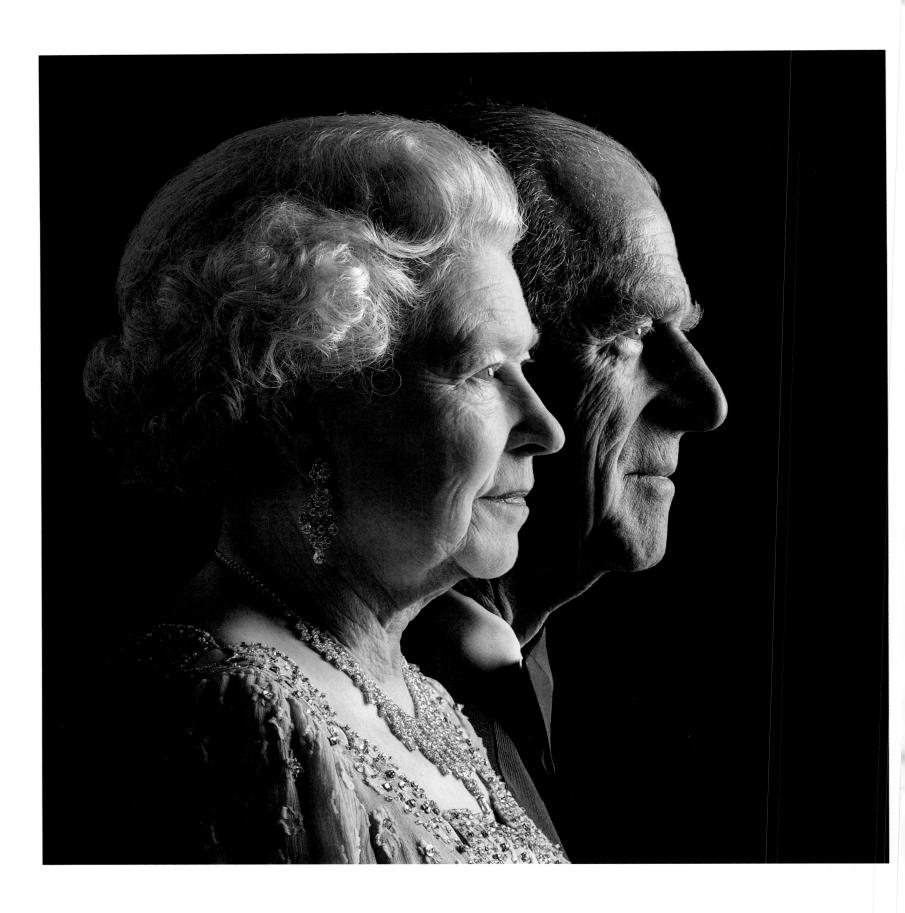

256–257

Anonymous

Prince Charles and Princess Diana accompany the Queen to the State Opening of Parliament, marking the beginning of the parliamentary session. Its main purpose is for the monarch formally to open Parliament and, in the Queen's Speech, deliver an outline of the Government's proposed policies. Traditions surrounding the State Opening can be traced back at least to the 16th century, 1982.

Prinz Charles und Prinzessin Diana begleiten die Königin zur feierlichen Eröffnung des Parlaments, mit der die neue parlamentarische Sitzungsperiode beginnt. Der hauptsächliche Zweck der Zeremonie besteht darin, dass die Monarchin formell das Parlament eröffnet und in ihrer Rede die politischen Ziele der Regierung umreißt. Die Tradition des State Opening reicht mindestens bis ins 16. Jahrhundert zurück, 1982.

Le prince Charles et la princesse Diana accompagnent la reine à l'ouverture officielle du Parlement qui marque le début de la session parlementaire. Au cours de cette cérémonie, dont les origines remontent au

moins au XVIᵉ siècle, le souverain délivre un discours qui expose les grandes lignes de la politique du gouvernement, 1982.

258–259

Peter Marlow

On 5 September 1997, the day before the ceremonial funeral of Diana, Princess of Wales, the Queen pays personal tribute to her former daughter-in-law, in a broadcast televised from the Chinese Dining Room at Buckingham Palace. Outside, the Mall is thronged with people mourning the late Princess, who had tragically died as the result of a car crash in Paris. The royal family were heavily criticised for initially refusing to leave their holiday home in Balmoral and for not mourning in public. 1997.

Am 5. September 1997, dem Tag vor der Beisetzung von Diana, der Prinzessin von Wales, zollt die Königin ihrer früheren Schwiegertochter in einer Fernsehansprache aus dem Chinesischen Salon des Buckingham Palace einen persönlichen Tribut.

Draußen drängen sich in der Mall Menschen, die den Tod der Prinzessin betrauern, die tragischerweise an den Folgen eines Autounfalls in Paris gestorben war. Die königliche Familie war scharf kritisiert worden, weil sie es abgelehnt hatte, aus ihrem Feriendomizil in Balmoral zurückzukehren und öffentlich Trauer zu zeigen, 1997.

Le 5 septembre 1997, la veille des funérailles de Diana, princesse de Galles, la reine rendit hommage à son ex-bru dans un discours retransmis depuis le salon chinois du palais de Buckingham. À l'extérieur, le Mall était bondé de gens pleurant la princesse disparue tragiquement dans un accident de voiture à Paris. La famille royale fut sévèrement critiquée pour avoir d'abord refusé d'interrompre sa villégiature à Balmoral et ne pas avoir affiché publiquement son deuil, 1997.

260

Patrick Lichfield

In 2001, Patrick Lichfield took separate profile photographs of the Queen and the Duke of Edinburgh and superimposed them in a style that reflected the joint portrait that had been taken by Yousuf Karsh half a century earlier in 1951.

Im Jahr 2001 nahm Patrick Lichfield separate Profilfotos der Königin und des Herzogs von Edinburgh auf und legte sie übereinander; so erinnern sie an das gemeinsame Porträt, das Yousuf Karsh ein halbes Jahrhundert zuvor, 1951, aufgenommen hatte.

En 2001, Patrick Lichfield a réalisé des portraits de profil de la reine et du duc d'Édimbourg qu'il a superposés dans un style rappelant le double portrait réalisé par Yousuf Karsh un demi-siècle plus tôt, en 1951.

262–263

Bryan Adams

This rarely seen portrait of the Queen in the informal setting of the entrance to her private apartments at Buckingham Palace was taken by the Canadian rock star and photographer Bryan Adams, to commemorate the 50th anniversary – or Golden Jubilee – of Her Majesty's reign. 2002.

Dieses seltene Porträt der Königin in der informellen Umgebung vor dem Privateingang zu ihren persönlichen Gemächern wurde von dem kanadischen Rockstar und Fotografen Bryan Adams zur Erinnerung an den 50. Jahrestag – das goldene Jubiläum – der Regentschaft Ihrer Majestät aufgenommen, 2002.

Ce portrait rare de la reine assise devant l'entrée de ses appartements privés au palais de Buckingham fut pris par le canadien Bryan Adams, rock star et photographe, pour célébrer le 50ᵉ anniversaire, ou jubilé d'or, de son règne, 2002.

264–265

David Dawson

The Queen, incongruously dressed in a blue day suit and the diamond diadem made for King George IV in 1820, sitting for a portrait by Lucian Freud at St James's Palace, London. The painter's penetrating and unflinching painting divided the critics. 2001.

Die Königin trägt zu ihrem blauen Tageskostüm unpassenderweise die für König George IV. 1820 gefertigte Krone mit Diamanten. Sie sitzt im St. James's Palace Modell für ein Bild von Lucian Freud. Das durchdringend-ungeschönte Porträt des Malers stieß auf geteilte Kritik, 2001.

La reine, vêtue d'un tailleur bleu qui contraste étrangement avec le diadème en diamant créé pour George IV en 1820, pose pour Lucian Freud dans le palais de Saint-James à Londres. Le portrait pénétrant et sans concession du peintre divisa la critique, 2001.

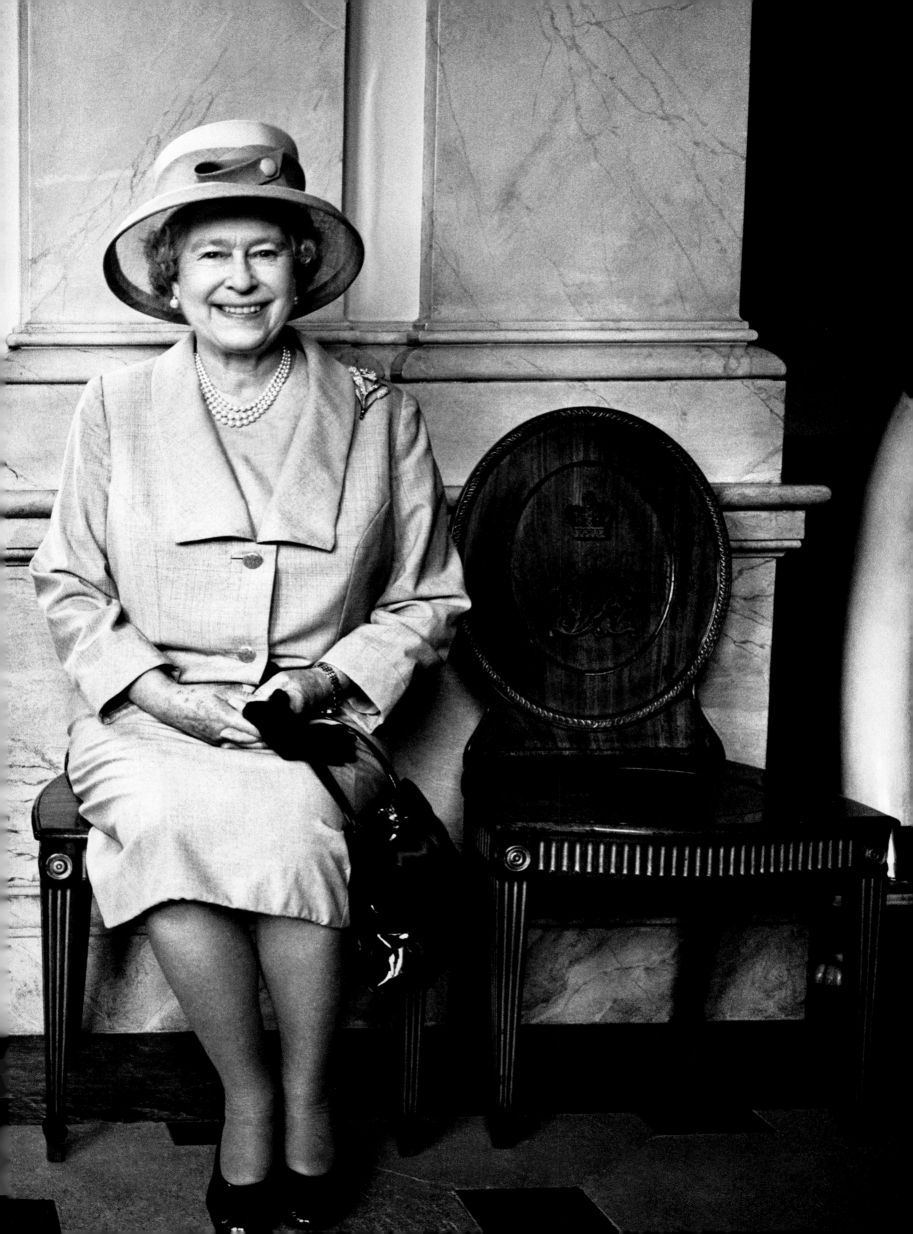

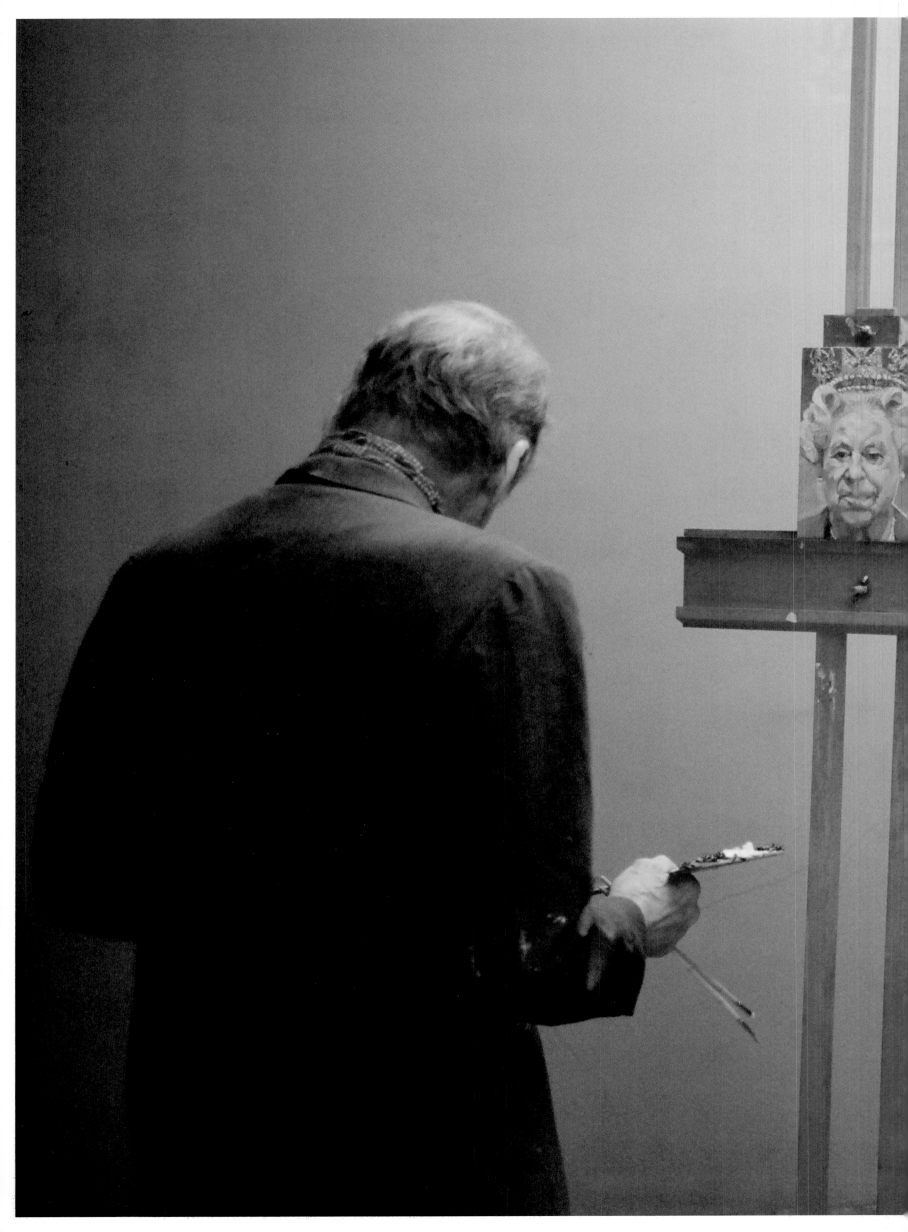

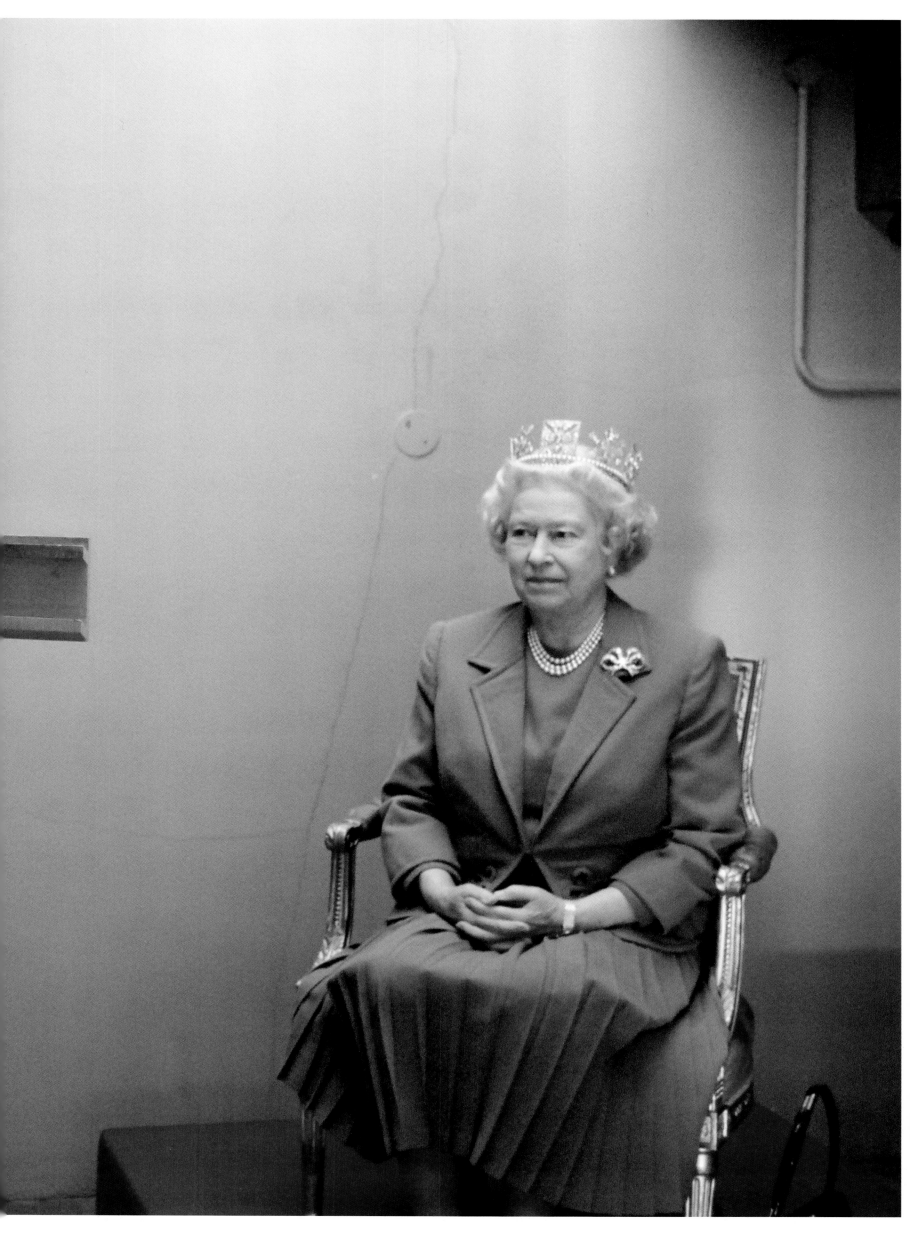

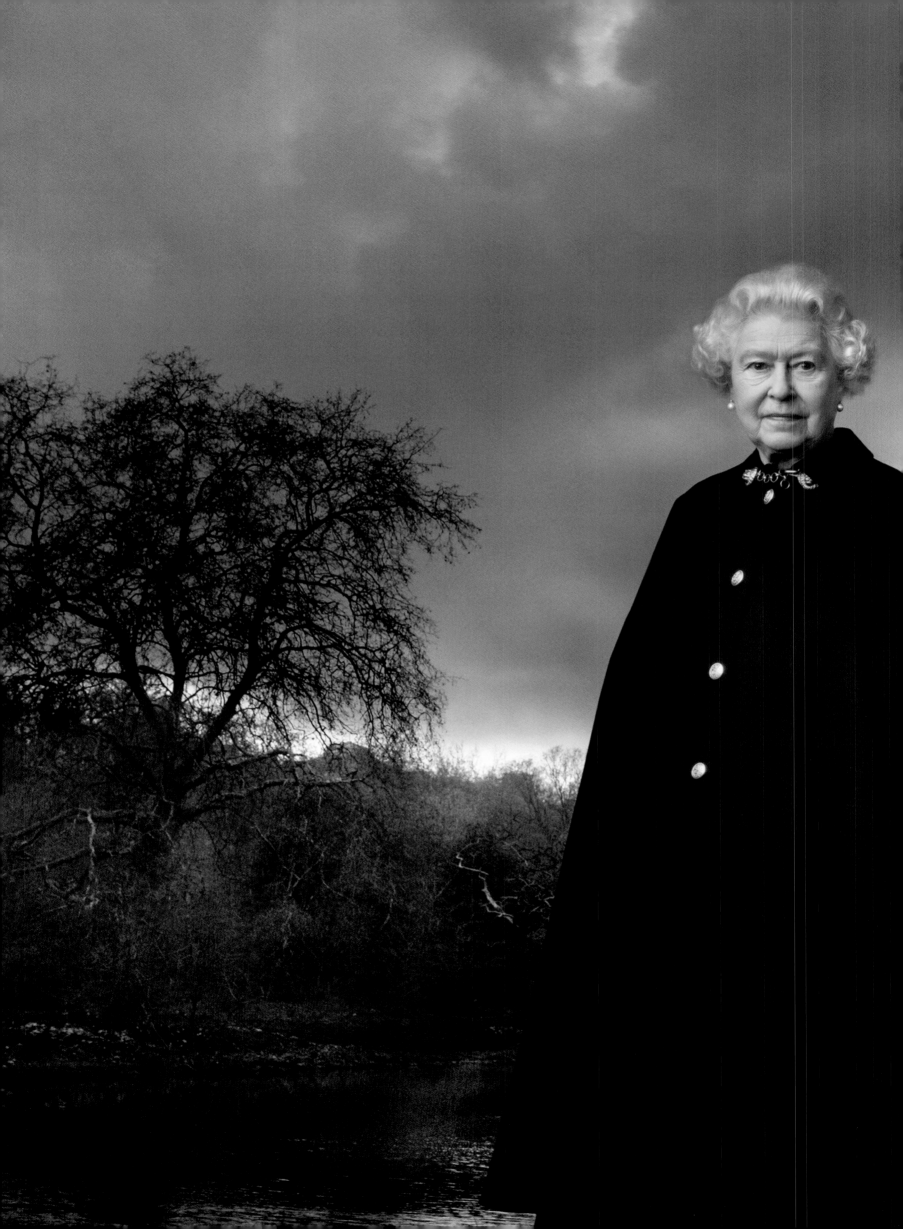

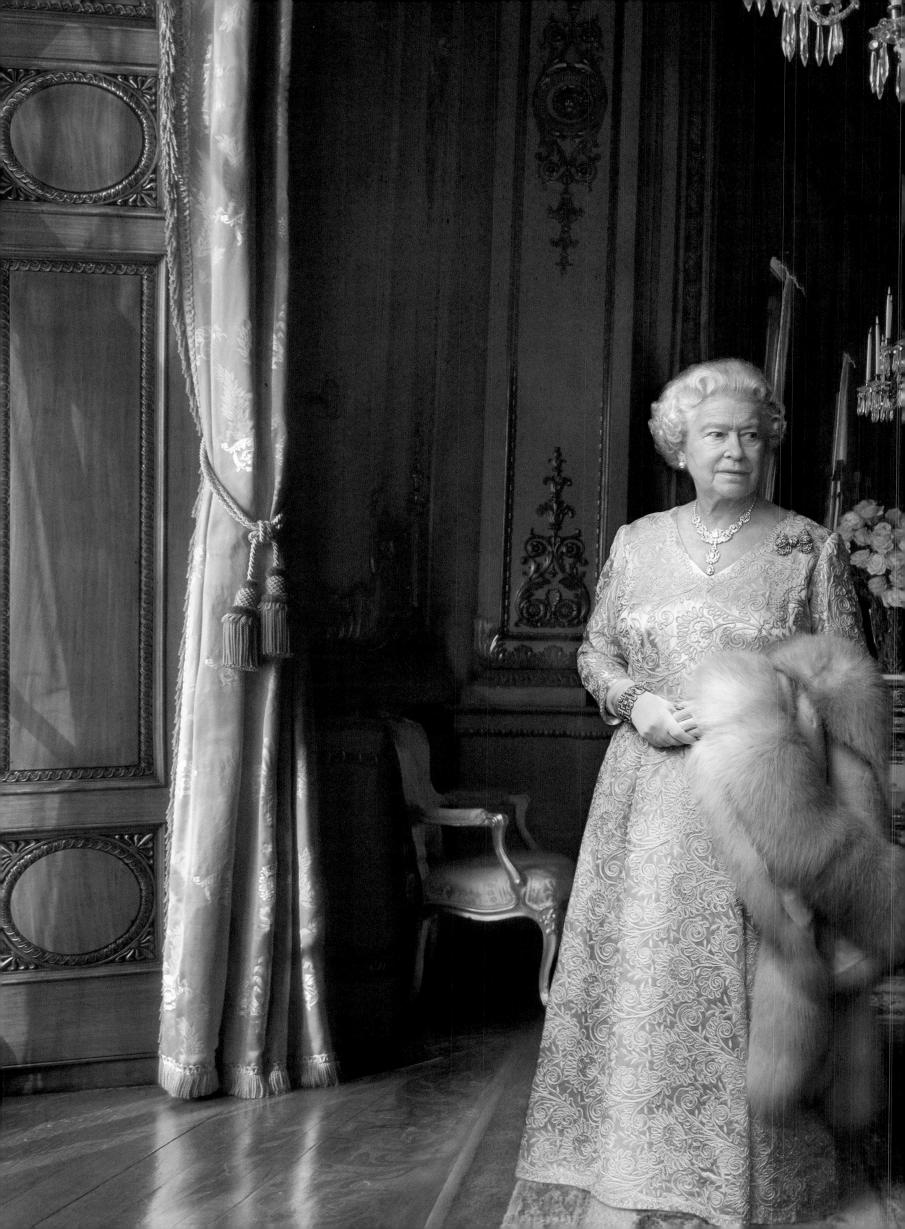

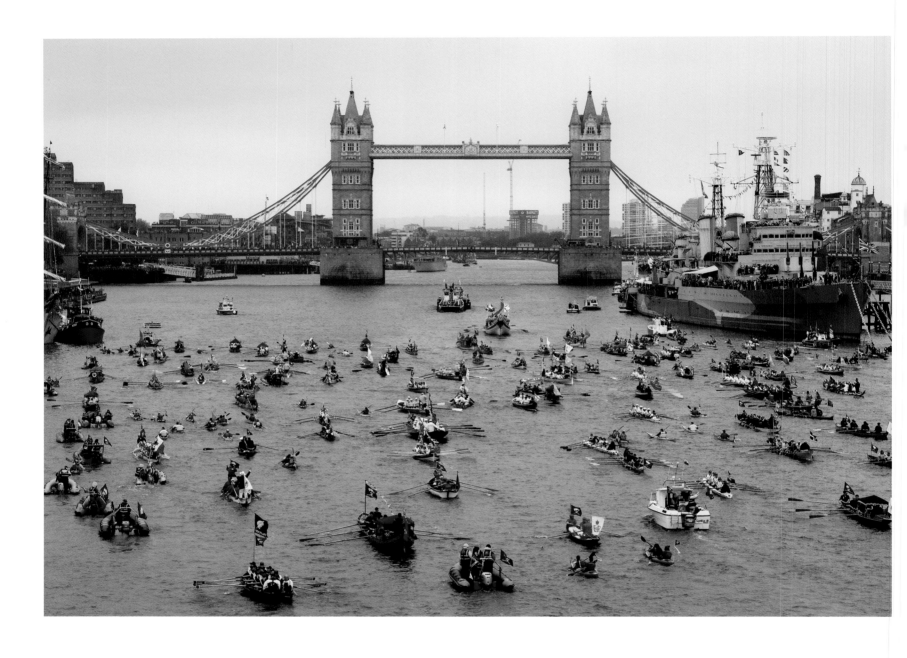

266–267

Annie Leibovitz

In March 2007, to commemorate her fifth state visit to the United States that May, the Queen was photographed at Buckingham Palace by Annie Leibovitz. In this portrait, Her Majesty wears her cape as Lord High Admiral (or titular head) of the Royal Navy, an office she bestowed upon Prince Philip in June 2011, on the occasion of his 90th birthday. 2007.

Im März 2007 wurde die Königin zur Erinnerung an ihren fünften Staatsbesuch in den Vereinigten Staaten im Buckingham Palace von Annie Leibovitz fotografiert. Auf diesem Porträt trägt Ihre Majestät ihren Umhang als Hochadmiral (oder Titularoberhaupt) der Königlichen Marine, ein Amt, das sie im Juni 2011 aus Anlass seines 90. Geburtstags auf Prinz Philip übertrug, 2007.

En mars 2007, afin de commémorer sa cinquième visite officielle aux États-Unis deux mois plus tard, la reine fut photographiée par Annie Leibovitz dans le palais de Buckingham. Sur ce portrait, Sa Majesté porte sa cape de Lord High Admiral de la Royal Navy, un titre qu'elle transmettrait au prince Philippe pour son 90ᵉ anniversaire en juin 2011, 2007.

268–269

Annie Leibovitz

The Queen, wearing a gold brocade evening dress, complemented by an antique diamond bow brooch, and a necklace that was a wedding gift from the Nizam of Hyderabad, is seen here in the splendid surroundings of the White Drawing Room at Buckingham Palace. 2007.

Die Königin trägt ein Abendkleid aus Goldbrokat, dazu eine antike Schleifenbrosche und ein Geschmeide, das der Nizam von Haiderabad ihr zur Hochzeit geschenkt hatte. Man sieht sie hier in dem glanzvollen Ambiente des Weißen Salons im Buckingham Palace, 2007.

La reine, portant une robe du soir en brocart d'or, une broche ancienne en diamant en forme de nœud et un collier offert par le nizam d'Hyderabad pour son mariage, est photographiée dans le somptueux décor du salon blanc du palais de Buckingham, 2007.

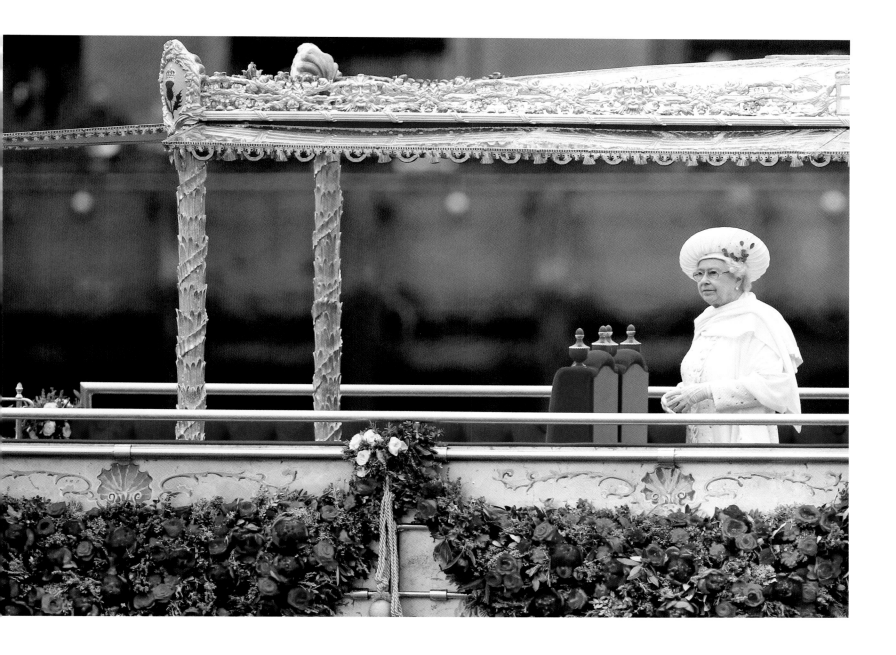

270

Gareth Copley

On 3 June 2012, as part of the celebrations commemorating the Diamond Jubilee of the Queen's reign, a flotilla of 1,000 rowed, paddled and powered vessels, including the *Gloriana*, a newly-built, man-powered, royal barge and almost thirty of the little boats that had evacuated troops from the beaches of Dunkirk in 1940, sailed along a 7-mile (11.26km) stretch of the river. Not since 1662, in the reign of King Charles II, had such a pageant been seen on the River Thames. 2012.

Zur Feier des diamantenen Jubiläums der Regentschaft von Königin Elizabeth II. bewegt sich am 3. Juni 2012 eine Flottille von 1000 Booten elf Kilometer lang über den Fluss, darunter die *Gloriana*, eine neu gebaute königliche Ruderbarke, und fast 30 der kleinen Schiffe, die 1940 britische Truppen von der Küste vor Dünkirchen gerettet hatten. Seit 1662 gab es keinen solchen Festzug mehr auf der Themse, 2012.

Le 3 juin 2012, dans le cadre des célébrations du jubilé de diamant de la reine, une flottille de mille embarcations remonta la Tamise sur quelque 11 km. Composée de bateaux à rames, à aube ou à moteur, elle incluait le *Gloriana*, la nouvelle barge d'apparat de la reine, ainsi qu'une trentaine des petits bateaux qui avaient évacué les troupes des plages de Dunkerque en 1940. On n'avait pas vu une telle parade depuis 1662 et le règne de Charles II, 2012.

271

Chris Furlong

The diamond Queen Elizabeth sails on the royal barge *The Spirit of Chartwell* during the spectacular Thames Diamond Jubilee River Pageant on June 3, 2012.

Die Königin an Bord der königlichen Barke *The Spirit of Chartwell* während des spektakulären Umzugs auf der Themse zur Feier des diamantenen Jubiläums ihrer Herrschaft am 3. Juni 2012.

La reine à bord de la barque royale d'apparat, *The Spirit of Chartwell*, lors du spectaculaire défilé sur la Tamise à l'occasion des célébrations de son jubilé de diamant, le 3 juin 2012.

272–273

Harry Benson

Photographed for the Scottish National Portrait Gallery in her private audience room at Buckingham Palace in 2014, Her Majesty wears a thistle brooch in honour of Scotland's national emblem.

Auf diesem Foto für die Scottish National Portrait Gallery, das Ihre Majestät 2014 in ihrem privaten Audienzsaal im Buckingham Palace zeigt, trägt sie eine Brosche, die eine Distel darstellt, dem Wahrzeichen Schottlands.

Photographiée pour la Scottish National Gallery dans sa salle d'audience privée du palais de Buckingham en 2014, Sa Majesté porte une broche représentant un chardon, emblème national de l'Écosse.

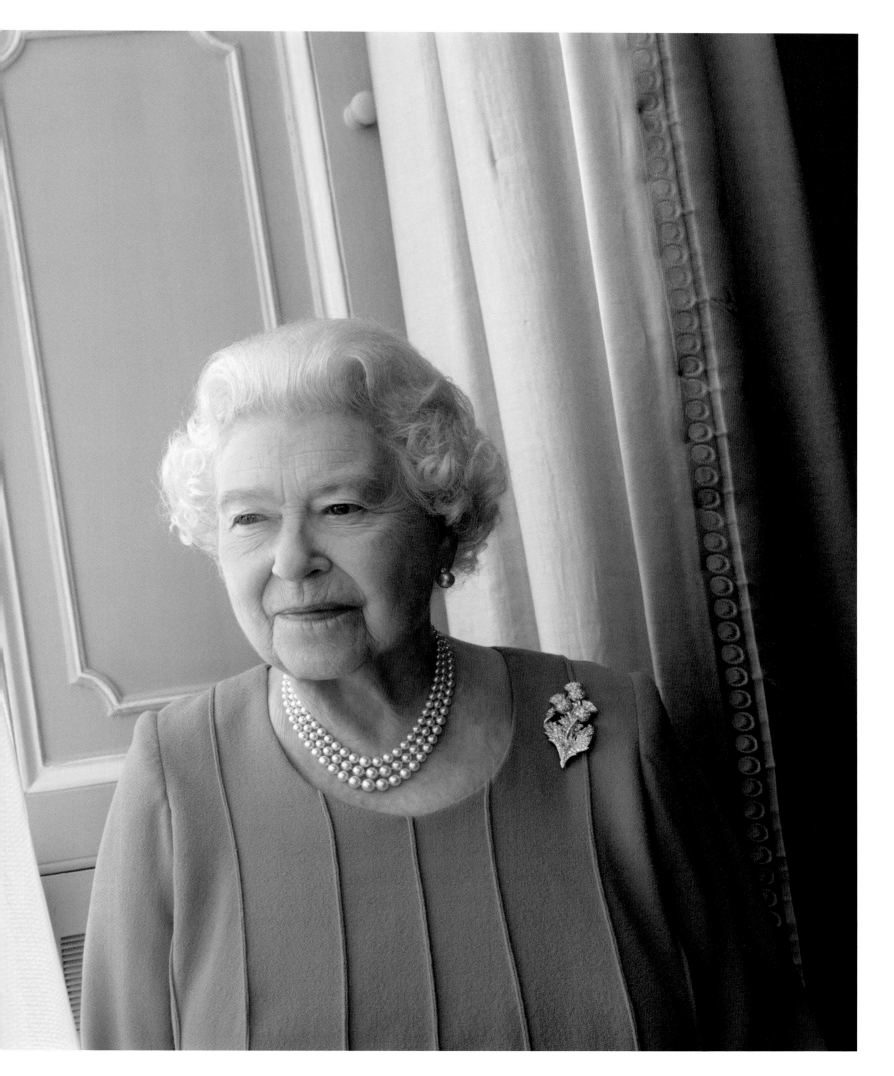

275

David Bailey

For an official portrait, an unusually smiley and informal photograph of Her Majesty The Queen wearing the necklace and earrings of sapphires and diamonds that were given to her by her father, King George VI, was taken in 2014 and released in 2017 to mark the 65th year, or Sapphire Jubilee, of her reign.

Aus Anlass ihres 65. Thronjubiläums, das als „Sapphire Jubilee" gefeiert wurde, veröffentlichte man 2017 als offizielles Porträt eine Fotografie, Ihrer Majestät, der Königin, die bereits 2014 entstand, auf der sie ungewohnt lächelnd und ungezwungen zu sehen ist und ein Collier und Ohrringe mit Saphiren und Diamanten trägt, Geschenke ihres Vaters, König Georges VI.

Pour ce portrait officiel inhabituelle-ment informel et souriant, Sa Majesté porte le collier et les boucles d'oreille en saphirs et diamants offerts par son père, le roi George VI. Il a été photogra-phié en 2014 et publié en 2017 pour célébrer le 65e anniversaire de son règne, l'anniversaire de saphir.

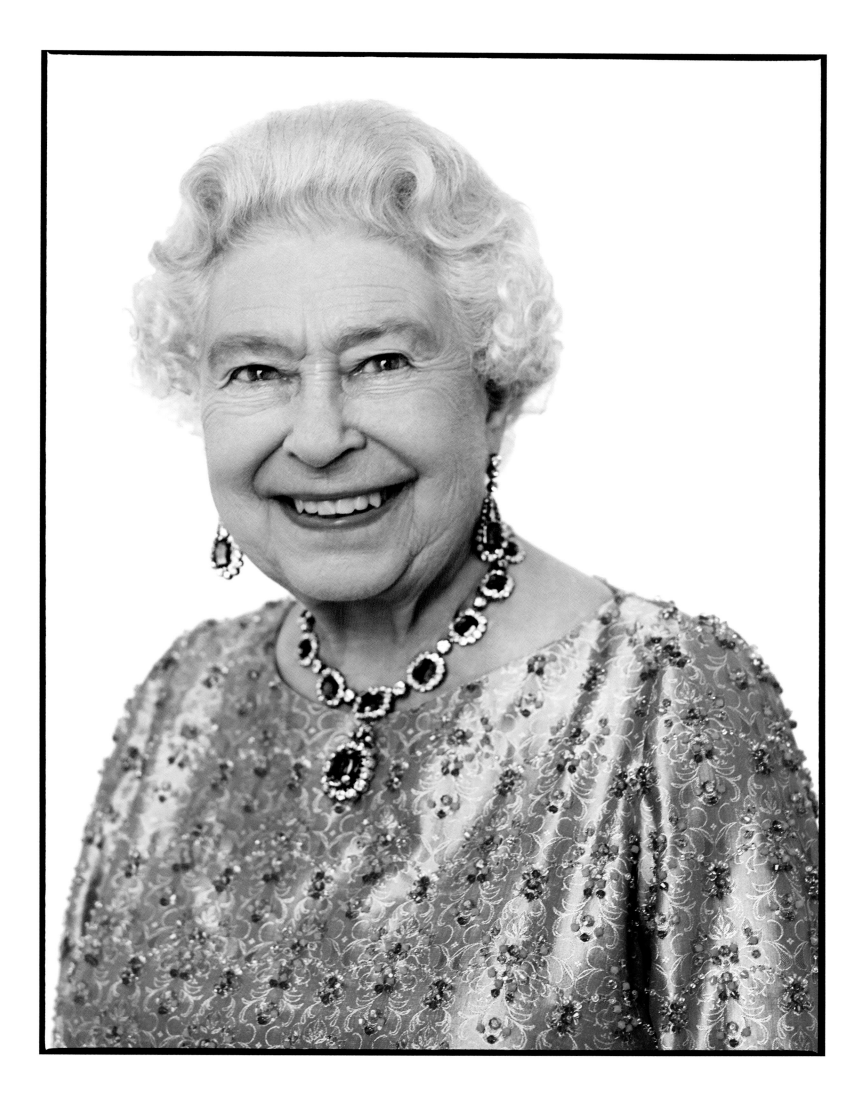

277
Rankin
Rankin (John Rankin Waddell), founder
of the style magazine *Dazed &
Confused*, was among the photogra-
phers invited to photograph the Queen
for her Golden Jubilee. This image of
Her Majesty, one of the more unusual
to have been published, did not origi-
nally have the Union Flag in the back-
ground. 2002.
Rankin alias John Rankin Waddell,
Gründer des Stil-Magazins *Dazed &
Confused*, gehörte zu den Fotografen,
die die Königin zu Aufnahmen anläss-
lich ihres goldenen Thronjubiläums
fotografieren durften. Dieses Bild Ihrer
Majestät, das im Vergleich mit ande-
ren veröffentlichten Bildern eher
ungewöhnlich ist, hatte ursprünglich
keine britische Fahne im Hintergrund,
2002.
Rankin (John Rankin Waddell) fonda-
teur du magazine de mode *Dazed &
Confused*, fut parmi les photographes
invités à réaliser un portrait de la
reine pour son jubilé d'or. À l'origine,
cette image de Sa Majesté, l'une des
plus originales publiées, n'avait pas
l'Union Jack en toile de fond, 2002.

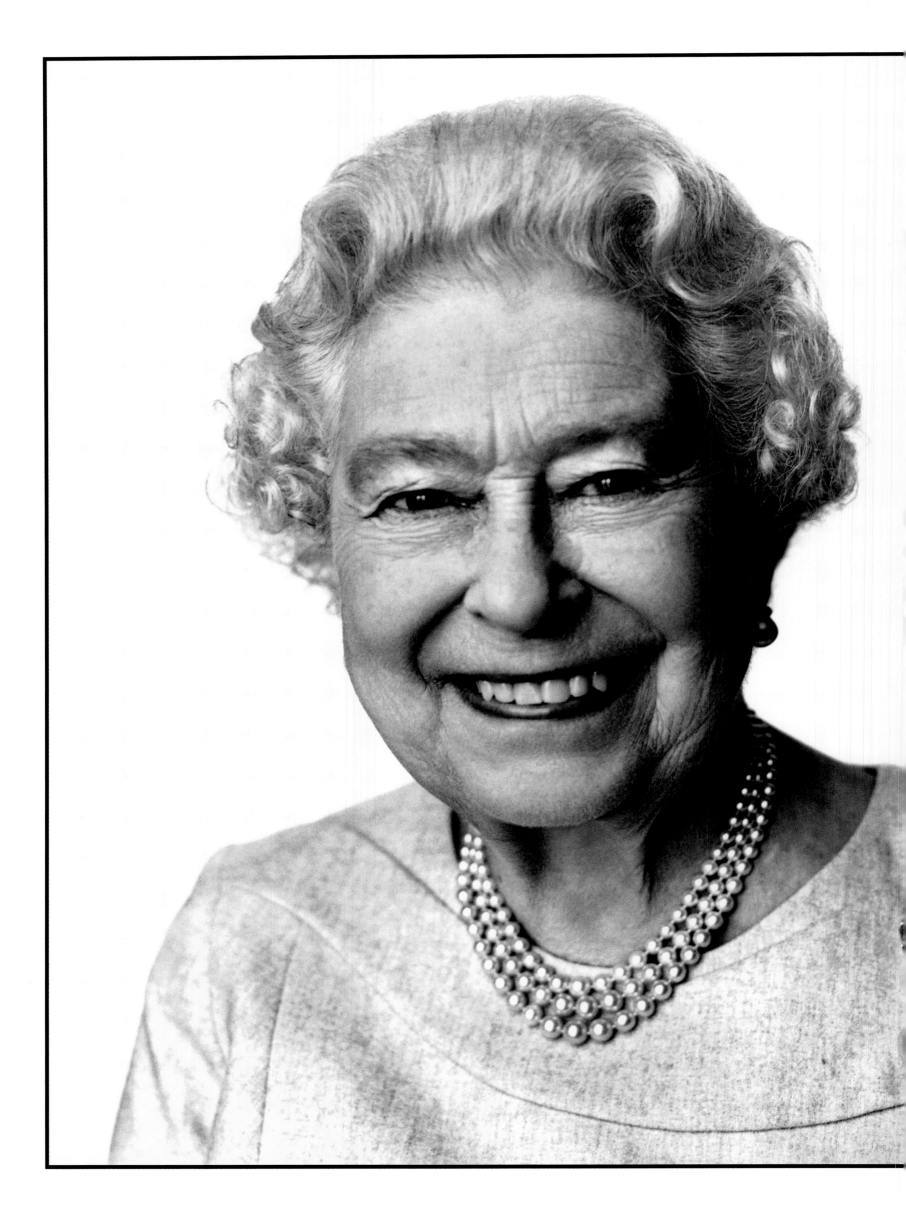

278–279

David Bailey
The photographer recalled that he got the Queen to laugh by gently teasing her and asking whether her jewellery was real. 'I can't think of anyone more recognizable really. She's got a twinkle in her eye,' said Bailey. Buckingham Palace, 2014.

Der Fotograf erinnerte sich, dass er die Königin zum Lachen brachte, indem er sie behutsam mit der Frage stichelte, ob ihr Schmuck echt sei. „Ich kann mir wirklich niemanden mit einem höheren Wiedererkennungs-wert vorstellen. Sie hat ein Funkeln in den Augen", meinte Bailey. Bucking-ham Palace, 2014.

Le photographe se souvint d'avoir fait rire la reine en la taquinant et en lui demandant si ses bijoux étaient vrais. « Je ne connais personne qui soit plus reconnaissable. Elle a une étincelle dans le regard » a déclaré Bailey. Palais de Buckingham, 2014.

APPENDIX

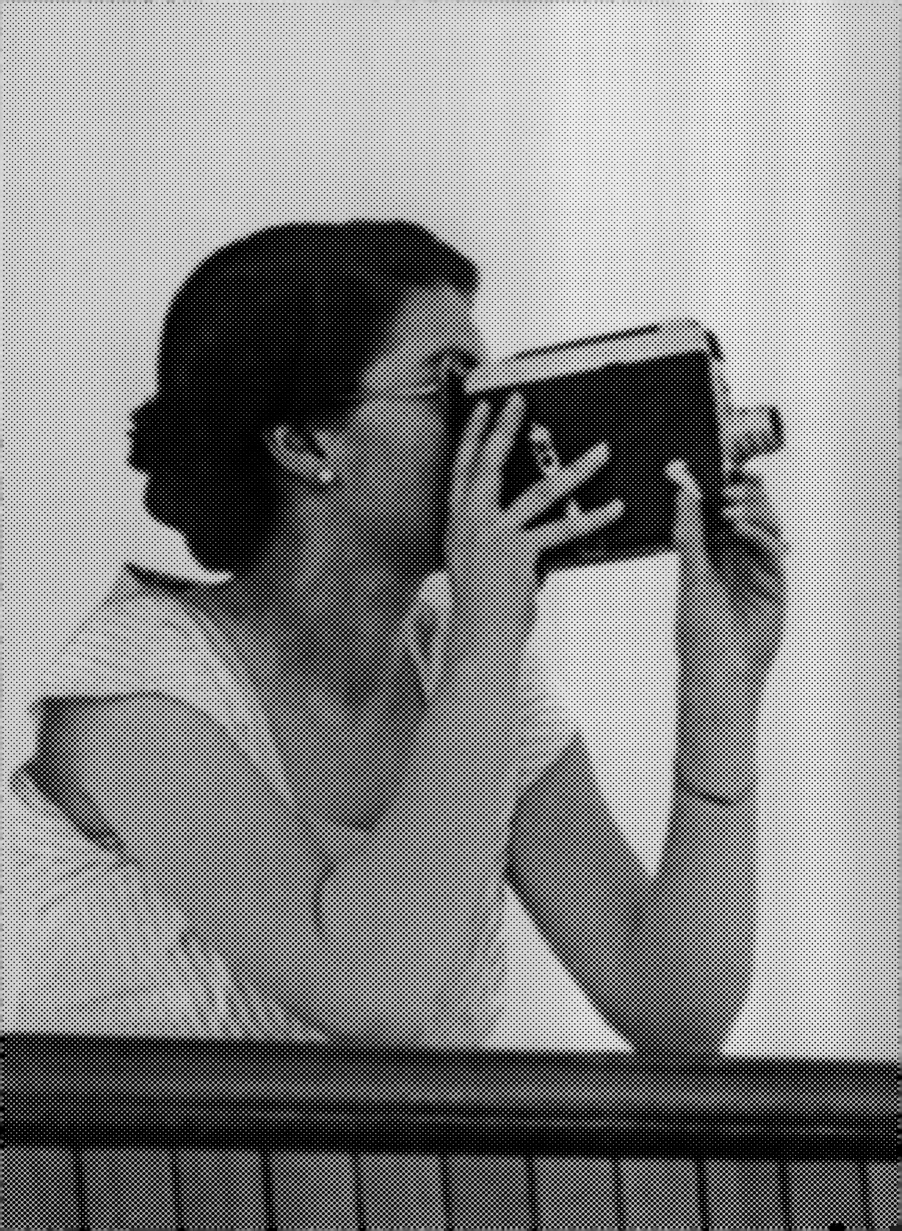

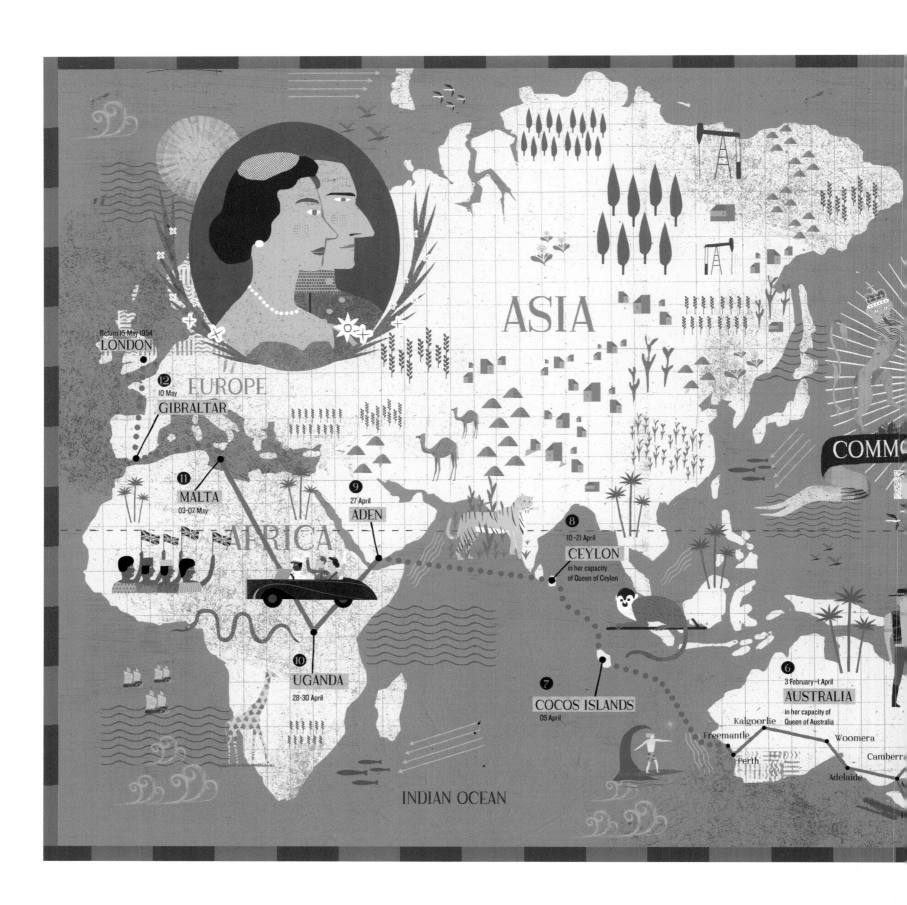

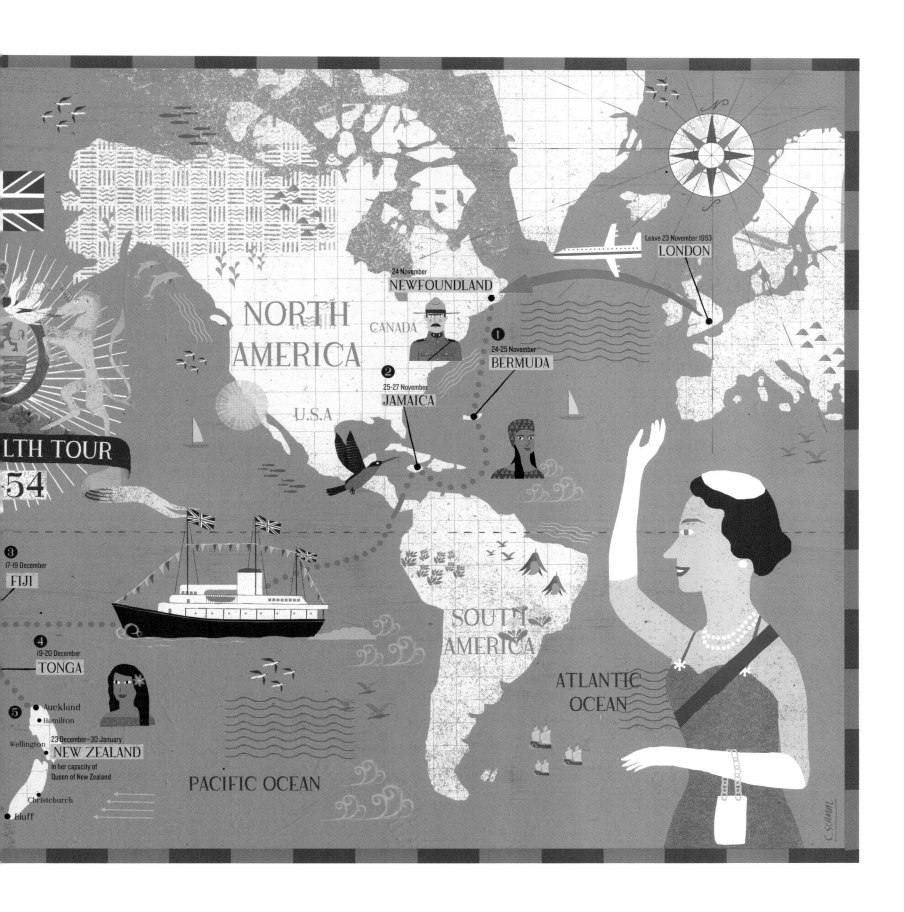

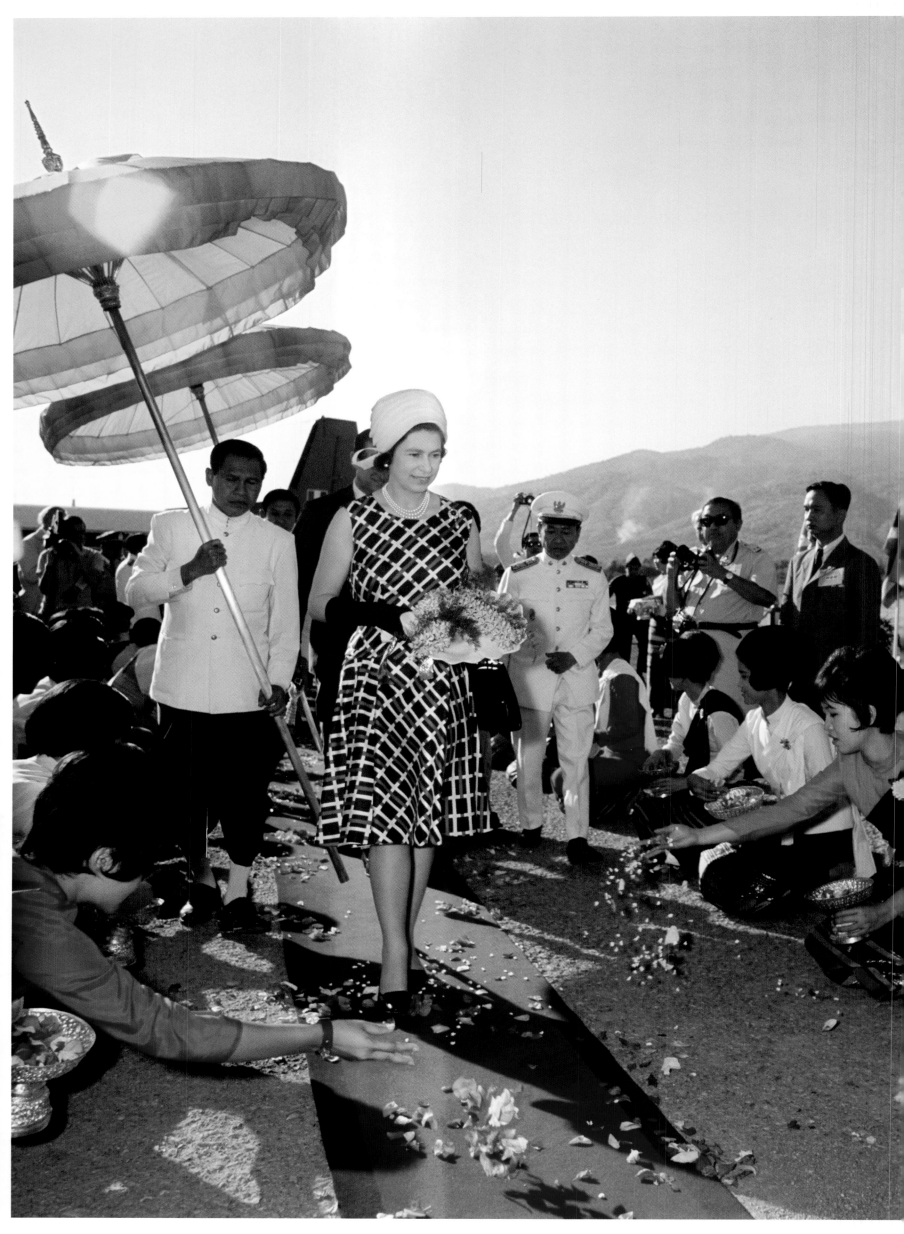

THE QUEEN'S OVERSEAS TRAVELS 1953–2015

STATE VISITS

June 1955: Norway (King Haakon VII)

She had reigned for only three years when Elizabeth II sailed to Norway for her first state visit aboard the recently launched Royal Yacht *Britannia*. It was a family affair as she was officially visiting King Haakon VII of Norway, her great-uncle by marriage (son-in-law of her great-grandfather, King Edward VII). He was one of the world's most seasoned monarchs, who in 1955 was celebrating the 50th anniversary of his reign.

June 1956: Sweden (King Gustaf VI Adolf)

February 1957: Portugal (President Craveiro Lopes)

April 1957: France (President René Coty)

May 1957: Denmark (King Frederick IX and Queen Ingrid)

October 1957: USA (President Dwight D. Eisenhower)

'A doll, a living doll' is how the *Chicago Daily News* described the Queen on this, the first of her state visits to the United States. Acting as her official host was President Eisenhower, whom she had first met in England during the war. He entertained the young monarch and her husband at a banquet held at the White House. As part of her itinerary, the Queen visited Jamestown, Virginia, to attend celebrations marking the 350th anniversary of the English landing.

March 1958: The Netherlands (Queen Juliana and Prince Bernhard)

February/March 1961: Nepal (King Mahendra), Iran (Shahanshah Mohammad Reza Shah Pahlavi and the Shahbanou Farah Diba)

May 1961: Italy (President Gronchi), Vatican City (Pope John XXIII)

November 1961: Liberia (President Tubman)

February 1965: Ethiopia (Emperor Haile Selassie I), Sudan (President Dr El Tigani El Mahi)

May 1965: West Germany (President Lübke)

Twenty years after the end of the Second World War, and following several invitations from the West German government, the Queen, acting on the advice of her own government, undertook her first state visit to the land of her Hanoverian and Saxe-Coburg forebears. It was the first time a British monarch had visited since her grandfather, King George V, had attended a family wedding in 1913, shortly before the outbreak of the First World War. German reaction to the Queen's visit was one of delight.

May 1966: Belgium (King Baudouin and Queen Fabiola)

November 1968: Brazil (President da Costa e Silva), Chile (President Frei)

May 1969: Austria (President Jonas)

October 1971: Turkey (President Sunay)

February 1972: Thailand (King Bhumibol and Queen Sirikit)

March 1972: Maldives (President Nasir)

May 1972: France (President Pompidou)

October 1972: Yugoslavia (President Tito)

March 1974: Indonesia (President Suharto)

February/March 1975: Mexico (President Echeverría)

May 1975: Japan (Emperor Hirohito and Empress Nagako)

May 1976: Finland (President Kekkonen)

July 1976: USA (President Gerald Ford)

The Queen's second state visit to the United States, as the guest of President Ford, took place during America's Bicentennial celebrations. During their visit, which emphasised the strength of friendship between Great Britain and the US, Her Majesty and Prince Philip visited Philadelphia, where the Queen presented the United States with a replica of the Liberty Bell. Washington, DC, Virginia, New York, Connecticut and Massachusetts were also on their itinerary.

November 1976: Luxembourg (Grand Duke Jean and Grand Duchess Joséphine Charlotte)

May 1978: West Germany (President Scheel)

February/March 1979: Kuwait, Bahrain, Saudi Arabia, United Arab Emirates, Abu Dhabi, Dubai, Oman

The reinforcement of Anglo-Arab ties amid concerns about oil prices and their knock-on effect on UK inflation lay at the heart of the Queen's diplomatically delicate state visit to the Middle East. At a time when revolution in Iran had just toppled the Pahlavi dynasty from the Peacock throne, she was also there to provide support and reassurance. Saudi Arabia was by far and away the most important country on the itinerary, and in its male-dominated society, the Queen was welcomed as an 'honorary man'. She nevertheless had to conform to the rigid dress code for women, of long skirts, long sleeves and head covered. She said to her designer Hardy Amies, 'I'm told "no bare flesh" is the main concern.'

May 1979: Denmark (Queen Margrethe II and Prince Henrik)

April/May 1980: Switzerland (President Chevallaz)

October 1980: Italy (President Pertini), Vatican City (Pope John Paul II), Tunisia (President Bourguiba), Algeria (President Bendjedid) and Morocco (King Hassan II)

May 1981: Norway (King Olav V)

February/March 1983: USA (President Ronald Reagan)

In 1982 President Reagan and his wife, Nancy, became the first American presidential couple to stay with the Queen at Windsor Castle. Early the following year, Her Majesty was the President's official guest during her third state visit to the United States. Unfortunately, the weather couldn't have been worse. Torrential rain meant the official welcoming ceremony was hastily rearranged to take place in an aircraft hangar, while a private visit to the President's ranch in Santa Barbara was no less of a washout, putting paid to the relaxing horse-riding Ronnie and Nancy had planned for their royal guests. During the visit, the President and First Lady entertained Her Majesty and Prince Philip at a state dinner held at the M. H. de Young Museum in San Francisco's Golden Gate Park. Mrs Reagan also accompanied the Queen to a gala evening at the Hollywood studios of 20th Century Fox, to which Her Majesty, as a compliment to her hosts, wore a dress embroidered with Californian poppies.

May 1983: Sweden (King Carl XVI Gustaf and Queen Silvia)

March 1984: Jordan (King Hussein and Queen Noor)

March 1985: Portugal (President Eanes)

February 1986: Nepal (King Birendra and Queen Aishwarya)

October 1986: China (President Li Xiannian)

The royal tour of the Chinese mainland was the first ever undertaken by a British Head of State. One of the most important the Queen has made, it was a critical piece of diplomacy coming soon after the difficult negotiations to return Hong Kong to China. During their tour, the Queen and Prince Philip visited the Great Wall, the Forbidden City, Shanghai, Kunming and X'ian, where they were accorded the unique privilege of walking among the figures of the recently excavated terracotta army, rather than looking down at them from the top of the surrounding walls. At a dinner given in the Queen's honour at the Great Hall of the People in Beijing, sea slugs, shark's fin and 'dragon's eyes' (lychees) were on the menu. The Queen reciprocated by hosting a banquet attended by almost every member of the Chinese government aboard the Royal Yacht *Britannia*.

280-281
Anonymous
The Queen and her husband in relaxed mood aboard the Royal Yacht *Britannia* in Suva, Fiji, during their Coronation tour of the Commonwealth. 1953
Die Königin und ihr Gemahl in entspannter Stimmung an Bord der königlichen Jacht *Britannia* während ihrer Krönungstour durch das Commonwealth in Suva, Fidschi-Inseln, 1953.
La reine et son mari se détendent à bord du *Britannia*, le yacht royal, à Suva, dans les îles Fidji, lors de sa tournée du Commonwealth après son couronnement, 1953.

284
Reginald Davis
At Chang Mai airport during her state visit to Thailand. 1972.
Am Chang-Mai-Flughafen während ihres Besuchs in Thailand, 1972.
À l'aéroport de Chang Mai lors de sa visite officielle en Thaïlande, 1972.

286 left
Anonymous
With President John F Kennedy at Buckingham Palace. 1961.
Mit Präsident John F. Kennedy im Buckingham Palace, 1961.
Avec le président John F. Kennedy au palais de Buckingham, 1961.

286 right
Reginald Davies
At the Taj Mahal in Agra, India. 1961.
Vor dem prächtigen Tadsch Mahal in Agra, Indien, 1961.
La reine devant la splendeur du Taj Mahal à Agra, en Inde, 1961.

May 1987: West Germany (President von Weizsäcker)

October 1988: Spain (King Juan Carlos I and Queen Sofía)

June 1990: Iceland (President Vigdís Finnbogadóttir)

May 1991: USA (President George H. W. Bush)
Perhaps the most lingering memory of this state visit to the US occurred at its very start, when a White House official caused a diplomatic faux pas by positioning the microphones for the welcoming speeches to suit the height of President Bush and not his much shorter guest of honour. All that could be clearly seen above the cluster of mikes was the Queen's hat. It was something to which she jokingly referred before she addressed a joint meeting of Congress on the spirit of democracy. To laughter and prolonged applause, she said, 'I do hope you can see me today from where you are.'

June 1992: France (President Mitterrand)

October 1992: Germany (President von Weizsäcker)
Having already paid three state visits to West Germany, the Queen was finally able to make a state visit to the reunified country three years after the collapse of the Berlin Wall had made reunification possible. On this occasion, Her Majesty and her husband visited Bonn, Berlin, Leipzig and Dresden.

May 1993: Hungary (President Göncz)

October 1994: Russia (President Yeltsin)
Politically, the state visit to Russia, with President Yeltsin entertaining the Queen at a state dinner in the Kremlin on the first evening, was highly significant, not only for Anglo-Russian relations, but also for Her Majesty and Prince Philip. The Queen was the first British sovereign to visit Russia since before the First World War and the ensuing Russian Revolution, in which 17 members of the imperial family were brutally killed by the Bolsheviks in 1918. Though he was born three years after her murder, the last Empress, Alexandra, wife of Tsar Nicholas II, was Prince Philip's great aunt (the youngest sister of his maternal grandmother).

March 1996: Poland (President Kwasniewski) and the Czech Republic (President Havel)

October/November 1996: Thailand (King Bhumibol and Queen Sirikit)

April 1999: South Korea (President Kim Dae-jung)

October 2000: Italy (President Ciampi)

May/June 2001: Norway (King Harald V and Queen Sonja)

April 2004: France (President Chirac)

November 2004: Germany (President Köhler)

October 2006: Lithuania (President Adamkus), Latvia (President Vike-Freiberga) and Estonia (President Ilves)

February 2007: The Netherlands (Queen Beatrix) to mark the 400th anniversary of the English Reformed Church in Amsterdam

May 2007: USA (President George W. Bush) to commemorate the 400th anniversary of the Jamestown settlement)

July 2007: Belgium (King Albert II and Queen Paola of the Belgians) to mark the 90th anniversary of the Battle of Passchendaele

May 2008: Turkey (President Abdullah Gül)

October 2008: Slovenia (President Türk) and Slovakia (President Gasparovic)

July 2010: USA (New York) to address the UN, visit Ground Zero and open the British Garden. Having flown out of Toronto on 6 July, at the end of her 23rd visit to Canada as Queen, Her Majesty with Prince Philip visited New York. There, for the first time in more than 50 years, the Queen addressed the General Assembly of the United Nations. Afterwards, the royal couple drove to Ground Zero, the site of the World Trade Center, in Lower Manhattan. After a solemn wreath-laying ceremony, honouring all who perished on 11 September 2001, the Queen went on to open the British Garden at the junction of Wall Street and Hanover Square. The garden had been created as a place of remembrance for the 67 Britons who had died in the attack on the Twin Towers.

November 2010: The United Arab Emirates (Sheikh Khalifa bin Zayed al Nahyan) and Oman (Sultan Qaboos bin Said)

May 2011: Republic of Ireland (President Mary McAleese)

Her Majesty's state visit to the Republic of Ireland in May 2011 was one of the most important and politically significant of her entire reign. Despite the close geographical proximity of Eire and the United Kingdom, it was the first-ever visit by a British monarch, made possible by the 1998 Good Friday Agreement and the determination of President Mary McAleese. Undertaken in a spirit of reconciliation, respect and remembrance were the foremost themes of the state visit. Despite those who, given the turbulent and frequently bloody relationship between the two countries, thought it was still too soon, a bridge had been crossed and the visit, politically, diplomatically and, for the Queen herself, personally, was hailed by both sides as a great success.

April 2014: Rome and Vatican City

June 2014: France including Paris, Bayeux and Ouistreham

June 2015: Germany including Berlin, Frankfurt and Celle

November 2015: Malta

ROYAL TOURS (AND STATE VISITS) TO COMMONWEALTH COUNTRIES
(excluding refuelling stops)

November 1953–May 1954: Coronation Tour to Bermuda, Jamaica, Fiji, Tonga, New Zealand, Australia, Cocos Islands, Ceylon, Aden, Uganda, Malta, Gibraltar.

January 1956: Nigeria

October 1957: Canada

June–August 1959: Canada (during the course of this visit the Queen and US President Dwight D. Eisenhower jointly opened the St. Lawrence Seaway).

January/March 1961: India and Pakistan

November/December 1961: Ghana, Sierra Leone, The Gambia

June 1962: Canada

January/February 1963: Canada

February–March 1963: Fiji, New Zealand, Australia

October 1964: Canada

February/March 1966: Barbados, British Guiana, Trinidad & Tobago, Grenada, St Vincent & the Grenadines, St Lucia, Antigua, Dominica,

287 left

Anonymous

A royal welcome for Her Majesty during her visit to Hong Kong. 1975.

Ein königliches Willkommen für Ihre Majestät bei ihrem Besuch in Hongkong, 1975.

Un accueil royal pour Sa Majesté lors de sa visite à Hong Kong, 1975.

287 right

Anwar Hussein

Laughing in Kuwait, one of the stops during her Gulf tour. 1979.

Lachend in Kuwait, einer der Stationen auf ihrer Reise durch die Golfstaaten, 1979.

La reine riant à Koweït, l'une des étapes de sa tournée du golfe Persique, 1979.

288

Anonymous

Wearing a chic navy and white outfit in Australia, 1970.

Die Königin mit einem schicken blau-weißen Kostüm in Australien, 1970.

La reine arborant un élégant ensemble bleu marine et blanc, Australie, 1970.

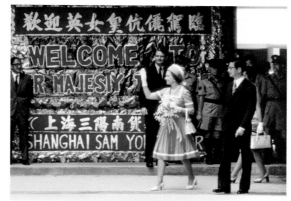
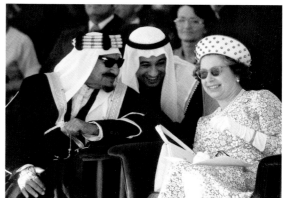

Montserrat, St Kitts-Nevis-Anguilla, British Virgin Islands, Turks and Caicos Islands, Bahamas, Conception Island, Jamaica

June/July 1967: Canada

November 1967: Malta

March 1970: Canada

July 1970: Canada

March–May 1970: Fiji, Tonga, New Zealand, Australia

May 1971: Canada

February/March 1972: Singapore, Malaysia, Maldives (state visit), Brunei, Seychelles, Mauritius, Kenya

June/July 1973: Canada

July/August 1973: Canada (for the 2nd Commonwealth Heads of Government Meeting in Ottawa)

January/February 1974: Cook Islands, New Zealand (including the Commonwealth Games in Christchurch), Norfolk Island, New Hebrides, Solomon Islands, Papua New Guinea, Australia

February/March 1975: Bermuda, Barbados, Bahamas

April 1975: Jamaica (for the 3rd Commonwealth Heads of Government Meeting)

May 1975: Hong Kong

July 1976: Canada (in part for the Olympic Games in Montreal)

February/March 1977: Silver Jubilee visits to Western Samoa, Tonga, Fiji, New Zealand, Australia, Papua New Guinea

October/November 1977: Silver Jubilee visits to Canada, Bahamas, Plana Cays and Inagua (private), British Virgin Islands, Antigua, Mustique (private), Barbados

July/August 1978: Canada (including the Commonwealth Games in Edmonton)

July/August 1979: Tanzania, Malawi (state visit), Botswana (state visit), Zambia (state visit, including the 5th Commonwealth Heads of Government Meeting)

May 1980: Australia

September/October 1981: Australia (for the 6th Commonwealth Heads of Government Meeting), New Zealand, Sri Lanka (state visit)

April 1982: Canada

October/November 1982: Australia (including the Commonwealth Games in Brisbane), Papua New Guinea, Solomon Islands, Nauru, Kiribati, Tuvalu, Fiji

February/March 1983: Jamaica, Cayman Islands, Canada

November 1983: Cyprus, Kenya (state visit), Bangladesh, India (for the 7th Commonwealth Heads of Government Meeting)

March 1984: Cyprus

September/October 1984: Canada

October/November 1985: Belize, Bahamas (for the 8th Commonwealth Heads of Government Meeting), St Kitts & Nevis, Antigua, Dominica, St Lucia, St Vincent & the Grenadines, Mustique (private), Grenada, Barbados, Trinidad & Tobago

February/March 1986: New Zealand, Australia

October 1986: Hong Kong

October 1987: Canada (for the 10th Commonwealth Heads of Government Meeting)

May 1988: Australia

March 1989: Barbados

October 1989: Singapore (state visit to President Wee), Malaysia (for the 11th Commonwealth Heads of Government Meeting)

February 1990: New Zealand (including the Commonwealth Games in Auckland)

June/July 1990: Canada

October 1991: Kenya (overnight stop), Namibia, Zimbabwe (for the 12th Commonwealth Heads of Government Meeting)

February 1992: Australia

May 1992: Malta (state visit)

June/July 1992: Canada

October 1993: Cyprus (for the 13th Commonwealth Heads of Government Meeting)

February/March 1994: Anguilla, Dominica, Guyana, Belize, Cayman Islands, Jamaica, Bahamas, Bermuda

August 1994: Canada (including the Commonwealth Games in Victoria)

March 1995: South Africa (state visit to President Mandela)

October 1995: New Zealand (for the 14th Commonwealth Heads of Government Meeting)

June/July 1997: Canada

October 1997: Pakistan (state visit to President Leghari), India (state visit to President Narayanan)

September 1998: Brunei (state visit to Sultan Hassanal Bolkiah), Malaysia (state visit to Yang di-Pertuan Agong Jaafar, and as Head of the Commonwealth attendance at the Commonwealth Games)

November 1999: Ghana, South Africa (for the 16th Commonwealth Heads of Government Meeting), Mozambique

March/April 2000: Australia

February/March 2002: Golden Jubilee visits to Jamaica, New Zealand, Australia (for the 17th Commonwealth Heads of Government Meeting)

October 2002: Golden Jubilee visit to Canada

December 2003: Nigeria (for the 18th Commonwealth Heads of Government Meeting)

May 2005: Canada

November 2005: Malta (for the 19th Commonwealth Heads of Government Meeting)

March 2006: Australia (opened the Commonwealth Games in Melbourne), Singapore

November 2007: Malta, Uganda (for the 20th Commonwealth Heads of Government Meeting)

November 2009: Bermuda, Trinidad & Tobago (for the 21st Commonwealth Heads of Government Meeting)

June/July 2010: Canada

October 2011: Australia (for the 22nd Commonwealth Heads of Government Meeting)

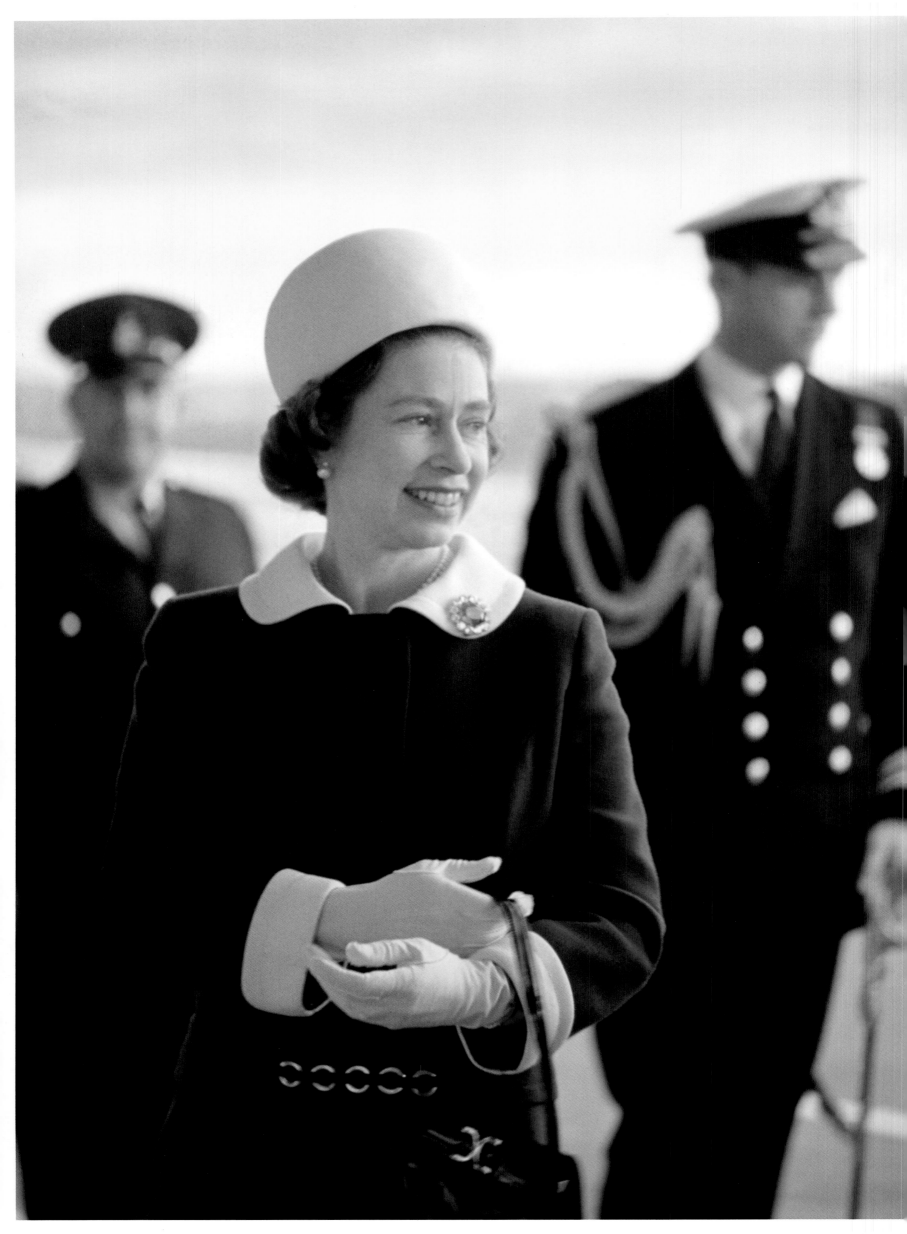

DIE ÜBERSEEREISEN DER KÖNIGIN 1953–2015

STAATSBESUCHE

Juni 1955: Norwegen (König Haakon VII.)
Schon drei Jahre nach dem Beginn ihrer Regentschaft reiste Elizabeth II. an Bord der erst kurz zuvor vom Stapel gelaufenen königlichen Jacht *Britannia* zu ihrem ersten Staatsbesuch nach Norwegen. Es war eine Familienangelegenheit, denn sie besuchte offiziell König Haakon VII. von Norwegen, ihren angeheirateten Großonkel (Schwiegersohn ihres Urgroßvaters König Edward VII.). Er war einer der am längsten amtierenden Monarchen der Welt; 1955 feierte er den 50. Jahrestag seiner Regentschaft.

Juni 1956: Schweden (König Gustaf VI. Adolf)

Februar 1957: Portugal (Präsident Craveiro Lopes)

April 1957: Frankreich (Präsident René Coty)

Mai 1957: Dänemark (König Frederick IX. und Königin Ingrid)

Oktober 1957: USA (Präsident Dwight D. Eisenhower)
„Reizend, ganz reizend", so beschrieb die *Chicago Daily News* die Königin bei ihrem ersten Staatsbesuch in den Vereinigten Staaten. Als ihr offizieller Gastgeber fungierte Präsident Eisenhower, dem sie erstmals während des Kriegs in England begegnet war. Er gab für die junge Monarchin und ihren Gatten ein Bankett im Weißen Haus. Auf ihrem Reiseplan stand auch ein Besuch in Jamestown in Virginia, um an den Feierlichkeiten zum 350. Jahrestag der englischen Landung dort teilzunehmen.

März 1958: Niederlande (Königin Juliana und Prinz Bernhard)

Februar/März 1961: Nepal (König Mahendra) und Iran (Schahinschah Mohammed Reza Pahlewi und Schahbanu Farah Diba)

Mai 1961: Italien (Präsident Gronchi) und Vatikanstadt (Papst Johannes XXIII.)

November 1961: Liberia (Präsident Tubman)

Februar 1965: Äthiopien (Kaiser Haile Selassie I.) und Sudan (Präsident Dr. El Tigani El Mahi)

Mai 1965: Westdeutschland (Bundespräsident Lübke)
20 Jahre nach Ende des Zweiten Weltkriegs und auf wiederholte Einladungen der westdeutschen Regierung stattet die Königin auf Anraten ihrer eigenen Regierung ihren ersten Staatsbesuch im Land ihrer hannoverschen und sachsen-coburgschen Ahnen ab. Es war der erste Besuch eines britischen Monarchen, seit ihr Großvater König George V. 1913 kurz vor Ausbruch des Ersten Weltkriegs an einer Familienhochzeit teilgenommen hatte. Die

deutsche Öffentlichkeit reagierte begeistert auf den Besuch der Königin.

Mai 1966: Belgien (König Baudouin und Königin Fabiola)

November 1968: Brasilien (Präsident da Costa e Silva) und Chile (Präsident Frei)

Mai 1969: Österreich (Bundespräsident Jonas)

Oktober 1971: Türkei (Präsident Sunay)

Februar 1972: Thailand (König Bhumibol und Königin Sirikit)

März 1972: Malediven (Präsident Nasir)

Mai 1972: Frankreich (Präsident Pompidou)

Oktober 1972: Jugoslawien (Präsident Tito)

März 1974: Indonesien (Präsident Suharto)

Februar/März 1975: Mexiko (Präsident Echeverria)

Mai 1975: Japan (Kaiser Hirohito und Kaiserin Nagako)

Mai 1976: Finnland (Präsident Kekkonen)

Juli 1976: USA (Präsident Gerald Ford)
Der zweite Besuch der Königin in den Vereinigten Staaten als Gast von Präsident Ford fand während der 200-Jahr-Feier der USA statt. Während ihres Besuchs, der die Freundschaft zwischen Großbritannien und den USA bekräftigte, besuchten Ihre Majestät und Prinz Philip Philadelphia, wo die Königin den Vereinigten Staaten einen Nachguss der Freiheitsglocke schenkte. Washington, D.C., Virginia, New York und Massachusetts standen ebenfalls auf ihrem Reiseplan.

November 1976: Luxemburg (Großherzog Jean und Großherzogin Joséphine Charlotte)

Mai 1978: Westdeutschland (Bundespräsident Scheel)

Februar/März 1979: Kuwait, Bahrain, Saudi-Arabien, Abu Dhabi und Dubai in den Vereinigten Arabischen Emiraten, Oman
Das Wiedererstarken der anglo-arabischen Verbindungen stand in Zeiten, in denen die Ölpreise und ihr negativer Effekt auf die Inflation in Großbritannien von großer Bedeutung waren, im Zentrum des diplomatisch heiklen Staatsbesuchs der Königin im Nahen Osten. Nachdem die Revolution im Iran gerade die Pahlewi-Dynastie vom Pfauenthron gestürzt hatte, hielt die Königin sich auch deshalb dort auf, um Unterstützung und Zuversicht zu signalisieren. Saudi-Arabien war das bei Weitem wichtigste Land auf ihrer Reiseroute, und die Königin wurde in dieser von Männern beherrschten Gesellschaft als „Mann ehrenhalber" begrüßt. Sie musste sich trotzdem der strengen Kleiderordnung fügen, die für Frauen lange Gewänder, lange Ärmel und Kopfbedeckung vorschrieb, weshalb sie ihrem Modedesigner Hardy Amies

sagte: „Man sagte mir, dass es vor allem darum geht, keine nackte Haut zu zeigen."

Mai 1979: Dänemark (Königin Margarethe II. und Prinz Henrik)

April/Mai 1980: Schweiz (Präsident Chevallaz)

Oktober 1980: Italien (Präsident Pertini), Vatikanstadt (Papst Johannes Paul II.), Tunesien (Präsident Bourgiba), Algerien (Präsident Bendjedid) und Marokko (König Hassan II.)

Mai 1981: Norwegen (König Olav V.)

Februar/März 1883: USA (Präsident Ronald Reagan)
1982 waren Präsident Reagan und seine Frau Nancy das erste amerikanische Präsidentenpaar, das die Königin nach Schloss Windsor einlud. Im Frühjahr des folgenden Jahres war Ihre Majestät auf ihrem dritten Staatsbesuch in den Vereinigten Staaten offizieller Gast des Präsidenten. Leider hätte das Wetter nicht schlechter sein können. Wegen strömenden Regens musste die offizielle Begrüßungszeremonie kurzfristig in einen Flugzeughangar verlegt werden, und ein privater Besuch auf der Ranch des Präsidenten fiel ebenfalls ins Wasser, was den Ausritt, den Ronnie und Nancy zur Erbauung ihrer königlichen Gäste geplant hatten, natürlich verhinderte. Während des Besuchs bewirteten der Präsident und die First Lady Ihre Majestät und Prinz Philip bei einem Staatsdiner im M. H. de Young Museum in San Franciscos Golden Gate Park. Mrs. Reagan begleitete außerdem die Königin zu einem Galaabend in den Studios der 20th Century Fox Company, bei dem die Königin als Reverenz an ihre Gastgeber ein mit kalifornischen Mohnblüten besticktes Kleid trug.

Mai 1983: Schweden (König Carl XVI. Gustaf und Königin Silvia)

März 1984: Jordanien (König Hussein und Königin Noor)

März 1985: Portugal (Präsident Eanes)

Februar 1986: Nepal (König Birendra und Königin Aishwarya)

Oktober 1986: China (Präsident Li Xiannian)
Die königliche Tour durch China war die erste eines britischen Staatsoberhaupts und für die Königin eine der wichtigsten. Kurz nach den schwierigen Verhandlungen über die Rückgabe von Hongkong an China war die Reise von großer diplomatischer Bedeutung. Während ihrer Tour besuchten die Königin und Prinz Philip die Große Mauer, die Verbotene Stadt, Schanghai, Kunming und Xi'an, wo ihnen das einmalige Privileg zuteil wurde, zwischen den erst kurz zuvor ausgegrabenen Figuren der Terrakotta-Armee umherzugehen, statt von den

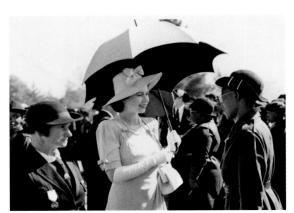

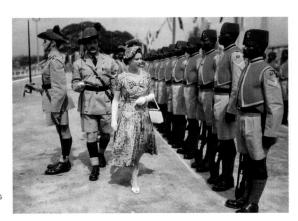

290 left
Anonymous
Princess Elizabeth looking elegant during her visit to Rhodesia, 1947.
Die elegante Prinzessin Elizabeth bei ihrem Besuch in Rhodesien, 1947.
Élégante, la princesse Élisabeth lors de sa visite en Rhodésie, 1947.

290 right
Anonymous
The Queen inspecting a line of colourfully uniformed troops while in Uganda during her 1953–54 Commonwealth tour, 1954.
Die Königin schreitet während ihrer Commonwealth-Reise 1953/54 eine farbenfroh uniformierte Ehrenformation in Uganda ab, 1954.
La reine passant en revue des troupes aux uniformes pittoresques en Ouganda lors de sa tournée du Commonwealth de 1953–54, 1954.

umgebenden Mauern auf sie hinabzuschauen. Bei einem Diner zu Ehren der Königin in der Großen Volkshalle in Peking standen Meeresschnecken, Haifischflossen und Drachenaugen (Litschis) auf der Speisekarte. Die Königin revanchierte sich mit einem Bankett an Bord der königlichen Jacht *Britannia*, an dem fast alle Mitglieder der chinesischen Regierung teilnahmen.

Mai 1987: Westdeutschland (Bundespräsident von Weizsäcker)

Oktober 1988: Spanien (König Juan Carlos I. und Königin Sofia)

Juni 1990: Island (Präsidentin Finnbogadóttir)

Mai 1991: USA (Präsident George H. W. Bush)
Am längsten bleibt vielleicht von diesem Staatsbesuch ein diplomatischer Fauxpas gleich zu Beginn in Erinnerung, als ein Angestellter des Weißen Hauses die Mikrofone für die Begrüßungsreden so einstellte, dass sie der Größe von Präsident Bush entsprachen und nicht der seines viel kleineren Ehrengasts. Über die Ansammlung von Mikrofonen hinweg konnte man nur den Hut der Königin sehen. Später, als sie vor einer Versammlung des Kongresses über den Geist der Demokratie redete, bezog sie sich scherzhaft darauf. Unter Gelächter und lang anhaltendem Applaus sagte sie: „Ich hoffe, heute können Sie mich von da, wo Sie sind, sehen."

Juni 1992: Frankreich (Präsident Mitterrand)

Oktober 1992: Deutschland (Bundespräsident von Weizsäcker)
Nach drei Staatsbesuchen in Westdeutschland konnte die Königin endlich, drei Jahre nach dem Fall der Berliner Mauer, dem wiedervereinten Deutschland einen Staatsbesuch abstatten. Bei dieser Gelegenheit besuchten Ihre Majestät und ihr Gatte Bonn, Berlin, Leipzig und Dresden.

Mai 1993: Ungarn (Präsident Göncz)

Oktober 1994: Russland (Präsident Jelzin)
Politisch war der Staatsbesuch in Russland, wo Präsident Jelzin die Königin am ersten Abend zu einem Staatsbankett im Kreml empfing, nicht nur für die anglo-russischen Beziehungen, sondern auch für Ihre Majestät und Prinz Philip von höchster Bedeutung. Die Königin war seit der Zeit vor dem Ersten Weltkrieg

und der folgenden Russischen Revolution, bei der 17 Mitglieder der kaiserlichen Familie 1918 von Bolschewiken brutal ermordet worden waren, die erste britische Monarchin, die Russland besuchte. Obwohl er drei Jahre nach ihrer Ermordung geboren wurde, war die letzte Kaiserin Alexandra, Ehefrau von Zar Nikolaus II., Prinz Philips Großtante (die jüngere Schwester seiner Großmutter mütterlicherseits).

März 1996: Polen (Präsident Kwasniewski) und Tschechische Republik (Präsident Havel)

Oktober/November 1996: Thailand (König Bhumibol und Königin Sirikit)

April 1999: Südkorea (Präsident Kim Dae-jung)

Oktober 2000: Italien (Präsident Carlo Ciampi)

Mai/Juni 2001: Norwegen (König Harald V. und Königin Sonja)

April 2004: Frankreich (Präsident Chirac)

November 2004: Deutschland (Bundespräsident Köhler)

Oktober 2006: Litauen (Präsident Adamkus), Lettland (Präsidentin Vike-Freiberga) und Estland (Präsident Ilves)

Februar 2007: Niederlande (Königin Beatrix, 400-Jahr-Feier der Englischen Kirche in Amsterdam)

Mai 2007: USA (Präsident George W. Bush, 400-Jahr-Feier der Besiedlung von Jamestown)

Juli 2007: Belgien (König Albert II. und Königin Paola, 90. Jahrestag der Schlacht von Passchendaele)

Mai 2008: Türkei (Präsident Abdullah Gül)

Oktober 2008: Slowenien (Präsident Türk) und Slowakei (Präsident Gašparovics)

Juli 2010: USA (New York) zur Rede vor der UNO, Besuch von Ground Zero und Eröffnung des Britischen Gartens
Am 6. Juli flogen Ihre Majestät und Prinz Philip nach New York. Hier hielt die Königin zum ersten Mal seit mehr als 50 Jahren eine Rede vor der Vollversammlung der Vereinten Nationen. Danach fuhr das Königspaar zu Ground Zero, dem Standort des zerstörten World Trade Center in Lower Manhattan. Nach einer zeremoniellen Kranzniederlegung, mit der alle Opfer des 11. September 2001 geehrt wurden, eröffnete die Königin den Britischen Garten an der Kreuzung von Wall Street und

Hannover Square. Der Garten war zur Erinnerung an die 67 Briten angelegt worden, die bei dem Angriff auf die Zwillingstürme ihr Leben verloren hatten.

November 2010: Vereinigte Arabische Emirate (Scheich Chalifa bin Zayid Al Nahyan) und Oman (Sultan Qabus ibn Sa'id)

Mai 2011: Republik Irland (Präsidentin Mary McAleese)
Der Besuch Ihrer Majestät in der Republik Irland im Mai 2011 war einer der wichtigsten und politisch bedeutsamsten ihrer ganzen Regentschaft. Trotz der geografischen Nähe von Irland und Großbritannien war es der erste Besuch eines britischen Monarchen überhaupt; er wurde durch das Karfreitagsabkommen von 1998 und die Entschlossenheit von Präsidentin Mary McAleese möglich. Der Besuch fand in einem Geist der Versöhnung statt, und so waren Respekt und Erinnerung die dominierenden Themen des Staatsbesuchs. Den Kritikern zum Trotz, die angesichts der turbulenten und oft blutigen Beziehungen zwischen den beiden Ländern geglaubt hatten, es sei noch zu früh dafür, war ein Schritt getan worden, und der Besuch wurde politisch und diplomatisch von beiden Seiten und auch von der Königin selbst als großer Erfolg gefeiert.

April 2014: Rom und Vatikanstadt

Juni 2014: Frankreich: Paris, Bayeux und Ouistreham

Juni 2015: Deutschland: Berlin, Frankfurt am Main und Celle

November 2015: Malta

KÖNIGLICHE REISEN (UND STAATSBESUCHE) IN COMMONWEALTH-LÄNDER
(außer Zwischenstopps)

November 1953–Mai 1954: Krönungsreise nach Bermuda, Jamaika, Fidschi, Tonga, Neuseeland, Australien, Kokosinseln, Ceylon, Aden, Uganda, Malta, Gibraltar

Januar 1956: Nigeria

Oktober 1957: Kanada

Juni–August 1959: Kanada (im Verlauf dieses Besuchs eröffneten die Königin und US-Präsident Dwight D. Eisenhower gemeinsam den St.-Lorenz-Seeweg)

291 left
Dalmas
The Queen and Empress Farah, wife of Shah Mohammad Reza Pahlavi of Persia (Iran), are pictured at the Masjed-e Shah Mosque in Isfahan. Persia, 1961.
Die Königin und Kaiserin Farah, Gattin des iranischen Schahs Mohammed Reza Pahlewi, an der Königsmoschee in Isfahan, Iran, 1961.
La reine en compagnie de l'impératrice Farah, épouse du shah d'Iran Mohammad Reza Pahlavi, dans la mosquée du Shah à Ispahan, Iran, 1961.

291 right
Tim Graham
A bespectacled Queen making a speech in West Germany. 1978.
Die Königin – mit Brille – hält eine Rede in Westdeutschland, 1978.
La reine chausse ses lunettes pour lire un discours en Allemagne de l'Ouest, 1978.

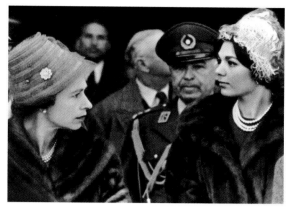
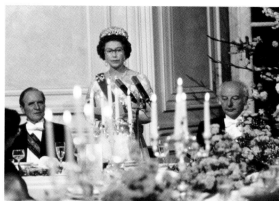

Januar–März 1961: Indien und Pakistan
November/Dezember 1961: Ghana, Sierra Leone, Gambia
Juni 1962: Kanada
Januar/Februar 1963: Kanada
Februar/März 1963: Fidschi, Neuseeland, Australien
Oktober 1964: Kanada
Februar/März 1966: Barbados, Britisch-Guinea, Trinidad und Tobago, Grenada, St. Vincent und Grenadinen, St. Lucia, Antigua, Dominica, Monserrat, St. Kitts und Nevis, Anguilla, Britische Jungferninseln, Turks- und Caicosinseln, Bahamas, Conception Island, Jamaika
Juni/Juli 1967: Kanada
November 1967: Malta
März 1970: Kanada
Juli 1970: Kanada
März–Mai 1971: Fidschi, Tonga, Neuseeland, Australien
Mai 1971: Kanada
Februar/März 1972: Singapur, Malaysia, Malediven (Staatsbesuch), Brunei, Seychellen, Mauritius, Kenia
Juni/Juli 1973: Kanada
Juli/August 1973: Kanada (zur 2. Konferenz der Commonwealth-Regierungschefs in Ottawa)
Januar/Februar 1974: Cook-Inseln, Neuseeland (einschließlich der Commonwealth Games in Christchurch), Norfolk Island, Neue Hebriden, Solomon-Inseln, Papua-Neuguinea, Australien
Februar/März 1975: Bermuda, Barbados, Bahamas
April 1975: Jamaika (zur 3. Konferenz der Commonwealth-Regierungschefs)
Mai 1975: Hongkong
Juli 1976: Kanada (teilweise zu den Olympischen Spielen in Montreal)
Februar/März 1977: Besuche aus Anlass des silbernen Thronjubiläums in West-Samoa, Tonga, Fidschi, Neuseeland, Australien, Papua-Neuguinea
Oktober/November 1977: Besuche aus Anlass des silbernen Thronjubiläums in Kanada, Bahamas, Plana Cays und Inagua (privat), Britische Jungferninseln, Antigua, Mustique (privat), Barbados

Juli/August 1978: Kanada (einschließlich der Commonwealth Games in Edmonton)
Juli/August 1979: Tansania, Malawi (Staatsbesuch), Botswana (Staatsbesuch), Sambia (Staatsbesuch, einschließlich der 5. Konferenz der Commonwealth-Regierungschefs)
Mai 1980: Australien
September/Oktober 1981: Australien (zur 6. Konferenz der Commonwealth-Regierungschefs), Neuseeland, Sri Lanka (Staatsbesuch)
April 1982: Kanada
Oktober/November 1982: Australien (einschließlich der Commonwealth Games in Brisbane), Papua-Neuguinea, Solomon-Inseln, Nauru, Kiribati, Tuvalu, Fidschi
Februar/März 1983: Jamaika, Cayman-Inseln, Kanada
November 1983: Zypern, Kenia (Staatsbesuch), Bangladesch, Indien (zur 7. Konferenz der Commonwealth-Regierungschefs)
März 1984: Zypern
September/Oktober 1984: Kanada
Oktober/November 1985: Belize, Bahamas (zur 8. Konferenz der Commonwealth-Regierungschefs), St. Kitts und Nevis, Antigua, Dominica, St. Lucia, St. Vincent und Grenadinen, Mustique (privat), Grenada, Barbados, Trinidad und Tobago
Februar/März 1986: Neuseeland, Australien
Oktober 1986: Hongkong
Oktober 1987: Kanada (zur 10. Konferenz der Commonwealth-Regierungschefs)
Mai 1988: Australien
März 1989: Barbados
Oktober 1989: Singapur (Staatsbesuch bei Präsident Wee Kim Wee), Malaysia (zur 11. Konferenz der Commonwealth-Regierungschefs)
Februar 1990: Neuseeland (einschließlich der Commonwealth Games in Auckland)
Juni/Juli 1990: Kanada
Oktober 1991: Kenia (Zwischenstopp), Namibia, Simbabwe (zur 12. Konferenz der Commonwealth-Regierungschefs)
Februar 1992: Australien
Mai 1992: Malta (Staatsbesuch)
Juni/Juli 1992: Kanada

Oktober 1993: Zypern (zur 13. Konferenz der Commonwealth-Regierungschefs)
Februar/März 1994: Anguilla, Dominica, Guyana, Belize, Cayman-Inseln, Jamaika, Bahamas, Bermuda
August 1994: Kanada (einschließlich der Commonwealth Games in Victoria)
März 1995: Südafrika (Staatsbesuch bei Präsident Mandela)
Oktober 1995: Neuseeland (zur 14. Konferenz der Commonwealth-Regierungschefs)
Juni/Juli 1997: Kanada
Oktober 1997: Pakistan (Staatsbesuch bei Präsident Leghari) und Indien (Staatsbesuch bei Präsident Narayanan)
September 1998: Brunei (Staatsbesuch bei Sultan Hassanal Bolkiah), Malaysia (Staatsbesuch bei Yang di-Pertuan Agong Jaafar und als Oberhaupt des Commonwealth bei den Commonwealth Games)
November 1999: Ghana, Südafrika (zur 16. Konferenz der Commonwealth-Regierungschefs) und Mosambik
März/April 2000: Australien
Februar/März 2002: Aus Anlass des goldenen Thronjubiläums Besuche in Jamaika, Neuseeland und Australien (zur 17. Konferenz der Commonwealth-Regierungschefs)
Oktober 2002: Besuch in Kanada aus Anlass des goldenen Thronjubiläums
Dezember 2003: Nigeria (zur 18. Konferenz der Commonwealth-Regierungschefs)
Mai 2005: Kanada
November 2005: Malta (zur 19. Konferenz der Commonwealth-Regierungschefs)
März 2006: Australien (zur Eröffnung der Commonwealth Games in Melbourne), Singapur
November 2007: Malta, Uganda (zur 20. Konferenz der Commonwealth-Regierungschefs)
November 2009: Bermuda, Trinidad und Tobago (zur 21. Konferenz der Commonwealth-Regierungschefs)
Juni/Juli 2010: Kanada
Oktober 2011: Australien (zur 22. Konferenz der Commonwealth-Regierungschefs)

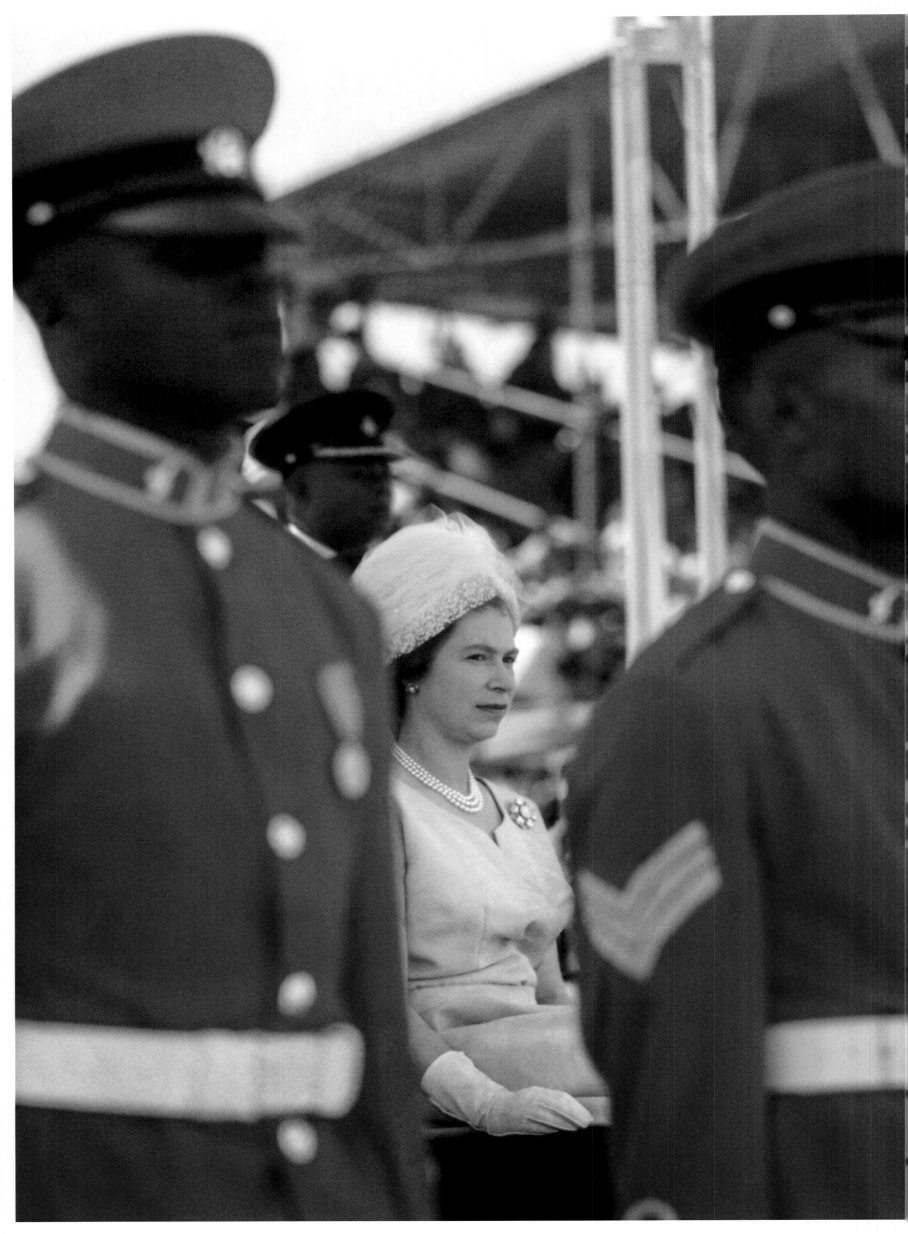

LES VOYAGES DE LA REINE À L'ÉTRANGER 1953–2015

VISITES OFFICIELLES

Juin 1955 : Norvège (roi Haakon VII)
S'embarquant pour Oslo à bord du yacht royal *Britannia*, récemment inauguré, la première visite officielle d'Élisabeth II était également une affaire de famille. Sur le trône depuis seulement trois ans, la jeune reine rendait officiellement visite à l'un des monarques les plus expérimentés du monde qui célébrait alors sa cinquantième année de règne. Le roi Haakon VII de Norvège était son grand-oncle par alliance (il était le gendre de son arrière-grand-père, le roi Édouard VII).

Juin 1956 : Suède (roi Gustave VI Adolphe)

Février 1957 : Portugal (président Craveiro Lopes)

Avril 1957 : France (président René Coty)

Mai 1957 : Danemark (roi Frédéric IX et reine Ingrid)

Octobre 1957 : États-Unis (président Dwight D. Eisenhower)
« Adorable, tout simplement adorable », s'extasia le *Chicago Daily News* lors de la première visite officielle de la reine aux États-Unis. Elle fut accueillie par le président Eisenhower, qu'elle avait déjà rencontré en Angleterre pendant la guerre. Il organisa un banquet à la Maison-Blanche en l'honneur de la jeune souveraine et son époux. Au cours de sa visite, la reine se rendit à Jamestown, en Virginie, pour assister à la commémoration du 350ᵉ anniversaire du débarquement des premiers colons Anglais.

Mars 1958 : Pays-Bas (reine Juliana et prince Bernhard)

Février/mars 1961 : Népal (roi Magendra) et Iran (shah Mohammad Reza Pahlavi et son épouse Farah Diba).

Mai 1961 : Italie (président Gronchi) et le Vatican (pape Jean XXIII)

Novembre 1961 : Liberia (président Tubman)

Février 1965 : Éthiopie (empereur Hailé Sélassié 1ᵉʳ) et Soudan (président Dr. El-Tigani El-Mahi)

Mai 1965 : Allemagne de l'Est (président Lübke).
Vingt ans après la fin de la Seconde Guerre mondiale et après plusieurs invitations du gouvernement est-allemand, la reine, sous le conseil de son propre gouvernement, entreprit son premier voyage officiel sur les terres de ses ancêtres des maisons de Hanovre et de Saxe-Coburg. La dernière visite d'un monarque britannique datait de 1913, lorsque son grand-père, le roi George V, était venu assister au mariage d'un membre de sa famille, peu avant le début de la Première Guerre mondiale. Les Allemands furent enchantés par Élisabeth II.

Mai 1966 : Belgique (roi Baudouin et reine Fabiola)

Novembre 1968 : Brésil (président da Costa e Silva) et Chili (président Frei)

Mai 1969 : Autriche (président Jonas)

Octobre 1971 : Turquie (président Sunay)

Février 1972 : Thaïlande (roi Rama IX et reine Sirikit)

Mars 1972 : Maldives (président Nasir)

Mai 1972 : France (président Pompidou)

Octobre 1972 : Yougoslavie (président Tito)

Mars 1974 : Indonésie (président Suharto)

Février/mars 1957 : Mexique (président Echeverria)

Mai 1975 : Japon (empereur Hirohito et impératrice Nagako)

Mai 1976 : Finlande (président Kekkonen)

Juillet 1976 : États-Unis (président Gerald Ford)
La seconde visite officielle de la reine aux États-Unis, invitée par le président Ford, eut lieu à l'occasion des cérémonies du bicentenaire de la déclaration d'Indépendance. Au cours de leur visite qui soulignait les liens d'amitié entre la Grande-Bretagne et les États-Unis, Sa Majesté et le prince Philippe se rendirent à Philadelphie, où la reine offrit au peuple américain une réplique de la Liberty Bell. L'itinéraire royal inclut également Washington, la Virginie, New York, le Connecticut et le Massachusetts.

Novembre 1976 : Luxembourg (grand duc Jean et grande duchesse Joséphine Charlotte)

Mai 1978 : Allemagne de l'Ouest (président Scheel)

Février/mars 1979 : Koweït, Bahreïn, Arabie Saoudite, Émirats Arabes Unis, Abou Dhabi, Dubaï, Oman.
Cette visite visant à renforcer les liens anglo-arabes au Moyen-Orient était délicate sur le plan diplomatique, intervenant dans le contexte de la crise pétrolière et de son impact sur l'inflation au Royaume-Uni. La reine devait également rassurer et témoigner de son soutien alors que la révolution en Iran venait de faire tomber la dynastie Pahlavi du trône du Paon. L'Arabie Saoudite était de loin l'étape la plus importante de ce voyage. Dans cette société dominée par les hommes, la souveraine fut accueillie comme un « homme honoraire ». Elle devait néanmoins se conformer au code vestimentaire strict des femmes : jupes et manches longues, tête couverte. Elle déclara à son couturier Hardy Amies : « On m'a informé que le souci majeur était : pas de peau nue. »

Mai 1979 : Danemark (reine Margrethe II et le prince Henrik)

Avril/mai 1980 : Suisse (président Chevallaz)

Octobre 1980 : Italie (président Pertini), Vatican (pape Jean-Paul II), Tunisie (président Bourguiba), Algérie (président Chadli Bendjedid) et Maroc (roi Hassan II)

Mai 1981 : Norvège (roi Olav V)

Février/mars 1983 : États-Unis (président Ronald Reagan)
En 1982, Ronald Reagan et sa femme Nancy furent le premier couple présidentiel américain à séjourner au château de Windsor avec la reine. Au début de l'année suivante, Sa Majesté, invitée par le président, effectua sa troisième visite officielle aux États-Unis. Malheureusement, le temps n'aurait pu être plus déplorable. En raison de pluies torrentielles, la cérémonie d'accueil fut hâtivement déplacée dans un hangar de l'aéroport. La visite privée dans le ranch du président à Santa Barbara fut également un fiasco, avec l'annulation de la balade à cheval que Ronnie et Nancy avait prévue pour leurs invités royaux. Au cours de leur séjour, le président et la première dame donnèrent un dîner officiel en l'honneur de Sa Majesté et du prince Philippe dans le M. H. de Young Museum situé dans le parc du Golden Gate à San Francisco. Mme Reagan accompagna également la reine à une soirée de gala dans les studios de la 20th-Century Fox à Hollywood. Pour l'occasion, Sa Majesté porta une robe brodée de pavots californiens en hommage à ses hôtes.

Mai 1983 : Suède (roi Charles XVI Gustave et reine Silvia)

Mars 1984 : Jordanie (roi Hussein et reine Noor)

Mars 1985 : Portugal (président Eanes)

Févier 1986 : Népal (roi Birendra et reine Aishwarya)

Octobre 1986 : Chine (président Li Xiannian)
Cette visite royale en Chine était la première jamais entreprise par un chef d'État britannique. Elle revêtait un caractère particulièrement important et diplomatiquement délicat après les difficiles négociations pour la restitution de Hong Kong à la Chine. Au cours de leur séjour, la reine et le prince Philippe visitèrent la Grande Muraille, la cité interdite, Shanghai, Kunming et X'ian, où ils eurent le privilège unique de se promener parmi les guerriers en terre cuite récemment découverts, au lieu de devoir les admirer depuis les bords de la fosse. Lors d'un dîner donné en l'honneur de la reine dans la grande salle du peuple à Pékin, on servit des mollusques marins, des ailerons de requin et des yeux de dragon (des lychees). La reine donna en retour un ban-

292
Paul Schutzer
The Queen attending an open-air parade during her tour of Ghana. 1961.

Die Königin bei einer Freiluft-parade während ihrer Ghana-Reise, 1961.

La reine assistant à un défilé militaire durant sa visite au Ghana, 1961.

294 left
Anonymous
Stopping over for a chat in Calgary, Canada. 1951.

Ein Zwischenstopp für einen Schwatz in Calgary, Kanada, 1951.

La reine lors d'une escale à Calgary, au Canada, 1951.

294 right
John Bulmer
The Queen with Emperor Haile Selassie of Ethiopia during her historic visit to the country. 1965.

Die Königin mit dem Kaiser von Äthiopien, Haile Selassie, während ihres Staatsbe-suchs in Äthiopien, 1965.

La reine avec l'empereur Haïlé Sélassié lors de sa visite historique en Éthiopie, 1965.

quet à bord du yacht royal *Britannia* où furent conviés pratiquement tous les membres du gouvernement chinois.
Mai 1987 : Allemagne de l'Ouest (président von Weizsacker)
Octobre 1988 : Espagne (roi Juan Carlos et reine Sofia)
Juin 1990 : Islande (présidente Vigdís Finnbogadóttir)
Mai 1991 : États-Unis (président George H. W. Bush)
Le souvenir le plus mémorable de cette visite officielle fut sans doute le faux pas diplo-matique commis par un fonctionnaire de la Maison-Blanche dès l'arrivée de Sa Majesté : il avait ajusté le pupitre pour les discours de bienvenue en fonction de la taille du président Bush et non de son invitée bien plus petite, si bien que lorsque la reine prit la parole, on ne voyait d'elle que son chapeau flottant au-des-sus d'une grappe de micros. Plus tard, avant de commencer son discours sur l'esprit de la démocratie devant le Congrès, elle déclara : «J'espère qu'aujourd'hui, vous pouvez me voir de là où vous vous tenez», ce qui déclencha l'hilarité de l'assemblée et des applaudisse-ments prolongés.
Juin 1992 : France (président Mitterrand)
Octobre 1992 : Allemagne (président von Weizsacker)
Après trois visites officielles en Allemagne de l'Ouest, la reine se rendait enfin dans un pays réunifié, trois ans après la chute du mur de Berlin. À cette occasion, Sa Majesté et son époux se rendirent à Bonn, Berlin, Leipzig et Dresde.
Mai 1993 : Hongrie (président Goncz)
Octobre 1994 : Russie (président Eltsine)
Le président Eltsine donna un dîner officiel au Kremlin en l'honneur de la reine dès le soir de son arrivée. Cette visite officielle en Russie revêtait une grande importance politique non seulement pour les relations anglo-russes mais également pour Sa Majesté et le prince Philippe. La reine était le premier monarque britannique à se rendre en Russie depuis la Première Guerre mondiale et la révolution d'Octobre, au cours de laquelle 17 membres de la famille impériale furent sommairement

exécutés par les Bolcheviques en 1918. La dernière impératrice, Alexandra, épouse du tsar Nicolas II, était la grand-tante du prince Philippe (la plus jeune sœur de sa grand-mère maternelle), né trois ans après son assassinat.
Mars 1996 : Pologne (président Kwasniewski) et République Tchèque (président Havel)
Octobre/novembre1996 : Thaïlande (roi Rama IX et reine Sirikit)
Avril 1999 : Corée du Sud (président Kim Dae-jung)
Octobre 2000 : Italie (président Ciampi)
Mai/juin 2001 : Norvège (roi Harald V et la reine Sonja)
Avril 2004 : France (président Chirac)
Novembre 2004 : Allemagne (président Köhler)
Octobre 2006 : Lituanie (président Adamkus), Lettonie (présidente Vike-Freiberga) et Estonie (président Ilves)
Février 2007 : Pays-bas (reine Beatrix) (pour célébrer le 400e anniversaire de l'Église anglicane d'Amsterdam)
Mai 2007 : États-Unis (président George W. Bush) (pour commémorer le 400e anniversaire de la colonie de Jamestown).
Juillet 2007 : Belgique (roi Albert II et la reine Paola) (pour célébrer le 90e anniversaire de la bataille de Passchendaele).
Mai 2008 : Turquie (président Abdullah Gül)
Octobre 2008 : Slovénie (président Tuerk) et Slovaquie (président Gasparovic)
Juillet 2010 : États-Unis (New York) afin de présenter un discours devant les Nations unies, visiter Ground Zero et inaugurer le jardin britannique.
S'envolant de Toronto au terme de sa 23e visite en tant que reine du Canada, Sa Majesté, accompagnée du prince Philippe, arriva à New York le 6 juillet et, pour la première fois depuis cinquante ans, prit la parole devant l'Assem-blée générale des Nations Unies. Ensuite, le couple royal se rendit à Ground Zero, le site du World Trade Center au sud de Manhattan. Après avoir solennellement déposé une gerbe pour commémorer tous ceux qui périrent le 11 septembre 2001, la reine inaugura le jardin anglais, à l'angle de Wall Street et de Hanover Square. Ce jardin a été créé à la mémoire des

67 Britanniques tués dans l'attaque des tours jumelles.
Novembre 2010 : Émirats Arabes Unis (Cheikh Zayed ben Sultan al-Nahyan) et Oman (sultan Qabous bin Saïd)
Mai 2011 : République d'Irlande (présidente Mary McAleese)
La visite officielle de Sa Majesté en Répu-blique d'Irlande fut l'une des plus importantes de tout son règne et l'une des plus chargées de sens politique. En dépit de la proximité géographique de l'Eire et du Royaume-Uni, c'était la première visite officielle d'un monarque britannique, rendue possible par l'accord du Vendredi saint de 1998 et la déter-mination de la présidente Mary McAleese. Elle fut entreprise dans un esprit de réconciliation, de respect et de commémoration. Bien que beaucoup aient pensé qu'elle intervenait trop tôt compte tenu des relations troublées et souvent sanglantes entre les deux nations, un grand pas fut franchi sur les plans poli-tiques, diplomatiques et, pour la reine elle-même, personnels. Cet événement fut salué des deux côtés comme une grande réussite.
Avril 2014 : Rome et Cité du Vatican
Juin 2014 : France: Paris, Bayeux et Ouistreham
Juin 2015 : Allemagne: Berlin, Frankfort et Celle
Novembre 2015 : Malte

TOURNÉES ROYALES (ET VISITES OFFICIELLES) DANS LES PAYS DU COMMONWEALTH
(à l'exception des escales de ravitaillement)
Novembre 1953–mai 1954 : Tournée du couronnement. Bermudes, Jamaïque, îles Fidji, Tonga, Nouvelle-Zélande, Australie, îles Cocos, Ceylan, Aden, Ouganda, Malte, Gibraltar
Janvier 1956 : Nigéria
Octobre 1957 : Canada
Juin–août 1959 : Canada (Au cours de cette visite, la reine et le président américain Eisenhower inaugurèrent conjointement la voie maritime du Saint-Laurent.)
Janvier–mars 1961 : Inde et Pakistan
Novembre/décembre 1961 : Ghana, Sierra Leone, Gambie
Juin 1962 : Canada
Janvier/février 1963 : Canada

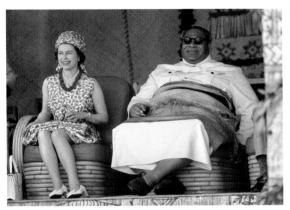

295 left
Reginald Davis
Visiting Fiji and the South Pacific Kingdom of Tonga, where she was entertained by King Taufa'ahau Tupou IV, an imposing figure who stood 6'-3" (1.9 m) tall. 1970.

Auf ihrer Reise nach Fidschi und in das südpazifische Königreich Tonga war die Königin bei König Taufa'ahau Tupou IV., einer imponierenden Gestalt von 1,90 m Größe, zu Gast, 1970.

En visite aux îles Fidji et dans le royaume des Tonga, la reine fut accueillie par l'imposant roi Taufa'Ahau Tupou IV mesurant 1,90m, 1970.

295 right
Anonymous
The Queen amusing President Ronald Reagan in San Francisco. 1983.

Die Königin bringt Präsident Ronald Reagan zum Lachen, San Francisco, 1983.

La reine fait rire Ronald Reagan à San Francisco, 1983.

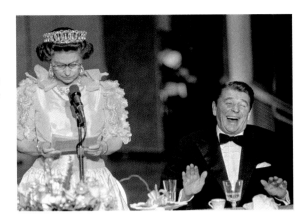

Février/mars 1963 : îles Fidji, Nouvelle-Zélande, Australie
Octobre 1964 : Canada
Février/mars 1966 : Barbade, Guyane, Trinité-et-Tobago, Grenade, Saint-Vincent-et-les-Grenadines, Sainte-Lucie, Antigua, Dominique, Montserrat, Saint-Christophe-et-Niévès, îles Vierges britanniques, îles Turks et Caïques, Bahamas, Conception, Jamaïque
Juin/juillet 1967 : Canada
Novembre 1967 : Malte
Mars 1970 : Canada
Juillet 1970 : Canada
Mars–mai 1970 : îles Fidji, Tonga, Nouvelle-Zélande, Australie
Mai 1971 : Canada
Février/mars 1972 : Singapour, Malaisie, Maldives (visite officielle), Brunei, Seychelles, île Maurice, Kenya
Juin/ juillet 1973 : Canada
Juillet/août 1973 : Canada (pour la 2e réunion des chefs de gouvernement du Commonwealth à Ottawa)
Janvier/février 1974 : Îles Cook, Nouvelle-Zélande (pour les jeux du Commonwealth à Christchurch), île Norfolk, Nouvelles-Hébrides, îles Salomon, Papouasie-Nouvelle-Guinée, Australie
Février/mars 1975 : Bermudes, Barbade, Bahamas.
Avril 1975 : Jamaïque (pour la 3e réunion des chefs de gouvernement du Commonwealth)
Mai 1975 : Hong Kong
Juillet 1976 : Canada (en partie pour les jeux olympiques de Montréal)
Février/mars 1977 : Dans le cadre du jubilé d'argent, Samoa, îles Fidji, Nouvelle-Zélande, Australie, Papouasie-Nouvelle-Guinée
Octobre/novembre 1977 : Dans le cadre du jubilé d'argent, Canada, Bahamas, Plana Cays et Inagua (privé), îles Vierges britanniques, Antigua, Moustique (privé), Barbade
Juillet/août 1978 : Canada (notamment pour les jeux du Commonwealth à Edmonton)
Juillet/août 1979 : Tanzanie, Malawi (visite officielle), Botswana (visite officielle), Zambie (visite officielle et participation

à la 5e réunion des chefs de gouvernement du Commonwealth)
Mai 1980 : Australie
Septembre/octobre 1981 : Australie (pour la 6e réunion des chefs de gouvernement du Commonwealth), Nouvelle-Zélande, Sri Lanka (visite officielle)
Avril 1982 : Canada
Octobre/novembre 1982 : Australie (notamment pour les jeux du Commonwealth à Brisbane), Papouasie-Nouvelle-Guinée, îles Salomon, Nauru, Kiribati, Tuvalu, Fidji
Février/mars 1983 : Jamaïque, îles Caïman, Canada
Novembre 1983 : Chypre, Kenya (visite officielle), Bangladesh, Inde (pour la 7e réunion des chefs de gouvernement du Commonwealth)
Mars 1984 : Chypre
Septembre/octobre 1984 : Canada
Octobre/novembre 1985 : Belize, Bahamas (pour la 8e réunion des chefs de gouvernement du Commonwealth), Saint-Christophe-et-Niévès, Antigua, Dominique, Sainte-Lucie, Saint-Vincent-et-les-Grenadines, Moustique (privée), Grenade, Barbade, Trinité-et-Tobago
Février/mars 1986 : Nouvelle-Zélande, Australie
Octobre 1986 : Hong Kong
Octobre 1987 : Canada (pour la 10e réunion des chefs de gouvernement du Commonwealth)
Mai 1988 : Australie
Mars 1989 : Barbade
Octobre 1989 : Singapour (visite officielle au président Wee), Malaisie (pour la 11e réunion des chefs de gouvernement du Commonwealth)
Février 1990 : Nouvelle-Zélande (notamment pour les jeux du Commonwealth à Auckland)
Juin/juillet 1990 : Canada
Octobre 1991 : Kenya (escale d'une nuit), Namibie, Zimbabwe (pour la 12e réunion des chefs de gouvernement du Commonwealth)
Février 1992 : Australie
Mai 1992 : Malte (visite officielle)
Juin/juillet 1992 : Canada
Octobre 1993 : Chypre (pour la 13e réunion des chefs de gouvernement du Commonwealth)

Février/mars 1994 : Anguilla, Dominique, Guyana, Belize, îles Caïman, Jamaïque, Bahamas, Bermudes
Août 1994 : Canada (notamment pour les jeux du Commonwealth à Victoria)
Mars 1995 : Afrique du Sud (visite officielle au président Mandela)
Octobre 1995 : Nouvelle-Zélande (pour la 14e réunion des chefs de gouvernement du Commonwealth)
Juin/juillet 1997 : Canada
Octobre 1997 : Pakistan (visite officielle au président Leghari), Inde (visite officielle au président Narayanan)
Septembre 1998 : Brunei (visite officielle au sultan Hassanal Bolkiah), Malaisie (visite officielle au Yang di-Pertuan Agong Jaafar et pour assister aux jeux du Commonwealth en tant que chef du Commonwealth)
Novembre 1999 : Ghana, Afrique du Sud (pour la 16e réunion des chefs de gouvernement du Commonwealth), Mozambique
Mars/avril 2000 : Australie
Février/mars 2002 : Dans le cadre du jubilé d'or, Jamaïque, Nouvelle-Zélande, Australie (pour la 17e réunion des chefs de gouvernement du Commonwealth)
Octobre 2002 : Dans le cadre du jubilé d'or, Canada.
Décembre 2003 : Nigéria (pour la 18e réunion des chefs de gouvernement du Commonwealth).
Mai 2005 : Canada
Novembre 2005 : Malte (pour la 19e réunion des chefs de gouvernement du Commonwealth)
Mars 2006 : Australie (ouverture des jeux du Commonwealth à Melbourne), Singapour
Novembre 2007 : Malte, Ouganda (pour la 20e réunion des chefs de gouvernement du Commonwealth)
Novembre 2009 : Bermudes, Trinité-et-Tobago (pour la 21e réunion des chefs de gouvernement du Commonwealth)
Juin/juillet 2010 : Canada
Octobre 2011 : Australie (pour la 22e réunion des chefs de gouvernement du Commonwealth)

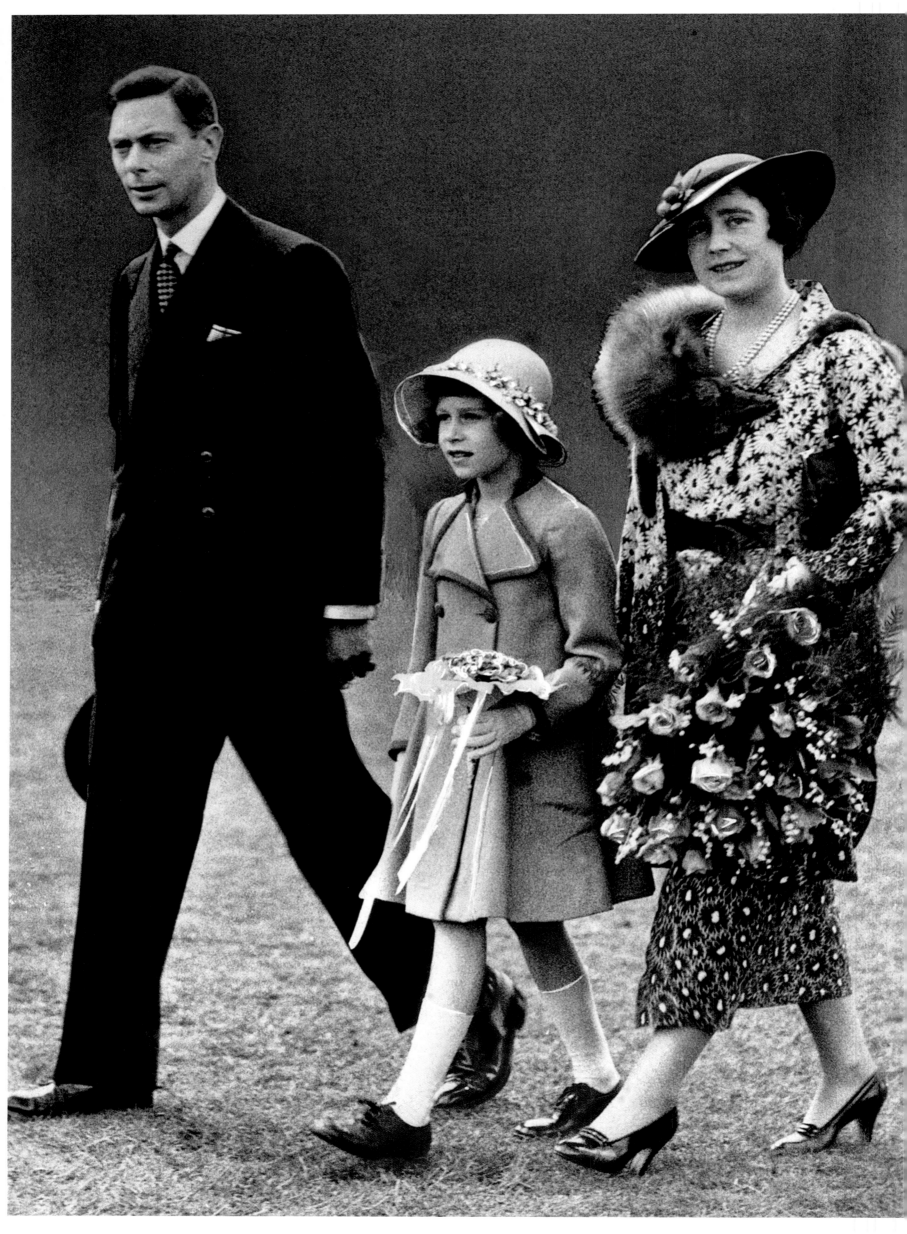

ROYAL CHRONOLOGY

1926

21 April: Princess Elizabeth of York born by caesarean section to the Duke and Duchess of York, at 17 Bruton Street, Mayfair, London.

29 May: The five-week-old Princess is christened in the private chapel at Buckingham Palace and given the names Elizabeth Alexandra Mary.
The Duke and Duchess of York take a lease on 145 Piccadilly, which is Elizabeth's home for the first ten years of her life.

1930

21 August: Princess Margaret Rose born at Glamis Castle, Forfarshire.

1934

29 November: Princess Elizabeth is a bridesmaid at the wedding of her uncle, George, Duke of Kent, and Princess Marina of Greece and Denmark, first cousin of her future husband, Prince Philip.

1936

20 January: King George V dies and is succeeded by Edward, Prince of Wales, who becomes King Edward VIII.

10 December: Edward VIII, who is created Duke of Windsor, signs the Instrument of Abdication, giving up the throne to marry Mrs Simpson. Albert, Duke of York, succeeds his brother as King George VI and Princess Elizabeth becomes Heiress Presumptive.

1937

February: The new royal family moves from 145 Piccadilly to Buckingham Palace.

12 May: Princess Elizabeth attends the Coronation of her parents, King George VI and Queen Elizabeth.

1939

3 September: Declaration of War with Germany. Princess Elizabeth and her sister Margaret remain in Scotland, where they have been on holiday, until Christmas, which is spent at Sandringham in Norfolk.

1940

12 May: The Princesses are 'evacuated' from Royal Lodge, their parents' country house in Windsor Great Park, to the greater safety of nearby Windsor Castle.

September: Buckingham Palace is bombed for the first time, during which the private chapel is destroyed and the King and Queen narrowly escape when a bomb falls in the Quadrangle. The palace would be hit on nine separate occasions.

13 October: Princess Elizabeth makes a morale-boosting radio broadcast to the children of the Empire.

1942

24 February: Princess Elizabeth is appointed Colonel of the Grenadier Guards in succession to her great-uncle and godfather, Prince Arthur, Duke of Connaught (3rd son of Queen Victoria).

21 April: On her 16th birthday, the Princess inspects detachments of the Grenadier Guards in the Quadrangle at Windsor Castle.

1945

February: Princess Elizabeth joins the Auxiliary Territorial Service (ATS) as Number 230873 Second Subaltern Elizabeth Alexandra Mary Windsor.

8 May: VE (Victory in Europe) Day. With their father's permission – 'Poor darlings,' he said, 'they have never had any fun yet' – Princess Elizabeth and her sister slip out of Buckingham Palace and, unrecognised, join the immense crowds of celebrating Londoners dancing their way round London's West End.

26 July: Princess Elizabeth is promoted to Junior Commander in the ATS.

15 August: VJ (Victory in Japan) Day.

1947

1 February–12 May: Princess Elizabeth accompanies the King and Queen on their tour of South Africa. While celebrating her 21st birthday in Cape Town, the Princess makes a broadcast dedicating herself to the service of the Empire and the Commonwealth.

18 March: Ahead of his marriage to Princess Elizabeth, Prince Philip of Greece and Denmark, a serving officer in the Royal Navy, becomes a naturalised British citizen. Giving up his princely status, he adopts his uncle's surname and becomes Lieutenant Philip Mountbatten, RN.

10 July: The engagement of Princess Elizabeth and Philip Mountbatten is officially announced by the King and Queen.

11 November: King George VI appoints his elder daughter a Lady of the Most Noble Order of the Garter.

19 November: The King appoints Lieutenant Mountbatten a Knight of the Garter and creates him His Royal Highness The Duke of Edinburgh (Baron Greenwich and Earl of Merioneth).

20 November: Princess Elizabeth and the Duke of Edinburgh are married at Westminster Abbey. She becomes Princess Elizabeth, Duchess of Edinburgh.

1948

14 November: One week before her first wedding anniversary, Princess Elizabeth gives birth to her first child, Charles Philip Arthur George, at Buckingham Palace.

1950

15 August: Princess Anne is born at Clarence House, St James's Palace.

1952

31 January: Deputising for the King, Princess Elizabeth, accompanied by Prince Philip, leaves London for tours of Australia and New Zealand via Kenya and Ceylon (Sri Lanka).

6 February: King George VI dies unexpectedly in his sleep at Sandringham at the age of 56. In Kenya, HRH The Princess Elizabeth succeeds him as Her Majesty Queen Elizabeth II.

1953

2 June: The Queen's Coronation at Westminster Abbey.

24 November: Her Majesty and Prince Philip set out on a six-month tour of the Commonwealth, returning to London on 15 May 1954, having travelled over 40,000 miles.

1957

22 February: The Queen creates her husband a Prince of the United Kingdom.

Christmas Day: The Queen makes her first televised broadcast.

1959

July: As she returns from a six-week tour of Canada, it is announced that the Queen is expecting her third child.

1960

19 February: Prince Andrew is born at Buckingham Palace.

6 May: Princess Margaret marries society photographer Antony Armstrong-Jones, later Earl of Snowdon, at Westminster Abbey.

1964

10 March: Prince Edward is born at Buckingham Palace.

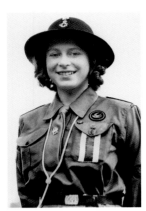

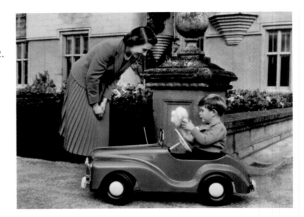

296
Anonymous
The Princess with her parents. 1935.
Die Prinzessin mit ihren Eltern, 1935.
La princesse avec ses parents, 1935.

298 left
Lisa Sheridan
The 16-year-old Princess Elizabeth wearing the uniform of the Girl Guides. 1942.
Die 16-jährige Prinzessin Elizabeth in der Uniform der Pfadfinderinnen, 1942.
La princesse Élisabeth, âgée de 16 ans, portant son uniforme d'éclaireuse, 1942.

298 right
Lisa Sheridan
Watching Prince Charles in his toy car at Balmoral. 1952.
Die Königin und der kleine Prinz Charles in seinem Spielzeugauto auf dem Gelände von Balmoral Castle, 1952.
La reine avec le prince Charles dans sa petite voiture à Balmoral, 1952.

1969
1 July: The Queen invests Prince Charles as Prince of Wales at Caernarfon Castle.

1972
20 November: Celebration of the Queen and Prince Philip's silver wedding anniversary.

1973
14 November: Princess Anne marries Mark Phillips.

1975
The Queen's commitment to the Commonwealth is emphasised when she institutes the Order of Australia and the Queen's Service Order in New Zealand.

1977
6 February: 25th anniversary of the Queen's accession to the throne.
May–July: Silver Jubilee celebrations. Her Majesty visits 36 counties within the UK and Northern Ireland and undertakes several tours of her Commonwealth realms.
15 November: Birth of Peter Phillips, only son of Princess Anne and Mark Phillips. He is the Queen's first grandchild.

1978
24 May: Princess Margaret and Lord Snowdon are divorced.

1981
13 June: Blanks fired at the Queen as she rides to the annual Trooping the Colour ceremony.
29 July: The Prince of Wales marries Lady Diana Spencer at St Paul's Cathedral.

1982
21 June: Prince William of Wales is born.
9 July: Michael Fagan breaks into the Queen's bedroom at Buckingham Palace.

1984
15 September: A second son, Prince Harry, is born to Charles and Diana.

1987
13 June: The Queen confers the title Princess Royal on her daughter Anne.

1992
19 March: The Duke and Duchess of York, who married in 1986, separate.
23 April: The Princess Royal and Mark Phillips divorce.
20 November: The Queen's 45th wedding anniversary. The same day, a devastating fire breaks out at Windsor Castle.
24 November: The Queen delivers her 'annus horribilis' speech at an official lunch at the Guildhall in London, to mark the 40th anniversary of her reign.
9 December: Announcement in Parliament that Charles and Diana are to separate.
12 December: The Princess Royal marries former royal equerry, Timothy Laurence, at Crathie Church, near Balmoral Castle.

1995
19–25 March: For the first time in 48 years, the Queen visits South Africa and is greeted by President Nelson Mandela.

1996
30 May: The Duke and Duchess of York are divorced.
28 August: The Prince and Princess of Wales divorce.

1997
31 August: Diana dies in Paris. It is a turning point for the monarchy and for the royal family.
20 November: The Queen and Prince Philip's 50th or golden wedding anniversary.

2000
4 August: 100th birthday of Queen Elizabeth The Queen Mother.

2001
11 September: In the devastating attack on the Twin Towers of the World Trade Center in New York, 67 Britons are among those killed. 'Grief is the price we pay for love,' the Queen said in an address read on her behalf at St Thomas's Church, Fifth Avenue, at a remembrance service for all who died.

2002
6 February: The 50th anniversary of the Queen's accession.
9 February: Princess Margaret dies at the age of 71.
30 March: Queen Elizabeth The Queen Mother dies at the age of 101.
June: The Queen's Golden Jubilee celebrations.

2005
9 April: The Prince of Wales marries Camilla Parker Bowles, who becomes HRH The Duchess of Cornwall.

2006
21 April: Her Majesty's 80th birthday.

2007
20 November: The Queen and Prince Philip celebrate their 60th (diamond) wedding anniversary, the only monarch and consort to have achieved such a milestone.

2010
29 December: The Queen becomes a great-grandmother with the birth of a daughter, Savannah, to Peter and Autumn Phillips.

2011
29 April: Watched by two billion television viewers in 180 countries around the world, Prince William, newly created Duke of Cambridge, marries Catherine Middleton.
12 May: The Queen becomes second-longest reigning British sovereign. Only Queen Victoria has reigned longer.
17–20 May: In one of the most historically significant events of her reign, the Queen becomes the first British monarch to pay a state visit to the Republic of Ireland.
10 June: Prince Philip's 90th birthday – the Queen appoints him Lord High Admiral, titular head of the Royal Navy.
30 July: Zara Phillips, the Princess Royal's only daughter, and the Queen's eldest

299
Anonymous
In a carriage with her
parents and grandfather
King George V. Around 1933.
Die Prinzessin mit ihren
Eltern und ihrem Großvater
König George V. auf dem Weg
zur Kirche, um 1933.
En calèche avec ses parents
et son grand-père le roi
George V, vers 1933.

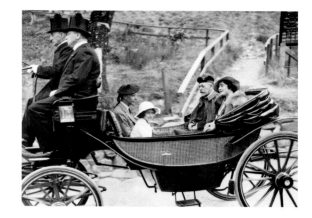

granddaughter, marries rugby player
Mike Tindall.

2012
6 February: The 60th anniversary of the
Queen's accession.
21 April: Her Majesty's 86th birthday.
June: Official Diamond Jubilee celebrations.
29 March: Isla Phillips, the second daughter
of the Queen's eldest grandchild Peter and
his Canadian-born wife Autumn is born and
Her Majesty and Prince Philip become
great-grandparents for the second time.

2013
4 June: Service at Westminster Abbey to
commemorate the 60th anniversary of Her
Majesty's Coronation.
20 June: A personal triumph for the Queen as
breeder and owner when her thoroughbred
horse Estimate wins the Gold Cup at Royal
Ascot. She becomes the first reigning mon-
arch to win the prized trophy in the 207-year
history of the race.
22 July: The announcement in December
2012 that the Duke and Duchess of
Cambridge were expecting their first child
was made earlier than usual, due to the fact
that the Duchess, who was suffering from
acute morning sickness or hyperemesis
gravidarum, had been admitted to hospital.
Seven months later, the Duchess gives
birth to a son, George, at the Lindo Wing of
St Mary's Hospital, Paddington, where his
father, William, had been born 31 years
earlier. It was a historic moment.

2014
17 January: The Queen's eldest granddaughter,
Zara Tindall, gives birth to a daughter, Mia
Grace, Her Majesty's fourth great-grandchild,
at Gloucestershire Royal Hospital.
6 June: At Ouistreham in Normandy, overlooking
the beach codenamed Sword during the
Second World War, the Queen is the guest-
of-honour at the commemoration of the 70th
anniversary of the D-Day landings. The kings
and queens of Denmark, Belgium and the
Netherlands, the French president François

Hollande, American president Barack Obama
and Vladimir Putin, president of the Russian
Federation, also attend.

2015
2 May: The Duchess of Cambridge gives birth
to a daughter, Charlotte, at St Mary's Hos-
pital, Paddington. She is the Queen and
Prince Philip's fifth great-grandchild and the
Prince of Wales's second grandchild.
9 September: The Queen becomes Britain's
longest-reigning monarch, superseding
the reign of her great-great-grandmother
Queen Victoria, who occupied the throne
for 63 years, 7 months and 2 days.
20 November: The Queen and the Duke of
Edinburgh celebrate their 68th wedding
anniversary.

2016
21 April: The Queen celebrates her 90th
birthday with events, including a walkabout,
in Windsor.
10 June: A national service of thanksgiving
to celebrate Her Majesty's 90th birthday is
held at St Paul's Cathedral in the presence of
53 members of her family and extended fam-
ily and a congregation of some 2,000 invit-
ed guests. It is also the Duke of Edinburgh's
95th birthday, a fact that does not go unrec-
ognised during the service.
11 June: The traditional ceremony of Trooping
the Colour, which marks the sovereign's
official birthday, is included in the 90th
birthday celebrations. Her Majesty reviews
the troops on parade and takes the salute
as Number 7 Company, Coldstream Guards,
has the honour of trooping the regimental
colour.
12 June: The third and final day of the 90th
birthday celebrations sees the Patron's Lunch
at which the Queen's participation as patron
of more than 600 charities and organisations
is celebrated by 10,000 attendees sitting at
picnic tables the entire one-mile length of
the Mall in front of Buckingham Palace, from
the Victoria Memorial to Admiralty Arch.
18 June: On the last day of Royal Ascot 2016,
the Queen receives an additional 90th birth-

day gift when her horse Dartmouth wins the
Hardwicke Stakes. As a racehorse owner, it is
Her Majesty's 23rd win.

2017
6 February: The 65th anniversary of Her
Majesty's accession, her Sapphire Jubilee.
It is the first time a British sovereign has
reached such a milestone.
22 May: The Queen visits the Royal Manchester
Children's Hospital to meet victims, families
and nursing staff, after the terrorist attack at
Manchester Arena.
14 June: Accompanied by Prince William, Her
Majesty visits North Kensington to meet sur-
vivors, their families and members of the
emergency services following the devastating
fire at Grenfell Tower.
2 August: The Duke of Edinburgh, as Captain
General of the Royal Marines, undertakes his
final official engagement, before stepping
down from his role as a working member
of the royal family, by attending a parade on
the forecourt of Buckingham Palace to mark
the finale of the Royal Marines 1664 Global
Challenge. It was the 96-year-old duke's
22,219th solo official engagement since
1953, the year in which the Queen ascended
the throne.
12 November: For the first time during her
reign, the Queen with the Duke of Edinburgh
observes the Remembrance Sunday service
at the Cenotaph in Whitehall from a balcony
at the Foreign and Commonwealth Office.
The Prince of Wales lays Her Majesty's
wreath on her behalf.
20 November: The Queen and the the Duke
of Edinburgh celebrate their 70th – or plat-
inum – wedding anniversary with a private
dinner party and entertainment for family,
extended family and friends in the state
apartments at Windsor Castle.
27 November: The Prince of Wales announces
the engagement of Prince Harry and Ameri-
can-born actress Meghan Markle.
7 December: Accompanied by her daughter,
Anne, the Princess Royal, the Queen attends
the commissioning at Portsmouth Naval
Base of the 65,000 ton HMS Queen Elizabeth,

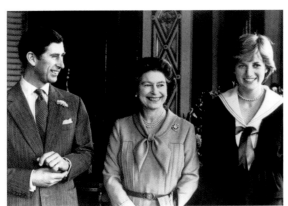

300
Anonymous
Taken at Buckingham Palace after Her Majesty's Privy Council formerly approved the marriage between Prince Charles and Lady Diana Spencer. 30 March 1981.
Eine Aufnahme im Buckingham Palace, nachdem der Kronrat Ihrer Majestät formell der Heirat von Prinz Charles und Lady Diana Spencer zugestimmt hat, 30. März 1981.

La reine au palais de Buckingham après que le Conseil privé de Sa Majesté eut approuvé formellement le mariage du prince Charles avec Lady Diana Spencer, le 30 mars 1981.

301
Cecil Beaton
The Queen with her new son and third child Prince Andrew. 1960.
Die Königin mit ihrem neugeborenen Sohn Prinz Andrew, ihrem dritten Kind, 1960.
La reine avec son fils nouveau-né, le prince Andrew, son troisième enfant, 1960.

the largest warship ever built for the Royal Navy.

19 December: Prince Harry succeeds his grandfather as Captain General of the Royal Marines.

2018

14 January: The Queen shares her thoughts and memories of her own coronation and that of her father, in a unique BBC television documentary entitled *The Coronation*, made to commemorate the 65th anniversary of her crowning at Westminster Abbey in 1953.

23 April: Prince Louis, the Duke and Duchess of Cambridge's third child and second son is born in the Lindo Wing of St Mary's Hospital, Paddington.

19 May: Prince Harry, newly created Duke of Sussex, marries American-born actress Meghan Markle at St George's Chapel, Windsor Castle.

2 June: The 65th anniversary of the Queen's coronation in 1953.

18 June: A second daughter, Lena Elizabeth, is born to Zara and Mike Tindall. She is the fourth grandchild of the Princess Royal and her former husband Mark Phillips, and the Queen and Prince Philip's seventh great-grandchild.

12 October: Princess Eugenie of York marries Jack Brooksbank at St George's Chapel, Windsor Castle.

14 November: The Prince of Wales celebrates his 70th birthday with a dinner and entertainment at Buckingham Palace.

2019

6 February: The 67th anniversary of the Queen's accession to the throne.

5 March: The Queen hosts a reception at Buckingham Palace to mark the 50th anniversary of Prince Charles's investiture as Prince of Wales.

21 April: The Queen celebrates her 93rd birthday at Windsor Castle on Easter Sunday.

6 May: The Duchess of Sussex gives birth to a son, whom she and Prince Harry name Archie Harrison. He is the Queen and Prince Philip's eighth great-grandchild.

5 June: Her Majesty attends the national commemorative event to mark the 75th anniversary of the D-Day Landings at Southsea Common, Portsmouth.

10 June: Prince Philip, Duke of Edinburgh's 98th birthday.

2020

8 January: Harry and Meghan, Duke and Duchess of Sussex, announce that they are stepping down as senior-ranking members of the royal family and will divide their time between North America and the UK, in pursuit of their own charitable organisations and financial independence.

6 February: The 68th anniversary of Her Majesty's accession to the throne.

5 April: As the global coronavirus pandemic grips the UK, the Queen makes what is, aside from her annual Christmas broadcasts, only the fifth national address of her reign. In part she says, "We should take comfort that while we may have more still to endure,

better days will return: we will be with our friends again; we will be with our families again; we will meet again.'

21 April: In common with the rest of the homebound nation, The Queen with Prince Philip is in lockdown at Windsor Castle, where she celebrates a low-key 94th birthday.

8 May: On the 75th anniversary of VE Day, Her Majesty again addresses the nation from Windsor Castle, timing her 9 pm broadcast to the hour at which her father, King George VI, had spoken to the country on the day the war in Europe came to an end in 1945.

10 June: The Duke of Edinburgh celebrates his 99th birthday with the Queen at Windsor Castle.

17 July: In a private, previously unannounced wedding ceremony held in accordance with current government guidelines, Princess Beatrice of York, wearing a vintage crystal-embroidered Norman Hartnell evening dress, owned by her grandmother the Queen, marries British-born businessman Edoardo Mapelli Mozzi, in the Royal Chapel of All Saints on the Royal Lodge estate in Windsor Great Park.

25 September: Princess Eugenie announces on Instagram that she and her husband, Jack Brooksbank, are expecting their first child in early 2021. The baby will be the Queen and Prince Philip's ninth great-grandchild.

20 November: The Queen and Prince Philip quietly celebrate their 73rd wedding anniversary at Windsor Castle.

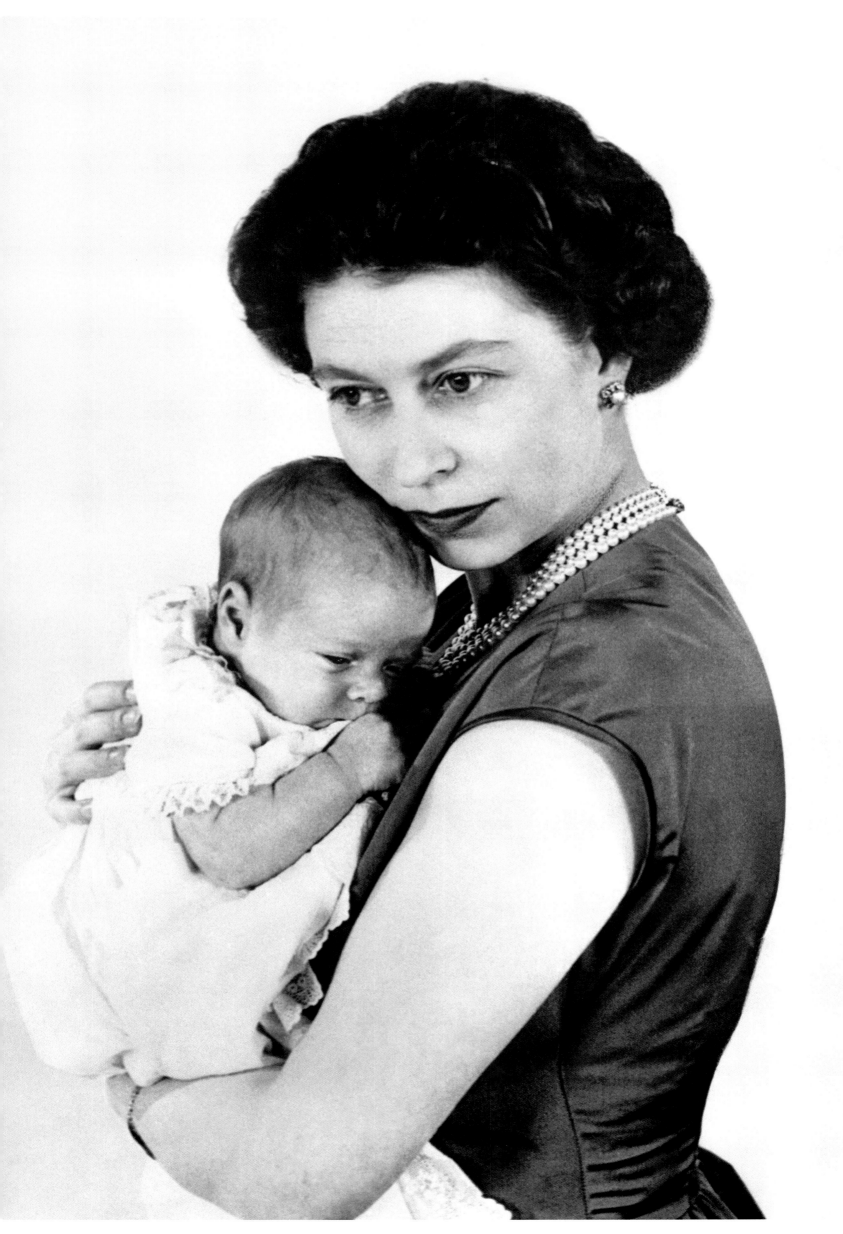

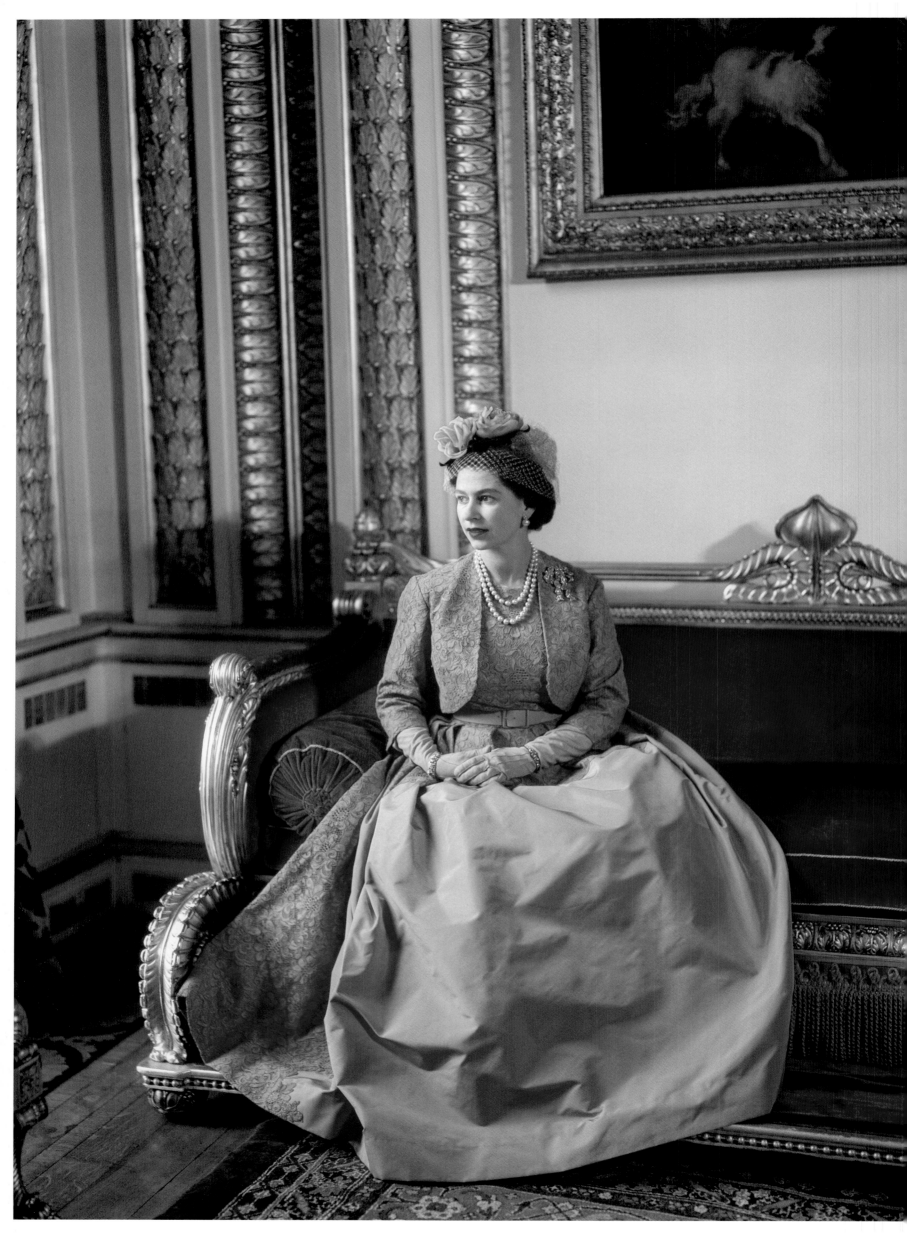

CHRONOLOGIE

1926

21. April: Prinzessin Elizabeth von York kommt in der Bruton Street 17 im Londoner Stadtteil Mayfair durch Kaiserschnitt als Tochter des Herzogs und der Herzogin von York zur Welt.

29. Mai: Die fünf Wochen alte Prinzessin wird in der Privatkapelle im Buckingham Palace auf den Namen Elizabeth Alexandra Mary getauft. Der Herzog und die Herzogin von York mieten das Haus Piccadilly 145, Elizabeth's Zuhause während ihrer ersten zehn Lebensjahre.

1930

21. August: Prinzessin Margaret Rose wird im Glamis Castle in Forfarshire geboren.

1934

29. November: Prinzessin Elizabeth ist Brautjungfer bei der Hochzeit ihres Onkels George, des Herzogs von Kent, und der Prinzessin Marina von Griechenland und Dänemark, einer Cousine ihres zukünftigen Ehegatten Prinz Philip.

1936

20. Januar: König George V. stirbt, und Edward, Prinz von Wales, wird als König Edward VIII sein Nachfolger.

10. Dezember: Edward VIII. wird zum Herzog von Windsor ernannt, er unterzeichnet die Abdankungsurkunde und gibt den Thron auf, um Mrs. Simpson zu heiraten. Albert, Herzog von York, folgt seinem Bruder als König George VI. nach, und Prinzessin Elizabeth wird Heiress Presumptive, Thronerbin.

1937

Februar: Die neue königliche Familie zieht aus Piccadilly 145 in den Buckingham Palace um.

12. Mai: Prinzessin Elizabeth nimmt an der Krönung ihrer Eltern König George VI. und Königin Elizabeth teil.

1939

3. September: Kriegserklärung an Deutschland. Prinzessin Elizabeth und ihre Schwester Margaret bleiben bis Weihnachten, das in Schloss Sandringham in Norfolk gefeiert wird, in Schottland, wo sie in den Ferien waren.

1940

12. Mai: Die Prinzessinnen werden von der Royal Lodge, dem Landsitz ihrer Eltern im Windsor Great Park, in das mehr Sicherheit bietende, nahe gelegene Schloss Windsor „evakuiert".

September: Der Buckingham Palace wird zum ersten Mal bombardiert. Die Privatkapelle wird zerstört, und der König und die Königin entkommen nur knapp, als eine Bombe den Innenhof trifft. Der Palast wurde noch achtmal getroffen.

13. Oktober: Prinzessin Elizabeth sucht mit einer Radioansprache die Moral der Kinder des Empire zu stärken.

1942

24. Februar: Prinzessin Elizabeth wird als Nachfolgerin ihres Großonkels und Taufpaten Prinz Arthur, Herzog von Connaught (dritter Sohn von Königin Victoria), zum Oberst der Grenadier Guards ernannt.

21. April: An ihrem 16. Geburtstag inspiziert die Prinzessin Abordnungen der Grenadier Guards im Innenhof von Schloss Windsor.

1945

Februar: Prinzessin Elizabeth tritt mit der Nummer 230873 als Leutnant Alexandra Mary Windsor dem Auxiliary Territorial Service bei.

8. Mai: VE Day, der Tag des Sieges in Europa. Mit der Erlaubnis ihres Vaters – „Die armen Lieblinge", sagt er, „sie hatten noch nie richtig Spaß" – verlassen Prinzessin Elizabeth und ihre Schwester den Buckingham Palace und mischen sich unerkannt unter die riesigen Mengen der jubelnden Londoner, die feiernd durch das West End der Hauptstadt ziehen.

26. Juli: Prinzessin Elizabeth wird zum Hauptmann des Auxiliary Territorial Service befördert.

15. August: VJ-Day; Tag des Sieges in Japan.

1947

1. Februar–12. Mai: Prinzessin Elizabeth begleitet den König und die Königin auf einer Reise nach Südafrika. Zur Feier ihres 21. Geburtstags hält die Prinzessin in Kapstadt eine Radioansprache, in der sie sich dem Dienst an Empire und Commonwealth verpflichtet.

18. März: Vor seiner Vermählung mit Prinzessin Elizabeth erhält Prinz Philip von Griechenland und Dänemark, aktiver Offizier in der Königlichen Marine, die britische Staatsbürgerschaft. Er gibt seinen Status als Prinz auf, nimmt den Nachnamen seines Onkels an und wird Leutnant Philip Mountbatten, RN.

10. Juli: Der König und die Königin geben offiziell die Verlobung von Prinzessin Elizabeth und Philip Mountbatten bekannt.

11. November: König George VI. ernennt seine älteste Tochter zur Dame des Hosenbandordens.

19. November: Der König ernennt Leutnant Mountbatten zum Ritter des Hosenbandordens und verleiht ihm den Titel Seine Königliche Hoheit der Herzog von Edinburgh (Baron von Greenwich und Earl von Merioneth).

20. November: Prinzessin Elizabeth und der Herzog von Edinburgh heiraten in der Westminster Abbey. Sie wird Elizabeth, Herzogin von Edinburgh.

1948

14. November: Eine Woche vor dem ersten Hochzeitstag bringt Prinzessin Elizabeth ihr erstes Kind, Charles Philip Arthur George, im Buckingham Palace zur Welt.

1950

15. August: Prinzessin Anne wird im Clarence House beim St. James's Palace geboren.

1952

31. Januar: In Vertretung des Königs reist Prinzessin Elizabeth mit ihrem Gemahl Prinz Philip von London über Kenia und Ceylon (Sri Lanka) nach Australien und Neuseeland.

6. Februar: König George VI. stirbt mit 56 Jahren im Schlaf in Sandringham. Ihre Königliche Hoheit Prinzessin Elizabeth tritt in Kenia als Ihre Majestät Königin Elizabeth II. seine Nachfolge an.

1953

2. Juni: Krönung der Königin in der Westminster Abbey.

24. November: Ihre Majestät und Prinz Philip begeben sich auf eine sechsmonatige Tour durch das Commonwealth und kehren am 15. Mai 1954 nach einer Reise über fast 65 000 Kilometer zurück.

1957

22. Februar: Die Königin erhebt ihren Ehemann zum Prinzen des Vereinigten Königreichs.

Weihnachtstag: Die Königin hält ihre erste Ansprache im Fernsehen.

1959

Juli: Nach einer sechswöchigen Reise durch Kanada wird bekannt gegeben, dass die Königin ihr drittes Kind erwartet.

302

Cecil Beaton

The Queen photographed after her return from the Westminster Abbey wedding of her sister, Princess Margaret, to photographer and designer Antony Armstrong-Jones. Her Majesty wears a turquoise silk faille and lace dress and jacket designed by Norman Hartnell, who had also made her wedding dress and coronation gown, 6 May 1960.

Ein Foto der Königin nach ihrer Rückkehr aus der Westminster Abbey, wo die Hochzeit ihrer Schwester Margaret und des Fotografen und Designers Antony Armstrong-Jones, stattgefunden hatte. Ihre Majestät trägt ein türkisfarbenes Kleid aus Rippseide mit Spitzen und Bolero von Norman Hartnell, der auch ihr Hochzeitskleid und die Krönungsrobe entworfen hatte, 6. Mai 1960.

La reine, de retour de l'abbaye de Westminster où elle a assisté au mariage de sa sœur la princesse Margaret avec le photographe et designer Anthony Armstrong-Jones. Sa Majesté porte une robe et un boléro en dentelle et faille de soie turquoise créés par Norman Hartnell, qui avait également conçu ses robes de mariée et de couronnement, le 6 mai 1960.

304

John Stillwell

On her 90th birthday, 21 April 2016, Her Majesty spoke to many in the waiting crowds during her walkabout in Windsor, where she was then in residence.

An ihrem 90. Geburtstag, dem 21. April 2016, sprach Ihre Majestät auf ihrem Rundgang in Windsor, wo sie zu dieser Zeit residierte, mit vielen Menschen in der Menge der Wartenden.

Pour son 90ᵉ anniversaire, le 21 avril 2016, la reine prend un bain de foule à Windsor, où elle était alors en résidence.

1960

19. Februar: Prinz Andrew wird im Buckingham Palace geboren.

6. Mai: Prinzessin Margaret heiratet in der Westminster Abbey den Gesellschaftsfotografen Antony Armstrong-Jones, den späteren Earl of Snowdon.

1964

10. März: Prinz Edward wird im Buckingham Palace geboren.

1969

1. Juli: Die Königin erhebt auf Caernarfon Castle Prinz Charles zum Prinzen von Wales.

1972

20. November: Die Silberhochzeit von Königin Elizabeth und Prinz Philip wird gefeiert.

1973

14. November: Prinzessin Anne heiratet Mark Phillips.

1975

Die Königin unterstreicht ihr Bekenntnis zum Commonwealth, indem sie den Order of Australia und den Queen's Service Order in Neuseeland stiftet.

1977

6. Februar: 25-jähriges Thronjubiläum der Königin.

Mai–Juli: Feiern zum Silberjubiläum. Ihre Majestät besucht 36 Grafschaften in Großbritannien und unternimmt mehrere Reisen innerhalb des Commonwealth.

15. November: Geburt von Peter Phillips, dem einzigen Sohn von Prinzessin Anne und Mark Phillips. Er ist der erste Enkel der Königin.

1978

24. Mai: Prinzessin Margaret und Lord Snowdon werden geschieden.

1981

13. Juni: Platzpatronen werden auf die Königin abgefeuert, als sie zur jährlichen Zeremonie *Trooping the Colour* reitet.

29. Juli: Der Prinz von Wales heiratet Lady Diana Spencer in der St. Paul's Cathedral.

1982

21. Juni: Prinz William von Wales wird geboren.

9. Juli: Michael Fagan dringt in das Schlafzimmer der Königin im Buckingham Palace ein.

1984

15. September: Prinz Harry, zweiter Sohn von Charles und Diana, wird geboren.

1987

13. Juni: Die Königin verleiht ihrer Tochter Anne den Titel Princess Royal.

1992

19. März: Der Herzog und die Herzogin von York, die 1986 geheiratet haben, trennen sich.

23. April: Die Princess Royal und Mark Phillips lassen sich scheiden.

20. November: Der 45. Hochzeitstag der Königin. Am selben Tag bricht ein verheerendes Feuer in Schloss Windsor aus.

24. November: Die Königin hält bei einem offiziellen Lunch aus Anlass ihrer 40-jährigen Regentschaft in der Londoner Guildhall ihre Annus-horribilis-Ansprache.

9. Dezember: Im Parlament wird verkündet, dass Charles und Diana sich trennen werden.

12. Dezember: Die Princess Royal heiratet den früheren königlichen Stallmeister Timothy Lawrence in der Kirche von Crathie nahe Balmoral Castle.

1995

19.–25. März: Zum ersten Mal seit 48 Jahren besucht die Königin Südafrika und wird von Präsident Nelson Mandela begrüßt.

1996

30. Mai: Der Herzog und die Herzogin von York werden geschieden.

28. August: Der Prinz und die Prinzessin von Wales werden geschieden.

1997

31. August: Diana stirbt in Paris. Ihr Tod wird

zum Wendepunkt für die Monarchie und für die königliche Familie.

20. November: Goldene Hochzeit der Königin und Prinz Philips.

2000

4. August: 100. Geburtstag der Königinmutter Elizabeth.

2001

11. September: Bei dem verheerenden Angriff auf die Zwillingstürme des World Trade Center in New York werden 67 Briten getötet. „Trauer ist der Preis, den wir für die Liebe zahlen", sagte die Königin zu ihrem Gedenken in einer Botschaft, die in der St. Thomas's Church an der Fifth Avenue in New York bei einer Trauerfeier für alle Opfer verlesen wurde.

2002

6. Februar: 50. Jahrestag der Thronbesteigung der Königin.

9. Februar: Prinzessin Margaret stirbt im Alter von 71 Jahren.

30. März: Königinmutter Elizabeth stirbt im Alter von 101 Jahren.

Juni: Feierlichkeiten zum goldenen Thronjubiläum der Königin.

2005

9. April: Der Prinz von Wales heiratet Camilla Parker Bowles, die jetzt Ihre Königliche Hoheit die Herzogin von Cornwall heißt.

2006

21. April: 80. Geburtstag Ihrer Majestät.

2007

20. November: Die Königin und Prinz Philip feiern ihr 60. Hochzeitsjubiläum, als einzige Monarchin und Prinzgemahl, die je diesen Meilenstein erreicht haben.

2010

29. Dezember: Die Königin wird mit der Geburt von Savannah, der Tochter von Peter und Autumn Phillips, Urgroßmutter.

305
Eddie Mulholland

The Queen wearing an extravagantly feathered hat and one of the diamond bow brooches made for Queen Victoria in 1858, photographed at Somerset House, London, where she opened a new wing in 2012.

Die Königin trägt einen extravagant gefiederten Hut und eine jener Schleifenbroschen, die 1858 für Königin Victoria angefertigt worden waren; das Foto entstand im Londoner Somerset-Haus, wo sie 2012 einen neuen Flügel eröffnete.

Lors de l'inauguration d'une nouvelle aile de la Somerset House à Londres, en 2012, la reine porte un extravagant chapeau à plumes et l'une des broches « nœud » en diamants créées pour la reine Victoria en 1858.

2011

29. April: Vor zwei Milliarden Fernsehzuschauern in 180 Ländern der Welt heiraten der kurz zuvor zum Herzog von Cambridge ernannte Prinz William und Catherine Middleton.

12. Mai: Die Königin erreicht die zweitlängste Regierungszeit eines britischen Souveräns. Nur Königin Victoria hat länger regiert.

17.–20. Mai: Als erste britische Monarchin stattet die Königin der Republik Irland einen Staatsbesuch ab, eines der historisch bedeutsamsten Ereignisse ihrer Herrschaft.

10. Juni: Prinz Philips 90. Geburtstag – die Königin ernennt ihn zum Lord High Admiral, zum Titularoberhaupt der Königlichen Marine.

30. Juli: Zara Phillips, die einzige Tochter der Princess Royal und älteste Enkelin der Königin, heiratet den Rugbyspieler Mike Tindall.

2012

6. Februar: 60. Jahrestag der Thronbesteigung der Königin.

21. April: 86. Geburtstag Ihrer Majestät.

Juni: Offizielle Feierlichkeiten zum diamantenen Thronjubiläum.

29. März: Isla Phillips, die zweite Tochter des ältesten Enkels der Königin, Peter, und seiner Ehefrau, der gebürtigen Kanadierin Autumn, kommt zur Welt, und Ihre Majestät und Prinz Philip werden zum zweiten Mal Urgroßeltern.

2013

4. Juni: Gottesdienst in der Westminster Abbey zur Feier des 60. Jahrestags der Krönung Ihrer Majestät.

20. Juni: Ein persönlicher Triumph für die Königin als Pferdezüchterin und -besitzerin: Ihr Vollblutpferd *Estimate* gewinnt den Goldpokal beim Royal Ascot. Ihre Majestät wird so zum ersten regierenden Monarchen in der 207-jährigen Geschichte des Rennens, der diese begehrte Trophäe erringt.

22. Juli: Die Ankündigung im Dezember 2012, dass der Herzog und die Herzogin von Cambridge ihr erstes Kind erwarten, fand früher als gewöhnlich statt, da die Herzogin aufgrund von unstillbarem Schwangerschaftserbrechen (*Hyperemesis gravidarum*)

ins Krankenhaus eingeliefert werden musste. Sieben Monate später bringt die Herzogin im Lindo-Flügel des Marienkrankenhauses zu Paddington, wo Vater William 31 Jahre zuvor geboren worden war, einen Sohn zur Welt: George – ein historischer Augenblick.

2014

17. Januar: Die älteste Enkelin der Königin, Zara Tindall, bringt im Königlichen Krankenhaus Gloucestershire eine Tochter, Mia Grace, zur Welt, den vierten Urenkel Ihrer Majestät.

6. Juni: In Ouistreham in der Normandie, wo man auf einen Strand blickt, der im Zweiten Weltkrieg den Codenamen „Sword" trug, ist die Königin Ehrengast bei den Gedenkfeiern zum 70. Jahrestag der Landungen der Alliierten am sogenannten D-Day. Die Könige und Königinnen von Dänemark, Belgien und den Niederlanden, der französische Präsident François Hollande, US-Präsident Barack Obama und Wladimir Putin, Präsident der Russischen Föderation, wohnen den Feierlichkeiten ebenfalls bei.

2015

2. Mai: Die Herzogin von Cambridge bringt im Marienkrankenhaus zu Paddington eine Tochter, Charlotte, zur Welt. Sie ist der fünfte Urenkel der Königin und Prinz Philips und der zweite Enkel des Prinzen von Wales.

9. September: Die Königin wird zum britischen Monarchen mit der längsten Regentschaft, als sie die ihrer Ururgroßmutter Königin Victoria übertrifft, die 63 Jahre, 7 Monate und 2 Tage auf dem Thron saß.

20. November: Die Königin und der Herzog von Edinburgh feiern ihren 68. Hochzeitstag.

2016

21. April: Die Königin feiert ihren 90. Geburtstag mit diversen Veranstaltungen, unter anderem einem Rundgang in Windsor.

10. Juni: Ein nationaler Dankgottesdienst zur Feier des 90. Geburtstages Ihrer Majestät wird in der St. Paul's-Kathedrale in Gegenwart von 53 ihrer Familienangehörigen und Verwandten und rund 2 000 geladenen Gästen gehalten. Es ist zugleich der

95. Geburtstag des Herzogs von Edinburgh – eine Tatsache, die auch im Gottesdienst gewürdigt wird.

11. Juni: Die traditionelle Zeremonie des „Trooping the Colour" zum offiziellen Geburtstag des Monarchen ist auch Bestandteil der Feiern zum 90. Geburtstag. Ihre Majestät nimmt die Truppenparade ab, bei der 2016 die siebte Kompanie der Coldstream Guards die Ehre hat, die Regimentsfahne zu präsentieren.

12. Juni: Der dritte und letzte Tag der Geburtstagsfeierlichkeiten zum 90. steht im Zeichen des „Patron's Lunch", des Schirmherrenmittagessens, bei dem 10 000 Gäste die Königin als Schirmherrin von mehr als 600 Wohlfahrtseinrichtungen und Wohltätigkeitsorganisationen feiern. Sie sitzen an Picknicktischen über die gesamte Länge der Mall vor dem Buckingham Palace – eine ganze Meile (1,6 km) – vom Victoria-Denkmal bis zum Admiralitätsbogen.

18. Juni: Am letzten Tag des Royal Ascot 2016 erhält die Königin ein weiteres Geburtstagsgeschenk, als ihr Pferd *Dartmouth* die Hardwicke Stakes gewinnt. Es ist der 23. Sieg Ihrer Majestät als Rennpferdbesitzerin.

2017

6. Februar: Der 65. Jahrestag der Thronbesteigung Ihrer Majestät, ihr „Saphirjubiläum". Dieser Meilenstein wurde zum ersten Mal von einem britischen Monarchen erreicht.

22. Mai: Die Königin besucht die Königliche Kinderklinik von Manchester, um nach dem Terroranschlag in der Manchester Arena Opfer, Angehörige und Pflegepersonal zu treffen.

14. Juni: In Begleitung von Prinz William besucht Ihre Majestät North Kensington, um Überlebende, deren Familien und Angehörige der Rettungsdienste nach dem verheerenden Brand im Grenfell Tower zu treffen.

2. August: Als Prinz Philip, Herzog von Edinburgh, einer Parade im Vorhof des Buckingham Palace zum Finale der Royal Marines 1664 Global Challenge beiwohnt, unternimmt er als Generalkapitän der Royal Marines seine letzte offizielle Handlung, bevor er seine Rolle als arbeitendes Mitglied der königlichen

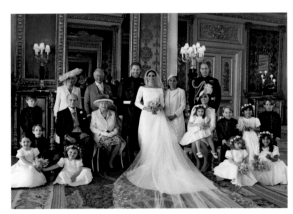

306
Alexi Lubomirski
The newly created Duke of Sussex, Prince Harry, with his American bride, Meghan Markle, photographed in the Green Drawing Room at Windsor Castle, with the Queen and the Duke of Edinburgh, Doria Ragland, the bride's mother, their young attendants and members of the royal family, following their marriage service at St George's Chapel, on 19 May 2018.
Der neu ernannte Herzog von Sussex, Prinz Harry, mit seiner amerikanischen Braut Meghan Markle, fotografiert nach dem Trauungsgottesdienst in der St. George's Chapel am 19. Mai 2018 im Grünen Salon auf Schloss Windsor, mit der Königin und dem Herzog von Edinburgh, Doria Ragland, der Mutter der Braut, ihren jungen Begleitern und Mitgliedern der königlichen Familie.
Le prince Harry, nouvellement promu duc de Sussex, et son épouse américaine Meghan Markle, photographiés dans le salon vert du château de Windsor en compagnie de la reine, du duc d'Édimbourg, de Doria Raglan, mère de la mariée, de leurs enfants d'honneur et de membres de la famille royale, après leur messe de mariage dans la chapelle Saint-Georges, le 19 mai 2018.

307
Cecil Beaton
Taken in the Blue Drawing Room at Buckingham Palace, the Queen is holding baby Prince Edward, with Prince Andrew leaning on the arm of the settee. 1964.
Im Blauen Salon des Buckingham Palace hält die Königin ihr Baby Prinz Edward im Arm, während Prinz Andrew sich an das Sofa lehnt, 1964.
Photographiée dans le salon bleu du palais de Buckingham, la reine tient le prince Edward bébé tandis que le prince Andrew s'appuie sur l'accoudoir du canapé, 1964.

Familie niederlegt. Es war der 22 219. Soloauftritt des inzwischen 96-jährigen Herzogs seit 1953, dem Jahr der Thronbesteigung der Königin.

12. November: Zum ersten Mal während ihrer Regentschaft wohnt die Königin mit dem Herzog von Edinburgh dem Gottesdienst zum Gedenken an das Ende des Ersten Weltkriegs am Ehrenmal in Whitehall von einem Balkon im Foreign and Commonwealth Office, dem britischen Außenministerium, aus bei. Der Prinz von Wales legt den Kranz Ihrer Majestät in ihrem Auftrag nieder.

20. November: Die Königin und der Herzog von Edinburgh feiern ihre Platinhochzeit, den 70. Hochzeitstag, mit einer privaten Abendgesellschaft und Unterhaltung für Familie, Verwandte und Freunde in den Prunkgemächern von Schloss Windsor.

27. November: Der Prinz von Wales verkündet die Verlobung von Prinz Harry mit der Schauspielerin Meghan Markle, einer gebürtigen Amerikanerin.

7. Dezember: In Begleitung ihrer Tochter, Kronprinzessin Anne, wohnt die Königin auf dem Marinestützpunkt Portsmouth der Indienstnahme von HMS *Queen Elizabeth* bei, dem mit einer maximalen Verdrängung von 65 000 Tonnen größten Kriegsschiff, das jemals für die Königliche Marine gebaut wurde.

19. Dezember: Prinz Harry tritt als Generalkapitän der Royal Marines in die Fußstapfen seines Großvaters.

2018

14. Januar: Die Königin spricht über ihre eigene Krönung und die ihres Vaters in einer einzigartigen BBC-Fernsehdokumentation mit dem Titel *The Coronation*, die anlässlich des 65. Jahrestages ihrer Krönung in der Westminster Abbey 1953 produziert worden war.

23. April: Prinz Louis, das dritte Kind des Herzogs und der Herzogin von Cambridge und ihr zweiter Sohn, wird im Lindo-Flügel des Marienkrankenhauses zu Paddington geboren.

19. Mai: Prinz Harry, der neu ernannte Herzog von Sussex, heiratet eine gebürtige Amerikanerin, die Schauspielerin Meghan Markle, in der St. George's Chapel von Schloss Windsor.

2. Juni: Der 65. Jahrestag der Krönung der Königin im Jahre 1953.

18. Juni: Zara und Mike Tindall haben eine zweite Tochter, Lena Elizabeth. Sie ist das vierte Enkelkind der Kronprinzessin und ihres früheren Ehemannes Mark Phillips und der siebte Urenkel der Königin und Prinz Philips.

12. Oktober: Prinzessin Eugenie von York heiratet Jack Brooksbank in der St. George's Chapel von Schloss Windsor.

14. November: Der Prinz von Wales feiert seinen 70. Geburtstag mit einem Diner und Unterhaltung im Buckingham Palace.

2019

6. Februar: Der 67. Jahrestag der Thronbesteigung der Königin

5. März: Die Königin gibt einen Empfang im Buckingham Palace aus Anlass des 50. Jahrestages der Ernennung von Prinz Charles zum Prinzen von Wales.

21. April: Die Königin feiert am Ostersonntag ihren 93. Geburtstag auf Schloss Windsor.

6. Mai: Die Herzogin von Sussex bringt einen 3 260 g schweren Sohn zur Welt, den sie und Prinz Harry Archie Harrison nennen. Er ist der achte Urenkel der Königin und Prinz Philips.

5. Juni: Ihre Majestät wohnt auf dem Southsea Common in Portsmouth der nationalen Gedenkveranstaltung zum 75. Jahrestag der Landung in der Normandie bei.

10. Juni: Der 98. Geburtstag von Prinz Philip, Herzog von Edinburgh

2020

8. Januar: Harry und Meghan, Herzog und Herzogin von Sussex, verkünden, dass sie von ihren offiziellen Verpflichtungen als hochrangige Angehörige der königlichen Familie zurücktreten und zwischen Nordamerika und dem Vereinigten Königreich pendeln werden, um sich um ihre eigenen Wohltätigkeitsorganisationen zu kümmern und finanziell unabhängig zu leben.

6. Februar: Der 68. Jahrestag der Thronbesteigung Ihrer Majestät

5. April: Während die globale Coronavirus-Pandemie das Vereinigte Königreich erfasst, hält die Königin die erst fünfte nationale Ansprache ihrer Regentschaft außerhalb ihrer jährlichen Weihnachtsansprachen. Dabei sagt sie unter anderem: „Auch wenn wir noch mehr werden ertragen müssen, sollten wir uns damit trösten, dass bessere Zeiten zurückkehren werden: Wir werden wieder bei unseren Freunden sein, wir werden wieder bei unseren Familien sein, wir werden uns wieder treffen."

21. April: Wie der Rest der ans Haus gefesselten Nation sind auch die Königin und Prinz Philip in Schloss Windsor im „Lockdown", als sie dort ihren 94. Geburtstag in kleinem Kreis feiert.

8. Mai: Am 75. Jahrestag des „VE-Day", an dem das Kriegsende in Europa gefeiert wird, hält Ihre Majestät erneut eine Ansprache an die Nation aus Schloss Windsor. Die Übertragung um 21 Uhr findet genau zur gleichen Zeit statt, zu der ihr Vater, König George VI., an diesem Tag 1945 zum Land gesprochen hatte.

10. Juni: Der Herzog von Edinburgh feiert seinen 99. Geburtstag mit Ihrer Majestät auf Schloss Windsor.

17. Juli: Bei einer unangekündigten Trauung nach den derzeit gültigen Richtlinien der Regierung ehelicht Prinzessin Beatrice of York im engsten Kreis den in Großbritannien geborenen Geschäftsmann Edoardo Mapelli Mozzi in der Royal Chapel of All Saints auf dem Gut Royal Lodge im Windsor Great Park. Sie trägt ein historisches, von Norman Hartnell entworfenes kristallbesticktes Abendkleid, das ihrer Großmutter, der Königin, gehört.

25. September: Prinzessin Eugenie verkündet auf Instagram, dass sie und ihr Ehemann Jack Brooksbank Anfang 2021 ihr erstes Kind erwarten. Mit ihm würden die Königin und Prinz Philip zum neunten Mal Urgroßeltern.

20. November: Die Königin und Prinz Philip feiern ihren 73. Hochzeitstag in aller Stille auf Schloss Windsor.

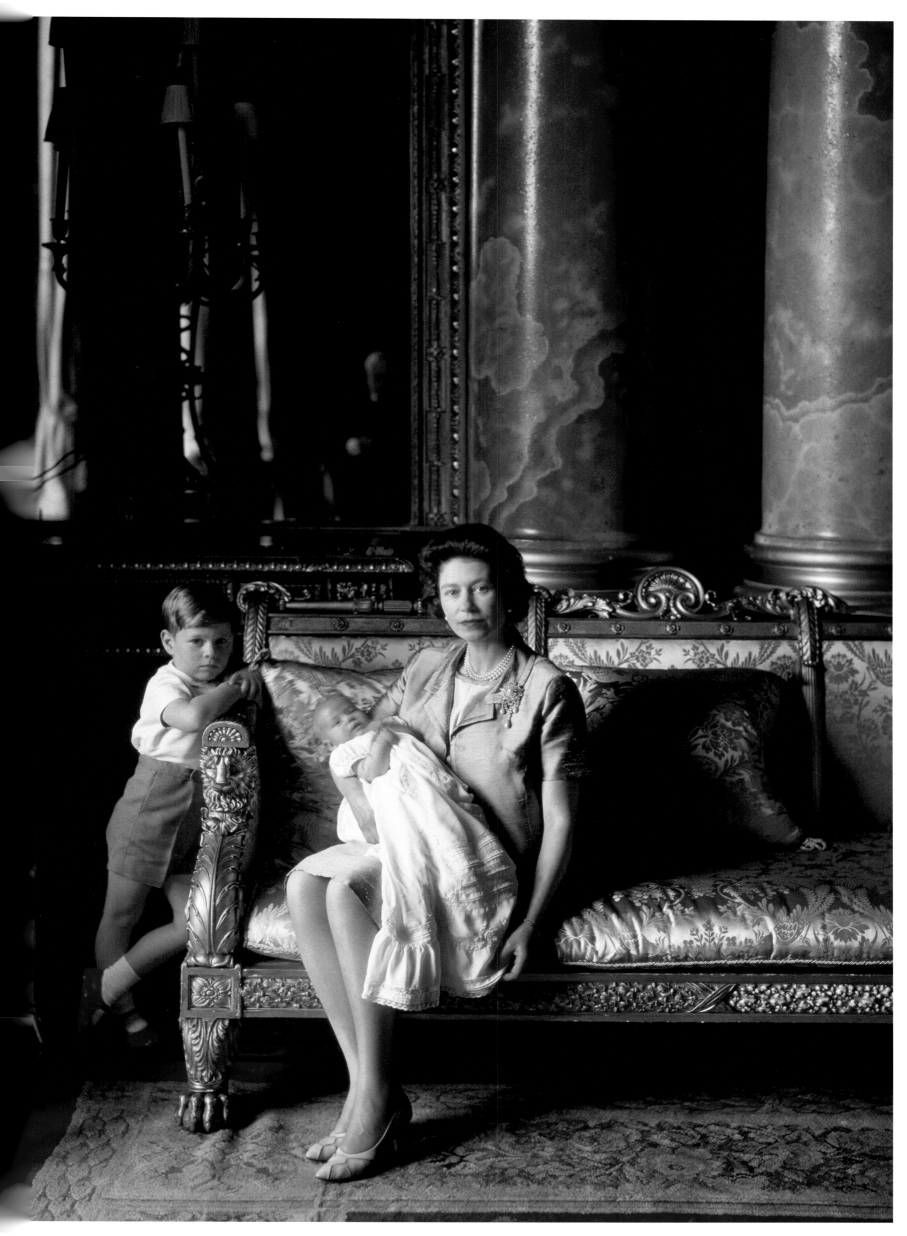

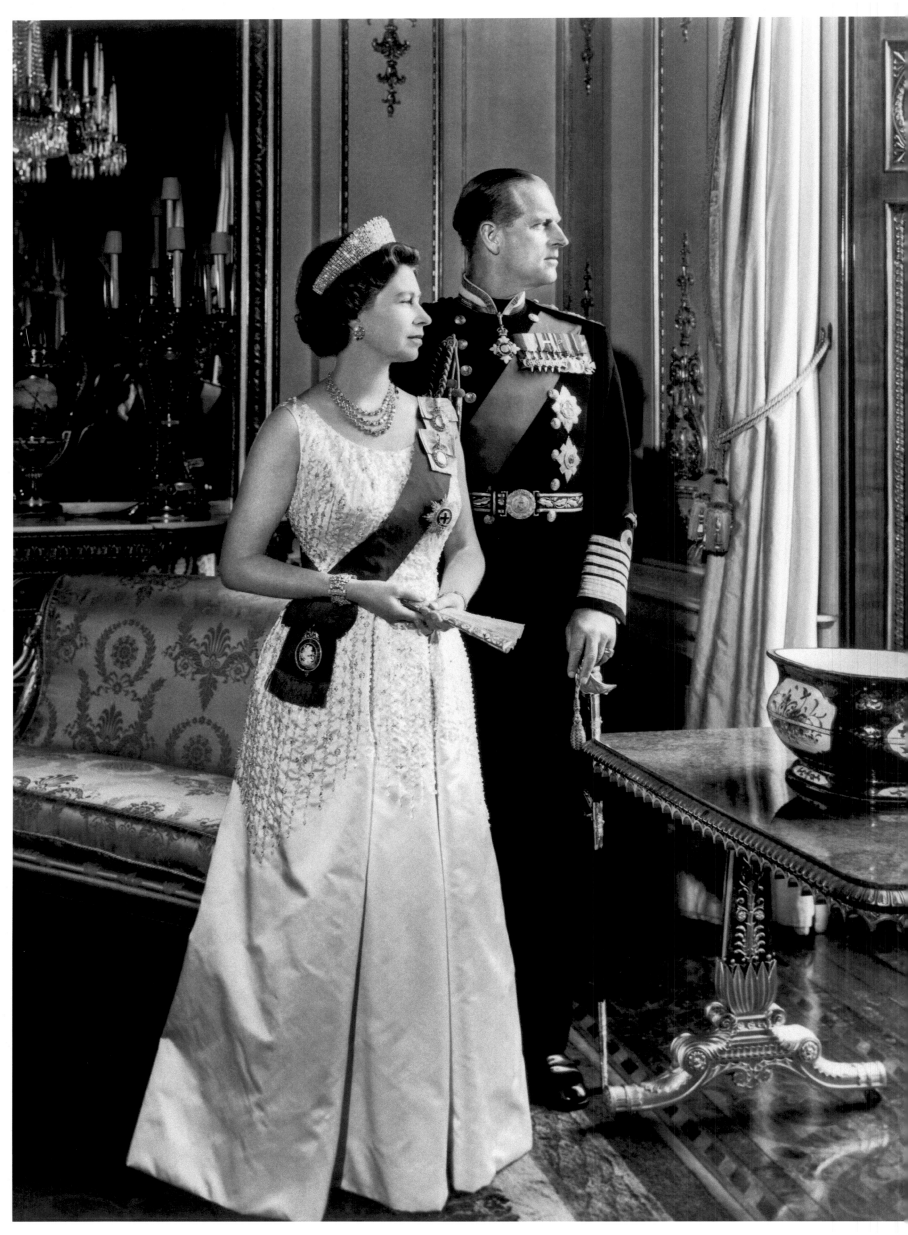

CHRONOLOGIE ROYALE

1926

21 avril : Naissance par césarienne de la princesse Élisabeth d'York, fille du duc et de la duchesse d'York, au numéro 17 de Bruton Street, à Mayfair, Londres.

29 mai : La princesse âgée de cinq semaines est baptisée dans la chapelle privée du palais de Buckingham et reçoit les prénoms Elizabeth, Alexandra, Mary. Le duc et la duchesse d'York emménagent au numéro 145 de Picadilly, où Élisabeth passera les dix premières années de sa vie.

1930

21 août : Naissance de la princesse Margaret Rose au château de Glamis, dans le Forfarshire.

1934

29 novembre : La princesse Élisabeth est demoiselle d'honneur lors du mariage de son oncle George, duc de Kent, et de la princesse Marina de Grèce et de Danemark, cousine germaine de son futur époux, le prince Philippe.

1936

20 janvier : Mort du roi George V. Édouard, prince de Galles, lui succède et devient le roi Édouard VIII.

10 décembre : Édouard VIII signe les actes d'abdication et devient duc de Windsor. Il abandonne le trône pour épouser Mme Simpson. Albert, duc d'York, lui succède sous le nom de roi George VI. La princesse Élisabeth devient héritière présomptive.

1937

Février : La nouvelle famille royale quitte le 145, Picadilly, pour s'installer au palais de Buckingham.

12 mai : La princesse Élisabeth assiste au couronnement de ses parents, le roi George VI et la reine Élisabeth.

1939

3 septembre : Le Royaume-Uni déclare la guerre à l'Allemagne. Les princesses Élisabeth et Margaret restent en Écosse, où elles étaient en vacances, jusqu'à Noël, que la famille royale passe au château de Sandringham, dans le Norfolk.

1940

12 mai : Les princesses sont « évacuées » de la Royal Lodge, résidence secondaire de leurs parents, pour être mises en sécurité dans le château de Windsor voisin.

Septembre : Le palais de Buckingham est bombardé pour la première fois. La chapelle privée est détruite et le roi et la reine en réchappent de peu lorsqu'une bombe tombe dans la cour centrale (le Quadrangle). Le palais sera touché par des bombes à neuf reprises au cours de la guerre.

13 octobre : La princesse Élisabeth prononce un discours radiophonique d'encouragement adressé à tous les enfants de l'Empire.

1942

24 février : La princesse Élisabeth est nommée colonel du régiment des Grenadiers Guards, à la suite de son grand-oncle et parrain, le prince Arthur, duc de Connaught (3e fils de la reine Victoria).

21 avril : Le jour de son seizième anniversaire, la princesse passe en revue les détachements du régiment des Grenadiers Guards dans le Quadrangle du château de Windsor.

1945

Février : La princesse Élisabeth s'enrôle dans l'Auxiliary Territorial Service (ATS) en tant que Second Subaltern Élisabeth, Alexandra, Mary Windsor, matricule 230873.

8 mai : VE Day, jour de la victoire des Alliés en Europe. Avec la permission de leur père (« Les pauvres chéries, elles ne se sont encore jamais amusées »), les princesses Élisabeth et Margaret se glissent hors du palais de Buckingham et, incognito, se mêlent à la foule en liesse qui danse tout autour du West End de Londres.

26 juillet : La princesse est promue au grade de Junior Commander de l'ATS.

15 août : VJ Day, victoire sur le Japon

1947

1er février – 12 mai : La princesse Élisabeth accompagne le roi et la reine en visite en Afrique du Sud. Célébrant son 21e anniversaire à Cape Town, elle prononce un discours radiophonique au cours duquel elle jure de consacrer sa vie au service de l'Empire et du Commonwealth.

18 mars : En prévision de son mariage avec la princesse Élisabeth, le prince Philippe de Grèce et de Danemark, officier de la Royal Navy, se fait naturaliser britannique. Renonçant à son titre de prince, il adopte le patronyme de son oncle et devient le lieutenant Philip Mountbatten (RN).

10 juillet : Le roi et la reine annoncent officiellement les fiançailles de la princesse Élisabeth et de Philip Mountbatten.

11 novembre : Le roi George VI nomme sa fille aînée dame du noblissime ordre de la Jarretière.

19 novembre : Le roi nomme le lieutenant Mountbatten chevalier de la Jarretière et lui accorde le titre d'Altesse royale, duc d'Édimbourg (baron de Greenwich et comte de Merioneth).

20 novembre : La princesse Élisabeth et le duc d'Édimbourg sont mariés dans l'abbaye de Westminster. Elle devient princesse Élisabeth, duchesse d'Édimbourg.

1948

14 novembre : Une semaine avant son premier anniversaire de mariage, la princesse Élisabeth donne naissance à son premier enfant, Charles Philip Arthur George, au palais de Buckingham.

1950

15 août : Naissance de la princesse Anne, à Clarence House, appartenant au palais Saint-James.

1952

31 janvier : Remplaçant son père, la princesse Élisabeth, accompagnée du prince Philippe, quitte Londres pour une tournée officielle en Australie et en Nouvelle-Zélande avec escales au Kenya et à Ceylan.

6 février : Le roi George VI meurt dans son sommeil au palais de Sandringham à l'âge de 56 ans. Au Kenya, SAR la princesse Élisabeth lui succède et devient Sa Majesté la reine Élisabeth II.

1953

2 juin : Couronnement de la reine dans l'abbaye de Westminster.

24 novembre : Sa Majesté et le prince Philippe embarquent pour une tournée de six mois dans les pays du Commonwealth. Ils rentrent à Londres le 15 mai 1954 après avoir parcouru près de 65 000 kilomètres.

1957

Février : La reine nomme son mari prince du Royaume-Uni.

Jour de Noël : La reine prononce son premier discours télévisé.

308
Yousuf Karsh
Her Majesty and the Duke of Edinburgh ahead of Canada's centennial celebrations. 1966.
Ihre Majestät und der Herzog von Edinburgh vor der 100-Jahr-Feier Kanadas, 1966.
Sa Majesté et le duc d'Édimbourg avant les célébrations du centenaire du Canada, 1966.

310
Oli Scarff
Not quite a year after she became a member of the royal family, the Duchess of Cambridge joined the Queen and the Duke of Edinburgh on a Diamond Jubilee visit to the East Midlands city of Leicester in March 2012.
Nicht einmal ein Jahr, nachdem sie Mitglied der königlichen Familie wurde, begleitete die Herzogin von Cambridge die Königin und den Herzog von Edinburgh im März 2012 bei einem Besuch der Stadt Leicester in den East Midlands aus Anlass des diamantenen Thronjubiläums.

En mars 2012, un peu moins d'un an avant de devenir membre de la famille royale, la duchesse de Cambridge accompagne la reine et le duc d'Édimbourg lors d'une visite dans la ville de Leicester, dans les East Midlands, à l'occasion du jubilé de diamant.

1959
Juillet : De retour d'une visite de six semaines au Canada, la reine fait savoir qu'elle attend son troisième enfant.

1960
Février : Naissance du prince Andrew au palais de Buckingham
6 mai : La princesse Margaret épouse le photographe mondain Antony Armstrong-Jones, fait plus tard comte de Snowdon, à l'abbaye de Westminster.

1964
10 mars : Naissance du prince Edward dans le palais de Buckingham.

1969
1er juillet : La reine investit le prince Charles du titre de prince de Galles lors d'une cérémonie au château de Caernarfon.

1972
20 novembre : Célébration des noces d'argent de la reine et du prince Philippe.

1973
14 novembre : La princesse Anne épouse Mark Phillips.

1975
Pour souligner son engagement envers le Commonwealth, la reine établit l'ordre d'Australie et l'ordre du service de la reine en Nouvelle-Zélande.

1977
6 février : 25e anniversaire de l'accession au trône d'Élisabeth II.
De mai à juillet : Célébration du jubilé d'argent. Sa Majesté visite trente-six comtés au sein du Royaume-Uni et de l'Irlande du Nord, et entreprend plusieurs tournées dans ses royaumes du Commonwealth.
15 novembre : Naissance de Peter Phillips, fils de la princesse Anne et de Mark Phillips. Il est le premier petit-fils de la reine.

1978
24 mai : Divorce de la princesse Margaret et de Lord Snowdon

1981
13 juin : Des balles à blanc sont tirées en direction de la reine tandis qu'elle se rend, à cheval, aux cérémonies annuelles du *Trooping the Colour*.
29 juillet : Le prince de Galles épouse Lady Diana Spencer dans la cathédrale Saint-Paul.

1982
21 juin : Naissance du prince William de Galles.
9 juillet : Michael Fagan s'introduit dans la chambre de la reine au palais de Buckingham.

1984
15 septembre : Naissance du second fils de Charles et de Diana, le prince Harry

1987
13 juin : La reine accorde le titre de princesse royale à sa fille Anne.

1992
19 mars : Séparation du duc et de la duchesse d'York, mariés en 1986
23 avril : Divorce de la princesse royale et de Mark Phillips
20 novembre : 45e anniversaire de mariage de la reine. Le même jour, un grave incendie se déclare dans le château de Windsor.
24 novembre : Lors d'un déjeuner officiel dans le Guildhall à Londres en l'honneur du 40e anniversaire de son règne, la reine prononce le discours désormais célèbre qualifiant l'année 1992 d'*annus horribilis*.
9 décembre : Annonce au Parlement de la séparation de Charles et de Diana
12 décembre : La princesse royale épouse son ancien écuyer, Timothy Lawrence, dans l'église de Crathie près du château de Balmoral.

1995
19–25 mars : Pour la première fois depuis quarante-huit ans, la reine se rend en Afrique du Sud, où elle est accueillie par le président Nelson Mandela.

1996
30 mai : Divorce du duc et de la duchesse d'York
28 août : Divorce du prince et de la princesse de Galles

1997
31 août : Mort de Diana à Paris. C'est un moment décisif pour la monarchie et la famille royale.
20 novembre : Noces d'or de la reine et du prince Philippe.

2000
4 août : 100e anniversaire de la reine mère.

2001
11 septembre : 67 Britanniques trouvent la mort lors de l'attaque des tours jumelles du World Trade Center à New York. Dans un message lu en son nom lors d'une messe à la mémoire des victimes à Saint-Thomas Church sur la Cinquième Avenue, la reine déclare : « Le chagrin est le prix à payer pour notre amour ».

2002
6 février : 50e anniversaire de l'accession au trône de la reine
9 février : La princesse Margaret meurt à l'âge de 71 ans.
30 mars : Sa Majesté la reine Élisabeth, la reine mère, meurt à l'âge de 101 ans.
Juin : Célébration du jubilé d'or de la reine.

2005
9 avril : Le prince de Galles épouse Camilla Parker Bowles, qui devient Son Altesse royale la duchesse de Cornouailles.

2006
21 avril : 80e anniversaire de Sa Majesté.

2007
20 novembre : La reine et le prince Philippe célèbrent leur 60e anniversaire de mariage

311
Victoria Jones
Receiving Boris Johnson at
Buckingham Palace on 24
July 2019, the day on which
he became her 14th prime
minister.

Empfang Boris Johnsons
im Buckingham Palace am
24. Juli 2019, jenem Tag,
an dem er ihr 14. Premier-
minister wurde.

La reine reçoit Boris Johnson
au palais de Buckingham le
24 juillet 2019, jour où il
devient son quatorzième
Premier ministre.

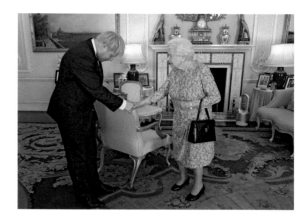

(les noces de diamant). C'est le mariage le plus long qu'ait connu la monarchie britannique.

2010
29 décembre : La reine devient arrière-grand-mère avec la naissance de Savannah, fille de Peter et d'Autumn Phillips.

2011
29 avril : Sous le regard de 2 milliards de télé-spectateurs répartis dans 180 pays autour du monde, le prince William, récemment titré duc de Cambridge, épouse Catherine Middleton.
12 mai : Le règne d'Élisabeth II devient le second le plus long de la monarchie britannique, surpassé uniquement par celui de la reine Victoria.
17–20 mai : Dans un des gestes historiques les plus importants de son règne, la reine est le premier monarque britannique à se rendre en visite officielle en République d'Irlande.
10 juin : À l'occasion du 90ᵉ anniversaire du prince Philippe, la reine le nomme Lord High Admiral, chef titulaire de la marine royale.
30 juillet : Zara Philips, fille de la princesse royale et première petite-fille de la reine, épouse le joueur de rugby Mike Tindall.

2012
6 février : 60ᵉ anniversaire de l'accession au trône de la reine
21 avril : 86ᵉ anniversaire de la reine.
Juin : Célébrations officielles du jubilé de diamant.
29 mars : Naissance d'Isla Phillips, seconde fille de Peter, petit-fils aîné de la reine, et de son épouse canadienne Autumn. Sa Majesté et le prince Philip deviennent arrière-grands-parents pour la seconde fois.

2013
4 juin : Messe à l'abbaye de Westminster pour commémorer le 60ᵉ anniversaire du couronnement de la reine.
20 juin : La reine remporte une victoire person-nelle en tant qu'éleveuse et propriétaire,

lorsque son pur-sang Estimate remporte la coupe d'or du Royal Ascot. Elle devient le premier souverain régnant à conquérir le trophée au cours des 207 ans d'histoire de cette course prestigieuse.
22 juillet : Après que sa grossesse fut annoncée en décembre 2012, plus tôt que de coutume car elle avait dû être hospitalisée pour hyperémèse gravidique (vomissements incoercibles), la duchesse de Cambridge donna naissance sept mois plus tard à un fils, George, dans l'aile Lindo de l'hôpital St. Mary, à Paddington, où son père William était né trente et un ans plus tôt. Ce fut un moment historique.

2014
17 janvier : La petite-fille aînée de la reine, Zara Tindall, donne naissance à une fille, Mia Grace, au Gloucester Royal Hospital. C'est le quatrième arrière-petit-enfant de Sa Majesté.
6 juin : À Ouistreham, en Normandie, do-minant la plage surnommée Sword Beach durant la Seconde Guerre mondiale, la reine est l'invitée d'honneur des commé-morations du 70ᵉ anniversaire du Débar-quement. Sont également présents les rois et reines du Danemark, de Belgique et des Pays-Bas, ainsi que les chefs d'État François Hollande, Barack Obama et Vladimir Poutine.

2015
2 mai : La duchesse de Cambridge donne naissance à une fille, Charlotte, au St. Mary Hospital de Paddington. C'est le cinquième arrière-petit-enfant de la reine et du prince Philip, et le second petit-enfant du prince de Galles.
9 septembre : La reine devient le souverain au règne le plus long, dépassant son arrière-arrière-grand-mère Victoria qui occupa le trône pendant 63 ans, sept mois et deux jours.
20 novembre : La reine et le duc d'Édimbourg célèbrent leur 68ᵉ anniversaire de mariage.

2016
21 avril : La reine fête son 90ᵉ anniversaire avec plusieurs festivités, dont un bain de foule à Windsor.
10 juin : Pour célébrer les 90 ans de Sa Majesté, une messe solennelle est donnée en la cathédrale Saint-Paul en présence de 53 membres de sa famille et de quelque 2000 invités. C'est également le 95ᵉ anniversaire du duc d'Édimbourg.
11 juin : La cérémonie traditionnelle *Trooping the Colour*, qui célèbre l'anniversaire officiel du souverain, est intégrée dans les festivités du 90ᵉ anniversaire de la reine. Sa Majesté passe en revue les troupes qui défilent devant elle. Cette année-là, c'est la 7ᵉ compagnie des Coldstream Guards qui a l'honneur d'effectuer le salut au drapeau.
12 juin : Le troisième et dernier jour des célébrations du 90ᵉ anniversaire de la reine se clôt avec le Patron's Lunch. La reine participe à un pique-nique géant réunissant plus de 600 organisations caritatives dont elle est la marraine. 10 000 participants déjeunent autour de tables tout le long du Mall, l'avenue longue de plus de mille mètres devant le palais de Buckingham, allant du Victoria Memorial à l'Arche de l'Amirauté.
18 juin : Lors du dernier jour des courses du Royal Ascot, la reine reçoit un autre cadeau pour son 90ᵉ anniversaire lorsque son cheval Dartmouth remporte le Hardwicke Stakes. En tant que propriétaire de chevaux de course, c'est la 23ᵉ victoire de Sa Majesté.

2017
6 février : 65ᵉ anniversaire de l'accession au trône d'Élisabeth II, le jubilé de saphir. Elle est le premier souverain britannique à avoir régné aussi longtemps.
22 mai : La reine se rend au Royal Manchester Children's Hospital pour rencontrer des victimes, leurs familles et le personnel soignant après l'attaque terroriste de la Manchester Arena.
14 juin : Accompagnée du prince William, Sa Majesté se rend à North Kensington pour rencontrer des survivants, leurs

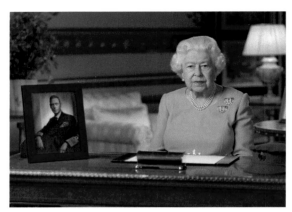

312
Anonymous

On 8 May 2020 Her Majesty addressed the country on the 75th anniversary of VE Day, speaking at the same hour that her father had at the end of the war in Europe in 1945. On her desk, together with a photograph of King George VI, was the uniform cap she herself had worn as Second Subaltern Elizabeth Windsor in the Auxiliary Territorial Service (ATS).

Am 8. Mai 2020 hielt Ihre Majestät eine Ansprache an die Nation zum 75. Jahrestag des Sieges der Alliierten in Europa, genau zur gleichen Stunde wie ihr Vater 1945, als der Zweite Weltkrieg in Europa endete. Auf ihrem Schreibtisch sieht man ein Foto König Georges VI., und rechts liegt jene Uniformmütze, die sie selbst als Second Subaltern Elizabeth Windsor im Auxiliary Territorial Service (ATS) getragen hatte.

Le 8 mai 2020, à l'occasion du 75ᵉ anniversaire de la victoire des Alliés en 1945, Sa Majesté s'adresse à son peuple à la même heure à laquelle son père avait annoncé la fin de la Seconde Guerre mondiale. Sur son bureau, aux côtés d'une photographie du roi George VI, se trouve la casquette de l'uniforme qu'elle portait en tant que sous-lieutenant de l'Auxiliary Territorial Service (ATS).

313
Yousuf Karsh

To commemorate the Queen's 16th visit to Canada, Karsh was again invited to Buckingham Palace to photograph Her Majesty and the Duke of Edinburgh. 1984.

Zur Erinnerung an den 16. Besuch der Königin in Kanada wurde Karsh wieder in den Buckingham Palace eingeladen, um Ihre Majestät und den Herzog von Edinburgh zu fotografieren, 1984.

Afin de commémorer la seizième visite de la reine au Canada, Karsh fut à nouveau invité au palais de Buckingham pour photographier Sa Majesté et le duc d'Édimbourg, 1984.

314–315
Bert Hardy

Press photographers and newsreel cameras on the Victoria Memorial outside Buckingham Palace on the morning of Princess Elizabeth's wedding, 20 November 1947.

Pressefotografen und Wochenschaukameras auf dem Victoria-Denkmal vor dem Buckingham Palace am Morgen der Hochzeit von Prinzessin Elizabeth, 20. November 1947.

Les photographes de presse et les caméramans campent au pied du Victoria Memorial devant le palais de Buckingham le matin du mariage de la princesse Élisabeth, le 20 novembre 1947.

familles et des membres des services des urgences après le dramatique incendie de la Grenfell Tower.

2 août : Le prince Philip, duc d'Édimbourg, capitaine général des Royal Marines, effectue son dernier engagement officiel avant de se retirer de ses fonctions de membre actif de la famille royale. Il assiste à une parade marquant la fin de la course des Royal Marines, le 1664 Global Challenge, dans la cour du palais de Buckingham. C'est le dernier de ses 22 219 engagements officiels en solitaire depuis 1953, date à laquelle la reine est montée sur le trône.

12 novembre : Pour la première fois depuis le début de son règne, la reine et le duc d'Édimbourg assistent à la commémoration du Remembrance Sunday devant le Cénotaphe à Whitehall depuis le balcon du bâtiment du bureau des Affaires étrangères et du Commonwealth. Le prince de Galles dépose une couronne de fleurs au nom de sa mère.

20 novembre : La reine et le duc d'Édimbourg célèbrent leur 70ᵉ anniversaire de mariage, leurs noces de platine, par un dîner réservé à leur famille et leurs amis dans leurs appartements privés du château de Windsor.

27 novembre : Le prince de Galles annonce les fiançailles du prince Harry et de l'actrice américaine Meghan Markle.

7 décembre : À la base navale de Portsmouth, la reine, accompagnée de sa fille, la princesse Anne, assiste à l'armement du HMS *Queen Elizabeth* qui, lourd de 65 000 tonnes, est le plus grand porte-avion jamais construit pour la Royal Navy.

19 décembre : Le prince Harry succède à son grand-père au rang de capitaine général des Royal Marines.

2018

14 janvier : Pour la première fois de son règne, la reine partage ses pensées et des souvenirs de son propre couronnement dans un documentaire de la BBC intitulé *The Coronation*, réalisé pour commémorer le 65ᵉ anniversaire de son couronnement dans l'abbaye de Westminster en 1953.

23 avril : Naissance du prince Louis, troisième enfant et second fils du duc et de la duchesse de Cambridge, dans l'aile Lindo de l'hôpital St. Mary à Paddington.

19 mai : Le prince Harry, récemment devenu duc de Sussex, épouse l'actrice américaine Meghan Markle dans la chapelle Saint-Georges du château de Windsor.

2 juin : Soixante-cinquième anniversaire du couronnement de la reine en 1953.

18 juin : Naissance de Lena Elizabeth, seconde fille de Zara et Mike Tindall. Elle est le quatrième petit-enfant de la princesse Anne et de son ex-époux Mark Phillips, et le septième arrière-petit-enfant de la reine et du prince Philip.

12 octobre : La princesse Eugenie d'York épouse Jack Brooksbank dans la chapelle Saint-Georges du château de Windsor.

14 novembre : Le prince de Galles fête son 70ᵉ anniversaire avec un dîner et des divertissements au palais de Buckingham.

2019

6 février : 67ᵉ anniversaire du règne d'Élisabeth II.

5 mars : La reine préside une réception au palais de Buckingham pour célébrer le cinquantième anniversaire de l'investiture du prince Charles en tant que prince de Galles.

6 mai : La duchesse de Sussex donne naissance à un garçon de 3,3 kg. Le prince Harry et son épouse le prénomment Archie Harrison. C'est le huitième arrière-petit-enfant de la reine et du prince Philip.

5 juin : La reine assiste à la cérémonie de commémoration du 75ᵉ anniversaire du Débarquement au Southsea Common, à Portsmouth.

10 juin : 98ᵉ anniversaire du prince Philip, duc d'Édimbourg.

2020

8 janvier : Harry et Meghan, duc et duchesse de Sussex, annoncent qu'ils renoncent à leur fonction de représentants de la famille royale. Ils partageront leur temps entre le Canada et le Royaume-Uni et travailleront pour devenir financièrement indépendants tout en continuant de soutenir leurs propres organisations caritatives.

6 février : 68ᵉ anniversaire de l'accession au trône de Sa Majesté.

5 avril : Alors que la pandémie mondiale du coronavirus s'étend sur le Royaume-Uni, la reine s'adresse à la nation pour la cinquième fois depuis le début de son règne, en dehors de ses messages annuels à l'occasion de Noël. Elle déclare, notamment : « Même s'il reste des épreuves à traverser, rassurons-nous en nous disant que des jours meilleurs reviendront. Nous serons à nouveau avec nos amis, nos familles ; nous nous retrouverons. »

21 avril : Confinée chez elle avec le prince Philip à l'instar de tous les Britanniques, la reine fête son 94ᵉ anniversaire dans l'intimité au château de Windsor.

8 mai : À l'occasion du 75ᵉ anniversaire de la victoire des Alliés, la reine s'adresse une nouvelle fois à la nation depuis le château de Windsor. Son message est diffusé à 21h00, heure à laquelle son père, le roi George VI, avait annoncé la fin de la Seconde Guerre mondiale en 1945.

10 juin : Le duc d'Édimbourg célèbre son 99ᵉ anniversaire avec Sa Majesté au château de Windsor.

17 juillet : Au cours d'une cérémonie privée, non annoncée à la presse et respectueuse du protocole sanitaire en vigueur, la princesse Beatrice d'York épouse l'homme d'affaires britannique Edoardo Mapelli Mozzi dans la chapelle royale All Saints du Royal Lodge dans le parc de Windsor. La princesse porte une robe vintage de Norman Hartnell brodée de cristaux appartenant à sa grand-mère la reine.

25 septembre : La princesse Eugenie annonce sur Instagram que son époux Jack Brooksbank et elle attendent leur premier enfant début 2021. Ce sera le 9ᵉ arrière-petit-enfant de la reine et du prince Philip.

20 novembre : La reine et le prince Philip célèbrent leur 73ᵉ anniversaire de mariage dans l'intimité au château de Windsor.

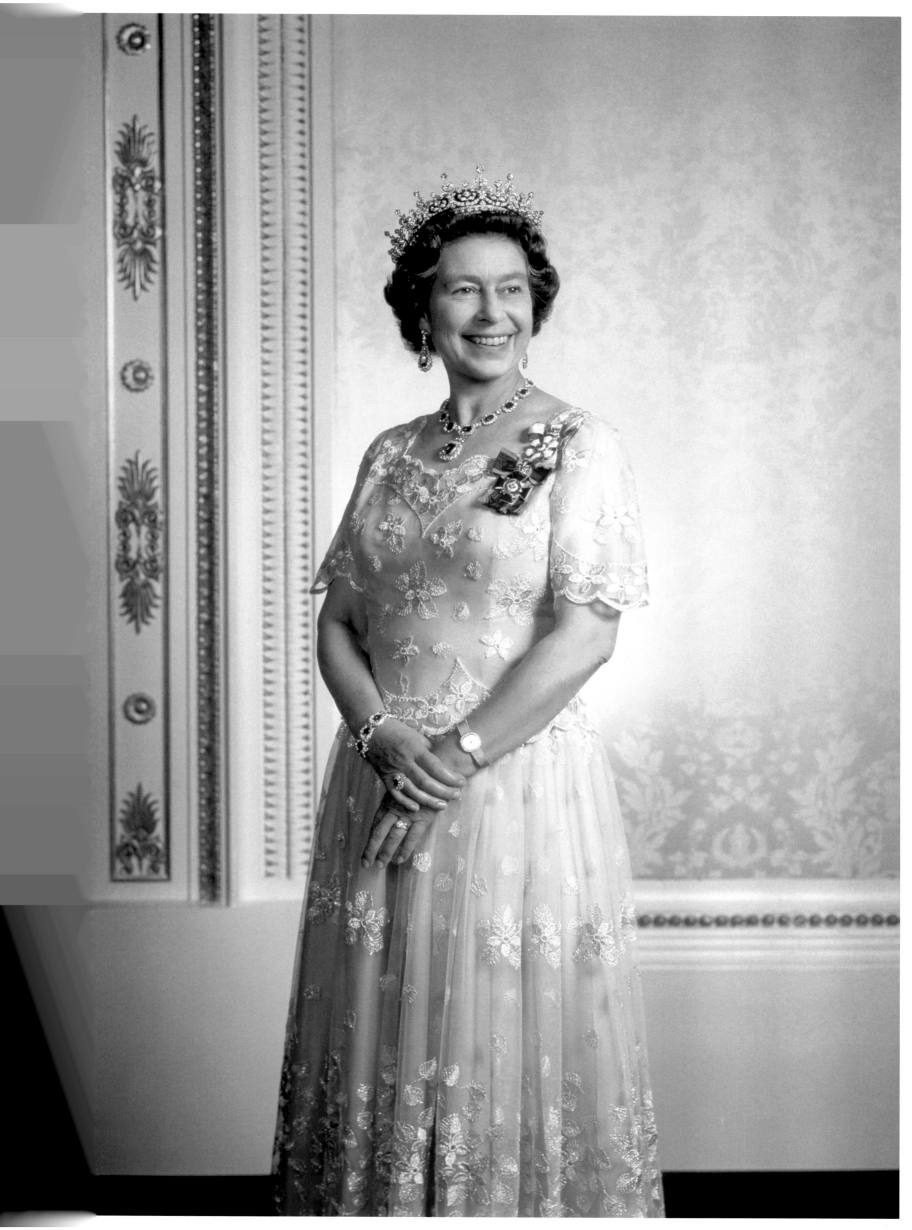

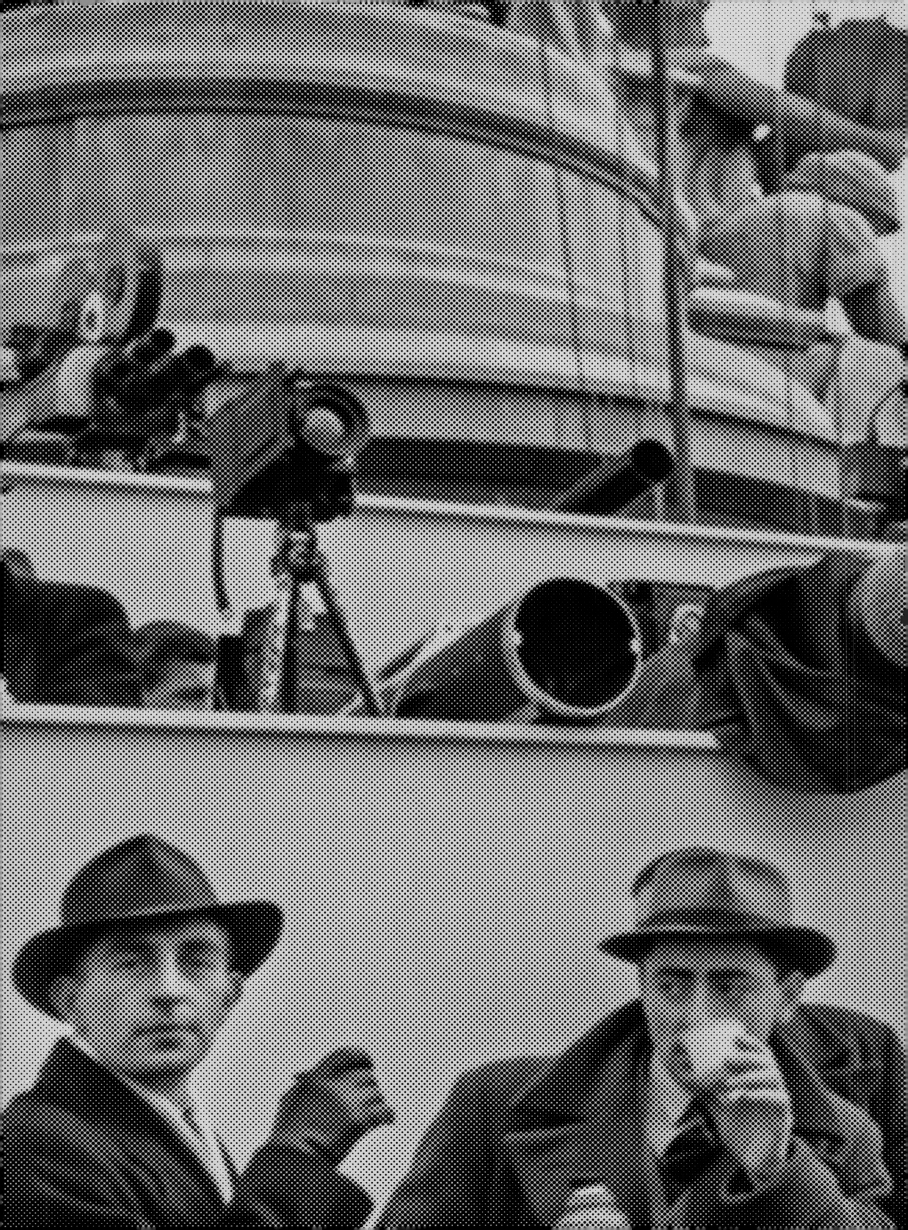

ROYAL MEDIA

1926—1936

The Sketch, UK, 1926
Mother of the new princess /
Mutter einer neuen Prinzessin /
La mère de la nouvelle princesse

The Sphere, UK, 1926
Introducing the new princess /
Einführung der neuen Prinzessin /
Une nouvelle princesse est née

The Tatler, UK, 1926
The proud new parents /
Die stolzen jungen Eltern /
Les heureux nouveaux parents

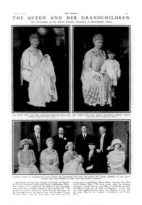

The Sphere, UK, 1926
'The Queen and her grandchildren' /
„Die Königin und ihre Enkelkinder"/
« La reine et ses petits-enfants »

The Sketch, UK, 1926
Mother of the fourth lady in the land /
Mutter der Vierten in der Thronfolge /
Mère de la quatrième lady

Illustrated London News, UK, 1926
The birth of Princess Elizabeth /
Die Geburt von Prinzessin Elizabeth /
La princesse Élisabeth est née

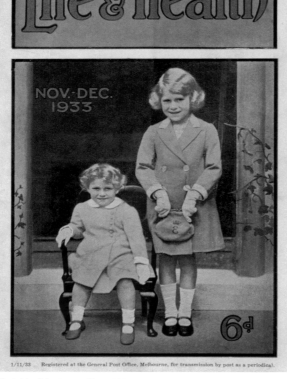

Life & Health, Australia, 1933
The two young princesses / Die beiden jungen
Prinzessinnen / Les deux jeunes princesses

The Daily Mirror, UK, 1930
First picture of Princess
Margaret / Erstes Foto von
Prinzessin Margaret / Première
photographie de Margaret

The Sphere, UK, 1930
The new Princess of York /
Die neue Prinzessin von York /
La nouvelle princesse d'York

The Sphere, UK, 1930
A happy grandfather /
Ein glücklicher Großvater /
Un grand-père comblé

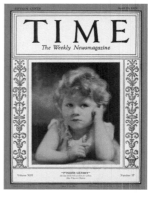

The Tatler, UK, 1933
Happy seventh birthday / Glück-
wunsch zum siebten Geburtstag /
Joyeux septième anniversaire

Time, USA, 1929
Babe fashion for yellow / Die
Babymode ist gelb / La mode bébé
est au jaune

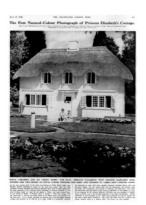

Illustrated London News, UK, 1933
The famous "toy" house in Windsor /
Das berühmte Spielhaus in Windsor /
La maison miniature à Windsor

The Queen, UK, 1935
Princess Elizabeth of York /
Prinzessin Elizabeth von York /
La princesse Élisabeth d'York

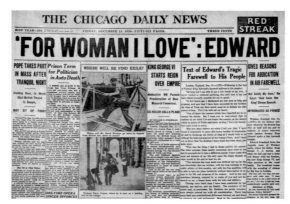

The Chicago Daily News, USA, 1936
The King abdicates for love / Der Prinz dankt
aus Liebe ab / Le prince abdique par amour

The Bulletin, UK, 1936
The abdication of Edward VIII /
Die Abdankung von Edward VIII. /
L'abdication d'Édouard VIII

1936—1943

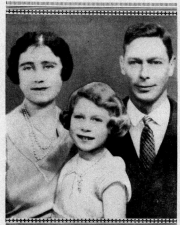

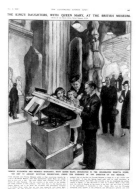

The Star, UK, 1936
'The new King and Queen' / „Der neue König und die Königin" / « Le nouveau roi et sa reine »

Illustrated London News, UK, 1937
The princesses at the British Museum / Die Prinzessinnen im Britischen Museum / Les princesses au British Museum

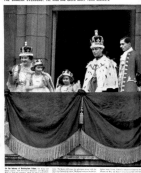

Life, USA, 1937
The King and Queen greet their subjects / Das Königspaar grüßt seine Untertanen / Les souverains saluent la foule

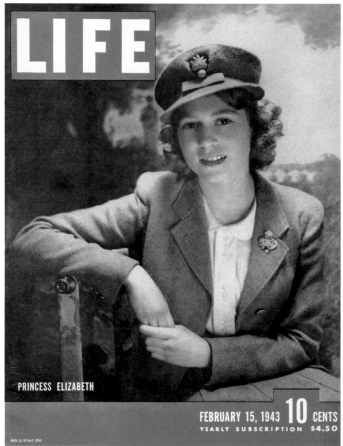

Life, USA, 1939
'The legs of the princess' / „Die Beine der Prinzessin" / « Les jambes princières »

Life, USA, 1938
The mother of the princesses / Die Mutter der Prinzessinnen / La mère des princesses

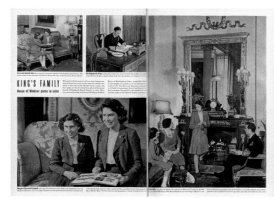

The Tatler, UK, 1940
First-ever radio broadcast / Die erste Radioansprache / Premier discours radiophonique

Life, USA, 1942
House of Windsor poses in color / Das Haus Windsor posiert in Farbe / La maison de Windsor en couleur

Life, USA, 1943
The wartime princess / Die Prinzessin zu Kriegszeiten / La princesse en guerre

1945—1947

Life, USA, 1944
Turning 18 / 18 Jahre alt / 18 ans

The Daily Mirror, UK, 1945
VE Day in Great Britain /
Victory Day in Großbritannien /
Le pays fête la victoire.

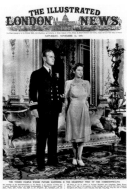

Illustrated London News, UK, 1947
An official engagement photo /
Ein offizielles Verlobungsfoto /
Portrait officiel des fiançailles

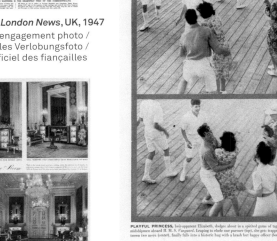

THE TRIP DOWN TO CAPETOWN WAS FUN
AND VISIT GOT OFF TO A GOOD START

Life, USA, 1946
The White Room at Windsor Castle /
Der Weiße Salon in Schloss Windsor /
Le salon blanc de Windsor

Life, USA, 1946
The Green Room at Windsor Castle /
Der Grüne Salon in Schloss
Windsor / Le salon vert de Windsor

Life, USA, 1947
Deck games for the Princesses / Spiele an Deck
für die Prinzessinnen / Les princesses s'amusent

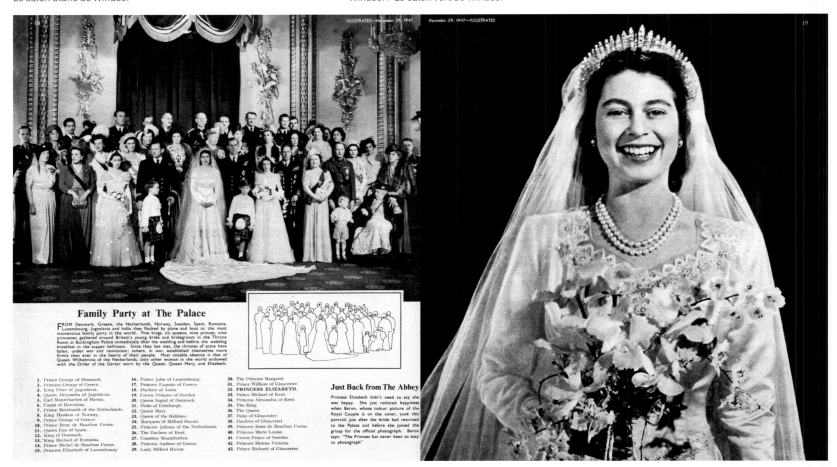

Illustrated, UK, 1947
The radiant bride / Die strahlende
Braut / Une jeune mariée radieuse

1947

Illustrated, UK, 1947
'Royal wedding day' /
„Königlicher Hochzeitstag" /
«Jour de mariage royal»

Time, USA, 1947
'For an aging empire, a girl guide?' /
„Eine Pfadfinderin für ein
alterndes Empire?" / « Une éclai-
reuse pour l'empire vieillissant ?»

Souvenir wedding invitation,
UK, 1947
A memento of the royal union /
Erinnerung an die Königshochzeit /
Souvenir des noces royales

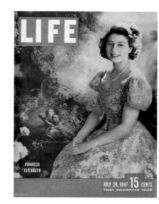

Life, USA, 1947
The glamorous cover girl /
Das glamouröse Mädchen auf
dem Titel / La princesse du
glamour

The Sketch, UK, 1947
The London wedding procession /
Die Londoner Hochzeitsprozession /
La procession du mariage à Londres

Time, USA, 1947
The royal family tree / Der königliche
Stammbaum / L'arbre généalogique royal

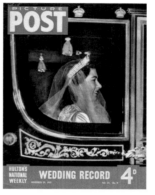

Picture Post, UK, 1947
Wedding record / Hochzeits-
bericht / Souvenir du mariage

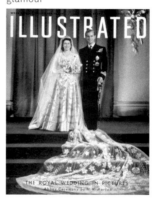

Illustrated, UK, 1947
The official wedding portrait /
Das offizielle Hochzeitsfoto /
Le portrait officiel des mariés

Liberty, USA, 1947
The soon to be married princess /
Die Prinzessin, die künftige Braut /
La future mariée

Life, USA, 1947
'Joy to Britain' / „Eine Freude
für Großbritannien" / «La joie
des Britanniques»

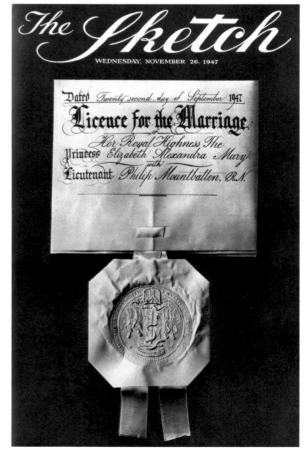

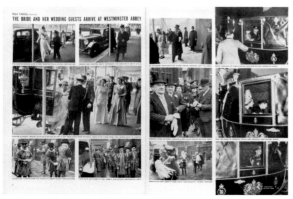

Life, USA, 1947
Arriving at Westminster Abbey /
Ankunft vor der Westminster Abbey /
Arrivée à l'abbaye de Westminster

Country Life, UK, 1947
'Royal wedding number' / „Aus-
gabe zur königlichen Hochzeit" /
Édition spéciale « noces royales »

The Sketch, UK, 1947
The marriage licence / Die Heiratserlaubnis /
Le contrat de mariage

1947—1948

Illustrated London News, UK, 1947
Rejoicing in the royal wedding / Jubel bei der königlichen Hochzeit / Fêtes pour le mariage royal

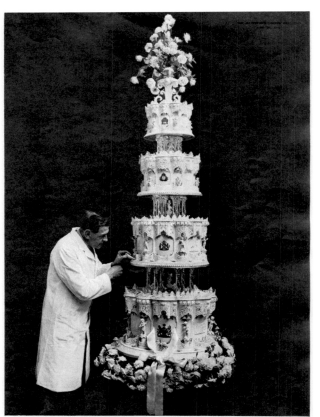

Illustrated London News, UK, 1947
The 9-foot-high wedding cake / Die fast drei Meter hohe Hochzeitstorte / La pièce montée haute de 3 m

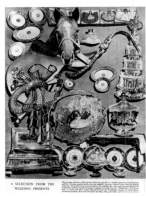

The Sketch, UK, 1947
Selection of wedding presents / Eine Auswahl der Hochzeitsgeschenke / Quelques cadeaux de mariage

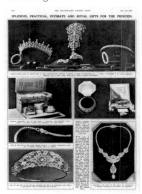

Illustrated London News, UK, 1947
Wedding gifts for the Princess / Hochzeitsgeschenke für die Prinzessin / Des présents pour la jeune mariée

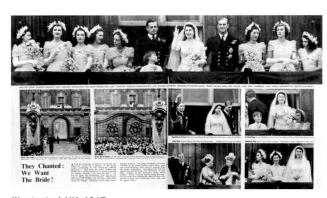

Illustrated, UK, 1947
Waving to the rejoicing crowds / Sie winkt der jubelnden Menge zu / Le salut à la foule

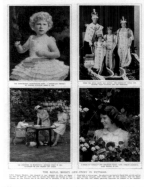

Illustrated London News, UK, 1947
The royal bride's life in pictures / Das Leben der königlichen Braut in Bildern / La vie de la princesse en images

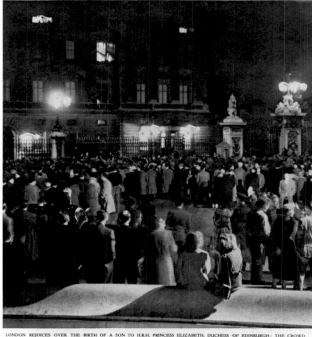

Illustrated London News, UK, 1948
Happy crowds after birth of Prince Charles / Freude über die Geburt von Prinz Charles / La foule fête le nouveau prince

Daily Graphic, UK, 1948
The heir is christened / Der Thronerbe wird getauft / L'héritier est baptisé

News Chronicle, UK, 1948
Prince Charles is born / Prinz Charles wird geboren / Naissance du prince Charles

1948—1951

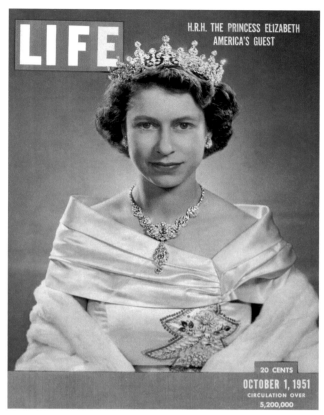

Life, USA, 1951
Princess: America's guest / Die Prinzessin als Gast in den USA / La princesse, invitée des États-Unis

Illustrated London News, UK, 1948
Gun salute for the new Prince / Kanonensalut für den neuen Prinzen / Canonnade en l'honneur du prince

Life, USA, 1948
St George's Chapel, Windsor / Die St. George's Chapel in Windsor / La chapelle Saint-George, Windsor

Life, USA, 1948
The Royal Order of the Garter / Der Königliche Hosenbandorden / L'ordre royal de la Jarretière

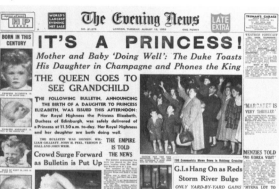

The Evening News, UK, 1950
The birth of Princess Anne / Die Geburt von Prinzessin Anne / Naissance de la princesse Anne

Point de Vue, France, 1951
The Princess in Canada / Die Prinzessin in Kanada / La princesse au Canada

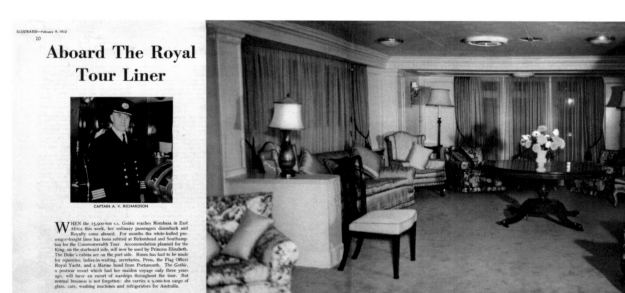

Winnipeg Free Press, Canada, 1951
The Canada trip in pictures / Die Kanada-Reise in Bildern / Le voyage au Canada en images

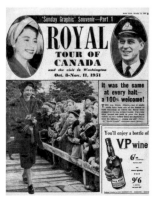

Illustrated, UK, 1952
All aboard the royal yacht / An Bord der königlichen Jacht / À bord du yacht royal

Sunday Graphic, UK, 1951
'Royal tour of Canada' / „Die königliche Kanada-Reise" / «Tournée royale au Canada»

1952

The Daily Telegraph, UK, 1952
The death of King George VI / Der Tod von
König George VI. / La mort du roi George VI

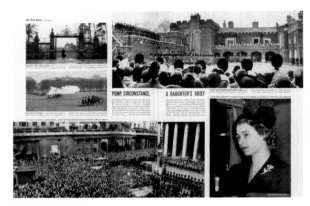

Life, USA, 1952
Returning to the UK a Queen / Heimkehr als Königin /
Retour au pays en tant que reine

Life, USA, 1952
Mourning her father / Trauer um
ihren Vater / La jeune reine en deuil

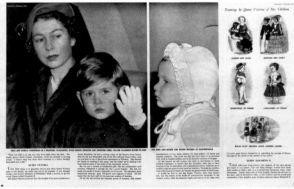

Picture Post, UK, 1952
Last family Christmas as Princess / Letztes
Weihnachtsfest in der Familie als Prinzessin /
Dernier Noël en tant que princesse

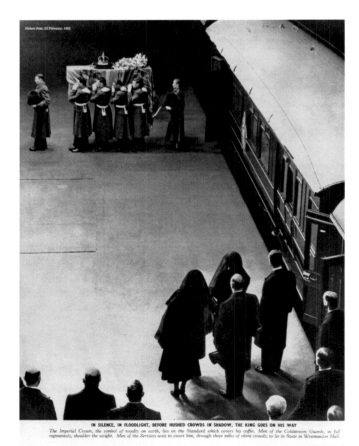

Picture Post, UK, 1952
'The King goes on his way' / „Der König auf
seinem letzten Weg" / « Dernier adieu au roi »

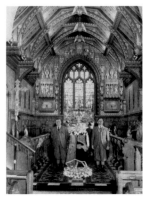

Picture Post, UK, 1952
'The Last Tribute,' to the King /
„Letzter Tribut" an den König /
« Dernier hommage au roi »

Picture Post, UK, 1952
Mourning for George VI / Trauer um
George VI. / Funérailles de George VI

Life, USA, 1952
The King's coffin in Sandringham
Church / Der Sarg des Königs in
der Kirche von Sandringham /
Le cercueil royal à Sandringham

1952

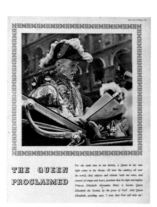

Picture Post, UK, 1952
'The Queen proclaimed' /
„Die Königin wird ausgerufen" /
«Proclamée reine»

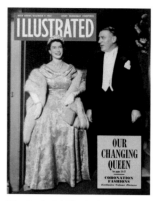

Illustrated, UK, 1952
'Our Changing Queen' / „Unsere
Königin wandelt sich" / «Notre
nouvelle reine»

Das Ufer, Germany, 1952
How the Queen will be crowned /
„Wie Elisabeth II. gekrönt wird" /
«Comment la reine sera couron-
née»

Illustrated, UK, 1952
The young royal family / Die junge
Königsfamilie / La jeune famille royale

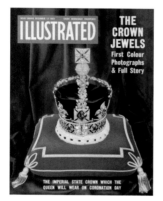

Illustrated, UK, 1952
The famous crown jewels /
Die berühmten Kronjuwelen /
Les fameux joyaux de la couronne

Life, USA, 1953
Soldiers preparing the coronation /
Soldaten bereiten sich auf die Krönung vor /
Répétition du défilé militaire

Picture Post, UK, 1952
Sixty pages on the Coronation / 60 Seiten über die
Krönung / Soixante pages sur le couronnement

Picture Post, UK, 1952
'The Queen's summer' /
„Der Sommer der Königin" /
«L'été de la reine»

Illustrated, UK, 1952
A new fashion icon / Eine neue Mode-Ikone /
Une nouvelle icône de la mode

Everybody's Weekly, UK, 1952
The Queen's home / Das Heim der
Königin / La demeure de la reine

Das Ufer, Germany, 1952
Stepping in for her sick father /
Einspringen für den kranken
Vater / La relève de son père
souffrant

Life, USA, 1952
'Long live the Queen' / „Lang lebe
die Königin" / «Vive la reine!»

1953

Blighty, UK, 1953
Showgirls toast Her Majesty / Showgirls trinken auf Ihre Majestät / Les girls fêtent leur reine.

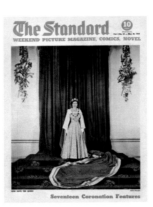

The Standard, Canada, 1953
A Canadian Coronation special / Kanadische Sonderausgabe zur Krönung / Numéro spécial canadien

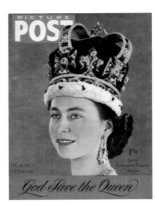

Picture Post, UK, 1953
'God Save the Queen' / „Gott schütze die Königin" / «*God Save the Queen*»

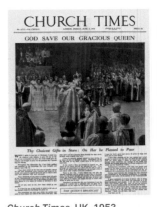

Church Times, UK, 1953
'God save our gracious Queen' / „Gott schütze unsere gnädige Königin" / «Que Dieu protège notre reine»

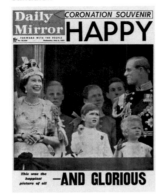

Daily Mirror, UK, 1953
'Happy and Glorious,' at the palace / „Happy and glorious" im Palast / «Gloire et bonheur au palais»

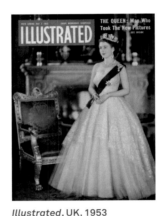

Illustrated, UK, 1953
'Man who took the new pictures' / „Der Mann, der die neuen Fotos machte" / «L'auteur des nouvelles images»

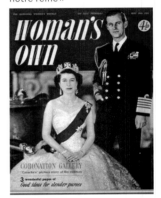

Woman's Own, UK, 1953
'Coronation gallery' / „Krönungs-galerie" / «Galerie du couronnement»

Woman's Own, UK, 1953
'Happy and Glorious' / „Happy and glorious" / «Heureuse et glorieuse»

Canadian Home Journal, Canada, 1953
A Commonwealth view / Aus der Sicht des Commonwealth / Vue depuis le Commonwealth

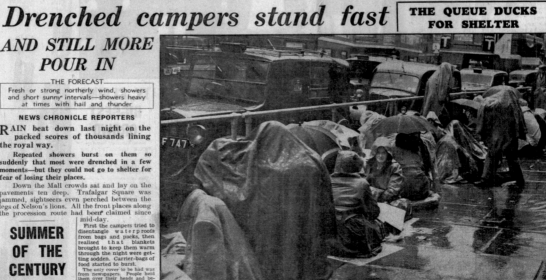

News Chronicle, UK, 1953
Wet and waiting for the Coronation / Warten auf die Krönung im Regen / Attendant le défilé sous la pluie

1953

Country Life, UK, 1953
The rural bible's Coronation issue /
Krönungsausgabe von *Country Life* /
La bible du bon goût anglais

Life, USA, 1953
The famous Cecil Beaton portrait /
Das berühmte Porträt von Cecil Beaton /
Le fameux portrait de C. Beaton

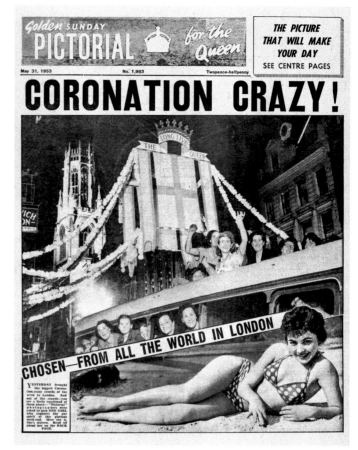

Golden Sunday Pictorial, UK, 1953
'Coronation Crazy!' / „Krönungsverrückt" /
« La folie du couronnement »

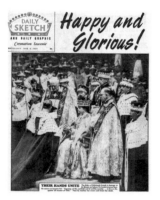

Daily Sketch, UK, 1953
Taken from the national anthem /
Der Nationalhymne entnommen /
Les paroles de l'hymne national

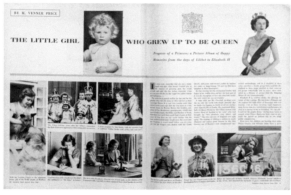

Canadian Home Journal, Canada, 1953
'The little girl who grew up to be Queen' /
„Das kleine Mädchen, das Königin wurde" /
« La petite fille qui devint reine »

Blighty, UK, 1953
A message from the armed forces / Botschaft
von den Streitkräften / Un message de l'armée

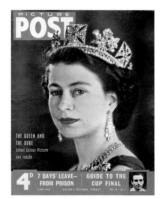

Picture Post, UK, 1953
'The Queen and the Duke' /
„Die Königin und der Herzog" /
« La reine et le duc »

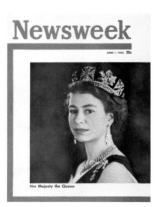

Newsweek, USA, 1953
'Her Majesty The Queen' /
„Ihre Majestät, die Königin" /
« Sa Majesté la reine »

1953

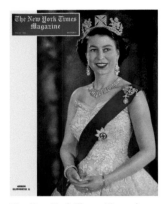

The New York Times Magazine, USA, 1953

The US angle on the Coronation / Die Krönung aus amerikanischer Sicht / La vision américaine du couronnement

John Bull, UK, 1953

UK spin of *The Saturday Evening Post* / Wie die *Saturday Evening Post* Großbritannien sieht / Inspiré du *Saturday Evening Post*

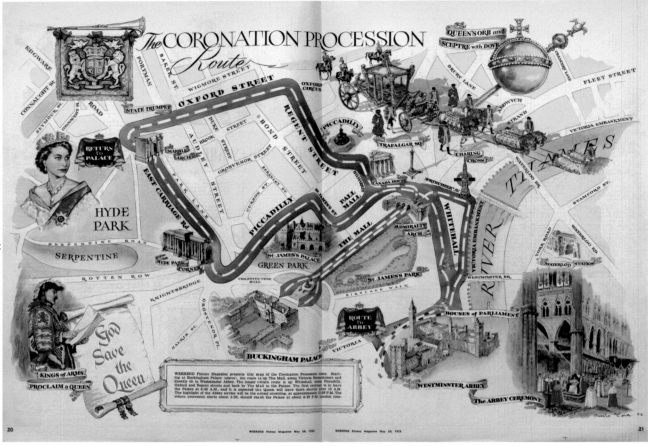

The Standard, Canada, 1953

'The Coronation procession' / „Die Krönungsprozession" / « La procession du couronnement »

Life, USA, 1953

Documenting the historic event / Ein historisches Ereignis / Un événement historique

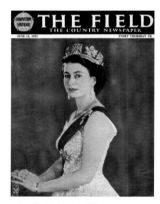

The Field, UK, 1953

The glamorous new Queen / Die glamouröse neue Königin / Une nouvelle reine glamour

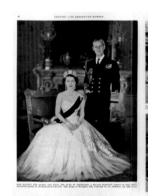

Country Life, UK, 1953

The golden royal state coach / Die goldene Staatskarosse / Le carrosse doré

Realities, UK, 1953

Coronation issue / Krönungsausgabe / Édition spéciale couronnement

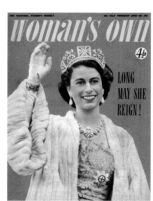

Woman's Own, UK, 1953

'Long May She Reign!' / „Lang möge sie herrschen" / « Que son règne dure longtemps »

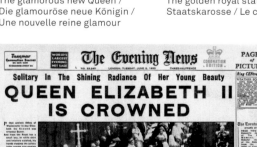

The Evening News, UK, 1953

The crowning of the new Queen / Die Krönung der neuen Königin / Le couronnement

Picture Post, UK, 1953

Special souvenir edition / Souvenir-Sonderausgabe / Numéro spécial commémoratif

1953

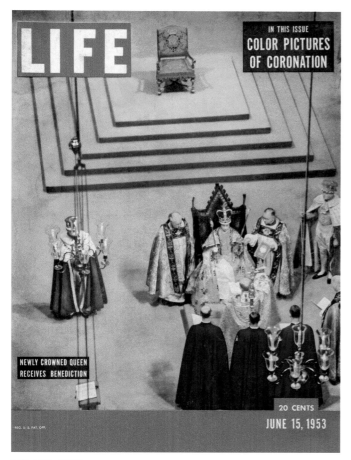

The Tatler, UK, 1953
'Long live the Queen' /
„Lang lebe die Königin" /
«Vœux du couronnement»

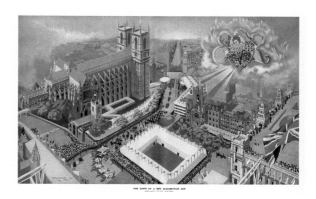

The Sketch, UK, 1953
The new Elizabethan age / Das neue elisabethanische
Zeitalter / La nouvelle ère élisabéthaine

Life, USA, 1953
The Coronation in glorious color / Die Krönung
in Farbe / Le couronnement en couleur

The Tatler, UK, 1953
'Coronation shopping' / „Krönungseinkauf"/
«Le shopping du couronnement»

Blighty, UK, 1953
'The Queen – God Bless Her!' /
„Die Königin – Gott segne sie" /
«Que Dieu bénisse la reine!»

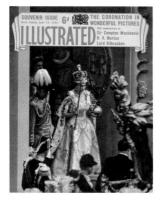

Illustrated, UK, 1953
Coronation issue / Die Souvenir-
Ausgabe zur Krönung / Numéro
spécial couronnement

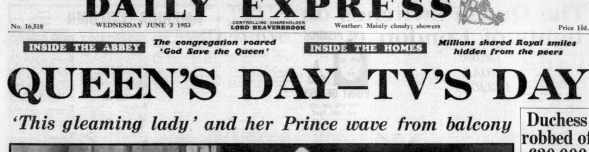
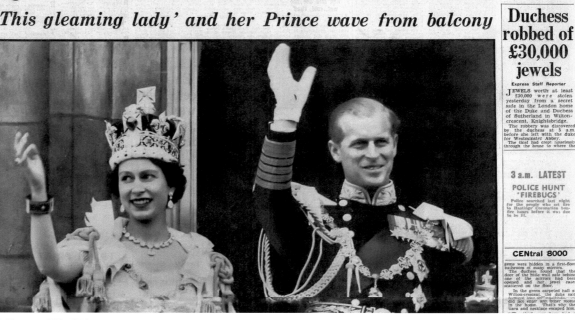
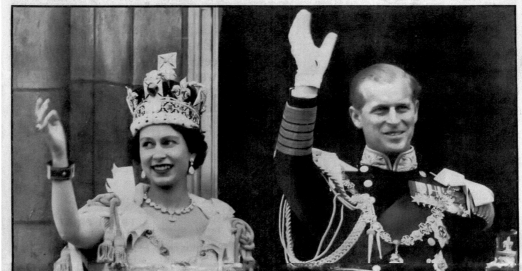

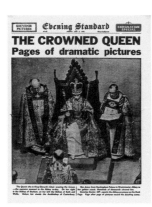

Evening Standard, UK, 1953
'The Crowned Queen' / „Die
gekrönte Königin" / «La reine
couronnée»

Daily Express, UK, 1953
'Queen's day – TV's day' / „Tag der Königin – Tag des Fernsehens" /
«Le jour de la reine et de la télévision»

1953

***Schweizer Illustrierte*,
Switzerland, 1953**
Coulor photos of the Coronation /
Farbfotos von der Krönung /
Photos couleurs du couronnement

***Life*, USA, 1953**
'History rides on the royal coach' /
„Die geschichträchtige Kutsche" /
« Le carrosse historique »

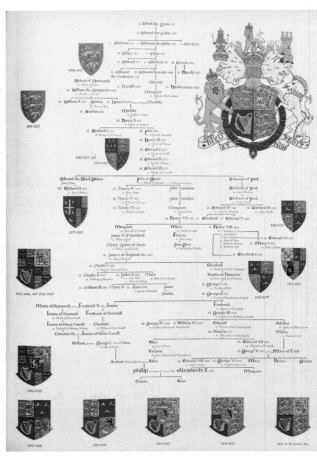

***Life*, USA, 1953**
The history of the British monarchy / Geschichte der
britischen Monarchie / L'histoire de la monarchie

***Das Ufer*, Germany, 1953**
'New colour image by Karsh' /
„Neue Farbaufnahme von Karsh" /
« Nouvelle image en couleur
par Karsh »

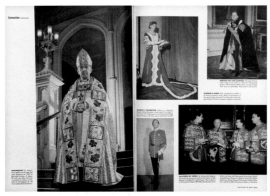

***Life*, USA, 1953**
Various Coronation dignitaries / Würdenträger
bei der Krönung / Divers dignitaires invités

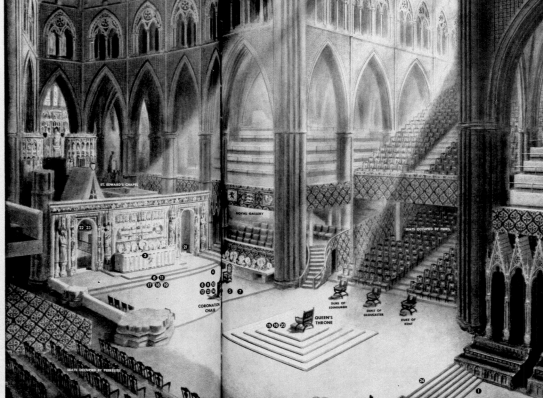

***Life*, USA, 1953**
The ceremony's climax in the Abbey / Höhepunkte der Feier in
der Abbey / L'apogée de la cérémonie dans l'abbaye

***Life*, USA, 1953**
Authorised royal souvenirs /
Autorisierte königliche Souvenirs /
Souvenirs royaux officiels

***Woman's Own*, UK, 1953**
More glorious pictures inside /
Weitere herrliche Bilder im Heft /
D'autres photos en pages intérieures

1953

The Tatler, UK, 1953
The French tourist board salutes
HM / Die französische Touris-
musbehörde grüßt Ihre Majestät /
L'office de tourisme français

The Tatler, UK, 1953
A special Coronation bra /
Spezielles Krönungsmieder /
Soutien-gorge spécial sacre

The Tatler, UK, 1953
Coronation cartoon / Krönungs-
karikatur / Dessin humoristique
autour du sacre

The Tatler, UK, 1953
Coty Cosmetics Coronation wish / Krönungsglück-
wunsch von Coty-Kosmetik / Vœux des cosmétiques
Coty à l'occasion du couronnement

The Tatler, UK, 1953
Burberry's royal look / Burberrys
königlicher Look / L'élégance
royale de Burberry

The Tatler, UK, 1953
Gin to toast the new Queen / Gin,
um auf die neue Königin zu trinken
/ Un toast au gin pour la reine

The Tatler, UK, 1953
Commemorative embroidery /
Stickerei zur Erinnerung /
Broderie commémorative

The Tatler, UK, 1953
'The Perfume for Regal Occasions' /
„Das Parfüm für königliche Anlässe" /
« Parfum royal »

The Tatler, UK, 1953
Whisky for the royal event / Whisky zum
königlichen Ereignis / Du whisky pour le sacre

The Tatler, UK, 1953
An official royal biscuit brand /
Eine offizielle königliche Keks-
sorte / Biscuits royaux officiels

The Tatler, UK, 1953
The Tatler's Coronation issue /
Die Krönungsausgabe des Tatler/
Numéro spécial de Tatler

1953—1954

Point de Vue, France, 1953

Before the Coronation / Vor der Krönung / Avant le couronnement

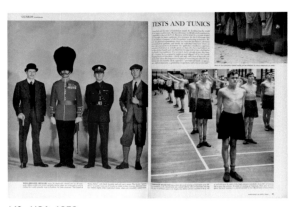

Life, USA, 1953

Training to be a guard / Ausbildung zum Wachsoldaten / Comment devenir un Horse Guard.

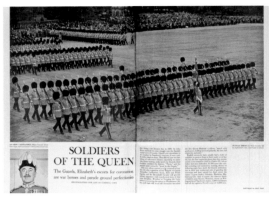

Life, USA, 1953

'Soldiers of the Queen' / „Soldaten der Königin" / «Les soldats de la reine»

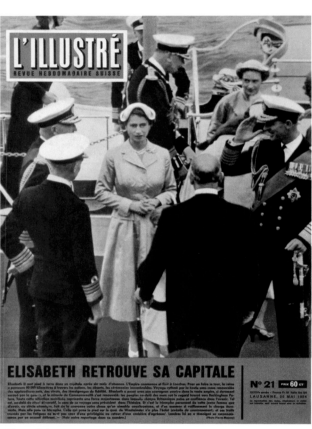

L'Illustré, Switzerland, 1954

The Queen returns to London / Die Königin kehrt nach London zurück / La reine rentre à Londres.

Picture Post, UK, 1954

'The Queen's Summer' / „Der Sommer der Königin" / «L'été de la reine»

Royal Sisters, UK, 1953

A souvenir booklet / Ein Souvenir-Heft / Une brochure souvenir

Davar This Week, Israel, 1953

Britain gets ready for Coronation / Großbritannien bereitet sich auf die Krönung vor / Le pays se prépare pour le sacre.

Münchner Illustrierte, Germany, 1953

A world awaits the Queen / Die Welt erwartet die Königin / Le monde attend la reine.

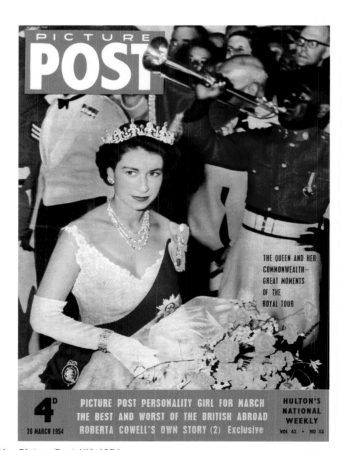

Picture Post, UK, 1954

'Great Moments of the Royal Tour' / „Große Momente der königlichen Reise" / «Moments forts du voyage royal»

IBZ, Germany, 1954

Covering the 1953–54 tour / Bericht über die Reise 1953–54 / La tournée de 1953–1954

Our Royal Family, UK, 1954

'Our Royal Family' / „Unsere königliche Familie" / «Notre famille royale»

Illustrated London News, UK, 1954

Welcome back from the long tour / Willkommen zu Hause nach der langen Reise / L'accueil après la longue tournée

1953—1954

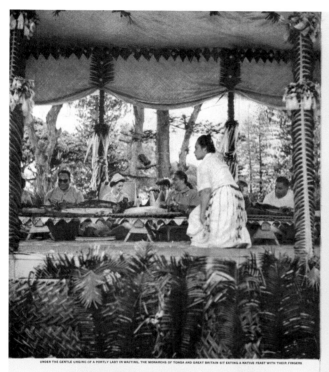

CROSS-LEGGED QUEENS DINE IN STATE

Life, USA, 1954
An informal dinner / Ein informelles Dinner /
Un dîner décontracté

Life, USA, 1954
Elizabeth in Tonga / Elizabeth in
Tonga / Élisabeth à Tonga

Life, USA, 1954
An Australian guard faints / Ein
australischer Wachsoldat wird
ohnmächtig / Un garde australien
s'évanouit

Everybody's Weekly, UK, 1954
Photo report on the 1953–54
tour / Bildbericht über die Reise
1953–54 / La grande tournée de
1953–1954

Life, USA, 1954
The South Seas scene / Südsee-Szene /
Sur fond de mers du Sud

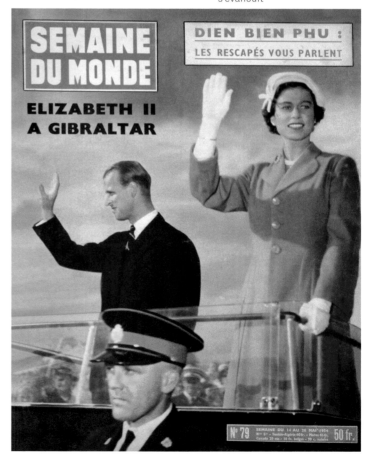

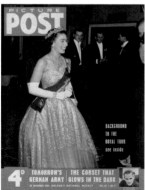

Picture Post, UK, 1953
'Background to the Royal Tour' /
„Hintergrund zur königlichen
Reise" / « Les coulisses du
voyage royal »

Life, USA, 1954
A tortoise gets in on the act / Eine Schildkröte
schleicht sich ein / Une tortue s'en mêle

Semaine du Monde, France, 1954
'Elizabeth II in Gibraltar' / „Elizabeth II.
in Gibraltar" / « Élisabeth II à Gibraltar »

1954—1956

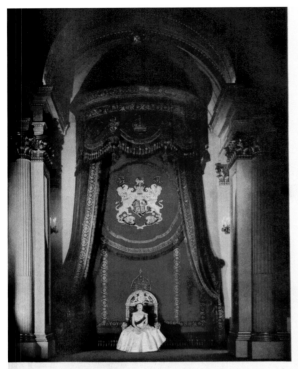

Life, USA, 1956
'Starred Queen, storied throne' / „Geheiligte Königin,
geheiligter Thron" / « Le sacre d'une reine »

Point de Vue, France, 1956
Inspecting troops in Nigeria /
Abschreiten der Ehrenformation
in Nigeria / Élisabeth au Nigéria

Life, USA, 1956
A local dance for the visitor /
Einheimischer Tanz für den Besuch /
Une danse locale

The Tatler, UK, 1954
In Tobruk, Libya / In Tobruk,
Libyen / À Tobrouk, en Libye

Life, USA, 1956
Meeting and greeting in Nigeria /
Händeschütteln in Nigeria /
Hommages et salutations au Nigéria

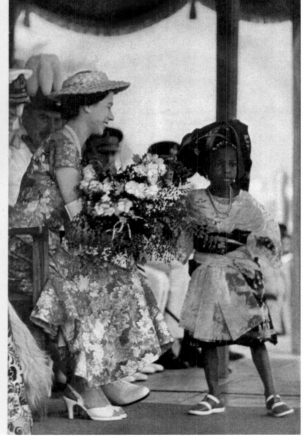

Semaine du Monde, France, 1955
'Elizabeth will decide' /
„Elizabeth wird sich entscheiden" /
« Élisabeth va se décider »

The American Weekly, USA, 1955
'The Royal Road to Beauty' /
„Der Königsweg zur Schönheit" /
« La voie royale vers la beauté »

Life, USA, 1956
Attending Nigerian parades / Bei Paraden
in Nigeria / Défilés au Nigéria

1955—1956

Paris Match, France, 1956
Shining shoes for the parade / Schuhputzen
für die Parade / Revue de cirage avant le défilé

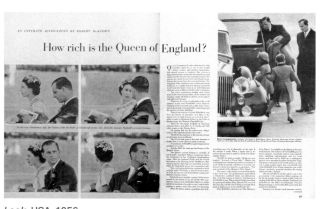

Look, USA, 1956
'How rich is the Queen of England?' / „Wie reich
ist die Königin von England?" / « Interrogations sur
la fortune de la reine d'Angleterre »

Everybody's Weekly, UK, 1955
With Charles and Anne /
Mit Charles und Anne / Avec
Charles et Anne

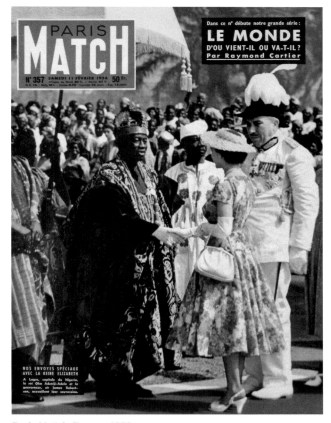

Paris Match, France, 1956
The Queen in Nigeria / Die Königin in Nigeria /
La reine au Nigéria

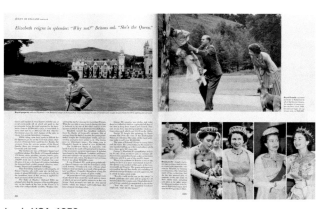

Look, USA, 1956
HM reigns in splendour / Ihre Majestät
regiert glanzvoll / Sa Majesté règne avec
splendeur

Paris Match, France, 1956
'Elizabeth Rediscovers Africa' /
„Die Königin entdeckt Afrika neu" /
« La reine retrouve l'Afrique »

Life, USA, 1956
At an English nuclear plant / In
einem englischen Atomkraftwerk /
Une centrale nucléaire anglaise

Picture Post, UK, 1955
The famous royal portrait /
Das berühmte königliche Porträt /
Le célèbre portrait royal

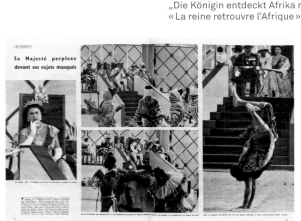

Look, USA, 1956
'World's Richest Woman?' / „Die
reichste Frau der Welt?" / « La
femme la plus riche du monde ? »

Paris Match, France, 1956
Perplexed by the masks / Verwirrt
von den Masken / Intriguée par les
masques

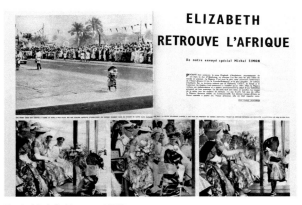

Point de Vue, France, 1955
'29 Years of Elizabeth II' /
„29 Jahre Elizabeth II." /
« Les 29 ans d'Élisabeth II »

Modern Woman, UK, 1955
'Getting Ready for a Royal
Summer' / „Vorbereitungen für
den königlichen Sommer" /
« Préparatifs pour l'été royal »

1956—1957

This Week, USA, 1957
'You can dress like a Queen' /
„Sie können sich kleiden wie
eine Königin" / «Comment se
parer comme une reine»

Picture Post, UK, 1957
At the Paris opera / In der Pariser
Oper / À l'Opéra de Paris

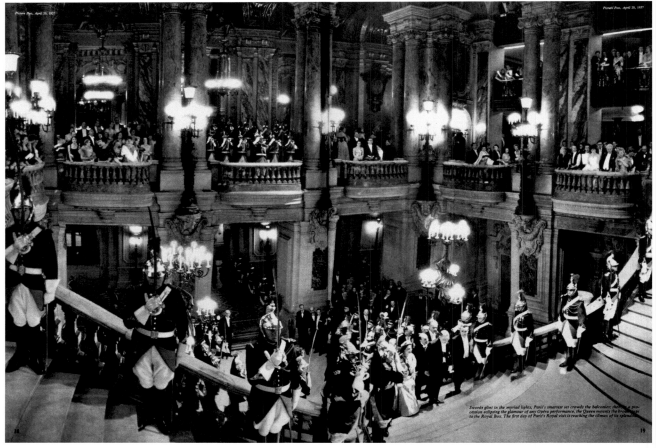

Picture Post, UK, 1957
On the way to the Royal Box / Auf dem Weg in
die königliche Loge / En route vers la loge royale

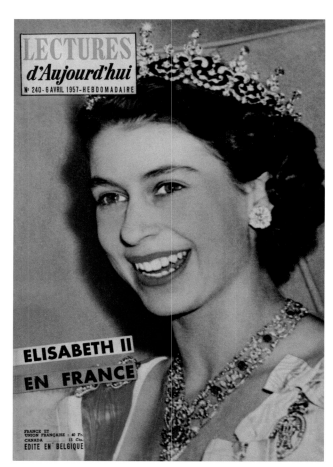

Lectures d'Aujourd'hui, Belgium, 1957
The Queen in France / Die Königin in Frankreich /
La reine en France

Women's Weekly, Australia, 1956
The royal sisters in Australia /
Die königlichen Schwestern in
Australien / Les sœurs royales en
Australie

Lectures d'Aujourd'hui, Belgium, 1957
'In private with Elizabeth II' / „Elizabeth II.
privat" / «Dans l'intimité d'Élisabeth II»

Picture Post, UK, 1957
'Dolls for Princess Anne' / „Puppen
für Prinzessin Anne" / «Des poupées
pour la petite Anne»

TV Times, UK, 1957
First Christmas broadcast / Die
erste Weihnachtsrede im Fern-
sehen / Premier discours de Noël
télévisé

1956—1957

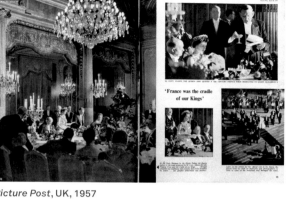
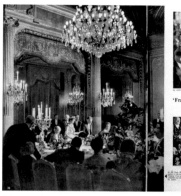

Picture Post, UK, 1957

88-page issue on the Paris trip / Der Parisbesuch auf 88 Seiten / Numéro spécial de 88 pages sur le voyage à Paris

Picture Post, UK, 1957

'The Queen Conquers France' / „Die Königin erobert Frankreich" / « La France conquise par la reine »

Picture Post, UK, 1957

'The cradle of our kings' / „Die Wiege unserer Könige" / « Le berceau de nos rois »

Picture Post, UK, 1957

'A wreath for the Unknown Soldier…' / „Ein Kranz für den unbekannten Soldaten" / « Couronne pour le soldat inconnu »

Elle, USA, 1957

Welcoming the Queen / Ein Willkommen für die Königin / Bienvenue au règne de la reine

Point de Vue, France, 1956

En route to Nigeria / Unterwegs nach Nigeria / En route vers le Nigéria

Illustrated London News, UK, 1957

The royal visit to North America / Der königliche Besuch in Nordamerika / Visite royale en Amérique du Nord

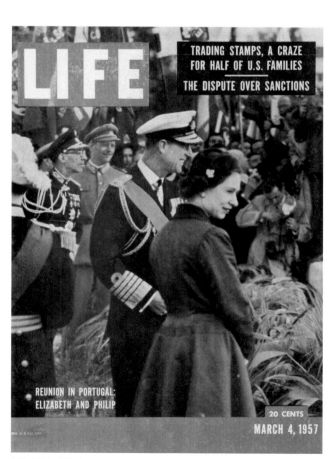

Life, USA, 1957

'Reunion in Portugal' / „Wieder vereint in Portugal" / « Réunion au Portugal »

Der Feuerreiter, Germany, 1957

On tour in Canada / Unterwegs in Kanada / Tournée au Canada

Life, USA, 1957

Reunited with their children / Wieder mit ihren Kindern vereint / Retrouvailles avec les enfants

1957—1959

Look, USA, 1957
A critical look at Her Majesty /
Kritischer Blick auf Ihre Majestät /
Un regard critique sur Sa Majesté

Time, USA, 1959
Canada's Queen on tour /
Kanadas Königin unterwegs /
La reine du Canada en tournée

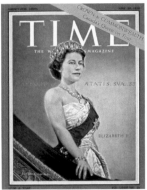

Life, USA, 1957
Williamsburg, Virginia /
Williamsburg, Virginia /
Williamsburg, en Virginie

Look, USA, 1959
'Why the Canadians Resent Her' /
„Warum die Kanadier sie nicht
mögen" / « L'indignation des
Canadiens »

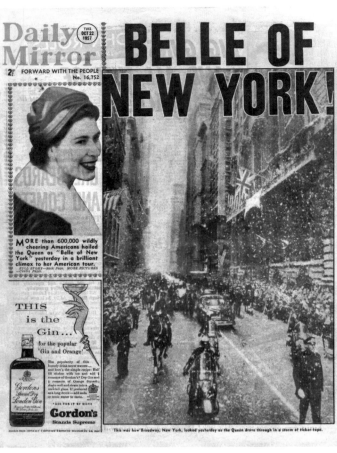

Daily Mirror, UK, 1957
'Belle of New York!' / „Die Schönste von New York!" /
« La belle de New York »

Life, USA, 1957
Watching an American football game /
Bei einem American-Football-Spiel /
À un match de football américain

Life, USA, 1957
Visiting Canada / Zu Besuch
in Kanada / En visite au Canada

Life, USA, 1957
Working hard in Washington / Schwere Arbeit
in Washington / Dur labeur à Washington

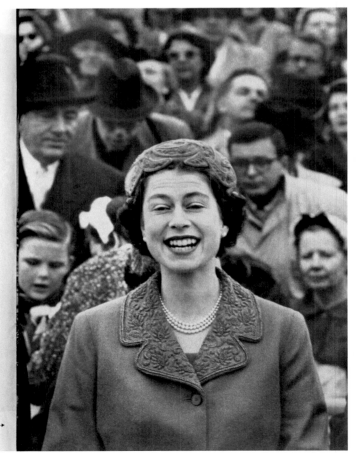

1957—1959

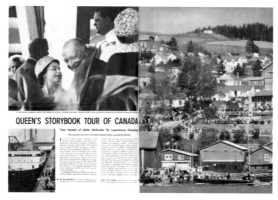

Point de Vue, France, 1959
A threat to the royal couple? /
Das königliche Paar bedroht? /
Menaces sur le couple royal

Life, USA, 1959
With the US president in Canada / Mit dem
US-Präsidenten in Kanada / Avec le président
américain au Canada

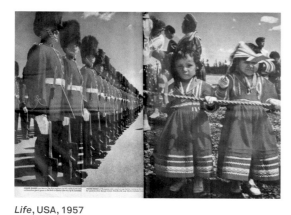

Life, USA, 1957
'Covering her 1959 Canadian visit' /
„Bericht über den Kanada-Besuch 1959" /
« Sa visite de 1959 au Canada »

Look, USA, 1959
'The Queen and the Canadians' /
„Die Königin und die Kanadier" /
« La reine et les Canadiens »

Point de Vue, France, 1957
'Welcome Elizabeth' / „Willkommen Elizabeth" /
« Bienvenue à Élisabeth »

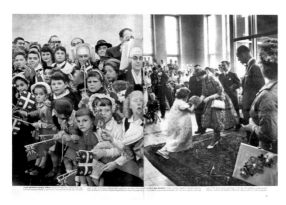

Life, USA, 1957
Little girl's big moment / Großer Moment
für ein kleines Mädchen / Un grand moment
pour une petite fille

The Tatler, UK, 1957
Before touring North America /
Vor der Reise durch Nordamerika /
Avant la tournée américaine

Life, USA, 1957
Attending a Canadian parade /
Bei einer kanadischen Parade /
Un défilé militaire canadien

Point de Vue, France, 1957
The Queen and the US President / Die Königin
und der US-Präsident / La reine et le président
des États-Unis

Holiday, USA, 1957
'The Queen of England' /
„Die Königin von England" /
« La reine d'Angleterre »

1957—1959

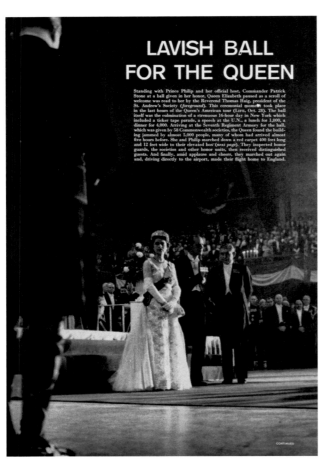

Life, USA, 1957
A New York ball with 5,000 people / Ein Ball in New York mit 5000 Personen / Bal à New York avec 5000 invités

Newsweek, USA, 1959
The 1959 tour in photos / Die Reise 1959 in Bildern / La tournée de 1959 en images

Berrow's Souvenir, UK, 1957
An official visit to the Midlands / Ein offizieller Besuch in Mittelengland / Visite au centre de l'Angleterre

Point de Vue, France, 1957
The royal leaders in fashion / Die königlichen Mode-Ikonen / Les reines de l'élégance

This Week, USA, 1959
'Elizabeth's Floating Palace' / „Elizabeths schwimmender Palast" / «Le palais flottant de Sa Majesté»

Noir et Blanc, France, 1958
The court harms the Queen / Der Hof verletzt die Königin / La cour nuit à la reine

Life, USA, 1958
With the Dutch royal couple / Mit dem holländischen Königspaar / Avec le couple royal hollandais

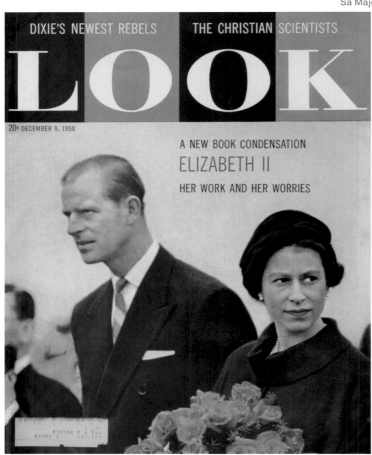

Look, USA, 1958
'Her work and her worries' / „Ihre Arbeit und ihre Sorgen" / «Son travail, ses soucis»

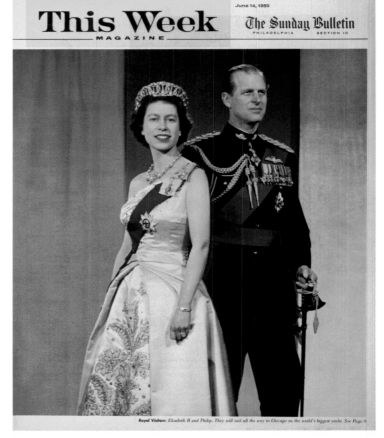

This Week, USA, 1959
Royal visitors to the USA / Königliche Besucher in den USA / Visiteurs royaux aux États-Unis

1957—1960

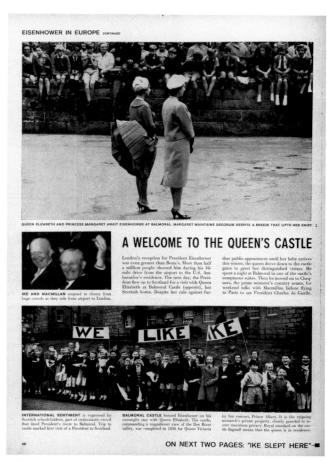

Life, USA, 1957
Eisenhower visits Balmoral /
Eisenhower besucht Balmoral /
Eisenhower à Balmoral

Point de Vue, France, 1959
Sick? Disappointed Wife? /
Krank? Von der Ehe enttäuscht? /
Une épouse malade et déçue ?

Point de Vue, France, 1960
'Elizabeth: a fourth child?' /
Elizabeth: ein viertes Kind? /
« Élisabeth : Un quatrième enfant ? »

Hayat, Turkey, 1961
On the cover of a Turkish journal /
Titelblatt einer türkischen Zeitschrift /
Couverture d'un journal turc

The Evening News, UK, 1960
'A Baby Prince' / „Ein kleiner Prinz" /
« Un bébé prince »

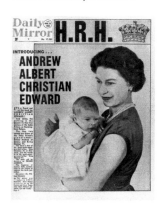

The Daily Mirror, UK, 1950
Introducing Prince Andrew /
Prinz Andrew wird vorgestellt /
Présentation du prince Andrew

Life, USA, 1960
Introducing Prince Andrew /
Begrüßung von Prinz Andrew /
Bienvenue au prince Andrew

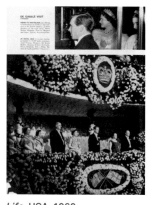

Life, USA, 1960
At the Paris opera with de Gaulle /
In der Pariser Oper mit de Gaulle /
Au palais Garnier avec de Gaulle

Frau im Spiegel, Germany, 1960
Prince Andrew is born /
Prinz Andrew wird geboren /
Le prince Andrew est né

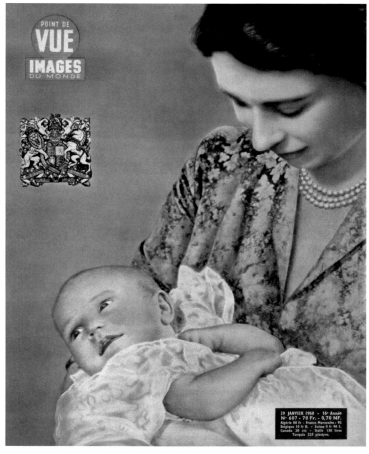

Point de Vue, France, 1960
Mother with her second child, Princess Anne in
1950 / Die Mutter mit ihrem zweiten Kind, Prin-
zessin Anne, 1950 / Mère d'un deuxième enfant,
la princesse Anne, 1950

1961

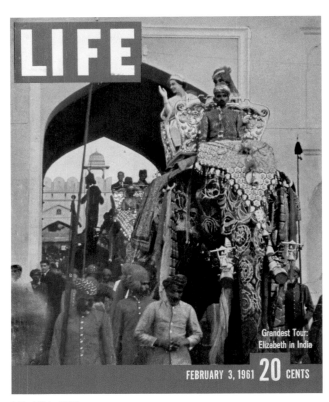

Life, USA, 1961
A grand tour of India / Eine große Reise
durch Indien / Grande tournée en Inde

Woman's Illustrated, UK, 1961
'The Queen in India' /
„Die Königin in Indien" /
« La reine en Inde »

Illustrated London News, UK, 1961
On an elephant in Jaipur /
Auf einem Elefanten in Jaipur /
Jaipur à dos d'éléphant

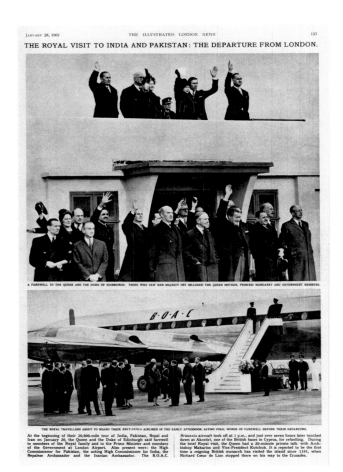

Illustrated London News, UK, 1961
Leaving London for India / Abreise von London
nach Indien / Départ pour l'Inde

Life, USA, 1961
A tiger allegedly shot by the Prince / Angeblich
vom Prinzen erlegter Tiger / Un tigre « abattu »
par le prince

Life, USA, 1961
A royal Indian tea party / Eine königlich-
indische Teeparty / Thé royal en Inde

Sunday Express, UK, 1961
Greeted with a million Indian smiles / Eine Million indische
Lächeln begrüßen die Königin / Un million de sourires indiens

1961

Life, USA, 1961
Pakistani animal kingdom /
Pakistanisches Tierreich /
Le règne animal pakistanais

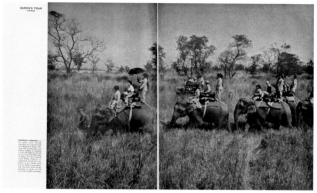

Life, USA, 1961
Tiger hunt in Nepal / Tigerjagd in Nepal /
Promenade en éléphant au Népal

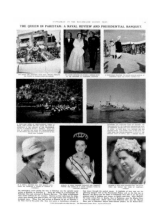

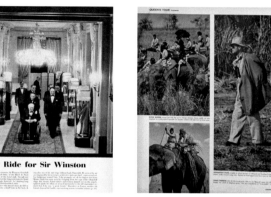

Life, USA, 1961
'Jauaty Ride for Sir Winston' /
„Ein flotter Ritt für Sir Winston" /
« Petite promenade pour Sir Winston »

Life, USA, 1961
More shots of the tiger hunt /
Mehr Aufnahmen von der Tiger-
jagd / Encore la chasse au tigre

Daily Mirror, UK, 1961
'The Kill!' / „Die Beute!" / « Le butin ! »

Illustrated London News, UK, 1961
Scenes from the Indian tour /
Szenen während der Indien-Reise /
Images de la tournée en Inde

Life, USA, 1961
Various Indian stopovers / Verschiedene
Stationen in Indien / Différentes escales
indiennes

Illustrated London News, UK, 1961
Their first sight of the Taj Mahal / Ihr erster
Blick auf den Tadsch Mahal / Premier aperçu
du Taj Mahal

Illustrated London News,
UK, 1961
At the Warsak Dam, Pakistan /
Am Warsak-Damm in Pakistan /
Au barrage Warsak, Pakistan

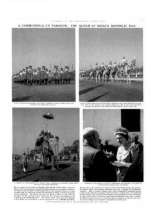

Illustrated London News,
UK, 1961
At India's Republic Day /
Am indischen Tag der Republik /
Jour de la République en Inde

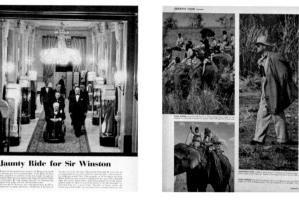

Illustrated London News,
UK, 1961
A banquet and review in Pakistan /
Bankett und Parade in Pakistan /
Banquet et bilan au Pakistan

1961—1963

Le Soir Illustré, Belgium, 1963
Making friends in New Zealand /
Neue Freundschaften in Neu-
seeland / La reine en Nouvelle-
Zélande

Noir et Blanc, France, 1961
'Elizabeth Jealous…' /
„Elizabeth eifersüchtig" /
«Élisabeth jalouse...»

Life, USA, 1961
A Commonwealth dinner in London /
Ein Commonwealth-Dinner in London /
Dîner pour le Commonwealth

L'Europeo, Italy, 1961
Looking glamorous in Italy /
Glamourös in Italien / Une reine
glamoureuse en Italie

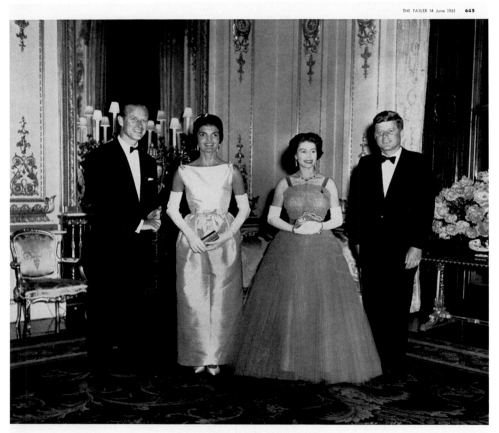

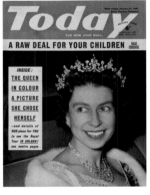

Today, UK, 1961
'A picture she chose herself' /
„Ein Bild, das sie selbst ausge-
sucht hat" / «Le portrait qu'elle
a choisi»

Illustrated London News,
UK, 1961
Leaving London for Ghana /
Abreise von London nach Ghana /
Avant le départ pour le Ghana

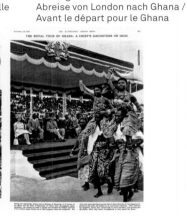

Illustrated London News, UK, 1961
Scenes from the Ghana visit / Szenen während des
Ghana-Besuchs / Scènes de la visite au Ghana

The Kennedys meet the Queen

Climax of a crowded day in London for President and Mrs. Kennedy was a State dinner party at Buckingham Palace. They are seen above with the Queen and Prince Philip. Earlier the President had talks with Mr. Macmillan at which they discussed his meeting with Mr. Kruschev in Vienna, and also visited the American Embassy. Private reason for the Kennedys' London visit was the christening of Prince and Princess Stanislas Radziwill's daughter Anna Christina, to whom Mr. Kennedy is godfather. *Left:* Mrs. Kennedy and her sister Princess Radziwill at the door of No. 4 Buckingham Place, the Radziwills' home, after the christening party

Illustrated London News, UK, 1961
Meeting the Kennedys / Treffen mit den
Kennedys / Rencontre avec les Kennedy

Woman's Journal, UK, 1961
Winning a million hearts / Die
Königin der Herzen / La reine des
cœurs

Visto, Italy, 1961
The Queen in Italy / Die Königin
in Italien / La reine en Italie

1961—1963

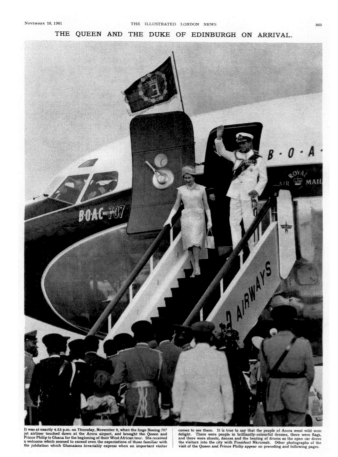

THE QUEEN AND THE DUKE OF EDINBURGH ON ARRIVAL.

Illustrated London News, UK, 1961
Arriving in Ghana / Ankunft in Ghana /
L'arrivée au Ghana

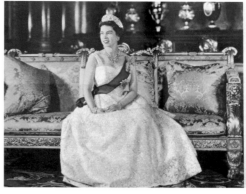

Ladies' Home Journal, USA, 1961
'The three lives of Queen Elizabeth
II' / „Die drei Leben von Königin
Elizabeth II." / « Les trois vies
d'Élisabeth II »

Today, UK, 1961
The Anthony Buckley portrait at Buckingham Palace /
Im Buckingham Palace, Porträt von Anthony Buckley /
Un portrait par Anthony Buckley

Point de Vue, France, 1962
'The Queen finds her smile' /
„Die Königin findet ihr Lächeln
wieder" / « Le sourire de la reine »

Revue, Germany, 1961
'My sweetest photos' / „Meine
schönsten Fotos" / « Mes photos
préférées »

Le Soir Illustré, Belgium, 1963
'10-year reign assessed' / „Bilanz
nach zehn Jahren Regentschaft" /
« Bilan après dix ans de règne »

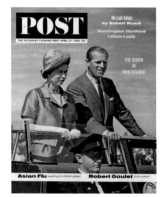

The Saturday Evening Post,
USA, 1963
'The Queen in New Zealand' /
„Die Königin in Neuseeland" /
« La reine en Nouvelle-Zélande »

The Queen wins the heart of New Zealand

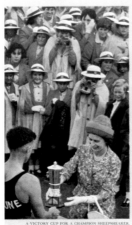

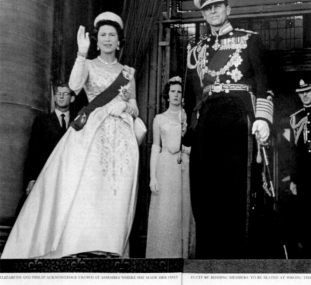

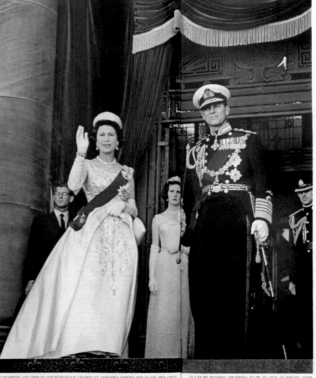

POMP AND GLAMOUR
OF A ROYAL TOUR RENEW
OLD BONDS.

Point de Vue, France, 1962
The Queen referees in sister's
marriage / Die Königin schlichtet
in der Ehe ihrer Schwester /
En arbitre du mariage de sa sœur

The Saturday Evening Post, USA, 1963
Out and about in New Zealand / Unterwegs in Neuseeland /
La reine en Nouvelle-Zélande

1961—1964

Quick, Germany, 1961

Queen ruins Tony's weekend / Wie die Königin Tony ein Wochenende verdarb / La reine gâche le week-end de Tony

Woman's Mirror, UK, 1962

'The First Ten Years' / „Die ersten zehn Jahre" / « Les dix premières années de règne »

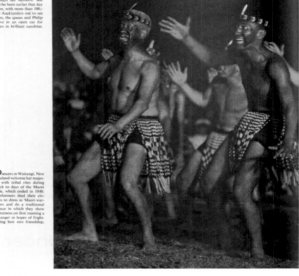

Point de Vue, France, 1963

A six-week Pacific voyage / Eine sechswöchige Pazifik-Reise / Voyage dans le Pacifique

Illustrated London News, UK, 1964

Canada visit special issue / Sonderausgabe zum Kanada-Besuch / Numéro spécial visite au Canada

Illustrated London News, UK, 1964

Start and end of the royal visit / Beginn und Ende des königlichen Besuchs / Début et fin de la visite royale

Life, USA, 1961

A New Zealand Maori dance / Ein Maori-Tanz in Neuseeland / Danse maori en Nouvelle-Zélande

Point de Vue, France, 1964

Ending the exile of Edward VIII / Das Ende des Exils von Edward VIII. / Fin de l'exil d'Edouard VIII

Illustrated London News, UK, 1964

'Royal Arrival at Charlottetown' / „Königliche Ankunft in Charlottetown" / « Arrivée royale à Charlottetown »

Illustrated London News, UK, 1964

Bagpipes in Canada / Dudelsäcke in Kanada / Cornemuses au Canada

The Star Weekly, Canada, 1964

'The Queen and the separatists' / „Die Königin und die Separatisten" / « La reine et les séparatistes »

The Star Weekly, Canada, 1964

'The Royal Tour in Color' / „Die königliche Kanada-Reise in Farbe" / « La tournée royale en couleur »

The Star Weekly, Canada, 1964

Getting around in Canada / Reise durch Kanada / Tournée au Canada

1964—1965

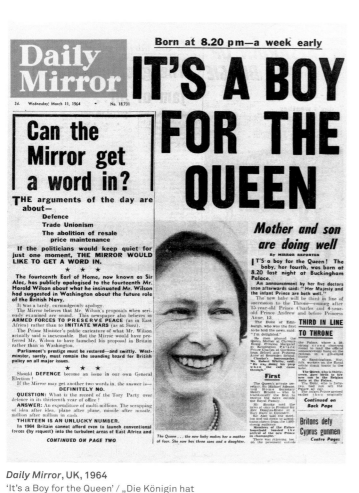

Daily Mirror, UK, 1964
'It's a Boy for the Queen' / „Die Königin hat einen Jungen" / « La reine a un fils »

Illustrated London News, UK, 1965
A big Ethiopian welcome / Herzliches Willkommen in Äthiopien / Accueil royal en Éthiopie

Daily Sketch, UK, 1965
Ethiopian 'Arm of Friendship' / Freundschaftliches Geleit in Äthiopien / Le bras de l'amitié

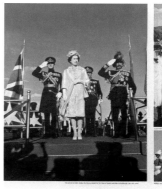

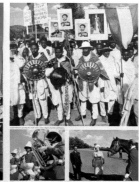

Life, USA, 1965
Her Majesty in Ethiopia / Ihre Majestät in Äthiopien / Sa Majesté en Éthiopie

Illustrated London News, UK, 1965
The historic visit to Ethiopia / Der historische Besuch in Äthiopien / Visite historique en Éthiopie

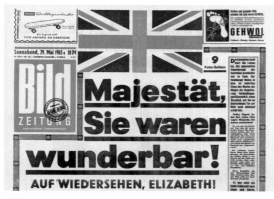

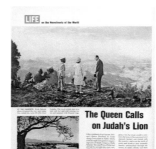

Hörzu, Germany, 1965
Welcoming the royal guest / Begrüßung der königlichen Gäste / Bienvenue au couple royal

Bild-Zeitung, Germany, 1965
'You were wonderful' / „Majestät, Sie waren wunderbar!" / « Vous avez été *wunderbar* ! »

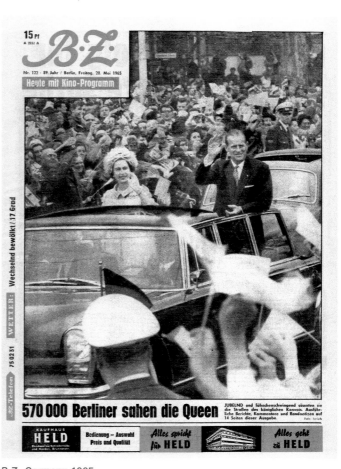

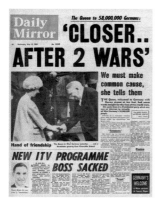

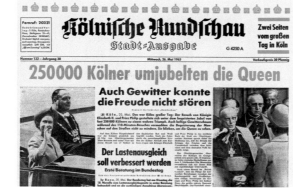

Daily Mirror, UK, 1965
'Closer after 2 wars' / „Annäherung nach zwei Kriegen" / « Plus proches après deux guerres »

Kölnische Rundschau, Germany, 1965
HM is a big hit in Cologne / Riesenerfolg für die Königin in Köln / La reine fait un tabac à Cologne

B.Z., Germany, 1965
'570,000 Berliners see the Queen' / „570 000 Berliner sahen die Queen" / « 570 000 Berlinois saluent Sa Majesté »

1966—1972

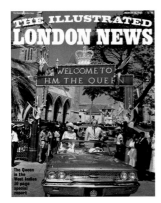

***Illustrated London News*, UK, 1966**
The West Indian visit /
Der Westindien-Besuch /
Visite aux Antilles

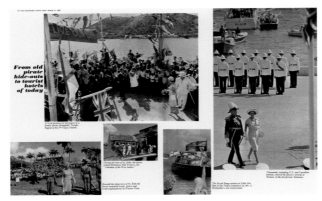

***Illustrated London News*, UK, 1966**
Touring the Caribbean Islands / Reise zu den
karibischen Inseln / Tournée des îles caraïbes

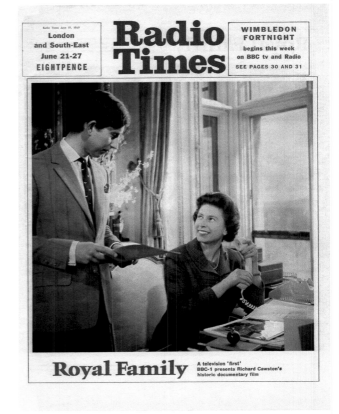

***Radio Times*, UK, 1969**
Historic 1969 TV documentary / Historischer
TV-Dokumentarfilm 1969 / Documentaire de
la BBC en 1969

***Life*, USA, 1969**
A portrait of Prince Charles / Ein Porträt von
Prinz Charles / Un portrait du prince Charles

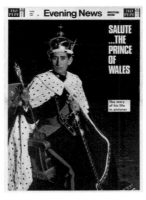

***Evening News*, UK, 1969**
'Salute ... The Prince of Wales' /
„Salut ... der Prinz von Wales" /
Hommage au prince de Galles

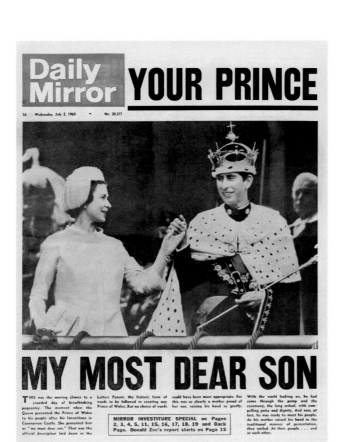

***Daily Mirror*, UK, 1969**
'My Most Dear Son' / „Mein innig
geliebter Sohn" / « Mon très cher fils »

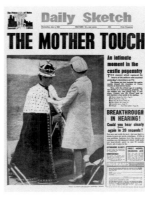

***Illustrated London News*,
UK, 1969**
'The Royal Investiture' /
„Die königliche Investitur" /
« L'investiture royale »

***Daily Sketch*, UK, 1969**
'The Mother Touch' /
„Die mütterliche Hand" /
« La touche maternelle »

***Illustrated London News*, UK, 1972**
Married for 25 years / Seit 25 Jahren
verheiratet / 25 ans de mariage

***Illustrated London News*, UK, 1969**
The royal family in Austria / Die königliche
Familie in Österreich / La famille royale
en Autriche

***Ercilla*, Chile, 1968**
'The New Elizabethan Age' / „Das
neue elisabethanische Zeitalter" /
« La nouvelle ère élisabéthaine »

1972—1977

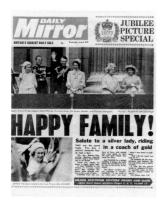

Daily Mirror, UK, 1977
The family on the palace balcony /
Die Familie auf dem Palastbalkon /
Réunis sur le balcon du palais

Paris Match, France, 1972
The Queen in France / Die Königin
in Frankreich / La reine en France

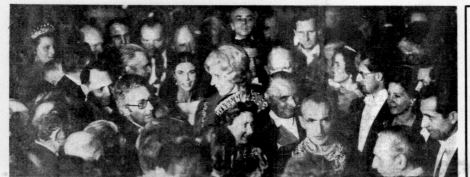

France Soir, France, 1972
Confident in Paris / Selbstbewusst in Paris /
C'est la confiance à Paris

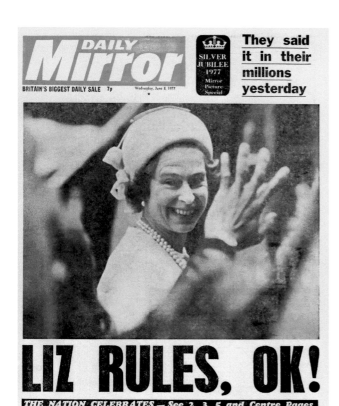

Daily Mirror, UK, 1977
'Liz Rules, OK!' / „Liz herrscht, OK!" /
« Liz règne, ouais ! »

The News, UK, 1977
25 years as sovereign / 25 Jahre
als Souverän / 25 ans de règne

Weekend Magazine, Canada, 1977
Silver Jubilee souvenirs / Souvenirs zum
Silberjubiläum / Souvenirs du jubilé d'argent

Radio Times, UK, 1977
The Silver Jubilee special issue /
Sonderausgabe zum Silber-
jubiläum / Spécial jubilé d'argent

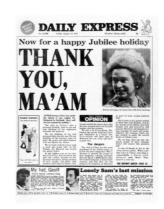

Daily Express, UK, 1977
'Ma'am' is how she is addressed /
Sie wird mit „Ma'am" angeredet /
On l'appelle « Ma'am »

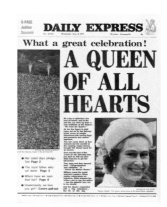

Daily Express, UK, 1977
'A Queen of all hearts' / „Königin
aller Herzen" / « Une reine des
cœurs »

1981—1992

CANDY-THOMAS
Kitchen & Bathroom Centre
21 Stratford Road, Shirley, Solihull.
Telephone: 021-745 5251

The Birmingham Post

No. 38,075 12p Thursday, July 30, 1981 ROYAL WEDDING SPECIAL

PJ Evans
Number One
for METRO
CITY CENTRE

A marriage of majesty and romance

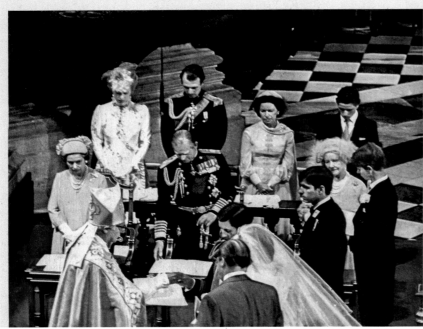

Prince Charles and Prince Andrew make their way to the cathedral in the 1902 State Landau.

A wave for the crowds from Lady Diana Spencer in the Glass Coach.

The Birmingham Post, UK, 1981
'A marriage of majesty and romance' / „Heirat von Majestät und Romantik" / « Un mariage de majesté et d'amour »

Maclean's
REBIRTH OF A NATION

The historic moment
The new era
The angry losers

Maclean's, Canada, 1982
Granting Canada full sovereignty / Kanada erhält die volle Souveränität / Indépendance du Canada

DAILY EXPRESS
THE VOICE OF BRITAIN

SWEET WILLIAM

More delightful souvenir pictures in colour—See Centre Pages

Daily Express, UK, 1982
The birth of the future king / Die Geburt des künftigen Königs / La naissance du futur roi

DAILY EXPRESS
THE VOICE OF BRITAIN

STORM OVER NEW PALACE SECURITY BREACH

INTRUDER AT THE QUEEN'S BEDSIDE

She kept him talking for 10 minutes
...then a footman came to her aid

WHAT A HOMECOMING! CANBERRA PICTURE SPECIAL See Centre Pages

Daily Express, UK, 1982
'Intruder at the Queen's bedside' / Eindringling im Schlafzimmer der Königin / Un intrus dans la chambre de Sa Majesté

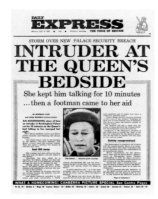
PRIVATE EYE

FULL COLOUR ON EVERY PAGE
NEW!

Private Eye, UK, 1986
A pun on the word bum and bomb / Wortspiel mit *bum* (Po) und *bomb* (Bombe) / Un jeu de mots avec fesses (bum) et bombe (bomb)

RUM & RAISIN LOVERS
THE ROAD RUNNER

The Daily Gleaner

VOL. CXLIX No. 38 ESTABLISHED 1834 KINGSTON, JAMAICA, MONDAY, FEBRUARY 14, 1983 50 CENTS TWENTY PAGES

HAMBURGER LOVERS
THE ROAD RUNNER

JAMAICA WELCOMES THE QUEEN

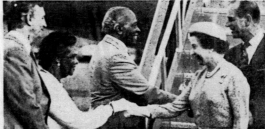

CHEERING CROWDS AT AIRPORT AND ROYAL ROUTE

JAMAICANS YESTERDAY GAVE A 'WARM and enthusiastic welcome to Her Majesty Queen Elizabeth and her husband, H.R.H. Prince Philip, the Duke of Edinburgh, when they arrived at the Norman Manley International Airport, beginning their four-day Royal visit to Jamaica, the fourth in 30 years.

The Queen and her husband's visit coincide with the anniversary celebration of Jamaica's 21st year as an independent nation.

A massive crowd, estimated by official count to be one of the largest ever to turn out for a visiting Head of State, gave a tumultuous welcome to the Queen of Jamaica and her husband, in a continuous display of affection from the airport to King's House.

From as early as 5 p.m., just under an hour before the scheduled time of arrival of the Royal couple, hundreds of spectators assembled at the airport, adults and children, drawn from all walks of life, their common mission to get a glimpse of the Royal party. The precincts of the airport was a kaleidoscope of colour with the flags of the 45 countries of the Commonwealth fluttering in the breeze, while the black, green and gold of miniature Jamaican flags adorning the fences.

The ceremony at the airport began with a formation display by the First Battalion of the Jamaica Regiment, resplendent in their crimson tunic and black trousers, which provided the Guard of Honour. Commanded by Captain Stewart E.Saunders, they moved on to the tarmac.

At precisely 5.35 p.m.the Prime Minister, the Rt. Hon. Edward Seaga, and Mrs. Seaga arrived by helicopter. Mr. Seaga, smartly dressed in grey suit, with blue shirt and matching grey tie, took the salute, after

WARM WELCOME FOR OUR QUEEN: Her Majesty, Queen Elizabeth, being warmly welcomed by Lady Glasspole after the Queen had been welcomed by the Governor-General, the Most Hon. Sir Florizel Glasspole, who is seen welcoming the Duke of Edinburgh, H.R.H. Prince Phillip, as the Royal couple landed from the Royal Airforce plane of the Queen's Flight at the Norman Manley International Airport yesterday evening to begin their four-day visit to Jamaica. Looking on is the Prime Minister, the Rt. Hon. Edward Seaga. At right, the car bearing the Royal couple is given another warm and enthusiastic welcome as it passes through an avenue of people at the Harbour View round-about, many of whom tried to touch it. DOWIE/WILKINSON photos:

Cultural extravaganza for royal couple

HER MAJESTY QUEEN ELIZABETH and His Royal Highness the Duke of Edinburgh will attend a cultural extravaganza by 5,000 performers at the National Stadium this afternoon beginning at 3.30.

One of the highlights of Her Majesty's public engagements for today, the "Jamaica Salute" at the Stadium will afford thousands of Jamaicans the opportunity to welcome the Queen.

The cultural showcase will start after Her Majesty and His Royal Highness are met on arrival by the Governor-General, His Excellency the Most Hon. Sir Florizel Glasspole,

Bartlett, Minister of State for Culture, and Mrs. Bartlett.

The Queen will then inspect the Guard of Honour which will be followed by songs by the massed combined choir during which Her Majesty will take her seat in the Royal Box. Her Majesty will then be treated to a cultural display by uniformed groups, a massed band, a massed John Canoe Band, an effigy parade and float, maypole dance, a massed bugle band, and music by a combined Jamaica Cader Force Jamaica Defence Force band.

Earlier, Her Majesty's will start her engagements for the day at 10.15 a.m. with a visit to Gordon House,

Members of Parliament will be presented to Her Majesty.

At 11.25 a.m. Her Majesty and His Royal Highness will go to National Heroes Park where they will lay a wreath on the War Memorial. Sir Florizel will present to the Royal Couple there Brigadier Dunstan Robinson, O.B.E., E.D., President of the Jamaica Legion, and Mrs. Robinson; Major Oliver Marshall, O.D., M.B.E., President of the Jamaica branch of the Royal Air Force Association, and Mrs. Marshall; Mr. Lloyd Johnson, chairman of the Jamaica branch of R.A.F.A., and Mrs. Johnson; Major Frank Smith, M.B.E., General Secretary/Controller, Jamaica Legion, and Mrs. Smith.

press reception at 12.15 p.m. when leading personalities in the Jamaican media will be presented to Her Majesty by Mr. Kenneth Chaplin, Director of Public Relations, Jamaica Information Service, and Director of Media, Royal Visit.

From King's House, Her Majesty and His Royal Highness will go to Jamaica House where they will go to a luncheon to be given by the Prime Minister , beginning at 1.25 p.m.

The 3.30 p.m."Jamaica Salute" at the National Stadium is next on Her Majesty's itinerary.

King's House will be the venue for a State Dinner at 8.00 p.m. Here

izel and Lady Glasspole; Prime Minister Seaga, and Mrs. Seaga; and Deputy Prime Minister, the Rt. Hon. Hugh Shearer, in the drawing room. A group picture will also be taken of the Royal Couple and the High Commissioners of Commonwealth countries in Jamaica.

Before dinner, the guests will be presented with Mr. Donald Davidson, Chief of Protocol, as the announcer, after which Her Majesty and His Royal Highness will lead off to the Ballroom, where the State Dinner is being held, followed by Sir Florizel and Lady Glasspole.

Grace will be said by the Chairman of the Jamaica Council of Churches, the Rev. C. Easton Bailey,

The Daily Gleaner, Jamaica, 1983
'Jamaica welcomes the Queen' / „Jamaika heißt die Königin willkommen" / « La Jamaïque accueille la reine »

1992—2000

Daily Star, UK, 1982
The birth of Prince William /
Die Geburt von Prinz William /
La naissance du prince William

Telegraph Magazine, UK, 1992
'Photographs of the Queen at
work' / „Fotos von der Königin bei
der Arbeit" / « La reine au travail »

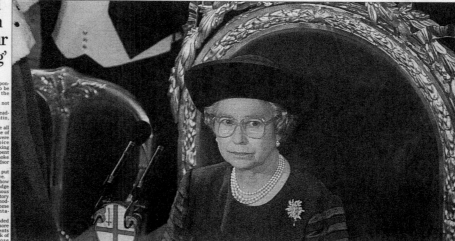

The Daily Telegraph, UK, 1992
'It's been a horrible year' / „Es war ein schreckliches Jahr" /
« Ce fut une année horrible »

The Sunday Telegraph, UK, 1997
Diana killed in Paris crash / Diana bei Unfall in Paris getötet /
Diana meurt à Paris dans un accident

The Mirror, UK, 1997
The tragic death of Diana /
Dianas tragischer Tod / La mort
tragique de Diana

Majesty, UK, 2000
The conflict and the compassion /
Der Konflikt und das Mitgefühl /
La dissension et la compassion

2002—2012

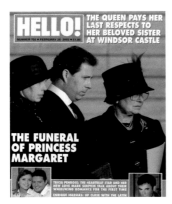

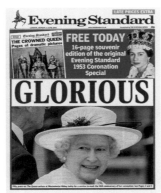

Hello!, UK, 2002
'The Funeral of Princess Margaret' / „Prinzessin Margarets Begräbnis" / «Les funérailles de la princesse Margaret».

Evening Standard, UK, 2002
'Glorious' / „Glorreich" / «Glorieuse»

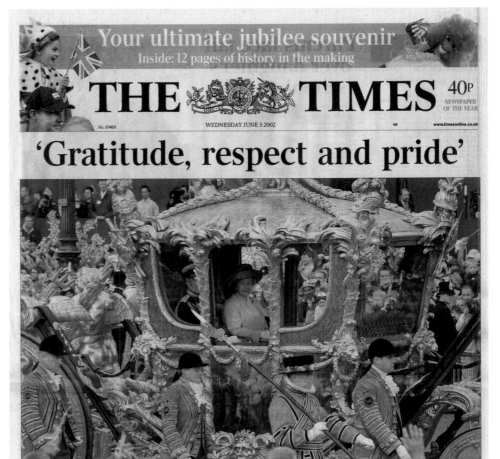

The Times of London, UK, 2002
'Gratitude, respect and pride' / „Dankbarkeit, Respekt und Stolz" / «Gratitude, respect et fierté»

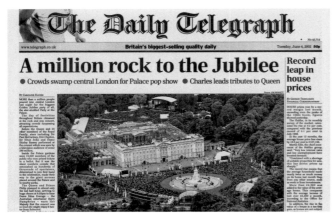

The Daily Telegraph, UK, 2002
'A million rock to the Jubilee' / „Eine Million feiern das Jubiläum" / «Concert gigantesque pour le jubilé»

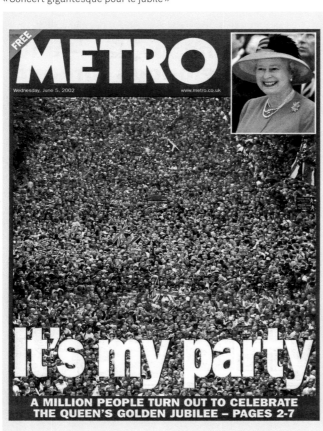

Metro, UK, 2002
'It's my party' / „Es ist meine Party" / «C'est ma fête»

Radio Times, UK, 2002
'A modern queen for a modern age' / „Eine moderne Königin für eine moderne Zeit" / «La reine des temps modernes»

Time, USA, 2006
'Elizabeth at 80' / „Elizabeth mit 80" / «Élisabeth à 80 ans»

Daily Mirror, UK, 2012
'You've made us proud to be British' / „Sie haben uns stolz darauf gemacht, Briten zu sein" / «Grâce à vous, nous sommes fiers d'être Britanniques»

2012—2020

Time, USA, 2012
'The Diamond Queen' /
„Die diamantene Königin" /
« La reine de diamant »

The Sun, UK, 2012
'On Her Majesty's secret service' / „Im Geheimdienst Ihrer
Majestät" / « Les services secrets de Sa Majesté »

Life, USA, 2016
'Queen Elizabeth at 90' /
„Königin Elizabeth mit 90" /
« La reine Élisabeth à 90 ans »

Majesty, UK, 2014
'HM's summer sojourn' / „I[hrer]
M[ajestät] Sommerurlaub" /
« Villégiature estivale de S.M. »

Daily Mirror, UK, 2016
'Happy birthday, Gan Gan!' / „Alles
Gute zum Geburtstag, Gan Gan!" /
« Joyeux anniversaire, Gan Gan ! »

Sunday Mirror, UK, 2020
'Queen orders a hard Megxit' /
„Königin befiehlt harten Megxit" /
« La reine ordonne un Megxit dur »

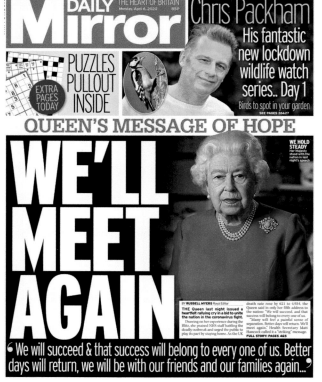

Daily Mirror, UK, 2020
Covid-19 address to the nation /
COVID-19-Ansprache an die Nation /
Discours à la nation au sujet du Covid-19

People, USA, 2017
Celebrating 70 years of marriage /
Feiert 70 Jahre Ehe / Ils fêtent
leurs 70 ans de mariage

Hello!, UK, 2019
'The Queen's style secrets' / „Die
Stil-Geheimnisse der Königin" /
« Les secrets de mode de la reine »

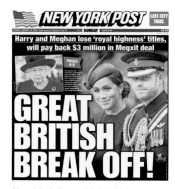

New York Post, USA, 2020
'Great British break off!' / „Große
britische Trennung!" / « Grande-
Bretagne : la grande rupture »

BIOGRAPHIES OF THE PHOTOGRAPHERS

By Ed Beam

ADAMS, BRYAN
(1959–)

Canadian rock singer Bryan Adams is also an accomplished photographer. His photographs have been published in British *Vogue*, *Harper's Bazaar*, *Interview* and *Esquire*. He is also the founder of the art and fashion *Zoo Magazine*. In 2002, Adams was invited to photograph Queen Elizabeth II during her Golden Jubilee. One of his portraits of the Queen was used on a Canadian postage stamp and his portrait of Queen Elizabeth II and Prince Philip is in the National Portrait Gallery in London. Adams's first book of photographs, *Exposed*, was published in 2012.

ADAMS, MARCUS
(1875–1959)

Royal photographer Adams shot four generations of the royal family between 1926 and 1956. The son of photographer Walton Adams, he began his career photographing architecture for the British Archeological Society but quickly made a name for himself as a leading child portraitist. Adams regularly photographed both Princess Elizabeth and Princess Margaret at his Children's Studio in Mayfair between 1926 and 1941. Prince Charles and Princess Anne had their portraits taken at Adams' studio between 1949 and 1956. During the summer of 2012, the Russell-Cotes Art Gallery and Museum in Bournemouth exhibited 57 of his portraits in the exhibition *Marcus Adams: Royal Photographer*.

ARGENT, GODFREY
(1937–2006)

Born Bernard Godfrey Argent in Eastbourne, East Sussex, Argent took up photography while serving for nine years in the Household Cavalry, winning the British Army Photographic Competition and becoming an Associate of the Royal Photographic Society. He began his professional career in 1963 taking postcard photos of seaside resorts in the south of England and Wales. Commissioned to photograph the Royal Mews, Argent was soon invited to photograph Queen Elizabeth II with her horses. His book *The Queen Rides* (1965) depicts the Queen and other members of the Royal Family on horseback. Most distinguished as a portrait photographer, Argent was commissioned in 1966 to photograph Prince

Charles on his eighteenth birthday and Princess Anne on her fifteenth birthday.

ARMSTRONG-JONES, ANTONY
(LORD SNOWDON) (1930–2017)

Born Antony Charles Robert Armstrong-Jones, Lord Snowdon is a celebrated English photographer who was married to Britain's Princess Margaret from 1960 to 1978. Educated at Eton and Cambridge, Lord Snowdon began his professional life as an architect, collaborating on the design of the aviary at London Zoo. But it was as a photographer of fashion, design, theatre and dance that he distinguished himself. Though best known for his portraits of the rich, famous and powerful, Lord Snowdon has also used his photographs to champion the causes of the poor and the mentally and physically disabled. The National Portrait Gallery mounted a retrospective exhibition of Lord Snowdon's photographs in 2001.

ARNOLD, EVE
(1912–2012)

An American-born photojournalist, Arnold lived in England from 1962. She became interested in photography in 1946 while working at a photo-finishing plant in New York City and by 1951 was photographing for Magnum Photos. Arnold is well-known both for her pictures of celebrities such as Marilyn Monroe, Queen Elizabeth II and Joan Crawford and for her travel photographs. In 1980 she received the Lifetime Achievement Award from the American Society of Magazine Photographers. In 1993 she was made an Honorary Fellow of the Royal Photographic Society and in 2003 she was awarded the Order of the British Empire.

BAILEY, DAVID
(1938–)

David Royston Bailey was born in Leytonstone, London, and is one of the photographers associated with the "Swinging London" of the 1960s, but has since gone on to forge a long and successful career as a filmmaker, commercials director, artist and fashion and portrait photographer. The photographer character in director Michelangelo Antonioni's 1967 film *Blow-Up* is based on Bailey. He served in the Royal Air Force and began his photography career in 1958 as a studio assistant. By 1960 he was contract photographer for British *Vogue* and in 1965 published his

groundbreaking *Box of Pin-Ups*, poster-size prints of such celebrities as John Lennon, Paul McCartney, Mick Jagger, actor Terence Stamp, model Jean Shrimpton, David Hockney and others. He was named a Commander of the British Empire (CBE) in 2001.

BARON
(1906–1956)

Born Sterling Henry Nahum, Baron Nahum was a close friend of Prince Philip. He photographed the wedding of Princess Elizabeth and Prince Philip in 1947, the christenings of Prince Charles in 1948 and that of Princess Anne in 1950 as well as the 25th wedding anniversary of King George VI and Queen Elizabeth in 1948. Baron was not only a court photographer but was also famous for his photographs of the ballet and of glamorous actresses such as Elizabeth Taylor, Kim Novak, Anita Ekberg and Marilyn Monroe. Prince Philip had wanted Baron to photograph Queen Elizabeth II's coronation in 1953, but the Queen Mother reportedly did not care for Baron and vetoed the proposal.

BEATON, CECIL
(1904–1980)

A staff photographer for *Vanity Fair* and *Vogue*, Beaton often photographed the Royal Family for official publications. His pictures of the wedding of the Duke and Duchess of Windsor are among his most famous, though his favourite royal subject was Queen Elizabeth, the Queen Mother. During the Second World War Beaton was assigned to the Ministry of Information to document the war on the Home Front. His photograph of a three-year-old Blitz victim clutching a teddy bear while recovering in hospital is credited with putting pressure on the United States to join the war effort.

BENSON, HARRY
(1929–)

Glasgow-born Benson had his first photograph published when he was seventeen years old, in the city's *Evening Times*. His professional career began in earnest at the *Hamilton Advertiser*. He then freelanced for the London-based paper the *Daily Sketch*, covering Scottish stories, later moving down to London's famed Fleet Street as a staff photographer for the *Daily Express*. He is still contracted to *Vanity Fair* and has photographed over 80 covers for *People* maga-

zine. Benson has photographed every US president since Dwight Eisenhower, members of the American Civil Rights movement and was next to Robert Kennedy when he was assassinated. Benson was named a Commander of the British Empire for services to photography in 2009. In 2012, TASCHEN published *Harry Benson: The Beatles, On The Road 1964–1966*.

BERRY, IAN
(1934–)

Born in Preston, Lancashire, Berry moved to South Africa in 1952. There he learned photography and began his distinguished career as a photojournalist with the South African Sunday newspaper *eGoli* and the *Benoni City Times*. He was invited by Henri Cartier-Bresson to join Magnum Photos in 1962. In 1964 he moved to London, where he went to work for *The Observer*. In 1974 he won the British Arts Council's first major photography bursary, which led to the publication of his book *The English* in 1978. In 1995 Berry was awarded an Honorary Fellowship of the Royal Photographic Society.

BURRI, RENÉ
(1933–2014)

Swiss photographer René Burri is famous for his photographs of major political and historical figures and events. He studied at the School of Applied Arts in Zurich from 1949 to 1953 and worked as a documentary filmmaker from 1953 to 1955 when he was invited to join Magnum Photos. He became a full Magnum member in 1959 and was elected chair of Magnum France in 1982. Burri has contributed to such publications as *Life*, *Look*, *Stern*, *Paris Match*, *Epoca*, and *The New York Times*. He photographed Queen Elizabeth II on a state visit to Jamaica in 1983.

BURROWS, LARRY
(1926–1971)

Born in London, Burrows went to work as an errand boy at *Life*'s London bureau when he was only sixteen. Beginning in 1945, he photographed such notable figures as novelist Ernest Hemingway, Prime Minister Winston Churchill and Queen Elizabeth II. Burrows is most famous for covering the war in Vietnam between 1962 and 1971. He was killed when a helicopter in which he was riding

was shot down over Laos. The Overseas Press Club of America awarded Burrows its Robert Capa Gold Medal for 'superlative photography requiring exceptional courage and enterprise' three times. *Larry Burrows Vietnam* won the Prix Nadar as the best photography book of 2002. His remains were interred at the Newseum in Washington, D.C. in 2008.

CAPA, CORNELL
(1918–2008)

Younger brother of Robert Capa, Cornell established New York's International Center of Photography in 1974. In 1937, he moved to New York to work in *Life* magazine's darkroom. In 1946, after serving in the U.S. Air Force, he joined *Life* as a junior photographer. He joined Magnum Photos in 1954. In 1964, he published a book, *Farewell to Eden*, documenting the destruction of traditional Amazon life. He also worked on the presidential campaign of John F. Kennedy in 1960, and, with nine fellow Magnum photographers, shot Kennedy's first 100 days in office, which culminated in the book, *Let Us Begin*.

CARTIER-BRESSON, HENRI
(1908–2004)

The French photographer considered the father of modern photojournalism, Cartier-Bresson was a proponent of 'the decisive moment', of knowing exactly the right instant to take a photograph. In 1947, he was one of the co-founders of the legendary Magnum Photo agency. A pioneering street photographer, Cartier-Bresson got his start as a photojournalist photographing King George VI's coronation in 1937. In 1977, by then one of the world's most famous photographers, he photographed Queen Elizabeth II's Silver Jubilee. In both cases, Cartier-Bresson elected to focus on the jubilant public rather than the celebrated royals.

CASE, RON
(1925–2008)

Case was the chief photographer for the *Echo* newspaper in Basildon, Essex from 1969 to 1989. After serving in the Royal Navy, he became a Fleet Street photographer. Case is best remembered for a photograph he took for the Keystone Press Agency on 15 February 1952. 'Three Mourning Queens' captured Queen Elizabeth II (then still Princess Elizabeth), Queen Mary, and Queen Elizabeth (the

Queen Mother) veiled in mourning at the funeral of King George VI. Several other press photographers missed the historic picture of three Queens of England standing close together.

DAVIS, REGINALD
(1926–2018)

A royal photographer for more than 50 years, Davis became a Member of the British Empire (M.B.E.) in 2008 at the age of eighty-two. Over a long career, during which he photographed regularly for Rex Features, Davis accompanied the royal family on more than 50 state visits. In 2004, Davis was involved in a legal dispute with BBC television over alleged unauthorised use of one of Davis's most famous photographs, a picture of Camilla Parker Bowles glancing at Princess Diana as she walked down the aisle on her wedding day.

DAWSON, DAVID
(1960–)

Born in Wales, Dawson studied at the Chelsea School of Art from 1984 to 1987 and at the Royal College of Art from 1987 to 1989. While working for an art dealer, Dawson met German-born British painter Lucian Freud in 1989 and from 1991 until Freud's death in 2011 served as his studio assistant and frequent model. Himself a painter of cityscapes and street scenes, Dawson is also an accomplished photographer, and his photographs of *Freud at Work* were featured in the National Portrait Gallery in 2004. One of Dawson's best-known photographs is a picture of Freud painting Queen Elizabeth II, the dim, unflattering light of the photograph mirroring the ruthless honesty of Freud's signature portrait style.

DEPARDON, RAYMOND
(1942–)

French photographer, photojournalist and documentary filmmaker, Depardon is a self-taught photographer who began taking pictures on his family's farm when he was only twelve years old. In the 1960s, he worked as a photojournalist covering conflicts in Algeria, Vietnam, Biafra and Chad. In 1965, he photographed Queen Elizabeth II with Emperor Haile Selassie on her state visit to Ethiopia. Depardon was a co-founder of the Gamma agency and in 1978 left Gamma to join Magnum Photos. Since the 1990s, Depardon has created a series of photographs of rural

France, an exhibition of which was held at the Bibliothèque nationale de France in 2010. He is the creator of seventeen documentary short films and in 2012 took the official portrait of French President, François Hollande.

EISENSTAEDT, ALFRED
(1898–1995)

Eisenstaedt served in the German army in World War I and, in the 1920s, took photographs on the side while working as a belt and button salesman. In 1929, he became a freelance photographer in Berlin, working for publications such as the *Berliner Tageblatt*. In 1935, he moved to the United States and joined *Life* magazine in 1936 as one of the four staff photographers when it was still known as 'project x'. He was with the magazine for more than 50 years, shot 80 covers, and worked on 2,500 assignments. In 1945, he took one of the most famous photographs of all time – a sailor passionately embracing a young woman in Times Square during the victory over Japan celebrations. He published numerous books, including *Witness to Our Time* (1966).

GLINN, BURT
(1925–2008)

Glinn worked for *Life* in 1949–50 before becoming one of the first American photographers invited to join the Magnum Photo agency. One of the most important photojournalists of the Cold War era, he covered the Cuban Revolution in 1958 and the following year took his most famous photograph – the back of Soviet Premier Nikita Krushchev's head as he contemplated the Lincoln Memorial in Washington, D.C. In 1957, Glinn photographed Queen Elizabeth II at a garden party at Buckingham Palace and on her tour of the United States. He served as president of Magnum Photos from 1972 to 1975 and as president of the American Society of Magazine Photographers in 1980–81.

GRAHAM, TIM
(1948–)

For more than thirty years, royal photographer Tim Graham has photographed four generations of the Royal Family. His collection of some 200,000 images was acquired in 2007 by Getty Images Hulton Archive in London. Graham worked for Fox Photos from 1965 to 1970, was a staff

photographer for the *Daily Mail* from 1975 to 1978, and worked with both the Sygma and Corbis photo agencies. His many publications include *On the Royal Road* (1984), *The Prince and Princess of Wales – In Person* (1985), *Diana, HRH The Princess of Wales* (1988), *Charles and Diana – A Family Album* (1991), *Diana, Princess of Wales – Tribute* (1998), and *The Royal Year, Jubilee: A Celebration of 50 Years of the Reign of Her Majesty Queen Elizabeth II* (2002).

HARDY, BERT
(1913–1995)

Albert 'Bert' Hardy was a photojournalist who worked for *Picture Post* between 1941 and 1957. He learned photography from a chemist who also processed photographs. He served as a war photographer in the Army Film and Photographic Unit from 1942 to 1946, documenting the D-Day landings in 1944, the liberation of Paris and the liberation of the Bergen-Belsen concentration camp. Towards the end of the war Hardy was Lord Mountbatten's personal photographer in Asia. Three of Hardy's photographs were included in Edward Steichen's landmark exhibition *The Family of Man*.

HOLYOAK, MATT
(1975–)

While still an art student, he started as a photo assitant in 1999 and over the last decade has established himself as a highly successful portrait and celebrity photographer. His work is featured regularly in magazines such as *GQ*, *Another Magazine*, British *Vogue*, *Dazed and Confused*, *Elle*, *Rolling Stone*, *Sunday Times Magazine* and *Vanity Fair*. He has also shot for leading brands such as Nike, Sony and Ted Baker. He is the official photographer for the UK's BAFTA Awards.

HUSSEIN, ANWAR
(1938–)

Royal photographer Anwar Hussein moved to England from his native Tanzania in 1964. He made an early name for himself covering the counter-culture and the rock stars of the 1960s. In the 1970s, he worked as a set photographer on motion pictures before deciding to devote himself to photographing the Royal Family. Hussein distinguished himself with his casual style and soon became

a favourite of the Royal Family, accompanying them on as many as 60 royal tours. He has published books on Prince Charles, Prince Andrew, and Princess Diana. He now divides his time between his home and studio in Tytherton Lucas, Wiltshire and his vineyard, Château Fontcaille Bellevue in the Bordeaux region of France.

KARSH, YOUSUF
(1908–2002)

Born in the Ottoman Empire of Armenian parents, Karsh, one of the most celebrated portrait photographers of his day, emigrated with his family to Sherbrooke, Quebec, Canada when he was 16. There he learned photography from his uncle, George Nakash. Canadian Prime Minister Mackenzie King discovered Karsh's work when Karsh established his studio in Ottawa and introduced him to many celebrities. Though Karsh is most famous for a 1941 portrait of a scowling, defiant Winston Churchill, he also took portraits of Princess Elizabeth, Queen Elizabeth II, and double portraits of Queen Elizabeth and Prince Philip. *Canada Post* honoured the centenary of Karsh's birth by issuing a series of souvenir stamps bearing Karsh portraits, among them Winston Churchill, Queen Elizabeth II, Pope John XXIII and Martin Luther King.

KNIGHT, NICK
(1958–)

One of the most successful British fashion photographers of the last 30 years, Knight rose to prominence with a groundbreaking campaign for the Japanese designer Yohji Yamamoto in the late 1980s. He has also worked with other prominent names in fashion, including Christian Dior, Lancôme, Tom Ford, Calvin Klein and Yves Saint Laurent. In 2000 he launched the online fashion and creative platform SHOWstudio.com and has also collaborated with music icons such as Lady Gaga, Bjork and Kanye West. In 2010, he was awarded an OBE for his services to the arts.

KOUDELKA, JOSEF
(1938–)

Czech-born Josef Koudelka is internationally famous for documenting the lives of Europe's Roma and Sinti people. Trained as an engineer, he turned to photography full-time in 1967 and the following year recorded the invasion of Prague by the forces of the Warsaw Pact. In 1969, he won the Overseas Press Club's Robert Capa Gold Medal anonymously for his photographs of the Soviet invasion. In 1970, Koudelka sought political asylum in England, where he lived for more than a decade. During the 1970s, he received several British Council grants to photograph life in England. A member of the Magnum Photo agency since 1971, he now resides in France and Prague.

LARSEN, LISA
(1925–1959)

German-born Lisa Larsen moved to New York City when she was 17 and began her career as an apprentice photographer at *Vogue*. From 1950 until 1958, she was a contract photographer for *Life*. Known for her warm, sympathetic photographs, Larsen was named Woman Photographer of the Year in 1953 by the National Press Photographers Association. Larsen, who photographed many world leaders in the 1950s, photographed Queen Elizabeth II in Bermuda in 1953. In 1958, the Overseas Press Club presented Larsen with an award for her photographic coverage of Outer Mongolia and Poland. Larsen's career was cut short when she died of breast cancer in 1959.

LEIBOVITZ, ANNIE
(1949–)

American portrait photographer Leibovitz began her career as a staff photographer for *Rolling Stone* in 1970 and worked for the magazine until 1983, photographing a virtual who's who of the music and entertainment world, including Michael Jackson, John Lennon and Yoko Ono, Mick Jagger and Bruce Springsteen. Since then she has been a contract photographer with *Vanity Fair*. In 2007, Leibovitz was commissioned to create a portrait of Queen Elizabeth II on her state visit to the United States. A BBC documentary entitled *A Year with the Queen* misrepresented the Queen's disapproving response when Leibovitz asked her to remove her tiara. The BBC apologised for what came to be known as 'The Tiaragate Affair'.

LEMOINE, SERGE
(1938–)

Born in France, Lemoine began his career on the picture desk of *Paris Match* at eighteen and by 1961, when he was still only twenty-three, he was appointed chief of the *Paris Match* London bureau. In 1969, Lemoine resigned to focus on his photography, becoming one of the most prolific royal photographers of the 1970s and 1980s. His photographs of Queen Elizabeth II and the royal family have been published in a series of books, among them *Silver Jubilee Year: A Complete Pictorial Record* (1977), *Charles: A Prince of Our Time* (1978), *The Sporting Royal Family* (1982), and *The Royal Family at Home and Abroad* (1999).

LICHFIELD, PATRICK
(1939–2005)

Thomas Patrick John Anson, 5th Earl of Lichfield, was educated at Harrow and Sandhurst and joined the Grenadier Guards in 1959. Upon leaving the army in 1962, he began a long, distinguished photography career. In the Swinging Sixties, Patrick Lichfield photographed celebrities such as actors Michael York and Roger Moore, actresses Susannah York and Jacqueline Bisset, and rock star Mick Jagger. Being the Queen's cousin, Lichfield had access to the royal family and had a knack for putting the royals at ease during photographic sessions. He was the official photographer at the wedding of the Prince of Wales and Lady Diana Spencer in 1981 and was chosen by the Queen and Prince Philip as the official photographer for her Golden Jubilee in 2002.

LLOYD, IAN
(1960–)

Ian Lloyd was only eighteen when he took his first pictures of the Queen Mother in 1978. His youthful hobby of photographing the Queen Mum eventually turned into a career as a royal photographer photographing every member of the royal family. In 1987, Lloyd won the Martini Royal Photographic Competition and was subsequently commissioned to publish his first book, *Crown Jewel: A Year in the Life of the Queen Mother* (1990). Though he is best-known for his tens of thousands of photographs of the Queen Mother, Lloyd has also published *William: The People's Prince* (2003), *Invitation to the Royal Wedding and William & Catherine: The Royal Wedding Album* (both 2011) and *A Year in the Life of a Duchess: Kate Middleton's First Year as the Duchess of Cambridge* (2012).

MARLOW, PETER
(1952–2016)

Born in Kenilworth, England, Marlow was a news photojournalist in the 1970s, joining the Sygma agency in 1976. After covering the conflicts in Northern Ireland and Lebanon, however, he decided he did not like the competitive nature of photojournalism and returned to England to make documentary photographs. He joined Magnum Photos in 1981. He became well known for his photographs of London at night and for coastal landscapes of Liverpool and Brighton. In 1995, he went on the road with future Prime Minister Tony Blair shortly after Blair was elected Leader of the Labour Party in order to document the political life of Britain.

MCKAGUE, DONALD
(C. 1922–)

Canadian photographer Donald McKague spent four days at Buckingham Palace in 1959 taking formal portraits of Queen Elizabeth II and Prince Philip. One of McKague's portraits of the Queen graced the cover of *Ladies Home Journal* in July 1961 and another was used to create a commemorative coin for the Queen's Diamond Jubilee in 2012.

MORATH, INGE
(1923–2002)

Born in Austria, Inge Morath began to work as an editor for Magnum Photos in Paris in 1949. In 1951 she moved to London and took up photography herself. In London, she worked briefly as secretary to the editor of *Picture Post*. One of her first important bodies of work consisted of portraits of residents of Soho and Mayfair. She was invited to join Magnum Photos as a photographer in 1953 and became a full member in 1955. In 1962 Morath married American playwright Arthur Miller and moved permanently to the United States, where she became known for her photographs of actors and movie stars.

MORSE, RALPH
(1917–2014)

American Ralph Morse was a career photographer for *Life*, well-known for his photographs of World War II, the post-war reconstruction of Europe, the NASA space programme, great moments in sports, and medical breakthroughs. Morse began

his career in New York with the photo agency Pix, having caught the eye of Pix partner and *Life* photographer Alfred Eisenstaedt. He subsequently became *Life*'s youngest war correspondent. After the war, Morse was so closely associated with the NASA space programme that he became known as the 'eighth astronaut.' A technical innovator, he photographed with infrared, motion detector and remote cameras in order to capture hard-to-get images.

MYDANS, CARL
(1907–2004)

Mydans began his career as a photographer for *American Banker*, but in 1935 was hired by the Farm Security Administration to document rural poverty in New England and the South. He was then hired as a staff photographer for *Life*, covering World War II in Europe and the Pacific. Both Mydans and his wife, *Life* staff writer Shelley Smith, were captured in the Philippines by the Japanese and held as prisoners for two years. One of his most famous photographs depicts Gen. Douglas MacArthur's legendary 'I shall return' landing in the Philippines in 1945. In 1956, Mydans photographed Queen Elizabeth II's trip to Nigeria.

POPPER, PAUL
(date of birth unknown –1969)

Popper was a Czech-born magazine writer, editor and photographer who emigrated to London. He wrote articles and took photographs while his wife, Erica, sold them to magazines and newspapers on Fleet Street. The Poppers were so enamoured of England that they changed their last name to Bentley, their favourite British motorcar. In 1934 Popper founded Popperfoto, which became one of the United Kingdom's largest independently owned image libraries. In 2008, the Popperfoto archive of some 14 million images spanning 150 years of photographic history was acquired by Getty Images.

RANKIN
(1966–)

John Rankin Waddell is a British portrait and fashion photographer. He studied at the London College of Printing. His many celebrity portraits include such recording artists as The Spice Girls, David Bowie and The Rolling Stones, fashion designer

Vivienne Westwood, actress Cate Blanchett, artist Damien Hirst, former Prime Minister Tony Blair and Queen Elizabeth II. Active in a variety of media, Rankin has published the magazines *Rank*, *Another Magazine*, *Another Man*, *Hunger* and *Dazed & Confused*. He was also involved in making the BBC documentaries *Seven Photographs that Changed the World* and *South Africa in Pictures*. Rankin also served as the photography teacher on celebrity chef Jamie Oliver's Channel 4 series *Jamie's Dream School*.

REED, FREDDIE
(1915–1999)

One of Fleet's Street's most loved photographers, Reed worked for *The Daily Mirror* for over 50 years, having started at the newspaper aged 14, as a messenger and tea boy. Mainly self taught, he soon started taking pictures for the paper and shot his first royal photograph of the Queen Mother in 1931. After photographing two coronations and 64 royal tours, he received an MBE in 1978 and retired in 1979. As well as the royals, he photographed The Beatles, when they were still a relatively obscure band in Liverpool. In 1989 he released a book called *Royal Tours*.

SCHERSCHEL, FRANK
(1907–1981)

Frank Scherschel was an American news photographer who began his career at *The Milwaukee Journal* from 1926 to 1942 before becoming a staff photographer for *Life*. Scherschel covered World War II in Europe and the Pacific and is best known for his rare colour photographs of D-Day and the liberation of Paris. In 1962, Scherschel was appointed head of the U.S. Information Agency photography laboratory in Washington, D.C., retiring in 1972 to run a camera store in Wisconsin.

SCHUTZER, PAUL
(1930–1967)

Schutzer was an award-winning conflict photographer who first took up photography aged ten when he found a broken camera in a Brooklyn, New York, wastebasket. In 1956, he joined *Life*'s Washington bureau and travelled all over the world covering political events, natural disasters and wars. His most famous photograph, which appeared on the cover

of *Life* in 1965, was a picture of a Vietcong soldier with his mouth and eyes taped shut. Schutzer was killed in the Negev Desert on the first day of the Six Day War.

SHERIDAN, LISA
(1893–1966)

Born Charlotte Lisa Everth, she married Jimmy Sheridan in Paris during the First World War. The Sheridans took up photography together and established Studio Lisa in Welwyn Garden City in 1934. Sheridan began her career photographing food for women's magazines, but a commission to photograph the royal corgis for a book on dogs led to an invitation to photograph the royal family at Windsor in 1936. Sheridan's photographs of the royal family were distinguished by a casual, informal nature that helped to humanise the royals. Studio Lisa was unique in that it once held royal warrants to photograph from both the Queen Mother and the Queen.

WALKER, HANK
(1921–1996)

Henry G. 'Hank' Walker was a Life photographer from 1948 to 1963, serving as the magazine's White House photographer for several years. He is best known for his coverage of the presidency of John F. Kennedy from the democratic National Convention in 1960 to his funeral in 1963. His most famous photograph captures a private moment as John Kennedy confers with his brother Robert in a Los Angeles hotel on the eve of the 1960 convention. Walker also served as assistant managing editor of *Saturday Evening Post* for four years after leaving Life. Walker photographed Queen Elizabeth II on several public occasions – at an American football game in 1957 and visiting Pope John XXIII at the Vatican and riding on the back of an elephant on her arrival in India in 1961.

WILDING, DOROTHY
(1893–1976)

Though Wilding wanted to become an actress, the uncle who raised her forbade it, so she took up photography at the age of 16 and became a very successful celebrity and royal photographer. She photographed her first member of the British royal family in 1929, taking a portrait of Prince George (later Duke of Kent). Wilding's portrait of Queen Elizabeth II

was used on postage stamps between 1953 and 1967. Her portrait of Elizabeth Bowes-Lyon, Queen Consort of King George VI, led to a commission to shoot a coronation portrait of the couple. She was the first woman to be awarded a royal warrant as official photographer at a coronation.

WILLIAMS, JOAN
(dates unknown)

Educated at London's Regent Street Polytechnic, Harrow College of Art and Central School of Art and Design, Joan Williams became the first woman stills photographer for BBC Television, for which she worked from 1969 until 1992. She began her career at the BBC as a re-toucher and printer, but worked her way up to senior photographer. She is best known for shooting behind-the-scenes candid stills of BBC documentaries such as *The Royal Family*, *Royal Heritage* and *The Queen's Christmas Broadcasts*. Fifty of her portraits of Queen Elizabeth II were exhibited at The Landmark Arts Centre, Teddington to celebrate her Diamond Jubilee in 2012.

BIOGRAFIEN DER FOTOGRAFEN

Von Ed Beam

ADAMS, BRYAN
(1959–)

Der kanadische Rocksänger Bryan Adams ist auch ein versierter Fotograf. Seine Fotos wurden in der britischen *Vogue*, in *Harper's Bazaar*, *Interview* und *Esquire* veröffentlicht. Er ist außerdem Gründer des Kunst- und Modemagazins *Zoo*. Im Jahr 2002 wurde Adams von Königin Elizabeth II. eingeladen, Fotos während ihres goldenen Jubiläums zu machen. Eines seiner Porträts der Königin erschien auf einer kanadischen Briefmarke, und sein Porträt von Königin Elizabeth II. und Prinz Philip befindet sich in der National Portrait Gallery in London. Adams' erstes Fotobuch wurde 2012 unter dem Titel *Exposed* veröffentlicht.

ADAMS, MARCUS
(1875–1959)

Der Hoffotograf Adams lichtete zwischen 1926 und 1956 vier Generationen der königlichen Familie ab. Der Sohn des Fotografen Walton Adams begann seine Karriere mit Architekturfotos für die Britische Archäologische Gesellschaft, machte sich aber bald einen Namen als führender Kinderporträtist. Adams fotografierte zwischen 1926 und 1941 die Prinzessinnen Elizabeth und Margaret in seinem Children's Studio in Mayfair. Von 1949 bis 1956 machte Adams in seinem Studio Porträts von Prinz Charles und Prinzessin Anne. Im Sommer 2012 zeigte die Russell-Cotes Art Gallery and Museum in Bournemouth 57 seiner Porträts in der Ausstellung *Marcus Adams: Royal Photographer*.

ARGENT, GODFREY
(1937–2006)

Der in Eastbourne in der Grafschaft Sussex geborene Bernard Godfrey Argent fing während seines neunjährigen Diensts in der Household Cavalry mit dem Fotografieren an, gewann den Fotowettbewerb der britischen Armee und wurde außerordentliches Mitglied der Royal Photographic Society. Als Berufsfotograf nahm er ab 1963 zunächst Küstenorte im Süden von England und Wales für Postkarten auf. Als er den Auftrag erhielt, die königlichen Stallungen zu fotografieren, folgte bald eine Einladung, Königin Elizabeth II. mit ihren Pferden aufzunehmen. Sein Buch *The Queen Rides* (1965) zeigt die Königin und andere Mitglieder der königlichen Familie im Sattel. Aufgrund seines Rufs als hervorragender Porträtfotograf wurde

Argent 1966 beauftragt, Prinz Charles an seinem 18. und Prinzessin Anne an ihrem 15. Geburtstag zu fotografieren.

ARMSTRONG-JONES, ANTONY
(LORD SNOWDON)
(1930–2017)

Lord Snowdon, eigentlich Antony Charles Robert Armstrong-Jones, ist ein gefeierter englischer Fotograf, der von 1960 bis 1978 mit der britischen Prinzessin Margaret verheiratet war. Nach seiner Schul- und Studienzeit in Eton und Cambridge arbeitete er zunächst als Architekt und wirkte zum Beispiel am Entwurf der Voliere im Londoner Zoo mit. Aber erst als Fotograf von Sujets aus Mode, Design, Theater und Tanz machte er sich einen Namen. Am berühmtesten sind zwar seine Fotos der Reichen, Berühmten und Mächtigen, doch setzt sich Lord Snowdon mit seinen Fotos auch für Benachteiligte und geistig und körperlich Behinderte ein. Die National Portrait Gallery widmete ihm 2001 eine Retrospektive.

ARNOLD, EVE
(1912–2012)

Die in den USA geborene Fotojournalistin lebte ab 1962 in England. Als sie 1946 für ein Fotolabor in New York City arbeitete, erwachte ihr Interesse an der Fotografie; ab 1951 fotografierte sie für Magnum. Arnold ist für ihre Fotos von prominenten Persönlichkeiten wie Marilyn Monroe, Königin Elizabeth II. und Joan Crawford sowie für ihre Reisefotos bekannt. 1980 wurde sie von der American Society of Magazine Photographers für ihr Lebenswerk ausgezeichnet. 1993 wurde sie Ehrenfellow der Royal Photographic Society und erhielt 2003 den Order of the British Empire.

BAILEY, DAVID
(1938–)

David Royston Baileys Name ist untrennbar mit dem Swinging London der 60er-Jahre verbunden, auch wenn er später noch lange erfolgreich als Filmemacher, Werbefilmer, Mode- und Porträtfotograf tätig war. Die Hauptfigur in Michelangelo Antonionis Klassiker *Blow Up* (1967) ist an Bailey angelehnt. Nach seinem Dienst bei der Royal Air Force begann er 1958 als Foto-Assistent. 1960 war er fester Freier bei der britischen *Vogue*, 1965 veröffentlichte er die bahnbrechende Fotoserie *Box of Pin-Ups* mit Aufnahmen von Berühmt-

heiten wie John Lennon, Paul McCartney, Mick Jagger, Schauspieler Terence Stamp oder Model Jean Shrimpton in Postergröße. 2001 wurde er zum Commander of the British Empire ernannt.

BARON
(1906–1956)

Baron Sterling Henry Nahum war ein enger Freund und Vertrauter von Prinz Philip. Er fotografierte 1947 die Hochzeit von Prinzessin Elizabeth und Prinz Philip, 1948 die Taufe von Prinz Charles, 1950 die von Prinzessin Anne sowie 1948 die Silberhochzeit von König George VI. und Königin Elizabeth. Baron war nicht nur Hoffotograf, sondern auch berühmt für seine Ballettfotos und Aufnahmen glamouröser Schauspielerinnen wie Elizabeth Taylor, Kim Novak, Anita Ekberg und Marilyn Monroe. Prinz Philip wollte, dass Baron 1952 die Krönung von Königin Elizabeth II. fotografierte, aber die Königinmutter konnte Baron angeblich nicht leiden und lehnte den Vorschlag ab.

BEATON, CECIL
(1904–1980)

Beaton gehörte zum Team von *Vanity Fair* und *Vogue* und fotografierte die Königsfamilie oft für offizielle Publikationen. Seine Fotos von der Hochzeit des Herzogs und der Herzogin von Windsor zählen zu seinen berühmtesten Bildern, aber sein royales Lieblingsmotiv war Königin Elizabeth, die spätere „Queen Mum". Im Zweiten Weltkrieg wurde Beaton dem Informationsministerium zugeteilt und dokumentierte den Krieg an der Heimatfront. Sein Foto eines im Blitzkrieg verletzten dreijährigen Mädchens, das in einem Krankenhausbett seinen Teddybären im Arm hält, soll die Vereinigten Staaten dazu gebracht haben, in den Krieg einzutreten.

BENSON, HARRY
(1929–)

Der in Glasgow geborene Benson veröffentlichte bereits mit 17 sein erstes Foto in der *Evening Times* seiner Heimatstadt. Seine professionelle Laufbahn begann mit seiner Tätigkeit beim *Hamilton Advertiser*. Anschließend arbeitete er freiberuflich für den in London ansässigen *Daily Sketch* an Artikeln über Schottland und fotografierte später als angestellter Fotograf für den *Daily Express* in der berühmten Fleet Street. Er steht immer

noch bei *Vanity Fair* unter Vertrag und hat über 80 Titelfotos für die Zeitschrift *People* aufgenommen. Benson hat jeden US-Präsidenten seit Dwight Eisenhower sowie Mitglieder der amerikanischen Bürgerrechtsbewegung fotografiert und stand neben Robert Kennedy, als dieser ermordet wurde. Benson wurde 2009 für seine Verdienste um die Fotografie zum Commander of the British Empire ernannt. 2012 veröffentlichte TASCHEN *Harry Benson: The Beatles, On The Road 1964–1966*.

BERRY, IAN
(1934–)

Der in Preston, Lancashire, geborene Berry siedelte 1952 nach Südafrika über. Dort lernte er fotografieren und machte Karriere als Fotojournalist bei der südafrikanischen Sonntagszeitung *eGoli* und bei der *Benoni City Times*. Henri Cartier-Bresson lud ihn 1962 ein, Mitglied bei Magnum Photos zu werden. 1964 zog er nach London und arbeitete für den *Observer*. 1974 erhielt er das erste größere Fotografiestipendium des British Arts Council; dieses führte zur Veröffentlichung seines Buchs *The English* im Jahr 1978. 1996 wurde Berry zum Ehrenfellow der Royal Photographic Society ernannt.

BURRI, RENÉ
(1933–2014)

Der Schweizer Fotograf René Burri ist für seine Bilder von wichtigen politischen und historischen Persönlichkeiten und Ereignissen bekannt. Er studierte von 1949 bis 1953 an der Hochschule der Künste in Zürich und arbeitete von 1953 bis 1955 als Dokumentarfilmer. Dann wurde er eingeladen, für Magnum zu arbeiten, wo er 1959 zum Mitglied und 1982 zum Direktor von Magnum Frankreich gewählt wurde. Burri hat bei *Life*, *Look*, *Paris Match*, *Epoca* und der *New York Times* veröffentlicht. Er porträtierte Königin Elizabeth II. auf ihrem Staatsbesuch in Jamaika 1983.

BURROWS, LARRY
(1926–1971)

Der in London geborene Burrows fing mit 16 Jahren als Laufbursche im Londoner Büro von *Life* an. Anfang 1945 fotografierte er so bedeutende Persönlichkeiten wie den Schriftsteller Ernest Hemingway, Premierminister Winston Churchill und Königin Elizabeth II. Am bekanntesten ist er für seine Berichterstattung aus dem Vietnamkrieg von 1962 an; 1971 wurde

er in einem Hubschrauber über Laos abgeschossen und getötet. Der Overseas Press Club of America verlieh Burrows drei Mal die Robert-Capa-Goldmedaille für „herausragende fotografische Arbeit, die außerordentlichen Mut und Unternehmungsgeist fordert". *Larry Burrows: Vietnam* gewann 2002 als bestes Fotobuch des Jahres den Prix Nadar. Burrows' sterbliche Überreste wurden 2008 im Newseum in Washington, D.C., beigesetzt.

CAPA, CORNELL
(1918–2008)
Der jüngere Bruder von Robert Capa gründete 1974 das International Center of Photography in New York. 1937 war er nach New York gezogen, um in der Dunkelkammer der Zeitschrift *Life* zu arbeiten. Nach seinem Militärdienst bei der US Air Force ging er 1946 als Nachwuchsfotograf zu *Life*. 1954 wurde er Mitglied von Magnum Photos. 1964 veröffentlichte er das Buch *Farewell to Eden*, in dem er die Zerstörung des traditionellen Lebens am Amazonas festhielt. Er arbeitete 1960 im Wahlkampf von John F. Kennedy mit und dokumentierte zusammen mit neun anderen Magnum-Fotografen Kennedys erste 100 Tage im Amt, publiziert in dem Buch *Let Us Begin*.

CARTIER-BRESSON, HENRI
(1908–2004)
Der französische Fotograf Cartier-Bresson, der als Vater des modernen Fotojournalismus gilt, war ein Verfechter des „entscheidenden Moments", des genau richtigen Augenblicks, um ein Bild aufzunehmen. Er gehörte 1947 zu den Gründern der legendären Fotoagentur Magnum. Nach seiner Zeit als Straßenfotograf begann 1937 seine Laufbahn als Fotojournalist mit Aufnahmen von der Krönung von König George VI. 40 Jahre später war er einer der berühmtesten Fotografen der Welt und fotografierte das silberne Jubiläum von Königin Elizabeth II. In beiden Fällen konzentrierte sich Cartier-Bresson mehr auf die jubelnden Menschen als auf die Mitglieder der königlichen Familie.

CASE, RON
(1925–2008)
Von 1969 bis 1989 war Case Cheffotograf von *Echo* in Basildon, Sussex. Nach seinem Dienst in der Königlichen Marine

wurde er Fotograf in der Fleet Street. Am stärksten in der Erinnerung bleibt ein Foto, das er am 15. Februar 1952 für die Keystone-Presseagentur aufgenommen hat. „Drei trauernde Königinnen" zeigt Königin Elizabeth II. (damals noch Prinzessin Elizabeth), Königin Mary und Königin Elizabeth (die Königinmutter) mit Trauerschleiern bei der Beerdigung von König George VI. Andere Pressefotografen verpassten anscheinend das historische Bild der drei nah beieinanderstehenden Königinnen von England.

DAVIS, REGINALD
(1926–2018)
Davis wurde 2008, mit 82 Jahren und nach über 50 Jahren als Hoffotograf, zum Member of the British Empire ernannt. Während seiner langen Karriere, in der er regelmäßig für Rex Features fotografierte, begleitete er die königliche Familie auf mehr als 50 ihrer Staatsbesuche. 2004 war Davis in einen Rechtsstreit mit dem BBC-Fernsehen verwickelt, das er beschuldigte, ungenehmigt eines seiner berühmtesten Fotos benutzt zu haben. Es zeigt, wie Camilla Parker Bowles Prinzessin Diana anblickt, als diese an ihrem Hochzeitstag durch die Kirche schreitet.

DAWSON, DAVID
(1960–)
Der gebürtige Waliser Dawson studierte von 1984 bis 1987 an der Chelsea School of Art. Während er für einen Kunsthändler arbeitete, begegnete Dawson 1989 dem in Deutschland geborenen Maler Lucian Freud und wirkte von 1991 bis zu Freuds Tod 2011 als sein Studioassistent und häufiges Modell. Dawson, selbst ein Maler von Stadtlandschaften und Straßenszenen, ist ein erfahrener Fotograf, dessen Aufnahmen von Freud bei der Arbeit 2004 in der National Portrait Gallery ausgestellt wurden. Zu den besten Fotos Dawsons gehört eine Aufnahme von Freud, wie er Königin Elizabeth II. malt, wobei das grelle Licht der Fotografie die rücksichtslose Ehrlichkeit von Freuds typischem Porträtstil widerspiegelt.

DEPARDON, RAYMOND
(1942–)
Der französische Fotograf, Fotojournalist und Dokumentarfilmer Depardon brachte sich selbst das Fotografieren bei, indem er schon mit zwölf Jahren begann, Aufnahmen auf dem Bauernhof seiner Familie zu

machen. In den 1960er-Jahren beobachtete er als Fotojournalist die Kriege in Algerien, Biafra und Tschad. 1965 fotografierte er Königin Elizabeth II. mit Kaiser Haile Selassie bei ihrem Staatsbesuch in Äthiopien. Depardon war Mitgründer der Gamma-Agentur, die er 1978 verließ, um Magnum Photos beizutreten. Seit den 90er-Jahren fertigte Depardon eine Fotoserie über das ländliche Leben in Frankreich an, die 2010 in der Bibliothèque nationale de France ausgestellt wurde. Er drehte 17 kurze Dokumentarfilme und nahm 2012 das offizielle Porträt des französischen Präsidenten François Hollande auf.

EISENSTAEDT, ALFRED
(1898–1995)
Eisenstaedt diente im Ersten Weltkrieg im Deutschen Heer und machte in den 1920er-Jahren nebenbei Fotos, während er als Kurzwarenverkäufer arbeitete. Ab 1929 war er freiberuflicher Fotograf in Berlin, zum Beispiel für das *Berliner Tageblatt*. 1935 zog er in die USA und gehörte ab 1936 zu den vier festen Fotografen der Zeitschrift *Life*, damals noch „Projekt X" genannt. Er blieb über 50 Jahre bei der Zeitschrift, machte 80 Titelbilder und erledigte 2500 Aufträge. Er nahm 1945 in New York eines der berühmtesten Fotos aller Zeiten auf: Ein Matrose gibt einer jungen Frau auf dem Times Square während der Feier der Kapitulation Japans einen leidenschaftlichen Kuss. Er veröffentlichte mehrere Bücher, darunter *Witness to Our Time* (1966).

GLINN, BURT
(1925–2008)
Glinn arbeitete 1949/50 für *Life*, bevor er als einer der ersten Amerikaner eingeladen wurde, der Magnum-Fotoagentur beizutreten. Er war einer der wichtigsten Fotojournalisten in der Ära des Kalten Kriegs, dokumentierte 1958 die Kubanische Revolution und machte im Jahr darauf seine berühmteste Aufnahme – sie zeigt den Hinterkopf des sowjetischen Partei- und Regierungschefs Nikita Chruschtschow, der das Lincoln Memorial in Washington, D.C., betrachtet. 1957 fotografierte Glinn Königin Elizabeth II. bei einer Gartenparty im Buckingham Palace und auf ihrer Reise in die Vereinigten Staaten. Von 1972 bis 1975 war er Präsident von Magnum Photos und 1980/81 der American Society of Magazine Photographers.

GRAHAM, TIM
(1948–)
Seit mehr als 30 Jahren hat der Hoffotograf Tim Graham vier Generationen der königlichen Familie fotografiert. Seine Sammlung von rund 200 000 Bildern wurde 2007 von Getty Images/Hulton-Archiv in London erworben. Graham arbeitete von 1965 bis 1970 für Fox Photos, war von 1975 bis 1978 Redaktionsfotograf bei der *Daily Mail* und arbeitete mit den Fotoagenturen Sygma und Corbis zusammen. Zu seinen vielen Publikationen zählen *On the Royal Road* (1984), *The Prince and Princess of Wales – In Person* (1985), *Diana – HRH The Princess of Wales* (1988), *Charles and Diana – A Family Album* (1991), *Diana, Princess of Wales – Tribute* (1998) und *The Royal Year, Jubilee: A Celebration of 50 Years of the Reign of Her Majesty Queen Elizabeth II* (2002).

HARDY, BERT
(1913–1995)
Albert „Bert" Hardy war ein Bildjournalist, der von 1941 bis 1957 für die *Picture Post* arbeitete. Er erlernte das Fotografieren von einem Drogisten, der auch Fotos entwickelte. Von 1942 bis 1946 war er in der Film and Photographic Unit der britischen Armee als Kriegsfotograf tätig und dokumentierte 1944 die Landung der Alliierten in der Normandie, die Befreiung von Paris und die Befreiung des Konzentrationslagers Bergen-Belsen. Gegen Kriegsende war Hardy persönlicher Fotograf von Lord Mountbatten in Asien. Drei von Hardys Fotos waren in der bahnbrechenden Ausstellung *The Family of Man* von Edward Steichen zu sehen.

HOLYOAK, MATT
(1975–)
Der ehemalige Kunststudent begann 1999 als Fotoassistent und machte sich im Laufe der 2010er-Jahre einen Namen als äußerst erfolgreicher Porträt- und Promi-Fotograf. Seine Arbeiten sind regelmäßig in Zeitschriften wie *GQ, Another Magazine, British Vogue, Dazed and Confused, Elle, Rolling Stone, Sunday Times Magazine* und *Vanity Fair* zu sehen. Er fotografierte auch schon für führende Marken wie Nike, Sony und Ted Baker. Zudem ist er der offizielle Fotograf bei der Preisverleihung der britischen Film- und Fernsehakademie (BAFTA).

HUSSEIN, ANWAR
(1938–)
Hoffotograf Anwar Hussein zog 1964 aus seiner Heimat Tansania nach England.

Er machte sich in den 1960ern früh einen Namen durch seine Aufnahmen der Gegenkultur und von Rockstars. In den 1970ern arbeitete er als Standfotograf bei Filmaufnahmen, bevor er sich ganz dem Fotografieren der königlichen Familie widmete. Hussein bestach mit seinem lockeren Stil und wurde bald in der königlichen Familie beliebt, die er auf rund 60 Reisen begleitete. Er hat Bücher über Prinz Charles, Prinz Andrew und Prinzessin Diana veröffentlicht und teilt sich jetzt seine Zeit auf zwischen seinem Haus und Studio in Tytherton Lucas, Wiltshire, und seinem Weingut Château Fontcaille Bellevue in der französischen Bordeaux-Region.

KARSH, YOUSUF
(1908–2002)

Als Sohn armenischer Eltern im Osmanischen Reich geboren, emigrierte Karsh als 16-Jähriger mit seiner Familie nach Sherbrooke in Quebec (Kanada) und wurde einer der gefeiertsten Porträtfotografen seiner Zeit. In Kanada lernte er das Fotografieren bei seinem Onkel George Nakash. Der kanadische Ministerpräsident Mackenzie King entdeckte Karsh, als der sein Studio in Ottawa einrichtete, und stellte ihn vielen Berühmtheiten vor. Am bekanntesten ist Karshs Porträt des mürrischen und herausfordernden Winston Churchill von 1941; ebenso nahm er Porträts von Prinzessin Elizabeth und Königin Elizabeth II. sowie Doppelporträts von Königin Elizabeth und Prinz Philip auf. Die kanadische Post publizierte zu Ehren von Karshs 100. Geburtstag eine Serie von Sondermarken, die Karsh-Porträts zeigen, darunter Aufnahmen von Winston Churchill, Königin Elizabeth, Papst Johannes XXIII. und Martin Luther King.

KNIGHT, NICK
(1958–)

Knight, einem der erfolgreichsten britischen Modefotografen der letzten 30 Jahre, wurde in den späten Achtzigern durch eine bahnbrechende Kampagne für den japanischen Modeschöpfer Yohji Yamamoto berühmt. Er arbeitete auch für andere großen Namen der Modeszene, darunter Christian Dior, Lancôme, Tom Ford, Calvin Klein und Yves Saint Laurent. Die Online-Mode- und Kreativ-Plattform SHOWstudio.com hob er 2000 aus der Taufe. Er arbeitete zudem mit Musikikonen wie Lady Gaga, Björk und Kanye West zusammen. Im Jahre 2010 wurde ihm

der Orden des Britischen Empire (OBE) für seine Verdienste um die Kunst verliehen.

KOUDELKA, JOSEF
(1938–)

Der gebürtige Tscheche Josef Koudelka wurde international berühmt mit seiner Dokumentation des Lebens von Sinti und Roma in Europa. Nach einer Ausbildung zum Ingenieur wandte er sich 1967 ganz der Fotografie zu und hielt im Jahr darauf den Einmarsch der Warschauer-Pakt-Truppen in Prag fest. 1969 gewann er anonym die Robert-Capa-Goldmedaille des Overseas Press Club für seine Fotos von der sowjetischen Invasion. 1970 suchte Koudelka um politisches Asyl in England nach, wo er mehr als ein Jahrzehnt lang lebte. Während der 1970er-Jahre erhielt er mehrere Stipendien des British Council, um das Leben in England zu dokumentieren. Seit 1971 ist er Mitglied der Fotoagentur Magnum und lebt jetzt in Frankreich und Prag.

LARSEN, LISA
(1925–1959)

Die gebürtige Deutsche Lisa Larsen zog mit 17 Jahren nach New York und begann ihre Karriere als Fotografielehrling bei *Vogue*. Von 1950 bis 1958 arbeitete sie als Vertragsfotografin für *Life*. Bekannt für ihre warmherzigen, mitfühlenden Aufnahmen, wurde sie 1953 von der National Press Photographers Association zur Fotografin des Jahres gewählt. Larsen, die in den 1950er-Jahren viele internationale Staatsoberhäupter fotografierte, machte 1953 Aufnahmen von Königin Elizabeth II. in Bermuda. 1958 verlieh ihr der Overseas Press Club einen Preis für ihre Arbeiten über die Äußere Mongolei und Polen. Larsens Karriere endete abrupt, als sie 1959 an Brustkrebs starb.

LEIBOVITZ, ANNIE
(1949–)

Die amerikanische Porträtfotografin Leibovitz begann ihre Karriere 1970 als angestellte Fotografin beim *Rolling Stone*, für den sie bis 1983 arbeitete, wobei sie praktisch ein fotografisches Who's who der Musik- und Unterhaltungswelt einschließlich Michael Jackson, John Lennon und Yoko Ono, Mick Jagger und Bruce Springsteen erstellte. Seitdem ist sie als Fotografin bei *Vanity Fair* unter Vertrag. 2007 wurde Leibovitz beauftragt, ein Porträt von Königin Elizabeth II. bei ihrem Staats-

besuch in den USA zu machen. In einem Dokumentarfilm der BBC mit dem Titel *A Year with the Queen* wurde die abschlägige Antwort der Königin auf Leibovitz' Bitte, ihr Diadem abzunehmen, falsch interpretiert. Die BBC entschuldigte sich für ihren Fehler in der später sogenannten Tiaragate-Affäre.

LEMOINE, SERGE
(1938–)

Der in Frankreich geborene Lemoine begann seine Karriere mit 18 Jahren in der Bildredaktion von *Paris Match* und war erst 23, als er zum Leiter des Londoner Büros von *Paris Match* ernannt wurde. 1969 kündigte Lemoine seine Stellung, um sich auf die Fotografie zu konzentrieren, und wurde in den 1970ern und 1980ern einer der erfolgreichsten Hoffotografen. Seine Bilder von Königin Elizabeth II. und der königlichen Familie sind in einer Reihe von Büchern veröffentlicht worden, darunter *Silver Jubilee Year: A Complete Pictorial Record* (1977), *Charles: A Prince of Our Time* (1978), *The Sporting Royal Family* (1982) und *The Royal Family at Home and Abroad* (1999).

LICHFIELD, PATRICK
(1939–2005)

Thomas Patrick John Anson, 5. Earl of Lichfield, wurde in Harrow und Sandhurst ausgebildet und trat 1959 den Grenadier Guards bei. Nach seinem Ausscheiden aus der Armee begann seine lange und erfolgreiche Karriere als Fotograf. In den Swinging Sixties fotografierte Patrick Lichfield Berühmtheiten wie die Schauspieler Michael York und Roger Moore, die Schauspielerinnen Susannah York und Jacqueline Bisset und den Rockstar Mick Jagger. Als Cousin der Königin hatte Lord Lichfield Zugang zur königlichen Familie, und er wusste, wie er die Royals in entspannter Atmosphäre fotografieren konnte. Er war 1981 der offizielle Fotograf bei der Hochzeit des Prinzen von Wales mit Lady Diana Spencer und wurde 2002 von der Königin und dem Herzog von Edinburgh als offizieller Fotograf für das goldene Jubiläum ausgewählt.

LLOYD, IAN
(1960–)

Ian Lloyd war erst 18, als er 1978 seine ersten Aufnahmen der Königinmutter machte. Sein jugendliches Hobby, die Queen Mum zu fotografieren, wandelte

sich schließlich zu einer Karriere als Hoffotograf, der jedes Mitglied der königlichen Familie aufnahm. 1987 gewann er die Martini Royal Photographic Competition und erhielt danach den Auftrag für sein erstes Buch, *Crown Jewel: A Year in the Life of the Queen Mother* (1990). Obwohl er vor allem für seine unzähligen Fotos der Königinmutter bekannt ist, hat Lloyd auch Bücher veröffentlicht, darunter *William: The People's Prince* (2003), *Invitation to the Royal Wedding, William & Catherine: The Royal Wedding Album* (beide 2011) und *A Year in the Life of a Duchess: Kate Middleton's First Year as the Duchess of Cambridge* (2012).

MARLOW, PETER
(1952–2016)

Der in Kenilworth in England geborene Marlow arbeitete in den 1970er-Jahren als Fotojournalist für die Presse und wurde 1976 Mitglied der Agentur Sygma. Nachdem er über die Konflikte in Nordirland und im Libanon berichtet hatte, erkannte er, dass ihm der harte Konkurrenzkampf im Fotojournalismus nicht gefiel, und kehrte nach England zurück, um dort als Dokumentarfotograf zu arbeiten. 1981 wurde er Mitglied bei Magnum Photos. Mit seinen Bildern von London bei Nacht und von den Küstenlandschaften um Liverpool und Brighton machte er sich einen Namen. 1995 ging er mit dem späteren Premierminister Tony Blair kurz nach dessen Wahl zum Führer der Labour Party auf Tour und dokumentierte das politische Leben in Großbritannien.

MCKAGUE, DONALD
(um 1922–)

Der kanadische Fotograf Donald McKague verbrachte 1959 vier Tage im Buckingham Palace, um formelle Porträts von Königin Elizabeth II. und Prinz Philip anzufertigen. Eines von McKagues Porträts der Königin schmückte im Juli 1961 die Titelseite des *Ladies Home Journal*, und ein weiteres wurde 2012 für eine Gedenkmünze aus Anlass des diamantenen Jubiläums der Königin benutzt.

MORATH, INGE
(1923–2002)

Die in Österreich geborene Inge Morath arbeitete 1949 zunächst als Redakteurin bei Magnum Photos in Paris. 1951 zog sie nach London und begann selbst zu

fotografieren. In London arbeitete sie kurze Zeit als Sekretärin des Chefredakteurs der *Picture Post*. Eines ihrer ersten größeren Projekte bestand aus Porträts der Bewohner von Soho und Mayfair. Morath wurde 1953 Mitglied bei Magnum, 1955 wurde sie Vollmitglied. 1962 heiratete sie den Dramatiker Arthur Miller und siedelte in die USA über, wo sie sich mit ihren Fotos von Schauspielern und Filmstars einen Namen machte.

MORSE, RALPH
(1917–2014)

Der Amerikaner Ralph Morse war Berufsfotograf bei *Life* und berühmt für seine Fotos vom Zweiten Weltkrieg, vom Wiederaufbau Europas nach dem Krieg, dem Weltraumprogramm der NASA, großen Ereignissen im Sport und medizinischen Meilensteinen. Er begann seine Karriere in New York bei der Fotoagentur Pix, nachdem er dem Pix-Partner und *Life*-Fotografen Alfred Eisenstaedt aufgefallen war. Er wurde danach der jüngste Kriegskorrespondent von *Life*. Nach dem Krieg war Morse zudem so eng mit dem Raumprogramm der NASA verbunden, dass er als ihr „achter Astronaut" bekannt wurde. Als technischer Erneuerer fotografierte er mit Infrarotlicht, Bewegungsmeldern und ferngesteuerten Kameras, um auch schwer zugängliche Motive einzufangen.

MYDANS, CARL
(1907–2004)

Mydans begann seine Karriere als Fotograf für den *American Banker*, wurde aber 1935 von der Farm Security Administration beauftragt, die Armut der Landbevölkerung in Neuengland und im Süden der USA zu dokumentieren. Er wurde dann als Fotograf bei *Life* angestellt und berichtete im Zweiten Weltkrieg aus Europa und der Pazifik-Region. Mydans und seine Frau, die *Life*-Redakteurin Shelly Smith, wurden auf den Philippinen von den Japanern gefangen genommen und zwei Jahre interniert. Eines der berühmtesten Bilder des Fotografen zeigt 1945 General Douglas MacArthur bei seiner legendären zweiten Landung auf den Philippinen. 1956 fotografierte Mydans Königin Elizabeth II. auf ihrer Reise nach Nigeria.

POPPER, PAUL
(Geburtsdatum unbekannt–1969)

Popper war ein in Tschechien geborener Autor, Redakteur und Fotograf, der nach London emigrierte. Er schrieb Artikel und nahm Fotos auf, die seine Frau Erica an Zeitschriften und Zeitungen in der Fleet Street verkaufte. Die Poppers waren so begeistert von England, dass sie ihren Nachnamen in Bentley änderten.1934 gründeten sie das Archiv Popperfoto, das später das größte Bildarchiv Großbritanniens in privater Hand wurde. Es wurde mit etwa 14 Millionen Bildern, die 150 Jahre der Geschichte der Fotografie abdeckten, 2008 von Getty Images gekauft.

RANKIN
(1966–)

John Rankin Waddell ist ein britischer Porträt- und Modefotograf. Er studierte am London College of Printing. Seine zahlreichen Prominentenporträts zeigen unter anderem Musiker wie die Spice Girls, David Bowie und die Rolling Stones, die Modedesignerin Vivienne Westwood, die Schauspielerin Cate Blanchett, den Künstler Damien Hirst, den früheren Premierminister Tony Blair und Königin Elizabeth II. Rankin, der in verschiedenen Medien aktiv ist, hat die Zeitschriften *Rank*, *Another Magazine*, *Another Man*, *Hunger* und *Dazed & Confused* herausgegeben und arbeitete an den BBC-Dokumentarfilmen *Seven Photographs that Changed the World* und *South Africa in Pictures* mit. Außerdem war er bei der auf Channel 4 gesendeten Serie des Starkochs Jamie Oliver, *Jamie's Dream School*, als Fotografielehrer tätig.

REED, FREDDIE
(1915–1999)

Reed arbeitete als einer der beliebtesten Fotografen der Fleet Street mehr als 50 Jahre für den *Daily Mirror*, nachdem er mit 14 Jahren bei der Zeitung als Boten- und Teejunge angefangen hatte. Vorwiegend selbst angelernt, begann er bald für die Zeitung zu fotografieren und machte 1931 seine erste Aufnahme von der Königinmutter. Nachdem er bei zwei Krönungen und 64 königlichen Reisen fotografiert hatte, wurde er 1978 mit dem Orden Member of the British Empire ausgezeichnet; 1979 ging er in Pension. Außer der Königsfamilie fotografierte er die Beatles, als diese noch eine relativ unbekannte Gruppe in Liverpool waren. 1989 veröffentlichte er ein Buch mit dem Titel *Royal Tours*.

SCHERSCHEL, FRANK
(1907–1981)

Frank Scherschel war ein amerikanischer Nachrichtenfotograf, der von 1926 bis 1942 für das *Milwaukee Journal* arbeitete, bevor er bei *Life* fest angestellt wurde. Er berichtete aus dem Zweiten Weltkrieg in Europa und im Pazifik und ist vor allem für die seltenen Farbaufnahmen, die er vom D-Day und der Befreiung von Paris machte, bekannt. 1962 wurde Scherschel zum Leiter des fotografischen Labors der U.S. Information Agency in Washington, D.C., ernannt; 1972 schied er aus, um ein Fotogeschäft in Wisconsin zu betreiben.

SCHUTZER, PAUL
(1930–1967)

Schutzer war ein preisgekrönter Kriegsfotograf. Mit zehn Jahren fand er in einem Abfallkorb in Brooklyn eine Kamera und fing an zu fotografieren. 1956 begann er, für das Büro von *Life* in Washington zu arbeiten, und reiste um die ganze Welt, um von politischen Ereignissen, Naturkatastrophen und Kriegen zu berichten. Sein berühmtestes Foto, das 1965 auf der Titelseite von *Life* erschien, zeigte einen Vietcong-Soldaten mit zugeklebtem Mund und Augen. Schutzer wurde am ersten Tag des Sechs-Tage-Kriegs im Negev getötet.

SHERIDAN, LISA
(1893–1966)

Als Charlotte Lisa Everth geboren, heiratete sie Jimmy Sheridan während des Ersten Weltkriegs in Paris. Die Sheridans fingen gemeinsam an zu fotografieren und gründeten 1934 das Studio Lisa in Welwyn Garden City. Lisa Sheridan begann ihre Karriere mit Lebensmittelfotos für Frauenmagazine; ein Auftrag, die königlichen Corgis für ein Buch über Hunde zu fotografieren, führte 1936 zu einer Einladung, die königliche Familie in Windsor zu fotografieren. Sheridans Aufnahmen von den Royals zeichnen sich durch eine lockere, informelle Art aus, die dazu beitrug, die Königsfamilie vertrauter erscheinen zu lassen. Als einzige Agentur hatte das Studio Lisa die Erlaubnis, sowohl die Königinmutter als auch die Königin zu fotografieren.

WALKER, HANK
(1921–1996)

Henry G. „Hank" Walker war von 1948 bis 1963 *Life*-Fotograf und als solcher mehrere Jahre lang für das Weiße Haus zuständig. Am bekanntesten sind seine Bilder des Präsidenten John F. Kennedy vom Parteitag der Demokraten 1960 bis zu Kennedys Beisetzung 1963. Sein berühmtestes Foto zeigt einen privaten Moment, in dem John Kennedy sich am Vorabend des Parteitags in einem Hotel in Los Angeles mit seinem Bruder Robert berät. Walker arbeitete nach seinem Ausscheiden bei *Life* vier Jahre als Ressortleiter bei der *Saturday Evening Post*. Er fotografierte Königin Elizabeth II. bei verschiedenen öffentlichen Anlässen – bei einem Football-Spiel 1957, bei ihrer Begegnung mit Papst Johannes XXIII. im Vatikan und 1961 bei ihrem Ritt auf einem Elefanten nach ihrer Ankunft in Indien.

WILDING, DOROTHY
(1893–1976)

Eigentlich wollte Wilding Schauspielerin werden, doch ihr Onkel, bei dem sie aufwuchs, verbot es ihr, sodass sie mit 16 Jahren anfing zu fotografieren und eine sehr erfolgreiche Fotografin von Berühmtheiten und Angehörigen des Hochadels wurde. Prinz George (später Herzog von Kent) war das erste Mitglied der britischen königlichen Familie, das sie 1929 fotografierte. Ihr Porträt von Königin Elizabeth II. wurde von 1953 bis 1967 für Briefmarken genutzt. Ihr Foto von Elizabeth Bowes-Lyon, Gemahlin von König George VI., brachte ihr den Auftrag ein, ein Krönungsporträt des Ehepaars anzufertigen. Sie war die erste Frau, der eine königliche Genehmigung als offizielle Fotografin bei einer Krönung erteilt wurde.

WILLIAMS, JOAN
(Daten unbekannt)

Nach ihrer Ausbildung am Londoner Regent Street Polytechnic, an der Harrow School of Art und der Central School of Art and Design wurde Joan Williams die erste weibliche Standfotograf beim BBC-Fernsehen, für das sie von 1969 bis 1992 arbeitete. Sie begann ihre Karriere bei der BBC als Retuscheurin und Druckerin, arbeitete sich aber hoch bis zur leitenden Fotografin. Am besten bekannt ist sie für ihre erhellenden Standaufnahmen hinter den Kulissen bei BBC-Dokumentarfilmen wie *The Royal Family*, *Royal Heritage* und *The Queen's Christmas Broadcasts*. 50 ihrer Porträts von Königin Elizabeth II. wurden 2012 zur Feier des diamantenen Jubiläums im Landmark Arts Centre, Teddington, ausgestellt.

BIOGRAPHIES DES PHOTOGRAPHES

Par Ed Beam

ADAMS, BRYAN
(1959–)

Le chanteur de rock canadien est également un photographe accompli. Ses portraits de la reine ont été publiés dans le *Vogue* britannique, *Harper's Bazaar*, *Interview* et *Esquire*. Il est également le fondateur du magazine d'art et de mode *Zoo Magazine*. En 2002, il a été invité à photographier Élisabeth II pour son jubilé d'or. L'un de ses portraits figure sur un timbre-poste canadien ; un autre de la reine et du prince Philippe se trouve à la National Portrait Gallery de Londres. Son premier livre de photographies, *Exposed*, a été publié en 2012.

ADAMS, MARCUS
(1875–1959)

Adams a photographié quatre générations de la famille royale entre 1926 et 1956. Fils du photographe Walton Adams, il a commencé sa carrière en réalisant des clichés d'architecture pour la British Archeological Society avant de se faire un nom avec ses superbes portraits d'enfants. Il a régulièrement photographié les princesses Élisabeth et Margaret dans son studio à Mayfair entre 1926 et 1941, puis le prince Charles et la princesse Anne entre 1949 et 1956. Au cours de l'été 2012, la Russell-Cotes Art Gallery and Museum de Bornemouth a organisé une exposition de 57 portraits intitulée « *Marcus Adams : Royal Photographer* ».

ARGENT, GODFREY
(1937–2006)

Né Bernard Godfrey Argent à Eatsbourne, dans le East Sussex, il découvrit la photographie au cours de ses neuf ans dans la Household Cavalry, remportant le concours photographique de l'armée britannique et devenant membre de la Royal Photographic Society. Sa carrière de photographe professionnel débuta en 1963 avec la réalisation de vues pour cartes postales de stations balnéaires du Sud de l'Angleterre et du pays de Galles. Appelé pour photographier les écuries royales, il fut rapidement invité à photographier la reine avec ses chevaux. Son livre, *The Queen Rides* (1965) montre la reine et d'autres membres de la famille royale à cheval. Éminent portraitiste, il a également immortalisé les dix-huit ans du prince Charles et les quinze ans de la princesse Anne en 1966.

ARMSTRONG-JONES, ANTONY
(LORD SNOWDON)
(1930–2017)

Né Antony Charles Robert Armstrong-Jones, Lord Snowdon est un photographe anglais renommé qui fut marié à la princesse Margaret d'Angleterre de 1960 à 1978. Après des études à Eton et à Cambridge, Lord Snowdon commença sa vie professionnelle comme architecte en collaborant à la conception de la volière du zoo de Londres, mais il s'est surtout distingué comme photographe de mode, de design, de théâtre et de danse. Bien qu'il soit surtout connu pour ses portraits des riches, des célèbres et des puissants, Lord Snowdon s'est aussi servi de ses photographies pour défendre la cause des pauvres et des handicapés mentaux et moteurs. La National Portrait Gallery a organisé une exposition rétrospective de ses photographies en 2001.

ARNOLD, EVE
(1912–2012)

Cette photojournaliste d'origine américaine vivait en Angleterre depuis 1962. Son intérêt pour la photographie s'éveilla en 1946 alors qu'elle travaillait dans un laboratoire de photographie à New York ; dès 1951, elle photographiait pour l'agence Magnum. Arnold est surtout connue pour ses photographies de célébrités comme Marilyn Monroe, la reine Élisabeth II et Joan Crawford, ainsi que pour ses photographies de voyage. En 1980, elle a été distinguée par le Lifetime Achievement Award de l'American Society of Magazine Photographers. Élue membre de la Royal Photographic Society en 1993, elle a reçu l'ordre de l'Empire britannique en 2003.

BAILEY, DAVID
(1938–)

David Royston Bailey, né à Leytonstone (Londres), est l'un des photographes associés au « Swinging London » des années 1960. Il s'est depuis forgé une longue et belle réputation de cinéaste, de réalisateur de publicités, d'artiste, de photographe de mode et de portraitiste. Après avoir servi dans la Royal Air Force, il débute dans la photographie comme assistant en 1958. En 1960, le *Vogue* britannique le prend sous contrat. En 1965, il publie le révolutionnaire *Box of Pin-Ups*, un portfolio de portraits grand format de célébrités parmi lesquels John Lennon, Paul McCartney, Mick Jagger, Terence Stamp, le mannequin Jean Shrimpton et David Hockney. En 2001, il a été fait commandeur de l'ordre de l'Empire britannique.

BARON
(1906–1956)

Né Sterling Henry Nahum, Baron Nahum était un ami proche et un confident du prince Philippe. Il a photographié le mariage de la princesse Élisabeth et du duc d'Édimbourg en 1947, les baptêmes du prince Charles en 1948 et de la princesse Anne en 1950, ainsi que le 25ᵉ anniversaire de mariage du roi George VI et de la reine Élisabeth en 1948. Il était également célèbre pour ses photographies de ballet et ses portraits glamour d'actrices dont Elizabeth Taylor, Kim Novak, Anita Ekberg et Marilyn Monroe. Le prince Philippe souhaitait qu'il photographie le couronnement d'Élisabeth II en 1953 mais la reine mère, qui n'aimait pas beaucoup Baron, s'y opposa.

BEATON, CECIL
(1904–1980)

Staff photographer chez *Vanity Fair* et *Vogue*, Beaton a souvent photographié la famille royale pour des publications officielles. Ses photographies du mariage du duc et de la duchesse de Windsor comptent parmi ses clichés les plus célèbres, même si son sujet de prédilection fut la reine mère Élisabeth. Pendant la Seconde Guerre mondiale, Beaton fut affecté au ministère de l'Information pour documenter la guerre sur le front anglais. Sa photographie d'une victime du Blitz âgée de trois ans serrant contre elle un ours en peluche pendant sa convalescence dans un hôpital est considérée comme une manière de faire pression sur les États-Unis pour les pousser à se joindre à l'effort de guerre.

BENSON, HARRY
(1929–)

Né à Glasgow, Benson publie sa première photographie à l'âge de dix-sept ans dans l'*Evening Times* de cette ville. Sa carrière professionnelle proprement dite commence au *Hamilton Advertiser*, après quoi il travaille en free-lance pour le journal londonien *Daily Sketch*, pour lequel il réalise des reportages sur l'Écosse avant de s'établir dans le célèbre quartier de Fleet Street, où il est *staff photographer* au *Daily Express*. Il est encore sous contrat chez *Vanity Fair* et a réalisé plus de 80 couvertures pour le magazine *People*. Benson a photographié tous les présidents américains depuis Dwight Eisenhower, les membres du mouvement des droits civiques, et il était aux côtés de Robert Kennedy quand celui-ci fut assassiné. En 2009, Benson a été fait commandeur de l'ordre de l'Empire britannique pour services rendus à la photographie. La même année, TASCHEN a publié *Harry Benson: The Beatles, On The Road 1964–1966*.

BERRY, IAN
(1934–)

Né à Preston, dans le Lancashire, Berry s'installe en Afrique du Sud en 1952. Il y apprend la photographie et commence sa brillante carrière de photojournaliste en travaillant pour les journaux sud-africains *eGoli* et *Benoni City Times*. En 1962, Henri Cartier-Bresson l'invite à rejoindre Magnum Photos. En 1964, Berry se fixe à Londres, où il travaille pour *The Observer*. En 1974, il se voit attribuer la première grande bourse d'études du British Arts Council, qui lui permet de publier son livre *The English* en 1978. En 1995, Berry a été élu membre honoraire de la Royal Photographic Society.

BURRI, RENÉ
(1933–2014)

Le photographe suisse René Burri est célèbre pour ses photographies de grands événements ainsi que pour ses portraits de personnalités politiques et historiques. Après avoir étudié à l'école des arts appliqués de Zurich de 1949 à 1953, il a travaillé comme réalisateur de documentaires jusqu'en 1955 puis a été invité à rejoindre Magnum Photos. Il en est devenu membre à part entière en 1959, puis président élu de Magnum France en 1982. Ses photographies ont été publiées dans *Life*, *Look*, *Stern*, *Paris Match*, *Epoca* et *The New York Times*. Il a photographié la reine Élisabeth II lors d'une visite officielle en Jamaïque en 1983.

BURROWS, LARRY
(1926–1971)

Né à Londres, Burrows a commencé comme garçon de courses dans le bureau londonien de *Life* alors qu'il avait seize ans. À partir de 1945, il a photographié des personnalités dont le romancier Ernest

Hemingway, le Premier ministre Winston Churchill et la reine Élisabeth II. Il est surtout connu pour avoir couvert la guerre du Vietnam de 1962 à 1971, date de sa mort quand l'hélicoptère qui le transportait fut abattu au-dessus du Laos. Le Overseas Press Club of America lui a décerné à trois reprises le prix Robert Capa Gold Medal pour le « meilleur reportage photographique ayant requis un courage et un sens de l'initiative exceptionnels ». Son ouvrage *Larry Burrows Vietnam* a reçu le prix Nadar du meilleur livre de photographie en 2002. Sa dépouille repose au Newseum de Washington depuis 2008.

CAPA, CORNELL
(1918–2008)

Frère cadet de Robert Capa, Cornell Capa est le fondateur de l'International Center of Photography de New York en 1974. En 1937, il s'installe à New York pour travailler au laboratoire photo du magazine *Life*. En 1946, après avoir servi dans l'aviation américaine, il devient photographe junior chez *Life*. Il rejoint Magnum Photos en 1954. En 1964, il publie un livre, *Farewell to Eden*, sur la destruction de la vie traditionnelle en Amazonie. Il a également travaillé sur la campagne présidentielle de John F. Kennedy en 1960 et ses cent premiers jours à la Maison-Blanche, avec neuf autres photographes de Magnum, reportages d'où sera tiré l'ouvrage *Let Us Begin*.

CARTIER-BRESSON, HENRI
(1908–2004)

Considéré comme le père du photojournalisme moderne, le français Cartier-Bresson était un partisan de « l'instant décisif ». En 1947, il fut l'un des fondateurs de la légendaire agence Magnum. Un des pionniers du reportage de rue, il fit ses débuts en photographiant le couronnement du roi George VI en 1937. En 1977, devenu l'un des photographes les plus célèbres du monde, il photographia le jubilé d'argent d'Élisabeth II. Dans les deux cas, il choisit de se concentrer sur la joie des anonymes dans la foule plutôt que sur les membres de la famille royale.

CASE, RON
(1925–2008)

Case fut le responsable de la photographie du quotidien *The Echo* à Basildon, dans l'Essex, de 1969 à 1989. Après avoir servi dans la Royal Navy, il travailla pour les agences de Fleet Street. Il est surtout connu pour un cliché historique pris pour la Keystone Press Agency le 15 février 1952 : *Trois reines en deuil*. On y voit la reine Élisabeth II (alors la princesse Élisabeth), la reine Mary et la reine Élisabeth (la reine mère) en voile de deuil lors des funérailles du roi George VI. D'autres photographes de presse étaient présents mais il fut le seul à saisir les trois reines d'Angleterre ainsi regroupées.

DAVIS, REGINALD
(1926–2018)

Photographe royal pendant plus d'un demi-siècle, Davis devint Membre de l'ordre de l'Empire britannique (MBE) en 2008 à l'âge de quatre-vingt-deux ans. Au cours de sa longue carrière, il a travaillé régulièrement pour Rex Features et a accompagné la famille royale dans plus de cinquante visites officielles. En 2004, un procès l'a opposé à la BBC en raison de l'utilisation apparemment non autorisée de l'une de ses images les plus célèbres : le regard de Camilla Parker Bowles à la princesse Diana tandis que celle-ci marche vers l'autel le jour de son mariage.

DAWSON, DAVID
(1960–)

Né au Pays de Galles, Dawson a étudié à la Chelsea School of Art de 1984 à 1987 puis au Royal College of Art de 1987 à 1989. En 1989, alors qu'il travaille pour un marchand d'art, il fait la connaissance de Lucian Freud, un peintre britannique né en Allemagne. Il sera son assistant de 1991 à la mort du peintre en 2011, lui servant souvent de modèle. Lui-même peintre de paysages urbains et de scènes de rue, Dawson est aussi un photographe accompli. Sa série *Freud au travail* a été exposée à la National Portrait Gallery en 2004. L'une de ses images les plus célèbres montre Freud peignant la reine Élisabeth II. La lumière blafarde et peu flatteuse de sa photographie reflète le style cru et sans compromis du portrait.

DEPARDON, RAYMOND
(1942–)

Photographe, photoreporter et réalisateur de documentaires français, Depardon est un autodidacte qui a commencé à prendre des photos dans la ferme de ses parents quand il n'avait que douze ans. Dans les années 1960, il a couvert les conflits en Algérie, au Vietnam, au Biafra et au Tchad. En 1965, il a photographié la reine Élisabeth II avec l'empereur Hailé Sélassié lors d'une visite officielle en Éthiopie. Il est un des cofondateurs de l'agence Gamma, qu'il a quittée en 1978 pour rejoindre Magnum Photos. Depuis les années 1990, il photographie la France rurale, une série qui a fait l'objet d'une exposition à la Bibliothèque nationale de France en 2010. Il a réalisé dix-sept courts documentaires et, en 2012, a réalisé le portrait officiel du président français, François Hollande.

EISENSTAEDT, ALFRED
(1898–1995)

Après avoir servi dans l'armée allemande pendant la Première Guerre mondiale, Eisenstaedt devient représentant en ceintures et boutons tout en photographiant pour le plaisir dans les années 1920. En 1929, il s'installe comme photographe indépendant à Berlin et travaille pour diverses publications, dont le *Berliner Tageblatt*. En 1935, il émigre aux États-Unis et rejoint le magazine *Life* en 1936, comme l'un des quatre photographes intégrés à ce qui n'est encore que le « Projet X ». Il y restera pendant plus de cinquante ans, publiera quatre-vingts couvertures et deux mille cinq cents reportages. Il réalise en 1945 l'une des plus célèbres photographies de tous les temps, celle d'un marin qui embrasse avec passion une jeune femme à Times Square pendant les célébrations de la victoire sur le Japon. Il a publié de nombreux livres, dont *Witness to Our Time*, paru en 1966.

GLINN, BURT
(1925–2008)

Glinn a travaillé pour *Life* en 1949–1950 avant de devenir le premier photographe américain invité à rejoindre l'agence Magnum. L'un des plus grands photoreporter de la guerre froide, il a couvert la révolution cubaine en 1958 et, l'année suivante, a réalisé sa photo la plus célèbre : la nuque du premier secrétaire du parti communiste soviétique, Nikita Khrouchtchev, tandis qu'il contemple le Lincoln Memorial à Washington. En 1957, il a photographié la reine Élisabeth II lors d'une garden-party au palais de Buckingham, puis lors de sa tournée aux États-Unis. Il a été président de Magnum Photos de 1972 à 1975, puis président de l'American Society of Magazine Photographers en 1980–1981.

GRAHAM, TIM
(1948–)

Pendant plus de trente ans, Tim Graham a photographié quatre générations de la famille royale. En 2007, sa collection d'environ 200 000 images a été rachetée par la Hulton Archive de Getty Images à Londres. Graham a travaillé pour Fox Photos de 1965 à 1970, puis pour le *Daily Mail* de 1975 à 1978. Il a également travaillé avec les agences Sygma et Corbis. Il a publié de nombreux ouvrages dont *On the Royal Road* (1984), *The Prince and Princess of Wales – In Person* (1985), *Diana, HRH The Princess of Wales* (1988), *Charles and Diana – A Family Album* (1991), *Diana, Princess of Wales – Tribute* (1998) et *The Royal Year, Jubilee : A Celebration of 50 years of the Reign of Her Majesty Queen Elizabeth II* (2002).

HARDY, BERT
(1913–1995)

Albert « Bert » Hardy fut un photojournaliste qui travailla pour *Picture Post* entre 1941 et 1957. Il s'initia à la photographie auprès d'un pharmacien qui tirait aussi des photographies. De 1942 à 1946, il travailla comme photographe de guerre à l'Army Film and Photographic Unit. C'est dans ce cadre qu'il documenta le débarquement de Normandie en 1944, la libération de Paris et la libération du camp de concentration de Bergen-Belsen. Vers la fin de la guerre, Hardy fut le photographe personnel de Lord Mountbatten en Asie. En 1953, trois photographies de Hardy furent sélectionnées pour la légendaire exposition d'Edward Steichen « The Family of Man ».

HOLYOAK, MATT
(1975–)

Après des études d'art, il devint assistant photographe en 1999. Au cours de la dernière décennie, il s'est imposé comme un grand portraitiste et photographe de célébrités. Son travail a été publié dans des magazines tels que *GQ, Another Magazine, British Vogue, Dazed and Confused, Rolling Stone, Sunday Times Magazine* et *Vanity Fair*. Il a également travaillé pour de grandes marques dont Nike, Sony et Ted Baker. Il est le

photographe officiel de la cérémonie des BAFTA au Royaume-Uni.

HUSSEIN, ANWAR
(1938–)

Originaire de Tanzanie, Anwar Hussein est arrivé en Angleterre en 1964. Il s'est rapidement fait un nom en photographiant la contre-culture et les rock stars des années 1960. Dans les années 1970, il a travaillé dans le cinéma comme photographe de plateau avant de décider de se consacrer à la famille royale. Son style décontracté fut fort apprécié et il devint rapidement l'un des photographes préférés des Windsor, accompagnant la famille royale dans plus de 60 tournées. Il a publié des ouvrages sur le prince Charles, le prince Andrew et la princesse Diana. Il partage aujourd'hui son temps entre son studio et sa maison à Tytherton Lucas, dans le Wiltshire, et son vignoble, Château Fontcaille Bellevue, dans la région de Bordeaux.

KARSH, YOUSUF
(1908–2002)

Né dans l'ancien empire ottoman de parents arméniens, Karsh, l'un des portraitistes les plus appréciés de son temps, émigra avec sa famille à Sherbrook, au Québec, à l'âge de seize ans. Son oncle, George Nakash, lui apprit la photographie. Le Premier ministre canadien Mackenzie King découvrit le travail de Karsh lorsque celui-ci établit son studio à Ottawa et lui présenta de nombreuses célébrités. Un de ses portraits les plus célèbres date de 1941 et montre un Churchill volontaire et renfrogné. Il a également réalisé des portraits d'Élisabeth II alors qu'elle était princesse, puis reine, ainsi qu'un double portrait de la reine et du prince Philippe. La poste canadienne a célébré le centenaire de sa naissance en éditant une série de timbres commémoratifs avec ses portraits, dont celui de Winston Churchill, de la reine Élisabeth II, du pape Jean XXIII et de Martin Luther King.

KNIGHT, NICK
(1958–)

Réputé comme l'un des photographes de mode britanniques les plus recherchés des trente dernières années, Knight s'est fait connaître à la fin des années 1980 avec une campagne révolutionnaire pour le styliste japonais Yohji Yamamoto. Il a également travaillé pour d'autres grandes maisons de mode dont Christian Dior, Lancôme, Tom Ford, Calvin Klein et Yves Saint Laurent. En 2000, il a lancé la plateforme numérique SHOWstudio.com consacrée à la mode et à la créativité. Il a réalisé des clips pour, entre autres, Lady Gaga, Björk et Kanye West. En 2010, il a été décoré de l'ordre de l'Empire britannique pour ses services rendus au monde des arts.

KOUDELKA, JOSEF
(1938–)

Né en Tchécoslovaquie, Josef Koudelka est internationalement connu pour ses reportages sur les gitans d'Europe. Ingénieur de formation, il s'est consacré à la photographie à plein temps à partir de 1967. L'année suivante, il a couvert l'invasion de Prague par les troupes du Pacte de Varsovie. Ces images lui ont valu de remporter anonymement le prix Robert Capa du Overseas Press Club en 1969. En 1970, il obtint l'asile politique en Grande-Bretagne, où il a vécu durant une dizaine d'années. Au cours des années 1970, il a reçu plusieurs bourses du British Council pour photographier la vie en Angleterre. Membre de l'agence Magnum Photos depuis 1971, il réside désormais en France et à Prague.

LARSEN, LISA
(1925–1959)

D'origine allemande, Lisa Larsen est arrivée à New York à l'âge de dix-sept ans et a débuté sa carrière comme apprentie photographe chez *Vogue*. De 1950 à 1958, elle a été photographe sous contrat pour *Life*. Connue pour ses images pleines de chaleur et de compassion, elle a été nommée femme photographe de l'année par la National Press Photographers Association en 1953. Larsen, qui a suivi de nombreux chefs d'État dans les années 1950, a photographié la reine Élisabeth II aux Bermudes en 1953. En 1958, le Overseas Press Club l'a récompensée pour ses reportages sur la Mongolie extérieure et la Pologne. Elle est morte prématurément d'un cancer en 1959.

LEIBOVITZ, ANNIE
(1949–)

La portraitiste américaine Annie Leibovitz a commencé sa carrière comme photographe du magazine *Rolling Stone* de 1970 à 1983, photographiant le gratin du monde de la musique et du spectacle, dont Michael Jackson, John Lennon, Yoko Ono, Mick Jagger et Bruce Springsteen. Elle est désormais sous contrat avec *Vanity Fair*. En 2007, le magazine lui a demandé un portrait de la reine Élisabeth II à l'occasion de sa visite aux États-Unis. La BBC a dû présenter ses excuses à la souveraine après avoir laissé entendre, dans un documentaire intitulé *Une Année avec la reine*, que sa majesté avait quitté la séance de pose dans un accès de colère lorsque la photographe lui avait demandé d'ôter sa tiare, un incident baptisé depuis le « tiaragate ».

LEMOINE, SERGE
(1938–)

Né en France, Lemoine débute sa carrière au service photos de *Paris Match* à l'âge de dix-huit ans. En 1961, alors qu'il n'a que vingt-trois ans, il est nommé à la tête du bureau londonien du magazine. Il démissionne en 1961 pour se consacrer à la photographie et devient le photographe royal le plus prolifique des années 1970 et 1980. Ses images de la reine Élisabeth II et de la famille royale ont été publiées dans plusieurs livres dont *Silver Jubilee Year : A Complete Pictorial Record* (1977), *Charles : A Prince of Our Time* (1979), *The Sporting Royal Family* (1982) et *The Royal Family at Home and Abroad* (1999).

LICHFIELD, PATRICK
(1939–2005)

Thomas Patrick John Anson, 5e comte de Lichfield, fit ses études à Harrow et Sandhurst avant de rejoindre les Grenadier Guards en 1959. Après avoir quitté l'armée en 1962, il entama une longue et éminente carrière de photographe. Dans les *swinging sixties*, il photographia des célébrités telles que les acteurs Michael York et Roger Moore, les actrices Susannah York et Jacqueline Bisset, ou la rock star Mick Jagger. Cousin de la reine, il était proche de la famille royale et avait le don de mettre ses membres à leur aise lors des séances de pose. Il fut le photographe officiel du mariage du prince de Galles et de Lady Diana Spencer en 1981, et fut choisi par la reine pour couvrir son jubilé d'or en 2002.

LLOYD, IAN
(1960–)

Ian Lloyd n'avait que dix-huit ans quand il prit ses premières photos de la reine mère en 1978. Ce hobby de jeunesse s'est converti en carrière de photographe royal, faisant défiler devant son objectif tous les membres de la famille royale. En 1987, il a remporté la Martini Royal Photographic Competition, qui a donné lieu à la publication de son premier ouvrage, *Crown Jewel : A Year in the Life of the Queen Mother* (1990). Bien qu'il soit surtout connu pour ses dizaines de milliers de clichés de la reine mère, il a également publié *William : The People's Prince* (2003), *Invitation to the Royal Wedding* et *William & Catherine : The Royal Wedding Album* (tous deux 2011), ainsi que *A Year in the Life of a Duchess : Kate Middleton's First Year as the Duchess of Cambridge* (2012).

MARLOW, PETER
(1952–2016)

Né à Kenilworth, en Angleterre, Marlow travaille comme photojournaliste dans les années 1970 et rejoint l'agence Sygma en 1976. Après avoir couvert les conflits d'Irlande du Nord et du Liban, il réalise qu'il n'aime pas la nature compétitive du photojournalisme et rentre en Angleterre pour travailler dans le domaine de la photographie documentaire. En 1981, il rejoint l'agence Magnum. Il s'est rendu célèbre par ses photographies de la vie nocturne de Londres et par ses paysages côtiers de Liverpool et de Brighton. En 1995, peu après l'élection de Tony Blair à la tête du parti travailliste, il prend la route avec le futur Premier ministre pour documenter la vie politique en Grande-Bretagne.

MCKAGUE, DONALD
(vers 1922–)

Le photographe canadien Donal McKague passa quatre jours au palais de Buckingham en 1959 pour réaliser des portraits de la reine Élisabeth II et du prince Philippe. L'un deux a fait la couverture du *Ladies Home Journal* en juillet 1961 et un autre a été utilisé pour frapper une pièce commémorative pour le jubilé de diamant de la reine en 2012.

MORATH, INGE
(1923–2002)

Née en Autriche, Inge Morath travaille d'abord comme rédactrice pour Magnum Photos à Paris en 1949. En 1951, elle s'installe à Londres et commence à pratiquer la photographie à titre indépendant. À Londres, elle travaille brièvement comme secrétaire du rédacteur en chef

de *Picture Post*. Une de ses plus importantes séries est composée de portraits d'habitants de Soho et de Mayfair. En 1953, elle est invitée à rejoindre l'agence Magnum comme photographe ; en 1955, elle en devient membre de plein droit. En 1962, Morath épouse le dramaturge Arthur Miller et s'installe définitivement aux États-Unis, où elle se fera connaître pour ses photographies de comédiens et d'acteurs de cinéma.

MORSE, RALPH
(1917–2014)

Connu pour ses reportages sur la Seconde Guerre mondiale, la reconstruction d'après-guerre en Europe, la NASA, les grands événements sportifs et les inventions médicales, l'américain Ralph Morse a travaillé essentiellement pour *Life*. Il a commencé sa carrière à New York à l'agence Pix, où il a attiré l'attention d'Alfred Eisenstaedt, associé de Pix et photographe de *Life*. Il est ensuite devenu le plus jeune correspondant de guerre du magazine. Après la guerre, il est devenu si étroitement associé aux programmes de la NASA qu'on la surnommé « le huitième astronaute ». Innovateur technique, il travaillait avec des appareils à infrarouge, télécommandés ou équipés de détecteurs de mouvements afin de saisir des images difficilement accessibles.

MYDANS, CARL
(1907–2004)

Mydans fit ses débuts comme reporter pour *American Banker* puis, en 1935, fut engagé par la Farm Security Administration pour documenter la pauvreté en milieu rural en Nouvelle-Angleterre et dans les États du Sud. Il entra ensuite chez *Life* qui l'envoya couvrir la Seconde Guerre mondiale en Europe et dans le Pacifique. Avec son épouse Shelley Smith, rédactrice pour *Life*, ils furent capturés aux Philippines par les troupes japonaises et détenus pendant deux ans. Une de ses photographies les plus célèbres montre le général Douglas MacArthur lors du légendaire débarquement aux Philippines « Je reviendrai » en 1945. En 1956, Mydans photographia la visite de la reine Élisabeth II au Nigeria.

POPPER, PAUL
(date de naissance
inconnue–1969)

Popper fut un rédacteur pour des maga-zines, éditeur et photographe d'origine tchèque émigré à Londres. Il écrivait des articles et prenait des photographies que sa femme Erica vendait aux magazines et aux journaux de Fleet Street. Les Popper étaient amoureux de l'Angleterre au point qu'ils changèrent leur nom en Bentley, leur voiture anglaise préférée. En 1934, Popper fonda Popperfoto, qui devint une des plus importantes banques d'images indépendantes du Royaume-Uni. Les archives de Popperfoto – quelque 14 millions d'images couvrant cent cinquante ans d'histoire de la photographie – furent acquises par Getty Images en 2008.

RANKIN
(1966–)

John Rankin Waddell est un photographe de mode et de portrait britannique. Il a fait ses études au London College of Printing. Ses nombreux portraits de célébrités incluent des artistes en concert comme les Spice Girls, David Bowie et les Rolling Stones, la créatrice de mode Vivienne Westwood, l'actrice Cate Blanchett, l'artiste Damien Hirst, l'ex-Premier ministre Tony Blair et la reine Élisabeth II. Actif dans différents médias, Rankin a publié les magazines *Rank*, *Another Magazine*, *Another Man*, *Hunger* et *Dazed & Confused*. Il s'est aussi investi dans la réalisation des documentaires de la BBC *Seven Photographs that Changed the World* et *South Africa in Pictures*. Rankin a aussi été le professeur de photographie de *Jamie's Dream School*, la série télévisée de Jamie Oliver sur Channel 4.

REED, FREDDIE
(1915–1999)

L'un des photographes les plus appréciés des agences de Fleet Street, Reed travailla pour le quotidien *Daily Mirror* pendant plus de cinquante ans, y ayant débuté à l'âge de quatorze ans comme coursier, alors préposé au thé. Autodidacte, il apprit rapidement la photographie et prit son premier cliché de la reine mère en 1931. Après avoir photographié deux couronnements et 64 tournées royales, il fut nommé membre de l'ordre de l'Empire britannique en 1978 et prit sa retraite en 1979. Outre les membres de la famille royale, il a également photographié les Beatles alors qu'ils n'étaient qu'un groupe encore peu connu à Liverpool. En 1989, il a publié *Royal Tours*.

SCHERSCHEL, FRANK
(1907–1981)

Photographe de presse américain, Frank Scherschel débuta sa carrière au *Milwaukee Journal* de 1926 à 1942 avant d'entrer au magazine *Life*. Il couvrit la Seconde Guerre mondiale en Europe et dans le Pacifique et est surtout connu pour ses photos en couleur du débarquement et de la libération de Paris. En 1962, il fut nommé à la tête du laboratoire photographique de la US Information Agency à Washington. Il prit sa retraite en 1972 pour ouvrir une boutique d'appareils photo dans le Wisconsin.

SCHUTZER, PAUL
(1930–1967)

Photographe de guerre primé, Schutzer commença à prendre des photos dès l'âge de dix ans après avoir découvert un appareil photo cassé dans une corbeille à Brooklyn, dans l'État de New York. En 1956, il rejoignit le bureau de Washington du magazine *Life* puis voyagea dans le monde entier, couvrant des événements politiques, des catastrophes naturelles et des guerres. Son image la plus célèbre, un soldat viet-cong les yeux et la bouche bandés par du sparadrap, fit la couverture de *Life* en 1965. Il fut tué dans le désert du Néguev au tout début de la guerre des Six Jours.

SHERIDAN, LISA
(1893–1966)

Née Charlotte Lisa Everth, elle épouse Jimmy Sheridan à Paris durant la Première Guerre mondiale. Le couple se lance dans la photographie et crée le Studio Lisa à Welwyn Garden City en 1934. Sheridan commence sa carrière en photographiant des plats cuisinés pour des magazines féminins. En 1936, après avoir réalisé un portrait des corgis royaux pour un livre sur les chiens, elle est invitée à photographier la famille royale à Windsor. Ses images dégagent une atmosphère informelle et décontractée qui contribue à humaniser les souverains et leurs proches. Le Studio Lisa eut l'honneur rare de détenir des mandats royaux accordés à la fois par la reine mère et la reine.

WALKER, HANK
(1921–1996)

Henry G. « Hank » Walker fut photographe pour *Life* de 1948 à 1963 et fut chargé de couvrir la Maison-Blanche pour le magazine durant plusieurs années. Il est surtout connu pour avoir documenté la présidence de John F. Kennedy, de la convention démocrate de 1960 à ses funérailles en 1963. Son image la plus célèbre reste celle de John Kennedy discutant avec son frère Robert dans un hôtel de Los Angeles à la veille de son investiture par le parti démocrate. Après voir quitté *Life*, il fut pendant quatre ans adjoint du rédacteur en chef du *Saturday Evening Post*. Il a photographié la reine Élisabeth II à plusieurs reprises : assistant à un match de football américain en 1957, rendant visite au pape Jean XXIII au Vatican, ou à dos d'éléphant lors de sa visite en Inde en 1961.

WILDING, DOROTHY
(1893–1976)

Wilding voulait être actrice mais, son oncle et tuteur s'y opposant, elle se tourna vers la photographie à l'âge de seize ans et fit une très brillante carrière de photographe mondaine. Elle photographia son premier membre de la famille royale britannique en 1929 : le prince George (futur duc de Kent). Son portrait d'Élisabeth Bowes-Lyon, épouse du roi George VI, lui valut la commande d'un portrait du couple pour son couronnement. Elle fut la première femme à recevoir un mandat royal de photographe officiel d'un couronnement. Son portrait de la reine Élisabeth II fut utilisé sur les timbres-poste de 1953 à 1967.

WILLIAMS, JOAN
(dates inconnues)

Après des études à la Regent Street Polytechnic de Londres, au Harrow College of Art et la Central School of Art and Design, Joan Williams devint la première femme photographe de plateau de la BBC, pour qui elle travailla de 1969 à 1992. Elle y commença sa carrière comme retoucheuse et typographe, et grimpa les échelons jusqu'à devenir photographe en chef. Elle est surtout connue pour ses images de tournage et de coulisses de documentaires de la BBC tels que *The Royal Family*, *Royal Heritage* et *The Queen's Christmas Broadcasts*. En 2012, cinquante de ses portraits de la reine Élisabeth II ont été exposés au Landmark Arts Center à Teddington dans le cadre des célébrations du jubilé de diamant.

INDEX
OF NAMES, LOCATIONS
AND EVENTS

RECOMMENDED READING
PHOTO CREDITS

RECOMMENDED READING

Bradford, Sarah *Elizabeth, A Biography of Her Majesty The Queen*, Heinemann, London 1996

Gordon, Sophie *Noble Hounds and Dear Companions*, Royal Collection Enterprises Ltd, London 2007

Hardman, Robert *Our Queen*, Hutchinson, London 2011

Jay, Anthony *Elizabeth R*, BBC Television, London 1992

Keay, Anna *The Crown Jewels*, Thames & Hudson, London 2012

Lacey, Robert *Monarch. The Life and Reign of Elizabeth II*, Free Press (Simon & Schuster), New York 2002

Marr, Andrew *The Diamond Queen: Elizabeth II and Her People*, Macmillan, London 2011

Moorhouse, Paul/Cannadine, David *The Queen: Art & Image*, National Portrait Gallery, London 2011

Pimlott, Ben *The Queen*, Harper Collins, London 1997

Roberts, Hugh *The Queen's Diamonds*, Royal Collection Enterprises Ltd, London 2012

Roberts, Jane *Queen Elizabeth II*, Royal Collection Enterprises Ltd, London 2006

Shawcross, William *Queen and Country: The Fifty-Year Reign of Elizabeth II*, BBC Television, London 2002

Bedell Smith, Sally *Elizabeth the Queen: The Life of a Modern Monarch*, Random House, New York 2012

Strong, Roy *The Royal Portraits*, Thames & Hudson, London 1988

Ziegler, Philip *Queen Elizabeth II*, Thames & Hudson, London 2010

PHOTO CREDITS

© Bryan Adams/Camera Press 262–263

© AFP/Getty Images 301

© Eve Arnold/Magnum Photos/Agentur Focus 208, 214–215

© Associated Newspapers Ltd. 321 (center), 325 (center left), 326 (bottom center), 339 (center), 345 (top right), 346 (center and center right), 350 (bottom left)

© Associated Newspapers/Rex/Rex USA 256–257

© David Bailey cover, 275, 278–279

© Harry Benson 126–127, 180–181, 201, 272–273

© Ian Berry/Magnum Photos/Agentur Focus 182, 186, 246

© Bettmann/Getty Images 15, 79, 108–109, 132–133, 162, 183, 225, 230–231, 295 (right)

© Bridgeman Images 264–265

© Bridgeman Images/The Stapleton Collection 36

© British Combine/The LIFE Picture Collection/Getty Images 66-67

© René Burri/Magnum Photos/Agentur Focus 240–241, 242–243

© Camera Press/Godfrey Argent 140–141

© Camera Press/Marcus Adams 38

© Camera Press/Baron 85

© Camera Press/Cecil Beaton 2, 69, 76, 302, 307

© Camera Press/John Bulmer 294 (right)

© Camera Press/Dalmas 291 (left)

© Camera Press/Colin Davey 287 (left)

© Camera Press/Tim Graham 291 (right)

© Camera Press/H/D 129, 148–149, 184–185

© Camera Press/Yousuf Karsh 4, 18, 43, 74–75, 82, 84, 252–253, 308, 313

© Camera Press/Ian Lloyd 056–057

© Camera Press/Donald McKague 170–171

© Camera Press/Mitchell/Davey 288

© Camera Press/Rankin 277

© Camera Press/Snowdon 77, 160, 251, 255

© Camera Press/Studio Lisa 298 (left)

© Camera Press/John Swannell 17

© Camera Press/The Times 86-87, 88–89

© Camera Press/Mike Wells 245

© Camera Press/Dorothy Wilding 6, 32

© Cornell Capa/The LIFE Picture Collection/Getty Images 118-119, 121, 136–137, 158

© Henri Cartier-Bresson/Magnum Photos/Agentur Focus 90, 94–95

© Ron Case/Getty Images 91

© Central Press/Getty Images 28, 104

© Central Press/Hulton Archive/Getty Images 31

© Gareth Copley/Getty Images 270

© Culture Club/Getty Images 296

© Daily Sketch/Rex/Rex USA 193

© Reginald Davis/Rex USA 145, 169, 191, 284, 286 (right), 295 (left)

© Raymond Depardon/Magnum Photos/Agentur Focus 194

© Tyrone Dukes/The New York Times/Laif/Redux 236–237

© Alfred Eisenstaedt/The LIFE Picture Collection/Getty Images 213

© Julio Etchart/Demotix/Alamy Stock Photo 21

© Fox Photos/Getty Images 70–71, 206–207

© Fox Photos/Hulton Archive/Getty Images 46–47, 73, 138–139, 192, 294 (left)

© Chris Furlong/DP/Getty Images 271

© Jack Garofalo/Paris Match/Getty Images 156-157

© Getty Images/Buckingham Palace 312

© Getty Images/Victoria Jones/WPA Pool 311

© Getty Images/Alexi Lubomirski/The Duke and Duchess of Sussex 306

© Getty Images/Andrew Milligan/WPA Pool 22

© Getty Images/Eddie Mulholland/WPA Pool 305

© Getty Images/Oli Scarff/WPA Pool 310

© Getty Images/John Stillwell/WPA Pool 304

© Burt Glinn/Magnum Photos/Agentur Focus 166–167

© Jim Gray/Keystone/Hulton Archive/Getty Images 196-197

© Bert Hardy/Getty Images 65

© Heritage-Images / TopFoto 216, 218–219

© Thomas Hoepker/Magnum Photos/Agentur Focus 200

© Matt Holyoak/Camera Press 11

© Hulton Archive/Getty Images 49, 102-103, 116–117, 134–135, 142–143, 195, 205, 280-281

© Hulton-Deutsch Collection/ Corbis/Getty Images 10, 29, 34–35, 42, 45, 50–51, 164, 232–233, 290 (right), 298 (right)

© Anwar Hussein/Getty Images 16, 287 (right)

© William Hustler and Georgina Hustler/National Portrait Gallery 61

© Illustrated London News Ltd/Mary Evans Picture Library 30, 33, 190

© ITV/Rex/Rex USA 99

© Keystone/Hulton Archive/Getty Images 26–27, 198–199

© Keystone-France/Gamma-Keystone/Getty Images 9, 163, 199

© Keystone Press Agency/Keystone USA/ZUMAPRESS.com 300

© Nick Knight 23

© Josef Koudelka/Magnum Photos/Agentur Focus 244, 247

© Larry Burrows Collection 98

© Annie Leibovitz 266–267, 268–269

© Serge Lemoine/Getty Images 234–235

© Lichfield Archive/Getty Images 210–211, 220, 222–224, 227–229, 254, 260

© Peter Marlow/Magnum Photos/ Agentur Focus 258–259

© Mary Evans Picture Library/Jean Hoile Collection 290 (left)

© Mirrorpix 62–63, 151–152, 175–179, 212

© Inge Morath/Magnum Photos/Agentur Focus 100-101

© Ralph Morse/The LIFE Picture Collection/Getty Images 153

© Carl Mydans/The LIFE Picture Collection/Getty Images 115, 159

© Harry Myers/Rex Features 154-155

© News Licensing 37, 249, 350 (top right), 351 (top left)

© PA Archive/Press Association 124-125, 146, 238–239, 248

© Picture Alliance/AP Images 144

© Picture Post/Hulton Archive/Getty Images 096 (right)

© Paul Popper/Popperfoto/Getty Images 54–55

© Popperfoto/Getty Images 8, 68, 81, 96 (left), 130-131, 150, 165, 286 (left)

© Powell/Express/Getty Images 122-123

© Rota/Anwar Hussein/Getty Images 20

© Frank Scherschel/The LIFE Picture Collection/Getty Images 97

© Paul Schutzer/The LIFE Picture Collection/Getty Images 292

© Lisa Sheridan/Studio Lisa/Getty Images 40–41, 48, 52–53

© Reg Speller/Fox Photos/Getty Images 72

© TopFoto 58–59

© Topical Press Agency/Getty Images 14, 92–93

© ullstein bild/Getty Images 12, 172–173

© V&A Images 107, 111–112, 202–203

© Hank Walker/The LIFE Picture Collection/Getty Images 187–189

© Joan Williams/Rex USA 204

© Reg Wilson/Rex USA 221

Pages 316–351:
All images courtesy of the following collections unless otherwise noted: Mary Evans Picture Library/John Frost Newspapers/Roman Benedik Collection (www.queensimages.com)/TAM Collection. Additional image credits: Courtesy of *Majesty Magazine*, 349 (bottom right); TIME and the Red Border Design are registered trademarks of Time Inc., used with permission, 316, 319, 336, 350-351.

Pages 1, 25, 282–283 and 368:
Illustrations by Cristóbal Schmal (www.artnomono.com)

IMPRINT

**EACH AND EVERY TASCHEN BOOK
PLANTS A SEED!**
TASCHEN is a carbon neutral publisher.
Each year, we offset our annual carbon
emissions with carbon credits at the In-
stituto Terra, a reforestation program in
Minas Gerais, Brazil, founded by Lélia and
Sebastião Salgado. To find out more about
this ecological partnership, please check:
www.taschen.com/zerocarbon
Inspiration: unlimited.
Carbon footprint: zero.

To stay informed about TASCHEN and
our upcoming titles, please subscribe to
our free magazine at www.taschen.com/
magazine, follow us on Instagram and
Facebook, or e-mail your questions to
contact@taschen.com.

© 2020 TASCHEN GmbH
Hohenzollernring 53, D-50672 Köln
www.taschen.com

Original edition: © 2012 TASCHEN GmbH
All texts © Christopher Warwick

Editor: Reuel Golden, New York
Design: Andy Disl, Los Angeles
German translation: Alfred Starkmann
and Thomas J. Kinne
French translation: Philippe Safavi

Printed in Slovenia
ISBN 978-3-8365-8468-5

WILLIAM, DUKE OF CAMBRIDGE
b. 1982
⚭ 2011 Catherine Middleton

Louis b. 2018
Charlotte b.2015
George b.2013

Isla Phillips
b. 2012

Savannah Phillips
b. 2010

Peter Phillips
b. 1977
⚭ 2008 Autumn Kelly

Lena Tindall
b. 2018

Mia Tindall
b. 2014

Zara Phillips
b. 1981
⚭ 2011 Mike Tindall

HARRY, DUKE OF SUSSEX
b. 1984
⚭ 2018 Meghan Markle

Archie Mountbatten-Windsor
b. 2019

Princess
Beatrice of York
b. 1988

Princess
Eugenie of York
b. 1990
⚭ 2018 Jack
Brooksbank

Lad
W

CHARLES, PRINCE OF WALES
b. 1948
⚭ 1981 Lady Diana Spencer
divorced 1996 † 1997
2005 Camilla Parker Bowles

ANNE, PRINCESS ROYAL
b. 1950
⚭ 1973 Captain Mark Phillips
divorced 1992
1992 Vice-Admiral Sir Timothy Laurence

ANDREW, DUKE OF YORK
b. 1960
⚭ 1986 Sarah Ferguson
divorced 1996

Lady Margarita Armstrong-Jones b. 2002
Charles Viscount Linley b. 1999

Arthur Chatto b. 1999
Samuel Chatto b. 1996

David, 2nd Earl of
Snowdon
b. 1961
⚭ 1993 Serena Stanhope

Lady Sarah
Armstrong-Jones
b. 1964
⚭ 1994 Daniel Chatto

Lady Cosima Windsor
b. 2010

Xan, Lord Culloden
b. 2007

QUEEN ELIZABETH II
b. 1926
⚭ 1947 Philip, Duke of Edinburgh,
son of Prince Andrew of Greece

PRINCESS MARGARET
1930 - 2002
⚭ 1960 Antony Armstrong-Jones,

Prince William